# JOHN GRAND-CARTERET

Illustrations par Gustave GIRRANE

# L'ENSEIGNE

son HISTOIRE

sa PHILOSOPHIE

ses PARTICULARITÉS

les Boutiques, les Maisons, la Rue,

la Réclame commerciale

## A LYON

# L'ENSEIGNE

*JOHN GRAND-CARTERET*

# L'ENSEIGNE

### Son Histoire & Sa Philosophie
### Ses Particularités

LES BOUTIQUES ❦ LES MAISONS ❦ LA RUE
LA RÉCLAME COMMERCIALE A LYON

Croquis vivants de Gustave GIRRANE

ESTAMPES DOCUMENTAIRES ET PIÈCES ANCIENNES

LIBRAIRIE DAUPHINOISE     LIBRAIRIE SAVOYARDE
H. FALQUE et F. PERRIN     FRANÇOIS DUCLOZ

GRENOBLE     MOUTIERS

MCMII

# A M. LE DOCTEUR C. TOURNIER

Ancien chef de Clinique de Faculté a l'Université de Lyon

Bibliophile érudit autant que praticien distingué

Digne descendant des « *Maistres en l'art de guarir* »

Dont la Science avisée et les soins constants

Furent pour moi particulièrement précieux

Ce livre est affectueusement dédié.

<div style="text-align:right">J. G.-C.</div>

# LETTRE

## D'ÉDOUARD DETAILLE

### A JOHN GRAND-CARTERET [1]

(1) Notre ouvrage était déjà aux mains du brocheur, quand M. Édouard Detaille, promoteur du concours d'Enseignes à Paris, en 1902, a adressé à M. Grand-Carteret la lettre dont on trouvera ci-contre le fac-similé.
Nous ne pouvions donc dans notre Table des Matières, marquer la place de cette lettre mais nous pouvions lui en donner une, hors rang, en tête de l'ouvrage, — c'est ce que nous avons fait avec le plus vif plaisir.
                                                                                            Les Éditeurs.

J'ai été heureux, cher monsieur, de prendre connaissance de votre ouvrage sur l'Enseigne ; vous avez écrit une œuvre très curieuse, très documentée et appelée à un grand succès : je m'en réjouis, parceque votre livre fera certainement aboutir le projet que je poursuis comme Artiste et comme vieux Parisien.

Le moment est venu de faire revivre l'art de l'Enseigne en organisant un Concours, et en demandant aux plus habiles Sculpteurs, graveurs, architectes de Consacrer leur talent à l'Ornementation de la Rue.

On a répété bien souvent la formule « grande démocratie dans l'art », mais ne serait-il pas juste de dire plutôt qu'il faut introduire l'Art dans la Démocratie.

Le goût du gros public dont on a
tant médit est gâté par la médiocrité ;
il a besoin d'être ménagé, soigné, il faut ne
lui servir que de bonnes choses.
L'Industrie ne peut avoir la prétention
d'affiner du jour au lendemain l'instinct
artistique du présent ; mais c'est un
moyen pratique, direct et qui peut
avoir une grande influence. L'Industrie
amusera la foule : rien n'empêche même
qu'elle soit instructive : tous en restant une
très pure œuvre d'Art.

Vous aurez montré ce qu'aurait été l'Industrie ;
c'est aux artistes à reprendre la tradition,
et d'adapter à notre époque, en se gardant
bien surtout de faire du pastiche !

J'ai aussi un souhait à formuler, c'est
que les Industries les plus belles, les plus

artistiques, aillant surtout dans les
quartiers pauvres, populeux, a privés
de toute manifestation d'Art.
Que monsieur le Préfet de la Seine, en
organisant ce concours, réalise tous
ces beaux vœux, et il aura bien mérité
de la Patrie et de la bonne ville de Paris

Bien à vous, cher monsieur.

Edouard Detaille.

2 Janvier 1902.

# PRÉFACE-ENSEIGNE
### EN LAQUELLE EST DÉCRITE L'HISTOIRE DE CE LIVRE

Ce volume est double ; je veux dire qu'il est, à la fois, conçu à un point de vue général et à un point de vue particulier, — général, parce que sans remonter au déluge, sans m'occuper des Romains, j'ai voulu faire ressortir ce qu'on avait, encore, à peine entrevu, la philosophie et les particularités multiples de l'Enseigne — local, parce que je me suis cantonné pour la partie moderne, en une ville unique et en une ville de province, bien toujours la première malgré les surprises des recensements, Lyon.

La philosophie de l'Enseigne ! Oui, certes, quelque étrange que cela puisse paraître aux doctes et graves philosophes qui ignorent la philosophie des choses et des images, pour lesquels la Rue avec toutes ses fantaisies, avec toutes ses joyeusetés, avec tout son pittoresque, reste quantité négligeable, presque une inconnue.

Les particularités de l'Enseigne ! — Ceci, je pense, va de soi, s'explique soi-même.

Tout au contraire ce qu'il me faut expliquer, c'est pourquoi partant

*d'un point de vue général, étudiant l'Enseigne dans son ensemble, groupant même — matière nouvelle et inconnue, oh ! combien ! — toute la littérature sur ce très particulier sujet, je suis venu aboutir comme détails, comme exemples et comme conclusion, à une ville de province, alors que Paris semblait devoir s'imposer comme le plus merveilleux champ d'expérience.*

*A vrai dire, le livre que je prépare sur la capitale :* Les Boutiques, les Murs et les Enseignes de Paris *devant voir le jour en 1903, ce fait seul pourrait suppléer à toute explication, mais encore n'est-il pas inutile de faire savoir pourquoi j'ai commencé par Lyon, car l'ouvrage que mes éditeurs MM. Falque & F. Perrin, à Grenoble, M. François Ducloz, à Moûtiers, présentent aujourd'hui au public, sous un décor luxueux, comme beaucoup de peuples à une histoire et même avant sa naissance connut maintes vicissitudes.*

*Avant tout ma conscience d'écrivain me fait un devoir d'en restituer l'idée mère, l'idée inspiratrice, si l'on veut, au dessinateur lyonnais dont les croquis accompagnent, je dirai même, ont, souvent, commandé mon texte local, M. Gustave Girrane.*

*La genèse, la voici.*

*Alors que je dirigeais une revue qui a marqué une étape dans l'histoire du document illustré,* Le Livre & l'Image, *un jour, m'arrivèrent de Lyon, des croquis accompagnés de notes, d'observations locales, signés du nom que je viens de citer et destinés dans l'esprit de leur auteur, à constituer les matériaux d'une étude sur les Enseignes de Lyon. D'emblée, cela m'avait intéressé ; d'emblée, ces notes avaient été jointes par moi aux nombreux documents que, comme toujours, j'amasse sur les matières dont je compte m'occuper quelque jour.*

*Hélas ! souvent les revues ont la vie brève :* Le Livre & l'Image *disparut tandis que les dessins — une quarantaine de croquis — se gravaient. Mais l'idée d'une étude sur la Rue, sur les Enseignes de Lyon, me hantait d'autant plus que c'était pour moi œuvre méritoire d'encourager et de faire connaître celui qui, connu des seuls Lyonnais par les images locales qu'il donne au journal* Le Progrès, *luttait ainsi bravement* per fas et nefas, *au milieu*

*des difficultés et de l'indifférence de la vie de province et me paraissait avoir un véritable tempérament d'artiste.*

*Et voilà comment du simple et banal article illustré — l'article étouffé, étranglé entre les frontières d'une douzaine de pages — j'en vins à la conception du Livre que voici, un livre rêvé, choyé, et qui, comme les enfants trop aimés, a passé par mille péripéties — l'artiste ayant dû se compléter, se documenter, exécuter sur mes données les compositions qui résument l'ensemble de chaque chapitre, l'auteur ayant été, des mois durant, réduit à l'impuissance par la maladie.*

*Quoique, artistes et écrivains, nous parlions avant tout par nous-mêmes, par les œuvres que nous livrons à ce public, qui, pour nous, constitue les pairs aptes à nous apprécier, à nous juger ; quoique M. Girrane se recommande par les nombreux croquis où il apparaît avec une somme d'efforts très appréciable pour quelqu'un qui n'avait pas la pratique, l'habitude livresque, l'on voudra bien me permettre de présenter aux amateurs, à mes habituels et fidèles lecteurs, celui qui se trouve être ici mon collaborateur graphique.*

*« M. Girrane »*, a dit de lui un journal lyonnais, — le Courrier de Lyon — *appréciant ses vues, ses compositions locales, « transcrit ce qu'il voit avec exactitude, minutie. L'on peut être assuré qu'il ne trompe point son monde et cela est une qualité dans un temps où tout n'est que façade, où la moindre babiole revêt des aspects qui la font prendre pour une chose précieuse. »*

*Et ceci me semble parfaitement juste car si les croquis qu'il donne ici n'ont pas, l'ampleur et la hardiesse des dessinateurs qui cherchent, avant tout, l'effet, la tâche, ils sont exacts, précis, méticuleux même et toujours soigneusement observés.*

*Excellente qualité pour un artiste qui, sans cesse le nez au vent, se complaît surtout dans les spectacles ou dans les décors de la Rue, M. Girrane copie, voit, traduit, interprète avec sincérité, cherchant uniquement, non la vue d'ensemble, non le paysage vague, imprécis, mais bien le coin déterminé, le morceau qu'il veut fixer par son crayon, comme le ferait un photographe*

*avec son objectif. Par instants l'on dirait des crayons photographiques. N'en croyez rien, car M. Girrane est de ceux qui, avec raison selon moi, considèrent ce procédé comme un moyen et non comme un art.*

*C'est, si l'on veut, un détailliste, un anecdotier de la plume, — car il reste un plumiste invétéré, chose rare et méritoire à notre époque — et ses images, tout en donnant quelquefois des impressions plus générales, ont bien la précision qui convient à ces sortes de traductions. Si, dans son ensemble, il apparaît gris, ne lui en faites point un grief, car c'est à l'atmosphère, c'est au décor de son pays qu'il faut attribuer ce ton de grisaille.*

*Ce que je tiens à faire ressortir, surtout, c'est ceci.*

*Jusqu'à ce jour, relevée graphiquement pour ainsi dire, — ou par des architectes ou par des dessinateurs d'ornement, — l'Enseigne avait été prise isolément, détachée de son ensemble, reproduite comme un tableau. C'était la figure, destinée suivant l'antique usage à servir de référence au texte. Or, imitant l'exemple de ceux qui, à Paris, à Lyon, en France, à l'étranger, partout, en un mot, dessinent le décor de la rue, donnent aux grandes monographies locales des façades pittoresques, M. Girrane, le plus souvent, c'est à dire partout où faire se peut, présente l'Enseigne en son milieu, avec la façade, avec le mur, avec la maison qui lui servent de décor naturel.*

*On ne connaissait encore que l'Enseigne maigre, ténue, dessinée au cordeau, à l'équerre, M. Girrane inaugure l'Enseigne vivante, animée, ayant admirablement saisi, ce me semble, la réclame commerciale moderne, la réclame puffiste, la réclame aux trucs multiples, avec toutes les pasquinades de l'aboyeur.*

*Car, contrairement à la tradition, contrairement à la plupart de ceux qui m'ont suivi dans cette voie, dans ce domaine si amusant du tableau de la Rue, j'ai voulu, ici, noter les deux faces de l'imagerie de pierre, de bois, de tôle ou de calicot, la suivre dans ses changements, dans ses évolutions, faire son histoire réellement, en la considérant dans son passé, en la fixant dans son présent. De ce que le passé était intéressant, curieux, pittoresque, il ne s'en suit pas que le présent n'ait pas, lui aussi, son attraction, sa couleur personnelle. Aimant ce qui fut, je ne suis point de ceux qui méprisent ce qui*

est, estimant que chaque époque, chaque période de l'humanité a son intérêt. Et pour la même raison, j'ai tenu à joindre à l'Enseigne classique ce qui en est pour moi l'inévitable complément : l'Enseigne de papier, c'est à dire la réclame commerciale ; l'Enseigne vivante, c'est à dire les personnages de la Rue affichant, en chaque ville, des individualités distinctes.

L'Enseigne élargie, considérée sous toutes ses faces, hommes ou choses ! Et l'Enseigne vue, étudiée, analysée en une ville où elle a laissé des monuments précieux ; en une ville où, pour les raisons particulières qui seront ici énumérées, elle a, plus que partout, jeté les bases de la publicité nouvelle, de la Réclame commerciale et industrielle.

Si bien que, sans être nullement Lyonnais, me contentant d'éprouver pour l'antique capitale des Gaules la sympathie qu'ont pour elle et les rêveurs du passé et les admirateurs de l'expansion individuelle — qualité au moins autant lyonnaise qu'anglaise — je me suis mis à refaire sur un plan nouveau, avec une conception plus étendue, l'histoire de l'Enseigne dans la première ville de France.

J'aurais mauvaise grâce à ne point saluer mes devanciers : Steyert, l'auteur d'une Histoire de Lyon *qui ferait honneur à plus d'un éditeur parisien*, Steyert qui, le premier, tenta dans le Magasin Pittoresque, le catalogue descriptif des Enseignes lyonnaises ; Puitspelu qui, à des notices souvent humoristiques, a joint les dessins de Léon Charvet, l'historien renseigné des Architectes lyonnais ; M. Josse qui, pour ne point sortir de la famille, aime à se faire préfacer par Coste-Labaume, M. Josse qui, dans son Lyon Pittoresque, s'est longuement étendu sur le côté ornemental extérieur des maisons : écussons, dessus de porte, et autres ; M. Emmanuel Vingtrinier qui, dans sa Vie Lyonnaise, cite quelques amusantes et pittoresques marques de possession et tous ceux qui, dans la presse locale, journaux ou revues, se sont, sous une forme quelconque, occupé de la question, depuis le baron Raverat jusqu'à mon confrère et ami, M. Léon Galle, toujours si exactement renseigné quand il s'agit d'iconographie ou de bibliographie lyonnaises.

*J'écris ici l'histoire. D'autres, sans doute, je l'espère tout au moins, dresseront d'après les pièces d'archives, le catalogue complet des Enseignes de Lyon, méthodiquement et chronologiquement. Et, alors, le sujet sera épuisé; les deux faces de la question seront vidées.*

*Les* chartistes *et l'historien auront élevé à l'Enseigne de la première ville de France le monument qu'elle attendait; que d'autres Enseignes locales possèdent depuis longtemps soit par la publication des inventaires départementaux, communaux, soit par les monographies savantes dont on trouvera, plus loin, l'analyse.*

*Je me suis fait un plaisir, en la partie Bibliographique, de remercier les nombreux bibliothécaires et archivistes de province qui, cette fois, comme toujours, m'ont prêté un précieux et dévoué concours. Et puisque l'occasion s'en présente, mes remerciements iront également à tous ceux qui, dépouillant patiemment archives et chroniques, terriers et censiers, fournissent ainsi à l'historien, par un labeur incessant et particulièrement ingrat, les matériaux à l'aide desquels se peut reconstituer l'histoire de la vie, des mœurs et de toutes les particularités sociales.*

*Ceux qui m'ont confié des pièces de leur collection voudront bien me permettre de voir quelque peu en eux des collaborateurs.*

*Car, est-il besoin de le dire, si par sa conception générale, le livre répond à deux points de vue différents, par son illustration aussi, il est double.*

*D'une part, l'on verra l'œuvre d'un artiste : l'illustrateur, le restituteur des Enseignes lyonnaises, — ce sont les croquis de M. Gustave Girrane; — d'autre part, documentaire pour les choses comme pour les hommes, l'on verra l'image ancienne offrir en d'exacts fac-similés, plus d'une pièce intéressante. Mais, c'est surtout dans le domaine de la carte-adresse et de l'étiquette ornée que cette documentation historique se trouvera précieuse. Et là, à côté de quelques pièces provenant de M. Léon Galle ou de M. Félix Desvernay, que ne dois-je pas à M<sup>lle</sup> Céline Giraud qui, en m'ouvrant généreusement ses recueils sans pareils d'adresses, cartes et étiquettes, m'a fourni les éléments d'un travail précieux que je compléterai avant peu.*

Hélas! pourquoi faut-il que, trop bonne Lyonnaise, M**ⁱˡᵉ** Giraud marque l'intention de léguer à sa ville natale ces collections qui n'ont pas leur pareille. C'est au Cabinet des Estampes de la Bibliothèque Nationale, à Paris, que je voudrais les voir, au milieu de notre public d'amateurs si friand, aujourd'hui, de tout ce qui touche à la petite curiosité d'art, à la petite estampe pittoresque.

Quoiqu'il puisse advenir d'un désir ainsi exprimé je suis heureux d'offrir aux amateurs un véritable régal, car c'est la première fois que ces pièces sortent des albums où, pieusement, M**ⁱˡᵉ** Giraud conserve l'histoire, en quelque sorte vivante, d'un atelier de graveurs depuis 1768 jusqu'en la seconde moitié du dix-neuvième siècle.

Encore une fois, que M**ⁱˡᵉ** Giraud reçoive ici tous mes remerciements.

<div style="text-align:right">J. GRAND-CARTERET.</div>

Paris, en Décembre 1901.

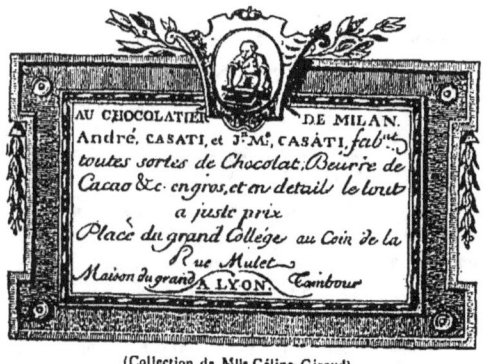

(Collection de M**ˡˡᵉ** Céline Giraud).

# OUVRAGES LYONNAIS CONSULTÉS PAR L'AUTEUR

(Les publications sur les Enseignes se trouvent à la Bibliographie spéciale — Voir : Lyon, page 408.)

## ALMANACHS, ANNUAIRES ET GUIDES (XVIIIe ET XIXe SIÈCLES).

— *Almanach Astronomique et Historique de la Ville de Lyon*. — *Almanach historique et politique de la Ville de Lyon et du département du Rhône*. — *Annuaire du département du Rhône*.

— *Indicateur Alphabétique des Curiosités*. Etablissements Réguliers et Séculiers ; des personnes de qualité ; ... Notables, Bourgeois, Négociants, Gens d'affaires & principaux Artistes de la ville de Lyon, avec les noms des rues et des maisons de leurs demeures. Années 1785 et 1788.

— *Indicateur de Lyon* contenant : 1re PARTIE. Un Répertoire général par ordre alphabétique des noms des habitants de la Ville et de ses Faubourgs, où l'on trouve l'indication de leur état et de leur domicile... IIe PARTIE. Un autre Répertoire servant de table au premier et disposé par ordre d'états et de professions [Périsse frères]. Années 1809, 1810, 1813. In-18. [Annuaire publié par Cochard].

— *Description historique de Lyon* par N.-F. Cochard [Périsse] 1817. In-12.

— *Nomenclateur Lyonnais ou Nouvel Indicateur, par ordre alphabétique*, des noms, prénoms et domiciles des négocians, marchands en tout genre, manufacturiers.... Suivi d'une Division par genre de commerce... [Chez Chambet] 1818.

— *Guide du Voyageur à Lyon*, de Cochard (1826).

— *Guide Pittoresque de l'Etranger à Lyon* (1839).

— *Guide des Etrangers à Lyon*, de Chambet (1860).

## OUVRAGES DIVERS.

— *Voyage pittoresque et historique à Lyon, Aux environs et sur les rives de la Saône et du Rhône*, par M. F.-M. Fortis. [Paris, Bossange frères. 2 vol. in-8, 1821-1822].

— *Promenade à Lyon* (1831). Album de lithographies par Fonville.

— *Notice sur les plans et vues de la Ville de Lyon*, par J.-J. Grisard, ingénieur-topographe. [Lyon, Mougin-Rusand, 1891].

— *Biographies des Lyonnais dignes de mémoire, nés à Lyon ou qui y ont acquis droit de cité*, par Antoine-Auguste Dériard. [Lyon, Imprimerie Pitrat aîné, 1890].

— *Histoire de la Pharmacie à Lyon*, par J. Vidal, ancien président de la *Société de Pharmacie de Lyon*. [Lyon, Association typographique, 1892].

— *Nouvelle Histoire de Lyon*, par André Steyert [Lyon, Bernoux et Cumin, éditeurs, 3 volumes, 1898].

— *La Vie Lyonnaise. Autrefois-Aujourd'hui*, par M. Emmanuel Vingtrinier. Illustrations par Jean Coulon. [Lyon, Bernoux e Cumin, 1898].

— *L'Ouvrier en soie*, par M. Justin Godart, Tome I. (seul paru) [Lyon, Bernoux et Cumin, 1898].

— Ouvrages de M. Natalis Rondot [Lyon, Bernoux et Cumin] :
*Les Spirinx, graveurs à Lyon au XVIIe siècle*, 1893. — *Cartes d'adresse et Etiquettes à Lyon, au XVIIe et au XVIIIe siècles*, 1894. — *Les Thurneysen, graveurs d'estampes lyonnais au XVIIe siècle*, 1899.

# Introduction

Dissertation préliminaire ou l'on enseigne ce qu'est l'Enseigne. — De tout un peu a travers l'Enseigne et l'étiquette. — Une nomenclature des auberges en 1632. — Les bêtes curieuses faisant office d'Enseigne. — La réhabilitation du Peintre d'Enseignes.

I

Dans cet admirable livre qui a nom *Le Rhin*, Victor Hugo intitule une de ses lettres : *Ce qu'enseignent les Enseignes,* et il dit : « Où il n'y a pas d'églises je regarde les enseignes; pour qui sait visiter une ville les enseignes ont un grand sens. »

Ah! c'est qu'il les connaissait, c'est qu'il les comprenait les choses du passé, lui le grand poète, lui l'inimitable artiste; c'est qu'il avait du moyen âge une vision nette et précise, c'est qu'il savait le langage et la couleur de la pierre, c'est que l'image, sous toutes ses formes, l'attirait, l'intéressait et l'empoignait.

Ici, les Eglises ; là, les Enseignes. Les monuments qui parlent par eux-mêmes ; les signes indicateurs des maisons ou des commerces ! N'est-ce pas, en effet, une des caractéristiques de la société d'autrefois. Quelque jour je prendrai la Fontaine à personnages et l'Hôtel-de-Ville, ces hautes et fières enseignes de pierre qui sont les emblèmes des anciennes communautés bourgeoises : aujourd'hui, c'est l'Enseigne marchande, indicatrice, qui va nous retenir.

L'Enseigne au passé glorieux ; l'Enseigne au présent curieux et qui tient en ses bras, sur ses potences, l'avenir du décor de la Rue ; — l'Enseigne si souvent ridiculisée, l'Enseigne qui, au dire de ses ennemis, a martyrisé la langue et déshonoré la peinture, l'Enseigne absorbante, encombrante, excentrique et déséquilibrée au point que, sans cesse, depuis Molière on a voulu l'arrêter, la réglementer, l'endiguer.

L'Enseigne ! si facilement écorcheuse de langue et gâcheuse de couleurs ; l'Enseigne qui a fourni au *Fâcheux* la scène de monsieur Caritidès *correcteur d'enseignes*, qui a armé contre elle tout un arsenal juridique, qui, plus d'une fois, eut à subir les foudres des Lieutenants de police, que M. Delessert, alors préfet, honorait le 28 septembre 1846, d'une circulaire confidentielle et vraiment amusante, incitant messieurs les Commissaires de police de la bonne ville de Paris à faire rectifier par voie de persuasion, — ceci est vraiment idyllique — les annonces indicatrices qui contenaient des fautes d'orthographe.

C'est qu'alors on était à la fois *pompier* et *puriste ;* c'est qu'il ne faisait pas bon maltraiter les grandes dames, comme Sa Majesté la Langue française. Le bon M. Delessert voulait bien, en principe, reconnaître que les fautes d'orthographe *ne constituaient ni délit ni contravention,* mais il estimait que dans une capitale civilisée, *voir la langue publiquement maltraitée jusque dans les quartiers les plus brillants, les plus fréquentés par les étrangers, était chose fâcheuse.*

Le chauvinisme de la langue ! un nationalisme qui, après tout, en vaut bien un autre !

L'Enseigne qui sert aux particuliers, et qui affiche les avis de voirie,

l'Enseigne qui popularise l'arsenal des *Défense;* l'Enseigne purement indicatrice, l'Enseigne agréable à l'œil; l'Enseigne qui, au dix-huitième siècle, fournira aux marchands-papetiers les formules toutes faites, les belles écritures en elzévir, en onciales, en augustales, que Papillon, le plus prolixe des graveurs sur bois, se complaira à « couler » pour « Messieurs des Bureaux et des Chambres du Roy », pour « Messieurs du Négoce et du Notariat ».

Type de pancarte imprimée pour écriteau, au XVII⁰ siècle. Modèle écrit et gravé sur bois par Papillon.

L'Enseigne creusée, plaquée, collée; l'Enseigne que personne, encore, sous cette forme, n'avait voulu voir. N'est-elle pas quantité négligeable !

« Faites-moi parvenir », écrit un tabellion de Reims à maître Papillon, « quelques-unes de vos *feuilles d'enseignes* — [retenez bien l'expression] — on me dit qu'elles sont d'une belle écriture et que, collées sur un bois, elles ne se défont pas, si non après un long usage. » Papillon lui-même, en ses almanachs, ne les recommandait-il pas à ceux qui se plaignaient des mauvaises écritures de leurs commis et des fantaisies de leur orthographe.

Et voilà comment cette étiquette vulgaire : *Chambre,* nous apparaît avec l'intérêt de tout le passé qu'elle évoque.

Il y a mieux encore : c'est une ordonnance de Colbert pour le règlement des bureaux portant ceci : *faites que chemins, directions et portes soient nettement indiqués à tous par l'apposition d'enseignes lisibles de loin.*

L'Enseigne administrative ! peu intéressante, en réalité, point imagée, à coup sûr, sur laquelle je n'ai, en aucune façon, l'intention de

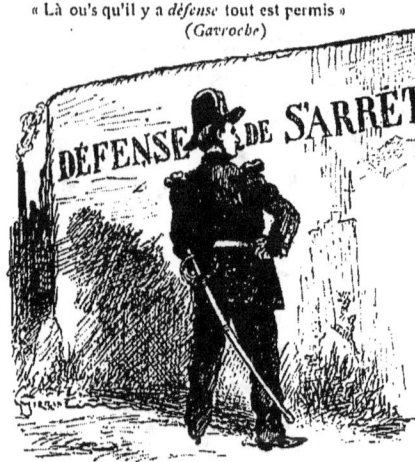

« Là ou's qu'il y a *défense* tout est permis »
(*Gavroche*)

Ce à quoi servent les « Défense ».

revenir, mais qu'il importait de signaler au passage, présentée par le plus grand de nos ministres.

L'Enseigne qui a pris une telle place dans le décor extérieur des villes qu'au seizième siècle déjà, elle figure en les proverbes.

L'enseigne du logis ou hostellerie
Chacun éberge et demeure à la pluye

dit, plein de sollicitude pour elle, Gabriel Meurier dans le *Trésor des sentences*.

Ne t'y fie qu'à bonne enseigne

recommanderont prudemment les anciens adages français, et, sur ce, point n'a varié la sagesse moderne.

L'Enseigne, transmise par les pierres romaines, recueillie par les miniatures et les lettres ornées des manuscrits, conservée — objet en relief — jusque dans les collections publiques et privées du monde entier.

Je note — car ceci doit être retenu — une miniature du manuscrit de Térence à la Bibliothèque de l'Arsenal, à Paris, sur laquelle l'Enseigne brillamment peinte, flotte à la pointe du pignon. Et de même, une miniature du manuscrit du *roman de Montauban*, au chapitre : *Comment les filz Aymont se partirent des fontz des Ardennes* qui donne la représentation complète d'une hôtellerie avec son enseigne, laquelle pend, peinte d'un flacon d'or sur fond vert.

Je note — car ceci nous apprendra une fois de plus qu'il n'y a, sur terre, rien de nouveau — l'inscription d'un hôtel de Lyon, à l'époque romaine :

— A Bozolango (Bussolino, à 9 kilomètres de Suze) où il eut quelque peine à se loger pour la nuit *aux Trois Rois*, dont tous les coins étaient occupés par une troupe de soldats.

— A la ville forte d'Avigliana où il dîna à *l'Escu de France*.

— A Turin où il dut longtemps attendre par la pluie, à la porte de *l'auberge de la Rose Rouge*, et comme l'auberge était pleine, ils durent loger tous ensemble dans la même chambre.

— A Clermont, à *l'hôtel de Sainte-Barbe*. « La maîtresse d'hôtel est veuve, elle me reçut d'une manière non commune, ce qui contribue bien à dissiper les fatigues de la route, avec apparat et à des prix peu élevés. »

— A Lezoux (Auvergne), médiocre dîner à *la Croix d'or*.

— A Thiers, *au Chapeau-Rouge*, « hospitalité peu agréable ».

— A Milly, près d'Essonne, *au*

Enseigne de cabaret a Moutiers vue sous ses deux faces (en bois sculpté).
Dessin de Gustave Girrane d'après l'original appartenant à M. François Ducloz.

— A Saint-Priest (Haute-Vienne), où il fit un léger repas à *l'auberge de la Couronne*. « On ne put me servir, dit-il, que des œufs et des châtaignes. »

— A Sauviat (Haute-Vienne) où il dîna *au Cheval Blanc*.

— A Compeix (Creuse), à *l'hôtel de la Poste*.

— A Pontgibaud (Puy-de-Dôme), à *la Croix d'or*.

*Lyon d'or* « hostellerie placée dans le plus beau quartier ».

— A Montargis, *au Chapeau Rouge*, où il prit son repas.

— A Briare, *au Chapeau Rouge*.

— A Cosne, à *la Croix d'or*.

— A la Charité, à *l'hostellerie de la grande Magdelaine*.

— A Nevers, à *l'hostellerie du Loup* « la meilleure de la ville ».

— A Saint-Pierre-le-Moustier, à *l'Image Nostre Dame*.
— A Ville-Neuve, à *la Croix Blanche*.
— A Moulins, à *l'Image Saint-Jacques*.
— A Varennes, à *l'Image Saint-Georges*.
— A Aubagne, à *la Teste Noire*.
— A Toulon, à *l'hostellerie du Port asseuré*.
— A Fréjus, à *l'hostellerie du Bacon*, « repas et repos qui ne vous déplairont point ».

— A Cannes, au *Cheval Blanc*.
— A Antibes, à *l'hostellerie du Picard*.
— A la Palice, à *la Teste Noire*.
— A la Pacaudière, [à nouveau] *hostellerie de l'Ange* « où me fut envoyé un bon Ange qui m'y traita splendidement, la meilleure de la route. »
[Sans doute malgré « l'excellent poisson » il n'avait pas dû conserver de *l'image Notre-Dame* un « excellent souvenir » puisqu'il quittait la Vierge pour être « aux anges »].

Longue nomenclature, combien précieuse, sous la plume d'un annotateur comme Gölnitz! Documentation aussi rare que précise pour les titres et la qualité des auberges visitées. Ah! si tous les grands *voïagiers* du dix-septième et du dix-huitième siècles avaient été aussi bons renseigneurs, c'est un véritable *livre d'or de l'albergerie* que nous possèderions. Mais quelque vaste que soit le domaine de l'Enseigne les mêmes appellations se retrouveraient un peu partout. Nous-mêmes, il n'est point sûr que nous ne les rencontrions pas à nouveau. Au courant de la plume on les verra revenir — documents à l'appui de ma thèse — mais plus avec le dire, malheureusement, plus avec les impressions d'un témoin et, par conséquent, n'ayant pas la saveur qu'elles prennent sous le nom de Gölnitz.

Egalement pour ce qui touche à la distinction capitale qui se doit faire entre l'Enseigne personnelle et l'Enseigne corporative, celle-ci souventes fois banale et, en tout cas, ne revêtant jamais aucune variété. Quel document sur les mœurs, sur la sottise humaine ne renferment point ces quelques lignes, cette amusante et pittoresque observation :

« Dans presque toutes les rues », dit l'auteur anonyme de *Mon Voyage au Mont-d'Or* (1802) — et c'est de Clermont qu'il s'agit, — « on rencontre des espèces d'enseignes muettes : ce sont de petits drapeaux

blancs qui indiquent qu'on vend là du vin en détail. Dans le bon temps des Jacobins, il fallut mettre les petits drapeaux aux trois couleurs. »

La guerre aux monuments, la chasse aux Enseignes ; deux choses qui se tiennent de près. L'Enseigne, écusson-emblème ; l'Enseigne, porte-drapeau ! O hommes, grands enfants !

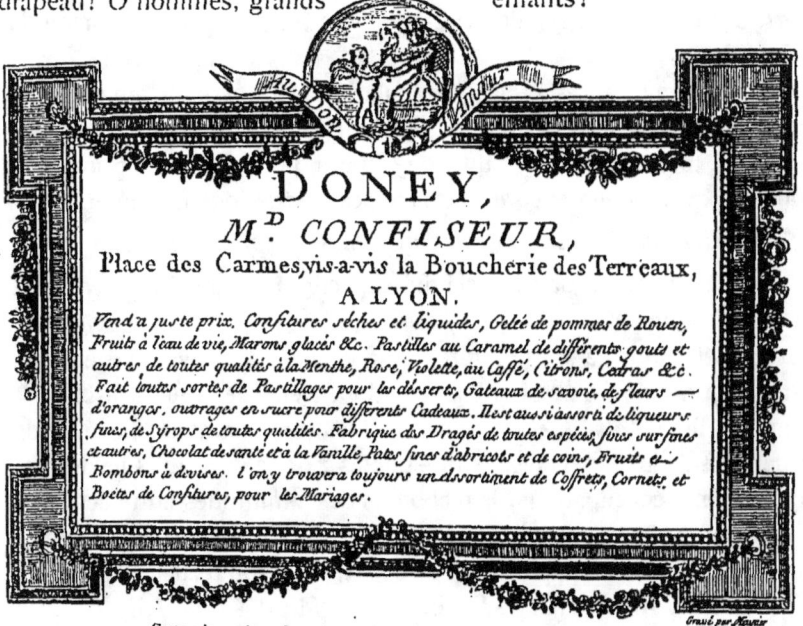

Carte-adresse de confiseur (XVIIIᵉ siècle). (Collection de Mˡˡᵉ Céline Giraud.)

Si encore à drapeau blanc répondait vin blanc ; à drapeau rouge, vin rouge ! La couleur du breuvage indiquée la couleur de l'Enseigne « indicatrice » : cela, au moins, aurait une raison d'être.

Les extravagances et les particularités ! Ah ! tenez, dans ce domaine, l'auteur d'un *Voyage en France, en Italie et aux Iles de l'archipel de Maibons* traduit par de Puisieux, et daté 1750, note une particularité qu'il appelle *lyonnaise* — [m'est avis qu'il se trompe, car elle existait ailleurs] — et qui résidait dans la coutume de placer en permanence

devant la porte des principaux magistrats des *mais* au milieu desquels leurs armes se trouvaient attachées ce qui, selon lui, avait un air grossier, sauvage et ridicule.

En tout cas, contre ces *mais écussonnés,* contre ces *mais porte-enseigne* qui existaient également dans l'Est, la Révolution fit rage de même façon.

Les extravagances et les particularités! La période moderne en aura tout comme l'ancien temps. Emile Deschanel qui, en un de ses ouvrages, proclame bien haut son amour pour les inscriptions, ne copie-t-il pas, à Lyon encore, cette bien caractéristique Enseigne :

*Fabrique d'articles de religion et autres objets plastiques.*

Voilà donc, de par l'Enseigne, la religion transformée en objet plastique. Qui l'eût cru !

Et déjà, tout ce qui m'intéresse si fortement ici avait été entrevu par les esprits doués du don d'observation. Déjà, dès 1862, Deschanel, dans son livre : *A pied, et en wagon,* notait que, comme Genève, Lyon renferme en elle deux villes bien distinctes : or ce sera, ici, une de mes constantes préoccupations, la recherche des similitudes entre ces deux villes profondément différentes : la Rome du calvinisme, la forteresse du catholicisme mystique. Et, d'autre part, dans son recueil *En Flânant,* comme moi, André Hallays, a été hanté du désir de faire ressortir en la vaste agglomération lyonnaise les deux villes si distinctes qui vivent côte à côte, qui se coudoient, qui ne font qu'un et cependant sont aux deux pôles de la conception humaine, et cependant comme Rhône et Saône, coulent leur existence propre, sans se jamais confondre. Ici, la cité de Notre-Dame de Fourvières ; là, la patrie de Guignol, ce Guignol qui avec Gnafron et Madelon constitue la plus amusante Trinité comique qui se puisse trouver, ce Guignol auquel M. Maindron en son récent ouvrage sur les Poupées de main (1)

---

(1) *Marionettes et Guignols. Les Poupées agissantes et parlantes à travers les âges* Ouvrage de luxe avec 148 planches en noir et 8 en couleurs, grand in-8. Librairie Félix Juven. Paris, 1901.

n'accorde qu'une place bien incomplète eu égard au rôle qu'il tient dans la vie, dans l'histoire des mœurs lyonnaises.

Mais ceci prouve que, si plus que jamais, Paris vaut bien une messe, — serait-ce même celle de Cythère — Lyon lui aussi, vaut bien

Carte-adresse de confiseur (dans le cartouche du haut, est l'enseigne du magasin). (XVIII<sup>e</sup> siècle).

qu'on s'occupe de lui. A ce Lyon si personnel, si particulier, à ce Lyon à la fois si français et si local, encore tout imbu de souvenir italien et d'intimité germanique, à ce Lyon où l'esprit pratique et la raison du protestantisme se marient à toute la poésie de la Vierge, j'ai payé mon tribut. Son esprit particulier, son *accent de terroir* se trouveront en ce que l'on pourrait appeler l'*Enseigne guignolesque*. Et ne vous semble-t-il pas que des annonces comme la *plasticité religieuse* auraient tout ce qu'il faut pour y figurer en bonne place.

## II

Un chapitre de ce livre vise ce que j'ai nommé faute de mieux l'*Enseigne Vivante,* c'est à dire les personnages de la Rue. Peut-être ne sera-t-il pas inutile de mentionner brièvemenr, en quelques mots, une autre Enseigne, également vivante, je veux dire représentée par des animaux plus ou moins domestiques que, jadis, l'on aimait à mettre en cage et à ainsi exposer dans ce même esprit particulier au moyen âge qui faisait que nombre d'Etats et de villes libres entretenaient à leurs frais les animaux figurant en leurs armoiries — armes parlantes, armes vivantes. De nos jours encore certaines bêtes, mortes ou vivantes — cela dépend du commerce — ne font-elles pas la montre pour la marchandise qu'il s'agit d'achalander !

Sur ces Enseignes on a beaucoup discuté. A leur sujet même, Balzac a écrit ce qui suit dans *Les scènes de la Vie privée* :

« Ces enseignes, dont l'étymologie semble bizarre à plus d'un négociant parisien, sont les tableaux à l'aide desquels nos espiègles ancêtres avaient réussi à amener les chalands dans leur maison. Ainsi la *truie qui file,* le *singe vert,* etc., étaient des animaux en cage dont l'adresse émerveillait les passants, et dont l'éducation prouvait la patience de l'industriel au xv$^e$ siècle. »

Le moyen âge, effectivement, s'est complu dans ces représentations, dans ces figurations satiriques et caricaturales. N'était-ce pas le digne pendant de ce qui s'affichait publiquement sur les cathédrales ; n'était-ce pas, vivant, ce que l'on montrait, sculpté, sur tous les monuments. L'animal éduqué, apprivoisé — véritable copie simiesque de l'homme — l'animal faisant le beau pour provoquer le rire ; l'animal, être inférieur, chargé de complaire à son supérieur, l'homme !

De même que l'on se plaisait à faire danser petits cochons, singes, lapins, pour le plus grand plaisir du Roy de France ; de même façon, pour procurer au public le plaisir du même spectacle, les marchands

avaient imaginé de faire concurrence aux ambulants, bohèmes, montreurs d'ours et autres bêtes curieuses.

A ce petit exercice chacun trouvait son compte : le marchand lui, tout particulièrement, n'y perdait point puisque ce spectacle devant sa boutique amenait le chaland et, forcément, lui procurait des clients.

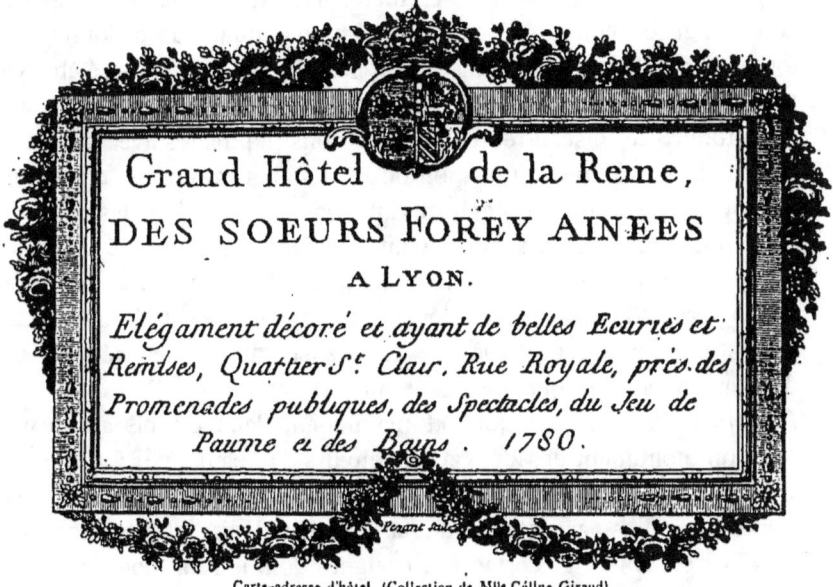

Carte-adresse d'hôtel. (Collection de M<sup>lle</sup> Céline Giraud).

Sans m'arrêter autrement à cette particularité de l'Enseigne qui semble toujours prisée des masses, j'emprunte à Steyert l'histoire suivante par lui racontée dans le *Magasin pittoresque*; histoire dont un nouveau Vert-Vert, contre-partie de celui qu'immortalisa jadis Gresset, fait à lui seul tous les frais :

« Il y a environ soixante et dix ans, un droguiste de Lyon avait à sa porte un perroquet, l'oiseau bavard était le favori des crocheteurs du port du Temple, ses voisins. Alors les églises se rouvraient et le catholicisme inaugurait son rétablissement par les cérémonies du Jubilé

séculaire, forcément retardé jusque-là. Chaque jour le clergé et les fidèles passaient en procession devant le perroquet qui, tout étonné et silencieux, prêtait une oreille attentive à des chants si nouveaux pour lui, il en retint quelque chose, et désormais, quand il lui arrivait d'apostropher les passants d'épithètes favorites : *Maton, Mathéion !* accompagnées d'un juron énergique, il ne manquait pas d'ajouter d'un ton pénétré : *Ora pro nobis*. Il n'en fallut pas plus pour le rendre célèbre par toute la ville ; on s'assemblait autour de la boutique, on applaudissait, on pérorait. Cet oiseau remuait les passions populaires avec autant de puissance que la voix d'un tribun ou les refrains émouvants d'un chant patriotique ; et si de nouvelles luttes intestines avaient divisé les citoyens, ces phrases monotones seraient peut-être devenues, pour les Lyonnais, un appel aux armes et un cri de ralliement. Enfin, quand le perroquet vint à périr, son maître crut devoir à sa renommée de conserver au moins son image ; il en fit une enseigne qui a résisté aux déménagements et que l'on voit sur la place de la Préfecture : *Au Perroquet Vert* (1). Mais qui voit maintenant dans cet oiseau de bois peint un monument des idées et des mœurs d'une époque ? Qui songe à y attacher la mémoire de quelque fait important des annales lyonnaises ? Il n'est, pour les passants, qu'un emblème vulgaire et inexplicable. »

Et c'est ainsi que certaines Enseignes dont le sens nous échape, dont la figuration, même, nous paraît absurde, dérivent ou de particularités locales disparues, ou, mieux, d'animaux savants en représentation, — l'écureuil seul — et encore ne faudrait-il pas en chercher beaucoup — ayant survécu à cette grande danse publique des bêtes inférieures offerte en spectacle — telle la prime de nos jours — je ne dirai pas aux acheteurs, mais à tous les curieux. N'était-ce pas, aux époques naïves où le Rire est si facilement gras, enfantin, la source de toute Satire, l'origine de tout Grotesque.

---

(1) Ceci était écrit en 1855. Depuis lors, Enseigne et préfecture ont disparu, la première pour cause de cessation de commerce, la seconde pour d'autres rives.

## III

Et, maintenant, certaines particularités de la chose ainsi exposées, peut-être ne sera-t-il pas inutile — pas sans intérêt tout au moins — de considérer le producteur, le fabricant, le père de ces chefs-d'œuvre à tant le mètre, le Peintre d'Enseignes.

Je dis le peintre — non le *sculpteur-imaigier* — car c'est l'homme de la couleur, du barbouillage, et non l'homme du creux ou du relief sur la pierre, qui a acquis cette popularité de plus ou moins bon aloi, dont il ne lui sera pas facile, ce semble, de se débarrasser. A moins qu'en pareille matière le concours que se propose d'organiser le préfet de la Seine, ne fasse surgir de terre toute une nouvelle génération de peintres d'Enseignes éprise d'art et versée dans les secrets du plus coloré des métiers.

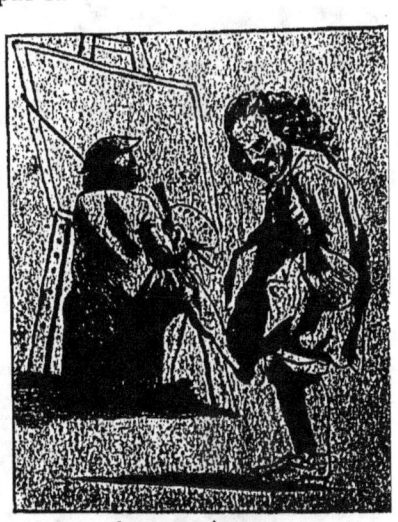
LE PEINTRE D'ENSEIGNES.
Composition d'après Hogarth.

Pauvre Peintre d'Enseignes que la peinture émancipée, débarrassée des entraves des corporations a, avec mépris, rejeté de son sein ; pauvre fabricant de tableaux-indicateurs pour le *Musée de la Rue*, ce musée dont avait eu l'idée, dès 1824, le peintre-lithographe Edouard Wattier, alors qu'il lançait le premier fascicule de son *Musée en plein air ou choix des Enseignes les plus remarquables de Paris;* ce Musée qui, aujourd'hui, apparaît à nos yeux sous deux faces bien distinctes, la qualification des boutiques, c'est à dire l'*Enseigne*, et les tableaux du Mur, c'est à dire l'*Affiche*.

Pauvre Peintre d'Enseignes, caricaturé, bafoué, jouissant de la pire

des réputations malgré les maîtres qui, de tout temps, se firent un plaisir de venir fraternellement communier avec lui ; malgré Holbein, malgré ces nombreux artistes qui, pleins d'enthousiasme mais la bourse légère, accomplissant le pèlerinage de Rome, laissaient un peu partout, dans les villages perdus de Suisse et d'Italie, les traces de leur passage, sous la forme de quelques pittoresques tableaux-réclames ; malgré tous ceux qui secouant le classicisme pompeux de leur perruque, ne craignaient pas, eux aussi, de s'enrégimenter accidentellement parmi les barbouilleurs. Revenant de Malte le Caravage n'a-t-il pas peint des Enseignes ? Epris de fantaisie, Jean Lepautre n'a-t-il pas signé l'Enseigne *A la Valeur ?* Certain de la supériorité de son métier, Bernard Palissy n'a-t-il pas prêté à la réclame extérieure le charme de ses artistiques faïences ?

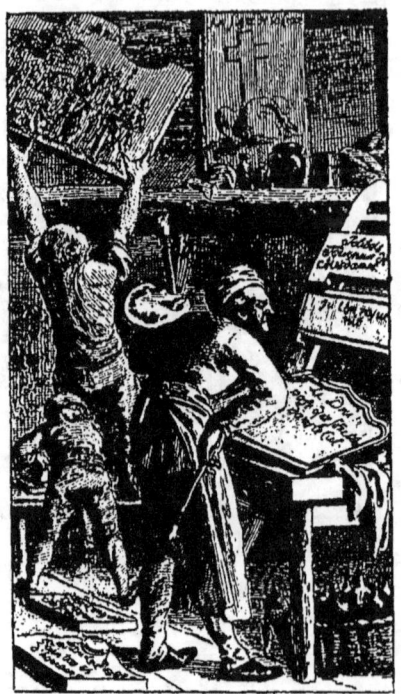

L'ORTHOGRAPHE PUBLIQUE.
Planche de Dunker pour *Le Tableau de Paris*, de Mercier.

Parmi les artistes en renom de l'école anglaise et de l'école hollandaise, beaucoup, dans un but nettement défini de publicité commerciale, produisirent des œuvres méritoires : certains même, en ce genre, surent acquérir une renommée telle que l'un d'eux devait se trouver qualifié le *Raphaël de l'Enseigne*.

Et, au dix-huitième siècle, durant cette merveilleuse floraison d'art et de fantaisie, est-il besoin de rappeler Chardin, Greuze, Lancret, Watteau, Lantara, Lemoyne, plus tard, Carle Vernet, Prud'hon, Boilly père et fils, et Swagers, l'auteur du toujours populaire et toujours

vivant Bœuf — remis à la mode — et Géricault et Gérard qui, tous deux, brossèrent un cheval blanc — c'était alors la mode — l'un pour Montmorency, l'autre pour Roquencourt, près Saint-Germain-en-Laye. — Enfin, plus près de nous Delacroix, qui a laissé ainsi plusieurs pochades et surtout, Abel de Pujol, peintre académique et fécond peintre d'Enseignes — à son avoir il en faut compter huit qui figurèrent, cataloguées à la vente de ses dessins, le 7 décembre 1861.

J'en passe et des meilleurs ; j'en passe parce que, comme au siècle dernier, Anglais et Hollandais, tous les jeunes de l'école romantique, tous les féroces *bouzingots* affichèrent à la porte de boutiques les tableaux qui faisaient hurler les classiques ; — l'Enseigne devint ainsi leur salon ; à l'ostracisme des expositions fermées ils répondaient par la publicité de la Rue ; — j'en passe parce que tous les peintres de l'école de Barbizon ornèrent les cabarets et bouchons de la région de pittoresques Enseignes. Pour beaucoup n'était-ce pas la monnaie courante, l'argent, la façon de payer son écot — façon qui en vaut bien une autre ! Et demain, peut-être, si le fameux concours annoncé a lieu, ne verrons-nous pas les maîtres — tel un Detaille — se mettre à l'Enseigne par fantaisie, par entraînement, par je ne sais quelle naturelle tendance à revenir aux choses du passé.

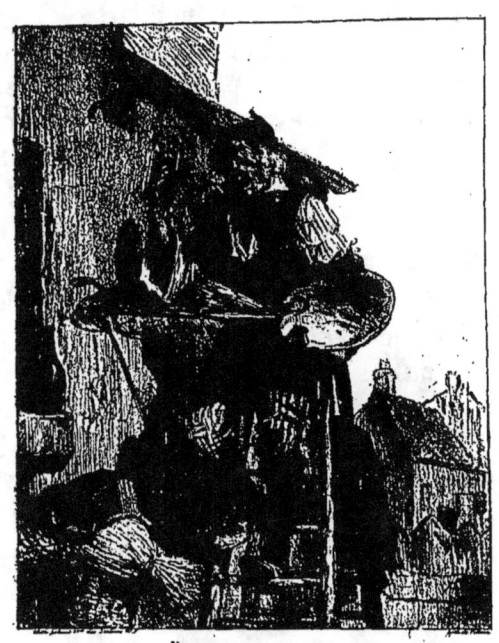

J'AIME LA COULEUR.
Composition de Charlet pour l'album : *Croquis lithographique* (1823).

Eh bien ! malgré d'aussi distingués confrères, le pauvre peintre d'Enseignes semble être resté, toujours, le malheureux barbouilleur que l'on sait, faisant avec la même indifférence, armoiries, animaux, fruits, lune, soleil, étoiles, Vierge et Christ, le plus souvent abandonnant le sujet, le genre, aujourd'hui peu goûtés, pour se confiner uniquement dans la lettre aux banales fioritures.

Et combien méprisé, en ses productions ; combien maltraité et par les dictons et par les proverbes populaires !

Ne sont-elles pas du domaine courant, ces peu flatteuses appréciations :

> « Elle n'est bonne que pour une Enseigne. »
> « C'est une Enseigne à bière. »
> « C'est un mauvais tableau d'Enseigne. »

Burnet qui dans ses voyages en Suisse, en Allemagne, en Italie, visita, au dix-septième siècle, plusieurs galeries, ne nous dit-il pas, en parlant des peintures collectionnées par le prince-électeur de Cologne, que « la plupart n'eussent même pas été assez bonnes pour servir d'enseigne à un cabaret ». Et plus tard, c'est à dire en 1762, l'auteur anonyme du *Voyage en Allemagne, en Italie, en Suisse*, ne sera guère plus aimable pour la galerie du prince de Hesse.

Que voulez-vous ! Si tous les peintres, facilement, pourraient être bons peintres d'Enseignes, peu de peintres d'Enseignes furent des peintres, dans le sens élevé du mot.

Peu considérés, pour ne pas dire mal — dans une des œuvres humoristiques du hollandais Cats, ne voit-on pas répondre à une demande en mariage par ce méprisant : *c'est un malheureux peintre d'Enseignes* — nous sont-ils connus seulement ?

Englobés dans la masse des mercenaires, à peine figurent-ils sur les anciennes listes d'adresses : *Tableau, Indicateur*, ou autres. La seule mention que je puisse faire est la suivante — [je l'emprunte à l'*Indicateur de Lyon* de 1813] — et encore ne vise-t-elle que bien imparfaitement la peinture : *D[lle] Chaudet, marchande de tapis pour Enseignes*.

Soyez donc peintre, maniez avec ou sans art, les pinceaux pour fraterniser quelque jour, avec les paillassons !

Sur les autres, je veux dire sur nos braves barbouilleurs, silence complet.

Et cependant il fut un jour où le peintre d'Enseignes attira sur lui les regards et connut presque la célébrité. Il fut un jour où ce sacrifié goûta à la popularité.

Heureuse époque pour lui que cette période de la Restauration qui va de 1820 à 1830.

Autant Mercier l'avait ridiculisé, et avec lui Dunker, dans l'image ici reproduite, où figure la fameuse Enseigne si souvent invoquée : *Le Dru pose des son...-nettes dans le cul-de-sac...*, autant les dessinateurs de la

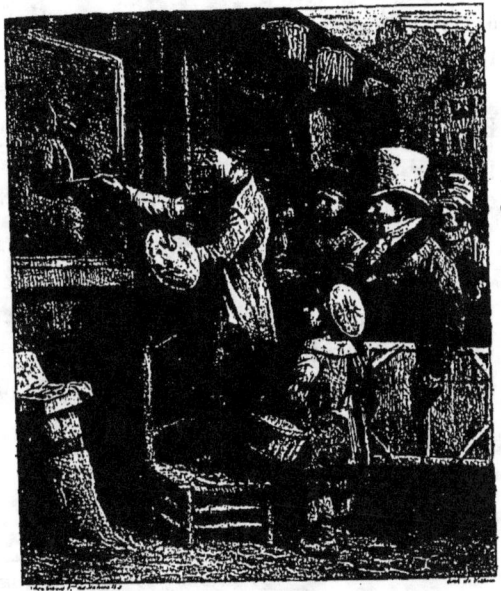

C'EST BEAU LES ARTS.
Composition de Bellangé pour un de ses albums lithographiques (1832).

période libérale, les Charlet, les Bellangé, les Raffet, les Wattier, se complurent à célébrer l'artiste en plein vent, aimant la couleur — celle du vin au moins autant que celle de la peinture — l'artiste populaire, souvent quelque débris de la grande armée, autour duquel l'on faisait cercle, autour duquel accouraient tous les gamins, pour mieux assister à l'éclosion du chef-d'œuvre, pour mieux narguer l'autorité devant quelque mirobolante Enseigne aux trois couleurs et, plus tard, devant quelque poire à l'allure frondeuse, sur la peau de laquelle, tôt ou tard, l'on espérait bien voir surgir les traits du plus débonnaire des monarques.

Alors il connut des jours heureux le pauvre méprisé, le pauvre dédaigné ; alors, au dessous de lithographies qui couraient de main en main, l'on put lire ces caractéristiques légendes : *Vivent les arts!* — *Vive l'école du plein air!* — *Honneur au courage!* — Mieux encore l'*Enseigne et l'Histoire* et c'était, conquérant, le petit Caporal, l'homme à la redingote grise qu'un Rœhn ou qu'un Tassaërt suspendaient triomphalement à quelque potence de cabaret.

La peinture murale commerciale, l'Enseigne étaient réhabilitées ! Et leur créateur, le besogneux dont personne n'avait voulu, l'artisan du pinceau, le spécialiste de la *marbrure* et des *chinés* entrait dans l'Histoire, et, porté par des artistes en renom, marchait à l'immortalité.

*Sic itur ad astra !*

C'est ainsi que les arts mènent à tout.

C'est ainsi que l'Enseigne elle-même nous enseigne à ne point mépriser l'Enseigne.

Jadis, Holbein ; hier, Watteau ; aujourd'hui, personne soit, mais demain, Detaille !

« Aux trois sœurs » enseigne sculptée à Lyon.

# I

IDÉES ANCIENNES ET IDÉES MODERNES SUR LA PROPRIÉTÉ
DES ENSEIGNES. — JURISPRUDENCE ET POLICE. —
LÉGISLATION GÉNÉRALE. — RÈGLEMENTS
DE VOIRIE A LYON, AUTREFOIS
ET AUJOURD'HUI.

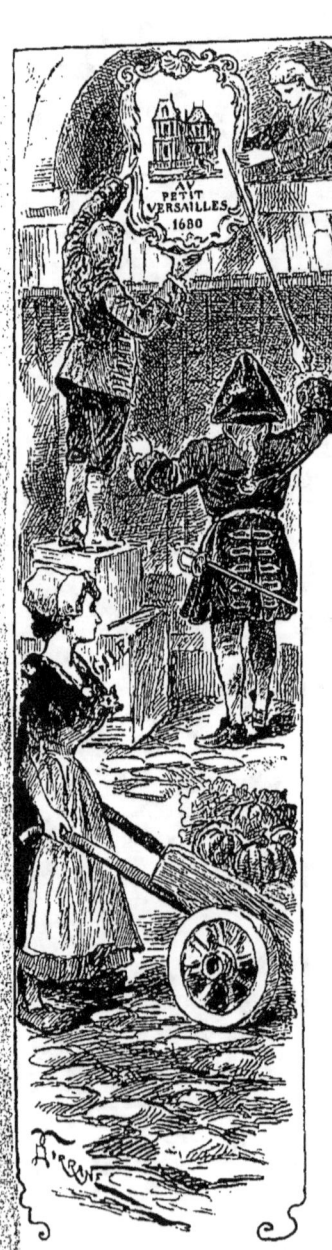

## I

L'ENSEIGNE était-elle une propriété exclusive ; l'enseigne était-elle inféodée à la maison, inaliénable, inséparable de la pierre ; l'enseigne était-elle soumise à des règlements de police, de voirie, ou n'avait-elle pour toute règle que le bon plaisir, la fantaisie de celui qui s'en servait au gré de ses besoins ?

Questions intéressantes, rentrant également dans l'ancien droit public et fort simples à élucider, quoiqu'on ait sans cesse parlé de l'absence de toute législation en cette matière spéciale.

Or, ce qui va suivre démontrera qu'il y avait une législation, encore assez nette, et des règlements très clairs, très précis, qu'on eut peut-être le grand tort de ne jamais appliquer.

D'abord, le point de vue plutôt général.

L'enseigne est bien réellement une propriété, mais une propriété limitée, suivant les idées d'autrefois, à un cadre restreint. Une propriété locale, en quelque sorte, comme de nos jours un titre de journal : ainsi le *Salut Public* ou le *Progrès*, de Lyon, ne pourraient pas escamoter à leur profit tous les *Salut Public*, tous les *Progrès* de France. De même, étant donné que dans chaque ville ancienne il y a un quartier haut et un quartier bas, étant donné que, suivant les principes de l'époque, ce sont là presque deux cités distinctes, on rencontrera facilement dans chacun de ces deux quartiers des appellations semblables. C'est ainsi que M. Albert Babeau, dans sa précieuse étude : *Les vieilles Enseignes de Troyes*, cite certains titres, la *Hache*, le *Chaudron*, la *Croix d'Or*, les *Singes verts*, l'*Ange*, la *Fleur de Lis*, comme existant simultanément dans la partie haute et dans la partie basse de la métropole troyenne. Mais nulle part vous n'eussiez trouvé dans la même rue deux *Croix d'Or* ou deux *Fleur de Lis* se balançant également à l'entrée d'une hôtellerie. Car à côté de la question du quartier il y a aussi la question du commerce, de l'industrie exercée qui, de toute ancienneté, paraît avoir été le point capital.

Il est donc permis de dire qu'aucune modification n'a été apportée dans ce domaine, puisque l'article 544 du Code civil ainsi conçu : « Une enseigne d'établissement commercial est une propriété légitime que chacun doit s'abstenir de léser en se l'appropriant ou l'imitant de manière préjudiciable », est la consécration du principe ancien : « L'enseigne est une propriété. »

Pour en acquérir la conviction, il suffit de parcourir le recueil de P.-J. Brillon : *Dictionnaire des Arrêts ou Jurisprudence universelle des Parlemens de France* (Paris, 1727) et l'on verra que, quelle que soit la matière, qu'il s'agisse d'enseigne, de marque, de figure distinctive, le même principe a toujours prévalu.

Voici donc, entre tous, quelques cas, quelques exemples typiques.

1° Contestation entre Guillaume Jolif, un des Maîtres faiseurs d'Equerde de Rennes, et Pierre Baimer, également Maître-Equerdeur : « Celui-ci avoit pour sa marque un Lion rampant; il se plaignoit que Jolif, qui devoit avoir en sa marque une Levrette, en avoit fait faire une qui reſſembloit à un Lion, lequel déguiſement lui préjudicioit beaucoup. Concluoit à réformation de la marque de Levrette. »

Un arrêt du Parlement de Bretagne, en date du 12 septembre 1578, ordonna, jugeant dans ce même sens, que la marque à la levrette serait réformée et qu'elle serait gravée couchant, les pieds joints et la queue baissée.

2° Celui duquel on a pris l'enseigne *potest uti interdicto;* — c'est à dire peut faire interdiction. Ainsi fut jugé pour un hôtelier de Saint-Maixent, en Poitou, « où pendoit pour enseigne le *Cheval Blanc.* »

3° *Non licet eadem insignia assumere in eodem vico :* « Il n'est pas permis de prendre la même enseigne dans un même lieu ». (Arrêts des 25 février 1609, 10 février 1610, 20 mars 1612.)

Voici l'arrêt de 1610 relatif à une marque commerciale : « Un coutelier du Mans avoit la marque du cœur ; un autre prit la même marque du cœur et mit une saiette au milieu, pour dire le cœur navré ; celui-ci disoit qu'ayant acheté une maison où cette marque étoit de tout temps, il avoit pu la prendre et changer la sienne. »

4° Arrêt du 16 février 1647 portant que deux hôteliers ne peuvent avoir dans une même rue deux enseignes semblables.

5° Jugement du 12 août 1648 portant que deux marchands de même profession et demeurant l'un proche l'autre, dans une même rue, ne peuvent avoir chacun une enseigne semblable.

Significatifs, concluants, sont ces arrêts et ces jugements, car ils démontrent que ce que l'on poursuivait, jadis comme aujourd'hui, c'était la concurrence déloyale, le préjudice causé, et que la propriété d'une enseigne a été de tout temps limitée, soit au commerce représenté par ladite enseigne, soit à un espace fixé. Et c'est pourquoi, sans nullement méconnaître le principe de la propriété légitime de l'enseigne, sans nullement violer l'article 544 du Code civil, on a pu voir, de nos jours, à Paris, jusqu'à trois enseignes du *Chat Noir* : *Cabaret du Chat Noir, Cordonnerie du Chat Noir, Confiserie du Chat Noir,* par cela même que ce sont trois *Chat Noir* absolument différents, répondant à trois industries différentes ; qui, donc, ne sauraient se nuire en aucune façon.

Il est bon d'insister sur ce point, puisque Edouard Fournier, habituellement documenté avec une si grande précision, s'est quelque peu fourvoyé ici. Voici, en effet, ce qu'il écrit dans son chapitre traitant de la jurisprudence et police des enseignes à Paris :

« Les tribunaux avaient décidé qu'une enseigne étant une propriété, nul ne pouvait la prendre dans la même ville, surtout si le commerce et la profession étaient identiques chez deux concurrents qui se disputaient la même enseigne. De là, des querelles, des procès et des arbitrages. On était bien loin de l'âge d'or des enseignes où chacun était libre de choisir et d'adopter l'enseigne qui lui plaisait, sans être accusé de plagiat, de contrefaçon ou de concurrence malhonnête, alors que chaque rue avait quelquefois deux ou trois enseignes semblables pour des métiers différents. »

On voit la confusion ; on saisit ce qui a trompé notre auteur. En réalité l'âge d'or dont il nous parle, l'âge d'or ne connaissant ni plagiat ni contrefaçon, ni concurrence malhonnête, n'exista jamais. Et l'âge d'or en lequel chaque rue pouvait avoir jusqu'à deux ou trois enseignes semblables pour des métiers distincts n'a jamais cessé d'exister, avec cette seule différence que les questions d'étendue du droit de propriété et de préjudice causé étaient, au moyen âge, interprétées selon l'esprit même du temps.

L'auteur d'un tout récent et précieux travail, M. Auguste Vandenbroucque, avocat à Reims (1), le reconnaît formellement : « La propriété et l'usurpation des enseignes » écrit-il, « offrent, dans l'ancien droit, les mêmes caractères et les mêmes particularités qu'aujourd'hui. »

C'est avant tout une question d'espace, de délimitation, si l'on peut s'exprimer ainsi, quoique, depuis lors, la savante classification de notre époque ait constitué deux types distincts : l'enseigne *nominale*, l'enseigne *emblématique*, et créé ainsi des différences qui n'existaient pas autrefois.

« Il est un cas dans lequel un marchand ne pourrait pas s'opposer à ce qu'un autre marchand, vendant les mêmes produits, usât d'une enseigne semblable à la sienne. C'est quand ce dernier est suffisamment éloigné du premier possesseur de l'enseigne pour ne pas pouvoir lui faire concurrence, quand il habite une autre ville ou même un autre quartier, si l'on est dans une grande ville ».

Voilà la théorie du passé qui constitue encore, plus ou moins, la théorie du présent, avec cette remarque que ce qui était simple est devenu, depuis, étrangement compliqué; qu'il n'y existait, jadis, que des cas très nets, très précis, et que, de nos jours, la nature et les conditions de l'usurpation se sont développées à l'infini. Malgré tout, pour qu'il y ait usurpation, il faut qu'une confusion puisse exister : or la confusion n'est possible qu'entre industries similaires et assez rapprochées l'une de l'autre pour se faire concurrence.

Suivons M. Vandenbroucque. Il va nous donner quelques-unes des formes les plus usuelles de l'usurpation :

« Copie ou imitation d'un nom patronymique, d'un nom de fantaisie, d'une devise, d'un emblème ; adoption pour enseigne d'un mot différent par le sens et l'orthographe de celui qui sert d'enseigne à un concurrent plus ancien, mais analogue par la consonnance ; forme identique donnée à une dénomination différente ; couleur semblable choisie pour peindre un emblème,

---

(1) « Des enseignes des commerçants et de la concurrence déloyale par l'usurpation d'enseignes. » Reims, Imprimerie A. Gobert, 1899. 1 vol. in-8.

mise en évidence de certains mots, de prénoms, par exemple, dans le but d'amener une confusion. » Tout ceci n'est-il pas fort clair et de toute évidence !

Pour passer des principes généraux à des cas particuliers, empruntons quelques exemples aux décisions des tribunaux. C'est ainsi que des jugements ont établi qu'il y avait similitude et, par suite, usurpation entre les dénominations suivantes :

« A la Civette — A la Civette d'Or.

« Au Rocher de Cancale — Au Rocher du Cantal — Au Petit Rocher.

« Maison Dorée — Maison d'Or.

« Au Singe — Maison Desinge.

« Café du Palais — Café-comptoir du Palais de Justice. »

Quoique ces jugements répondent à des cas spéciaux de concurrence et, par suite, de préjudice porté, il n'en est pas moins évident que, de nos jours, les similitudes, les à peu-près donneront lieu très facilement à des poursuites.

De même pour l'usurpation d'emblèmes.

C'est ainsi qu'un jugement de la cour d'Angers, en date du 13 novembre 1862, a posé ce principe depuis lors souvent appliqué par les tribunaux :

« Si un commerçant a adopté comme enseigne une sculpture représentant deux bœufs d'or traînant une charrue, avec la légende : « Aux Bœufs d'or » et qu'un concurrent choisisse ensuite comme enseigne une sculpture représentant deux bœufs d'or traînant un chariot de gerbes, avec la légende : « Aux moissonneurs », ce dernier se rend coupable d'usurpation ».

Au contraire, dans les exemples qui vont suivre, la similitude entre les dénominations n'a pas été jugée suffisante pour constituer l'usurpation :

« Maison des Mérinos — Maison du Bélier (jugement rendu en 1837).

« Aux Désirs des Enfants — A la Californie des Enfants (1852).

« Au Petit Pot — Au Petit Pot de la rue Saint-Martin (1854).

Et il faut s'en féliciter, car, autrement, l'enseigne écrite deviendrait impossible, puisque chaque mot de la langue déjà employé dans un certain sens, chaque idée déjà exprimée d'une certaine façon constitueraient au profit du premier prenant, un privilège, pour ne pas dire une usurpation monstrueuse.

Ne traitant pas, ici, une question de droit, n'ayant pas à développer une thèse juridique, je n'entrerai pas dans de plus amples considérations ; je n'aurai garde, surtout, d'aborder le parallèle entre les enseignes et les marques de fabrique, noms commerciaux et raisons de commerce. Je n'examinerai pas plus les difficultés auxquelles peut donner lieu le choix de certaines enseignes, lorsqu'il s'agit des armoiries d'une ville, des armes d'un particulier, du nom d'un immeuble. Ce sont là choses trop spéciales, du moins secondaires, ici.

Au surplus tout l'intérêt de cette discussion reposait sur le point suivant : Quelle était l'idée de la société ancienne en matière de propriété d'enseignes ; — quelle est, dans la législation moderne française, l'étendue du droit privatif sur les enseignes ? Or, les arrêts cités et les exemples donnés ont démontré qu'il y avait entre le passé et le présent similitude parfaite.

Il suffira, comme conclusion, de reproduire les très justes considérations de M. Vandenbroucque :

« L'intérêt sérieux et réel que le possesseur d'une enseigne a de ne pas laisser confondre son établissement avec un autre, et, par suite, de garder sa clientèle : telle est la raison d'être, et, en même temps, la limite de son droit.

« Cet intérêt n'existe que dans un certain rayon et à l'égard d'une certaine industrie.

« Son droit ne s'exerce donc que :

« 1° Dans un certain rayon ;

« 2° Dans une certaine industrie. »

## II

Après la propriété, la législation officielle, les réglements de police et de voirie, plus ou moins nombreux, plus ou moins nécessaires.

Donc, contentons-nous des principaux.

En 1567, arrêté de Moulins relatif aux auberges :

« Ceux qui veulent obtenir la permission de tenir auberge, doivent faire connaître au greffe de la justice des lieux leurs noms, prénoms, demeurances et *enseignes*. » Et tous les arrêtés rendus depuis ne feront que confirmer cette disposition. Ajoutons que par un édit de Henri III (mars 1577) l'enseigne fut déclarée obligatoire pour les dits aubergistes. L'article 6 leur enjoint de placer une enseigne aux lieux apparents de leur maison « à cette fin que personne n'en prétende cause d'ignorance, même les illettrés. »

Au commencement du dix-septième siècle les enseignes s'étaient tellement multipliées qu'elles donnèrent lieu à de nombreuses critiques, le jour obstruant l'air, faisant paraître les rues plus étroites, plus resserrées, la nuit empêchant les lumières des lanternes publiques de se répandre sur tous les points de la chaussée. Les chûtes d'enseignes, avec accidents, chose assez rare autrefois, arrivèrent à se multiplier dans des conditions telles, que des plaintes sérieuses finirent par être adressées à la police et à l'édilité. A Paris, on alla jusqu'à demander à M. de la Reynie la suppression complète de toutes

LES INCONVÉNIENTS DU GRAND VENT AU DIX-HUITIÈME SIÈCLE. LES ENSEIGNES, ÉNORMES ET SOUVENT MAL ASSUJETTIES, PROVOQUANT DES ACCIDENTS ET COURONNANT LES PASSANTS.

les enseignes pendantes, mais les six corps des marchands s'opposèrent avec énergie à cette mesure qui leur apparaissait comme préjudiciable aux intérêts du négoce. Et peut-être n'avaient-ils point entièrement tort.

Il en résulta de multiples règlements. — A Paris l'ordonnance de novembre 1669, réduisant sensiblement la grandeur des enseignes, obligeant tous les industriels à se conformer aux dimensions suivantes : « à treize pieds et demi depuis le pavé de la rue jusqu'à la partie inférieure du tableau, qui n'aurait que dix-huit pouces de largeur, sur deux pieds de hauteur. » — A Lyon l'ordonnance de 1673 enjoignant à tous ceux qui ont auvents et enseignes au-devant de leurs boutiques, « de les élever de 10 à 15 pieds de hauteur du ratz du pavé, les dits auvents étant réduits à la largeur de trois pieds compris les châssis. »

Comme nombre de mesures officielles, dans l'ancien temps, l'ordonnance de 1669 tomba bientôt plus ou moins en désuétude, si bien qu'au milieu du dix-huitième siècle, l'enchevêtrement, la multiplicité, la lourdeur des enseignes avaient fait renaître tous les abus antérieurs. On vit à nouveau les proportions exagérées du siècle précédent ; à nouveau la sécurité publique se trouva menacée : le *Mercure*, de Paris, les *Affiches* et *Gazette* de province se firent l'écho des réclamations et des protestations. Cet état de choses dura jusqu'en 1761 époque à laquelle M. de Sartines, lieutenant de police, rendit une nouvelle ordonnance (17 Septembre) supprimant les potences et enjoignant de faire appliquer les enseignes en forme de tableaux contre les murs des boutiques ou maisons.

Cette mesure eut son écho en France, et un écho bien plus sérieux que l'ordonnance de 1669, puisque, au bout de quelques années, le règlement de M. de Sartines était adopté dans toutes les provinces, appliqué dans toutes les villes. C'est, en réalité, la première grande ordonnance de police sur la matière qui ait obtenu une consécration générale, car jusqu'alors les arrêtés des voiries locales n'avaient guère visé que les étalages extérieurs des boutiques. Etant donné l'importance du sujet, je reproduis dans son entier l'ordonnance lyonnaise du 16 novembre 1763 conséquence de l'arrêté de M. de Sartines :

### DE PAR LE ROI ET NOSSEIGNEURS LES PRÉSIDENTS

Tréforiers de France, Généraux des Finances, Grands Voyers, Juges et Directeurs du Domaine du Roi en la Ville et Généralité de Lyon, chevaliers, confeillers du Roi.

16 novembre 1763.

Sur ce qui nous a été remontré par le Procureur du Roi, que, quelque attention que nous ayons apportée jusqu'à préfent à ne donner aucune permiffion de pofer des Enfeignes saillantes ou à potences, dans la vue de parvenir peu à peu à la réformation dont la Capitale a donné l'exemple, nous ne pourrions

de longtemps procurer aux citoyens de cette ville ce qu'ils paroiffent défirer à cet égard. Que s'il a été jugé nécessaire à Paris d'ordonner que toutes les Enfeignes seront plaquées et que tous les étalages seront supprimés, le peu de largeur des rues de cette ville exige encore davantage de travailler à les développer ; ce qui ne peut s'opérer qu'en obligeant les particuliers à plaquer leurs enseignes et à supprimer les étalages dont la chute peut occafionner des accidents et dont la saillie, devenant souvent un obstacle à la voie publique, caufe toujours une difformité dans les rues.

Requéroit à ces caufes le Procureur du Roi, qu'il fut ordonné :

1° Que tous les particuliers, marchands, artifans et autres généralement quelconques, de la ville et faubourgs de Lyon, ayant sur rues, culs-de-sacs, lieux, places ou paffages publics, des Enfeignes en saillie, sufpendues au bout d'une potence de fer ou autres matières, seront tenus, dans le délai de deux mois à compter du jour de la publication de l'ordonnance qui sur ce interviendra, de retirer lefdites Enseignes, sauf à eux de les faire appliquer contre les murs et façades de leurs maisons.

2° Que toutes les Enfeignes ou Tableaux appliqués aux trumeaux, croifées, ou autres parties des murs de face sur la voie publique, ne pourront avoir plus de quatre pouces d'épaisseur ou de saillie du nud du mur, y compris leurs bordures, chapitaux, soubaffements, pilaftres et tels autres ornements ou marques distinctives de commerce ou de profeffion, qui seroient joints auxdits Tableaux ou Enfeignes.

3° Que tous Etalages défignant la profeffion ou le commerce, qui seront posés au-deffus des auvents ou au-deffus du rez-de-chauffée des maifons qui n'auroient point d'auvents, seront également supprimés ou réduits à la saillie de quatre pouces du nud du mur.

4° Que toutes figures en relief formant maffifs et servant d'Enfeignes seront entièrement supprimées, sauf aux particuliers qui auroient les dites Enfeignes en maffifs, à appliquer aux murs de face de leurs maifons, un Tableau dans la forme prefcrite par l'article II de l'ordonnance qui interviendra.

5° Que les Tableaux servant d'Enfeignes, ensemble les étalages mentionnés en l'article III, qu'il sera libre d'appliquer aux murs de face des maifons, seront attachés avec crampons de fer scellés dans le mur et non simplement accrochés ou sufpendus.

6° Que toutes Potences de fer ou autres qui servoient précédemment à la sufpension des Enfeignes, seront entièrement supprimées, dans ledit temps, par les propriétaires d'icelles.

7° Que passé le délai ci-deffus prefcrit, les contrevenants seront pourfuivis à sa requête et que l'ordonnance, qui sur ce interviendra, sera imprimée, publiée et affichée partout où besoin sera, et qu'il sera passé outre à l'exécution d'icelle, comme pour fait de direction de voyerie.

Ledit réquifitoire signé : Delafont de Juys.

NOUS, faisant droit sur le réquifitoire dudit procureur du Roi :

Ouï le rapport de Mᵉ Jean-André-Ignace Soubry, tréforier de France en ce Bureau ; tout confidéré, avons ordonné et ordonnons ce qui suit :

### ARTICLE PREMIER

Tous particuliers, marchands et artisans, ou autres généralement quelconques, de la ville et faubourgs de Lyon, ayant sur rues, cul-de-sac, lieux, places ou paffages publics, des Enfeignes en saillie, suspendues au bout d'une potence de fer ou autres matières, seront tenus dans le délai de deux mois, à compter du jour de la publication de notre présente ordonnance, de retirer lefdites Enseignes, sauf à eux à les faire appliquer contre les murs et façades de leurs maifons.

### II

Toutes enfeignes ou tableaux appliqués aux trumeaux, croifées et autres parties des murs de face sur la voie publique, ne pourront avoir plus de quatre pouces d'épaiffeur ou de saillie du nud du mur, y compris les bordures, chapiteaux, soubaffements, pilaftres, et tels autres ornements ou marques diftinctives de commerce ou de profession qui seroient joints auxdits Tableaux ou Enfeignes.

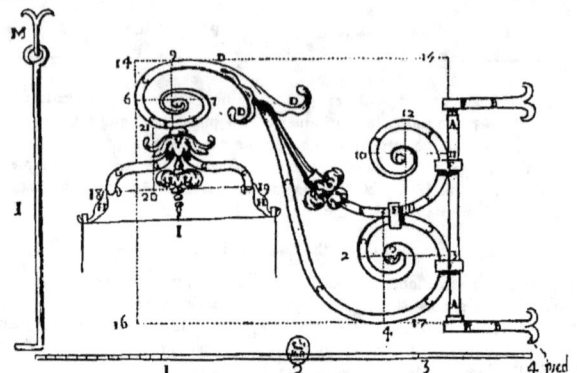

LA reduction des Enseignes à une mesme grandeur, hauteur & avance sur les Ruës est à desirer pour la decoration de la Ville, & pour empêcher l'abus de plusieurs Marchands & Artisans qui attachent à leurs Maisons des Enseignes, d'une dépense & grandeur excessive, & qui pour les mieux exposer en veuë, les avançent à l'envi l'un de l'autre quelquefois jusqu'au delà du Ruisseau & du milieu des Ruës: en telle sorte qu'avec les autres Incommoditez que le Public en reçoit, ce desordre empêche que plusieurs quartiers ne soient assez éclairez pendant les nuits d'hyver.

La hauteur du Tableau des Enseignes sera de treize pieds & demy depuis le pavé de la Ruë jusqu'à la partie inferieure du Tableau.
La Saillie de trois pieds.
Le Tableau de l'Enseigne en quarré long de dix-huit pouces de largeur sur deux pieds de haut, & dans le tableau sera compris l'Ecriteau du nom de l'Enseigne.

### Dimensions & mesures de la penture des Enseignes.

*A* **B**ARREAU montant, d'un pied neuf pouces entre les deux gâches, ayant un tourillon à chaque bout, & à celuy du haut un trou plat pour passer une clavette.

*B* DEUX gâches de fer quarré de huit pouces de long chacune.

*C* GRANDE console d'une seule piece, dont le rouleau du bas sera tourné en rond, & celuy du haut en ovale; ledit rouleau du bas sera plein par le bout, & non aminci par son extremité, & aura de largeur huit pouces & demy, marqué par la ligne 2. & 3. & de hauteur dix pouces & demy, marquez par la ligne 4. & 5. & le rouleau du haut tourné en ovale aura six pouces & demy de long, marquez par la ligne 6. & 7. & six pouces & demy de large, marquez par la ligne 8. & 9. Sera percé un trou plat pour passer l'attache de l'Enseigne, qui sera clavettée au travers dudit rouleau.

*D* DOUBLE feüille d'eau.

*E* ROULEAU fleuronné qui sort de la feüille d'eau, aura de largeur sept pouces, marqué par la ligne 10. & 11. & de hauteur neuf pouces, marquez par la ligne 12. & 13. Il sera tourné en rond, plain par le bout & aminçy par l'extremité. Il y aura un trou percé dans ledit rouleau, & un barreau montant pour estre rivez ensemble. Ledit rouleau aura vers son milieu un fleuron, & la queuë dudit rouleau, depuis ledit fleuron jusques à la feüille d'eau sera à huit pans.

*F* LIENS pour joindre lesdits rouleaux ensemble & le barreau montant.

LA susdite grande console aura de saillie, depuis le barreau montant jusques au dehors du rouleau ovale, deux pieds cinq pouces, marquez par la ligne 14. & 15. ou par la ligne 16. & 17. qui est la mesme distance, & de hauteur deux pieds un pouce & demy, marquez par la ligne 15. & 17 ou par celle de 14 & 16.

*G* L'ATTACHE de l'Enseigne ayant de large de dehors en dehors treize pouces & demy, marquez par la ligne 18 & 19. & de haut six pouces, marquez par la ligne 20. & 21. avec fleurons & graines

*H* ESSES pour suspendre le Tableau ayant trois pouces de long chacune.

*I* Le Tableau.

*L* LA verge de fer sera de fer arrondy.

*M* LA piton en plâtre qui sera scellé dans le mur.

Tous lesquels Ouvrages de Serrurerie seront livrez bien & deuëment faits, limez & ajustez & tournez proprement, d'un fer doux & ployant, de neuf à dix lignes de grosseur, peints à l'huile de deux couches en noir, par Nicolas de Lobel Serrurier du Roy, ruë Coquilliere proche S. Eustache, vis-à-vis la ruë des vieux Augustins, moyennant la somme de 17. livres, sur laquelle il sera aussi tenu de prendre de ceux qui voudront se servir de luy, le fer de leurs vieilles Enseignes en deduction des neuves, à raison de quinze deniers la livre

Sera libre neanmoins à tous Bourgeois, Marchands & Artisans, de se servir de tels autres Maistres Serruriers que bon leur semblera, & à sons Maistres d'y travailler, pourveu que les Pentures des Enseignes qu'ils y feront soient entierement semblables au dessein cy-dessus marqué, & sans y rien adjouster ny diminuer.

A PARIS, Chez FREDERIC LEONARD, Impr. ordin. du Roy, & de la Police. 1670

Prospectus de Nicolas de Lobel, serrurier du Roi, à Paris, pour la pose des enseignes suivant l'ordonnance de 1669.

(D'après l'original du Cabinet des Estampes, à Paris.)

### III

Tous étalages défignant la profeffion ou le commerce qui seront pofés au-deffus des auvens ou au-deffus du rès-de-chauffée des maifons qui n'auroient point d'auvens, seront également supprimés ou réduits à la saillie de quatre pouces du nud du mur.

### IV

Toutes figures en relief formant maffifs et servant d'Enfeignes seront entièrement supprimées, sauf aux particuliers qui auroient lefdites Enfeignes ou maffifs à appliquer aux murs de face de leurs maifons un Tableau dans la forme prefcrite par l'article II de la préfente ordonnance.

### V

Les Tableaux servant d'Enfeignes, enfemble les Etalages mentionnés en l'article III de la préfente ordonnance, qu'il sera libre d'appliquer aux murs de face des maifons, seront attachés avec crampons de fer scellés dans le mur et non simplement accrochés ou sufpendus.

### VI

Toutes potences de fer ou autres, qui servoient précédemment à la sufpenfion des Enfeignes, seront entièrement supprimées dans ledit temps par les propriétaires d'icelles.

### VII

Sera notre présente ordonnance imprimée, publiée et affichée partout où besoin sera, afin que perfonne n'en prétende caufe d'ignorance, et passé outre à l'exécution d'icelle, comme pour fait de direction de voyerie; et le délai ci-deffus prefcrit étant expiré, permis au Procureur du Roi de poursuivre les contrevenans à la forme de l'ordonnance.

Fait par nous, Préfidents, Tréforiers généraux de France, Grands voyers sufdits, à Lyon, au Bureau des Finances, le seize novembre mil sept cent soixante trois. Collationné, signé BIDAULT, greffier.

A Lyon, de l'imprimerie de P. Valfray, imprimeur du Roi. 1763.

---

Sur l'exécution de cette ordonnance, les papiers publics ne nous fournissent aucun renseignement mais il est permis de supposer qu'à Lyon, comme à Orléans, comme à Paris, comme partout, une pareille mesure ne fut pas sans soulever quelques protestations, quoique ne sortant pas des limites d'un simple règlement de police. C'était, en effet, pour les commerçants une telle révolution que leur résistance s'explique jusqu'à un certain point.

A côté des édits royaux, à côté des ordonnances de police, générales ou locales, il y avait encore quantité de règlements spéciaux, et ces règlements sont précieux parce qu'ils nous renseignent de façon exacte sur la marche à suivre pour l'obtention des autorisations nécessaires. Une véritable succession de permissions, toutes également indispensables, et répondant à chacune des choses que voici :

— Permission de tenir un lieu d'hôtellerie pour loger gens de pied seulement (ou de cheval) et d'apposer enseigne.

— Permission de poser un tableau sur rue.

— Permission de mettre une enseigne sur rue.

— Permission de poser un tableau et montre.

— Permission de poser au dessus de sa porte un tableau et plusieurs pièces de grosserie, sans pouvoir placer le dit tableau en forme de toit, mais de l'attacher contre la muraille.

— Permission de poser tableau au devant de la maison, en l'attachant contre la muraille sans aucune pente.

Tout cela d'après les règlements intérieurs, rendus par les prévôts des marchands, échevins et lieutenants de police, procureurs fiscaux et autres officiers des chambres de conseils; — tout cela, également, d'après les mémoriaux et registres des corporations qui souvent se faisant l'écho des plaintes de l'industrie corporative, enregistraient les abus et difficultés de cette réglementation à outrance.

Car nous ne voyons, ici, nous n'avons à nous occuper, ici, que de ce qui a trait à l'enseigne elle-même alors que les ordonnances de voirie, sans cesse renouvelées, s'occupaient de tout, légiféraient sur tout ce qui touchait à l'étalage extérieur, sur tous les objets dont il sera parlé lorsque nous étudierons la boutique, dans sa physionomie particulière, qu'il s'agisse simplement de barres ou de planches destinées à l'étalage, des boutte-roues, bancs et autres avances, des seuils de porte ou des bornes et filets de pierres servant à indiquer l'alignement extérieur.

Dès 1656 l'échevinage lyonnais s'était fait remarquer par ce souci bien naturel, la défense de la propriété de tous; mais de 1750 à 1789 les ordonnances et règlements devaient se multiplier avec une fréquence peu habituelle (1).

Voici la fin de l'ancien régime. La Révolution s'occupa à plusieurs reprises des enseignes comme elle s'était occupée des monnaies, des écussons, des armoiries, des reliures, c'est à dire pour faire disparaître ce qu'il était alors convenu d'appeler « les marques du despotisme ». Parmi les nombreux arrêtés pris, un peu partout, — et bien certainement, Lyon ne dut pas être oublié — un nous a été conservé, celui de Fouché, à Moulins, le 16 septembre 1793. Il est, du reste, typique et donne admirablement l'idée de ce que pouvaient être les autres : « Toutes les enseignes, » y lit-on, « qui portent des signes de royalisme, féodalité et de superstition seront renouvelées et remplacées par des signes républicains; les enseignes ne seront plus saillantes mais simplement peintes sur les murs des maisons. »

Au point de vue de la pratique, la Révolution continuait donc l'œuvre de la monarchie ; elle faisait mieux, même ; elle supprimait le tableau, sans

---

(1) La plupart de ces ordonnances se trouvent à la Grande Bibliothèque de la ville de Lyon. Plusieurs ont partie du fonds Coste.

doute parce qu'il avait trop de relief, parce qu'il constituait une exception à la ligne droite, et elle inaugurait ces images peintes sur le mur nu qui durè-rent un long temps, qui se laissent toujours voir sur les cabarets et autres boutiques populaires de campagne. L'enseigne des nouvelles couches sociales !

Une ordonnance de frimaire An VIII enjoindra encore aux boutiquiers de « corriger dans les enseignes, tout ce qui peut s'y rencontrer de contraire aux lois, aux mœurs et à la langue française. » La Révolution faisant du purisme ; qui l'eût cru !

Si, après cela, la publicité extérieure ne fut pas suffisamment expurgée, la faute ne saurait en être à ceux qui la guidaient avec un tel soin. Il est vrai que tout cela n'empêcha pas fleurs de lys et couronnes royales de revenir plus nombreuses, plus pimpantes que jamais, en 1814, et de se balancer comme jadis, au haut des potences, à la porte des hôtels et des auberges. L'enseigne eut encore des beaux jours, vécut encore quelque peu de sa vie d'autrefois. Et cela dura jusqu'au moment où, débarrassée des idées de l'ancien régime, la société prit une orientation nouvelle. Développée par la réclame on verra, alors, cette même enseigne se présenter sous nombre de formes différentes, répondant à autant d'usages, à autant d'emplois, que ne connaissait pas l'organisation ancienne.

Le décret du 15 février 1850 a déterminé comme suit, ses dispositions générales :

*Chien-réclame vu dans les rues.*

« Simulacres de plats à barbe pour coiffeurs et perruquiers ;
« Bandes de serge pour teinturiers-dégraisseurs ;
« Paillassons pour la vente des huîtres ;
« Inscriptions, soit en peinture, soit en relief, sur les frises ou lambrequins des marquises ou auvents ;
« Enseignes en lettres découpées aux balustrades des balcons;
« Ecriteaux pour la location ; » — sans parler, bien entendu, des enseignes appliquées contre les façades ou des grandes enseignes peintes sur toile. Et, d'autre part, des réglements spéciaux de voirie ont fixé, dans toutes les villes, ce qui est relatif aux saillies, aux auvents de magasin, aux marquises, aux montres vitrées, aux grilles des bouchers, charcutiers, boulangers, aux écussons, tableaux, etc.

Les enseignes lyonnaises faisant le principal objet de ce volume, il y a intérêt à donner ici, textuellement, les articles du dernier réglement de voirie local consacrés soit à l'enseigne elle-même soit aux formes diverses de cette chose très moderne, — la publicité extérieure.

Les voici donc en leur teneur, documents certainement peu pittoresques mais néanmoins essentiels.

### ARTICLE 82. — ENSEIGNES, ECUSSONS, TABLEAUX.

1° Les demandes en autorisation d'établir ou repeindre une enseigne devront contenir le texte même de l'inscription, et faire connaître les dimensions de l'enseigne en longueur et hauteur, l'endroit où elle sera placée : le pétitionnaire devra encore désigner si l'enseigne sera en bois, en métal ou en toile; si elle sera simplement peinte sur mur, si les lettres seront en relief.

2° Les enseignes appliquées contre les façades ne pourront jamais dépasser sur le nu de l'alignement la saillie de o m. 30 cent. dans les rues de 10 mètres de largeur et au-dessus, et o m. 20 cent. dans celles de moins de 10 mètres de largeur, ni être établies à moins de 2 m. 30 cent. de hauteur.

3° Les enseignes autour des balcons ne pourront être composées que de lettres découpées, appliquées à jour.

4° Les grandes enseignes, peintes sur toile ou sur calicot, ne seront tolérées qu'autant qu'elles seront fixées tout autour sur cadre en bois appliqué contre le mur.

5° Les petites enseignes sur toile, tapis, etc... placées à l'entrée des magasins, seront accrochées par les quatre coins.

6° Les locataires des boutiques ouvertes sur la voie publique pourront être autorisés à incruster dans l'asphalte des trottoirs situés au droit de leurs magasins, des enseignes en céramique se rapportant à leur industrie, aux conditions ci-après :

Le type de l'enseigne, avec ses dimensions et les inscriptions, devra être joint à la demande qui indiquera la nature du produit céramique, dont un échantillon sera déposé dans les bureaux de la Voirie ;

Les frais d'établissement et d'entretien des emplacements occupés par les enseignes céramiques seront à la charge du permissionnaire, ainsi que les frais de leur raccordement avec le trottoir, qui devra être exécuté par l'entrepreneur de la Ville ;

L'autorisation sera toujours révocable au gré de l'Administration, sur une simple mise en demeure notifiée par celle-ci au permissionnaire ou à ses ayants droit, sans qu'il puisse être admis à réclamer ni restitution ni indemnité, et il devra, dans ce cas, remettre à ses frais les lieux dans leur état primitif.

7° Le temps pendant lequel certaines enseignes pourront être maintenues sera limité par l'arrêté

d'autorisation. Dans tous les cas, les permissions étant personnelles, les enseignes devront être enlevées aux frais du permissionnaire ou de ses ayants droit, immédiatement après qu'il aura cessé d'exploiter lui-même son commerce ou son industrie.

8° Les enseignes peintes sur les tentes pourront être autorisées ; elles seront taxées comme les enseignes sur mur.

9° Les attributs, écussons, plaques indicatives, etc., placés perpendiculairement aux façades, seront autorisés avec les saillies suivantes :

Jusqu'à o m. 75 cent. dans les rues dont les trottoirs dépassent 2 m. 50 cent. de largeur ;
Jusqu'à o m. 60 cent. dans les rues dont les trottoirs ont moins de 2 m. 50 cent. de largeur ;
Ils ne pourront être établis à moins de 2 m. 30 cent. de hauteur ;
Pour les écussons doubles, la surface soumise à la taxe sera celle des deux côtés additionnés ;
Lorsque des commerçants ou industriels auront besoin de faire placer des enseignes, écussons ou attributs, dépassant les saillies ou les formes ci-dessus indiquées, ils devront demander et obtenir une autorisation spéciale.

10° Les appareils dits distributeurs automatiques pourront être tolérés, aux conditions suivantes, dans les endroits où le service compétent aura jugé que leur présence ne gêne pas la circulation :

Ces appareils seront mobiles et appliqués contre le pilier ou contre la devanture du magasin. Ils seront enlevés chaque soir au moment de la fermeture de ce dernier.

La hauteur totale n'excèdera pas o m. 60 cent.

La largeur ainsi que la profondeur ou saillie que ces appareils formeront sur le nu du mur, ne pourra jamais dépasser o m. 50 cent.

### Art. 83. — Étalages en dehors des Magasins

Les marchands et les boutiquiers occupant les rez-de-chaussée des maisons pourront être autorisés à faire, en dehors de leurs magasins, des étalages de o m. 25 cent. à o m. 60 cent. de largeur dans les rues et sur les trottoirs où ces étalages ne gêneront pas la circulation.

Lorsque les trottoirs atteindront une largeur de 8 mètres, l'Administration pourra autoriser une saillie plus grande pour les étalages, sans qu'elle dépasse 1 m. 50 cent.

Ces autorisations ne seront accordées qu'après avis de MM. les Ingénieurs et Agent voyer en chef, dans les attributions desquels se trouvent placés les rues, quais et places où devront avoir lieu les étalages.

Les étalages de linge, soit d'habillement, d'étoffes et de toutes autres espèces de marchandises, en dehors des magasins sur la voie publique, seront fixés de manière à ne pas flotter en dehors de cette limite.

Les étalages en dehors des croisées des étages supérieurs sont interdits.

Les étalages au-devant des magasins ne pourront être accordés qu'aux conditions suivantes :

1° De ne suspendre à la devanture du magasin aucun objet pouvant empêcher la lecture du numéro de la maison et de la plaque indicatrice du nom de la rue ;
2° D'entretenir les côtés ou pourtours de cet emplacement dans un état constant de propreté ;
3° De s'abstenir expressément de vendre ou de faire vendre sur la voie publique ;
4° De retirer les étalages à la chute du jour ;
5° De ne faire aucun étalage susceptible de salir ou blesser les passants ;
6° De ne réclamer aucune indemnité à l'Administration à raison des dommages causés par les passants, le permissionnaire devant prendre à cet égard toutes précautions nécessaires.

L'Administration pourra faire cesser les étalages quand elle jugera cette mesure nécessaire et le permissionnaire ne pourra prétendre soit à une indemnité pour les défenses faites, soit au remboursement du versement effectué à la Caisse municipale.

En ce moderne règlement, tout a été prévu, même la publicité sur les trottoirs, de création récente, marbrant l'asphalte de bandes ou de carrés

à inscriptions et à images. C'est le recueil de toutes les permissions et autorisations nécessaires, la classification des conditions imposées, l'énumération des défenses comme au bon vieux temps. Général dans son ensemble, émettant en somme, les mêmes principes qu'un règlement fait pour Paris ou Bordeaux, il apparaît cependant local par certains côtés. Telle la défense des étalages aux croisées des étages supérieurs; un souvenir, un reste d'autrefois alors que — on le verra en un prochain chapitre — l'habitude lyonnaise était de suspendre des draps, des étoffes, aux barres d'appui des fenêtres.

C'est le code de l'enseigne dans une société où l'on a dû tout réglementer pour tenir compte et des exigences d'une circulation toujours plus encombrante, et des besoins, des nécessités, d'un commerce toujours plus assoiffé de réclame. L'éternelle lutte entre les intérêts généraux et les intérêts particuliers.

Et maintenant les questions de législation et de voirie ainsi brièvement exposées, quoique de façon suffisamment explicite, demandons à la langue, à l'usage, à l'histoire elle-même la définition de l'enseigne, c'est à dire de cet objet, de cet ornement particulier auquel les présentes pages sont consacrées.

Car on ne peut juger sainement des choses, quelle que soit leur nature, quel que soit le domaine auquel elles appartiennent, que si le champ au milieu duquel elles doivent évoluer a été nettement délimité.

Enseigne d'horloger-opticien.

II

DÉFINITION DE L'ENSEIGNE D'APRÈS LA LANGUE ET LES SPÉCIALISTES. — SES TROIS FORMES DIFFÉRENTES : L'ARMOIRIE, LA MARQUE DISTINCTIVE, LA RÉCLAME COMMERCIALE. — ENSEIGNES D'HOTELLERIES. — ENSEIGNES DE BOUTIQUES. — LES EMPLOIS DE L'ENSEIGNE ET SON UTILITÉ AU MOYEN AGE. — DÉNOMINATION ET NUMÉROTATION DES RUES ET DES MAISONS. — ADRESSES PERSONNELLES.

I

Qu'est-ce que l'enseigne? Autrement dit, de quelle façon faut-il comprendre ce mot qui servit à désigner des choses d'ordre différent, quoique de nature identique?

Faut-il ne lui accorder qu'un sens restreint? Au contraire, faut-il lui donner une interprétation plus générale?

Question déjà posée, en vérité, déjà discutée même, mais de façon si superficielle qu'il y aurait quelque intérêt à l'élucider définitivement, d'autant que sur ce point, la langue, l'histoire, la technique architecturale ne sont pas d'accord. Si bien que ce qui se trouve être enseigne pour les uns ne l'est pas pour les autres. D'où les malentendus. D'où les controverses. La langue ne voit l'enseigne

que dans son sens restreint ; la langue ne la comprend que sous sa forme commerciale. Voici, du reste, en ce qui concerne cette dernière, l'appréciation de trois autorités dont nul ne saurait contester la valeur.

Le *Dictionnaire de l'Académie française*, d'abord :

« ...Enseigne signifie aussi le tableau, la figure ou toute autre indication qu'un marchand, un artisan, un aubergiste, etc., met à sa porte pour faire connaître quelle est sa profession et pour qu'on trouve facilement sa demeure. »

En second lieu Littré :

« .....Tableau figuratif mis au dessus d'une maison pour indiquer le commerce ou la profession du propriétaire. »

Puis, plus récent en date, le *Dictionnaire Général de la langue française*, de Hatzfeld et Darmestetter :

« ...Tableau qu'un commerçant met au dessus de son magasin, le plus souvent avec un emblème, une devise, pour le faire reconnaître. »

Donc, pour nos modernes grammairiens, qui dit « enseigne » évoque en même temps l'idée d'un commerce ou d'une profession quelconque, et cela se conçoit, puisque leur œuvre consiste à dresser le dictionnaire d'une langue vivante et nullement le répertoire d'une langue morte.

Tout autre va nous apparaître l'avis des spécialistes, et c'est l'avis qui doit prévaloir en matière historique et technique.

De même que les linguistes se trouvent d'accord, de même l'encyclopédie et l'architecture voient de façon identique.

Le *Dictionnaire de la Conversation* est bref et précis. Voici comment en sa notice il définit l'enseigne :

« Enseigne. Nom que l'on donne à un tableau, à un écriteau, à une marque quelconque, exposés publiquement et en évidence pour indiquer la demeure d'une personne, le débit ou la fabrication d'une chose, la destination d'un lieu. »

Le *Dictionnaire d'Architecture*, de Bosc :

« Enseigne. Statue, bas-relief, tableau placé par des marchands, artisans, etc., au dessus de leur porte, pour indiquer leur nom, leur commerce ou leur profession.

« Aujourd'hui, les avoués, les huissiers, les notaires n'ont plus d'enseignes, mais des écussons ; beaucoup de commerçants et d'industriels ont également remplacé l'antique enseigne par des écussons. Les architectes ne mettent pas d'enseigne pour indiquer leur bureau, mais beaucoup placent au dessus de la porte de leur atelier un bas-relief, un fragment de chapiteau, de feuille d'acanthe, ou une frise quelconque. »

L'enseigne symbolique, avec les attributs de la profession, que cette

profession soit commerciale ou libérale, et cela indique combien vaste doit être le champ de la marque individuelle que d'aucuns, — bien à tort, — s'obstinent à vouloir confiner, enserrer en d'étroites limites.

Ainsi, d'un côté, la langue; sens restreint, purement moderne, ce qu'on voit en 1900 ; — d'un autre côté, l'éclosion, le développement de cette chose particulière qui, à travers les âges, devait constituer l'enseigne, partant d'un premier point défini, se généralisant, embrassant un vaste domaine, puis se restreignant à nouveau pour devenir la marque purement commerciale notée par le *Dictionnaire de l'Académie française*, par Littré, par Hatzfeld et Darmestetter.

Incomplètes, singulièrement écourtées, les définitions de Bosc et du *Dictionnaire de la Conversation* sont, au contraire, précieuses pour l'histoire, car elles présentent l'enseigne sous ses deux principales formes : la forme commerciale et la forme symbolique.

En réalité, l'enseigne paraît répondre exactement au *signum* ou *intersignum* des anciens; on peut la définir le signe qui renseigne le public à la fois sur une chose, sur l'exercice d'une profession, sur la nature d'un commerce, sur les particularités des maisons, sur la qualité, sur le rang, sur la tournure d'esprit de leurs possesseurs.

Donc, est enseigne tout signe, quelle que soit sa forme ; — est enseigne toute indication, extérieure ou intérieure, tracée dans un but de renseignement, — et il s'en suit que doivent être considérées comme telles les armoiries seigneuriales ou bourgeoises, les initiales ou monogrammes, les sentences religieuses ou laïques, les allégories, les symboles, les emblèmes.

Appelez cela, pour employer une expression répondant bien à l'esprit du siècle, les marques extérieures de propriété et d'industrie, — et vous aurez ainsi une définition précise de cette chose qui se trouve être à la maison, à l'habitation, à la boutique, ce que l'*ex-libris* est au livre, ce que l'armoirie est à la reliure; un signe de possession.

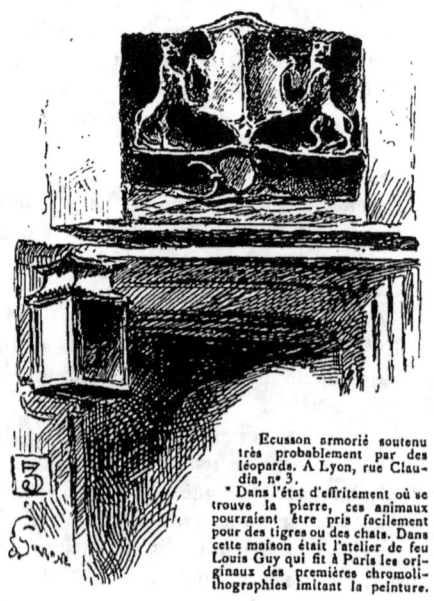

Ecusson armorié soutenu très probablement par des léopards. A Lyon, rue Claudia, n° 3.
\* Dans l'état d'effritement où se trouve la pierre, ces animaux pourraient être pris facilement pour des tigres ou des chats. Dans cette maison était l'atelier de feu Louis Guy qui fit à Paris les originaux des premières chromolithographies imitant la peinture.

Dès l'origine, il eut donc fallu distinguer entre ces trois formes : l'enseigne personnelle, l'enseigne symbolique, l'enseigne commerciale ; dès l'origine, il eut fallu établir ces différences, et attribuer à notre vocable le sens plus étendu qu'on s'est plu à lui reconnaitre par la suite.

Mais cela ne s'est point fait, — j'ajoute : ne pouvait se faire — parce que les études historiques manquaient d'esprit de méthode, parce que l'on ne s'intéressait pas encore aux particularités de la vie et des mœurs, parce que les enseignes, ainsi que bien d'autres attributs secondaires, étaient considérées comme pure curiosité, — donc comme quantité négligeable.

L'enseigne? Qu'était-ce, et qui donc pouvait s'y intéresser?

Il a fallu le romantisme — et quel romantisme! — un romantisme de fantaisie se complaisant à je ne sais quelles évocations, à je ne sais quelles restitutions, pour qu'elle vint donner sa note dans cette *moyenagerie* de rencontre. Et, tout naturellement, ce fut l'enseigne commerciale, plus en vue, plus en relief, plus en saillie, pour me servir du terme technique ; l'enseigne commerciale aux proportions gigantesques, aux allures extraordinaires, l'enseigne pouvant prendre une forme grimaçante ou devenir un objet grinçant — telle une girouette mal assujettie.

Qui donc eût songé aux autres, à ces sculptures amusantes, toujours pittoresques, souvent fouillées avec un soin inouï, mais perdues au milieu des richesses ornementales de la pierre!

Tout ne contribuait-il pas à populariser cette manière de voir ; tout n'était-il pas fait pour entretenir cette douce erreur — depuis les compositions échevelées de certains recueils illustrés prétendant donner la figuration exacte de cités du moyen âge, jusqu'aux décors *clair de lunesques* des scènes subventionnées.

Merveilleux prétexte à enseignes accrochées se balançant au gré du vent! Sur le fond noir des lithographies romantiques, sous l'éclat des feux de la rampe, tout de suite cela vous donnait l'illusion de la réalité.

Que demandait-on à l'enseigne?

D'être décorative.

Et vraiment on ne pouvait être mieux servi.

A tout opéra-comique digne de ce nom, il fallait, au premier acte, l'enseigne de quelque maître tavernier chez lequel, en ronde, tout un peuple de figurants allait joyeusement vider d'énormes pocals ; à tout roman historique procédant de Walter-Scott il fallait de longues nomenclatures d'hôtelleries, des *Cheval*, des *Croix*, des *Ecu*, des animaux couronnés, des personnages trinitaires ; à tout tableau moyen âge il fallait une rue tortueuse, des maisons ventrues, un dédale de poteaux, de consoles, de pendentifs.

Qui ne se souvient des dessins impressionnistes de Victor Hugo, aux

châteaux hantés, aux enseignes enchevêtrées ; bataille de fers forgés succédant aux batailles de lances. Et de là sortit tout un moyen âge de contrebande.

Mais tandis que le théâtre, le livre, l'image, intentionnellement, grossissaient ainsi l'enseigne, la mettant en vedette, modestement des travailleurs, des érudits, ces hommes doctes qui, stoïques, inébranlables, passent leur vie à fouiller les archives du passé, se complaisaient à la reconstitution minutieuse des marques locales. Travail ardu, souvent pénible, dont l'importance ne fut pas toujours suffisamment reconnue. Monographies spéciales auxquelles je suis heureux de rendre justice, car ce sont précieux documents pour qui voudra écrire l'histoire et la philosophie générale de l'Enseigne.

Après la fantaisie, la réalité ; — après le décor de théâtre, la copie exacte de ces marques, commerciales ou privées, d'après les originaux eux-mêmes.

Ce fut en quelque sorte M. de la Quérière, historien rouennais justement estimé, qui donna le signal ; cela était naturel, l'antique capitale de la Normandie se trouvant particulièrement riche en productions de ce genre. Puis de toutes parts, les esprits chercheurs se mirent en branle : à Poitiers, à Moulins, à Amiens, à Saint-Quentin, des travaux d'une documentation sérieuse firent revivre ces vestiges du passé que signalaient

L'enseigne au service du décor de théâtre...
« Embrochez et dépêchez. »
(Chœur d'opérette.)

également les historiens locaux lorsqu'ils élevaient quelque monument littéraire à la gloire de leur cité — tel Derode en son *Histoire de Lille*. Et depuis, le mouvement s'est généralisé : on a voulu dresser la liste des enseignes, on a tenu à consigner leurs noms, leurs formes. Nevers, Orléans, Bernay, Dijon, Reims, Lille, Arras, Cambrai, Troyes — d'autres villes encore — ont eu ainsi des savants, archivistes ou collectionneurs, pour écrire l'histoire pittoresque de ces signes extérieurs. Toute une littérature curieuse

faisant pénétrer dans l'intimité des mœurs : toute une bibliographie, très spéciale, dont on trouvera, par ailleurs, le détail. On a fait plus, on a fait mieux.

A Genève, Blavignac, architecte habile doublé d'un fureteur et d'un collecteur patient, fit avec son *Histoire des Enseignes d'auberges et d'hôtelleries*, un premier essai de groupement, une première tentative de classement ; à Paris, les précieux documents amassés par Edouard Fournier sont venus constituer l'*Histoire des Enseignes de Paris*, ouvrage posthume en lequel, élargissant souvent son sujet, l'auteur s'est complu à démontrer que toutes les inscriptions ou marques de maisons, toutes les indications, soit en langage technique — telles armoiries ou rébus — soit en langage vulgaire, sont, en réalité, des enseignes dans la pleine acception du mot.

Et ceci vient à l'appui de notre thèse.

Mais c'est là une opinion pour ainsi dire contemporaine.

Or j'ai dit que la question ici posée n'était point nouvelle ; qu'elle s'était déjà présentée, et voici, effectivement, deux citations empruntées à des publications savantes du dix-septième siècle, qui ne laisseront aucun doute sur la subtilité des distinctions et sur les différentes façons de comprendre l'enseigne.

Ménage, d'abord, dans son *Dictionnaire étymologique ou Origines de la langue française*, daté 1650 :

« C'est une marque particulière qui, aidant à discerner quelque personne ou quelque chose d'avec une autre, la fait connaître : l'*enseigne* d'une maison, d'une hôtellerie, d'une compagnie de gens de pied ; une *enseigne* qui se portait autrefois au chapeau ou en quelque autre endroit... etc. » — J'ajouterai : telles les enseignes de pèlerinage.

Puis Richelet, dans son *Dictionnaire François* (1680) et Furetière, dans son *Dictionnaire universel* (1690), le second reproduisant à peu près textuellement le premier.

« Ce mot signifie ce qu'on pend devant un logis pour faire connaître que dans ce logis on vend ou l'on fait quelque chose qui regarde le public. Ainsi des bassins blancs pendus devant un logis marquent un barbier, et des bassins jaunes un chirurgien. Un clou, pendu au-dessus d'une porte, montre que l'on vend du vin dans le logis. De la paille et des petits paniers, pendus devant une maison, avertissent qu'on y vend du lait et de la crème ».

A près d'un demi-siècle de distance, nous nous trouvons posséder ainsi deux définitions différentes — l'une donnant à l'enseigne un sens général, l'autre, tout au contraire, la réduisant au rôle de marque commerciale, d'affiche parlante à l'usage du public, dans le but de l'instruire de ce qui se vend, de ce qui se trafique à l'intérieur des boutiques.

Et ce qu'il faut en conclure c'est que, au moyen âge, l'enseigne était bien

réellement un signe particulier pouvant s'appliquer, indistinctement, à toutes les maisons, servant à les désigner, à les dénommer; — c'est que, peu à peu, cette habitude de donner aux immeubles une marque extérieure se perdit, si bien que, un jour vint où, seule, l'enseigne commerciale se trouva encore employée, ayant tout accaparé à son profit — plus volumineuse, plus encombrante que jamais. Les autres avaient disparu, sans laisser trace parmi le populaire : elle, au contraire, devait marquer profondément.

Ces distinctions nettement établies, examinons l'enseigne sous ses formes multiples :

Marque de maison noble ou de logis bourgeois;

Indication destinée à une maison particulière ou à une maison commune;

Annonce-réclame, parlante ou figurative, pour un commerce ou pour une boutique.

Trois indications, trois choses ayant servi à désigner, à caractériser quatre sortes d'immeubles : les maisons seigneuriales ou de patriciat bourgeois; les maisons corporatives; les maisons à boutiques en lesquelles s'exerçait un commerce quelconque; enfin les maisons spécialement affectées aux voyageurs et au débit d'aliments ou de boissons, c'est à dire les hôtelleries, les auberges, les tavernes.

A l'origine, l'enseigne est presque toujours de même nature.

Non commerciale, ce sont des armoiries et des emblèmes, des inscriptions et des sentences, des devises et des maximes, peintes ou gravées; — toute une imagerie, toute une littérature de la pierre, variée, pittoresque, amusante à parcourir.

A l'Ours, marque bas-relief rue de l'Ours, 8, à Lyon.

Commerciale, c'est le tableau accroché ou l'enseigne suspendue; le tableau scellé, mis sous grillage pour braver l'intempérie des saisons; le fer forgé se silhouettant délicatement sur le fond bleu du ciel; la plaque de tôle montrant spécialités et figurines.

Et c'est ainsi que, discrète ou tapageuse, petite ou volumineuse suivant le but auquel elle visait, l'enseigne demandait à être déchiffrée de près, ou se chargeait d'attirer, elle-même, l'attention du passant. Ici une simple armoirie, le langage conventionnel de la science héraldique; là toute une composition en pierre illustrant, enluminant une façade comme les marges d'un livre, créant des culs-de-lampe de pierre — comme il y a des culs-de-lampe de papier. Ici,

demeure de famille; là, maison de corporation — telles les maisons des archers ou des arquebusiers, les maisons des musiciens, les maisons de jeu de paume; véritables petits musées ambulants qui existent encore en tant de villes.

L'enseigne aura même des visées plus hautes, sans rien abandonner de son caractère utilitaire; elle abordera la sculpture individuelle, elle produira des œuvres d'art. Et alors, telles les statues des madones ou des saints, les personnages créés par elle en vue d'une réclame déterminée, viendront prendre place dans les niches des encoignures.

Lyon, comme toutes les villes de France, eut ainsi ses œuvres sculptées que nous verrons par la suite, et ses maisons à images symboliques ou caricaturales, puisque partout la sculpture semble avoir affectionné le grotesque. Elle montra des singes grimaçants et joueurs d'instruments, elle afficha des têtes de lions sans qu'il faille prêter à ces derniers animaux une intention locale.

Et qui ne connaît : — à Reims, le *Long-Vestu*, enseigne de la maison de Colbert, la *maison de l'Enfant-d'Or*, enfant nu, doré, couché sur un monticule et dormant; — à Bourges, *Les trois flûtes*, sculpture gigantesque tenant l'angle entier d'une maison; — à Périgueux, la *maison Estignard* avec son pignon à crochets montrant au sommet la fable du Pélican, tandis que sur la porte d'entrée la salamandre de François Ier se marie au blason du propriétaire; — au Mans, la *maison du Pèlerin* avec ses coquilles sur les rampants du toit; la maison bâtie par le célèbre docteur en médecine, Jehan Delépine, aux curieux vases pharmaceutiques surmontés de petits génies rebondis, avec son magnifique bas-relief, — Adam élevant sur un bâton la pomme de l'arbre de science ou la recevant d'Ève, qui tient en sa main une longue banderole; — à Saint-Quentin, la *maison de l'Ange*, sur laquelle apparaît triomphant l'archange Saint Michel; — à Valence, la *maison des Têtes*, et combien d'autres sur des édifices, ici en bois, là en belle pierre de taille — comme il s'en voit à Saint-Riquier — bâtis par des familles nobles, plus tard, habités par des marchands ou des taverniers, si bien qu'aujourd'hui, si leur origine n'était connue, on pourrait se demander si elles appartinrent tout d'abord à cette noblesse initiale ou bien à la réclame des commerçants.

Images religieuses devant lesquelles on se signait, on s'inclinait dévotement; images civiles, célébrités locales ou types historiques qui réjouissaient l'œil du passant tout en piquant la curiosité publique. Religieuse, civile, commerciale, l'enseigne revêtit donc, ainsi, un triple caractère.

Que si, maintenant, l'on se demande à quel but elle visait, à quelle nécessité elle répondait, c'est dans les idées mêmes du moment qu'il faudra aller chercher les raisons de son existence. Car si elle a été un moyen dont on s'est servi au point de vue utilitaire, elle ne fut certes pas créée dans ce but.

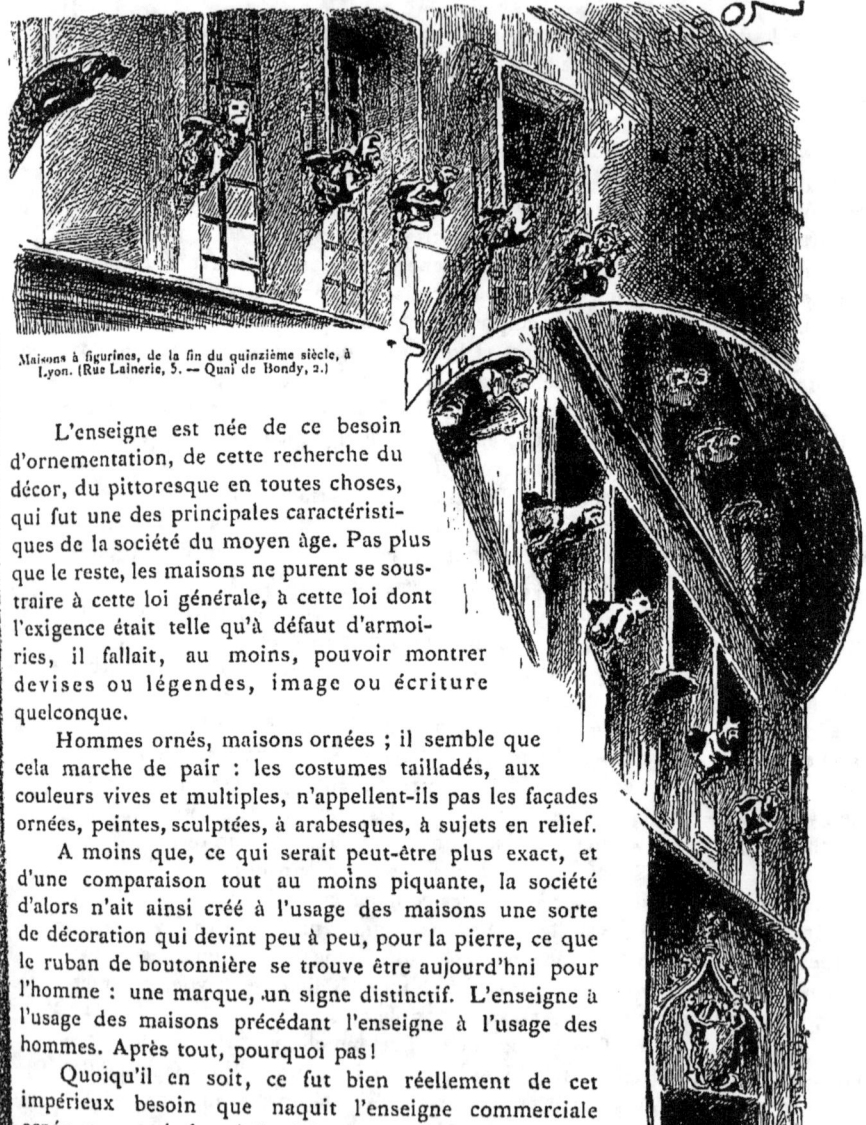

Maisons à figurines, de la fin du quinzième siècle, à Lyon. (Rue Lainerie, 5. — Quai de Bondy, 2.)

L'enseigne est née de ce besoin d'ornementation, de cette recherche du décor, du pittoresque en toutes choses, qui fut une des principales caractéristiques de la société du moyen âge. Pas plus que le reste, les maisons ne purent se soustraire à cette loi générale, à cette loi dont l'exigence était telle qu'à défaut d'armoiries, il fallait, au moins, pouvoir montrer devises ou légendes, image ou écriture quelconque.

Hommes ornés, maisons ornées ; il semble que cela marche de pair : les costumes tailladés, aux couleurs vives et multiples, n'appellent-ils pas les façades ornées, peintes, sculptées, à arabesques, à sujets en relief.

A moins que, ce qui serait peut-être plus exact, et d'une comparaison tout au moins piquante, la société d'alors n'ait ainsi créé à l'usage des maisons une sorte de décoration qui devint peu à peu, pour la pierre, ce que le ruban de boutonnière se trouve être aujourd'hui pour l'homme : une marque, un signe distinctif. L'enseigne à l'usage des maisons précédant l'enseigne à l'usage des hommes. Après tout, pourquoi pas !

Quoiqu'il en soit, ce fut bien réellement de cet impérieux besoin que naquit l'enseigne commerciale ornée, marque industrielle s'élevant, en quelque sorte, au rang d'armoirie de boutiquier. Et ici, je reviens à ma thèse,

quelque fantaisiste qu'elle puisse paraître. Car, en voyant les maisons nobles ainsi ornées d'écussons particulièrement décoratifs, le commerçant, le détaillant, tout le petit monde bourgeois vivant d'un négoce quelconque, ne voulut pas être en reste. Au noble arborant fièrement sur la porte de son logis seigneurial armoiries et devises de famille, il opposa l'enseigne allégorique, symbolique, indicatrice ou rébusienne, de son métier; l'enseigne dont il ne devait pas être moins fier puisque c'était bien sa marque personnelle, le pavillon destiné à couvrir sa marchandise.

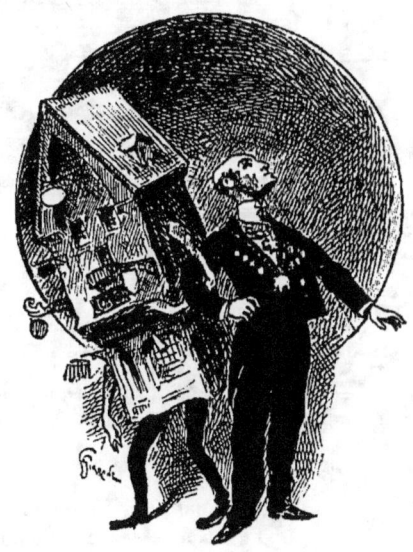

JADIS — AUJOURD'HUI
La maison décorée et l'homme décoré se donnant le bras
à travers les siècles.

Le noble plaçait ses armes en évidence, c'était tout dire, le blason parlait pour lui; le petit bourgeois se mit sous la protection d'un personnage, et, souvent, sa belle image parvint à en imposer. Certaines nomenclatures d'enseignes, au temps jadis, nous font savoir que telles figures, telles allégories étaient plus recherchées, plus appréciées. Cela donnait de la valeur à une maison, à un commerce. C'était le N. C. de l'époque.

Concluons. L'enseigne a revêtu toutes les formes, a eu plusieurs caractères bien particuliers, a servi aux maisons et aux boutiques. Le rôle de l'histoire

ne saurait donc se borner aux enseignes commerciales, mais doit, au contraire, embrasser dans leur ensemble toutes les marques extérieures.

II

A tout seigneur, tout honneur : d'abord l'écusson-

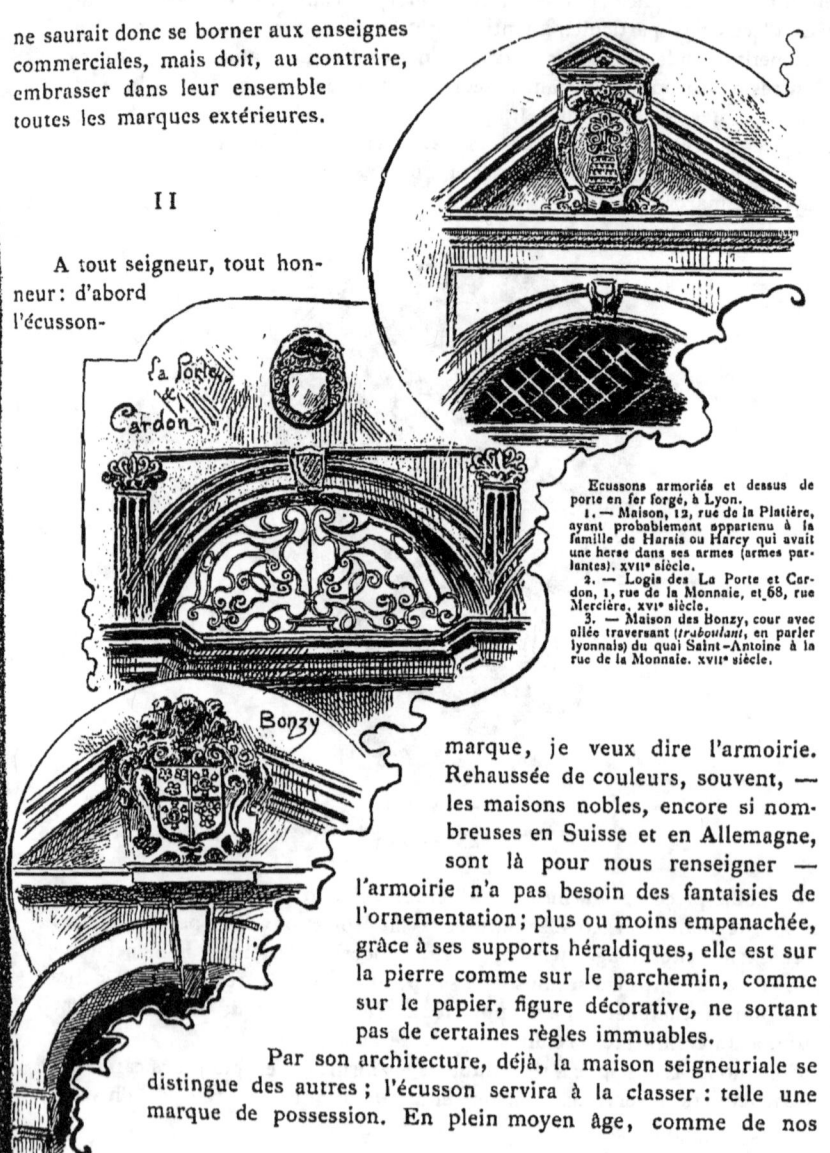

Ecussons armoriés et dessus de porte en fer forgé, à Lyon.
1. — Maison, 12, rue de la Platière, ayant probablement appartenu à la famille de Harsis ou Harcy qui avait une herse dans ses armes (armes parlantes). XVII<sup>e</sup> siècle.
2. — Logis des La Porte et Cardon, 1, rue de la Monnaie, et 68, rue Mercière. XVI<sup>e</sup> siècle.
3. — Maison des Bonzy, cour avec allée traversant (*traboulant*, en parler lyonnais) du quai Saint-Antoine à la rue de la Monnaie. XVII<sup>e</sup> siècle.

marque, je veux dire l'armoirie. Rehaussée de couleurs, souvent, — les maisons nobles, encore si nombreuses en Suisse et en Allemagne, sont là pour nous renseigner — l'armoirie n'a pas besoin des fantaisies de l'ornementation; plus ou moins empanachée, grâce à ses supports héraldiques, elle est sur la pierre comme sur le parchemin, comme sur le papier, figure décorative, ne sortant pas de certaines règles immuables.

Par son architecture, déjà, la maison seigneuriale se distingue des autres; l'écusson servira à la classer : telle une marque de possession. En plein moyen âge, comme de nos

jours, on eût pu dresser « l'Annuaire des châteaux et maisons nobles » si les idées avaient été portées de ce côté, si le besoin d'un groupement, d'un classement des adresses s'était fait sentir. Certains recueils d'armoiries des seizième et dix-septième siècles ne doivent-ils pas être considérés comme de réelles tentatives dans ce domaine. Certaines publications nées en Allemagne, en Alsace, en Suisse, ne sont-elles pas, grâce à leurs indications précises, de vrais registres, de vrais indicateurs ; — les premiers Bottins de la noblesse.

Emblème de Henri II
maison du XVIe siècle à Lyon, rue Paradis, 11.

Mais avant d'enregistrer, de classer, de grouper — toutes choses qui demandent un état social particulier, toutes choses qui seront le propre de notre époque — il fallait se contenter de l'exposition publique de la marque; c'était l'âge du Bottin sur pierre. Et c'est pourquoi, placée en creux ou en relief au dessus des portes, l'armoirie fut bien réellement l'enseigne des nobles, de ceux, tout au moins, qui ne tenaient pas à se distinguer par quelque autre marque spéciale.

Car, marchant de pair avec l'écusson héraldique, apparaissaient les devises et attributs, les inscriptions historiques ou religieuses, les sentences et maximes, voire même les initiales et monogrammes.

Devises et attributs se rencontrent souvent sur les châteaux princiers et royaux. M. E. Tudot en a fait une étude particulièrement approfondie dans son intéressant travail : *Enseignes et inscriptions murales à Moulins*, à propos des ruines du magnifique château des sires de Bourbon, et il cite ainsi : le chardon, emblème rébusien de *cher don*, les pots d'or d'où sortaient des flammes de feu grégeois, les cerfs-volants, puis toutes ces devises et inscriptions recueillies soit sur des castels soit sur de simples maisons bourgeoises :

Inscription murale à Lyon.

— Invitis veniam ventis. — « Je reviendrai malgré les vents contraires. »

— Plvs penser que dire.

— Plvtot movrir que de changer.

— Devs providebit. — « Dieu pourvoira », la fière devise qui se lit sur les actes officiels et sur les monnaies de plus d'une noble Seigneurie, de plus d'une sérénissime République, au moyen âge, — telles Venise et Berne.

— Soli Deo honor et gloria. — « A Dieu seul honneur et gloire. »
— Lavs Deo. — « Gloire à Dieu. »
— Fay bien, laisse dire.
— Si Devs pro nobis, qvis contra nos. — « Si Dieu est avec nous, qui oserait être contre nous. » — Devise également fréquente, empreinte, elle aussi, d'une non moins réelle crânerie, et qui se peut voir à Lyon, au haut d'une porte, gravée sur un socle.
— A la garde de Diev.
— Diev vous ait tovs en sa sainte garde.
— N.-S. Jésvs-Christ a dit : « Dans qvelqve maison qve vovs entriez, dites d'abord : Paix a cette maison. »
— Av Tovt-Pvissant et a la Vierge

Combien d'autres seraient encore à citer si ce qui a été fait par M. Tudot, pour Moulins, avait été fait de même en d'autres villes. C'est ainsi que M. Adolphe de Cardevacque, à qui nous devons la très précieuse *Notice sur les vieilles enseignes d'Arras*, signale également ces autres inscriptions :

— En Diev est mon sevl espoir.
— Espoir me fait vivre.
— Sit nomen Domini benedictvm. — « Béni soit le nom de Dieu. »
— Devs dedit, abstvlit. — « Dieu me le donne; il me le retire. »

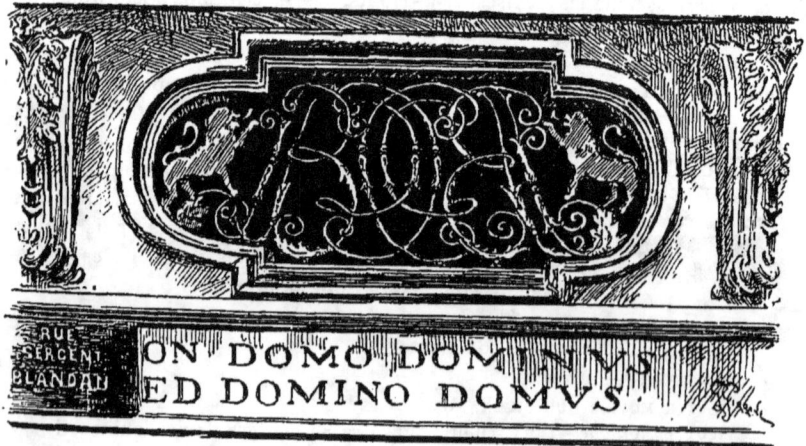

Imposte en fer forgé constituée de lettres entrelacées, avec inscription au-dessous, sur une maison, à Lyon, rue Saint-Marcel, 22 (en face la montée des Carmélites).

C'est ainsi que nous-mêmes avons pu observer et relever, de côtés divers, c'est à dire à Lyon comme en d'autres villes de France, ces sentences et maximes :

<div style="text-align:center">

Non Domo Dominvs
Sed Domvs Domino

</div>

(ou Domino Domvs, comme sur l'image ici reproduite.)

<div style="text-align:center">Decoranda est. (1)</div>

ou encore, épitaphe banale à force d'avoir été employée :

<div style="text-align:center">Pax Hvic.</div>

et cette maxime, moins fréquente quoique non moins vraie, recueillie à Abbeville, sur une maison du dix-septième siècle :

— Vita hominis militia est svper terram.

Sur une maison gothique, en bois, également à Abbeville :

— Rends le bien povr le mal car Dievte le commande.

Même des devises avec enseigne sculptée.

Telle celle-ci, datée 1752, placée au dessous d'une forge en activité, sous les mascarons d'une maison, à Arras :

<div style="text-align:center">Cvncta in tempore.</div>

---

(1) On ne lira peut-être pas sans intérêt, à ce propos, je veux dire à propos de toutes ces inscriptions qui dénotent à un si haut degré le besoin de la réclame, de l'affirmation extérieure de pensées ou de croyances personnelles, ce qu'écrivait M. Paul Saint-Olive dans un volume, au titre cependant peu fait pour conduire à de pareilles idées : *Imitation de la VI<sup>e</sup> Satire de Juvénal, Les femmes.*

« Sur la porte d'allée d'une maison de la rue Saint-Marcel, on lit l'inscription suivante :
*Non Domo Dominus, Sed Domino Domus.*

Ces mots pris isolément, n'ont pas une grande valeur et pourraient se traduire ainsi : « Le propriétaire n'est pas fait pour la maison, mais la maison pour le propriétaire ; » ce qui semblerait indiquer que le propriétaire n'est pas créé pour le bon plaisir de ses locataires, mais que ceux-ci doivent lui donner des revenus. Cette phrase tronquée est empruntée à Cicéron dans son traité *De Officiis*, et je vais en rétablir le texte en entier :

« Ornanda est enim dignitas domo, non ex domo tota quærenda ; nec domo dominus, sed domino domus honestanda est.

« La dignité d'un homme peut être relevée par la belle apparence de sa maison, et pourtant il ne faut pas croire que la considération dérive entièrement de l'apparence de la maison, mais la maison par le maître. »

« Dans ce chapitre, Cicéron examine jusqu'à quel point un homme distingué doit décorer son logement, et en même temps il dit que la magnificence d'une habitation fait honte au propriétaire quand son mérite n'y répond pas. Il cite à sujet Cneius Octavius, qui, le premier dans sa famille, eut l'honneur d'être consul, et qui avait fait construire sur le Palatin une maison remarquable, *præclaram Palatio et plenam dignitatis domum*. Elle fut ensuite achetée par Scaurus, fils d'un homme illustre, qui la démolit pour augmenter la sienne. Si le premier avait apporté le consulat dans sa maison, le second ne trouva que le refus de cette dignité dans l'habitation qu'il avait si fort augmentée, et il ne retira de son luxe que la honte et la ruine, *ignominiam etiam calamitatem*.

« Ce chapitre fournit à Cicéron l'occasion d'examiner quelles sont les règles morales à apporter dans l'ornementation des constructions, et il le termine par ces excellentes paroles : *præstantissimum est appetitum obtemperare rationi*. « On doit surtout soumettre l'ambition à l'autorité de la raison. »

Même des chronogrammes, un des petits jeux, une des petites amusettes chères à nos pères, qui étaient, alors, pour la pierre ce que le rébus, plus tard, sera pour le papier. En ce genre peu personnel un exemple suffit : le voici

DOMVS ISTA JVLIO CVRRENTI STRVCTA.

Du reste d'usage commun et point rare à rencontrer.

Partout aussi, se pouvaient voir, en lettres flamboyantes, les monogrammes du Christ : I. N. R. I. (Jesus Nazaræus Rex Judæorum), I. N. S. (Jesus Nazaræus Salvator), J. H. S. (Jesus Hominum Salvator), ce qui, dans les pays protestants,

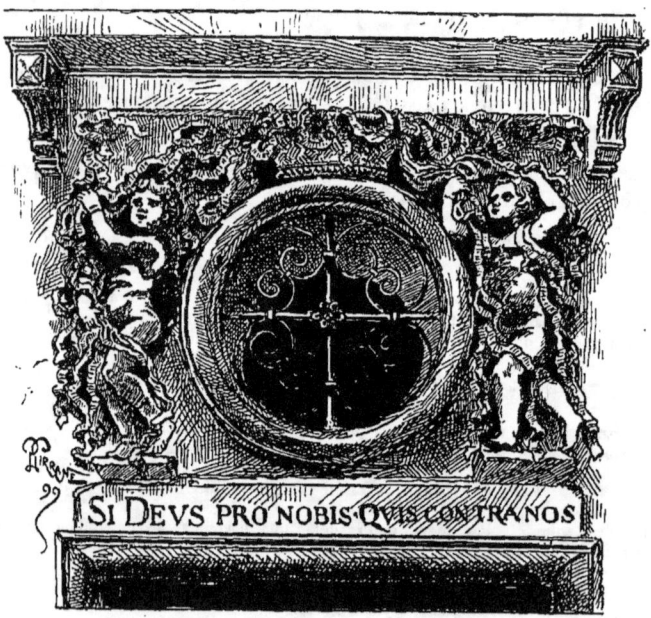

Dessus de porte (commencement du XVIIᵉ siècle), rue Palais-Grillet, 10, à Lyon.
Deux enfants soutiennent de leurs mains les rubans qui tombent de la corbeille placée au-dessus de l'*oculus*.

se traduisait ainsi, de façon moins orthodoxe, « Jésus Homme Sauveur », le J. H. S. qui, entouré de rayons de soleil, a pris place sur de nombreux étendards et dans les armoiries de la République de Genève ; plus simplement même, encore, les lettres première et dernière du nom de Marie : M. A. ou A. M.

initiales des mots : Ave Maria ; — autant d'enseignes, autant de marques, d'un emploi général, à l'aide desquelles chacun se plaisait à affirmer sa foi.

Paroles des écritures saintes, psaumes, sentences, maximes, d'idées et d'époques différentes, mais qui toutes, fussent-elles du dix-huitième siècle, appartiennent par leur caractère à la première période de l'enseigne, et constituent bien réellement le « signe » destiné à « distinguer », à « particulariser » certaines maisons. Toutes aussi ne dénotent-elles pas l'individualité orgueilleuse des époques d'indépendance.

Et de même, également, les inscriptions destinées à annoncer, à apprendre au public — puisqu'on les place en évidence — que telle maison appartient à tel personnage. Ici ce n'est plus une fantaisie, une recherche d'ornementation, c'est bien la marque dans tout son esprit personnel.

Telle l'inscription qui suit, gravée en lettres gothiques sur la porte du bâtiment de la Commanderie de Saint-Jean, à Lyon.

« C'est l'entrée de la Maison Monsieur Saint Jean-Baptiste et dv bon chevalier St Georges laqvelle a esté faicte et accomplie par Messire Humbert de Beavvoir, chevalier de l'ordre dv dit Monsievr St Jean Baptiste de Jérvsalem et commandevr de Céans. Fait le 1er jovr d'octobre l'an 1498. »

L'armoirie, c'est la prise de possession seigneuriale ; c'est, sous une forme plus décorative, le fameux : *propriété de l'Etat*. La devise, la sentence, c'est plus particulièrement l'intellectualité, la recherche du moi qui, déjà, tend à s'affirmer. Telles, du moins, nous apparaissent ces marques et ces inscriptions qu'on pourrait logiquement appeler les enseignes civiles, et qui servirent, en quelque sorte, de préambule aux enseignes dont nous allons nous occuper.

III

Autant les premières, avec leur langue, graphique ou littéraire, plus ou moins fermée au public, s'adressaient à une élite ; autant les secondes, je veux dire les enseignes indicatrices et commerciales, avaient en vue la masse, le populaire, et par cela même durent chercher à attirer ses regards et à fixer son imagination. A l'armoirie, à la sentence, elles opposèrent donc l'image, sculptée ou peinte, c'est à dire la chose qui frappe le plus les yeux et les intelligences.

Tout d'abord, l'enseigne ne fut nullement ce que le public, aujourd'hui encore, croit voir dès qu'il entend prononcer ce mot ; un objet flottant ou un

tableau accroché, suspendu à une potence : c'était ou une sculpture en relief soit dans une niche, soit sur les murs mêmes de la maison, ou une statue en ronde bosse, de pierre et de bois, doré ou peint, souvent aux dimensions colossales. Une statue à la fois indicatrice et protectrice ; une image amoureusement taillée dans la pierre et faisant, pour ainsi dire, partie intégrante de l'habitation, de l'hostel, ou si l'on préfère l'orthographier ainsi, de l'ostel.

Au moyen âge de fantaisie, au décor d'opéra-comique il convient, à nouveau, d'opposer la réalité. Comme toutes les autres, l'enseigne commerciale fut, à l'origine, uniquement indicatrice : plus tard, seulement, elle cherchera le côté annonce et réclame, poussée dans cette voie par les besoins de certaines industries et par les nécessités de la concurrence.

Je m'explique. En principe, il fallait passer devant l'enseigne pour la voir ; elle ne se silhouettait pas au loin, elle ne « s'annonçait » pas de loin. Dans les petites villes cela ne portait pas à conséquence : mais dans les cités d'un plus grand développement c'était en quelque sorte l'impossibilité d'attirer, d'amorcer le client.

Et voilà pourquoi aux enseignes sculptées remplissant imparfaitement leur but, on opposa, de bonne heure, des exhibitions plus développées, c'est à dire l'enseigne se balançant au vent comme la girouette du seigneur, l'enseigne tournant sur son axe pour annoncer un gîte. Car ce furent les hôtelleries qui recoururent, tout d'abord, au nouveau système ; les hôtelleries qui avaient besoin de se faire voir du voyageur. Ne fallait-il pas que ce dernier pût être guidé par une étoile consolatrice ; ne fallait-il pas qu'il pût être exactement renseigné ! Et comment

Types d'enseignes accrochées, d'après une ancienne estampe lyonnaise.

faire à une époque où les indicateurs n'étaient pas positivement répandus ; où l'on n'avait aucun moyen, imprimé ou même écrit, d'être fixé par avance sur le choix d'un logement.

« Tu n'auras pas besoin de chercher l'enseigne du *Faucon* », écrit Erasme à un ami, « tu la verras se détacher de loin, de très loin, elle domine toutes les autres. »

Voici donc l'enseigne accrochée, se balançant au haut de sa potence, l'enseigne visant au toujours plus haut, se livrant à des avancées fantastiques ; l'enseigne qui, après avoir été la marque distinctive de l'auberge, peu à peu

sera prise indistinctement par tous ceux vivant d'un commerce, d'une industrie quelconque. « L'enseigne fait la chalandise, » a dit le bon Lafontaine.

Née en quelque sorte à la suite des croisades et des pèlerinages qui ont exercé une si grande influence sur les facultés locomotrices de l'humanité, qui ont été les véritables moteurs de la fréquence des déplacements, l'enseigne fut d'abord religieuse, je veux dire recourut aux images religieuses comme étant, alors, les plus appréciées.

Motifs décoratifs pour enseignes.
D'après le « Livre de serrurerie » de Androuët du Cerceau.
(Cabinet des Estampes de la Bibliothèque Nationale, à Paris.)

Ne fut-ce pas, du reste, en tous les domaines, la marche habituelle des choses. Et les sociétés elles-mêmes, avant de devenir civiles, ne passèrent-elles pas par la période ecclésiastique.

De même que les statuettes de saints placées sur les poteaux cormiers et les solives des maisons étaient considérées par les habitants comme une sorte de sauvegarde, et disaient tout haut la vénération dont on entourait ces personnages; de même les images de saints prises pour enseigne peinte, se balançant au vent, indiquaient le cas que l'on faisait des mêmes personnages, dans un but de réclame, d'achalandage commercial. Il n'était pas rare en certaines villes, — telles Evreux ou Abbeville, — de voir les saints se multiplier, être pris par tout le monde, servir à des usages nombreux et différents quoique peu faits pour eux.

Comme les gens d'église, chanoines et chapelains, les auberges et les hôtelleries avaient leurs saints : saint Jacques, saint Hubert, saint Antoine, saint Fiacre, saint Jean-Baptiste, saint Christophe, saint Jean l'Evangéliste, saint Etienne, saint Julien, saint Claude, saint Georges, sainte Catherine, sainte Barbe, etc. Bien mieux ; des cabarets, des hôtelleries furent à l'enseigne du Saint Esprit et de la Vierge Marie. Ce qui scandaliserait aujourd'hui paraîssait, alors, chose naturelle.

Dans toutes les villes, les enseignes de la *Petite Notre-Dame*, du *Dieu de Pitié*, de l'*Annonciation*, du *Sacrifice d'Abraham*, de l'*Archange Saint-Michel* sujets religieux, tiraient leur origine des statues en pierre ou en bois placées dans les niches des maisons, à chaque coin de rue, comme il en reste en si grand nombre à Anvers, et ici même, à Lyon.

C'étaient donc bien les personnages, primitivement sculptés pour tous, qui, peu à peu, avaient été pris par le commerce individuel, à l'origine borné aux hôtelleries et alors que ces hôtelleries recevaient uniquement les marchands parcourant la contrée de foires en foires, ou les voyageurs accomplissant quelque pieux pèlerinage.

Bientôt, la société s'étant orientée vers des idées nouvelles, aux saints vinrent se joindre les choses, les dénominations, civiles, attributives, fantaisistes, allégoriques. Signes héraldiques, jeux, emblèmes, astres, règne animal, faune, ciel et terre en un mot, tout servit à l'enseigne : en consultant dans chaque ville ces restes curieux de la réclame, on entre de façon intime dans les mœurs, dans les institutions, dans les usages, dans les relations commerciales du passé ; on s'initie aux plaisirs, aux occupations, aux croyances, à la manière de vivre des époques antérieures.

Jadis, comme de nos jours, le souvenir des grands hommes tint une grande place dans les appellations commerciales. Certaines villes eurent, ainsi, une hôtellerie *A l'image de Charlemagne*, ou *A l'image du roi Pépin* ; partout où passa saint Louis vous eussiez trouvé l'hôtellerie *A l'image de saint Louis* ; plus tard, les voyages de Henri IV amèneront la création des hôtelleries du *Griffon*, tandis que la majesté, la renommée, la gloire de Louis XIV fera surgir de toutes parts des *Au Grand Monarque, Au Grand Roi, Au Grand Souverain*.

Jadis, comme aujourd'hui, les actions d'éclat, les faits miraculeux, les prouesses des romans de chevalerie, exercèrent sur les choses extérieures une très réelle attraction. Le *Cheval Bayard* ou le *Grand Cheval Blanc*, les *Quatre Fils Aymon*, le *Vert Chevalier*, se rencontrent dans les pays les plus éloignés ; tout comme l'enseigne *A la Sirène* ayant trait à l'histoire si dramatique de la fée Mélusine ; tout comme le *Dragon*, ailé ou non, accoté ou non d'un chevalier.

A l'origine, la fleur de lys fut prise par toutes les auberges hébergeant les gens du Roi. Là où l'on voyait flotter l'*Ecu de France*, l'*Ecu de Bourbon*, le *Dauphin Couronné*, le *Croissant*, la *Couronne*, l'on pouvait sans erreur affirmer que de grands personnages avaient logé.

Les *Trois Rois Mores*, allusion aux rois Mages, — quoiqu'il n'y ait eu en cette trinité monarchique qu'un seul souverain éthiopien, — et, par abréviation, les *Trois Rois*, — étaient, partout, l'enseigne préférée des voyageurs de marque. Les *Trois Rois*, de Bâle, les *Trois Rois*, de Cologne, les *Trois Rois*, d'Anvers, furent, ainsi, entre tous, des logis réputés.

Veut-on continuer cette nomenclature ?

C'est au règne animal que revient la plus grande part. En ce domaine, voici l'*Ane*, l'*Aigle*, l'*Aigle noir*, l'Aigle du Saint-Empire qui s'éploiera à la porte des hôtelleries, aussi recherché que les saints; le *Bœuf*, le *Cerf*, la *Chèvre*, le *Cheval* sous toutes ses couleurs, — certaines contrées auront une prédilection pour le *Cheval Blanc*, d'autres pour le *Cheval Rouge;* — la *Chèvre*, — l'*Ecrevisse*, dans les pays de rivières, — la *Cigogne*, le *Corbeau*, le *Coq*, qui sera heureux de pouvoir se qualifier *d'Or;* le *Cygne*, le *Faucon*, qui peuplera la Suisse et l'Allemagne ; la *Grive*, assez fréquente en les contrées giboyeuses;

Motifs décoratifs pour enseignes.
D'après le « Livre de serrurerie » de Androuët du Cerceau
(Cabinet des Estampes de la Bibliothèque Nationale, à Paris.)

le *Lion*, toujours noble, toujours héraldique, toujours coloré, *Lion Rouge* ou *Lion Noir*, quand il ne pourra pas être le classique *Lion d'Or;* le *Léopard... d'Or* et non moins héraldique; l'*Ours,* souvenir des époques où les abords des cités étaient encore peuplés d'animaux; la *Limace,* que son titre dispense de toute explication;

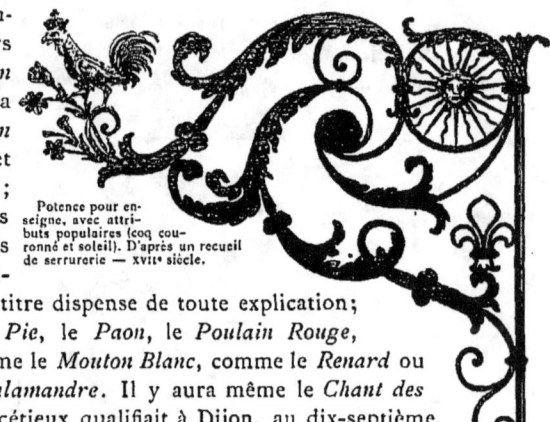

Potence pour enseigne, avec attributs populaires (coq couronné et soleil). D'après un recueil de serrurerie — XVIIe siècle.

la *Licorne*, le *Pélican*, la *Pie*, le *Paon*, le *Poulain Rouge*, également affectionnés comme le *Mouton Blanc*, comme le *Renard* ou le *Porc-épic;* comme la *Salamandre.* Il y aura même le *Chant des Oiseaux* qu'un voyageur facétieux qualifiait à Dijon, au dix-septième siècle, l'*Aurore*, et dont un moderne cafetier fera, en je ne sais plus quelle ville, le *Champ des Oiseaux*, avec force volières habitées; — enseigne vivante. Puis les morceaux, les parties d'animaux; tels l'hôtel de la *Hure* ou de la *Hure de Sanglier*, de la *Corne de Cerf*, du *Fer à Cheval*, de la *Queue du Renard*.

On jugera excellemment, par notre image, de la place qu'occupaient au moyen âge les choses militaires. Toutes les pièces de l'armure du chevalier donnèrent leur nom à des hôtels : l'*Homme Armé*, l'*Espée*, le *Haubert*, le *Heaume*, le *Bassinet*, l'*Esperon*, d'un emploi courant dans les Flandres et dans les contrées du Nord.

Le *Pappegai,* — maison commune de corporation ou hôtellerie, — prenait pour signe extérieur un oiseau, but ordinaire des archers et arbalétriers dans les tirs à l'arc, à l'arbalète, à l'arquebuse. Cette enseigne se développera surtout sous Louis XIII. Mais de toutes les armes à jet, l'*Arquebuse* fut celle qui se répandit le plus — comme, en fait de projectiles, la *Bombe*, ou la *Grenade*. Ne verra-t-on pas, plus tard, le *Canon* servir à dénommer des auberges.

Le *Géant* se trouvera souvent, mais l'on chercherait vainement le *Nain*, et cela se conçoit. Pour la grandeur, pour la haute taille, le moyen âge a le plus profond respect, alors que pour la taille difforme ou exiguë il ne ressent qu'indifférence ou pitié.

C'est la même idée qui, chose à peine croyable, dotera certaines villes, dès le dix-septième siècle, de cette appellation si éminemment moderne de « Grand Hôtel ». Ainsi, en 1664, Abbeville aura un *Grand Hostel*. Antérieurement déjà, c'est à dire au seizième siècle, on avait vu des *Grand Hercule*.

*Potence pour Enseigne*

D'après un recueil de serrurerie, XVIIIᵉ siècle. (Cabinet des Estampes de la Bibliothèque Nationale, à Paris.)

Et cependant, si le mot grand fut très affectionné, s'il y eut en nombre des *Grand Turc*, des *Grand Ecuyer*, il ne faudrait nullement en conclure que son opposé, le mot petit, a été absolument méprisé. Loin de là ; car quantité d'enseignes avaient recours au petit ; tels *Au Petit Pot*, *Au Petit Cordier*, *Au Petit Verdier*, et même *Au Petit Milan*, par opposition *Au Gros Milan*, comme dans les almanachs.

Puis, voici le tour des appellations symboliques, professionnelles, partout répandues, qui appartiendront au commerce comme à *l'hébergerie* : le *Chapelet*, la *Chaise*, la *Cloche*, le *Plat-d'Argent*, l'*Hermine*, le *Mortier*, la *Balance*, la *Lanterne*, la *Clef*, le *Marteau*, la *Fontaine de Jouvence*, tout particulièrement recherchée au seizième siècle, la *Clochette*; tous les chapeaux, le *Petit Chapeau orné de fleurs*, le *Chapeau Rouge*, le *Chapeau Vert*, le *Chapeau Bordé* — enseigne d'estaminet répandue surtout dans les pays du Nord.

Le *Pot-d'Etain*, les *Grand* et *Petit Ecot*, la *Rôtisserie*, la *Bouteille*, désigneront, sans qu'il soit besoin de s'appesantir autrement, des lieux appelés à restaurer, à héberger les voyageurs. De même apparaîtront, également dans les contrées les plus différentes, *A l'arbre à poires* (enseigne de Cambrai), le *Vert-Collet*, le *Petit Carolus* (ces deux à Abbeville), le *Bois de Vincennes*, très à la mode au dix-huitième siècle, la *Perle*, la *Selle d'Or*, les *Merciers*, la *Botte*, le *Tonneau*, la *Cornemuse*, la *Harpe*, les *Flacons*, la *Tour d'Argent*, le *Puits d'Or*, la *Pomme de Pin*, — enseigne parlante et générique devenue, par la suite, figurative — la *Galère*, le *Vaisseau*. Choix considérable d'attributions et de qualificatifs.

Comme les animaux, les végétaux se laisseront volontiers prendre. Exemples : la rose qui, sans être emblématique à la façon anglaise, apparaîtra sous ses multiples couleurs, *Rose d'or*, *Rose rouge*, *Rose blanche*, grande et petite *Rose*, — la *poire* et la *pomme* qui, toujours, seront d'or ; le *coing*, le *romarin* — particulier à certaines contrées — la *grappe de raisins* et, par suite, la *treille*.

La *Lune*, les *Etoiles*, le *Soleil*, seront accommodés à toutes sauces, passés à toutes couleurs ; de même que toutes les contrées, toutes les villes,

toutes les localités se retrouveront plus ou moins nombreuses, suivant l'influence par elles exercée en certaines régions, l'on peut même dire suivant que la mode sera à certains pays. La Flandre, l'Angleterre, le Brabant, jouiront, partout, d'une très réelle popularité ; telle aussi la Bourgogne, dont le souvenir fut longtemps vivace dans les annales du faste ; tel encore le *Lion de Flandre* au point de vue plus spécialement héraldique.

Les professions, les métiers populaires donneront lieu à de multiples attributions. Exemples : le *Laboureur*, le *Chasseur*, le *Postillon*, le *Fermier*, le *Maréchal*, — encore visibles dans la plupart de nos petites villes, — aussi nombreux que le *Pèlerin*, la *Pèlerine*, le *Moine*, l'*Hermite*, le *Templier*, même le *Chevalier*. Vestiges d'un autre âge, ces derniers ne sont-ils pas restés dans les contrées encore fortement imbues de l'esprit religieux.

Telles enseignes sont essentiellement « moyenâgeuses » : Le *Cœur Royal*, le *Cœur enflammé*, (Senlis 1634), le *Cœur Navré* (Compiègne), le *Cœur Saignant*. Telles autres : la *Grosse Tête*, l'*Etrille*, la *Grosse Lanterne*, la *Herse*, les *Ciseaux*, la *Tête Noire*, les *Cadrans*, se rencontreront aux époques les plus différentes.

Vous chercheriez vainement, aujourd'hui, l'enseigne des *Trois Pucelles*, si répandue, jadis, à laquelle répondaient quelquefois les *Trois Puceaux*, — et le *Dieu d'Amour*, et l'*Ange Raphaël*, et le *Bois-Joly*, mais vous trouveriez encore des *Chat qui dort* et des *Truie qui File*.

De tous les animaux le chat fut, certainement, un des plus affectionnés, — avec le singe s'entend, qui, lui, plaisait à l'esprit satirique de l'époque, avec le cochon qu'on s'amusait à habiller, à « hommifier ». Ne vit-on pas, un instant, à Compiègne, durant la Réforme, l'*hôtellerie du Cochon mitré* !

Que d'auberges à enseignes « chatières »; que de maisons à figures de chat, mascarons ou culs-de-lampe : *Chat qui tourne*, *Chat qui dort*, *Chat qui vieille* (c'est à dire qui joue de la harpe), *Chats grignants* — tels ceux qui se voient à Reims, figurines grimaçantes suivant l'expression empruntée au vieux langage rémois, *grigner, grincer, grimacer*, — *Chats errets*, enseigne d'auberge à Senlis (1565), *Chats bossus*, à Lille.

Que de philosophie, souvent, dans les choses qui semblent absolument banales. Tel à Senlis, l'*Ostel des Singes* ou *Cinges*, signalé dès 1359 et qui, d'après un savant local, l'abbé Müller, se remarquait par son enseigne à singes représentant sous les traits de la race simiesque, la dispute, vieille et persistante comme le monde, du sensualisme et du spiritisme. Enseignes à singes, fresques décoratives à singes, sujets fantaisistes qu'affectionnèrent nos ancêtres et qui nous amènent à la réclame « calembourdière. »

Calembour ou rébus illustré, charme des esprits simples, triomphe des

sociétés encore dans l'enfance. Enseignes grotesques qui doivent être considérées comme l'idéal de la publicité réclamière au moyen âge. La *Truye qui file*

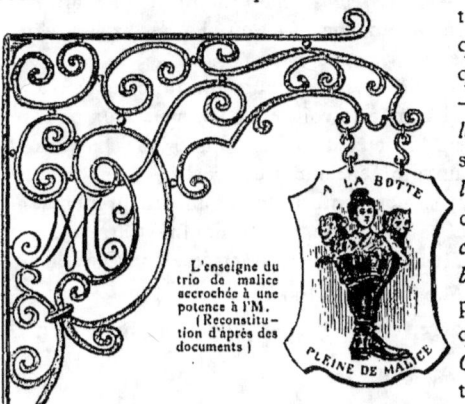

L'enseigne du trio de malice accrochée à une potence à l'M.
(Reconstitution d'après des documents)

tellement employée, contournée, qu'elle finira par se transformer quelquefois, — cela se vit à Senlis — en *Truite qui file;* — le *Signe de la Croix* qui ira demander au cygne son image à double sens, — l'*Entre-Pots* (un homme assis entre deux pots de bière), — le *Pourcelet*, partout célèbre, — le *Cat barré* (un chat, dans la plupart des patois, sur lequel se trouve appliqué une barre), — le *Repos du Chevalier*, un page ou un valet tenant un cheval par la bride, alors que, sans doute, le chevalier se repose au cabaret, — le *Vert Collet*, le *Vert Baudet*, le *Vert galant*, le *Vert Soufflet* et toutes les figurations, toutes les images qui sculptées dans la pierre, se peignaient en vert, — la *Bonne Femme* (une femme sans tête), — la *Mort qui trompe*, la *Mort qui file* (un squelette sonnant de la trompe ou filant) et toutes les Morts, plus ou moins contemporaines de la Danse des Morts, qui répondaient si bien au rire macabre de l'époque, — l'*Ane rayé* (le zèbre) qui fut, alors, ce que sera la girafe au commencement de notre siècle, un objet de curiosité générale, — le *K rouge* qui parti, d'abord, des pays où existait un Carouge (nom de village assez fréquent dans certaines provinces) devait se populariser et se rencontrer un peu partout. N'est-ce pas, souvent, au dehors que se pourra le mieux apprécier la popularité de certaines gens et de certaines choses. Vainement on eut cherché à Lyon l'enseigne de *l'Homme de la Roche*, le fameux Kléberger, répandue cependant, bien au-delà de la contrée.

Et l'esprit caustique du moyen âge, cet esprit qui s'épand partout si librement, quelquefois jusque sur les accotoirs des cathédrales, — voir certaines Églises de Suisse et d'Allemagne — ne respectera rien. *Le Salut*, où si volontiers les mégères laissaient aller leurs hommes, ne représentait-il pas deux hommes se saluant; *Saint Jean Baptiste* ne se transformait-il pas en *singe enveloppé de baptiste!*

O belle époque du rébus de Picardie, où le *trio de malice* était, pour la plus grande joie du passant, figuré par un singe, un chat et une femme, le

plus souvent émergeant d'une botte; — où le *temps perdu* montrait un maître d'école s'efforçant d'apprendre à lire à un âne; — où le *temps gagné* représentait un paysan portant un âne sur ses épaules.

Et à dire vrai, l'épidémie « calembourdière », qui de toute antiquité exista, n'a jamais cessé de régner. Elle s'est transformée et voilà tout. Je n'en veux pour preuve que les enseignes à double sens, à jeux de mots, notées par Jacques Arago, dans ses voyages en France, au commencement du siècle.

Qu'on en juge par ces quelques spécimens empruntés à l'auteur lui-même.

« A Perpignan, clef de la France, par la Catalogne, un nommé Carrère est maréchal-ferrant à la porte d'Espagne. Il a écrit, en gros caractères, sur sa façade :

CARRÈRE PREMIER MARÉCHAL DE FRANCE.

« A Calais, en face du débarcadère, un perruquier appelé Taffin a écrit sur sa porte :

PASSANT VOICI TAFFIN.

« A Toulon, le nommé Lemeilleur, bottier fort médiocre, ayant voulu écrire sans virgule, « Lemeilleur bottier de la ville », un procès intenté par ses confrères a été plaidé et le récalcitrant fut condamné à mettre sur son enseigne :

LEMEILLEUR, BOTTIER DE TOULON.

« Enfin, à Cherbourg, vous trouvez en entrant par la grande route de Caen, à gauche, une enseigne de cabaret portant ces mots :

AU CHER BOURG DE LA NORMANDIE. »

Que faut-il en conclure ?

Que la nature de l'esprit a pu se transformer, mais que pour la maladie « calembourdière » le passé et le présent se ressemblent étrangement.

Quittons la fantaisie, prenons l'enseigne commerciale sous une autre de ses formes, non moins populaire, l'héraldisme qui, déjà, fut l'objet des recherches de Blavignac.

Ce sont les *Ecu*, les *Croix*, les *Couronne*, — *Escu d'Azur*, *Escu d'argent*, *Escu d'Artois*, *Escu de Brabant*, *Escu de Bourgogne*, *Escu de Flandre*, *Escu de France*, — les Croix aux multiples couleurs, les Couronnes de toutes grandeurs, de toutes formes, de tout nombre — images nobles appropriées au commerce, inaugurant un genre encore fort goûté dans les monarchies, le négociant prenant à son profit les armes de son souverain, et obtenant ainsi l'autorisation, souvent fort recherchée, de pouvoir mettre sur sa devanture et sur ses en-têtes : « fournisseur de Sa Majesté, le Roi ou l'Empereur. » Plusieurs ordonnances du dix-septième siècle feront défense à qui que ce soit de reproduire les armoiries des princes et autres gens de noblesse sans l'octroi d'un privilège spécial.

Frédéric le Grand, dans ses *Mémoires*, ne nous dit-il pas combien grand fut son étonnement à la vue de toutes les aigles de Prusse mises en croix par les braves aubergistes de son royaume ? Le crucifiement des bêtes.

La *Grande Bannière de France*, l'*Etendard Royal* flottèrent ainsi, également, au haut d'hôtelleries; enseigne nationale, enseigne de maison souveraine, transformées en enseignes d'achalandage commercial.

Dans ce domaine immense, on aurait, aujourd'hui, quelque peine à se guider. Car, on l'a compris, toutes ces belles images qui se balançaient au gré du vent n'étaient pas d'égale valeur. Si dans leur généralité, comme industrie, les auberges se plaçaient sous le patronage de Saint-Jacques, le pieux pèlerin, ou de Saint-Martin, « le voyageur par excellence », individuellement, elles recherchaient les titres, les personnages, les animaux, les choses, qui avaient le don de plaire plus particulièrement aux masses. Et cela même explique le nombre considérable des enseignes à l'image de Saint-Jacques ou de Saint-Martin.

Les voyageurs d'autrefois étant gens superstitieux, on s'ingéniait à les satisfaire. Si le *Cygne* était souvent choisi par les hôteliers c'était comme oiseau de bon augure. « Qui veut avoir la clientèle des procureurs, » dit Montaigne, « ne doit point mettre renard sur son enseigne. » Et, bien certainement, à l'hôtel du *Monde mangé par les Rats*, (hôtellerie de Compiègne), ne devaient point affluer gens de justice.

Le nombre « trois » était plus que tout autre considéré. Blavignac semble dire « par raison d'esthétique », mais il y a tout lieu de croire que les idées religieuses de l'époque ne furent pas étrangères à cette préférence trinitaire. Tout s'accommodait au trois : les *Trois Poissons*, les *Trois Barbeaux*, les *Trois Pigeons*, les *Trois Colonnes*, les *Trois Maillets*, les *Trois Roses*, les *Trois Flacons*, les *Trois Pigeons blancs*, les *Trois Merles*, les *Trois Ecus*, les *Trois Têtes*, les *Trois Mortiers*, les *Trois Maures*, les *Trois Cornets*, les *Trois Croissants*, même les *Trois Marie* qui se rencontreront presque dans chaque ville du moyen âge.

Puisque tout devait être mis en enseigne, rien ne fut oublié : les anciennes cités eurent leurs auberges du *Paradis*, du *Purgatoire*, de l'*Enfer*. Et quand le nouveau monde fut découvert il eut, en plusieurs endroits, lui aussi, les honneurs d'un beau tableau. « Dans le nouveau monde comme dans l'ancien, on est également écorché », dira un voyageur qui avait dû être quelque peu étrillé au *Nouveau Monde*, de Compiègne.

La magnificence de certaines auberges, suivant Alexis Monteil qui, dans son *Histoire des Français des divers États*, a consacré aux hôtelleries un curieux chapitre, « s'annonçait à l'enseigne pendue sous de beaux grillages

dorés. » Que l'enseigne fût peinte sur toile ou sur bois, la couleur jouait un rôle important. L'or, le rouge, le vert étaient les teintes préférées pour les fonds. Si le blanc et l'argent se trouvaient assez souvent, le bleu, comme le jaune, s'employait fort rarement. Et exception faite des figures de Mores et de Sarrasins, le noir ne se voyait pour ainsi dire jamais.

Le vert se prêtait facilement aux enseignes à double sens, le rouge rehaussait tous les animaux; quant à l'or c'était la couleur noble par excellence. D'où la quantité de choses qualifiées « d'or », sans parler des animaux déjà énumérés plus haut, — *Soleil d'or; Etoile d'or; Canon d'or; Rose d'or; Bras d'or; Barillet d'or; Cornet d'or; Tonnelet d'or; Gerbe d'or; Coupe d'or; Cloche d'or; Bouton d'or; Chapeau d'or; Barbe d'or; Livre d'or; Mortier d'or; Roue d'or; Clef d'or; Pomme d'or; Barque d'or.* Et que serait-ce si on y ajoutait les objets dorés!

Fait curieux : avant de tenir dans la société la place prépondérante qu'il tient aujourd'hui, l'or régnait sur le monde très particulier de l'Enseigne. Sur lui il exerçait une véritable domination si bien que les hôteliers attiraient le client par les ors de leurs tableaux. Et voyez comme tout s'enchaîne, comme tout se retrouve : déjà cette puissance de l'or était essentiellement extérieure.

Ainsi vont les choses.

## IV

Laissons l'hôtellerie qui, souvent, tient des rues entières, qui dresse potences contre potences, qui, à droite comme à gauche des chaussées, en haut comme en bas des villes, avance de grands bras de fer auxquels sont appendues les enseignes les plus engageantes, et venons aux commerçants, aux fabricants, aux boutiquiers.

Entre la maison appartenant au particulier qui se distingue de différentes façons, par différents ornements, et la maison destinée à héberger les voyageurs apparaît donc une troisième habitation, la maison marchande, avec l'enseigne symbolique du commerce qui s'y exerce, sculptée dans le bois ou dans la pierre du pignon. Mais cette enseigne étant peu visible, longtemps les boutiquiers se contentèrent de l'enseigne même de la maison, sans rien ajouter à leurs boutiques. Du jour où ils voulurent singulariser leur commerce, se donner le luxe d'une image à eux propre, poussés sans doute, dans cette voie, par un des besoins que j'indiquais tout à l'heure, il y eut lutte entre l'enseigne des maisons et l'enseigne des boutiques. Toutes deux s'élevant au-dessous des auvents, toutes deux se faisant pour ainsi dire concurrence, il devint impossible

de les distinguer, malgré certaines différences de forme et de disposition. Et cela dura jusqu'à l'édit de 1661 qui trancha la question en déclarant que les enseignes des maisons devaient céder la place aux enseignes des marchands.

En somme, les marchands ou vendeurs proprement dits, c'est à dire les épiciers, drapiers, lingers, pelletiers, merciers, grossiers, cordonniers, coiffeurs, matelassiers, couteliers, boulangers et autres, eurent pour indiquer et particulariser leur commerce, tout à la fois, trois sortes d'enseignes :

L'image de leur patron ;
Les instruments de la profession ou l'objet de la fabrication ;
Le tableau de fantaisie.

Quoique cette dernière image ne soit venue que par la suite, ou plutôt, ait été la conséquence naturelle des changements subis par les maisons — changements de propriétaire et de destination — ce qui explique, par exemple, pourquoi nombre de cabarets furent décorés de saintes appellations — ces trois formes de l'enseigne marchande se voyaient couramment encore il y a cent ans. J'ajoute que les hôtelleries eurent dans la société du moyen âge une importance qu'elles perdirent peu à peu en nombre de villes, si bien que, dès le commencement du dix-septième siècle, beaucoup disparurent, laissant à la maison l'enseigne, le nom, le qualificatif que marchands ou fabricants devaient reprendre plusieurs années après.

Fief mouvant ; enseigne mouvante.

Donc quantité des enseignes précédemment énoncées seraient à rappeler ici si cette double énumération n'était chose parfaitement inutile.

Quelquefois, comme pour la maison elle-même, l'enseigne était double ; c'est à dire qu'aux emblèmes de la profession placés au dessus des portes ou au haut des auvents on ajoutait la statue du patron de la corporation, mais en réalité c'était un luxe que peu de commerçants se permirent et le plus employé fut toujours l'enseigne parlante, — le pot et le plat d'étain pour les ferblantiers, le chapeau pour les chapeliers, la clef pour les serruriers, les objets de mercerie, de grosserie, pour les bonnetiers et grossiers. Aujourd'hui encore, nombre de métiers n'ont pas recours à d'autres marques indicatrices.

Sculptées ou gravées en creux dans la pierre, à l'origine, ces enseignes emblématiques étaient devenues, peu à peu, des sujets peints, puis des reproductions d'objets sous tableau, inaugurant en quelque sorte la montre extérieure et constituant en face de l'image suspendue des hôtelleries, l'image représentative des divers commerces.

Reproduire de façon descriptive et, mieux encore, de façon graphique, ces enseignes serait pour l'histoire même de l'industrie chose du plus vif intérêt, malheureusement, partout, les documents font défaut ; je suis donc heureux de

pouvoir emprunter à M. Adolphe de Cardevacque, auteur d'une *Notice des vieilles Enseignes d'Arras*, les renseignements qui vont suivre et qui se trouveraient peut-être aussi bien en d'autres villes, si l'on faisait de patientes recherches dans les dossiers des corporations disparues et dans les archives municipales.

Certes les formes de l'annonce au service des boutiques pouvaient varier et se présenter différemment suivant les contrées, mais il n'en est pas moins certain que les enseignes recueillies par M. de Cardevacque constituent un ensemble précieux pour l'histoire de la publicité extérieure et permettent, surtout, de remonter aux origines de cette dernière, plus ancienne qu'on ne l'avait supposé.

Laissons la parole aux documents d'Arras qui, sous couleur de simple énumération locale, n'en ont pas moins un intérêt général :

« La maison de Jacques Wacquet, bourgeois, marchand tonnelier, rue des Balances, avait pour enseigne, depuis plus de trois cents ans, *le tonnelet* et plus tard *le tonnelet d'argent* (autorisation du 22 juin 1657).

« Désion, marchand de tabac, rue Sainte-Claire, avait obtenu la permission de faire peindre sur sa maison des carottes de tabac (16 novembre 1787).

« L'enseigne de la boutique de Joseph Henriette Crépelle, marchande de toile, vis-à-vis le marché au poisson, était un tableau représentant une chemise, une colinette et un bonnet rond (24 septembre 1785).

« Nous citerons encore les enseignes suivantes :

Jérôme Véraguet, marchand de vins et liqueurs, rue de Paris : *Aux trois bouteilles* (16 septembre 1785).

« Charles Philippe Duponchel, marchand orfèvre, rue de la Madeleine, une treille et un tableau représentant un ciboire et les attributs d'orfèvrerie peints sur les pilastres (5 septembre 1785).

« Claude Bacon, cordonnier, rue Saint-Aubert, *à la botte d'or* (6 avril 1654).

« Jean François Hatté, bourgeois, *à la coiffe d'or*, avec un tableau contenant les espèces de marchandises dont il fait trafic (20 avril 1663).

« Gérard de Henin, cordonnier, rue Saint-Aubert, *la botte de chasse* (1665).

« Amé Laumosnier, bourgeois, cordonnier, *la botte Poitevine* (1666).

« Michel Mathieu, perruquier, rue Saint-Géry, *la perruque royale* (17 juin 1671).

« Louis Pierrequin, marchand orfèvre, au coin de la rue du Ramon d'or et de la place Cardevacque, *le soleil d'or* (10 juin 1785).

« Pierre Gruy, maître cordonnier, *la botte royale* (13 mars 1663).

« Charles Joseph Wavin, marchand de vins et liqueurs, la grappe de raisin, avec une bouteille au milieu (3 juillet 1787).

« Jean François Louis Joseph Masse, maître perruquier, avait pour enseigne un tableau représentant différentes figures relatives à son état et pour inscription : Masse, maitre perruquier et coeffeur des dames (11 septembre 1787).

« Herbron, cafetier, vis-à-vis les états d'Artois, *la cantine royale* (30 août 1717).

« Pierre Antoine Duquesne, maître cordonnier, rue des Agaches, *à la renommée du cordonnier anglais* (30 septembre 1717).

« François Joseph de Frémicourt, maître tailleur d'habits, rue Saint-Jean-en-Lestrée, *à la coupe raisonnable* (3 juillet 1770).

« François Petit, marchand horlogeur (horloger), rue du Larcin, une pendule (18 février 1719).

« Antoine Basier, bourgeois, coutelier, rue des Petits-Fripiers, le coustelas (1er février 1668).

« Florent Lefebvre, bourgeois, marchand sur le Petit-Marché, à l'enseigne des *Loucettes*, avait un tableau où étaient représentées diverses pièces de marchandises (18 mai 1672).

« Desfossez, Etienne, cordonnier et marchand linger, rue du Marché-au-Filet, avait obtenu l'autorisation de suspendre un tableau représentant des collets, mouchoirs, cravates, dentelles et autres espèces de lingerie (22 septembre 1670.)

« André Joseph Veluxa, marchand fripier, rue des Chaudronniers, *Au petit Suisse* (5 octobre 1757).

« Jacques Colart, marchand de comestibles et pâtissier, rue Ernestale, *Au Pâté couronné* (21 juin 1755).

« Marc Joseph Piteux, marchand filetier, rue du Nocquet d'or, un moulin de Hollande, avec la devise: *A Saint Joseph* (4 mai 1757).

« Antoine François, marchand de bas, rue Saint-Aubert, *A la rose épanouie*, entourée de paires de bas (26 août 1754).

« Louis Thomas, marchand de vins et restaurateur, rue de la Comédie, *Au perdreau rouge. Bon vin et bon ratafiat* (13 décembre 1754).

« Jacques Dollet, marchand pelletier, *Vieux Loups, Jeunes Renards* (23 juillet 1753).

« Etienne Daussarques, marchand de merceries, rue de la Pomme d'or, tableau représentant différentes marchandises de mercerie et de quincaillerie, avec cette devise: *Le juste prix* (30 août 1753).

« Jacques Pifremant, marchand chapelier, vis-à-vis l'hôtel des États, tableau représentant des chapeaux et du tabac et pour devise: *Au grand carillonneur* (27 septembre 1755).

« Antoine Dollez, marchand pelletier, rue Saint-Aubert, *A l'Hermine* (6 janvier 1754).

« Guillaume Lesenne, matelassier, tableau représentant des matelas (16 juillet 1686).

« François Andron, marchand cuisinier, au coin de la rue du Petit-Chaudron, en face le marché au poisson, *Au Coq en pâté* (14 novembre 1686). »

Des notices soigneusement recueillies par M. de Cardevacque il semble donc résulter que la publicité commerciale avait, dès la fin du dix-septième siècle, des formes précises, en dehors de toute fantaisie, et qui se peuvent définir ainsi : la peinture sur tableau des objets figuratifs et la mise sous tableau grillagé des modèles, des échantillons de la marchandise que vendait le boutiquier.

Et dans ces conditions, il est très évident, très certain que toutes les boutiques devaient se présenter au public sous un aspect plus ou moins semblable. D'où la nécessité pour le marchand, n'ayant plus l'enseigne suspendue d'autrefois, visible au loin, de trouver une nouvelle forme, d'avoir recours à un nouveau moyen de réclame, le tableau fantaisiste, la composition pittoresque qui répondait bien au goût particulier de l'époque, aux idées élégantes du jour.

Tout naturellement, l'on songe à l'enseigne peinte par Watteau pour le boutiquier parisien Gersaint ; tout naturellement, l'on voit surgir devant soi certaines œuvres intéressantes signalées, de ci, de là, en des villes de province.

Le tableau d'art, la peinture devenant prétexte à enseigne commerciale. Le dix-huitième siècle inaugurant ce que développera, par la suite, le dix-neuvième.

Tout un passé de réclame commerciale à peine entrevu, noyé entre l'enseigne sculptée de la maison et l'enseigne bruyante, tapageuse de l'hôtellerie. Du reste ayant dû s'émanciper, se sortir de ces deux influences ; ayant dû se créer un genre, une spécialité, tout en prenant plus ou moins les marques antérieures.

## V

Les enseignes furent-elles créées dans un simple but d'utilité, ou bien répondirent-elles, uniquement, à ce besoin de décor extérieur qui a été la caractéristique du moyen âge ?

A cette question je crois avoir déjà amplement répondu comme il le fallait.

Mais de ce qu'elles furent avant tout une marque de possession, peu à

peu transformée en réclame commerciale, il ne faudrait point conclure qu'elles ne servirent pas aux choses pratiques de la vie.

Et cela par une excellente raison, c'est que dans les villes du moyen âge, les rues étaient peu ou point dénommées, — publiquement s'entend — et que les maisons n'étaient pas numérotées, étiquetées, comme le sont devenues par la suite, la civilisation aidant, toutes choses humaines, hommes ou colis.

Comment s'appelaient les rues avant d'être dénommées d'une manière précise, je veux dire au moyen des écriteaux fixés à leurs extrémités, devenus depuis un siècle, dans tous les pays du monde, le signe conventionnel classique.

D'une façon fort simple et toute naturelle ; d'un nom dépendant de leur situation, de leur destination, ainsi qu'on verra en un prochain chapitre, ou encore de la profession de ceux qui les habitaient. Puis vinrent les enseignes — à partir du seizième siècle surtout — et, dès le dix-septième, les souvenirs de l'histoire locale, — sièges célèbres notamment, — les noms des personnages officiels, gouverneurs de province, grands capitaines. L'enseigne qui servait à dénommer la rue appartenait ordinairement à la maison formant le coin de la principale artère : attirant mieux les regards, elle pouvait servir plus facilement d'indication aux passants et devait rester, mieux aussi, dans la mémoire de chacun.

Plaque indicatrice de rue : Aujourd'hui — Autrefois.
Rue des Gautherets-en-Terraille. Appelée rue Désirée parce que son percement complet se fit longtemps..... *désirer*.

En réalité, donc, les rues avaient des noms, à elles propres, tout comme les maisons ; seulement ces noms connus de tous et destinés à la commodité de tous, étaient rarement inscrits, en sorte que l'étranger avait quelque difficulté à s'orienter à travers les voies étroites et grouillantes des cités populeuses.

Je dis : rarement. Car, au quinzième siècle, déjà, si les écriteaux n'étaient pas exigés, imposés par le magistrat, ils se rencontraient cependant quelquefois. Je n'en veux pour preuve que les plaques de pierre qui se trouvent un peu partout dans nos musées, qui se peuvent cataloguer, à Paris et à Lyon, qui, ici, nous ont laissé un spécimen précieux ; la plaque de la rue Désirée. Faut-il voir, en cette plaque, une réelle exception, une pure fantaisie, la marque d'un

fait extraordinaire, le fait, comme l'a écrit Steyert, que seule, cette rue aurait échappé à une épidémie pestilentielle, (épidémie de 1554) ou bien est-ce — ce qui semble plus juste et ce qui est la réalité, — un des premiers essais, une des premières tentatives d'inscription publique. De ce qu'il n'en reste pas d'autres, il ne faudrait pas, en effet, conclure qu'il n'y en eut pas. Et un point important, c'est que tous les musées lapidaires nous montrent des inscriptions datant de ces époques reculées et, quelquefois aussi, des *Rue Désirée* voulant dire par là, que la rue dont il s'agit s'était fait longtemps... désirer. (1)

Déjà plus répandue au dix-septième siècle, l'inscription du nom devint générale au siècle suivant. Ce nom se gravait en creux sur la pierre même des maisons et dans la belle écriture qui restera une des personnifications de l'élégance ancienne. Cependant, dans certaines villes, lorsque les ordonnances de voirie prescrivirent l'adoption générale du nouveau moyen, l'inscription se présenta, d'abord, sur feuille de tôle : de semblables spécimens se peuvent encore voir, datés de 1725 à 1750.

En 1762, seulement, ensuite d'une ordonnance de M. Hérault, lieutenant de police de Paris, l'on commença à mettre dans chaque rue de la capitale, deux feuilles de fer blanc portant le nom peint en noir. Commencé le 16 janvier ce travail fut terminé dès le mois de mars. Mais comme le fait remarquer Piganiol, dans sa *Description de Paris*, ces feuilles étaient susceptibles de la rouille, en sorte que, partout, à Paris comme à Arras, comme à Troyes, on abandonna bientôt ce moyen pour revenir à l'indication gravée dans la pierre.

A Lyon, quantité d'essais eurent lieu; nombre de systèmes de classification furent inaugurés : plaques métalliques ou pierres factices, de composition inaltérable, le nom tranchant de façon très marquée grâce à l'opposition des couleurs. On alla même jusqu'à faire dire aux plaques, par des couleurs ou des découpures particulières, la situation de la rue relativement au cours du fleuve ou de la rivière, et le quartier : ici, de forme ovale; là, de forme carrée, le fond étant jaune. Et ce qui avait été tenté pour les rues se fit également pour les maisons : c'est à dire que sur les maisons des rues longeant les rivières, les numéros furent noirs, alors qu'ils étaient rouges sur les maisons des rues y aboutissant. Polychromie et ornementation précieuses pour la pratique.

---

(1) Voici ce qu'on lit dans les notices des anciens *Almanach de Lyon* sur l'origine des rues :

« *Rue Diserée*, par corruption de rue désirée, parce qu'on avoit longtemps souhaité qu'on ouvrit là une rue pour donner communication de la montée de St-Claude à celle qui conduit à la Croix-Paquet, ce qui fut exécuté en 1554. »

Et maintenant, je crois que la version de Steyert ne saurait plus être prise au sérieux, surtout après la publication des documents officiels par Grisard, dans sa plaquette sur les *Anciens plans de Lyon*.

Conclusion. De tout temps les rues se sont distinguées entre elles par des indications spéciales, ou par des noms précis ; seulement ces noms ne furent affichés, publiquement apposés qu'à une époque relativement moderne.

Et maintenant, passons aux maisons.

Comment les appelait-on ; comment les caractérisait-on, autrefois, avant l'emploi des numéros. De toutes espèces de noms et de toutes sortes de façons ; les désignations particulières étant empruntées à la forme, à la situation, à la décoration extérieure et, par suite, à l'enseigne,—d'autres fois à la notoriété de leur propriétaire ou aux particularités de leur structure. Et cela ne suffisait pas toujours lorsqu'il s'agissait de trouver un qualificatif précis, au milieu de l'amas grouillant des constructions. On disait couramment, pour désigner un immeuble : la maison à quatre faces ; — la maison écrite ; — la maison assise en (cinquième ou vingtième) en la rue X..., — la maison faisant le coin ; — la maison touchant au sieur Y, — lorsque ce sieur était universellement connu ; — la maison au delà de la ruelle par où l'on va à la boucherie ; — la maison tenant à la rue qui mène de tel endroit à tel autre ; — la maison tenant aux murs — si la construction était près des fortifications ; — la grande maison ; — la maison aux quatre vents, ce qui voulait dire qu'elle était située dans un carrefour ; — la maison aux tourelles, ce qui était l'indice d'un édifice solidement construit

Inscription de nom de rue, à Lyon (xviie siècle).

en pierres ; — la « verde » maison, la rouge maison, — indications provenant de la couleur — la maison à l'imposte à initiales, à l'imposte à figure (et suivait le détail), à l'*imposte achevé* — ceci pour Lyon où les impostes avaient la spécialité de rester... inachevés ; — puis toutes les particularités provenant du voisinage d'un lieu, ou d'un bâtiment connu : maison sise près du Val aux loups ; maison attenante au jeu de paume ; maison construite derrière l'hôtel de ville ; sur les derrières de la maison de tel, noble, juge, ou procureur du Roi, etc., etc.

Car entre les maisons de noblesse et les maisons de roture existait déjà cette différence que les premières avaient un nom, peu sujet à variations, le nom de leur propriétaire, alors que les secondes devaient demander leur désignation à des particularités extérieures.

Malgré tout, quelque individuelle que fut, alors, l'architecture, trop de maisons se ressemblaient pour que ces appellations fussent toujours claires. D'où l'utilité des enseignes extérieures et des mille détails de la décoration,

Impostes anciennes. — Imposte moderne « en voie d'achèvement »

depuis le grand comble et le grand pignon, jusqu'aux petits marmousets, jusqu'aux figurines, jusqu'aux mascarons de la façade.

D'où ce qualificatif devenu, bien vite, d'un emploi général au moyen âge : la maison où pend pour enseigne... telle figure ; — d'où ces façons de désigner, qui se rencontrent dans les actes anciens, comme dans les notices servant aux définitions de quartiers :

« Maison à l'étape au vin tenant à la rose où pend pour enseigne *l'Homme Rouge*. 

« Maison l'Habitant, rue Confort, » — nous sommes à Lyon, comme dans les suivantes, — « où pend pour enseigne *le Poupon*. »

« Maison appartenant aux Frères Tailleurs où pend pour enseigne *le Faisan*.

« Maison du sieur Bissardon où pend l'enseigne du *Grand Secours*, rue Confort. »

« Maison Valeton, appelée *Maison Rouge*. »

« Maison du sieur Valon, où pend l'enseigne du *Bout du Monde*, à l'entrée de la place des Jacobins. »

et autres appellations de même nature, de même forme extérieure.

On verra même des quartiers, des pennonnages prendre pour se délimiter une enseigne. Tel, pour rester à Lyon, Pierre-Scize qui met : « Ce quartier commence *aux quatre fils Aymond*. »

S'il n'y avait pas d'enseigne, les figures et les armoiries sculptées sur les

lignots et les poteaux corniers, les statues, les bas-reliefs, les peintures, les devises même servaient de marque d'identité ; — tel le passeport ou l'acte de naissance pour les êtres humains.

L'enseigne avait donc un côté utile, essentiellement pratique, quoique — il importe de le répéter à nouveau — elle n'ait jamais été créée dans ce but. C'est la force des choses qui a fait d'elle un signe indicateur, et, logiquement, il devait en être ainsi jusqu'au jour où la numérotation des immeubles vint, peu à peu se trouva adoptée partout et, singulier retour des inventions humaines, porta un coup mortel aux signes, indications, particularités des maisons qui, non exigés par la loi, et, dès lors, sans utilité commerciale, devinrent, du coup, pure superfétation.

A quelle époque commença la numérotation ? Au dix-huitième siècle, quoiqu'il y ait eu antérieurement quelques tentatives isolées. Tel l'essai fait en 1512, à Paris, pour les maisons bâties sur le Petit-Pont ou Pont Notre-Dame : tels quelques autres essais, plus ou moins sérieux, dans une ou deux villes de moindre importance.

Arras, en 1720, semble avoir pris l'initiative de cette mesure, puis vint Lyon en 1755, en vertu d'une ordonnance de l'échevin Jean-François Genève (1); Troyes et Paris, en 1768 seulement. Mais à partir de ce moment, le mouvement devient général et les plus petites villes ne furent pas les dernières. Qu'on en juge par ces dates.

En 1770, c'est Le Mans et Bernay, simple localité de Normandie; en 1771, Senlis; en 1780, Saint-Quentin; en 1782, Genève; en 1786, Evreux; en 1788, Rouen ; en 1790, Orléans.

L'auteur des vieilles enseignes de Bernay, M. F. Malbranche, donne cet extrait des comptes de la ville qui se rapporte à l'opération du numérotage : « Payé au sieur Hubert-Dupont la somme de 156 livres pour avoir fourni et mis en fer blanc des numéros peints à l'huile à chacune des maisons de la ville, ainsi que le nom des rues d'icelle, suivant son reçu du 17 mars 1771. »

Opération double, comme cela, très certainement, dut se présenter un peu partout. Rues et maisons, noms et numéros, ces deux choses ne se tiennent-elles pas; ces deux principes ne découlaient-ils pas l'un de l'autre ?

Dernier point, du reste conséquence des deux premiers, je veux dire de la façon dont on désignait les rues et les maisons. Comment, avant l'emploi des numéros, indiquait-on les domiciles, les adresses personnelles ?

Les almanachs, les indicateurs locaux seront, en la matière, nos meilleurs

---

(1) C'est du moins la date donnée par Steyert dans sa *Nouvelle histoire de Lyon* (tome III, page 395) Lyon, Bernoux et Cumin, éditeurs.

guides puisque tous publiaient les adresses, si ce n'est des principaux habitants, du moins des personnages officiels. C'est ainsi que l'*Almanach des spectacles de Paris*, fournit sur les adresses dramatiques au dix-huitième siècle, de fréquentes et curieuses notices dont les bizarreries et les originalités ont été signalées, par le menu, en ma *Bibliographie des Almanachs français*. (1)

Et comment s'étonner, après cela, des naïves et pittoresques inscriptions de lettres que les journaux, de temps à autre, se plaisent à reproduire pour la plus grande joie de leurs lecteurs. Ne sont-elles pas la continuation d'un système, autrefois général et parfaitement logique, si l'on veut bien se souvenir que rues et maisons, elles-mêmes, restèrent longtemps avec des dénominations plus ou moins vagues.

« En voyant aujourd'hui ce mode si simple et si naturel de désigner les immeubles, a dit un savant auteur, on a peine à croire que, sauf de rares exceptions, cet usage ne date que d'une cinquantaine d'années. Le *Bulletin des lois* de 1805 est là, cependant, pour nous donner raison. Il suffit d'ailleurs d'ouvrir les auteurs des deux derniers siècles pour nous convaincre que les rues n'étaient pas numérotées, et qu'il fallait des périphrases multiples pour désigner telle ou telle habitation. Les adresses étaient ainsi conçues, dans le genre de celle-ci que nous prenons au hasard :

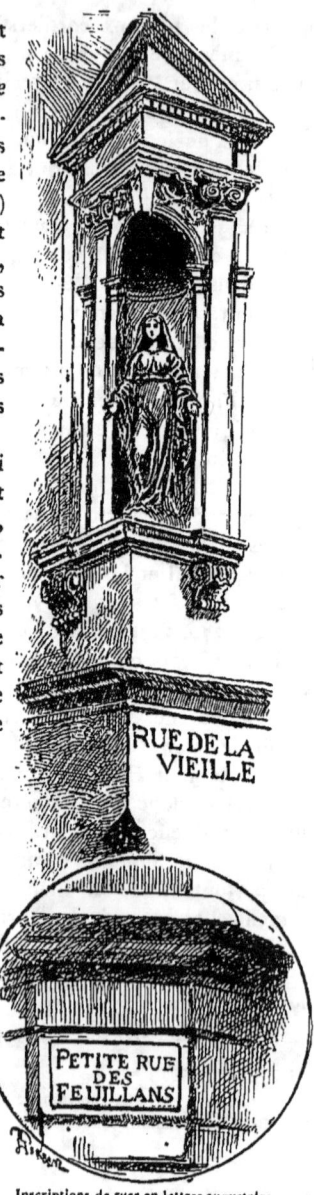

Inscriptions de rues en lettres augustales
(XVIII<sup>e</sup> siècle)

> Mademoiselle Louizon,
> Demeurante chez Alizon,
> Justement au cinquième étage
> Près du cabaret de la Cage,
> Dans une chambre à deux chassis,
> Proche de Saint-Pierre-des-Assis.

« Ainsi s'exprime Berthod dans *Paris Burlesque*, petit poème satirique qui se vendait en 1682, « chez Loyson, au Palais, sur le Perron-Royal, près la porte de la grande salle, A la Croix-d'Or. »

« Nous lisons aussi, dans une lettre de Guy

---

(1) Paris, J. Alisié, éditeur, rue de Rivoli, 1896. 1 vol. gr. in-8. Avec nombreuses reproductions de titres, couvertures et vignettes d'almanachs.

Patin, du 25 mai 1653, cette note sur un de ses amis qui habitait Paris : « Il est logé chez une blanchisseuse, rue de la Harpe, chez un chapelier, à la Main-Fleurie, à la 3ᵉ chambre, vis-à-vis de la Gibecière, bien près de l'Arbalète. »

Lyon eut-il comme Paris, comme nombre d'autres villes, cette amusante façon de libeller les adresses ?

Ouvrons, pour nous renseigner, le *Nouveau Calendrier*, puis l'*Almanach astronomique et historique*, les bréviaires annuels et officiels de l'ancien Lyon.

Et nous verrons que, contrairement aux autres villes, les indications, presque toujours, sont nettes et précises, sans les habituelles complications.

C'est ainsi qu'à la date de 1741 se peuvent lire les adresses suivantes :

« Etienne Baritel, place Louis le Grand, *à la Barre*.

« André Laurent, rue Raisin, *à la Vérité*.

« Leroi, procureur de la cour des Monnaies, rue St-Jean, *à la Chasse Royale*.

« Mᵉ Pingard, huissier, rue du Palais Grillet, *aux deux Dauphins*.

« Langlois, rue du Petit Soulier, *au Point du Jour*.

« Mᵉ Turrin, huissier de police, rue du Bas d'Argent, *à l'image St-Roch*.

« Clopin, rue Confort, *à la Balance*.

En 1745, un juge assesseur donne son adresse : rue Dubois, près de la *Chapelle d'Or;* un écrivain-juré, Jean-Baptiste Jassois, rue Desfanges, près de *la Lune*, ce qui ne manque pas d'originalité ; un recteur de la Charité est logé rue Tupin, près de *l'Empereur*.

Plus tard, à la fin du siècle, — de 1785 à 1790.

« M. Villionne fils, professeur-adjoint de l'Ecole Royale gratuite pour le progrès des arts, maison Rostaing, *à la Clef d'or*, quai de Retz. — Un avocat contrôleur donne pour adresse : « à l'entrée de la place du Petit Change, au coin du Pont » ; — un maître écrivain : « près de la Boucherie St-Paul. »

Les gens du haut se contentent de la classique indication : « dans sa maison », « en son hôtel », — sans indication de rue, la rue étant encore quantité négligeable. — Les autres, je veux dire ceux de moyenne condition, mettront souvent : au bas « de telle montée, — sur les remparts, — au pied du Chemin Neuf, — à l'entrée ou à la sortie de telle rue, — vis-à-vis St-Nizier, — vis-à-vis St-Côme etc. »

En 1787, M. Morizot, médecin, s'annonce, « rue et maison de l'Enfant qui pisse », rue et maison qui, au siècle précédent, avaient logé un amateur lyonnais, Claude Lemoindre.

Et voici, en 1779, les plus pittoresques, les plus compliquées, certainement, des adresses locales :

M. Pernel, maître de langues, se met : « chez M. Berthaud, parfumeur, place de la Baleine. »

Un autre maître, de même nature, M. Fernandi : « chez M. Raynal, apothicaire, rue de la Lune, près la rue Tupin. »

Enfin, M. Veillas, maître de danse, est encore plus explicite : « Grande rue Mercière, allée du premier chapelier à gauche, du côté de la rue Mort qui Trompe. »

Et toujours aucune indication de numéros.

Ouvrons les annuaires de la Révolution.

En l'an VI (1797-98) Grosbon, peintre de paysages, s'inscrit « près l'allée des Images » — ce qui n'est pas mal pour un artiste qui devait en compter quelques-unes à son avoir ; — ce sont, comme partout, quantité de ci-devant rues, de ci-devant jardins, de ci-devant quais et, seuls, — ceci est à retenir — les architectes, logés rues Buisson, Pizay, d'Auvergne, des deux Maisons, Vieille-Monnaie, de la Barre, Vaubecour, Saint-Dominique, Puits-Gaillot, des Feuillants, Trois-Marie, quais St-Clair et St-Antoine, se sont payés le luxe, la nouveauté de numéros.

En somme, du dépouillement des almanachs et des annuaires, résulte ceci que les adresses lyonnaises furent bien moins fantaisistes, bien moins chargées d'indications bizarres que les adresses similaires des autres villes.

Quant à dire pour quelles causes, cela serait, sans doute, assez mal aisé.

Et maintenant, on peut bien l'enregistrer, ci-finist l'histoire de l'enseigne sous ses formes multiples mais, d'une façon comme de l'autre, marque extérieure destinée à renseigner sur toutes choses, rues, maisons, et même domicile des habitants.

Enseigne-écusson en forme de cuir contourné sur une maison de Lyon (XVIIe siècle.)

# III

PHYSIONOMIE DES ANCIENNES VILLES. — ASPECT
PARTICULIER DE LYON. — HAUTEUR DES MAISONS ;
ACTIVITÉ DU NÉGOCE. — DÉNOMINATION DES
RUES DANS LES CITÉS DU MOYEN AGE.
— DE CERTAINES PARTICULARITÉS
LYONNAISES. — LA LITTÉRATURE
DES ÉCRITEAUX ET DES
ENSEIGNES.

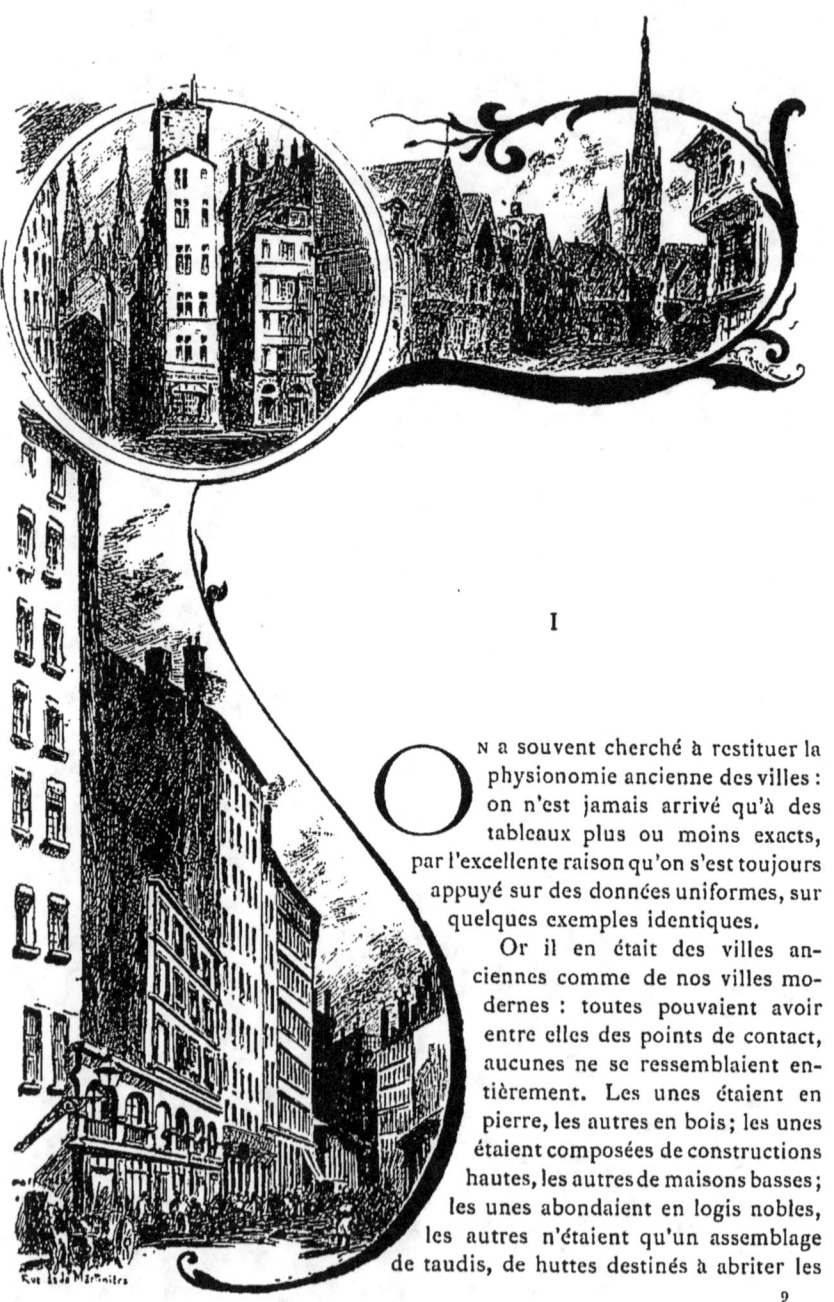

# I

On a souvent cherché à restituer la physionomie ancienne des villes : on n'est jamais arrivé qu'à des tableaux plus ou moins exacts, par l'excellente raison qu'on s'est toujours appuyé sur des données uniformes, sur quelques exemples identiques.

Or il en était des villes anciennes comme de nos villes modernes : toutes pouvaient avoir entre elles des points de contact, aucunes ne se ressemblaient entièrement. Les unes étaient en pierre, les autres en bois ; les unes étaient composées de constructions hautes, les autres de maisons basses ; les unes abondaient en logis nobles, les autres n'étaient qu'un assemblage de taudis, de huttes destinés à abriter les

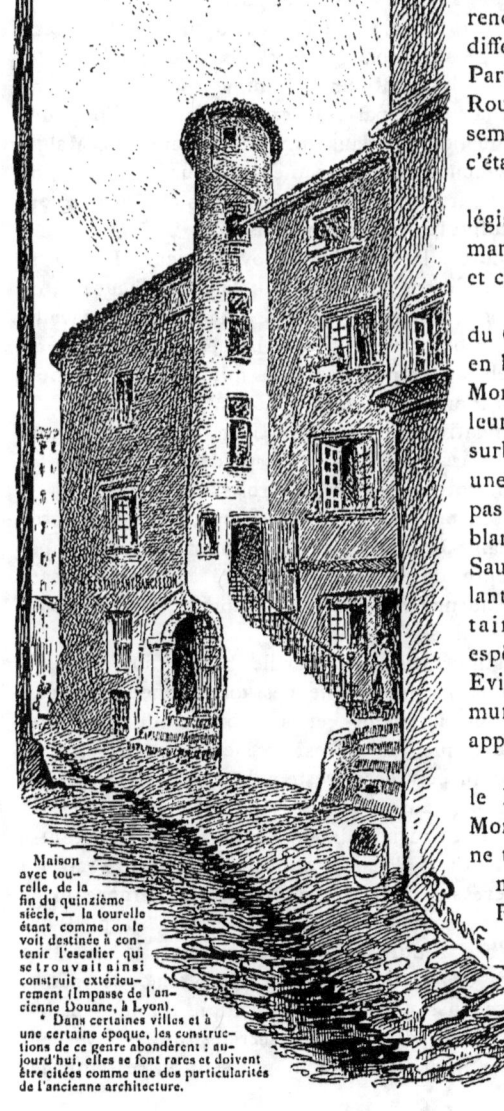

Maison avec tourelle, de la fin du quinzième siècle. — la tourelle étant comme on le voit destinée à contenir l'escalier qui se trouvait ainsi construit extérieurement (Impasse de l'ancienne Douane, à Lyon).

* Dans certaines villes et à une certaine époque, les constructions de ce genre abondèrent : aujourd'hui, elles se font rares et doivent être citées comme une des particularités de l'ancienne architecture.

habitants tant bien que mal. Différences de conception architecturale : différences de conditions sociales. Paris, Lyon, Reims, Bordeaux, Rouen, Troyes avaient certaines ressemblances : prises individuellement c'étaient des types distincts.

La ville de procureurs et de légistes n'était pas la ville du trafic marchand. Puis entre cités du Nord et cités du Midi quel fossé !

Comment comparer les maisons du Calvados, partie en pierre, partie en bois, aux maisons à briques de Montauban, italiennes d'aspect, avec leurs séries d'arcades cintrées ou surbaissées formant à chaque étage une galerie à jour ; et comment ne pas trouver des points de ressemblance entre certaines maisons de Saumur flanquées de tourelles saillantes en forme de poivrière, et certaines maisons d'Albi ayant des espèces de donjons à mâchicoulis. Evidemment, à Albi comme à Saumur, maisons ayant, plus ou moins, appartenu à des familles nobles.

Vous ne trouveriez point dans le Nord les hôtels consulaires de Montpellier ou de Bordeaux ; vous ne trouveriez pas, dans le Midi, les maisons ornées de Rouen, de Reims, de Troyes, d'Amiens, du Mans. Chose assez ordinaire, c'est le Midi qui est froid, sec ; c'est le Nord qui est pittoresque, coloré.

Dans le Midi c'est la chaux, la pierre blanche brûlée par

le soleil, les poutrelles apparentes : toutes les maisons se ressemblent ; seuls les écussons, enseigne héraldique, servent à les distinguer.

Dans le Nord, ou dans l'Est, a fort bien dit l'auteur d'un travail apprécié sur les constructions de Troyes, les maisons parlent aux passants, elles lui révèlent leur destination, l'esprit, les sentiments, l'humeur du propriétaire, l'état du locataire. Et pourtant, là comme partout, les règlements et l'habitude classaient chaque métier, chaque homme, dans un milieu uniforme. Malgré cela aucune maison n'est servilement calquée sur une autre, aucune décoration ne se répète, aucuns sujets ne se trouvent stéréotypés. Rues et maisons sont variées d'effets, de lignes, de sculptures, d'arrangements.

Ici on s'enferme, on se mure ; là on s'épand joyeusement. Ici on se garantit contre la rue, on se fortifie contre le dehors ; là on est heureux, on est fier de montrer à tous son petit musée de pierres ornées. Ici on travaille de la pensée, on fait office de scribe ; là on est dans la perpétuelle foire du commerce. Ici on est individuel par tempérament, on fuit les entassements ; là on s'encaserne, on monte, on monte, encore et toujours.

A Rouen, les maisons sont relativement basses ; à Lyon, elles sont hautes ; à Rouen émergent de toutes parts les flèches des cathédrales ; à Lyon, les clochers des églises sont étouffés entre les hautes et étroites maisons.

Lyon c'est la hauteur. Qu'on soit entre Rhône et Saône, ou sur les bords de la Saône, dans ce quartier Saint-Jean aux maisons aujourd'hui noircies par le temps, couvertes d'une lèpre de vétusté et malgré cela ne laissant apercevoir dans les matériaux aucun signe de dépérissement ; c'est toujours l'idée de l'entassement qui prédomine.

D'autres cités donneront l'impression de la ville basse, aux maisons longues procédant de la ferme : Lyon, la ville des tours rondes, carrées, octogones, les unes terminées en pyramides et surmontées de girouettes s'élançant dans les airs, tandis que les autres, crénelées et garnies de meurtrières, sont couronnées d'un belvédère, restera le type le plus parfait d'agglomération humaine à maisons hautes.

C'est une ruche travailleuse et les ruches aiment à se serrer les unes contre les autres, à se presser, à se sentir, à s'élancer dans les airs. Autre raison : Lyon est entouré de collines élevées et il semble qu'une secrète attirance dirige les constructions humaines vers ces hauteurs. Loi générale. Au pied des hautes montagnes on construit bas. Inutile de lutter, on éprouve la sensation de l'écrasement. Aux approches des collines élevées on cherche, de même, à s'élever, à s'élancer. Peut-être aussi, faut-il tenir compte d'une question de proportion mathématique, d'une de ces lois secrètes qui gouvernent l'humanité, sans que les hommes, individuellement, puissent en ressentir les

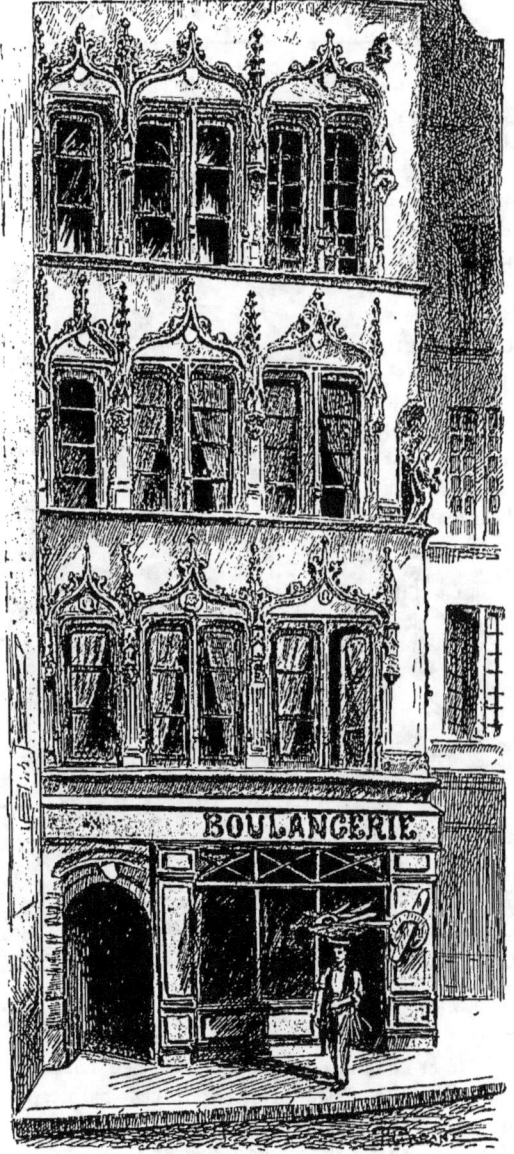

Maison de la fin du xv⁰ siècle; rue Lainerie, 14, à Lyon.

effets. Ici ce besoin fut tel que, eux-mêmes, les beaux et grands hôtels Louis XIV, sur les quais, dépassent en élévation les édifices identiques de toutes les autres villes de France.

Façades hautes et tristes, — des parallélogrammes en hauteur — boutiques étroites et obscures, cours ténébreuses et comme renfoncées, allées profondes et humides, voilà donc Lyon, le Lyon de la première période gothique, du quartier Saint-Jean, aux fenêtres à croisillons, aux portes à gros clous géométriquement disposés et à tête apparente — ce n'est pas pour rien qu'en « espérant » quelqu'un, ici, on emploiera l'expression : « compter les clous de la porte » — aux impostes en bois sculpté ou en pierre, en attendant que vienne la période du fer forgé. Rues et ruelles n'ayant pour tout trottoir, lorsqu'elles se paient ce luxe, que des « cadettes », des bouteroues ; boutiques se suivant sous les arcades du rez-de-chaussée, la porte garnie de bancs, lorsqu'il s'agit de quelque commerçant au négoce actif; tel

est le complément du décor, ce qui se trouvera également en la rue Lainerie, la rue aux hôtels aristocratiques, comme en la rue Mercière, la rue trafiquante.

Et cette impression de hauteur, d'étroitesse, de resserrement, les contemporains l'éprouvèrent aux siècles antérieurs ; — je veux dire les contemporains qui avaient parcouru le monde et dont l'appréciation, conséquemment, se trouve être précieuse, puisqu'elle leur permettait de juger par comparaison.

Voici ce qu'écrit le chancelier de l'Hospital, de passage à Lyon en 1559 : « Lyon est resserrée dans un espace si étroit qu'elle ne pourroit contenir tant de millions d'hommes s'ils ne donnoient à leurs habitations une hauteur démesurée et s'ils n'élevoient pour ainsi dire trois maisons les unes sur les autres. »

Jugement que se chargera de confirmer l'avenir, ces tours élevées appelées maisons ayant continué à être la demeure des Lyonnais; — impression qui sera également ressentie par nombre d'autres voyageurs venus des points les plus divers du globe.

Sans doute, le chancelier de l'Hospital avait vu Lyon sous un beau jour, car, en ces rues enserrées, en ces sortes de

Maison des lions à Lyon (coin de la rue Juiverie et de la rue de la Loge) xvii<sup>e</sup> siècle.

fossés creusés en hauteur, la propreté et l'odeur devaient quelque peu laisser à désirer. Il est vrai que le grand homme d'État avait écrit ces paroles, imprégnées d'une douce et philosophique résignation : « en ce monde ne faut pas être trop délicat du nez et des yeux, surtout lorsqu'on chemine. »

Au dix-septième siècle, Abraham Gœlnitz, l'Allemand voyageur, sera

moins indulgent : son récit insiste sur les rues étroites et malpropres, sur l'odeur « infecte, considérable », qui s'en dégage. S'il trouve les maisons hautes — naturellement — et bien bâties, comme précédemment, c'est à dire en 1608, l'Anglais Thomas Coryat, il fait remarquer que les chéneaux en bois s'avancent des toits sur la rue et jettent avec enthousiasme l'eau de la pluie sur les vêtements des passants. Il note, également, que les fenêtres garnies d'un simple papier huilé s'ouvrent de bas en haut au moyen d'une corde — système qui se rencontre encore dans nombre de villes, en France, en

Vue du quai Saint-Vincent et du cours des Chartreux
* La haute maison qui se dresse dans le fond comme un véritable plot est la maison aux 365 fenêtres, dite maison Brunet (maison de canuts, c'est à dire d'ouvriers en soierie.)

Allemagne, en Suisse et qui dut à la Révolution d'être baptisé « fenêtres à la guillotine ». Car si vous passez votre tête extérieurement, craignez que la fenêtre relevée ne vous tombe d'un coup sec sur le cou et ne vous « guillotine ».

Les ans et les siècles passeront, le vieux Lyon aux allées qui *traboulent*, c'est à dire qui traversent d'une rue à une autre — et l'on peut ainsi parcourir des quartiers entiers — ne se modifiera point. Mais sur ce vieux Lyon viendra se greffer, dès la seconde moitié du dix-septième siècle, le Lyon grandiose et pompeux des quais de la Saône et du Rhône, si bien que, dès ce moment, deux villes distinctes, pour ainsi dire, se pouvaient voir en la métropole des Gaules, de même que, plus tard, les grands travaux de voirie du dix-neuvième

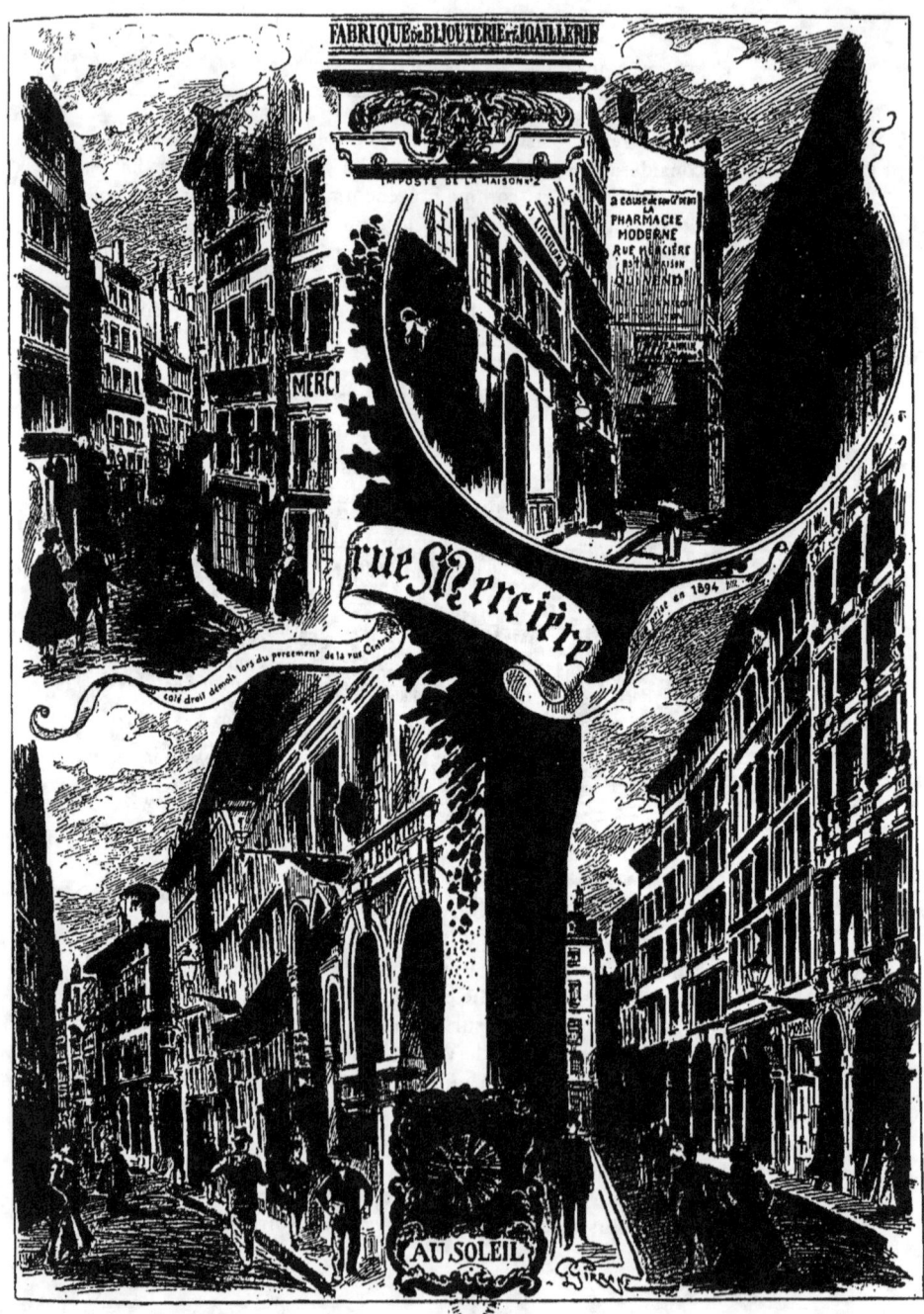

ASPECT DE LA RUE MERCIÈRE A DIFFÉRENTES ÉPOQUES (PARTIES DÉMOLIES ; PARTIES EXISTANTES)

\* L'enseigne, aujourd'hui disparue, reproduite au bas de cette planche a servi à plusieurs libraires connus, entre autres, en dernier lieu, à Ruzan et à Pélagaud.

siècle viendront ajouter à ces deux agglomérations humaines, une troisième cité, d'aspect bien différent encore, le Lyon du second Empire.

La maison haute a pu se modifier, elle n'a point disparu. Aux bandes étroites d'autrefois, aux coins qui se dressent hardiment devant vous — tels des contreforts, telles des avancées fortifiées, — ont succédé les dés, les plots, les immenses carrés, solides sur leurs bases, s'étageant les uns au dessus des autres — palais démocratiques par leur ampleur, casernes du travail par leur attribution — les maisons à cent fenêtres — il en est une qualifiée *maison aux 365 fenêtres*, et pour cause.

Le chancelier de l'Hospital, Gœlnitz et tant d'autres pourraient revenir, ils retrouveraient leurs constructions, plus volumineuses, ayant pris du ventre, à la fois lourdes et élevées, communiquant toujours au regard cette extraordinaire impression de hauteur, et dans les mêmes proportions.

Comme le remarquait fort bien Fortis, en son *Voyage pittoresque et historique à Lyon* (1821), l'aspect de vétusté de cette cité qui déplaît au plus grand nombre, charme l'artiste ; celui qui aime à étudier, en chaque contrée, la forme et le style particulier que le goût, les usages, la commodité, la mode et la nature des matériaux donnent aux habitations et aux monuments.

Ville haute, ville étroite, ville enserrée, ville de travail, de commerce, de trafic actif, d'échanges multiples; ville d'érudition et de pensée, en même temps, qui ne se contente pas de fabriquer du papier à imprimer — si ce n'est dans ses murs, au moins sur son territoire — mais qui envoie sur tous les points du globe du papier imprimé ; ville des de Tournes, de Portunaris et de son successeur, le célèbre Rouville, propriétaire des maisons de l'*Ange Gardien*, de l'*Ecu de Venise*, du *Phénix*, de la *Toison d'Or*.

Pour énumérer toutes les choses dont Lyon fait trafic, des pages ne suffiraient point: contentons-nous de mentionner, d'après les états du seizième et du dix-septième siècle, les marchandises sortant de ses manufactures à elle. A savoir : « velours, satin, damas, taffetas, rubans et passements de soye, cordons, cœffes et autres ouvrages d'or, d'argent, de soye, toutes sortes de toiles, guimpes, colletz de crespe d'or et d'argent, canetilles, bourses, gands, fil à couldre, chappeaux et bonnetz de velours, espingleries, ficelles, cordages, coustils à faire lictz ; parchemin, peigne, grilletz et sonnettes ; cartes, dés, tabliers à coüer, violons, cistres (cithares), guitares, fleustes d'allemand et à neuf troux, orfévrerie et argenterie, fournimens d'espées et dagues, potterie d'estaing et poterie de maïolique, sans oublier les cartes à ioüer. »

N'est-ce pas le médecin André Falconnet, qui, en un distique latin, avait écrit : « Lyon vous fournira tout ce que renferme le monde entier ; voulez-vous plus encore? vous le retrouverez à Lyon. » — On ne saurait dire mieux.

Et le célèbre sonnet de Joachim du Bellay à Maurice Scève tout naturellement vient ici sous ma plume :

>Scève, je me trouvay comme le fils d'Anduse
>Entrant dans l'Elysée, et sortant des enfers,
>Quand, après tant de monts de neige tout couverts
>Je vy ce beau Lyon, Lyon tant que je prise.
>Son étroite longueur que la Saône divise
>Nourrit mille artisans et peuples tous divers
>Et n'en déplaise à Londres, à Venise, à Anvers,
>Car Lyon n'est pas moindre en fait de marchandises,
>Je m'étonnay d'y voir passer tant de courriers,
>D'y voir tant de banquiers, d'imprimeurs, d'armuriers,
>Plus dru qu'on ne voit les fleurs par les prairies.
>Mais je m'étonnay plus de la force des ponts
>Dessus lesquels on passe, allant delà les monts,
>Tant de belles maisons et tant de métairies.

Exemple peut-être unique dans l'histoire des cités, Lyon a ainsi traversé des siècles sans que sa physionomie générale se soit modifiée. Ville de commerce elle fut, ville de commerce elle est et restera, sans doute, ayant eu, ayant encore, en la rue Mercière, le type parfait de ces grandes voies houleuses du moyen âge, au commerce grouillant. De cette rue et de quelques autres de même nature un écrivain local, Puitspelu, a tracé, il y a quelques années, le tableau suivant qu'on ne lira pas sans intérêt :

« On y vend toujours quelques-uns des multiples articles auxquels elle doit son nom de rue « Mercière », ou marchande, par excellence. C'était, il y a trente ans, le quartier général des libraires, des fabricants bijoutiers, des quincailliers, des marchands d'indienne ou de chapeaux de paille, des modistes et des négociants qui ont spécialement retenu le nom de merciers. Le passant y était accosté — en tout bien, tout honneur, — par de jeunes et accortes personnes qui faisaient meilleure figure dans cet emploi que les grands dadais de commis postés à la porte de nos magasins actuels.

« Comme la rue Mercière, il est quelques rues qui avaient — qui ont même conservé leur population spéciale : rue de l'Enfant-qui-pisse, les droguistes aux enseignes apocalyptiques; rue Longue, du Bât-d'Argent et des Trois-Carreaux, les toiliers et les drapiers dont les commis, je ne sais pourquoi, le plus souvent assis sur des bancs placés dans l'embrasure de la porte d'entrée, ont plutôt l'air de chercher les rimes d'un sonnet que de se préoccuper de l'aunage des marchandises; rue Grenette, les tourneurs, dont le négoce embrasse tous les bois ouvrés dans le Jura, depuis la cuiller à ragoût jusqu'aux personnages classiques du répertoire de Guignol ; rues de l'Aumône et des Quatre-Chapeaux, les raffineurs de fromages, les friteurs en

renom ; rue Tupin, les marchands de cordes et de laines filées ; rue de l'Hôpital, les confectionneurs de sarraux et de vêtements d'artisans.....

« Les flâneurs avaient la rue Saint-Côme et les quais de la Saône. A Saint-Côme— « le rognon de Lyon », comme j'ai entendu qualifier ce quartier, — étaient dévolus les magasins de nouveautés ; quai Villeroy, c'étaient des orfèvres et joailliers. Encore quelques années, et il ne restera plus grand chose de ces affectations traditionnelles. Il est même des professions qui tendent à disparaître. »

Rues à commerces nettement définis, à populations spéciales, ayant existé à Lyon comme partout, et répondant à ce principe du moyen âge devenu presque une loi générale dans l'ancienne société : le parquage des gens et des choses en des milieux, en des espaces déterminés. D'où la quantité de noms identiques répondant à des professions semblables ; d'où les qualificatifs à désignations attributives qui se rencontrent dans la plupart des villes anciennes.

Sur ce point il y eut partout similitude parfaite. Il en fut à Paris comme à Lyon, comme à Reims,

Le passage Thiaffait d'après une gravure à la manière noire, de Piraud.
Vers 1832.

* Gravure reproduite pour les enseignes-adresses fixées au mur.

comme à Cambrai, comme à Troyes, comme à Rouen, comme à Orléans.

Ici soigneusement conservées, là disparues, effacées parce que trop significatives pour nos mœurs modernes, ces qualifications nous renseignent sur les professions, sur le commerce, sur les mœurs, sur les idées — l'on pourrait même dire sur les misères de l'époque, mieux que toute dissertation.

Peut-être, à cette place, convient-il donc de les noter, comme nous avons

noté, plus haut, les particularités, les spécialités de l'enseigne. Moins longue, la liste n'en sera pas moins précieuse. Ce sera, malgré les imperfections du classement, comme une nomenclature des rues communes à toutes les villes du moyen âge :

Rue du *Grenier-à-Sel*, — rue de la *Heuze* (chaussures), — rue des *Orfèvres*, — rue des *Boucheries*, ou *Ecorche-Bœuf*, — rue des *Trippiers*, — rue de l'*Herberie*, consacrée aux vendeurs d'herbages, — rue de la *Ferraille*, — rue de la *Draperie* ou des *Drapiers*, — rue *Marchande* ou *Mercière*, — rue *Croix-aux-Pains*, ainsi appelée parce que les marchands pannetiers venaient y vendre aux passants ; — rue des *Cordiers*, où étaient les fabricants de cordes ; — rue des *Feutriers*, domicile des fabricants de chapeaux ou de feutres ; ailleurs ce sera, simplement, la rue des *Chapeliers*, des *Trois* ou des *Quatre-Chapeaux*, — rue de la *Poterie*, — rue de la *Bouteille* ; — rue des *Fromages* ou *Fromagiers* ; — rue des *Liniers*, marchands de lin ; — rue aux *Nattes*, consacrée aux fabricants de nattes en jonc et en paille ; — rue des *Poissonniers*, — rue des *Rôtisseurs*, — rue des *Tanneries*, — rue des *Marteaux* ou des *Ferrons*, — tous qualificatifs qui s'expliquent d'eux-mêmes ; — rue de la *Grange*, parce que là se trouvaient les magasins aux grains (ailleurs, comme à Lyon, ce sera la rue *Grenette*) ; — rue des *Vaches*, où étaient les éleveurs de vaches et les marchands de laitage ; — rue de la *Poulaillerie*, domicile préféré des éleveurs et marchands de volailles ; — comme il y avait la rue des *Juifs* ou de la *Juifverie*, — la rue des *Lombards*, la rue *Vide-Bourse* ou *Vide-Gousset* où se tenaient les boutiques de change ; — ou bien encore la rue des *Etuves*, à cause des bains publics, — et toutes les rues dites *ruelles aux filles communes*, *aux filles joyeuses*, voire même aux *filles sœurdittes* (sordides), plus simplement rues des *Granges*, des *Bords*, des *Clôtures*, — appellations qui se rencontrent dans mainte ville dès le quatorzième siècle, — ou rue *Gaudinière*, comme à Lyon, les femmes de cette espèce y étant appelées en vieux langage *godinettes*, du verbe *se gaudir*, tiré du latin *gaudere*; à moins que, tout uniment, ce soit *l'orde ruelle*, ce qui dit tout de plus brève façon.

Aux noms de corporations, de métiers, de professions exercées, il convient d'ajouter les noms de saints ou de saintes, très nombreux dans toutes les anciennes cités ; les noms provenant de jeux ou exercices d'armes à feu : rues de *l'Arbalète*, de *l'Arc*, de *l'Arquebuse*, du *Battoir* ou de la *Paume*, de la *Boule*, du *Fusil*, de la *Fronde*; les noms provenant d'enseignes célèbres — après les professions, c'est ce qui fournira le plus — les noms provenant d'engins de guerre ; enfin les noms empruntant leur qualification à des bâtiments publics, églises, bourses, hospices, couvents ou autres, sans oublier les ordres religieux.

Toutes les villes n'eurent-elles pas, également, des rues *Breneuse, Foireuse, Pisse-Truye, Merdeuse (vicus merdosus)*, devenue *Merdanson*, des *Fumiers*, qui, leur nom l'indique, servaient de réceptacle aux immondices des quartiers. Toutes encore n'inscrivaient-elles pas avec bonheur les noms classiques : rue du *Paradis* ; rue du *Ciel* ; rue de *tous les Saints* ; rue des *Anges* ; rue de la *Vierge* ; rue *Sainte*, rue *Sainte-Marie* ; — avec effroi : rue *d'Enfer* ou *Faubourg de tous les diables* ; rue *Misère* ; rue *Noire* ; rue *Froide* ; rue du *Noir-Pertuis*, et même rue de la *Limace*, qualificatifs suffisamment expressifs pour qu'il ne soit pas nécessaire de s'y arrêter autrement. Ne verra-t-on pas, enfin, la rue des *Soupirs*, la rue du *Préau d'Amour* et même de *Tire-Vit* qui rentrent dans la catégorie de celles énoncées plus haut.

Que seront les rue ou ruelle des *Loups*, la rue des *Ours*, la rue du *Moulin*, la rue de la *Procession*, sinon des voies de communication gardant le souvenir de l'époque où les bêtes fauves venaient rôder aux abords des villes, où les moulins occupaient une place à part, où les processions marquaient profondément dans la vie publique.

Et, à vrai dire, ce système d'appellation se continuera jusqu'à nos jours, puisque toutes les agglomérations urbaines du dix-neuvième siècle eurent, à un moment donné, la rue de la *Poste-aux Chevaux*, la rue des *Messageries*, la rue des *Diligences*, la rue de la *Poste*, la rue du *Télégraphe*, la rue du *Débarcadère*, la rue du *Chemin de Fer*, les transformations humaines, les améliorations dans les moyens de transport laissant ainsi trace de leur passage sur les murs des cités.

Ce que furent, à ces différents points de vue, les rues de Lyon, la liste publiée plus loin (1) d'après l'*Almanach astronomique et historique* pour l'année 1746 permettra à chacun de s'en rendre compte. Mélange d'appellations réalistes, d'appellations attributives et locales, offrant en grand nombre, des noms de saints et de communautés religieuses, elles expriment on ne peut mieux les diverses façons de voir du moment.

## II

J'ai défini Lyon architectural, sa caractéristique pittoresque et sa richesse marchande, j'ai, en quelques lignes, pour mieux expliquer cette rue Mercière, « foire permanente », dit un voyageur allemand, « qui prend rang

---

(1) Voir page 92.

immédiatement après les foires de Leipzig et de Francfort » exposé les principes bien connus, sur lesquels reposa, dès l'origine, l'appellation des rues.

Peut-être ne serait-il pas inutile, après tant d'autres, après M. Justin Godart, surtout, qui, sous le titre de : *L'Ouvrier en Soie* a entrepris la publication d'une véritable monographie du tisseur lyonnais — travail précieux — d'insister sur la nature particulière, sur le caractère exclusivement commerçant des Lyonnais, sur cet esprit « marchand » que signalait en 1698 d'Herbigny, intendant de la Généralité, et cela parce que le dit « esprit

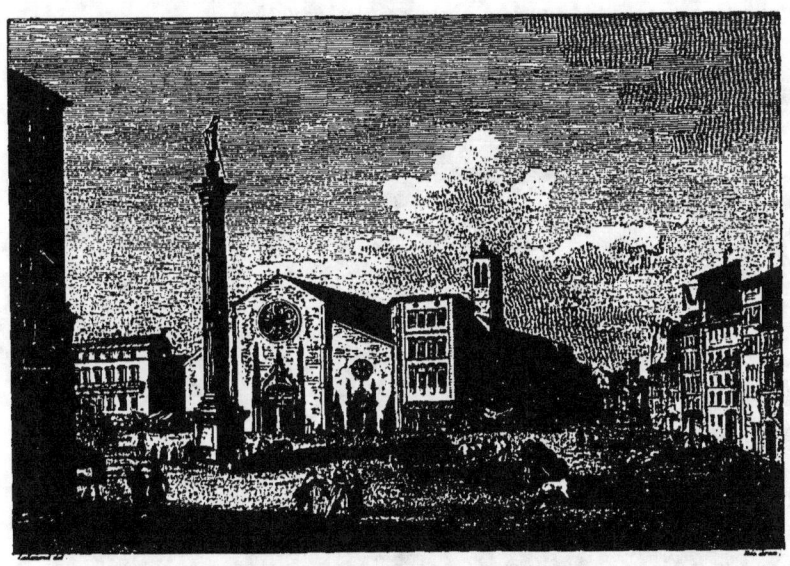

Vue de la place des Cordeliers, au XVIIIᵉ siècle, avec la colonne sur laquelle est représentée la Gnomique.
Composition de Lallemant pour les *Voyages pittoresques en France* publiés sous la direction de Née (Paris, 1786, tome III.)

marchand » aura une influence sur toutes les choses de la cité, sur la nature de l'enseigne, comme sur le reste.

« On peut dire que la foire à Lyon est perpétuelle et que Lyon n'a d'autre commerce que celui des foires », reconnaît un mémoire de la fin du dix-septième siècle, époque où ces sortes d'expositions étaient déjà quelque peu déchues de leur antique splendeur. Or la foire en développant surtout la boutique extérieure, l'étalage, développait aussi l'enseigne. Malheureusement, à Lyon, — et c'est ici qu'apparaît l'esprit pratique auquel je viens de faire allusion

— cette marque extérieure avait pris plutôt la forme de l'écriteau : du moins, aucun document imagesque, s'il en fut jamais, n'est parvenu jusqu'à nous.

Contrairement aux usages ordinaires, également, les ouvriers en draps d'or, d'argent, de soie, se trouvaient un peu dispersés dans tous les quartiers de la ville. D'où cette situation je ne dirai pas unique, mais caractéristique, puisque seules Lyon et Genève présentent cette particularité, que dans chaque quartier, les étages supérieurs des maisons hautes, sombres et étroites, se trouvent occupés par des ateliers ; — à Lyon par les ouvriers en soie, les *canuts;* à Genève par les ouvriers horlogers, les *péclotiers*.

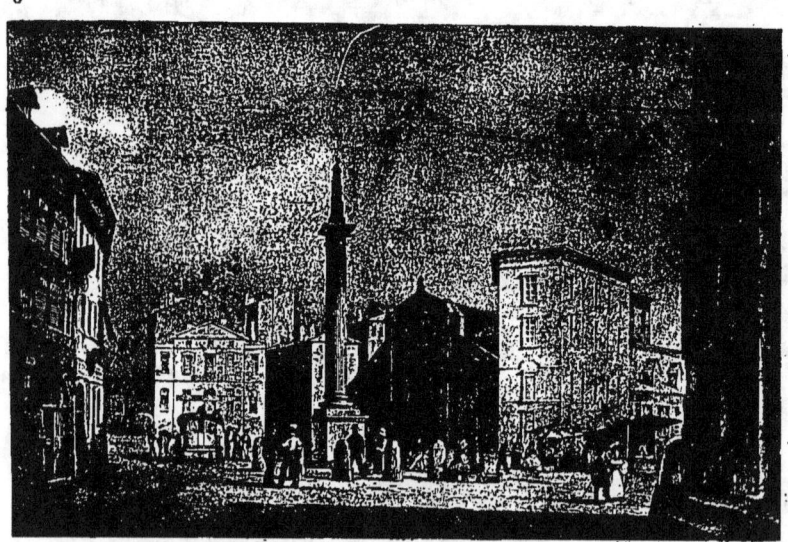

Vue de la place des Cordeliers. Lithographie de Fonville pour l'album : *Promenade à Lyon, 1831*.
\* Voir les enseignes des maisons et boutiques, à gauche et à droite.

Comme à Genève, également, ouvriers en atelier, en chambre, rarement en boutique ; — ce qui explique encore pourquoi la fabrique locale ne fournit rien dans le domaine de l'enseigne. Il est vrai qu'à côté des hautes maisons à six ou sept étages, les derniers seuls en pleine clarté, beaucoup de maisons à trois étages, et à pièce unique par étage — (plusieurs se peuvent voir encore au quai Pierre-Scize) — étaient occupées par des soyeux qui trouvaient là logement, atelier, boutique — et j'ajoute boutique sans apparat, sans enseigne ; la boutique-appartement où l'on loge, où l'on mange, où l'on trafique.

Au haut des maisons, sur les tours, flottaient en larges banderolles ou pendaient, tels des tapis, les draps des fabriques de teintures et les draps des lessives bourgeoises, vieille habitude locale. De là toutes les pendaisons singulières qui se remarquent aux fenêtres, quelquefois même sur les toits, lorsqu'on regarde une ancienne image lyonnaise. De loin, l'on croit voir quelque enseigne, et après tout, n'était-ce pas, là, une « monstre » bien particulière pouvant rentrer dans le domaine qui nous occupe.

Chose prosaïque et pourtant point banale qui, tout naturellement, conduit à la comparaison entre la tour des châteaux-forts sur laquelle flottait l'étendard des chevaliers et la fameuse tour lyonnaise accordée aux bourgeois comme privilège de noblesse, sur laquelle... séchaient et pendaient des étoffes et des draps de lit, l'*aître*!

Autre différence entre Lyon et la plupart des villes du Nord ou de l'Est. Tandis que ces dernières avaient de somptueux hôtels corporatifs, notre industrieuse cité n'accordait, ce semble, aux maisons communes qu'un intérêt très secondaire. Car c'est en 1724, seulement, que la riche corporation des maîtres-ouvriers en soie se décida à la construction d'un immeuble pour son usage personnel; la belle demeure terminée en 1727, aujourd'hui encore existante, et que nous reproduisons ici parce que avec son indication : *Maison et Bureau des fabriquants en étoffes*, elle fournit un document intéressant pour l'histoire de l'enseigne extérieure. Du reste remarquable en son extrême simplicité : point d'image corporative, point de saint, point d'écusson à emblèmes, point d'ornement; tout uniment l'inscription indicatrice gravée dans la pierre. Les projets du sculpteur Perrache indiquent bien des allégories, des pendentifs, des écussons, — furent-ils exécutés, on ne saurait le dire, — mais rien qui puisse rentrer dans le domaine de l'enseigne ou de l'attribut de métier. La boutique du bas, louée successivement à un perruquier, à un libraire, à un apothicaire, à des miroitiers, n'a également laissé, de son existence, aucune marque décorative extérieure.

Au dix-huitième siècle comme durant la première période de notre siècle — nous allons le voir tout à l'heure, — la caractéristique de Lyon semble devoir être cherchée bien plus dans l'écriture que dans l'image, bien plus dans les écriteaux indicatifs — ces écriteaux qui conserveront jusqu'à nos jours l'excellente habitude d'être abrités par une planchette en forme d'auvent — que dans les enseignes accrochées. Et cela tient, il faut le dire, à la nature même de l'esprit local, peu ou point expansif, et surtout point décoratif. Dans les cérémonies du culte ne montrera-t-il point la même indifférence pour tout ce qui touche au dehors, à l'extérieur, à l'ornement!

Esprit pratique, d'où l'écriteau, les indications de toutes sortes, mains ou

ENSEIGNE-ADRESSE DE MAISON CORPORATIVE
Bureau de la corporation des fabricants de soie de Lyon, ouvert en 1727, rue Saint-Dominique.

\* La maison existe encore, avec son beau balcon en fer forgé. Seule la porte d'entrée a été modifiée et rabaissée par l'adjonction d'un étage d'entresol, factice.
Les deux personnages au premier plan, tenant en main des rouleaux de bois, sont des canuts. Leur rouleau est vide ce qui indique qu'ils ont « rendu leur travail », la pièce de soie restant enroulée autour de son cylindre jusqu'à ce qu'elle sorte des mains de l'ouvrier pour passer entre les mains du détaillant qui la fait, tout aussitôt, plier.

flèches — ce sera, du reste, un besoin, une nécessité dans une ville à hautes maisons, à longues allées, — d'où les enseignes dites parlantes : pain de sucre pour l'épicier, chapeau pour le chapelier, botte pour le cordonnier, etc. Mais amateur de tableaux peints pour enseignes illustrées, jamais. C'est ce qui expliquera la pauvreté de la production locale, en ce domaine, durant la Restauration et le règne de Louis Philippe, c'est à dire à une époque où les « jeunes écoles » à Paris et dans certaines villes de province — telle Dijon — s'amusaient à barbouiller des peintures de grandes compositions à prétentions artistiques, à allure romantique, pour les magasins à la mode.

Décoration extérieure du passage de l'Argue (côté de la rue de la République). D'après une lithographie de Fonville (1828)
Planche publiée par le *Journal du Commerce de Lyon* (1er janvier 1828.)

L'indication, si bien appelée le barbouillage des murs, était, il est vrai, une des caractéristiques du moment, mais à Lyon ce semble avoir été une maladie de toutes les époques. N'y triomphe-t-elle pas, aujourd'hui encore !

Voyez les enseignes-annonce, les plaques, les écussons avec lettres, sur les images appartenant à la période de 1830 ; voyez les écriteaux abondants du moderne passage de l'Argue. Seule, plaît et triomphe l'enseigne « calembourdière », toujours à la mode.

Voulez-vous entrer plus intimement dans le Lyon du jour, voulez-vous

faire connaissance avec ses images, avec sa littérature d'enseignes, demandez à Jacques Arago de vous conduire. Voici, en effet, les amusantes pages par lui écrites dans un volume collectif assez apprécié, *Lyon vu de Fourvières* :

« A Lyon l'observateur trouvera ample matière à critique, s'il étudie les inscriptions et les enseignes qui décorent les murs. Mais remarquons, d'abord, que peut-être nulle part la profusion des flèches et des index n'est plus grande qu'ici.

« Il n'y a presque pas de maisons où les flèches rangées ne sillonnent l'intérieur des demeures : on dirait le fil obligé de labyrinthes obscurs. Toutefois le ridicule est de côté.

« Voyez au théâtre des Célestins, le bureau où l'on prend les billets est indiqué par des dards ; sur une grande partie des maisons de Perrache, ce sont encore des dards qui pointent les portes d'entrée, comme pour prévenir qu'il est défendu de passer par la croisée, et puis encore, des dards aux escaliers signalant les escaliers et ne pouvant pas signaler autre chose ; des dards en sautoir, des dards indiquant qu'il faut monter, d'autres dards pour guider ceux qui descendent ; des dards à droite, des dards à gauche ; on dirait qu'une légion romaine a campé là et a oublié ses armes...

« Quant aux index, quoique moins multipliés, ils sont aussi un des principaux ornements des maisons, et le ridicule en saute aux yeux. Lyon est en arrière de quatre siècles.

Allée conduisant de la rue Mercière au quai Saint-Antoine, ouverte à la fin du xviii° siècle.

« Si je classais avec ordre les enseignes ridicules que j'ai observées à Lyon, certes, on aurait quelque raison de m'accuser de méchanceté. J'aurais flâné alors avec l'intention de trouver l'absurde, tandis qu'il est vrai de dire, au contraire, qu'il est venu à moi.

« J'entre dans la ville par les Charpennes, et je vois, écrit sur un poteau élevé :

DÉ FANSE DE PACER DANS LE PRÉ

« Moi j'y passerais. » — Arago, on le voit, n'était point ennemi de la gaieté.

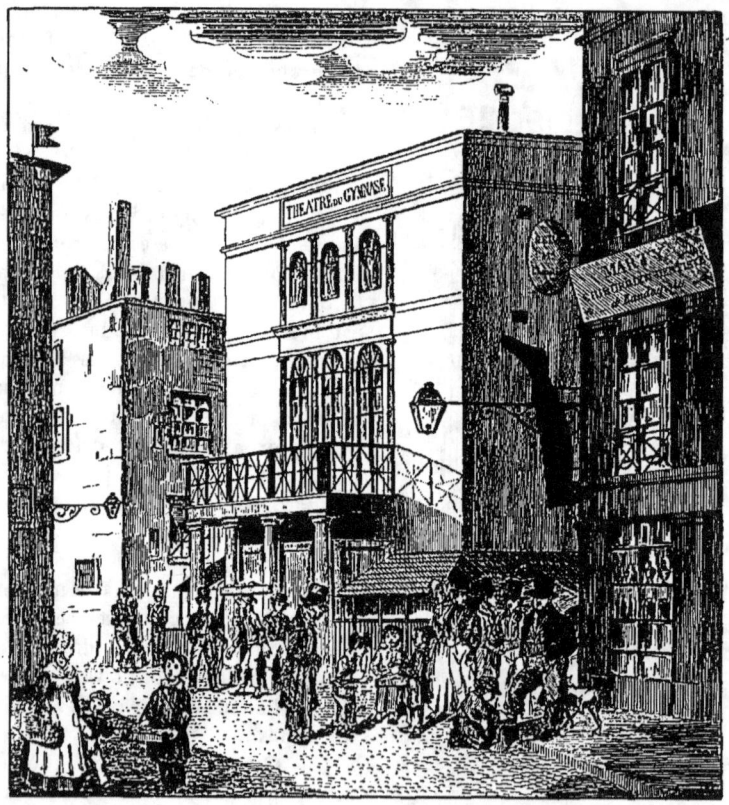

L'ancienne place des Jacobins, en 1838, avant les démolitions pour le percement des rues Centrale et de l'Impératrice.
Lithographie publiée par le journal *L'Entr'acte*.

« A la Croix-Rousse, je monte :

L'OGE DU PORTIER

« Là, tout près de la pension des dames Mailly, et en tournant à droite, je lis :

ISSI ON SAIRE A BOIRRE ET A MANGÉ

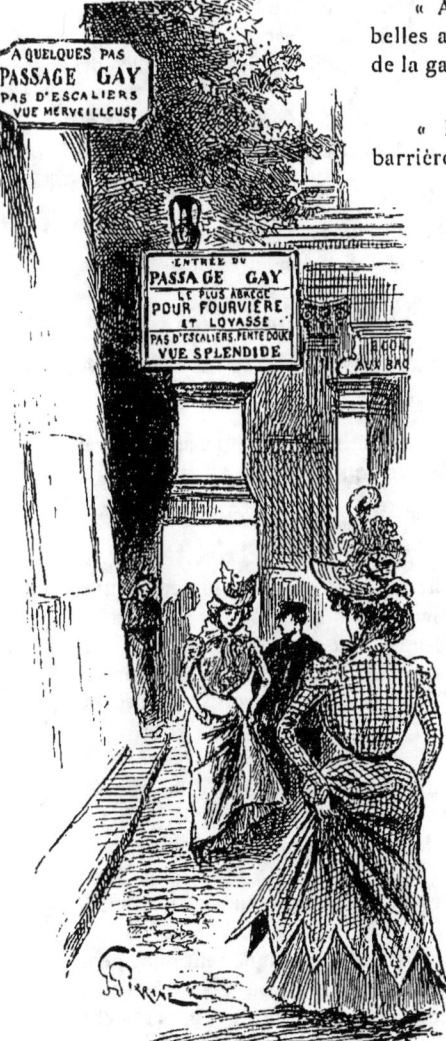

Ecriteaux du passage Gay, une des deux montées payantes conduisant à Fourvière, et ouvertes sous le second Empire.

« A côté de la barrière Perrache, au coin des belles allées de platanes où manœuvre une partie de la garnison :

A L'USSARD FRANÇAIS

« Et, un peu plus loin, en dépassant la barrière :

AU G<sup>d</sup> S<sup>t</sup> DENIS, .˙. .˙., BATIA SÈRT, A. BOIRE ET... A MANGER

« Je ne sais si je n'oublie pas quelques virgules et un ou deux accents aigus...

« Autre enseigne :

M<sup>lle</sup> B... TRICOTTEUSE ET METTEUSE EN MAIN.

« Ce que je n'aime pas, ce qui me fait quelquefois pitié dans les enseignes, c'est la prétention et le contre sens. A HENRI IV, chez un bonnetier; AU GRAND FRÉDÉRIC, chez un tisserand; AU SOLDAT LABOUREUR, chez un fabricant de peignes; A L'ILE SAINTE-HÉLÈNE, chez un maquignon. J'ai toujours eu envie, en face de semblables enseignes, de prendre au ruisseau une poignée de boue et d'en gratifier les peintures et les caractères qui me blessent les regards. Un vidangeur de Paris n'a-t-il pas osé faire écrire sur la porte de sa demeure :

AU PARTERRE DE FLORE

« A Lyon peu d'enseignes-tableaux décorent les façades des établissements, et à peine en citerez-vous deux ou trois qui méritent quelque attention. Moi je n'en ai remarqué qu'une seule, rue Saint-Côme, au second étage. C'est, je crois, la lithographie personnifiée. Peut-être même est-elle mal; mais à distance, il y a une certaine harmonie dans les tons, et une sagesse de composition qui n'est pas sans mérite. On m'a parlé aussi d'un Turc

qu'on voit au dessus d'une porte de magasin. Je n'ai pas vu le Turc; mais sur la place des Célestins, en face du restaurant Lucotte, est une enseigne de marchand de bouchons, AU CATALAN, qu'on cite encore parmi les plus belles de Lyon.

« Croyez-vous qu'il fût sage à un propriétaire d'aller demander une inscription ou un tableau à celui qui expose une pareille orthographe ?

#### PAINTRE D'ENSEIGNES

«Et pourtant dans la rue Saint-Jean, près de celle Tramassac, vous la lisez, parbleu, en vrais et gros caractères, cette annonce si ridicule, et plus ridicule encore chez un peintre.

« A l'entrée de la voûte du chemin de fer on lit sur un écriteau :

DÉFENSE DE PASSER SOUS LA VOUTE SOUS PEINE D'ÊTRE ÉCRASÉ PAR LES WAGONS.

#### AU SOLEIL LE VENT

« Si vous me grondez de signaler aussi cette stupide enseigne je vous dirai qu'il vaut cent fois mieux être sévère à ma façon, qu'indulgent à la vôtre.

ICI LE VIN ET LA BIÈRE N'EST PAS BON, NON C'EST LE CHAT !
(avec l'image de l'animal) »

Voici donc, en quelques pages, que facilement pourraient compléter toutes les bizarreries nées de nos jours, les ridicules, les sottises, les naïvetés de l'enseigne-écriteau mises en pleine lumière, en même temps que Jacques Arago, esprit caustique doublé d'un observateur subtil, nous fixe sur les enseignes peintes dont je parlais tout à l'heure, et qui, à Lyon, ne laissèrent pas grande trace.

Les joyeusetés de l'enseigne! Ne s'est-on pas amusé partout à les récolter, à les recueillir. Et sur ce chapitre Lyon n'aurait rien à envier à la capitale; Lyon, cité au parler local et aux mœurs non moins locales. Or, parler et mœurs se retrouvent dans l'enseigne et dans le journal, ces deux grands canaux de la publicité moderne.

Et qu'est l'écriteau, sinon un avis accroché extérieurement, affiché sur le mur au lieu d'être placé dans le journal.

L'écriteau! c'est à dire l'enseigne populaire, l'enseigne-renseignement. L'écriteau, guide indispensable là où les maisons s'étagent, où les métiers tiennent chaque étage, chaque appartement, chaque chambre; où les allées s'enchevêtrent; où les montées, allant vers ces collines qui forment autour de l'agglomération citadine comme autant de remparts, serpentent en tous sens et, sans cesse, ont besoin de recourir à de multiples et précises indications.

Les allées et les montées ; deux choses propres aux anciennes villes construites à la fois sur le flanc d'une colline et sur les bords d'une nappe d'eau, fleuve ou lac. Les allées, sortes de passages à piétons qui remplacent les rues ; les montées, voies naturelles pour relier entre elles la plaine et les flancs des collines.

Or, Lyon a les montées qui conduisent à Fourvière et qui, pour parvenir à ce lieu célèbre, pour mieux renseigner le promeneur, se transforment en guide parlant à son usage. Passages et montées — passages à ciel ouvert, s'entend — le long desquels se peuvent lire les inscriptions multiples qui servent à la fois d'écriteau et d'enseigne, qui fournissent au passant les indications dont il pourrait avoir besoin, et qui mettent à profit la circonstance pour « faire un brin » de réclame. De là le côté amusant, particulier, de toute cette publicité extérieure ; mélange bizarre de : *pas d'escaliers; la plus douce, la plus rapide des montées, la moins escarpée,* et de : *Arrêtez-vous ici;* — *Voyageur, regarde!* — *Ici aussi bien qu'ailleurs,* — et nombre d'autres indications, toutes également conçues dans ce même esprit — qu'il s'agisse d'attirer l'attention sur

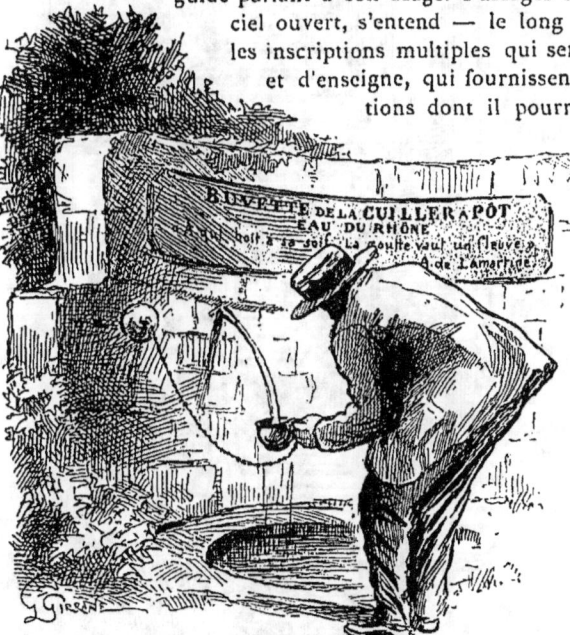

Fontaine publique, sorte de fontaine Wallace, dans le passage Gay.

la beauté du site, sur quelque souvenir historique d'une authenticité plus ou moins discutable, ou sur une spécialité commerciale.

La démocratie de l'enseigne, s'il est permis de s'exprimer ainsi, qui ne saurait que faire de l'image, luxe aristocratique. Du reste, de tout temps, montées populaires ; de tout temps aussi, ayant retenu l'attention du promeneur par cette publicité abondante et spéciale.

Tel le *Passage Gay,* ainsi nommé de son propriétaire, et dont le parcours

est vraiment d'un *passage gai*, grâce aux prétendus débris historiques qu'on y rencontre, puisque le passage lui-même aurait été tracé sur les ruines de la ville romaine (!!!).

Ici :
SARCOPHAGE ROMAIN
TÊTE D'AGRIPPA TROUVÉE A FOURVIÈRES
Là :
SPÉCIALITÉS :
VIEUX SAUCISSONS, JEUNES GOUJONS
(c'est une enseigne de restaurant)
Ailleurs :
BOULETS DU SIÈGE DE LYON.
PENTE DOUCE.
MARMITE GAULOISE.
ENTRÉE D'UN CANAL ROMAIN CONSTRUIT PAR L'EMPEREUR CLAUDE
DIX ANS AVANT L'ÈRE CHRÉTIENNE.
SPECTACLE INTERNATIONAL, 17 VOYAGES A TRAVERS LES MERVEILLES DU MONDE ET PANORAMAS LES PLUS CÉLÈBRES.
ENTRÉE : 10 CENTIMES
RIEN N'ÉCHAPPE AU REGARD ; ON VOIT LA RÉALITÉ MÊME !

Je continue :
PASSEZ A DROITE.
IL EST DÉFENDU DE TOUCHER AUX ARBRES
PENTE DOUCE (à nouveau)
POUR DESCENDRE ON PAIE ICI 5 CENTIMES
VIEUX POTS ROMAINS.
TRONC POUR L'ORPHELINAT DE BETHLÉEM
CE QUE VOUS FAITES A L'UN DE MES PETITS VOUS LE FAITES A MOI-MÊME, A DIT J.-C.
PASSEZ A GAUCHE.

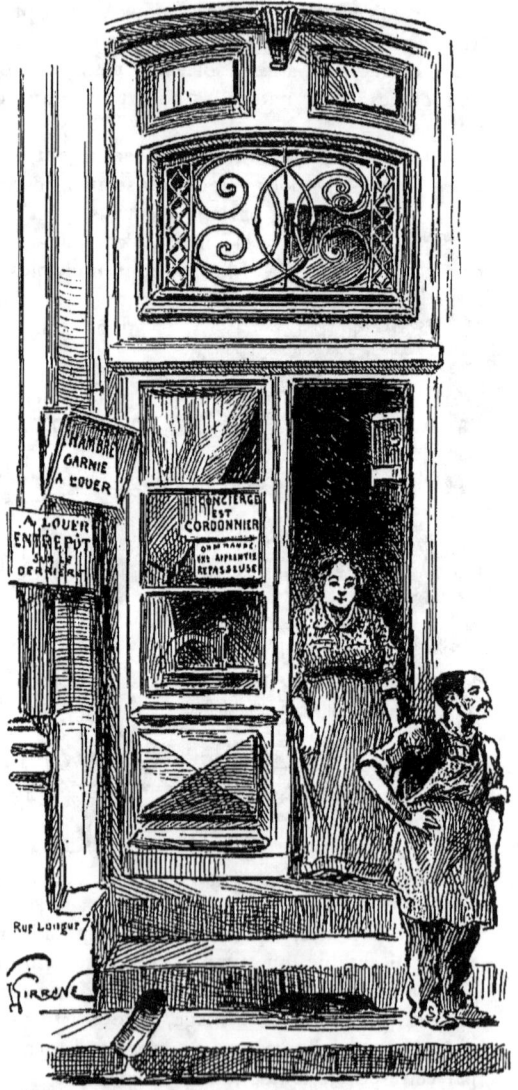

Loge de concierge, rue Longue, donnant sur la rue même et servant à une maison d'angle dont l'entrée est ailleurs.
(Maison du XVIIe siècle, avec dessus de porte en fer forgé, à lettres entrelacées).

Que de choses pourraient encore caractériser Lyon dans ce domaine, Lyon qui, pourtant, ne se donne pas facilement et vit tout entier d'une vie d'intérieur. Après tout, n'est-ce point là, peut-être, la raison même de ce luxe de renseignements, puisque plus un peuple se ferme, se barricade en ses maisons, plus il éprouve le besoin de les barioler d'indications.

Dards, flèches, mains; *C'est ici, S'adresser en face,* ou *Au fond du couloir;* l'arsenal classique des signes et des renseignements à l'usage du public ne semblent-ils pas vouloir dire : « Dirigez-vous vous-même et ne m'importunez pas de demandes, de questions. »

Sur la maison dite de l'Angélique (passage Gay) du nom de Nicolas de Lange, son propriétaire, qui fut président au Parlement des Dombes.

Les choses, comme les êtres, ont leur physionomie; elles ont leur éloquence, leur philosophie, leur âme propre. Or mieux que bien des dissertations, les maisons, les boutiques, les enseignes elles-mêmes, peuvent nous instruire. Et combien!

En ces vieilles maisons qui eurent leur époque de splendeur, de plein épanouissement, combien d'appropriations nouvelles, combien de modifications! Ce n'est pas le temps seulement, c'est aussi la Révolution qui a passé sur tous ces monuments, la Révolution qui a tant pesé sur Lyon et qui, entre autres institutions, lui a laissé le concierge, ces deux oreilles, ces deux yeux à la dévotion de tous les comités de Salut Public, a-t-on dit non sans raison.

Et c'est ainsi qu'en maints endroits, là où était jadis une simple fenêtre ou quelque porte de service, triomphe, aujourd'hui, le concierge lyonnais, digne pendant du concierge parisien; le concierge lyonnais qui, souvent, fait le vieux et le neuf, qui, presque toujours, est cordonnier et portier, — on ne saurait dire *chevalier du cordon,* puisque, ici, tous les habitants rentrent chez eux au moyen d'un passe-partout; — le concierge lyonnais qui si excellemment incarne en lui ce type local d'ivrogne, *Gnafron,* devenu l'un des deux personnages du théâtre de Guignol; le concierge lyonnais qui pourrait servir d'illustration vivante à certaines pages célèbres d'Eugène Sue, tant il a conservé intacte la physionomie du « pipelet » des âges héroïques.

Concierge, c'est à dire indicateur vivant, — comme la loge est l'enseigne générale, toujours identique, de notre donneur de renseignements. N'est-ce pas Randon qui, pour enseigne, avait proposé à son portier deux pies entrelacées flanquées d'un perroquet! Et ma foi, l'image n'eut point été si mauvaise.

Elle eut même été tout particulièrement lyonnaise grâce au perroquet; lyonnaise d'esprit et de création, puisque Randon était un enfant de la grande cité sise entre Rhône et Saône; puisque lui-même nous a donné, quelque part, une amusante composition *à l'enseigne du portier modèle*.

Le portier lyonnais! un monde.

La loge lyonnaise! l'idéal de l'étouffement, de l'insalubrité, du *nauséabondisme*.

Et de quelque façon que l'on considère la chose, petits à côtés qui, sans appartenir directement aux particularités de l'enseigne, servent, cependant, à éclairer certains coins de la vie lyonnaise tenant de près à la rue, aux maisons, aux boutiques, à toutes les singularités extérieures dont nous esquissons, ici, la physionomie.

Copie de chien antique, à l'entrée du passage Gay.

APPENDICE AU CHAPITRE III

# NOMENCLATURE DES RUES DE LYON
## AU XVIIIᵉ SIÈCLE

D'après l'*Almanach astronomique et historique de la Ville de Lyon* pour l'année de grâce 1746.

RUES DU CÔTÉ DE FOURVIÈRES

Des Deux-Amans.
De l'Observance.
Du Greillon (chemin).
De Pierre-Scize.
De Montauban (montée).
De La Roche.
Du Treillis (ruelle).
De Bourg-Neuf.
Du Cerf Blanc.
Des Hébergeries.
De l'Epine.
Des Trois Grillets.
De La Poterie.
Misère.
Des Grands-Capucins (montée).
Saint-Barthélemi.
De la Juifverie.
De la Saônerie.
De Flandres.
* De l'Arbaleste.
De la Chèvrerie.
De Noüaille (ou boucherie Saint-Paul, en 1718).
* De l'Ours.
* Du Charbon Blanc.
De la Poulaillerie Saint-Paul.
De la Tannerie.
Du Change.
De Gadagne.
Degrès du Change.
* De la Fronde.
Du Garillan (montée).
* De la Grive.

* Du Bœuf.
Saint-Jean.
De la Conservation (allée).
* Des Trois-Maries.
* De la Bombarde.
De Porte-Froc.
De Sainte-Croix (ruelle).
Des Estres.
De l'Archevesché.
De Saint-Romain (ruelle).
De Saint-Pierre le Vieux.
Dorée.
* Des Deux-Cousins, ou de la Pionière (ruelle).
De la Brèche-St-Jean.
De Tallard.
Tramassac.
Du Gourguillon (montée), autrefois rue et descente.
Saint-George.
Des Epies (montée).
Foireuse (ruelle), autrefois ruette.
Ferrachat (ruelle).
De la Croix du Sablet.
* Du Vieil Renversé.
Pisse-Truye.
Degrez-de-Tirecul (nomenclature de 1718).
Du Chemin-Neuf (montée).
Des Minimes.
Des Farges.
De la Barre ou du Pont du Rhône.

RUES DU CÔTÉ DE SAINT-NIZIER

Basse-Braye.
Jérusalem, ou des Marroniers.

* Afin que le lecteur puisse se rendre compte du rôle joué par l'enseigne dans les appellations à Lyon, une astérisque a été placée devant toutes les rues devant leur qualificatif à une enseigne.

Du Bastion Villeroy.
La Charité.
Neuve de la Charité (de St-Charles).
Saint-Joseph.
Sainte-Hélène.
Saint-François de Salles.
Sainte-Claire.
Colombe.
Du Plat.
Des Deux Maisons.
Salla (ci-devant de la Rigaudière).
De l'Arsenal.
Neuve d'Ainay.
Boissac (autrefois Boissat).
* De la Sphère.
La Belle-Cordière.
Saint-Dominique.
De la Monnoye (jadis du Temple)
* Saint-Antoine (ou du petit David).
Chalamont.
Petite rue Mercière.
Grand'rue Mercière.
Ecorche-Bœuf.
Confort.
Des Trippiers (ou de la Serpillière).
Du Bourg-Chanin.
Grand'rue de l'Hôpital.
Du Palais Grillet.
* Du Charbon Blanc.
* Tupin (ci-devant Pépin).
* Des Quatre-Chapeaux (autrefois des Chapeliers).
Ferrandière.
Thomassin.
Paradis.
* Raisin (nomenclature de 1718).
De la Boucherie de l'Hôpital.
De la Blancherie (ou rue Grolée).
Bon-Rencontre.
Du Port Charlet.
Gaudenière (ou Gaudinière).
* Du Plat d'Argent.
Du Petit Soulier.
Noire.
Mouricaud.
Tupin-Rompu (ruelle du) nomenclature de 1718.
* Des Besicles.
Buisson.
* De la Gerbe.
De la Haute Grenette.
Bonnevaux.

Des Générales (alias des Garennes).
* Des Estableries (ou de la Plume).
* De la Grenouille.
De l'Aumône.
Vandran (ou des Fripiers).
De la Poulaillerie St-Nizier.
De la Draperie, (ou des Trois-Carreaux).
De la Fromagerie.
* Des Forces.
Neuve.
Basse Grenette) (nomenclature de 1718).
Du Bois }
Meunié ou Meinié (autrefois Meunier).
Gentil.
Des Prestres.
De Villars.
De la Vieille Boucherie.
De l'Herberie.
De la Pescherie.
Cul de sac de Liotard.
* Teste de Mort (orthographié autrefois Tene Longue).
Maupertuis (autrefois Malpertuis).
St-Côme.
Rolland (à présent des Boitiers).
* L'Asne.
De la Luiserne.
* La Cage (ou des Basses Ecloisons).
Ste-Marie.
De la Côte du Griffon.
Du Puits Gaillot.
Des Ecloisons.
De Clermont (ou du Mal-Conseil).
Du Platre (ou place).
* De la Sirene.
* Du Bat d'Argent.
Du Pas Etroit.
Du Garet (nomenclature de 1718).
Commarmot.
Du Mulet (ci-devant de Montribloud).
* Henry (ou du Verd Galant).
* De l'Arbre-Sec.
De Basse-Ville.
Du Pizay.
* De la Lanterne.
* De l'Enfant qui pisse.
* De la Palme.
Du Bessart.
De la Boucherie des Terreaux.
Ste-Monique.

St-Augustin (ou de Casse froide).
Neuve des Carmes.
Des Anges (ou ruelle).
St-Marcel.
Petite rue Ste-Catherine.
Grand'Rue Ste-Catherine.
De la Grand'Côte de la Croix-Rousse (autrefois de St-Sébastien).
De la Vieille Monnoye.
Cul de sac nommé Capon.
Désirée (vulgairement d'Iseré) (1).
* Du Romarin.
Ferraille (orthographiée antérieurement Terraille).
Des Feuillans.
Descente de la Croix-Paquet.
De St-Sébastien (côte ou montée).
Chemin des Fantasques.
Chemin des Chartreux.
Des Carmélites (côte ou montée).
Neyret.
Masson.
* De la Bouteille.
* De la Pareille.
De la Tourrette.
* De la Musique des Anges.
Tavernier.
Ruelle (ou Ruette couverte).
De la Monnoye St-Vincent.
De la Vieille.

### PLACES DU COTÉ DE FOURVIÈRES

Des 2 Amans.
De M. de La Roche.
De St-Paul.
De la Doüane.
La Poulaillerie St-Paul.
De l'Ours.
Du Petit Change.
Du Grand Change.
Du Gouvernement.
Neuve.
De la Baleine.
De Roanne.
Du Palais (ou de St-Alban).
De St-Jean.

---

(1) Orthographiée antérieurement rue Dizeré.

De l'Archevesché.
Du Marché de St-Just.
De Gourguillon (en 1718).
Des Minimes.
De la Trinité.
Du Port Neuf.
St-George.
La Croix du Sablet.

### PLACES DU COTÉ DE SAINT-NIZIER

De Loüis le Grand (de Belle-Cour autrefois).
Du Petit Paris.
Du Port du Roy.
Du Port du Temple.
De Confort.
Neuve de l'Hôtel-Dieu.
Des Cordeliers.
St-Nizier.
La Fromagerie.
De l'Herberie.
De St-Pierre.
Des Terreaux.
Du Platre.
Des Jésuites.
Des Carmes.
De la Platière.
De la Feüillée.
De Ste-Catherine.
D'Armes de la Porte de la Croix-Rousse.
De St-Claude.
* Romarin.
La Croix Paquet.
St-Vincent.

### QUAYS DU COTÉ DE FOURVIÈRES

De Roanne.
De la Baleine.

### QUAYS DU COTÉ DE SAINT-NIZIER

De Retz.
Des Célestins.
St-Antoine.
Villeroy.
Des Augustins.
De St-Vincent.
De Saint-Benoist.
De Ste-Marie des Chaisnes.
D'Alincour.

---

La nomenclature de 1746 donne ainsi 250 rues, places et quais. En 1810 ce nombre n'avait guère augmenté, car l'*Indicateur de Lyon* (chez les frères Périsse) en indique 289. Actuellement — janvier 1900 — le chiffre se monte à 1314.

# IV

LA BOUTIQUE D'AUTREFOIS DANS SA FORME EXTÉRIEURE
D'APRÈS LES VIGNETTES DES ILLUSTRATEURS.
— PARIS ET LYON. — LE BOUTIQUIER.
— LA MONTRE ET L'ÉTALAGE.

I

Des baies, des ouvertures, des enfoncées noires et profondes ; ce sont les boutiques d'autrefois, les boutiques qui nous ont été soigneusement transmises par le dix-huitième siècle.

Les boutiques où s'entassent mille marchandises, où se fait un négoce actif et constant ; les boutiques dont le fond est comme une véritable remise d'objets divers, tandis que, devant, sur le seuil, apparaissent, accortes et pimpantes, les belles marchandes esquissées d'une pointe légère, en quelque galant almanach, suivant

la mode du jour. Les boutiques grandes ouvertes, mais sans fracas, sans luxe de devanture, sans nulle recherche de réclame extérieure, encombrante, envahissante; les boutiques qui, chose bien particulière, donnent aux rues anciennes l'impression d'une sorte d'exposition permanente, sans jamais se déverser sur la rue.

Elles ne connaissent point les attirances des vitrines éclatantes et, cependant, elles sont agrippantes, raccrocheuses, par le va et vient continu des boutiquiers sur le pas des portes ; elles font partie intégrante de la rue et, cependant, c'est pour l'arrière qu'elles réservent leurs trésors.

Elles s'ouvrent sur la rue, elles se laissent voir, elles constituent le décor des voies publiques, elles ont besoin du passant ; il leur faut la vie, la circulation, le mouvement, et à les voir emmagasiner en des recoins ce que

Les boutiques devant l'ancien collège du Plessis-Sorbonne
à Paris, au dix-huitième siècle
(D'après une gravure en couleurs de Martinet)

nous prenons tant de peine à exposer, à aligner en bonne place, à mettre en « montre », l'on peut se demander si, même contre leur intérêt immédiat, elles ne participèrent pas à cette antipathie d'autrefois — véritable mépris de grand seigneur — pour tout ce qui tenait à l'extérieur. La boutique roturière héritant, sans s'en douter, des prétentions, des ridicules gentilshommesques de la noble porte-cochère, voilà qui n'est point banal !

Car alors — et c'est là, très certainement, la caractéristique de l'époque — il n'y a pas plusieurs sortes de boutiques, la boutique riche, élégante des quartiers aristocratiques, la boutique étroite, sombre, minable des quartiers populaires. Il y a — et ne revient-on pas à celà de nos jours, tant le présent se greffe sur le passé — les quartiers commerçants, industriels, en lesquels se

concentre le trafic, les rues marchandes ou mercières, Lyon nous en donne l'exemple, et les quartiers du *dolce farniente*, aux somptueux hôtels, aux orgueilleuses façades soigneusement emmurées.

Rarement hôtels et boutiques fraternisent, quoique cependant, à Lyon, comme à Paris, l'on puisse citer telles rues où, — profanation, — l'on vend, l'on commerce ouvertement à côté des nobles portes-cochères hermétiquement fermées, dont l'huis, sous la garde du suisse, ne s'ouvre qu'à bon escient.

Et c'est ainsi que, côte à côte, se trouveront enregistrés, lorsque le numérotage des maisons s'imposera, hôtels murés, fermés, tournant le dos à la rue, en mille façons précautionnés contre elle, et boutiques ouvertes à tout venant, boutiques qui sont à la fois le musée et la vie de la Rue, qui amusent et charment le promeneur et qui s'efforçent de répondre à tous les désirs de l'acheteur.

La boutique à travers les âges, ce serait certes un piquant panorama plein d'imprévu et riche en comparaisons. Ici même, seront notées par le crayon certaines différences caractéristiques entre un passé qui n'est plus et un présent qui n'est pas encore parvenu à son complet épanouissement; mais, pour l'instant, j'entends ne point sortir des généralités.

Tout le moyen âge, au point de vue négoce, tient dans la boutique privée de porte extérieure, prenant jour par cette vaste baie à hauteur d'appui, sur le rebord de laquelle on aligne, on entasse la marchandise à moins qu'on ne la suspende, qu'on ne l'accroche au dessus. Pour acheter point besoin d'entrer : c'est la petite baraque de nos foires, en pierre au lieu de bois, fixe et non nomade.

La boutique qui se peut voir sur toutes les compositions destinées à fixer la physionomie des métiers d'autrefois — telles les planches célèbres signées Jean de Vriese, Josse Amman, Abraham Bosse; — la boutique que ne manquent jamais d'indiquer les dessinateurs des amusantes vues d'optique ou des prospects *(sic)* de villes — la boutique qui se retrouve encore en maintes cités anciennes; la boutique dont Lyon, à lui seul, fournirait plus d'un intéressant spécimen.

A vrai dire un appartement de plein pied, dans lequel on commerce; où la « monstre » se fait de et par l'ouverture de la baie, de cette baie qui sera bientôt la fenêtre et derrière laquelle se verront au travail les artisans, orfèvres, armuriers, coffretiers, potiers, tailleurs, fourreurs, cartiers, cordonniers. Toute la lyre !

Telle une boîte hermétiquement fermée s'ouvrant à l'aide de volets qui s'accrochent et de planches à charnières qui retombent.

Calfeutré en son huis, le marchand paisiblement attend l'acheteur; c'est la première période du négoce; la simple réponse à la demande du client.

Mais bientôt le même marchand vient à l'acheteur et la boutique se déverse sur la rue : c'est la seconde période.

A beaux deniers comptants il a obtenu la permission d'étaler et la Police, nous disent les anciens traités sur la matière, considère comme étalages « tout ce que les marchands et les artisans mettent et avancent sur les rues pour leur servir de montres ou d'enseignes » — en un mot tout ce qui est extérieur.

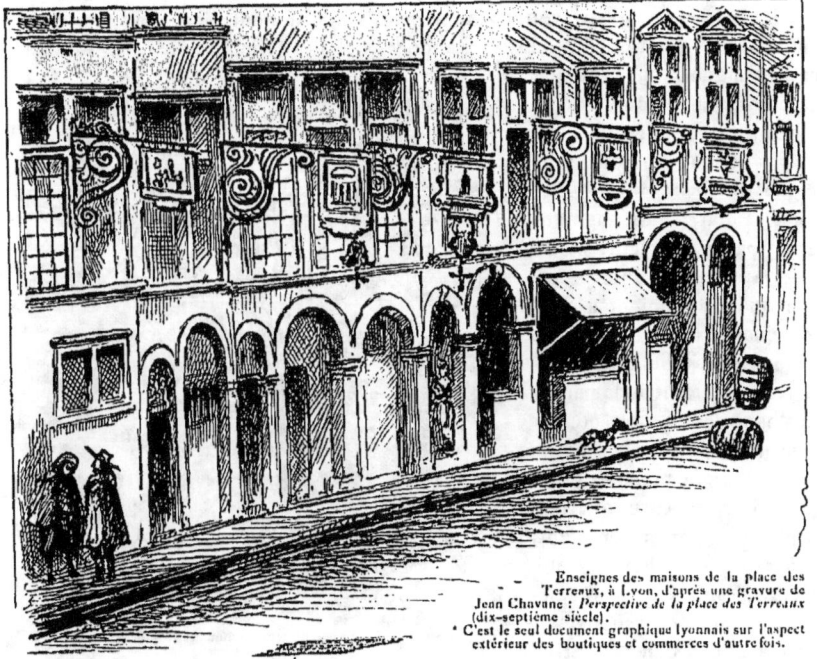

Enseignes des maisons de la place des Terreaux, à Lyon, d'après une gravure de Jean Chavane : *Perspective de la place des Terreaux* (dix-septième siècle).
C'est le seul document graphique lyonnais sur l'aspect extérieur des boutiques et commerces d'autrefois.

Et savez-vous en quoi consistent ces multiples objets ? Les règlements de voirie vont nous l'apprendre. En auvents, en bancs, en comptoirs, en tables, en selles, en pilles, en taudis *(sic)*, escoffrets, chevalets, escabelles, tranches. Saillies mobilières venant faire concurrence aux saillies réelles, empiétant comme elles sur la rue et gênant, rétrécissant d'autant plus le passage qu'elles accaparent la chaussée elle-même.

En tous pays, en toutes villes, dès la fin du quatorzième siècle, les ordonnances contre cet envahissement très particulier ne se comptent plus.

C'est le commencement de la lutte qui se renouvellera sans cesse, qui dure encore, toujours aussi ardue, et qui, sans doute, jamais ne prendra fin.

Et combien humaine cette lutte !

Le boutiquier ne voyant que lui, n'ayant cure que de son intérêt privé, veut étaler dehors et s'étaler le plus possible ; les municipalités prétendent sauvegarder les intérêts et le bien de tous, la Rue, et pour ce faire, elles frappent le boutiquier de droits spéciaux, dits droits de voirie.

D'abord, on avait voulu supprimer radicalement les étalages, tout empiètement extérieur : il fallut y renoncer, et l'ordonnance de 1404, tout en les restreignant, ne put que les consacrer juridiquement.

Les marchands à la porte de leur boutique se disputant l'acheteur.

Ecoutez ce que dit à ce propos l'auteur, toujours renseigné, du *Traité de la Police:*

« Les marchands augmentèrent peu à peu leurs étalages ; la mauvaise interprétation qu'ils donnoient à cette ordonnance put leur servir de prétexte ; la jalousie de commerce se mettant de la partie, ils s'habituèrent à les pousser si avant dans les rues qu'ils en occupoient presque toute la largeur, en sorte que l'on ne pouvoit y passer librement, ni à pied, ni à cheval. Cette licence donna lieu au Magistrat de Police de renouveler les anciennes défenses et de publier une ordonnance, le 12 décembre 1523, par laquelle il défendit à tous marchands et artisans d'étaller leurs marchandises sur rues, hors leurs ouvroirs, afin de n'empescher la voye publique. »

« Hors leurs ouvroirs ». Retenez bien ceci, car, à Lyon comme à Paris, comme partout, ce sera le point discutable.

L'ouvroir ! n'est-ce pas la baie qui ouvre sur la rue, la tablette sur laquelle les marchandises se placent « en monstre », l'étalage intérieur ; donc, pour ainsi dire, la boutique elle-même avec tous les objets de son commerce.

Mais la boutique, elle, prétend se continuer sur la chaussée ; comme si elle

n'avait pas assez déjà de son auvent, de son enseigne, des « serpillières » en grosse toile qu'elle se met devant, — trois choses souvent proscrites, elles aussi, et autant de fois rétablies par les règlements.

Si bien que, par certains côtés, cette lutte entre les marchands et les magistrats de police, pour ou contre la prise de possession de la rue, se pourrait facilement comparer à la lutte soutenue par le pouvoir royal contre

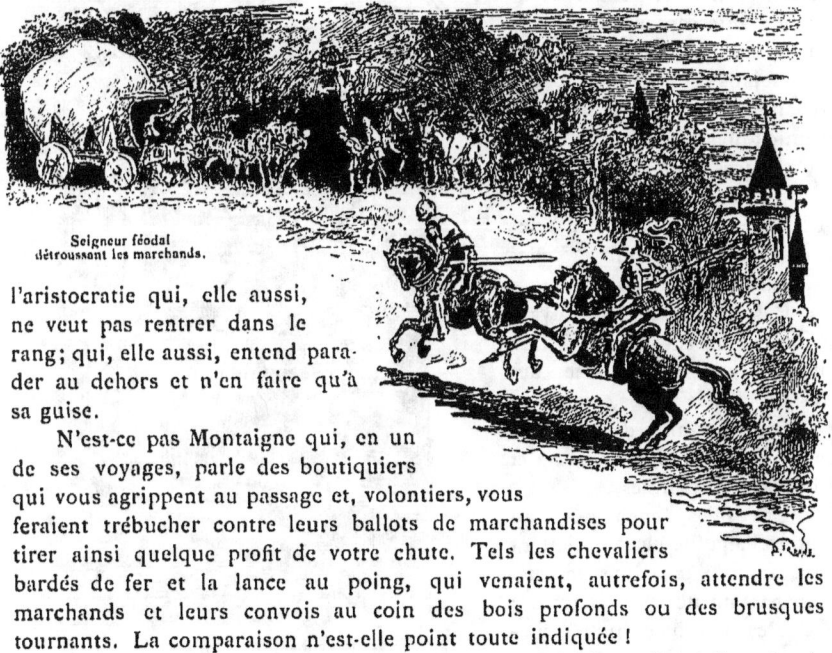

Seigneur féodal détroussant les marchands.

l'aristocratie qui, elle aussi, ne veut pas rentrer dans le rang; qui, elle aussi, entend parader au dehors et n'en faire qu'à sa guise.

N'est-ce pas Montaigne qui, en un de ses voyages, parle des boutiquiers qui vous agrippent au passage et, volontiers, vous feraient trébucher contre leurs ballots de marchandises pour tirer ainsi quelque profit de votre chute. Tels les chevaliers bardés de fer et la lance au poing, qui venaient, autrefois, attendre les marchands et leurs convois au coin des bois profonds ou des brusques tournants. La comparaison n'est-elle point toute indiquée !

Ce sont des volets pleins, ce sont des portes pleines — là où l'entrée n'a pas lieu par *l'allée* — qui ferment les boutiques du moyen âge. De jour, elles se déversent par leurs bancs, par des meubles qui constituent de véritables rateliers à marchandises, tandis que quantité d'autres objets s'accrochent dessous et autour l'auvent. Tout un brinqueballage ! Tout un étalage extérieur ! Telles encore les boutiques de Berne, sous leurs pittoresques arcades ; telles encore les boutiques de certaines villes allemandes, Nuremberg et autres.

Mais vers le milieu du dix-huitième siècle, cette exterritorialité encombrante a dû disparaître ; il ne reste plus que quelques objets peu volumineux, comme en les jolies images de Binet pour *les Contemporaines*, de Restif.

Et là, vraiment, elle est saisie sur le vif cette boutique dont je parlais en commençant, cette boutique qui a encore conservé mainte allure moyenâgeuse, mais qui, pour se garantir du froid et du chaud, de la pluie et du soleil, a des vitres, — un véritable luxe, presque une nouveauté !

Dans son *Tableau de Paris*, parlant d'une boutique de perruquier, Mercier ne dit-il pas : « Les carreaux des fenêtres enduits de poudre et de pommade interceptent le jour », tandis qu'il nous donne de plus amples détails sur les boutiques des marchandes de modes, d'une physionomie quelque peu différente :

« Assises dans un comptoir à la file l'une de l'autre, vous les voyez à travers les vitres... Vous les regardez librement et elles vous regardent de même.

« Ces boutiques se trouvent dans toutes les rues. A côté d'un armurier qui n'offre que des cuirasses et des épées, vous ne voyez que des touffes de gaze, des plumes, des rubans, des fleurs et des bonnets de femmes.

« Ces filles, enchaînées au comptoir, l'aiguille à la main, jettent incessamment l'œil dans la rue. Aucun passant ne leur échappe. »

Tableaux d'hier qui, facilement encore, pourraient être tableaux du jour. Amusants inté-

Boutique du dix-septième siècle, à Lyon, aujourd'hui occupée par un marchand de charbons et bois, rue de Tunisie (autrefois rue Luizerne).

rieurs de boutiques modifiés... combien peu ! Choses éternellement semblables.

## II

Comme les images, les récits de cette sorte n'offrent, ici, qu'un intérêt secondaire. Ce qu'il nous faut demander aux anciens, c'est, non les détails de certains commerces, mais bien la boutique, en son décor extérieur.

La voici donc, vue, prise, notée par l'estampe, au seizième, au dix-septième, au dix-huitième siècle ; ici froidement architecturale, là avec son allure pittoresque, avec son accumulation de détails permettant de distinguer les enseignes sous les auvents, quelquefois même déjà sur les volets, — une nouveauté — ayant, malgré les transformations, conservé la physionomie des époques antérieures, quoique réduite à la portion congrue pour ce qui touche à l'étalage extérieur resserré en un modeste coin de trottoir.

La caractéristique c'est l'auvent. Que la boutique se soit conservée avec son aspect primitif ou qu'elle se soit modifiée, modernisée suivant le goût du jour, lui se rencontre partout, couvrant de son toit protecteur les unes comme les autres, — protecteur pour le marchand, tout au moins, car volontiers le passant eût dit avec l'auteur d'une amusante satire sur les délices de la voirie : « Au diable les auvents ! ».

Voici la boutique placée, pour ainsi dire, en un trou de muraille ; large baie béante avec de simples et multiples tablettes contre les murs pour tout agencement ; — voici la boutique en appartement, de plein pied ; — voici les boutiques d'encoignure se prêtant plus facilement aux étalages ; — voici les boutiques fermées jusqu'à hauteur

Estampe de Binet pour la *Jolie Écailleuse*, nouvelle de Restif de la Bretonne (*Les Contemporaines*).
* Embarras de carrosses et de voitures vers le guichet. Enseigne de boutique de marchand de vins.

d'appui, véritables logettes, variété de l'échoppe ; — voici les boutiques à ouverture formant porte, avec objets placés sur le devant, marchandises parlantes ; — voici, image bien dix-huitième siècle, la boutique avec une sorte de péristyle, montrant elle aussi les échantillons de ce qu'elle débite, la boutique à portes lambrissées, à devantures vitrées, à panneaux décorés ; la boutique d'une

époque où le bon goût, l'élégance ont pénétré partout et qui a tenu à marquer toutes choses de son individualité et de sa bien particulière originalité.

Sur toutes ces façades l'enseigne n'a point été oubliée. Bien au contraire, Binet l'a soigneusement notée, qu'elle soit un tableau accroché ou qu'elle se trouve peinte, même taillée en bois sous la poutrelle de l'auvent. Précieux documents fournis par le dessinateur des *Contemporaines*, l'homme des femmes élancées, à poitrine au vent, à haute taille de guêpe et à pieds de Chinoises.

Et c'est ainsi que, grâce aux illustrateurs, a pu nous parvenir cette chose en quelque sorte méconnue des écrivains, des chroniqueurs, de Mercier lui-même, la physionomie extérieure de la boutique. De 1500 à 1800, — trois siècles durant — elle se peut voir en plein relief, exacte, précise, simple détail, si l'on veut, pur accessoire; rarement pour elle-même, par cette concluante raison que dans les sociétés anciennes la Rue n'a pas l'importance qu'elle prendra, de nos jours, que les scènes d'intérieur intéressent, alors, bien plus que les choses du dehors; — mais, malgré cela, reproduite avec un soin extrême; ici parce qu'il s'agit de places, de monuments, de maisons, d'un ensemble dont elle fait partie et que méticuleux sont les anciens dans l'observation des détails; là parce qu'il s'agit de donner à de belles personnes, à d'accortes marchandes le décor au milieu duquel les fait mouvoir l'imagination du romancier.

Estampe de Binet pour la *Jolie Fourbisseuse* — (elle sort de sa boutique avec un homme qui lui donne le bras). — Nouvelle de Restif de la Bretonne (*Les Contemporaines*).

Quoiqu'il en soit, c'est aux habiles et patients graveurs des anciennes et immenses vues de villes, c'est à la fécondité inépuisable d'un Restif de la

Bretonne servie par le crayon d'un Binet, c'est aux aimables polissonneries des petits diseurs de riens, aux almanachs amoureux, livres-bijoux du dix-huitième siècle, purs chefs-d'œuvre de galanterie grivoise, que nous devons la reconstitution, ici strictement exacte, là peut-être un peu plus fantaisiste, de la boutique vue en son extérieur, en sa devanture.

Grâce à ces images, la Rue nous apparaît aussi en sa réalité, avec son pavage sous forme de cailloux appelés ronds, par euphémisme, — voir quartier Saint-Jean, à Lyon, — avec ses primitifs trottoirs auxquels on ascendait quelquefois par deux hautes marches ;— grâce à l'illusion de certaines vues d'optique, aux éclairages fulgurants, on peut reconstituer la physionomie nocturne des cités ainsi appréciée par J. C. Nemeitz en son *Séjour de Paris* (1727) : « nombre de boutiques, la plupart des cafés, les rôtisseries, les cabarets restent ouverts jusqu'à dix ou onze heures ; les fenêtres de ces établissements sont garnies d'une infinité de lumières qui répandent une grande clarté dans les rues ».

Je fuis Orpheline, Monsieur.
Estampe de Binet pour *Le nouveau Pygmalion*, nouvelle de Restif de la Bretonne (*Les Contemporaines*).

Comme Paris, Lyon avait ses rues aux boutiques éclairées ; comme Paris il avait ses boutiques « parées de toute sorte de belles nippes » ; malheureusement le crayon de ses dessinateurs n'a pas été éloquent en la matière, ni dans les vignettes de coin qui, suivant l'usage, adornent les plans et profils, ni dans les grandes vues de places, quais, rues et maisons.

Chose extraordinaire, en un pays où l'esprit commercial avait pris, très vite, le développement que je signalais tout à l'heure, l'estampe, au lieu de se montrer pittoresquement documentaire, semble avoir eu la constante préoccupation de la pompe extérieure. Si bien qu'elle reste muette alors que nous

voudrions trouver en elle quelque intéressant détail de façade marchande, d'étalage de boutique, d'enseigne flottante.

Et cependant, Lyon a des graveurs et des marchands imagiers, des graveurs comme ce Chavane à qui nous devons les détails de la place des Terreaux, des marchands comme les frères Langlois, Froment, Robert Pigout, les Daudet, éditeurs des grands plans, des grandes vues à la mode.

Au dix-septième siècle Israël Silvestre fera même paraître de 1648 à 1652, toute une série de vues de Lyon prises des points les plus différents et qui peuvent être considérées en réalité comme les premières grandes suites imagesques consacrées à la cité du Rhône, mais toujours ce sont les coteaux, les églises, les couvents, la commanderie Saint-Georges, le palais archiépiscopal, souvent même Fourvière couronnant la montagne, le château de Pierre-Scize, l'Hôtel de ville, les remparts, les bastions, les portes, les ponts.

Donne-t-on les Cordeliers « avec les maisons adossées au nord du cloître », ailleurs les maisons qui bordent la Saône, même les maisons des Terreaux? vous verrez alors des bâtiments quelconques, et non de *vrais et exacts pourtraits de maisons*.

Ce sont des habitations sans caractère particulier placées autour de monuments et reproduites grâce à ces monuments.

Savez-vous lire mon Ami ?
Estampe de Binet pour *Le petit Auvergnat*, nouvelle de Restif de la Bretonne (*Les Contemporaines*).
* Le petit Auvergnat, sorte de commissionnaire du coin, occupé, comme on peut le voir ici, à griller du café, s'employait à toutes les courses.

Qui donc, autrement, songerait à ces boutiques de la rue Mercière où l'on trafique, où l'on commerce du matin au soir; à ces temples du travail et de l'activité humaine qui peuvent bien contribuer à la prospérité du pays, mais qui ne sauraient servir à l'ornement, à la décoration de la cité.

C'est pourquoi précieuse se trouve être la vue des Terreaux gravée par Chavane; c'est pourquoi précieuse à regarder, à contempler jusque dans ses moindres détails est la magnifique vue générale de Lyon gravée par Cléric de Poilly et dédiée au gouverneur duc de Villeroy. En ce long défilé d'églises, de couvents, de palais, de maisons apparaissent, perdus dans l'ensemble, visibles pour l'observateur, trois ou quatre discrètes enseignes seulement. Presque une révélation. Mais antérieurement, d'Androuët du Cerceau à Nicolas de Fer, c'est à dire de 1548 à 1673, vous chercheriez en vain, un plan, une vue, qui puisse donner quelque indication sur l'extérieur des habitations bourgeoises.

Et si l'on trouve chez Israël Silvestre, comme chez d'autres, des *Veuë de la place Bellecour*, des *Veuë du Palais et du Port Royal*, c'est que là, au moins, il y a de grands et pompeux hôtels se prêtant à la reproduction, alors que la boutique, l'atelier, l'enseigne marchande, quantités négligeables, ne sauraient intéresser.

Rien au point de vue de la vie intime, rien dans le domaine de l'estampe de mœurs : rien des grands plans de Nuremberg, d'Amsterdam, d'Anvers, de Francfort; rien des détails amusants et pittoresques de Binet. Si bien que, topographique et monumentale par dessus tout, l'imagerie lyonnaise ne nous renseigne nullement sur ce que pouvait être le décor des maisons.

Estampe de Binet pour *La Jolie paysanne à Paris*, nouvelle de Restif de la Bretonne. (*Les Contemporaines*).
Enseigne de sage-femme appareilleuse.

Même silence; même absence de tableaux de la rue, de portes, de maisons, de boutiques, dans la petite vignette destinée à illustrer certains récits lyonnais.

En ce domaine, vous chercheriez en vain un annotateur par le crayon.

Les mémoires, les livres de raison ne sont pas plus éloquents : aucun détail ne se trouve chez eux en dehors des habituelles et sèches nomenclatures. Pas d'aperçu pittoresque; pas de coin de paysage ou d'intérieur local; rien de ce qui pourrait permettre une restitution. Là comme en toutes choses lyonnaises apparaît cet esprit froid, ordonné, cette horreur de l'ornement extérieur, ce jansénisme particulier qui doivent être la caractéristique de l'esprit régional.

La conclusion toute indiquée est que Bellecour, la place Louis XIV, a porté préjudice à la grande « raie » marchande, à la rue Mercière ; que le Lyon du grand Roi n'a pas permis au Lyon du *canut*, du tisseur, de se montrer au grand jour, car il eut fait tache au soleil resplendissant de ce petit Versailles, trop heureux de jouer à la grande ville, fier de ses palais, de ses places, de ses quais, de l'ordonnance pompeuse de ses hôtels seigneuriaux.

Et comme le vieux Lyon, de plus en plus tend à disparaître, obéissant en cela à la loi générale qui porte les cités à se transformer, à se modifier de fond en comble, il importait, avec les restes du passé encore existants, de noter la physionomie de ce qui fut l'habitation, la boutique, l'enseigne lyonnaises, — peu portées aux décorations tapageuses, aux avancées extravagantes, confiant avant tout à la pierre et au fer forgé leurs besoins d'ornementations extérieures.

Fortis ne l'avait-il pas déjà dit : « la boutique lyonnaise est riche sans luxe. »

La Boutique du Confiseur.
*Almanach galant, moral* (1786).

# V

PASSÉ ET PRÉSENT. — DE LA BOUTIQUE D'AUTREFOIS
AU GRAND MAGASIN MODERNE. — DE LA VENTE
RÉGULIÈRE AU SOLDE. — ENSEIGNES,
TITRES, ÉCRITEAUX, RÉCLAMES
DES MAGASINS DE
SOLDES.

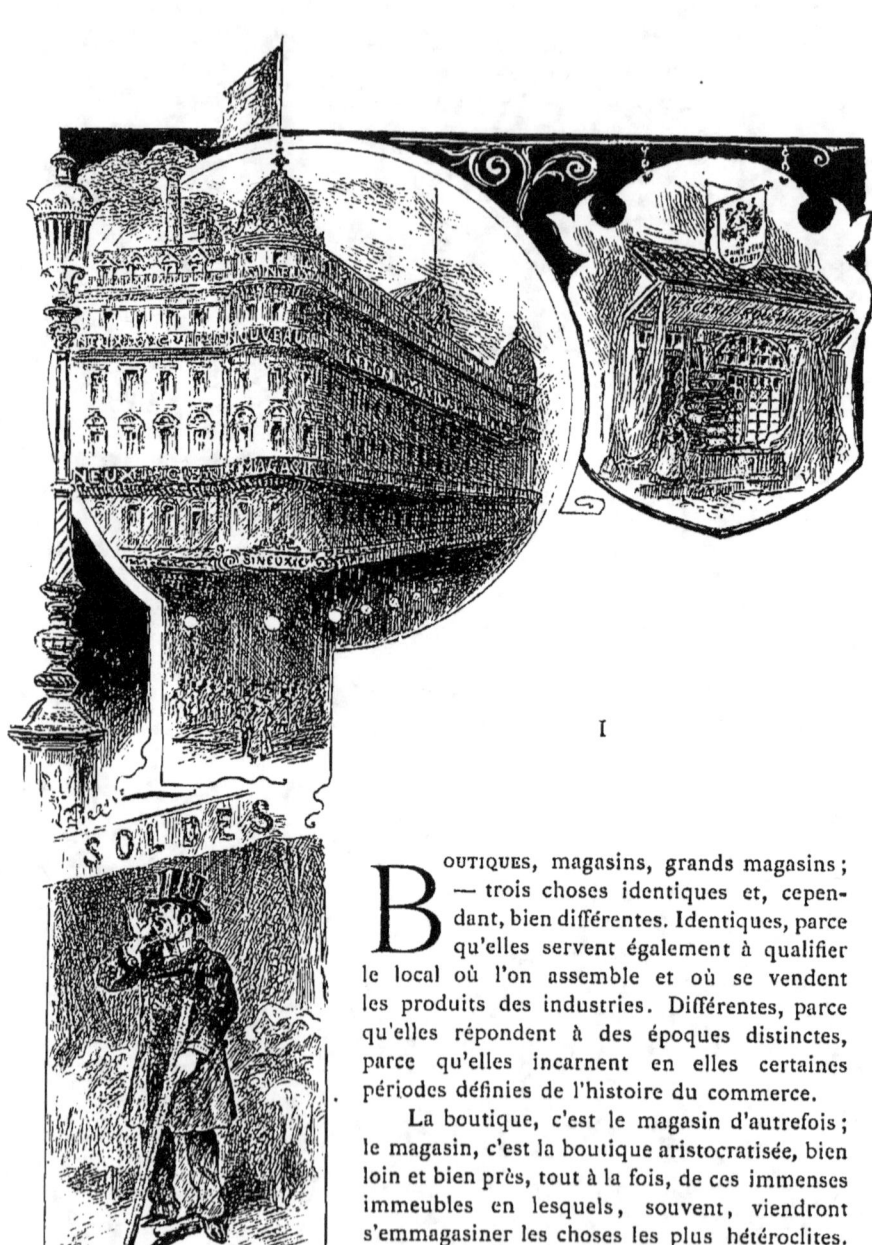

I

Boutiques, magasins, grands magasins ; — trois choses identiques et, cependant, bien différentes. Identiques, parce qu'elles servent également à qualifier le local où l'on assemble et où se vendent les produits des industries. Différentes, parce qu'elles répondent à des époques distinctes, parce qu'elles incarnent en elles certaines périodes définies de l'histoire du commerce.

La boutique, c'est le magasin d'autrefois ; le magasin, c'est la boutique aristocratisée, bien loin et bien près, tout à la fois, de ces immenses immeubles en lesquels, souvent, viendront s'emmagasiner les choses les plus hétéroclites.

Mais boutique et magasin se ressemblent par le fait qu'ils sont également chez les autres ;

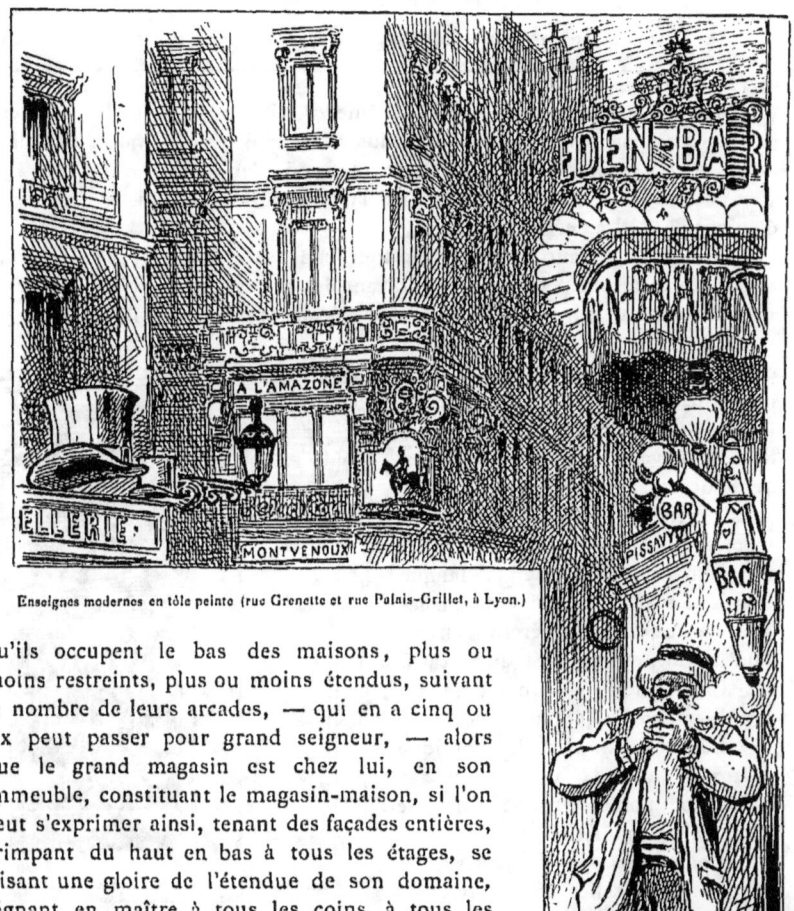

Enseignes modernes en tôle peinte (rue Grenette et rue Palais-Grillet, à Lyon.)

qu'ils occupent le bas des maisons, plus ou moins restreints, plus ou moins étendus, suivant le nombre de leurs arcades, — qui en a cinq ou six peut passer pour grand seigneur, — alors que le grand magasin est chez lui, en son immeuble, constituant le magasin-maison, si l'on peut s'exprimer ainsi, tenant des façades entières, grimpant du haut en bas à tous les étages, se faisant une gloire de l'étendue de son domaine, régnant en maître à tous les coins, à tous les angles, englobant des pâtés de constructions, se complaisant dans la longue énumération des rues, places ou quais, sur lesquelles il s'étend.

« Grands magasins! les plus vastes du monde! » Qualificatifs réclamiers, affirmations dignes du puffisme moderne que prendront tour à tour les magasins de toutes les grandes capitales. Plus modestes, ceux des autres cités se contenteront de mettre : « les plus vastes de Lyon! » — « les plus grands de Marseille! »

Quelquefois, entre marchands d'une même ville il y aura lutte. Et l'on verra, alors, ces amusantes déclarations : « plus vastes que les plus vastes de Lille ! » — Il n'y a pas que le Midi ; le Nord, lui aussi, s'en mêle.

Vous plaît-il de distinguer entre la boutique d'autrefois et le magasin d'aujourd'hui ? La chose est simple.

La boutique d'autrefois vend de tout, sans se spécialiser en une branche quelconque; tel un petit bazar regorgeant des objets les plus hétéroclites.

Le magasin, lui, se cantonne en des spécialités desquelles il ne sortira pas.

Le boutiquier est un maigre personnage, venu du peuple, peuple lui-même. Celui qui — homme ou femme — trône derrière le comptoir de son magasin est déjà une façon de bourgeois. S'il est encore rangé sous cette épithète, aujourd'hui méprisante, de « boutiquier », c'est uniquement parce que la langue française ayant donné au mot « magasinier » un sens différent, on ne saurait lui appliquer ce qualificatif.

La boutique est un taudis, un grouillement d'objets multiples.

Le magasin c'est la boutique nettoyée, affinée, ayant reçu ses lettres de noblesse ; une sorte de petit palais industriel.

Peu à peu, sous la poussée du magasin aux belles devantures, aux vitrines éclatantes, l'antique boutique

Boutique avec ornements Restauration (bois et fer), rue de Tunisie, à Lyon.

a disparu, se confinant dans les vieux quartiers, dans les vieilles maisons; là même, obligée de compter avec les idées, avec les façons nouvelles, et alors, se transformant, se modernisant, affichant des dehors luxueux. Et voici, à son tour, le magasin menacé.

Si bien que, chose particulièrement digne d'attention, ce siècle qui a commencé avec les « petites boutiques brisées » de nos bonnes vieilles villes de province, se ferme avec les « grands bazars industriels », revenant pour ainsi dire à son point de départ, le mélange, l'entassement des marchandises. Jadis en un petit local, resserré, étroit, sombre, encombré, véritable pêle-mêle ; aujourd'hui, en des appartements, en des maisons construites *ad hoc*;

sortes d'entrepôts de marchandises, de docks, où tout se trouve disposé, classé en un ordre parfait, dans ce qu'on appelle indifféremment comptoirs ou rayons. Un vrai gouvernement; le ministère des produits industriels, avec ses chefs, ses sous-chefs, ses inspecteurs, ses commis principaux.

Jadis ces grands magasins, ces grands bazars, — grandes maisons de vente étant à l'industrie ce que les grands établissements de crédit sont à la banque, — n'existaient qu'à Paris et de là rayonnaient sur les provinces. Aujourd'hui les voici partout; toute ville qui se respecte veut avoir son *Bon Marché*, son *Printemps* ou son *Louvre*; toute ville qui s'étend, qui se modernise, prend les enseignes de la capitale, les transforme, les applique aux industries les plus différentes. A la centralisation parisienne, cosmopolite, on oppose la centralisation locale, de façon qu'il puisse au moins rester dans la contrée quelque chose de l'argent qui, si facilement, prenait le chemin du dehors. Et entre toutes, Lyon fut la première à expérimenter ce système qui triomphe, aujourd'hui, presque partout, à Rouen comme à Bordeaux; à Lille comme à Marseille.

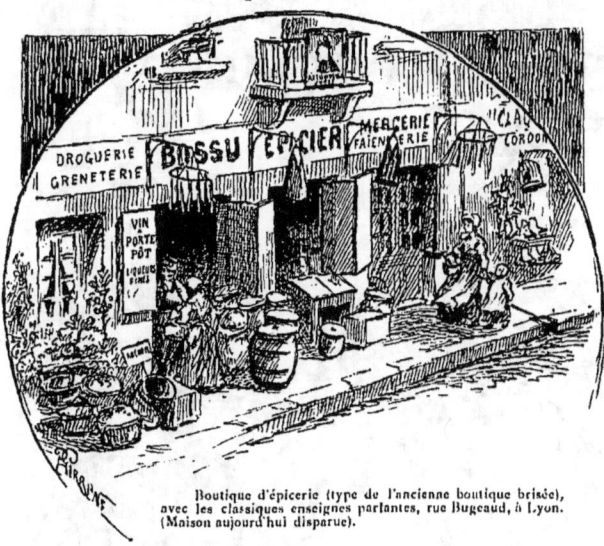
Boutique d'épicerie (type de l'ancienne boutique brisée), avec les classiques enseignes parlantes, rue Bugeaud, à Lyon. (Maison aujourd'hui disparue).

Le musée marchand! Le château fort de l'industrie! Créations véritablement dignes de l'époque commerciale en laquelle nous vivons.

De la boutique brisée, de l'épicier vendant à la fois droguerie, graineterie, mercerie, faïencerie, charcuterie, aux pains de sucre, au jambon, aux chandelles en bois, enseigne flottante, aux volets pleins, aux tonneaux couverts, lourds et massifs, ayant pour patron le classique marchand à casquette de loutre, à tablier à bavette; de cette boutique primitive, du reste toujours vivante, réceptacle breveté des tours Eiffel, des père Thiers, des Gambetta, des Boulanger et autres célébrités en verre coulé, à la grande Épicerie moderne,

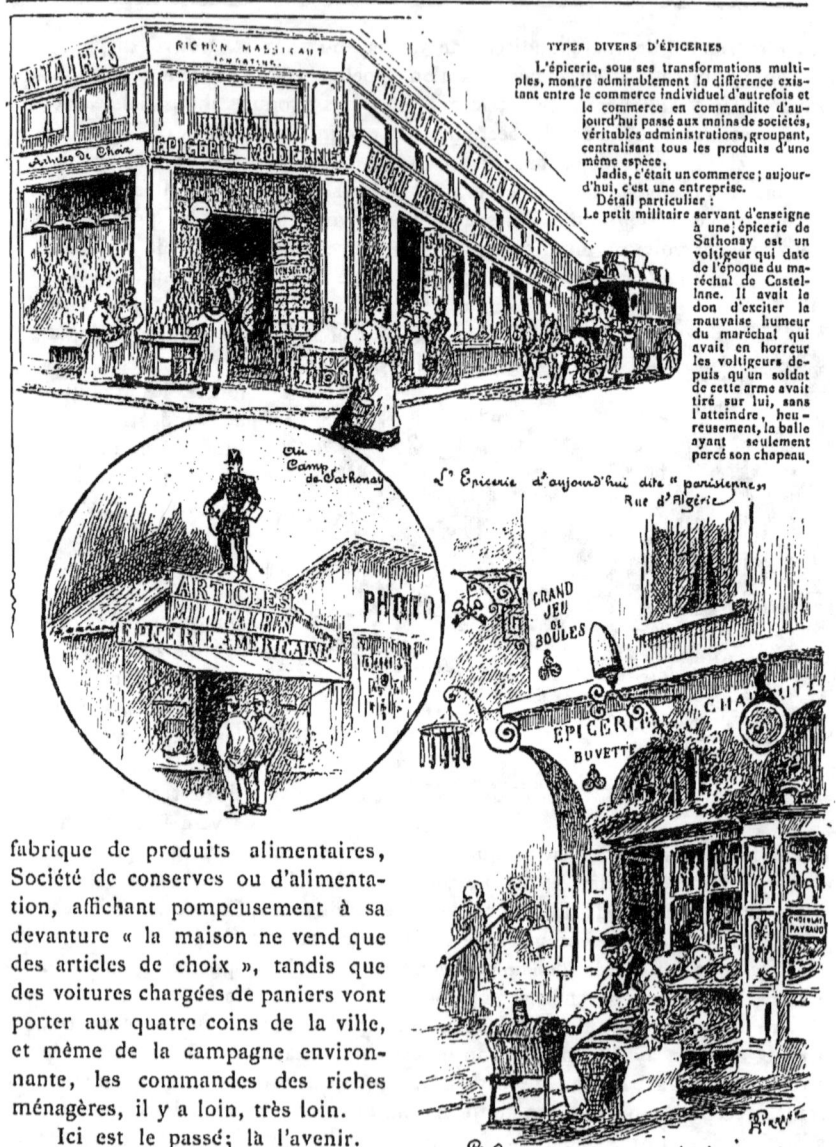

TYPES DIVERS D'ÉPICERIES

L'épicerie, sous ses transformations multiples, montre admirablement la différence existant entre le commerce individuel d'autrefois et le commerce en commandite d'aujourd'hui passé aux mains de sociétés, véritables administrations, groupant, centralisant tous les produits d'une même espèce.

Jadis, c'était un commerce; aujourd'hui, c'est une entreprise.

Détail particulier :

Le petit militaire servant d'enseigne à une épicerie de Sathonay est un voltigeur qui date de l'époque du maréchal de Castellane. Il avait le don d'exciter la mauvaise humeur du maréchal qui avait en horreur les voltigeurs depuis qu'un soldat de cette arme avait tiré sur lui, sans l'atteindre, heureusement, la balle ayant seulement percé son chapeau.

fabrique de produits alimentaires, Société de conserves ou d'alimentation, affichant pompeusement à sa devanture « la maison ne vend que des articles de choix », tandis que des voitures chargées de paniers vont porter aux quatre coins de la ville, et même de la campagne environnante, les commandes des riches ménagères, il y a loin, très loin.

Ici est le passé; là l'avenir.

Et à Lyon, plus que partout peut-être, ce passé et cet avenir font bon ménage, commercent côte à côte ; la vieille ville restant fidèle à ses boutiques brisées, tandis qu'en les rues des quartiers neufs brillent les vitrines éclatantes des grands magasins modernes. Les magasins à marquises, à balcons chargés d'enseignes aux lettres dorées, à étalages venant jusqu'au ras des trottoirs ; — magasins sans caractère particulier, tous calqués sur le même modèle, — tels à Lyon ou à Paris, tels à Bordeaux ou à Lille, vont dire ceux que la monotonie du présent exaspère, sans réfléchir qu'il en fut toujours plus ou moins ainsi, et que le moyen âge lui-même, malgré sa tendance au pittoresque et à l'individualisme, eut également son type de boutique presque partout uniforme.

Décor moderne, riche, surchargé, se plaisant en la régularité des lignes, laissant percer par tous les côtés, la lourdeur des découpages en zinc. Décor tout battant neuf, sentant le clinquant de la ferblanterie, mettant ici un tableau-enseigne peint sur tôle ou accrochant aux fenêtres d'immenses chapeaux

Vitrines de grands magasins modernes, avec mannequins en cire.
1° — *A la Souveraine*, magasin disparu en 1896.
2° — *Aux Bruyères*, rue Président Carnot.

A remarquer que contrairement à l'habitude parisienne où les poupées de cire ne craignent point d'exhiber leurs... avantages, le mannequin est, ici, corseté sur un corsage.
O pudeur de la ville aux Vierges... de pierre !

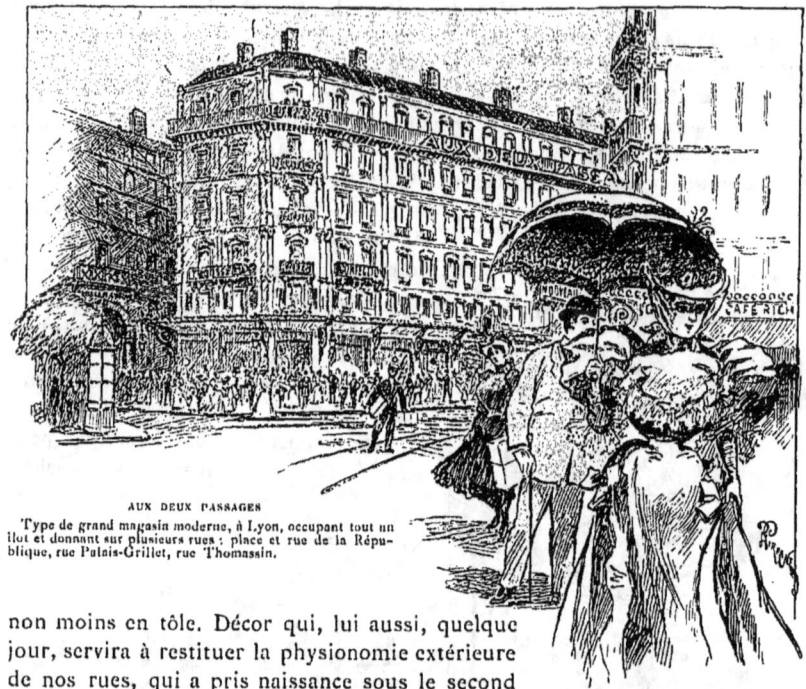

AUX DEUX PASSAGES
Type de grand magasin moderne, à Lyon, occupant tout un îlot et donnant sur plusieurs rues : place et rue de la République, rue Palais-Grillet, rue Thomassin.

non moins en tôle. Décor qui, lui aussi, quelque jour, servira à restituer la physionomie extérieure de nos rues, qui a pris naissance sous le second Empire, qui a donné son individualité aux quartiers parisiens mi-ouvriers, mi-bourgeois, sis entre le boulevard Magenta et le boulevard Voltaire, et qui, depuis, a rayonné sur la France entière, se fixant de préférence dans les populeuses cités industrielles et fabriquantes — telle Lyon.

Autrefois les magasins cherchaient des titres gracieux, se complaisaient aux enseignes d'un romantisme prétentieux ; douces images faites pour charmer l'acheteur. Aujourd'hui, ce qui prédomine c'est l'idée de l'étendue du domaine, ou de la qualité supérieure de la marchandise ; c'est le titre qui se puisse lire de loin, grâce à la grandeur extraordinaire de ses lettres, grâce à l'éclat de ses ors, — car il faut de l'or, partout; de l'or qui brille, qui scintille, qui reluise. Que voulez-vous ? On est de son siècle..... le siècle de l'or.

Et c'est entre négociants, entre marchands, une lutte à coups d'épithètes à la recherche du qualificatif le plus ronflant. La concurrence n'est-elle pas l'âme du commerce ! Étonnez-vous donc, après cela, que *A la Grande Maison*

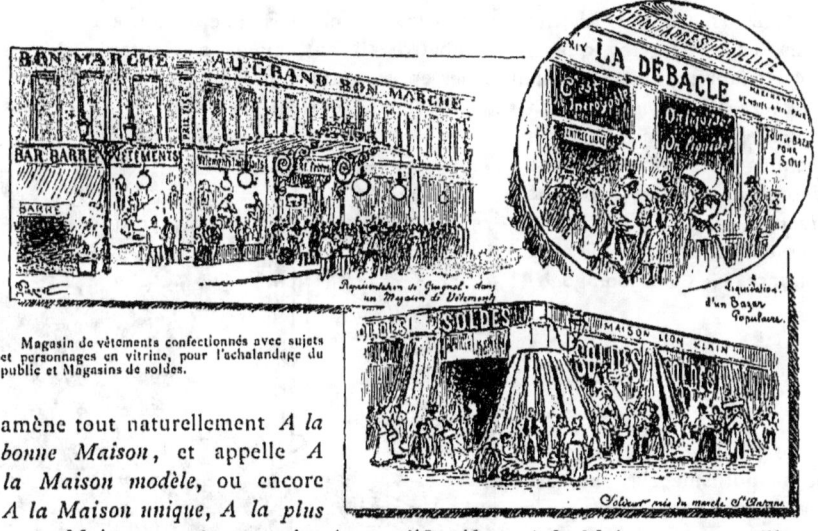

Magasin de vêtements confectionnés avec sujets et personnages en vitrine, pour l'achalandage du public et Magasins de soldes.

amène tout naturellement *A la bonne Maison*, et appelle *A la Maison modèle*, ou encore *A la Maison unique*, *A la plus vaste Maison*, et même, — dernier qualificatif, — *A la Maison sans pareille*.

Variations sur le même thème; chansons sur le même air..... de réclame.

Et il en est ainsi dans tous les domaines, pour tous les sujets.

*Au bon Marché* amène *Au grand bon Marché*, *Au meilleur Marché*, *Au vrai bon Marché*, *Au bon Marché profitable*, *Au comble du bon Marché* (chaussures) et même, dans un sens quelque peu différent, *Au Marché d'or*, — tandis que d'autres additions donneront à tous ces « bon marché » une qualification spéciale: *Au bon Marché de Lyon*, *Au meilleur Marché du monde*.

Après cela que faire ? A cela quoi ajouter ? Tôt ou tard le moment arrive où faute d'épithète, la lutte doit prendre fin, mais le charlatanisme industriel ne désarme qu'à la dernière extrémité.

Il ne se complait pas seulement dans l'affirmation des choses les plus mensongères, il aime, il affectionne surtout, ce qui résonne, ce qui chiffre. Jamais un marchand n'oserait mettre sur sa porte : *Aux 25.000 cannes* ; *Aux 25.000 chemises*. Cela lui paraîtrait mesquin, peu fait pour allécher le public, peu digne de capter sa confiance. Qui donc voudrait acheter dans un magasin s'annonçant sous une étiquette-enseigne inférieure à 100,000.

Aussi, à Lyon comme partout, voyez quel succès obtenu par ce chiffre flamboyant : *Aux 100.000 chapeaux* ; *Aux 100.000 cannes* ; *Aux 100.000 pantalons* ; *Aux 100.000 paletots* ; *Aux 100.000 glaces* ; *Aux 100.000 chaussures*; mieux encore : *Aux 100.000 couleurs de la teinturerie lyonnaise*;

*Aux 100.001 cravates*. L'attirance de la forte somme. Et une tendance à tout grossir, à tout exagérer, quitte à en rabattre s'il faut, jamais, s'exécuter !

« Un fabricant de cannes fait le fier en exposant une canne, » lit-on dans les *Etudes Physiologiques* de Gaëtan Niépovié, curieuses et peu connues observations sur Paris recueillies vers 1840. « Jonc phénomène, a-t-il écrit sur une étiquette ; prix : 3.000 francs ; qui en offrira une pareille aura 500 francs. » — Oh ! bon gogo !

## II

Ce n'est point le dernier mot du puffisme ; les soldeurs vont nous donner certaines choses autrement pittoresques.

Les soldeurs ! tout un côté du commerce moderne, — et presque une spécialité lyonnaise, pourrait-on ajouter.

Les soldeurs ! mot bien simple sous lequel se cache, en quelque sorte, une révolution, car ce n'est pas seulement un incident, un fait isolé, c'est tout un système défini, une façon particulière de concevoir les affaires, d'écouler les marchandises, quelles qu'elles soient.

Ingéniosités commerciales de la boutique et du boutiquier fin de siècle. Montre pour culs-de-jatte, inaugurée par un bijoutier de la rue de la République.

Les soldeurs ! c'est à dire le commerce aux mains des Israélites, si bien que, sans nullement vouloir faire, ici, un procès de race ou de confession religieuse, l'on peut dire, hautement, que les Chrétiens *vendent* et que les Juifs *soldent*, et que ce sont là deux manières différentes de comprendre les transactions commerciales.

Qu'il s'agisse d'étoffes, de vêtements, de meubles, de faïences, de chaussures, de livres, l'idée est la même, le procédé est identique ; c'est la vente à tout prix, à n'importe quelles conditions. Etant donné, d'une part, le nombre considérable d'objets fabriqués, et, d'autre part, le chiffre limité de la consommation, il s'agit de vendre, de liquider ce que l'on a en magasin, et comme on

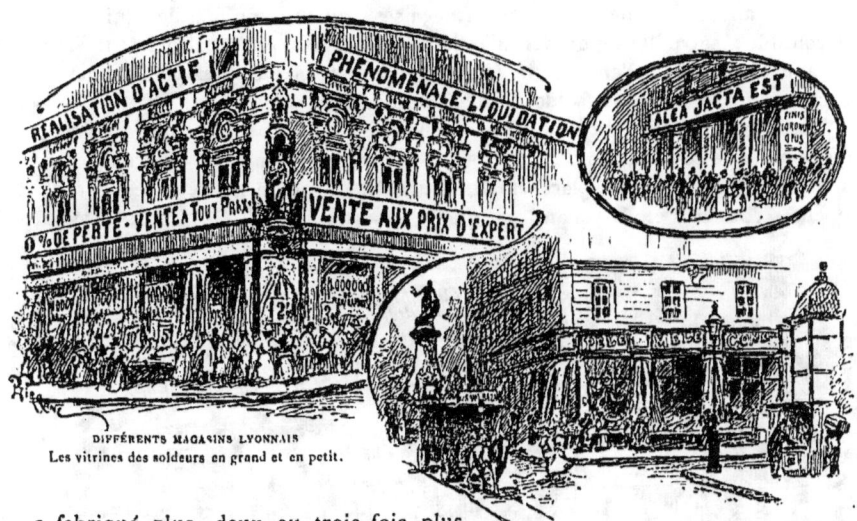
DIFFÉRENTS MAGASINS LYONNAIS
Les vitrines des soldeurs en grand et en petit.

a fabriqué plus, deux ou trois fois plus que l'on consommait réellement, il faut, avant tout, arriver à l'épuisement complet du stock amassé, des marchandises amoncelées.

De là le solde; de là la liquidation — volontaire ou forcée, — suivant l'épithète plus ou moins ronflante, plus ou moins fantaisiste que l'on croira devoir ajouter à cette sorte d'opération. Nullement, comme on pourrait le croire, la vente au plus offrant, mais bien au contraire à prix fixe, à un prix fixe extrêmement bas. De là aussi les deux systèmes qui partout, aujourd'hui, se trouvent en présence : vendre cher et relativement peu ; vendre bon marché et en quantité considérable. Le nombre sauvant la mise.

De là, également, toute une manière spéciale de présenter la marchandise, une façon de réclame bien individuelle; des montres, des annonces, des enseignes qui donnent au magasin du soldeur sa physionomie propre.

De là ces titres amusants, extrêmement nombreux à Lyon : *Liquidation après faillite* auquel devait répondre le non moins typique *Liquidation après fortune*; de là : *A la débâcle*; *Pêle-Mêle commerce*; *Au Sacrifice*; *Au tombeau de la marchandise*.

J'ai dit que le « soldage » pouvait passer pour une particularité lyonnaise; je m'explique. Après la guerre de 1870 il y eut, pour différentes causes, une très sensible migration des Israélites vers le Sud. La germanisation de l'Alsace et de la Lorraine, les krachs de Vienne et de Berlin, les expulsions en masse

de Russie, amenèrent dans nos villes françaises, quantité de familles juives, et Lyon dut à sa vieille réputation marchande d'être leur principal objectif. Si bien que, aujourd'hui, l'antique Lugdunum se trouve être un des plus solides remparts du commerce des soldes et de la liquidation à tout prix.

Mieux que toute explication, les croquis de Girrane donneront la vraie physionomie de ces temples du solde, avec leur habituelle mise en œuvre, avec leurs enseignes, avec leurs placards aux lettres hautes d'un mètre, avec leurs immenses coupes d'étoffe venant, en quelque sorte, couvrir les murs exté-

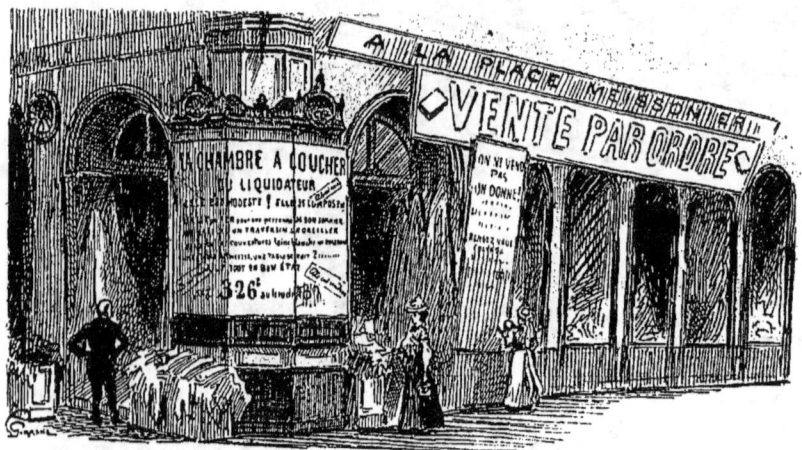

Etalage de soldeur, place Meissonier, avec enseigne et détail des marchandises sur bandes de calicot.

rieurs du magasin, avec leurs inscriptions imprimées sur bandes de calicot ou tracées au blanc d'Espagne, sur les glaces, — que reproduiront à l'envi les prospectus, ces feuilles volantes de la publicité ambulante : *Enfin on liquide! On liquide! — C'est incroyable! — Marchandise vendue à vil prix! — Marchandise jetée, gâchée — Ce n'est pas vendu, c'est donné!* — et autres affirmations d'une véracité toute aussi grande.

Ceci c'est encore l'aristocratie du solde : voici maintenant la démocratie. Telles les enseignes suivantes soigneusement cueillies aux Brotteaux :

— A la débacle de Vaisselle.
Maison Purée et Cie, au capital de 37 fr. 25.
— Maison Fauchée et Cie au capital de 19 fr. 95
Grande Liquidation.
— Le Roi des Soldeurs. Au Nul s'y frotte.

L'idéal du genre. Après cela on peut tirer l'échelle et passer à autre chose.

« Prix fixe et Entrée libre ! » telle pourrait être la devise de ce commerce qui tient boutique aux endroits passagers, dans les faubourgs, plus particulièrement encore près des marchés ; qui, au moyen de compères et par les cris stridents de ses aboyeurs, attire, groupe la foule autour d'étalages quelconques.

L'aboyeur ! un personnage typique, aux gestes, aux allures étudiées, procédant d'une véritable méthode. L'aboyeur ! qui se pose sur la porte, le mètre en main, armes parlantes du métier. L'aboyeur ! le roi du cabotinage de la rue, qui, quelquefois, à Lyon tout au moins, se transforme en « aboyeuse. » L'aboyage ! une science bien particulière ! N'est pas aboyeur qui veut ! N'aboie pas, le premier crieur venu. Personnage et chose demanderaient une monographie spéciale, et quelque jour, sans doute, j'en tracerai la physionomie et les grandes lignes. Pour l'instant, il nous suffira de noter les cris, les appels à la foule, jetés dans les rues de Lyon, ce qui ne veut point dire, du reste, qu'ils soient exclusivement lyonnais, mais uniquement qu'ils furent relevés, enregistrés ici.

« Y en a d'la marchandise là-dedans ; on ne dirait pas ça *vu du dehors*. Ici on ne sacrifie pas à l'apparence ni aux apparences ! Entrez, rendez-vous compte, mettez l'article en mains ! On ne vend pas, on donne ! Choisissez et prenez ! »

« Peuple de Lyon on te trompe ! Des gens sans conscience ont spéculé sur ta bonne foi. Ce qui se vend, partout, au prix surfait de quatorze francs, on le livre, on le donne, ici, pour rien, au prix de fabrique, à trois francs soixante-quinze, pas un sou, pas un centime de plus. »

« A la première ville de France on ne doit offrir que de la marchandise de premier choix. C'est pourquoi nous mettons en vente, aujourd'hui, le lot le plus important de marchandises qui ait été jamais jeté sur le pavé d'une grande ville ! Voyez plutôt ! »

Et l'aboyeur, vieux loustic, n'a garde d'oublier l'actualité sachant tout le profit qu'il peut en tirer. Tel ce boniment recueilli en octobre 1898, à la porte d'un déballage : « Si les affaires ne vont pas, ce n'est point notre affaire, c'est l'affaire du gouvernement. Notre affaire à nous c'est d'en faire, afin que les affaires des uns n'empêchent pas les affaires... des autres. Entrez ! entrez ! L'Affaire exceptionnelle, la voilà ! De plus fort en plus fort ! Et quelle affaire ! Jamais on n'en vit, jamais on n'en verra de pareille ! »

Avouez qu'il eut fallu une dose peu commune d'indifférence pour ne point se laisser prendre aux charmes de cette..... affaire.

Aux boniments lancés à plein gosier ou sortant d'une voix quelque peu

éraillée, ajoutez les baroques inscriptions imprimées sur bandes de calicot, véritables bannières flottantes du charlatanisme mercantile, ajoutez ces titres ronflants : *Au grand soldeur ! Au grand parapluie rouge ! Au bonheur des Dames !* — messieurs du solde ont de la littérature ! — *Aux fabriques réunies ! Aux plus grandes fabriques ! A la grande catastrophe ! A la belle affaire !* et vous aurez, sous toutes ses faces, l'exacte physionomie du commerce des soldes, du solde et du soldeur, dans la vraie capitale du Solde moderne.

Gens qui ont l'air de liquider et qui, en réalité, ne liquident rien du tout ; magasins qui semblent regorger de marchandises et qui, en fait, ne contiennent que des coupons clair semés ; enseignes qui, sous un provisoire apparent destiné à hâter, à précipiter la venue du client, se perpétuent d'année en année ; — gens, magasins, enseignes qui, sous les faux dehors d'un commerce local, représentent la grande tribu de l'industrie nomade, et opposent au vieux boutiquier, citadin endurci, la théorie du cosmopolitisme industriel, de la marchandise fabriquée n'importe où et soldée partout où faire se peut.

— « Qui m'achète ce tapis-là ?... C'est *pourre rien !* et, pourtant Sarah Bernhardt s'est roulée dessus ! All'y a même pris des crises de nerfs. »

Aboyeuse à la porte d'un magasin de soldes, quai de la Guillotière, à Lyon.

## VI

ES ENSEIGNES LYONNAISES D'AUTREFOIS. — LEUR CARACTÉRISTIQUE, LEUR NOMBRE. — AUBERGES, HOTELLERIES. — PARTICULARITÉS LOCALES. — ENSEIGNES MILITAIRES, ENSEIGNES RELIGIEUSES. — ENSEIGNES SCULPTÉES ET PEINTES. — STATUES ET IMAGES DANS LES RUES. — ARMOIRIES. — FERS FORGÉS.

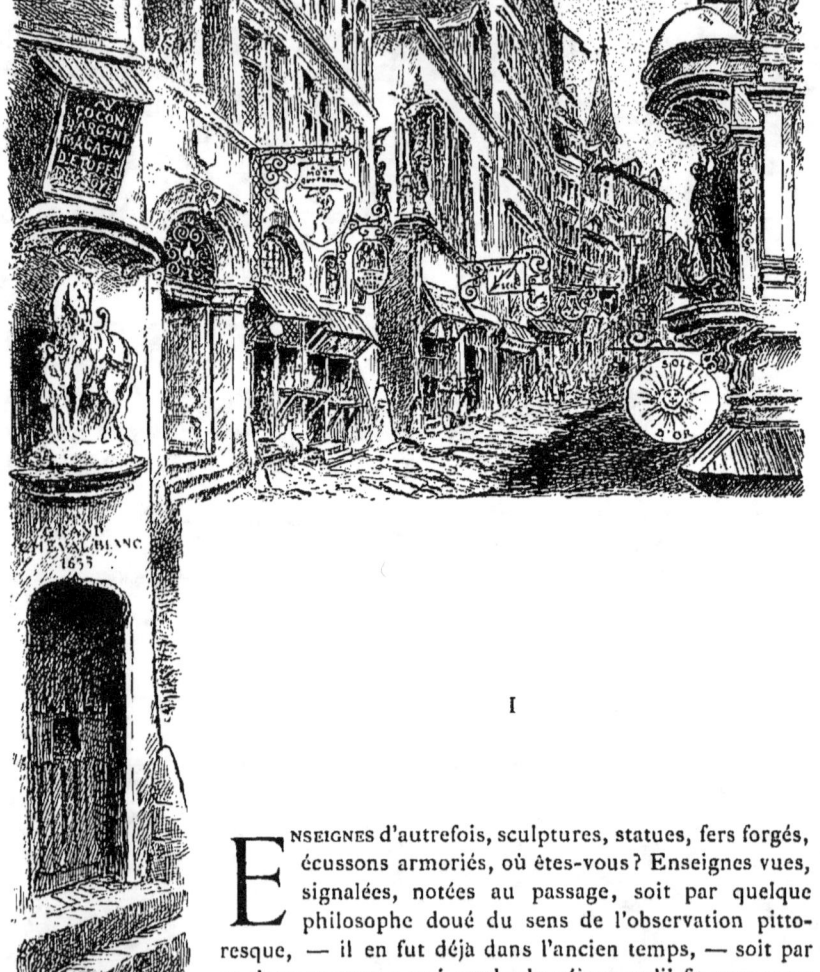

I

Enseignes d'autrefois, sculptures, statues, fers forgés, écussons armoriés, où êtes-vous ? Enseignes vues, signalées, notées au passage, soit par quelque philosophe doué du sens de l'observation pittoresque, — il en fut déjà dans l'ancien temps, — soit par quelque voyageur qui garda du séjour qu'il fit sous votre égide bon ou mauvais souvenir — il en fut de tout temps, — que devîntes-vous, où échouâtes-vous de station en station, jusqu'au jour où le hasard vous conduisit à la ferraille, à moins que, plus heureuses, privilégiées du sort, vous n'ayez été récoltées par un amateur fervent du passé et, par lui, mises en quelque place d'honneur. La rareté ; la curiosité de choix. Mais pour quelques-unes ainsi favorisées, conservées au Musée de Lyon

ou chez un collectionneur de la contrée, — tels Léon Galle, Raoul de Cazenove, Desvernay, Neyret, — combien disparurent, sans compter celles qui, déplacées, perdues dans le tas, gisent inconnues, quoique honorées et en plein relief, parmi ces riches collections particulières de Belgique, d'Allemagne, de Suisse, qui peuvent être considérées comme la fosse commune de l'Enseigne.

Vous fûtes nombreuses, cependant, très nombreuses, et vous restez,..... même pas la minorité ici figurée en images, puisque certaines d'entre vous se chercheraient vainement aujourd'hui.

« Lyon est une des villes les plus riches en fait d'enseignes », ont dit de La Quérière dans ses recherches générales, Amédée Steyert dans ses recherches purement locales. Et en feuilletant les archives, les minutes des notaires, le livre de la Taille, les censiers, les terriers, les registres de déclaration, en un mot, tous les anciens actes et contrats, on ne pourrait que voir se confirmer ces premières constatations.

Pourquoi cette richesse? La raison en est fort simple.

De bonne heure, Lyon fut une grande cité, un centre commercial et industriel prospère. « Lutèce, ne sois pas si fière », lit-on dans les *Carmina* du père Commire, « à peine tu étais née que déjà la Gaule m'avait proclamée reine de ses cités ». Celle qui se trouve être, aujourd'hui, l'entrepôt principal où s'échangent les produits du Midi et les produits du Nord, n'était-elle pas déjà, jadis, l'intermédiaire forcé entre les cités italiennes et les cités des Flandres.

Donc ville active, ville riche; tout à la fois centre de production et passage de première importance.

Qui dit : ville riche, dit : habitations de goût, surtout quand, comme à Lyon, il y a un patriciat bourgeois fier de son importance et de sa situation. Qui dit : ville de passage, laisse à entendre que auberges et hôtelleries — ces vrais dortoirs communs de l'ancien temps — durent être nombreux. Ce sont là conséquences forcées, et deux raisons pour que Lyon ait été particulièrement favorisé dans le domaine de l'enseigne.

Et maintenant, pourquoi de ce passé, de ce pittoresque d'autrefois reste-t-il relativement peu de chose, alors que d'autres villes, moins bien partagées, offrent à l'œil de l'archéologue un ensemble mieux conservé?

Cela tient à deux raisons : d'abord la véritable révolution commerciale que subit la cité, aux approches du seizième siècle, et l'âpreté particulière qu'ont revêtues à Lyon les grandes luttes historiques, telles la Réforme et la Révolution; toute guerre civile s'attaquant non pas seulement aux hommes mais encore aux choses, se doublant, pour ainsi dire, de la guerre aux pierres, aux monuments; — puis les grandes trouées opérées à plusieurs reprises, durant le cours des siècles, en certains quartiers anciens. Et s'il est vrai que cette

opération souvent plus spéculative que nécessaire s'est également produite dans la plupart des autres cités, il est certain, cependant, que Lyon, grande ville, Lyon, métropole des Gaules, en fut plus particulièrement atteinte.

A quelle date remontent les premières enseignes lyonnaises ? — pour me servir du questionnaire ordinairement employé dès qu'il s'agit de recherches quelconques dans le domaine archéologique ou historique.

Très vraisemblablement au quatorzième siècle, peut-être même au

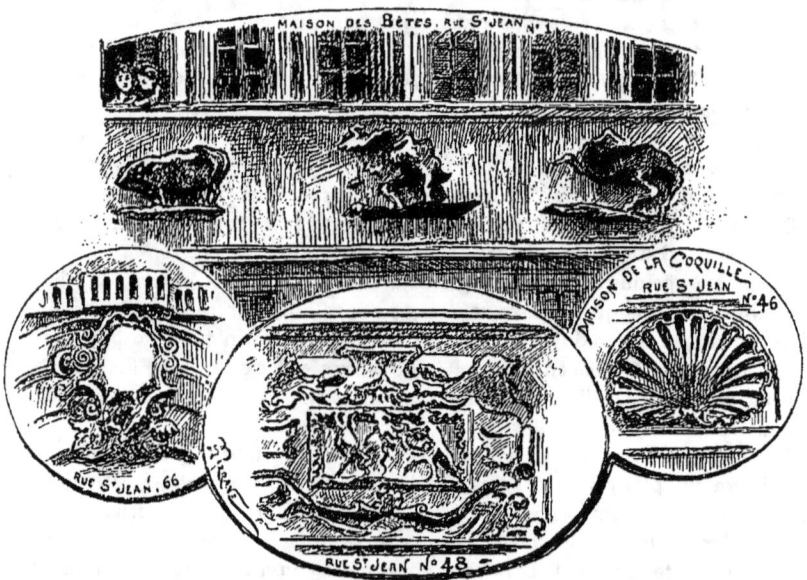

Enseignes et écussons en pierre sculptée, sur diverses maisons de la rue St-Jean (XVe siècle)

treizième, ce qui paraît moins probable, la date première ici donnée ne permettant pas de rien fixer. Ces sortes de dates, en effet, sont d'une importance relative; elles veulent dire qu'il n'a rien été trouvé antérieurement en fouillant les archives et les vieux papiers, mais nullement qu'il n'y existait pas d'enseignes auparavant. Toutefois, si on se livre à des rapprochements, à des comparaisons, avec les études faites pour d'autres villes, à l'aide des actes publics ou privés également, on acquérera la certitude que rares, très rares, sont les mentions d'enseignes au treizième siècle; que le quatorzième est plus riche en ce domaine, et que le douzième garde à leur égard le silence le plus

complet; ce qui ne doit pas être, non plus, une raison pour conclure à leur non existence absolue, les parchemins de cette époque lointaine n'étant de rencontre ni facile, ni ordinaire.

Comme Troyes, comme Reims, Lyon, peut dire qu'elle avait au quatorzième siècle des enseignes connues, célèbres certainement, des enseignes sculptées indiquant chez ses architectes et chez ses habitants une certaine recherche de goût, d'ornementation, mais c'est tout. J'ajouterai, c'est beaucoup; puisque nulle part, en France, des dates antérieures n'ont pu être encore retrouvées.

Qu'étaient ces enseignes? Ce qu'elles furent un peu partout, suivant les principes généraux précédemment établis et en tenant compte de ceci, que Lyon a toujours été, quant aux constructions, une ville de pierre et non une ville de bois. Variée d'aspect et d'origine, puisqu'elle montrera à la fois la pierre jaune de Couzon, la pierre noire de Saint-Cyr, la pierre grise, tendre, la *molasse*, qui suit en quelque sorte le cours du Rhône et les terrains jurassiques, qui commence ici, triomphe à Genève, et s'épanouit en pleine Suisse, à Berne, à Lucerne, à Zurich, à Bâle. Toutes pierres appropriées au sol et au climat, se mariant on ne peut mieux aux vents, — telle la bise — aux brouillards, à l'humidité lyonnaise.

Nullement de bois, plutôt chaud et coloré, de ce bois qui égaie de façon si particulière Rouen, Troyes, Evreux et tant d'autres contrées. Le bois, c'est l'ornementation générale, le découpage, la dentelle; ce sont les façades ciselées, fouillées, si l'on peut s'exprimer ainsi; la pierre, c'est le bas-relief ou le motif sculpté, quelquefois même la gravure en creux que viennent rehausser les rouges, les ocres, les bleus, les verts, les noirs de la peinture. Le bois, avec ses façades entièrement sculptées, découpées, ajourées, c'est la fantaisie;

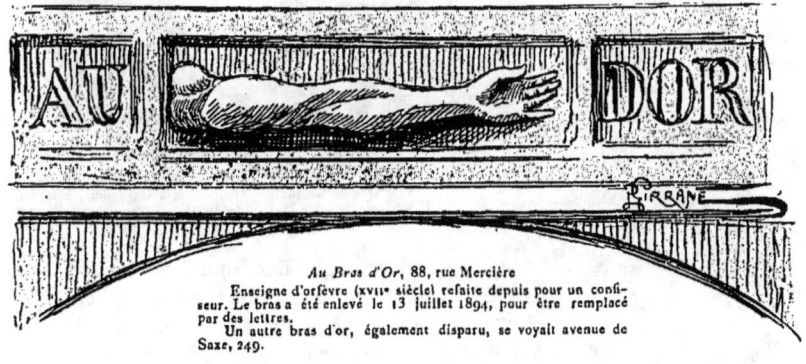

*Au Bras d'Or*, 88, rue Mercière
Enseigne d'orfèvre (XVIIe siècle) refaite depuis pour un confiseur. Le bras a été enlevé le 13 juillet 1894, pour être remplacé par des lettres.
Un autre bras d'or, également disparu, se voyait avenue de Saxe, 249.

la pierre, avec son ornement discret, méthodique, c'est le classicisme, on serait presque tenté de dire le bon ton de la solidité bourgeoise.

A la pierre ajoutez le fer forgé, ce bel art de ferronnerie qui a couvert de chefs-d'œuvre l'Europe entière mais qui semble avoir brillé de façon toute particulière, en France, dans les contrées du Nord et de l'Est ; ici se montrant sous mille formes, dès le seizième siècle, ailleurs attendant le dix-huitième pour entrer en son plein épanouissement.

Comme toutes les autres villes, Lyon eut donc ses enseignes sculptées ou ouvrées, suivant la matière, et ses enseignes accrochées, étiquettes commerciales en plein vent.

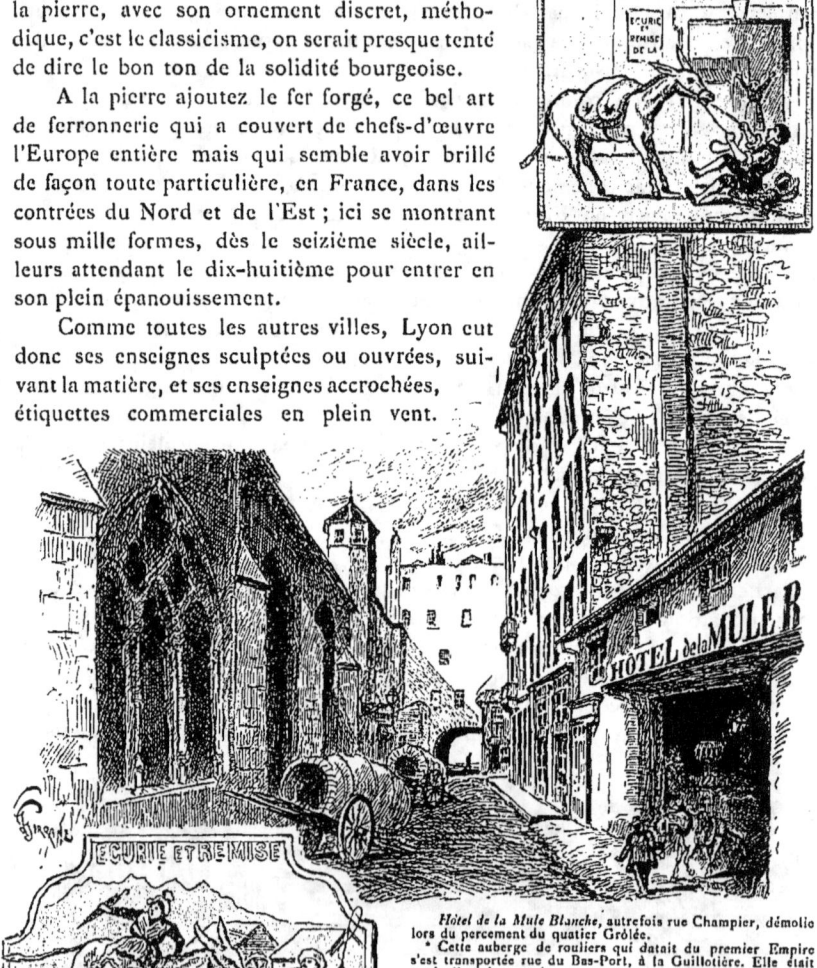

*Hôtel de la Mule Blanche*, autrefois rue Champier, démolie lors du percement du quatier Grôlée.
* Cette auberge de rouliers qui datait du premier Empire s'est transportée rue du Bas-Port, à la Guillotière. Elle était ornée d'enseignes peintes, exactement reproduites sur les murs de son nouveau domicile.

L'enseigne fixe, motif décoratif, faisant partie intégrante de la maison ; l'enseigne volante pouvant se décrocher et, au besoin, se reporter sur un autre immeuble.

Comme en toute ville, l'enseigne, indicatrice ou commerciale, eut pour champ les maisons patriciennes — et l'on sait que le patriciat lyonnais est particulièrement riche — les maisons commerciales, les auberges, les hôtelleries, les jeux de paume, les étuves qui, dans la société du moyen âge, touchaient de près à d'autres établissements, eux aussi connus du temps des Romains. En un mot, les demeures particulières, personnelles, et les maisons affectées à un usage spécial.

Comme partout, auberges et hôtelleries se placèrent, ici, sous des vocables multiples, sacrifièrent à la mode du jour, prirent des dénominations répondant au rang et à l'origine des personnes qui y venaient.

Avec leur riche clientèle marchande, les hôtelleries de Lyon ne se sauraient comparer aux hôtels de Compiègne, de Beauvais, de Senlis, c'est à dire des villes habituées à héberger gentilshommes de marque. Non qu'il n'en vînt aussi, des gens de noblesse, mais parce que dans une ville renommée pour ses foires, et ne subissant pas le voisinage de la Cour, les gens de négoce, de trafic, devaient, tout naturellement, prévaloir. Et si Compiègne put être considérée, un instant, comme l'hôtellerie vivante de l'armorial de France, Lyon, lui aussi, eut ses privilégiés : les voyageurs, les savants, qui, tous, voulaient voir la cité riche en souvenirs du passé, riche en ces inscriptions romaines qu'on se plaisait, alors, à déchiffrer, et qui étaient pour l'époque ce que seront les souvenirs du moyen âge féodal et gothique pour les générations encore enthousiastes de notre siècle.

Enseigne peinte sur bois, Grande-Rue de la Guillotière, 30. Très probablement enseigne d'hôtellerie de la fin du XVIIIe siècle. (Enlevée en 1890).

Chose assez caractéristique, de nos jours où l'on voyage tant et si facilement, en chaque ville quelques grands hôtels, immenses casernes, véritables capharnaums, tendent à accaparer tout le mouvement. Au moyen âge, où l'on voyage moins, plus difficilement, en tout cas, il semble que ce fut juste l'opposé. L'hôtellerie, l'auberge, le cabaret — qui lui aussi, donne à coucher, « bon gîte » pour la forme, — s'épandent partout, peuplant certaines rues, voire même certains quartiers. Les auberges lyonnaises si nombreuses, si tassées en

Des inconvénients que pouvait présenter la recherche des *loge à pied* et des *loge à cheval*, au bon vieux temps.

l'ancienne rue Grenette, n'avaient-elles pas justement donné à cette voie le nom de rue des Albergeries.

Autre différence. Aujourd'hui, le grand hôtel s'ouvre à tous les publics confondus, tout n'y est que question de budget. Autrefois, autant de publics, autant d'hôtelleries. Dans une société divisée à l'infini et profondément hiérarchisée chacun veut être avec les siens, personne ne veut frayer avec des gens de classes différentes. Bien mieux, les métiers, les corporations cherchent à se réunir lorsque leurs affaires les portent au dehors; les citadins eux-mêmes aiment à retrouver leurs citadins. A tel point que les gens de Dijon ou de Mâcon venant à Lyon se grouperont en les logis où descendent habituellement les messagers de leur ville et laisseront les gens d'Arles, de Toulouse, de Marseille se grouper ailleurs.

En vérité, l'on voyage déjà considérablement, autrefois, mais la population voyageuse n'est pas la même, et les causes qui la mettent en mouvement sont différentes. On ne voyage pas par plaisir, pour prendre du repos, « pour changer d'air », à la recherche de sensations nouvelles; on voyage par nécessité, pour les affaires, pour se rendre aux foires, ou parce qu'on appartient à cette immense armée de nomades, jamais en repos, condamnée de par les nécessités de la vie aux déplacements constants. Les gens de marque constituent une exception : ce sont des gentilshommes au service du souverain ou des cadets de famille voulant voir du pays.

Ici, les auberges pour les piétons, qu'ils aient accompli leur route à pied

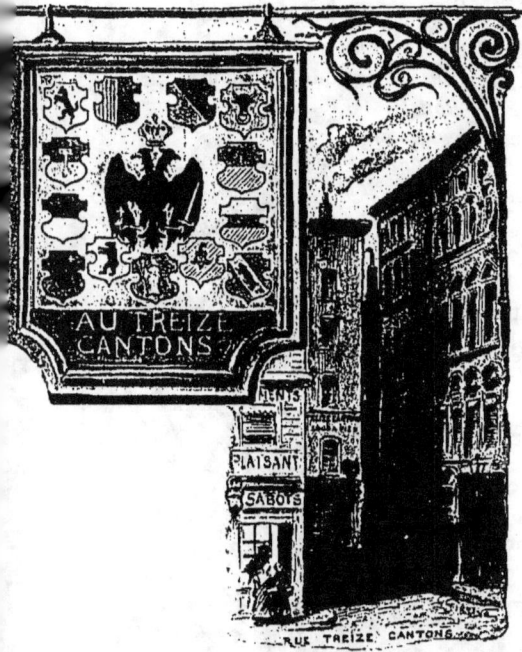

Enseigne d'auberge (peinture sur bois) primitivement suspendue à une potence et par conséquent peinte des deux côtés. (Commencement du XVIIIᵉ siècle).
* Maison démolie en 1899.

ou qu'ils soient venus par un de ces coches traditionnels aussi primitifs sous le rapport de l'élégance que de la commodité ; là, les hôtelleries pour les cavaliers, pour les gens de marque. Ici les *loge à pied* ; là les *loge à cheval* ; jusqu'au jour où voulant tout concilier, entrevoyant déjà la création de plus grands hôtels, certains tenanciers mettront sur leur enseigne le classique : *loge à pied et à cheval*.

Et c'est tout cela qui constitue l'ensemble vraiment pittoresque de branches d'arbres, de bouchons de genièvre, de couronnes de lierre, d'enseignes bizarres, variées, accrochées à toutes les façades et se remuant à tous les vents dont, tant de fois déjà, on a essayé de donner la physionomie particulière.

Très certainement les tavernes de Lyon devaient sensiblement différer des tavernes d'Amiens quant aux titres ; très certainement les hôtelleries lyonnaises ne devaient pas se présenter sous les mêmes vocables que les hôtelleries de Compiègne, ni offrir la variété des hôtelleries dijonnaises, l'ancienne capitale des ducs de Bourgogne ayant un caractère bien différent de la grande cité industrieuse des bords du Rhône et de la Saône. Tandis qu'à Amiens, ville de clercs et de procureurs, les tavernes se groupaient autour des Eglises nombreuses, à Lyon elles étaient surtout proche les halles, les marchés, proche les édifices civils, servant aux besoins des transactions commerciales.

Mais à Lyon, comme partout, le choix des enseignes, suivant la juste remarque de M. A. Janvier, dans une intéressante notice sur Amiens, « prenait souvent sa cause dans les mœurs, les habitudes, les penchants des différentes classes d'individus fréquentant les établissements qu'ils servaient à indiquer », et j'ajouterai : — dans leur nationalité, — Lyon par sa situation, donnant asile à nombre de Suisses, d'Italiens et d'Allemands, plus spécialement groupés en certains quartiers.

Toutes les enseignes déjà citées en un précédent chapitre, se retrouveraient ici.

Lyon eut ainsi — auberges, hôtelleries, cabarets, logis, pour la plupart —

— sa *Belle Image*, son *Bœuf*, son *Faucon*, son *Cygne*, son *Chariot d'Or*, son *Canon d'Or*, sa *Chapelle d'Or*, sa *Gerbe d'Or*, sa *Toison d'Or*, son *Homme à l'Arbalète*, sa *Plume*, son *Arbre-Sec*, son *Griffon*, sa *Lune*, son *Étoile*, sa *Cornemuse*, ses *Croissant*, sa *Cage*, sa *Caille*, ses *Cheval* de toutes couleurs, ses *Croix*, ses *Ecus*, sa *Chasse Royale*, son *Epée Royale* où logera Jean-Jacques dans un de ses nombreux voyages, son *Flacon d'argent*, son *Maillet d'Argent*, son *Bât d'Argent*, son *Plat d'Argent*, son *Roi Pépin*, ses *Fleurs de Lys*, son *Homme Sauvage*, plus ou moins contemporain, dans toutes les villes, de la découverte de l'Amérique, sa *Licorne*, son *Outarde*, son *Mouton*, (à Vaise), son *Heaume*, l'auberge où demeurait Pierre Hongre, à la fin du xv<sup>e</sup> siècle, sa *Mule*, — elle était blanche, — son *Paon*, son *Ours*, son *Porcellet* (avec la « calembourdière » image du *Porc scellé*), qui devait prendre place dans les annales locales à la suite de l'accident dont furent victimes en 1540 trois jeunes gentilshommes — le plancher de leur chambre fondit sur eux; — ses *Notre-Dame* — telles *N. D. de Grâce*, *N.-D. de la Garde*, *N.-D. de Pitié*, célèbre, elle aussi, pour avoir abrité Rousseau, lors de son premier séjour — toute la série des *Petits* ; — son *Plat d'Étain*, sa *Pomme de pin* — enseigne illustre entre toutes, — ses *Quatre Fils Aymon*, une ville qui se respecte ne pouvait faire moins; des Saints — modérément, ce semble, — une *Image Saint-Roch*, un *Saint-Nicolas*, un *Saint-Denis*, un *Saint-Claude*, un *Saint-Pothin*; — des Deux — *Aux deux Sphères*, *Aux deux Vipères* ; des Trois, en nombre, depuis les *Trois Faisans* jusqu'aux *Trois Rois*, l'hôtel où descendirent tant de personnes de marque, et le comte d'Essex, et le prince de Conti, et l'anglais Thomas Coryat ; — sa *Table Ronde*, des *Soleil*, sa *Sirène*, orthographiée comme toujours *Seraine*, sa *Samaritaine*, et, pour terminer, toute la série des *Ville*, — *Ville de Genève* ou *Ville de Dijon*, *Ville de Mâcon* ou *Ville de Turin*, indiquant ainsi que là logeaient, lors des foires, les marchands forains venant de ces cités voisines, tout comme l'*Écu de Gênes*, logis plus ou moins noir peuplé par les Italiens, *Aux Treize Cantons* fréquenté par les Suisses, ou bien encore, les hôtels d'*Artois*, de *Provence*, du *Beaujolais*, du *Forez*, des *Courriers*.

*L'Homme Sauvage*, rue de l'Aumône, 8, maison démolie lors du percement de la rue Centrale. (Enseigne du xvii<sup>e</sup> siècle).
\* Autour sont des satyres, des monstres à ailes de chauve-souris ; au dessus une tête de Méduse. La niche rustique surmontée d'une coquille figure une grotte.

138   L'ENSEIGNE : HISTOIRE, PHILOSOPHIE, PARTICULARITÉS.

Elle eut deux *Truie-qui-File*, elle eut la *Pucelle*, la vraie, voire même deux *Pucelle* tant le souvenir de Jeanne d'Arc était partout, mais elle ne semble pas avoir eu l'hôtellerie des *Trois-Pucelles* qui se trouve à Reims, à Troyes, dans plusieurs villes de l'Est, et qui, partout, était fort recherchée du voyageur.

Par contre, elle eut une auberge des *Deux-Cousins* devant répondre à quelque particularité locale, — car ce titre ne se rencontre nulle autre part; — deux *Bombarde*, ce dont très peu de villes s'honorent, et dont une fut célèbre, devant à Monconys de passer à la postérité et de laisser aux générations futures le souvenir d'une auberge peu *sélect* :

> Le bon Seigneur vous contregarde,
> Vous qui logez à la Bombarde,
> Devant St-Jean, près du Palais ;
> Vivez toujours en bonne paix.

une hôtellerie des *Quatre-Chapeaux*, enseigne également de circonstance; une hôtellerie des *Trois-Fontaines*, construite par les Laurencin, au bas de la montée du Gourguillon; des « Lion » pris non comme emblème de la cité, puisque les *Lion d'Or*, les *Lion d'Argent*, les *Lion Rouge*, les *Lion Noir*, existent dans la plupart des villes, animal héraldique se prêtant facilement à tous les usages; — c'est, on le sait, au *Lion d'or* de la rue Lanterne que logea le célèbre voyageur allemand Abraham Gœlnitz; — une hôtellerie des *Six-Grillets*, titre qui se chercherait vainement ailleurs, une *Pareille*, rue Pareille. Et c'est tout, presque tout, disons-le.

Cependant, notons encore, parmi les choses locales, avec Steyert pour guide.

« Aux trois comptants, 1687, grande rue Mercière, 84. Trois héritiers étaient en discussion; plutôt que d'avoir recours aux hommes de loi, ils convinrent de jouer le commun héritage en une partie de *content*-et-un (c'est le vingt-un), mais la partie fut nulle, et ce résultat bizarre amena un accord dont les trois

*Les trois Maries*, (La Vierge, Marie-Magdeleine et Marie-Jacobé), 7, rue des Trois-Maries. Enseigne sculptée au-dessus d'une porte d'allée, datant très certainement du XVIIᵉ siècle. La maison, plus ancienne, remonte au XVᵉ. Tout récemment (août 1899) une main barbare a décapité Marie-Magdeleine.

* Cette image de pierre ne doit pas être confondue avec l'enseigne qui pendait à la porte du logis ou cabaret des Trois Maries.

intéressés résolurent de faire passer la mémoire à la postérité par un marbre et un calembour. »

« *Aux* SSSS, maison donnée à l'Hôtel-Dieu par quatre sœurs hospitalières. »

« *La Pierre percée* servant, depuis trois cents ans au moins, de désignation à une maison de la rue des Prêtres, (il avait fallu creuser une des pierres bordant la rue pour y fixer une potence).

« La maison de l'*Ange*, rue Mercière, 56, qui doit sa célébrité à la fondation charitable instituée à la suite du testament de l'imprimeur

*A la Bombarde*, rue de la Bombarde, n° 10, près la cathédrale Saint-Jean. Ancienne enseigne d'hôtellerie, refaite en 1772, aujourd'hui encore enseigne d'hôtel meublé.

Rouville (1586) », testament dont l'inscription ci-dessous a conservé les conditions.

Et cette pauvreté d'invention est bien faite pour surprendre, dans une ville qui avait ses particularités locales, ses types individuels, ses mœurs, son histoire glorieuse. Partout ailleurs, les professions, les métiers, la terre, ont

Inscription moderne gravée sur la maison des Rouville.

été mis à contribution; à Lyon, on chercherait vainement une allusion au *canut*, cet ouvrier propre au terroir, qui a donné à l'industrie de la soie une physionomie spéciale. Seule, la maison des Forces ayant pour enseigne, au

commencement du dix-huitième siècle, des *forces* à tondre les draps, indique que l'on est dans une ville où les manufactures d'étoffes constituèrent de tout temps, une des richesses de l'industrie locale. Seuls le *Puits-pelu*, *Loyasse*, *l'Arbresle* rappellent des désinences lyonnaises ou de l'argot lyonnais. Vainement aussi l'on chercherait des attributions religieuses — en plus des Saints et des Notre-Dame déjà mentionnés — là où la Religion tint et tient encore une telle place, où des pèlerinages furent célèbres, où les Vierges se laissaient contempler à chaque coin de rue; — seules, les *Trois-Marie* font exception. — Il faudra attendre jusqu'au dix-septième siècle pour voir surgir le nom de Fourvière — il y eut même, alors, le *petit Fourvière* — pour voir apparaître, bas-reliefs ou autres, ces enseignes caractéristiques: *A l'Annonciation*, — *A la Garde de Dieu*, — *A la Gloire de Dieu*.

*Au Canon d'Or*, rue Bellecordière, 10. Bas-relief daté de 1624, mais très certainement antérieur, d'après le costume de l'artilleur. A remarquer, sous la gueule du canon, le bélier minuscule, opposant ainsi à l'engin des temps nouveaux l'engin des temps anciens.

Certes Lyon eut les classiques : *Au Signe de la Croix*, *Au Saint Nom de Dieu*, que possédèrent toutes les villes du moyen âge, mais ce qui peut surprendre c'est que les pratiques religieuses, les choses du culte, les congrégations n'aient pas, comme en d'autres cités, laissé dans l'enseigne, des traces plus sensibles, plus profondes.

N'est-il pas étrange qu'il ne reste ni *Sainte-Croix*, ni *Saint-Esprit*; que son Hôtel-Dieu n'ait pas l'habituelle tête de Christ couronnée d'épines, fixée sur la porte de tous les anciens établissements hospitaliers; ce qui, partout, s'appelle la *Sainte-Face de l'hôtel-Dieu*.

De même que vous chercheriez en vain l'*Écu de Lyon;* — et cependant toutes les villes, toutes les provinces eurent leur *Écu* — de même vous ne rencontrerez point l'auberge *A l'image du Christ* dont l'existence a été signalée, en certaines villes où abondaient les pèlerins et autres voyageurs religieux.

Enseigne gravée dans la pierre d'une maison Renaissance, 44, rue Saint-Marcel, montée des Carmélites.

A l'Annonciation, enseigne bas-relief en pierre, rue Terraille, 4.

Enseigne sculptée en creux dans la pierre noire (1670), rue de la Bourse (autrefois place du Collège). Les traits gravés ainsi que les lettres, du reste, sont rehaussés d'or. La maison abrita longtemps un café à l'usage des petites bourses, célèbre dans les annales lyonnaises, tenu par un nommé Pierre Bianchi.

Croix en ronde bosse, peinte en or, sur la façade d'une maison rue Désirée.

Enseigne gravée dans la pierre et imposte en fer forgé avec trèfle et initiales d'une maison dix-septième siècle, rue de la République.

ENSEIGNES DIVERSES (XVII<sup>e</sup> ET XVIII<sup>e</sup> SIÈCLES) EN PIERRE ET EN FER FORGÉ.

Pourquoi cette indifférence? Pourquoi cette abstention au sujet des particularités locales ? Pourquoi cette pauvreté dans un domaine où Lyon toujours se distingua? Je pose la question sans même songer à la résoudre.

N'est-il pas également singulier que les luttes religieuses si âpres, si violentes, n'aient laissé, ici, aucune trace de leur passage, — seule peut-être l'enseigne *le siège de la Rochelle* fait exception — alors que, à Compiègne par exemple, où la Réforme ne fit qu'une courte apparition, l'enseigne devait immédiatement devenir une arme de combat aux mains des nouveaux religionnaires (1).

L'enseigne, un certain temps, joua presque ainsi le rôle du poteau, du pilori. On cloua en quelque sorte à la devanture, sur la porte de l'immeuble, ceux que l'on voulait ridiculiser et renverser à jamais. On fut âpre, injuste, cruel ; on fit de l'enseigne un moyen de propagande, même de propagation.

## II

J'ai dit que Lyon fut essentiellement la ville de la pierre et du fer : on peut en juger par les morceaux de sculpture, par les travaux de ferronnerie ici reproduits. Sculptures frustes du quinzième siècle, d'une allure bien particulière, empreintes d'une sorte de réalisme qui se rencontre rarement en nos cités françaises — le règne animal semble avoir joué un grand rôle dans l'imagerie monu- mentale lyonnaise de cette première période — bas-reliefs à sujets, à personnages, des siè- cles suivants, traités non sans ampleur, avec une tendance accentuée vers les choses militaires, — on y voit des bombar- des, des canons, des tambours, des archers, — souvenir, sans doute, des luttes qui transfor- mèrent la grande cité en un camp armé. Et tout cela fait honneur aux « me- nuysiers - tailleurs », aux « tailleurs - imagiers » en pierre et en albâtre, — ainsi s'appelaient-ils — qui s'étaient créés une spécialité de ces diverses figures dé- corative, de ces allégories,

Pyramide du XVIIe siècle
Chemin du fort de Loyasse
* Très probablement blason de la famille Chalan

---

(1) Voir à la partie bibliographique du volume le travail consacré aux enseignes de Compiègne.

de ces écussons ; et tout cela nous fait regretter d'autant plus la disparition des nombreuses enseignes, à coup sûr fort pittoresques, dont le titre seul — document bien incomplet malheureusement — est parvenu jusqu'à nous.

Dans cet ensemble, certaines particularités doivent attirer l'attention de l'historien.

L'écusson c'est, nous l'avons dit, la marque extérieure, l'enseigne du noble, — ce mur est à moi et il me plaît de vous le faire savoir. — C'est donc au point de vue des familles, quelquefois même pour la reconstitution de

LA GALÉE (*Galère*)

Enseigne du xv<sup>e</sup> siècle, en pierre peinte, probablement ex-voto, destinée sans doute à perpétuer le souvenir d'un voyage en Terre-Sainte, trouvée rue Neyret en 1880. — Aux pieds de la Vierge pièces d'orfèvrerie religieuse.
* Le blason qui figure sur la nacelle est aux armes des Grolier.
(Au Musée de la ville de Lyon).

l'histoire locale, un document intéressant. Mais il en reste un très petit nombre, et il en fut certainement fort peu, car ce signe, cette indication publique de noblesse, de rang social, ne devaient plaire que médiocrement aux Lyonnais, gens peu portés aux exhibitions, par le fait même de leur climat, de leur éducation, de leur tempérament.

A Lyon, plus que partout, ces écussons sculptés sur des façades d'extrême simplicité, font penser aux cachets de cire apposés sur la blancheur des vélins. Marque de papier également prise pour marque de pierres assemblées.

Que ce fut protestantisme ou jansénisme — le nom importe peu — il y

avait là un rigorisme d'autant plus significatif que les rues de la cité étaient, suivant la liste dressée par le père Ménestrier, et que nous reproduisons plus loin, remplies de statues, de

Enseigne d'imprimeur, rue Raisin, 7 (1764).
(Au Musée de la Ville de Lyon).

Frère hospitalier soignant un pèlerin blessé.
Bas-relief enseigne de maison hospitalière. (Au Musée de la Ville de Lyon).

figurines à sujets religieux. Comme souvent, l'on peut même dire comme toujours, l'élite voyait autrement que la masse.

Quoiqu'il en soit, précieux sont ces titres de noblesse sculptés sur la pierre; ces écussons qui confirment l'existence, à Lyon, d'un patriciat puissant bien avant que la bourgeoisie de nos autres villes ait eu l'idée de s'octroyer des armoiries. Et Lyon doit cette particularité à sa proximité des cités suisses, Berne, Zurich, Bâle, si riches en ce domaine; sans doute, aussi, à l'influence exercée sur elle par une certaine émigration allemande imbue des mêmes idées.

Ceci dit, venons aux images figuratives. En un précédent chapitre, de portée plus générale, j'ai montré que l'enseigne avait eu, tout d'abord, une tendance à la représentation de figures ou de compositions religieuses. On ne sera donc pas surpris de trouver ici parmi les monuments les plus anciens, une *galère* à riche armature, sur le devant de laquelle apparaît la Sainte-Vierge tenant l'enfant Jésus dans ses bras.

Et cette *galère* de pierre — délicat bas-relief — prend place, ce qui ne gâte rien, parmi les plus belles productions de l'ornementation sculpturale. Du reste appartenant à la famille de ces sujets historiques, de ces scènes historiées qui répondaient au goût du jour, que les tailleurs imagiers se complaisaient à sculpter, et que les populations des cités aimaient à contempler!

Véritables images d'art qu'il ne faudrait pas confondre avec les Vierges et les saints dont il a été déjà parlé et dont il sera, à nouveau, question tout à l'heure.

Après les sujets empruntés aux saintes écritures, après la fiction idéaliste, les scènes de la douleur, de la souffrance, de la charité, la triste réalité humaine. Et c'est pourquoi, presque partout, les bas-reliefs à tendance indicatrice de cette première période, touchent à la pharmacie ou à la chirurgie, et se trouvent constituer d'intéressants documents pour les mœurs intimes du jour. Telle l'enseigne d'apothicaire au musée de Bruges; tels deux bas-reliefs, de même nature, à Clermont-Ferrand, encore visibles sur une maison; tous trois du quinzième siècle, en bois, sculptés et peints, représentant de façon à peu près analogue la scène classique chère au moyen âge : femme, les jupes retroussées, dans la position d'attente, tandis que, gravement, méthodiquement, seringue en main, l'apothicaire se prépare à fonctionner.

Telle encore, grossière et rustique image, par exemple, une enseigne à Vesc, près Dieulefit, dans la Drôme, datée 1592, et qui se compose en réalité de deux maximes latines : *Initium sapientiæ timor Domini*; — *Bene vivere, bis vivere est*, — flanquées, comme ornement, des instruments ordinaires de la profession d'apothicaire, — mortier, spatule, seringue. Dans un village perdu des Alpes, voilà qui n'est point chose banale !

Bas-relief antique transformé en enseigne à Lyon-Vaise.

Faut-il encore rappeler, précieux spécimens du genre, deux autres sculptures bien connues, jadis reproduites dans de La Quérière. C'est l'enseigne illustrée, la réclame en relief au service de l'« apothicairerie ».

Le petit monument qui figure au Musée lapidaire de Lyon appartient aussi à la série des bas-reliefs parlants. Ce peut être l'enseigne d'un apothicaire-chirurgien s'étant payé le luxe d'une œuvre à la fois artistique et documentaire, comme ce peut être — et je le croirais plus volontiers — un sujet décoratif, une ingénieuse composition pour la façade d'une maison hospitalière. D'une façon comme de l'autre — sur ce point il est permis d'être très affirmatif — c'est bien réellement une enseigne dans le large sens donné à ce mot.

Partout, du reste, les honorables industriels dont il est, ici, question furent prodigues d'images, sans doute parce qu'ils savaient l'importance exercée sur la foule par la vue d'un tableau, d'un graphique quelconque.

Partout ils surent mettre en bonne place le fameux *Pilier vert*, garçon

apothicaire pilant des drogues et habillé de vert, pour mieux inspirer au malade l'espérance d'une

ENSEIGNES DIVERSES DU XVIIIᵉ SIÈCLE

1 — *Av Uer Galan*, rue du Verd Galand (depuis rue de la Bourse), maison démolie en 1894.
2 — *A la Cage d'Or*, autrefois rue de la Cage. (Au Musée de la Ville de Lyon).
3 — *Au Phénix*, 8, rue Saint-Georges. (maison ayant appartenu à Rouville).
4 — *Sunt Similia tuis.* « Ainsi sont les tiennes » — 13, rue St-Pierre-de-Vaise, à Vaise.

prompte guérison, le *Pilier vert* dont Sillé, dans la Sarthe, a conservé un intéressant spécimen reproduit par de La Quérière. Et Lyon, tout naturellement, eut le sien devant la boutique de René, l'habile apothicaire dont la science a été vantée par Nostradamus.

Ici qu'il me soit permis d'ouvrir une parenthèse à propos d'une particularité bien lyonnaise : l'enseigne constituée au moyen d'un bas-relief ancien, d'un de ces monuments qui passaient, autrefois, pour la suprême richesse de la grande cité. Un bas-relief romain ainsi transformé, cela n'est à coup sûr pas ordinaire et dût être considéré comme

barbarie insigne par tous les savants en *us* et autres déchiffreurs d'inscriptions. Avouons que si cette façon de conserver les monuments avait été souvent employée, plus aucune chose intéressante n'eût gardé, intact, son caractère primitif. L'art d'accommoder les bas-reliefs pour faire suite à l'art d'accommoder les restes. Cuisine architecturale complétant la vieille et classique *Cuisinière Bourgeoise*.

Revenons à nos enseignes encore actuellement existantes ou à celles dont l'image fidèle est parvenue jusqu'à nous.

Tout d'abord les emblèmes, les faux écussons, s'il est permis de s'exprimer ainsi ; ce qui constitue la menue monnaie de cette imagerie sculpturale. Dans ce domaine, Lyon ne nous donne rien que nous ne connaissions déjà : des salamandres, des croissants, des phénix, emblèmes royaux; des anges sculptés, des têtes plus ou moins contournées, plus ou moins grimaçantes, — on sait combien le moyen âge aimait à transformer en gommes élastiques les figures de pierre de ses monuments et comme il excellait en ce genre d'exercice — contours de pierre, physionomie de chairs molles a-t-on dit — puis tous les objets de corporation, tels les maillets, les gerbes, les tonnelets, les marteaux, les grappes de raisins; les soleils qui furent quelquefois le nom d'un propriétaire figuré par une image, à l'égyptienne, — c'est le cas ici, — avant d'aspirer au royal et suprême honneur; les coquilles, emblèmes

*Au Merle*, enseigne en stuc (XVIIIe siècle) rue de l'Hôpital, 53 (Maison démolie en 1855)

de pèlerinage d'abord bornés à Saint Jacques de Compostelle et qui, peu à peu, se transportant dans tous les domaines, embrassant toutes les confréries, permirent de voir, partout, des frères coquillards — Lyon, très certainement, dut avoir de nombreuses maisons à coquilles, — de multiples trinités; des *trois Carreaux*, des *trois Boules*, des *trois Étoiles*, des *trois Cornets*, des *trois Poissons*, des *trois Dauphins*, — quelquefois ils se contentaient d'être deux — tantôt dorés, tantôt argentés — toutes choses déjà notées.

De même qu'elle avait eu son *Palais-Royal*, Lyon eut son *Petit Versailles*, rue Tramassac, son *Petit Luxembourg* et même deux *Petit Louvre*. Hôteliers et négociants n'affichaient point la belle indépendance du Consulat : ils cherchaient à se faire bien venir du pouvoir royal, pensant ainsi, également, se mieux placer dans l'estime et dans la confiance du public. Tout propriétaire d'un « petit Versailles » arrivait ainsi facilement à se figurer que quelque chose de la gloire du propriétaire du grand Versailles rejaillissait sur lui. La

vieille gloriole, la vieille vanité humaine ! Notons encore, — salade d'enseignes dès longtemps disparues — : *Au Cœur Volant*, rue Sainte-Catherine ; la *Joye*, montée Saint-Barthélemy ; *Au Louis d'or*, 13, quai de Retz, — allusion parlante ; quand il n'était pas d'or, c'était, chose encore plus significative, le *Grand Louis*, — le *Petit Cheval Blanc*, rue Tupin ; — le *Grand Cheval marin*, rue Bourg-Chanin ; — *Au Grand Pélican*, enseigne dorée sur fond noir, avec ses trois petits, rue Confort, 13, « primitivement suspendue à une tringle de fer » ; — le *Pélican*, sans autre qualificatif, — le *Merle*, rue de l'Hôpital, 53, un merle ayant perdu la tête et foulant aux pieds des gerbes ; — l'*Oie*, rue Palais-Grillet, oie en métal repoussé, posée sur un modeste enroulement en fer ; — *Au Grand Amiral*, 11, rue Belle-Cordière.

Et combien d'autres, fournies par les actes anciens, par des nomenclatures d'almanachs : *A Bacchus*, rue du Bœuf ; *Aux Gentilshommes français*, rue Lainerie ; *Aux Trois navettes*, la célèbre enseigne du cuisinier Rongeon ; *Au Petit Soulier*, rue de la Pomme-de-Pin ; *Au Charbon blanc*, rue du Charbon-Blanc ; *Au Viel Renversé*, indifféremment un violon ou un vieillard (*viel*, vieux) renversé ; *A la Baleine*, qui peut très bien avoir inauguré ce qu'on appellera plus tard l'image vivante — tel était, du moins l'avis de Cochard.

Coq sculpté sur un claveau de porte du quai de la Charité (bâtiments de l'hospice) et servant d'attribut aux locaux occupés par la Société de médecine.
* Ce coq sculpté par Denis Pinet date de 1775 environ, les bâtiments eux-mêmes étant du XVII<sup>e</sup> siècle.

Lyon eut ses « Corne » ; cornes de cerf ou cornes de bélier, cornes aux bois immenses, dont les avancées s'annonçaient menaçantes, — cornes jouant comme les coquilles, au motif architectural ou se prêtant à de fréquentes et naturelles comparaisons. Venues d'Allemagne et de Suisse, les Cornes avaient fini par se répandre un peu partout, jadis limitées à ce que l'on pourrait appeler les villes forestières ; telles Fontainebleau ou Compiègne.

Avec son caractère essentiellement gaulois, avec une tendance naturelle à incarner en lui le vieux peuple de France, le coq se retrouve partout. Souvent aussi on le flanque du lion. Et à ce rapprochement Steyert ne serait pas éloigné d'accorder un caractère plus particulièrement lyonnais, donnant comme exemple le *Grand coq hardi*, place Bellecour, « enseigne que l'on rencontre assez souvent », dit-il, « dans les faubourgs et les villages voisins

de Lyon. On y représente un coq fièrement campé sur la tête d'un lion et chantant sa victoire. » Pour expliquer cette image notre historien emprunte à Belon, l'auteur de l'*Histoire de la nature des Oiseaux*, l'indication suivante : « Les anciens ont tenu que la présence des cocs est espovantable au lion ; mais ils n'en ont dit la raison, sinon qu'estant moult fière beste et regardant souvent le ciel avec la creste levée, ont aussi la queüe droicte et les plumes retournées en faucille et se marchent de grande braveté. »

Or, cette même image se peut encore remarquer dans nombre de villes. C'est ainsi que le musée de Bernay (Eure) possède une pierre carrée — coq terrassant un lion — avec la légende :

Au chant joyeux de l'intrépide coq
Le timide lion n'en peut souffrir le choc.

Le coq perché sur le lion ! — plus tard ce sera une allégorie, une image politique de la démocratie, l'union de la force et de la vigilance : ici, il est permis de croire que c'était au contraire une allusion à la force herculéenne, quand même tributaire de l'agileté. Le coq avec sa voix claire, avec son cri d'avant-garde, n'est-il pas fait pour planer partout, sur la pointe extrême des clochers, comme sur la crinière du roi des animaux !

Nombreuses, du reste, furent les applications *gallinacéennes*, car de nos jours, je veux dire dès 1770 et durant les premières années du siècle, on vit le coq d'Esculape planter ses ergots sur plus d'une porte.

Nous voici, cette fois encore, devant un monument qui, par son importance, doit prendre place à côté de la *Galère* et du *Chirurgien soignant un pèlerin*, et auquel certains érudits lyonnais voudraient, bien à tort selon moi, attribuer un caractère particulièrement et exclusivement local.

Il s'agit du *Grand Cheval Blanc* rappelant, nous dit Steyert, « une anecdote qui, par la coïncidence des lieux, des dates et des faits, aussi bien que par son propre intérêt, mérite quelque attention. C'est un épisode de la vie de Bayard. » De Bayard, jeune page au service du duc de Savoie, lorsque ce prince se rendant à Lyon auprès de Charles VIII, l'emmena avec lui. Et comme il passait, quoique maigre et chétif, pour fort habile cavalier, le roi témoigna le désir de le voir à cheval le jour même, si bien que, incontinent, il alla s'équiper et monta « sur son roussin lequel était si bien peigné et accoustré que rien n'y défaillait. » Ainsi parle la chronique.

Le petit page, sachant comme pas un « piquer ung cheval » et, lui-même, le grand, lourd et massif cheval de selle, auraient donc une origine personnelle, à moins qu'il faille voir plus simplement en cette sculpture un souvenir des tournois donnés rue Grenette, durant les séjours de Charles VIII, et dans lesquels Bayard fit ses premières armes.

Au récit plus ou moins fantaisiste de Steyert, le baron Raverat a répondu comme suit dans son opuscule : *Le Cheval Blanc et la grille de la rue Grenette* : « On se complaît à voir en cette enseigne le jeune Bayard montrant à Charles VIII son adresse à manier un coursier et à porter les armes ou plutôt sortant vainqueur de sa lutte contre le comte de Vaudrey.

« Sans rejeter entièrement cette légende nous nous permettrons, cependant, de présenter quelques observations. D'un autre côté cette enseigne faisant partie de la muraille elle-même ne peut être antérieure à l'année 1635, époque où la façade de la rue Grenette et celle de la rue Tupin ont été rebâties en entier et dans un autre style que le reste de la maison qui datait de la fin du quinzième siècle. Une pierre quadrangulaire, placée au-dessous de la porte d'allée de la rue Tupin, rappelle en lettres d'or, sur fond noir, que cette reconstruction date de cette année là. Cette inscription est déposée au Palais des Beaux-Arts.

« Il paraît certain néanmoins que le groupe du Grand Cheval Blanc rappelant l'équipement et le costume du règne de Louis XII avait succédé à une autre enseigne, puisque le maréchal Trivulce et son neveu avaient fixé leur résidence à l'hôtel du Cheval Blanc dans les années comprises entre 1529 et 1535. »

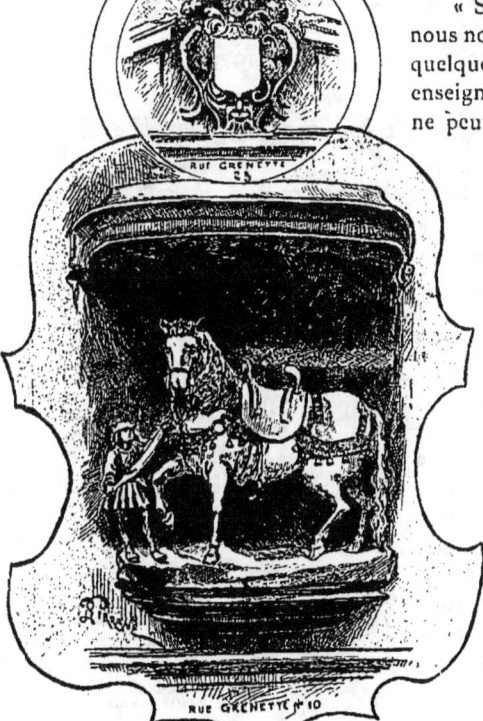

BLASON ET ENSEIGNE SCULPTÉS (XVIIᵉ SIÈCLE)
1. — Ecusson armorié privé de ses armoiries.
2. — *Au grand Cheval blanc* (1635), maison démolie en 1880.
(L'enseigne est aujourd'hui dans la propriété de M. Neyret).

A mon tour j'ajouterai, me plaçant au point de vue général, que cette image de jeune page ou d'écuyer tenant par la bride un cheval superbement harnaché n'est point uniquement particulière à Lyon, qu'elle se retrouve, sous la même forme, en d'autres villes, si bien qu'il faut voir en elle, non l'illustration, le souvenir d'un fait local, mais le symbole des tournois, la glorification du page et du cheval d'apparat lequel

tenait absolument, dans la société du moyen âge, la place du cheval de course, en notre société moderne.

Quoiqu'il en soit, qu'elle ait été destinée dans l'intention du riche bourgeois qui fit construire la maison, à rappeler les exploits du jeune Bayard, chose bien improbable, ou qu'elle soit une allégorie au goût du jour, un souvenir des tournois et des chevaleresques chevauchées d'antan, cette image sculptée est une des plus précieuses enseignes de l'ancien Lyon. Contrairement au baron Raverat qui en trouve le dessin lourd, mou, arrondi, maniéré, j'estime que c'est une fort jolie composition, intéressante par les détails du costume et du harnachement. Si le cheval est énorme relativement au page, cela a été voulu, bien voulu par le sculpteur, — le baron Raverat le reconnaît lui-même ; — et c'est justement cette disproportion entre l'homme et l'animal qui donne à la pièce tout son piquant. Tous les « cheval blanc » ne se présentent-ils pas ainsi, énormes, massifs, musclés !

Que dire, maintenant, des emblèmes, des jeux de mots, des enseignes figurées moitié par une image, moitié par des lettres, bagatelles de la façade qui, facilement, se pourraient appeler les faits divers de la pierre. Lyon en eut sa part (1). Tels le *bras d'or*, le *vert-galant* — le fameux *sunt similia tuis* — la *Bonne femme*, ici reproduite, — l'*Assurance* (A sur anse), la *Mort qui trompe*, la *Mort qui file* dont des reproductions plus ou moins fidèles figurent dans le volume de Vingtrinier (2), — Au *trio de malice* souvent dénommé *A la botte pleine de malice*, à cause de l'objet dans lequel se trouvaient nos trois malicieux personnages, le singe,

*A la Bonne Femme.* (Maison de la Femme sans tête) 34, rue Moncey, à la Guillotière. Enseigne en fer repoussé et doré placée sur le balcon d'un restaurant et paraissant remonter à la fin du siècle dernier. Le quartier n'étant, autrefois, qu'une vaste plaine, avait pris le qualificatif de *quartier de la Femme sans tête*. L'enseigne se trouve répétée, c'est à dire peinte sur les murs de la maison.
La main gauche est censée tordre un fil idéal, tandis que la droite fait virer un fuseau.

le chat, la femme, — *Au double silence* dans l'ancien quartier des Carmes, représenté par deux rangées de six lances, — *Au Saint Jean Baptiste*, quai du Pont de Pierre (le classique singe enveloppé de baptiste). A une époque plus rapprochée, ne verra-t-on pas, encore, l'enseigne : *Au système des six malles*

---

(1) Voir, page 46, ce que j'ai dit de ces enseignes « calembourdières » au point de vue général.

(2) *La Vie Lyonnaise. Autrefois-Aujourd'hui.* — Lyon, Bernoux et Cumin, 1898.

qui, employée dans plusieurs villes, montre combien le système décimal avait frappé l'esprit populaire, et *Au chasseur malheureux* (enseigne d'un cabaret aux marais des Échets) mettant en scène divers chats, plus ou moins sœurs, plus ou moins malheureux. Toutefois au calembour picard si apprécié dans toutes les contrées du Nord, ce qui s'explique puisqu'il était là dans son élément, il semble que la grande cité Rhône et Saône ait préféré l'image parlante plus appropriée au tempérament froidement observateur de ses habitants.

Pour en finir avec la pierre et avec le bois, voici quelques enseignes dix-huitième siècle, œuvres d'art d'une jolie facture, en ce style aimable, en cette grâce légère que l'on sait, quelquefois même réclames déjà savantes, qui montrent les progrès accomplis par la publicité. Telle *L'Envie du Pot*. « L'un des deux personnages, par son turban et son accoutrement représente un étranger, » nous dit Steyert, « le voici qui accourt d'un pays lointain, attiré par la renommée du potier ». En 1830, en pareille occurrence, on eût

*A l'Envie du Pot*, 28, quai Pierre-Seize. La maison, démolie en octobre 1899, était de l'époque de l'enseigne et, de père en fils, des générations « potières » s'y succédèrent ; Sur la devanture on lisait : « *Poterie pour Bâtiment, Conduite d'eau et de gaz, Vases à fleurs, Urnes, Saloirs, Panneaux de faïence*, etc. »

mis sur la facture : « maison honorée de la fourniture des cours étrangères ».

Malheureusement, ici encore, la version de Steyert n'est guère exacte car voici de cette enseigne l'explication qui s'est transmise de père en fils, dans la famille Sourd, propriétaire de la maison.

« Claude Sourd (1718-1756) était allé, selon une coutume traditionnelle chez les Lyonnais, tenir la foire de Beaucaire. Mais, contrairement à ses habitudes, au lieu, la foire terminée, de remonter à Lyon, poussé par son esprit aventureux, Sourd chargea ses marchandises sur un bateau en partance pour Marseille. A peine en pleine mer, le vaisseau fut saisi par une violente

tempête, longtemps ballotté, et enfin jeté sur les côtes barbaresques. Il allait être pillé par les indigènes, lorsque Sourd eut l'idée, pour sauver ses marchandises, d'en offrir quelques échantillons choisis au chef de cette horde. Celui-ci flatté de cette attention accepta le présent, sauva la cargaison, et même l'acheta tout entière à son propriétaire, qu'il rapatria quelques temps après. Il demeura avec lui et ses descendants en relations commerciales, jusqu'en 1854, date où le chemin de fer amena la ruine de la foire de Beaucaire.

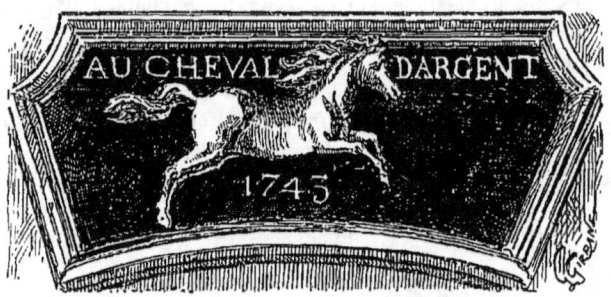

Le *Cheval d'Argent*, bas-relief en pierre sur fond noir, rue Puits-Gaillot.

« C'est la scène de l'hommage rendu par Claude Sourd au chef maure que l'enseigne a reproduite et perpétuée ». (1)

Tandis que *Aux point du jours* — avec sa bizarre orthographe — nous montre la blonde tête de Phébé apparaissant à l'horizon, *la Gerbe*, *l'Éclape*, gentils petits sujets, mettent en mouvement les amours, qui bientôt s'empareront de l'enseigne elle-même, comme ils l'ont fait de toute chose, de tout sujet décoratif en une société galante où les figurations amoureuses tiennent

Enseigne XVIII° siècle. Bas-relief en marbre blanc qui était incrusté dans une maison — rue de la Gerbe, 31. — démolie en 1855. (Aujourd'hui, dans la propriété des héritiers Poncet à Jassans (Ain).

(1) Cette maison ayant été démolie en novembre 1899, que va devenir l'enseigne ? M. Léon Galle nous l'apprend en une courte notice consacrée à ce petit monument :

« L'Administration, pas plus que la Société du *Vieux-Lyon*, n'ont donné signe de vie en cette circonstance. On aurait donc eu à regretter la perte de cet intéressant vestige, si le nouvel acquéreur de l'immeuble démoli, M. Bussy, n'avait pris soin de lui assurer un asile. Désireux de conserver le souvenir d'une industrie localisée autrefois dans le quartier, ainsi que les traditions laissées par une famille si honorablement connue pendant près de trois siècles, il a fait encastrer l'enseigne de la poterie Sourd dans le mur d'une terrasse contiguë au petit hôtel qui se construit sur l'emplacement de la vieille bâtisse. »

Enseigne xviiie siècle, rue de Jussieu, 10.
Maison démolie en 1891 pour le percement de la rue Grôlée.
*Au point du jour* s'est également appelé antérieurement *à l'Aube du jour*.

une si grande place. A vrai dire, dans le classement des enseignes de Lyon par époques, le dix-huitième siècle aurait la part belle, mais quantité de ces images datées 1700 et tant, ou sont des reproductions de pièces plus anciennes, ou n'offrent rien de ce qui constitue la caractéristique du moment. Telles l'*Annonciation* (1740), la *Bombarde* (1772), la *Cage* (1749), le *Bras d'Or*, la *Chapelle d'Or*, le *Cheval d'Argent* (1772), la *Croix d'Or*, le *Grand Pélican* (1777), le *Merle*, *Saint Claude* (1759), *Sainte Agathe* (1740), les *Trois Pélerins* (1738). Elles ont bien les cartouches Louis XV, le rocaille plus ou moins tourmenté au goût du jour, mais c'est là pur ornement, pure indication de date, sans aucun des traits particuliers aux productions contemporaines.

D'où il faut conclure que — quelques pièces mises à part — ce qui reste surtout, dans le domaine de l'enseigne, ce sont des productions dix-septième siècle, — chose après tout naturelle, puisque ce fut l'époque du grand développement industriel, du grand rayonnement de Lyon.

*Aux deux clefs*. Dessus de porte xviiie siècle en fer forgé, 31, rue de l'Hôtel-de-Ville.

Une autre remarque s'impose et elle a son importance dans le cas particulier qui nous occupe.

Toutes les enseignes ici reproduites, presque toutes au moins, qu'elles soient en pierre, en bois ou en fer — et il a sa belle part le fer, avec le *Saint-Denis*, avec le *Combat du lion et du taureau*, avec la *Toison d'Or*, avec le *Griffon*, avec la *Plume*, avec les *Deux Clefs*, — sont des enseignes de maisons et cela se conçoit, puisque les maisons restent, alors que les commerces disparaissent, puisque les industries les plus diverses peuvent se succéder en une seule et toujours identique maison; aujourd'hui marque d'imprimeur, demain enseigne d'herboriste.

Peut-être même — il en fut du moins ainsi en plusieurs villes, — les dessus de porte en fer forgé, les *impostes*, ne firent-ils que remplacer les primitives enseignes suspendues à des potences lorsqu'aux vieilles maisons succédèrent, au dix-septième siècle,

Enseigne bas-relief, XVIII<sup>e</sup> siècle, derrière une devanture, rue Grenette, ayant dû servir, probablement, à un marchand de picarlats. Maison démolie lors de l'ouverture de la rue Centrale.
* *Eclape*, en lyonnais, veut dire « éclats de bois. »

de nouvelles constructions ou lorsqu'il fallut appliquer les ordonnances sur la voirie. Mais il est, en tout cas, très rare de voir des « impostes » ornées, présenter un caractère bien accentué de réclame industrielle.

Et cela se conçoit puisqu'elles ont par elles-mêmes une certaine tendance naturellement voulue, à l'intimité, puisque loin de tirer l'œil, elles se laissent, au contraire, volontiers chercher.

Faut-il le dire! si l'imposte aux fers si élégamment entrelacés tient à Lyon une place relativement considérable c'est qu'elle répondait on ne peut mieux à ces particularités du caractère local dont il a été déjà parlé ici.

A *Saint-Denis*, 17, rue Neuve.
Dessus de porte en fer forgé, XVIII<sup>e</sup> siècle.

Ce sont des sujets, ce sont des ornements, — roses et urnes souvent — ce sont même des personnages; ce sont des lettres initiales aux courbes gracieuses, aux enlacements délicats; tout un art de bonne compagnie, qui fait peu de bruit mais qui donne aux maisons un cachet très particulier. Pas de portes aux bois sculptés, fouillés; des façades dénuées de tout relief, uniformes, grises, vilaines même, — et l'on est tout étonné de trouver, là, quelque remarquable imposte en fer forgé.

« C'est souvent au-dessus des portes qu'il faut aller chercher les enseignes » a écrit Paul Zeiler, l'auteur de tant de descriptions de voyages à travers l'Europe. Pour Lyon cela était d'une exacte vérité : d'où l'importance de l'imposte dont on ne saurait trop admirer les spécimens encore existants. Et il est bien permis de supposer que le fer forgé devait avoir des œuvres nombreuses et intéressantes dans un pays où il a laissé de superbes morceaux comme les clefs enroulées, comme les figurines d'animaux combattant, comme *la Toison d'Or*. Un pur chef-d'œuvre, celui-là !

Indicatrices de maisons ou de commerces toutes les enseignes, si amoureusement reproduites par Girrane, sont des motifs sculpturaux appartenant à l'immeuble lui-même, — que les dits motifs soient taillés dans la pierre ou rapportés, sculptés en bois ou forgés en fer au dessus des portes, constituant alors, suivant le terme technique, ces « impostes » dont je me plais à restituer le passé.

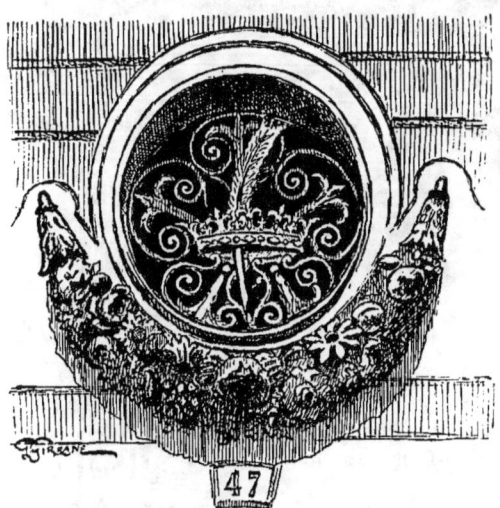

La Plume royale. Dessus de porte en fer forgé, xviii° siècle. encastré dans une maison neuve de la rue de l'Hôtel-de-Ville, 47.

Des pittoresques images d'autrefois, — tableaux sur bois richement enluminés, ou fers forgés élégamment contournés, — des nombreuses enseignes citées ici-même, suspendues à des potences, accrochées à des tringles de fer, rien ne nous reste, rien ne nous est parvenu. Seules les pièces *Aux Treize cantons*, *Au grand Pélican*, ont pu surnager plus longtemps, en cette grande disparition de toutes choses, mais sans leur partie accessoire, sans ce qui servait à les accrocher, sans la classique potence; nous savons qu'elles étaient suspendues, personne plus ne saurait les voir se balançant au vent.

Et le *Grand Pélican*, lui-même, n'a pu être connu des générations présentes. Tout passe, tout meurt.

Après ces bas-reliefs, images parlantes et véritables enseignes, quelle que soit du reste la nature des sujets représentés, jetons un coup d'œil sur les nombreuses statues ou statuettes qui ornaient, autrefois, les rues de Lyon. Choix, assez peu varié, de Vierges, de Notre-Dame, de saints de tout acabit, de

toutes paroisses, œuvres d'artistes tailleurs-ymaigiers qui eurent, certainement, leur réputation — quelques-uns furent célèbres — et au milieu duquel brillaient des effigies de souverains; le Bœuf attribué à Jean de Bologne; les trois Marie, une œuvre de Jean Coustou; sans dénomination précise, — mieux encore, la Vierge, d'Antoine Coysevox.

Statues, convient-il d'ajouter, qui n'ont point entièrement disparu, dont plusieurs se retrouveront ici même, dans les compositions de Girrane, et dont il est facile de restituer l'état exact grâce à la liste suivante dressée au dix-septième siècle par le Père Ménestrier : (1)

OUVRAGES DE SCULPTURE
DANS LES RUES DE LYON :

« Au coin de la rue du Bœuf, est un bœuf sculpté par Jean Bologne.

« Au bas du Chemin-Neuf, sur le coin d'une maison bastie par M. de Liergues, est une Notre-Dame qui joint les mains, par le grand Picard.

« Au bas du Gourguillon, en la maison de Messieurs du Soleil, l'Annonciation par Bidaut, champenois, 1665 (2).

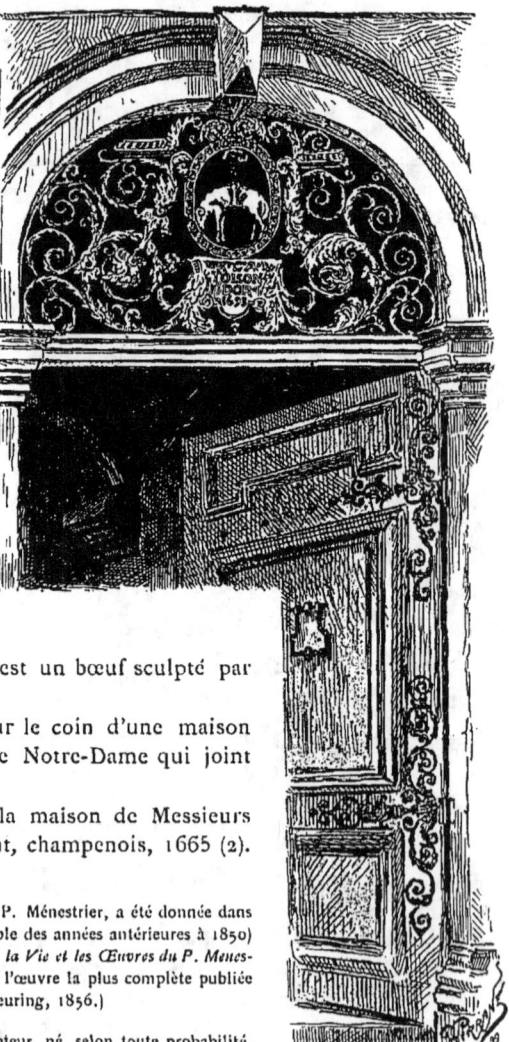

A la Tuison d'Or (1693)
rue Lanterne, 24. Fer forgé.

---

(1) Cette liste, extraite des manuscrits du P. Ménestrier, a été donnée dans l'*Annuaire du département du Rhône* (voir la table des années antérieures à 1850) et de façon plus littérale dans les *Recherches sur la Vie et les Œuvres du P. Ménestrier*, par Paul Allut, qui resteront certainement l'œuvre la plus complète publiée à ce jour sur le célèbre ecclésiastique (Lyon, Scheuring, 1856.)

(2) Nicolas Bidaut (1622-1692), maître sculpteur, né, selon toute probabilité, à Reims, sculpteur du Roi à partir de 1680. Les statues dûes à son ciseau et placées à la façade de maisons particulières portaient les dates de 1660, 1665, 1668, 1678.

« Sur le quay et port de Roanne, une Vierge tenant l'enfant Jésus, par Crespet, forésien, 1685 (1).

« Au coin de la rue de Gadagne, une Sainte-Anne, assez belle.

« Au Change, sur la maison de M. Pianelli, un bas-relief d'une Trinité ; ces trois testes soutenues par deux anges, de Germain Pilon (2).

« Au bout de la Juisverie, du costé de Saint-Paul, une Vierge de l'an 1578.

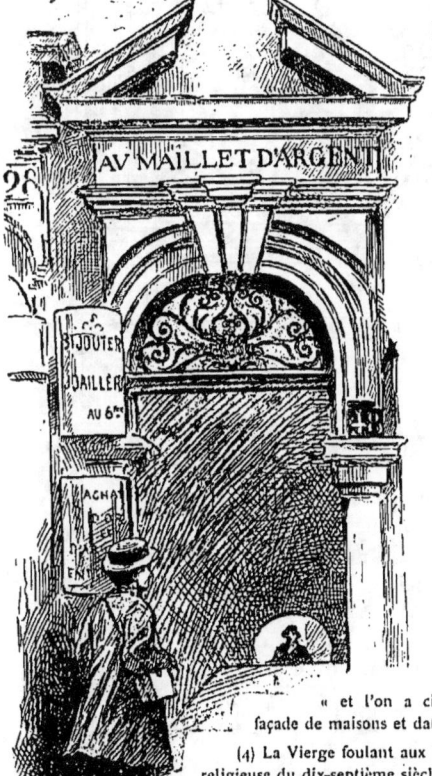

Enseigne gravée en creux, ayant, à partir du XVIe siècle, appartenu à un libraire, rue Mercière, 48. (La frise est actuellement peinte en vert bronze).

« Rue de l'Asnerie, à la maison où pend l'enseigne du Gentilhomme François, une Bacchanale et danse de petits enfants.

« Au port Dauphin, sur le coin d'une maison, un Saint-François, par Gérard Sibreg, vallon, en 1635 (3).

« Au pied du pont, du costé du Change, une Vierge, de l'an 1527.

« A l'entrée du pont de Saosne, une Vierge foulant aux pieds un serpent, de Gérard Sibreg, vallon (4).

« Rue Sainte-Catherine, du costé des Terreaux, une Sainte-Catherine, de Bidaut, 1678.

« Aux Capucins du Petit Forez, un Saint-André, de Martin Handrecy (5).

« Au coin de la rue de la Vieille-

(1) Sans doute Pierre Crépel qui a travaillé à Lyon de 1680 à 1685.

(2) Nulle part, dans aucune biographie, il n'est fait mention d'œuvres de Germain Pilon, à Lyon.

(3) Gérard-Sibrecq, maître sculpteur, le parrain de Claudine Coyzevox et de Gérard Audran était wallon. « Il a beaucoup travaillé à Lyon » dit Natalis Rondot, « et l'on a cité comme dues à son ciseau, des statues placées à la façade de maisons et datées de 1635 à 1643. »

(4) La Vierge foulant aux pieds un serpent se rencontre souvent dans l'iconographie religieuse du dix-septième siècle. Quelquefois même le serpent aura les cornes du Diable, du mauvais esprit tentateur ! Presque toutes les Vierges ici énumérées ont disparu : n'est-ce pas le sort habituel aux sculptures de ce genre !

(5) Martin Hendriey (1614-1662) né à Liège, nommé en 1648 sculpteur ordinaire de la ville de Lyon, a exécuté de nombreux travaux de sculpture à l'hôtel-de-ville, dans les églises, à la façade des maisons particulières.

Monnoye, du costé de la Coste Saint-Sébastien, une Vierge, par Martin Handrecy.

« A la Feuillée, vers les Augustins, une Vierge, par Bidaut.

« Au coin de la rue des Eccloisons, un

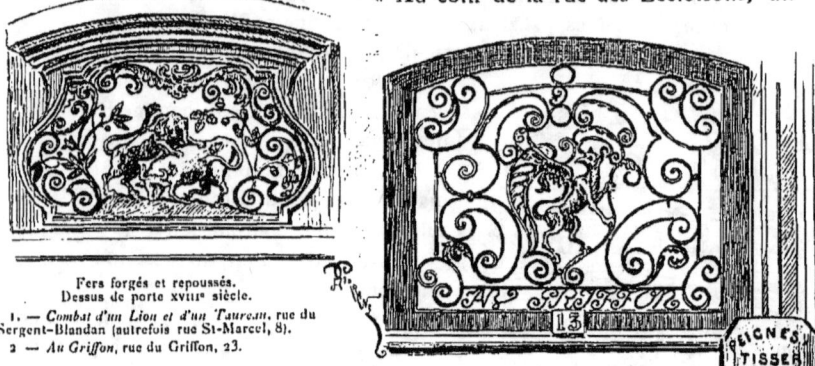

Fers forgés et repoussés.
Dessus de porte xviii° siècle.
1. — *Combat d'un Lion et d'un Taureau*, rue du Sergent-Blandan (autrefois rue St-Marcel, 8).
2 — *Au Griffon*, rue du Griffon, 23.

Saint-Pierre, par Martin Handrecy, liégeois.

« A la rue de la Lanterne, au Signe de la Croix, une Vierge, de l'an 1540.

« L'effigie de Louis XIII, au coin de la rue de la Palme, par Gérard Sibreg, 1643.

« Une Annonciation, fort antique, rue de la Teste-de-Mort.

« Rue de l'Enfant-qui-Pisse, le bon Pasteur, par Bidaut.

« Le Saint-Estienne allant vers Pierre, de Gérard Sibreg.

« Au coin des Orangères, allant à l'Herberie, une Vierge, par George Vallon.

« Vis-à-vis, Nostre Dame de Pitié, par Martin Handrecy, 1645.

« La Magdelaine, sur la porte de la maison de M. Thomé, par George Vallon (1).

« David, à costé de l'église Saint-Antoine, par Bidaut, 1660 (2).

« Au coin de la rue Ecorche-Bœuf, du costé du Port-du-Temple, une Vierge, de l'année 1668.

« Nostre-Dame-de-Pitié, au coin proche rue Longue, par George Imbert, Lorrain, 1647 (3).

(1) Georges le Wallon (encore un wallon dont le nom véritable a été fort discuté) a exécuté, effectivement, plusieurs statues pour les maisons de Lyon, de 1642 à 1645.

(2) C'est le Petit David dont une reproduction par à peu près se trouve plus loin, page 165.

(3) D'après la nomenclature du Père Ménestrier, il y aurait eu, aussi, à Lyon, deux Notre-Dame de Pitié, mais je crois fort qu'il en fut un plus grand nombre d'autant que, buste ou statue, cette figure sculptée se rencontrait souvent à la porte des maisons.

« Jésus-Christ tenant sa croix, à l'entrée de rue (1) Mercière, par George Vallon, 1644.

« A la porte du jardin des P. P. Célestins, Saint-Pierre Célestin, par Martin Handrecy. » — Et voilà.

C'est un morceau excellent, le bœuf faussement attribué à Jean de Bologne, le bœuf qui, resserré en un étroit espace, sur un chapiteau, a bien l'allure de l'animal attendant l'abattoir. Tel il était, tel il est, encore, en ce vieux quartier Saint-Jean qui n'a rien perdu de son décor d'autrefois. Certes, ce bœuf n'ajouterait rien à la gloire du grand artiste mais il ne ferait point tache dans son œuvre. Il a du nerf, de l'allure ; il a même certaines qualités de son école.

L'Urne aux roses. Dessus de porte en fer forgé (XVIIIᵉ siècle), rue Lanterne, 15.
* En pierre ou en fer forgé, quelquefois même en bois, cette urne aux roses se rencontre souvent dans les motifs ornementaux de la fin du siècle.

Et, du reste, à l'époque où un Holbein peignait des tableaux pour enseigne, un Jean de Bologne pouvait bien, sans déroger, sculpter une figure pour un coin de rue. Seulement voilà le *hic*. Pour ce faire, il fallait être sur place, à Lyon, et nous savons par les biographies que le maître bolonais n'y était point. Quoiqu'il en soit, honneur au « Bœuf », enseigne parlante de la rue du Bœuf, et qui peut, très bien, avoir été exécuté par un artiste de Bologne, ou même simplement d'Italie, prénommé Jean, ce qui expliquerait la persistance de la tradition.

Le Bœuf attribué à Jean de Bologne; la Vierge de Coysevox ; deux œuvres également maîtresses, d'un sentiment bien différent, mais qui permettent de restituer la physionomie sculpturale des villes d'autrefois, et de

---

(1) Nous respectons partout, strictement, l'orthographe du manuscrit du père Ménestrier.

« LA VIERGE » D'ANTOINE COYSEVOX, STATUE-ENSEIGNE.

\* Occupait, jadis, la niche d'angle au coin de la rue du Bât-d'Argent et de la rue de l'Hôtel-de-Ville. Vendue en 1771 par le propriétaire de la maison, Pernon, au chapitre de Saint-Nizier, — actuellement dans la chapelle de Saint-Nizier.

Lyon, en particulier; physionomie double, faite à la fois des choses de la vie réelle, matérielle, et des conceptions d'un ordre plus élevé — mélange, conséquemment, de ce réalisme et de cet idéalisme vivant côte à côte et qui donnent à la société du moyen âge sa caractéristique propre. L'un sur son chapiteau, l'autre dans sa niche ; si à cela vous ajoutez les bustes, les bas-reliefs taillés à même dans la pierre des maisons, vous aurez tout le côté du décor extérieur, en plus de l'enseigne purement commerciale.

Que ne nous a-t-on conservé, de même, la danse des petits enfants, sujet cher aux cités anciennes, qui se retrouve aujourd'hui encore, dans la plupart des villes allemandes, le petit David appuyé sur son épée, tenant sous son pied la tête de Goliath qui, aux yeux des contemporains, passait pour un beau morceau de sculpture, également dans la tradition, et la statuette de l'enfant qui pisse, non moins prisée, en tous lieux, des joyeux compères d'autrefois.

Sur la façon dont fut trouvé le petit David, — chez un nommé Gerland, — sur la date possible de son origine, sur le sens réel qu'il faut attribuer au sujet lui-même, voici comment s'exprime M. Raoul de Cazenove dans son intéressant opuscule : *Le peintre Adrien van Der Kabel* (Lyon, 1888).

« C'était une tête crépue et barbue, mutilée, cela va de soi, nez cassé, l'œil poché, la joue enlevée, mais portant encore, d'une façon saisissante, les marques de la mort. L'œil est à demi-fermé, les lèvres sont relevées sur les dents, les narines serrées, la langue plaquée au palais dans la bouche ouverte en un rictus effrayant. A côté de cette tête fracassée, mais d'un grand caractère, un pied, une jambe d'enfant collée sur le côté droit de la tête, noyés dans la chevelure. Il n'y

Enseignes de la rue du Bœuf.
1 — *Le Bœuf*, attribué à Jean de Bologne (maison d'angle).
2 — *L'Outarde d'Or*. Elle reste impassible au milieu des chiens, tandis que les autres oiseaux se sont réfugiés sur les arbres. Cette enseigne a existé, anciennement dans toutes les villes.

avait pas à en douter, c'était bien la tête classique d'un Goliath ; seulement son David était bien loin, en mille morceaux !

« Pressée de questions, la femme répondit que son mari avait trouvé « ça » il y a deux ans, dans un « viérot » par là-bas, au bord du Rhône. — Qu'est-ce que c'est qu'un viérot ? — Un viérot, c'est comme qui dirait un mauvais endroit, où rien ne vient, où rien ne pousse que des pierres et des mauvaises herbes. — Et il n'y avait que cette tête ? — Oh ! que non pas ! il y avait aussi des bras et des jambes mais il y a beau longtemps que les enfants ont joué

Imposte en fer forgé (soleil rayonnant entouré d'initiales), place Sathonay, sur une maison du commencement du dix-neuvième siècle.
* Le soleil et les initiales qui, du reste, ne sont pas du même style, pourraient fort bien avoir été rapportés sur cette maison.

avec et ont tout cassé et dispersé. » Nous écoutions avec anxiété ces détails affligeants, d'autant plus que plus nous regardions la tête, plus elle nous paraissait belle et d'énergique expression, à travers toutes les injures du temps et des gamins de Gerland.

« Bref, à petit prix, mon ami obtint d'emporter la tête, et peu après, venu chez moi pour la voir, le savant conservateur de nos musées me la signalait comme ayant fait partie de l'enseigne, célèbre au dix-huitième siècle, du Petit-David, enseigne qui donna son nom à la rue qui primitivement s'appelait Saint-Antoine, et dépendait du cloître voisin des Antonins.

« En 1660, le propriétaire de la maison qui porte aujourd'hui le numéro 4, bâtie sous Louis XIII vraisemblablement, fit placer au dessus de la porte d'entrée, une console qui supporta bientôt un groupe qu'il commanda à Nicolas Bidaut, et que le sculpteur exécuta en forme de « David appuyé sur son épée et tenant sous ses pieds la tête de Goliath ». (Cochard, *Guide*

à *Lyon*, p. 565). « Cette statue de Bidaut n'était pas sans mérite, ajoute l'auteur du *Guide à Lyon*, qui écrivait en 1820, elle portait pour inscription : *Au Petit-David*. Depuis longtemps elle a disparu. »

« Vérification faite, la console sur laquelle reposait ce groupe depuis 1660, existe encore, avec l'inscription relevée par Cochard. Sous la tête de Goliath, on voit encore le trou foré pour le goujon qui retenait le marbre à la pierre. Malgré l'obligeance de M. Boucaud, propriétaire actuel de la maison du Petit-David, je n'ai pu remonter dans les titres de propriété de cet immeuble jusqu'en 1660. C'était un sujet de prédilection pour les artistes et les gens de métier au seizième siècle, que David vainqueur de Goliath ; le petit, triomphant du puissant, était une solution dès longtemps applaudie et prisée du grand problème social de l'oppression du fort sur le faible (1).

« A Rome, au second siècle, le symbolisme en existait déjà ; on a retrouvé l'enseigne d'un banquier du Forum datant de l'an 167 de notre ère : « Au bouclier cimbrique » *(scutum cimbricum)*. La scène se passe entre Manlius Torquatus et un chef gaulois, de taille gigantesque ; le Gaulois était terrassé, ainsi qu'on le voit dans Tite-Live. C'était le prototype de l'enseigne au Petit-David.

« Quoiqu'il en soit, le maître de cette maison fut un homme de goût, ami des beaux-arts, et la postérité doit lui savoir gré, quoiqu'anonyme, d'avoir confié le soin d'exécuter son enseigne à un artiste aussi distingué que le fut Nicolas Bidaut. » On ne saurait mieux dire.

Sur l'*Enfant qui pisse* les matériaux manquent, les documents précis font absolument défaut.

LE PETIT DAVID

La statue du petit David, par Bidaut.
(XVIIᵉ siècle).

Seule la tête de Goliath existe toujours, trouvée, sauvée du naufrage partiel, par Raoul de Cazenove qui l'a placée dans sa propriété. Cette image est donc une restitution d'imagination pour laquelle l'artiste s'est inspiré de la tradition et de quelques œuvres semblables encore existantes.

---

(1) M. de Cazenove aurait pu ajouter que ce fut surtout un sujet caressé avec amour, dans les vieilles cités libres et dans les contrées gagnées à la cause du protestantisme, car c'était à la fois une allégorie politique et une image tirée de l'écriture sainte, — deux raisons pour retenir les esprits, pour attirer l'attention générale. Peinture murale, sculpture, imagerie, toutes les manifestations d'art public se complairont dans cette exposition officielle de sentiments chers à la masse.

Nous ne pouvons par induction. dit *Enfant* que immédevant donc procéder que En principe, qui *qui pisse*, évodiatement nous

Imposte en fer forgé, rue de la Martinière, constituée à l'aide de flèches, le signe indicateur qui a tenu une si grande place à Lyon.
(Commencement du dix-neuvième siècle)
* Sur les flèches, jadis si nombreuses en la plupart des villes, et qui servent à fixer soit l'époque de certaines constructions, soit la caractéristique d'une habitude locale, voir la page 84.

l'image du célèbre *Manneken-Piss*, de Bruxelles, personnage populaire et important, presque une des célébrités de la Belgique (1).

Et en effet c'est du Nord, des cités flamandes, que nous vinrent ces *fontaines à robinet humain*, suivant la juste expression d'un philosophe, fort rares, presque inconnues même, en France, et qui ne se sauraient voir, en tout cas, que là où l'influence germanique exerça son empire d'une façon quelque peu suivie.

Cela expliquerait donc la possibilité de l'existence d'un *Manneken-Piss* à Lyon, plus ou moins contemporain de Jean Kléberger — c'est ici simple supposition — et qui peu à peu se serait fait accepter de cette société lyonnaise n'ayant pas encore le pudibondisme farouche que devait lui inculquer le dix-septième siècle.

En tout cas un fait est certain : il y eut à Lyon un *Enfant qui pisse* mentionné par les chroniques et les almanachs de l'époque, un *Enfant qui pisse* qui a les honneurs des *curiosités à voir* dans les calendriers du siècle

---

(1) Le *Manneken-Piss* bruxellois, le petit Manneken, c'est à dire le petit homme, a été l'objet de toute une littérature avec images probantes, et de tout un commerce, de toute une industrie locale tenant une bonne place dans l'article de Paris de nos voisins. Le petit bonhomme de plomb agrémenté sur la tête d'un caoutchouc, que l'on presse, pour lui permettre de se livrer ainsi à certain exercice... naturel, se rencontre, se trouve partout. C'est le petit jouet local, la *spécialité bruxelloise*, comme Guignol et Gnafron seront la *spécialité lyonnaise*.

suivant, qui y est appelé « œuvre de sculpture d'un joli effet. » Ce qui permettrait de supposer que ce pouvait être une composition d'artiste connu ; — ce qui permet d'affirmer qu'on avait pour lui quelque estime, qu'on lui trouvait quelque intérêt, que tout au moins, il n'était point considéré comme chose banale.

Bien mieux, toujours d'après le rédacteur de l'*Almanach de Lyon*, nous savons que, aux jours de fête, cet *Enfant qui pisse* se transformait en fontaine de vin, ambroisie bénie. Sur ce point encore, vieille coutume du moyen âge et indication certaine que notre petit polisson était agrémenté des attributs de son sexe. Telles les fontaines du couronnement de l'empereur Maximilien.

L'habillait-on, le parait-on, façon, genre Bruxelles ? Qui sait ! Peut-être bien, malgré le silence de notre annaliste. N'était-ce pas dans la tradition ; n'était-ce pas un des plaisirs, une des amusettes — combien innocente — des époques anciennes !

Ce *Manneken-Piss*, personne, en notre siècle, ne veut l'avoir vu, — parmi les historiens, les archéologues, les littérateurs tout au moins, — pas plus que le père Menestrier n'en parle dans sa nomenclature des statues, reproduite

Le *Paon*, rue Saint-Jean, 12. Dessus de porte en bois sculpté, peint en vert, manière allemande (fin du seizième siècle).

plus haut. Mais ce n'est point une raison suffisante pour en attribuer la création au dix-huitième siècle, — par ce simple fait que l'historiographe lyonnais ne s'est pas occupé des fontaines et, en réalité, les *Manneken* appartiennent à ces derniers monuments, jadis très appréciés, ornés avec un soin tout particulier et qui furent la caractéristique et joyeuse effigie des Républiques, des cités libres, en Italie, en Allemagne, en Suisse.

Le siècle galant, l'avait-il, au contraire, transformé ?

Les gens à perruque, avaient-ils donné des ailes — les ailes de l'amour — au petit polisson à allure moyenageuse, cela est encore bien possible, quoique ce soit simple supposition, simple fantaisie de chercheur, sans que rien puisse nous guider, ni nous attacher de préférence à telle conclusion.

Et si, pour un instant, je me suis un peu écarté du document c'est qu'il y aurait là, ce semble, un intéressant problème d'archéologie à résoudre

Figures grimaçantes de juges : dessus de porte, en bois sculpté, place des Cordeliers. — Dix-septième siècle.— (Maison démolie lors de la transformation du quartier Grôlée).
\* Une reproduction de ce motif décoratif se trouve, aujourd'hui, sur une maison de la rue de l'Hôtel-de-Ville.

sur lequel, jusqu'à ce jour, les érudits lyonnais n'ont pas cru devoir disserter — et ce problème serait particulièrement attrayant, puisque, comme la fontaine à personnage, le *Manneken-Piss* a son histoire.

Et maintenant au passé ainsi restitué, au passé riche en sculptures, en fers forgés, au passé dont on vient de voir défiler les derniers et rares monuments, opposons le présent, le présent qui, lui aussi, déjà, tend à disparaître, à se transformer; qui, demain peut-être, risquerait de ne plus être là, tant il est mobile et variable en ses goûts, en ses formes extérieures; tant, de nos jours, tout se modifie avec la rapidité de l'éclair.

La Corne de Cerf, rue Saint-Georges, 30.
Enseigne sur bois.

# VII

LES ENSEIGNES MODERNES LYONNAISES ET LA PHYSIONOMIE EXTÉRIEURE DES BOUTIQUES. — DÉBITS DE TABAC. — COMMERCES DE LUXE. — COMMERCES POPULAIRES. — INDUSTRIES DIVERSES : LE VÊTEMENT, LA CHAPELLERIE ET SES ORIGINALITÉS « RÉCLAMIÈRES », L'HORLOGERIE, LA BIJOUTERIE, LA CORDONNERIE, ETC. — LES RESTAURANTS ET LES HOTELS. — TITRES ET ENSEIGNES FIN DE SIÈCLE. — L'ÉCRITEAU-ANNONCE DES COMMERCES EN CHAMBRE.

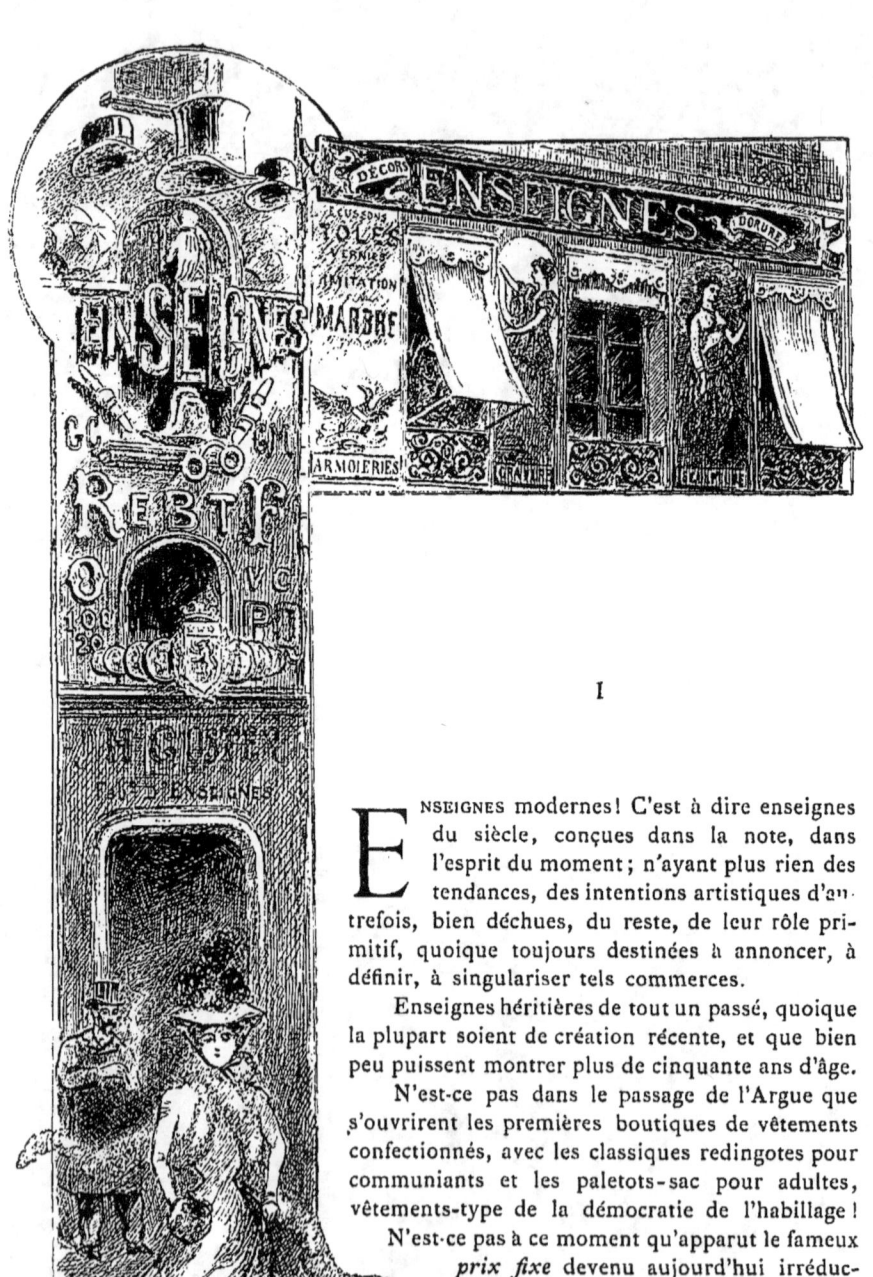

I

Enseignes modernes! C'est à dire enseignes du siècle, conçues dans la note, dans l'esprit du moment; n'ayant plus rien des tendances, des intentions artistiques d'autrefois, bien déchues, du reste, de leur rôle primitif, quoique toujours destinées à annoncer, à définir, à singulariser tels commerces.

Enseignes héritières de tout un passé, quoique la plupart soient de création récente, et que bien peu puissent montrer plus de cinquante ans d'âge.

N'est-ce pas dans le passage de l'Argue que s'ouvrirent les premières boutiques de vêtements confectionnés, avec les classiques redingotes pour communiants et les paletots-sac pour adultes, vêtements-type de la démocratie de l'habillage !

N'est-ce pas à ce moment qu'apparut le fameux *prix fixe* devenu aujourd'hui irréductible, avec lequel, bien facilement alors, l'on pouvait se débattre, se colleter.

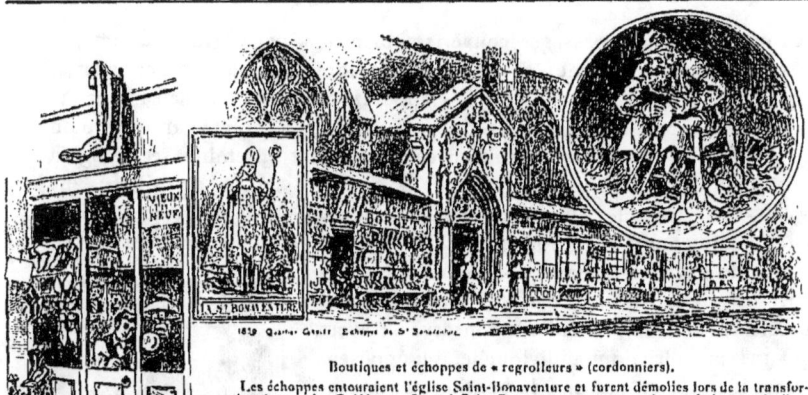

Boutiques et échoppes de « regrolleurs » (cordonniers).

Les échoppes entouraient l'église Saint-Bonaventure et furent démolies lors de la transformation du quartier Grôlée, en 1894. A *Saint-Bonaventure*, panneau peint sur bois, servait d'enseigne à une de ces échoppes. Le « regrolleur » ici représenté est *le père Jésus-Christ* qui dût être expulsé de force et mourut du chagrin de devoir abandonner sa vieille échoppe. Actuellement (janvier 1900) Saint-Bonaventure est débarrassée de la dernière construction qui était venue se greffer sur elle.
Comme le portier, le ressemeleur est en quelque sorte un produit de la Révolution, et il est assez curieux de remarquer que, dans presque toutes les villes, il se groupe dans les échoppes autour des Eglises et tient là, pour ainsi dire, salon politique, se faisant toujours remarquer par l'extravagance, pour ne pas dire par la violence de ses opinions.

Boutique actuelle d'un « regrolleur » de la rue de la Monnaie, avec la classique enseigne botte rouge à gland d'or.

N'est-ce pas avec le passage lui-même, rue couverte, que prit naissance notre enseigne, notre publicité moderne, comme si, avant de se livrer aux imprévus du plein air, on eût voulu, sous le vitrage des galeries, entreprendre en quelque sorte la répétition générale de la réclame extérieure.

Et c'est ainsi que les annonces des fabricants de châles et thibet, sous les arcades du passage Thiaffait, se trouvent être le document-type pour l'histoire de la publicité aux approches de 1830, c'est à dire au moment même où le passage de l'Argue, avec ses ornements, ses décorations, ses *Renommée* Restauration, allait donner à l'enseigne accrochée un nouvel essor.

Toutes les grandes villes ont passé par la période des passages, aujourd'hui à son déclin après une longue et brillante carrière : partout aussi, il est nécessaire de l'indiquer, ce fut le passage qui contribua, dans une large mesure, au renouveau de la publicité.

Véritable enchevêtrement d'enseignes et d'écriteaux : là le facteur d'instruments de musique fraternise avec la crèmerie; aux côtés de l'écrivain public se dresse un contentieux-litige; un bandagiste accole ses appareils herniaires aux promesses culinaires d'un dîner à vingt-cinq sous; sous son couvre-chef un fabricant de casquettes abrite la plaque d'un « huissier judiciaire » — appellation lyonnaise qui se retrouve à Genève.

Une vraie salade! Une vraie forêt vierge d'inscriptions, souvent bizarres.

Au pittoresque des passages couverts si bien mis, par Girrane, en images d'une scrupuleuse exactitude, — car ici le moindre détail a son importance, la plus petite annonce a son intérêt, — opposez ces coins de maisons et de boutiques d'une précision architecturale, vus, observés, notés par quelqu'un qui comprend la rue en ses multiples décors, et de cet ensemble se dégagera la physionomie extérieure de Lyon en la première moitié du siècle; vue générale — tels les vol-d'oiseau de l'ancien temps, — à laquelle il convient d'ajouter, maintenant, la reproduction fidèle des enseignes elles-mêmes.

Coins de paysages urbains — car, ainsi que les champs, les villes ont leur nature, tout au moins une nature particulière, — qui ont conservé à travers les âges une caractéristique individuelle, qui opposent sans cesse le passé au présent, la boutique au magasin; qui mettent ici en plein relief le quartier général de la cordonnerie, — pittoresques échoppes de saint Bonaventure sacrifiées au progrès de la voirie, — qui, là, permettent de jeter un rapide coup d'œil sur des groupements particuliers de commerces; qui servent à noter les différences des quartiers, des maisons, des industries; l'annonce populaire, purement marchande, et l'annonce à tendance élégante, à clientèle aristocratique.

Saint-Honoré, patron des boulangers. Panneau peint sur bois, pour une boulangerie, rue des Augustins.

Après la rue et les maisons qui constituent, naturellement, le principal décor, à la fois premier plan et toile de fond, les boutiques en leurs spécialités, en leur détail d'enseignes, propres aux comparaisons, aux déductions, et même en leurs préférences de tonalités, — les entreprises de déménagement n'affectionnent-elles pas toujours le jaune violent tandis que les marchands de couleurs, annonce vivante, se peinturlurent en quadrillages, — ici les horlogers et les bijoutiers, là les barbiers et coiffeurs; ici les tailleurs, là les merciers; ailleurs les épiciers, jadis voués au pain de sucre resté l'enseigne de ceux qui ne peuvent se payer le luxe de captivantes vitrines, les serruriers avec leurs clefs souvent fièrement accrochées, véritables armes parlantes; les boulangers qui, quelquefois encore, arborent leur patron, Saint-Honoré, cher aux pâtissiers; les cordonniers, les quincailliers, les papetiers, les vanniers, les couteliers, les changeurs qui, ici, comme en les villes allemandes, aiment à garnir leur devanture de monnaies historiques; et bien d'autres qui se pourraient encore citer — les débits de tabac sur la devanture

desquels s'étale de mille façons la classique carotte des temps anciens, carotte dont rougiraient aujourd'hui nos bureaux parisiens ; — et ici, la particularité est telle qu'il me faut l'expliquer en quelques mots. Car les débits de tabac qui, souvent, s'associent aux choses les plus hétéroclites quoique, cependant, leurs préférences soient, toujours, pour les commerces de bouche — rarement se rencontre l'enseigne : *Tabac-Mercerie*, — conservent partout en province un aspect populaire, et jamais, comme leurs confrères de la grande Ville, ne se lancent dans l'article de luxe, tabletterie et maroquinerie.

Non que l'on fume moins en province — loin de là — mais, ceci est à remarquer, la *fumerie* s'y complaît en des temples plus rustiques, la *fumerie* aime à s'y loger en d'étroites, en de petites boutiques. Et n'est-il pas curieux à Lyon, ville où pullulent les comptoirs et les bars, de rencontrer en relativement petit nombre, le riche débit de liqueurs accoté au classique *tabac*. Du reste ceci nous donne la note exacte. A Paris, le tabac n'est la plupart du temps qu'un prétexte à liqueurs : à Lyon, c'est la carotte qui prédomine, qui commande ; la carotte qui évoque tout un passé d'ancien régime, qui fait revivre devant nous la pipe Louis XIV, longue et effilée, la rape souvent élégante, la boîte au couvercle à bandelette de cuir.

O bonne, vieille et rouge carotte ! Et maintenant, après ces physionomies d'enseignes, le détail, l'image, c'est à dire les enseignes elles-mêmes, isolées, détachées, enlevées à leur devanture, au magasin, au commerce qu'elles doivent annoncer, illustrer, mettre en lumière ; tableaux pris pour eux-mêmes et reproduits ici pour donner à nos descendants une idée des images de la rue, de l'esprit des négociants, de la tendance générale du décor au dix-neuvième siècle.

Un musée, si l'on veut, — tel ce musée de la rue autrefois entrevu pour Paris, essayé veux-je dire, — qui eût singulièrement contribué à nous éclairer sur le passé si les gens d'autrefois avaient eu, comme nous, le sens de la classification, et qui, au moins, servira à documenter les générations futures sur nos maisons et sur nos bou- tiques.

L'enseigne a-t- elle, de nos jours, une caractéristique générale, une allure personnelle con- forme aux besoins ?

Enseigne en bois peint d'un débit de tabac
(rue Port du Temple)

\* Les deux pipes, dans le bas, représentent Guignol et Gnafron, les célèbres poupées lyonnaises qui, comme les grands personnages de l'histoire, eurent les honneurs de la galerie des Gambiers, c'est à dire de la pipe en terre.

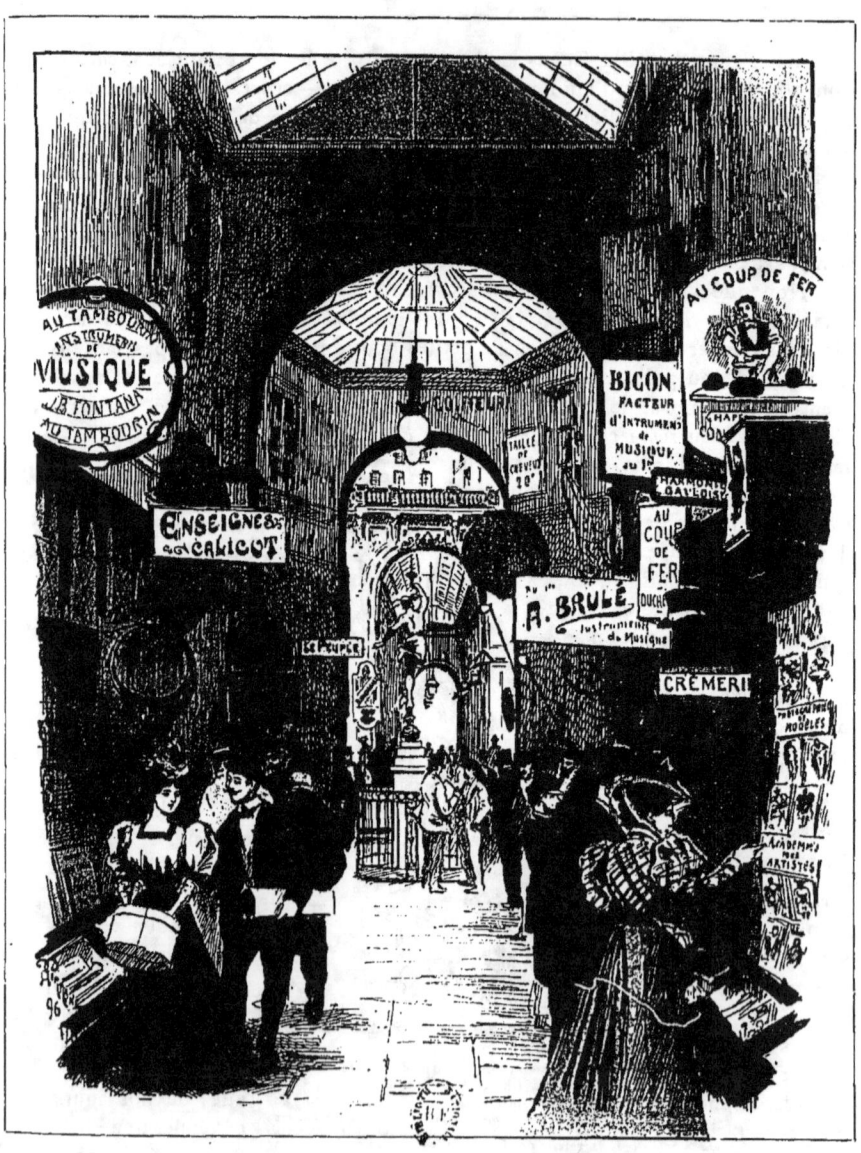

LE PASSAGE DE L'ARGUE COUPÉ EN DEUX PAR LA RUE DE L'HOTEL-DE-VILLE
(la rue qui se voit au milieu avec la maison à balcon).
* La statuette à l'entrée est une reproduction du Mercure, de Jean de Bologne.

ENSEIGNES ET BOUTIQUES

Telle est la question qu'il se faut poser avant d'entrer dans les détails, avant de dresser, pour ainsi dire, le catalogue illustré de ses tableaux, de ses œuvres à Lyon. Et à cette question la réponse, suivant le point de vue auquel on se placera, peut être à la fois affirmative et négative.

S'il s'agit de sa forme extérieure, de la façon particulière de la placer, l'enseigne du siècle se distingue de ses aînées par le fait qu'elle a presque entièrement renoncé au tableau en fer forgé suspendu à l'extrémité

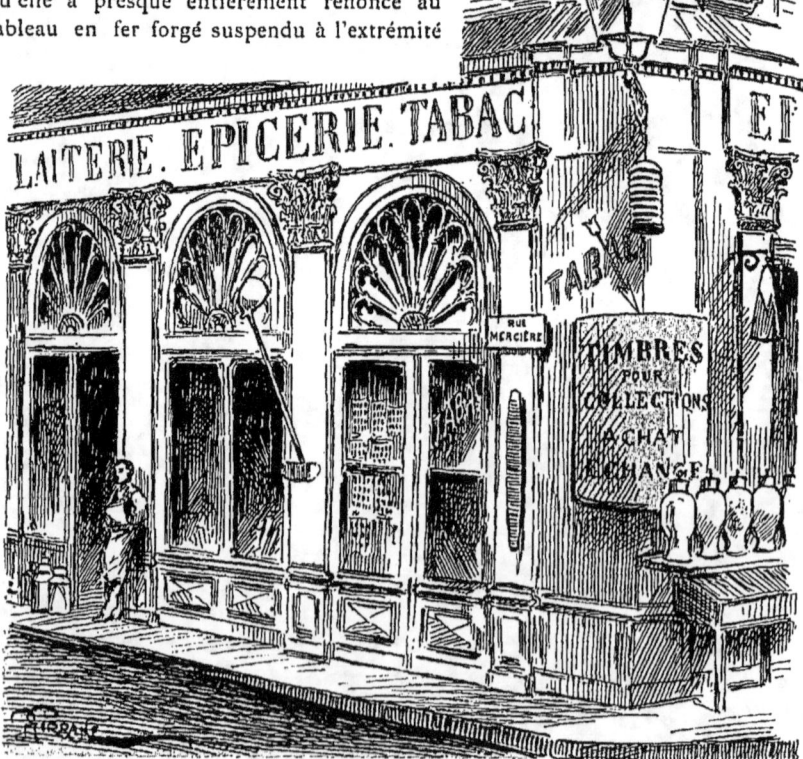

Bureau de tabac, à la fois épicerie et comptoir-zinc (particularité des villes de province.). — Devanture en bois (Restauration) d'une maison du dix-septième siècle formant l'angle de la rue Mercière et de la place d'Albon (avec Vierge dans sa niche).

d'une potence. Et par enseigne du siècle, j'entends celle qui va jusqu'aux approches de 1890, car, depuis quelques années, semble prévaloir à nouveau l'ancien système, l'ancienne annonce commerciale.

Si, au contraire, il s'agit de ses préférences, des raisons, des motifs qui peuvent guider dans le choix des sujets, alors, l'enseigne est à peine différente, aujourd'hui, de ce qu'elle était autrefois, de ce qu'elle fut toujours.

Ne sont-ce pas, aujourd'hui comme autrefois, des allégories, des représentations figurées, des images sans aucun rapport direct avec le commerce qu'il s'agit d'annoncer ; même, uniquement, des jeux de mots, des calembours.

La classique enseigne de l'épicerie servant d'enseigne particulière.

Quelquefois quelconques, elles sont, il est vrai, plus souvent allusives.

Quelconques, elles s'appliquent indifféremment à toutes sortes de commerces ; quelconques, elles appartiennent à un mercier ou à un tailleur, et pourraient,

Au Gagne-Petit. Enseigne automatique, en bois sculpté et peint, d'un marchand de chaussures, rue Montebello.

la même chose, servir de pavillon aux marchandises d'un chemisier ou d'un cordonnier, à des magasins de gros ou de détail.

On les verra défiler ici, telles : *Aux trois Mulets, Au temps perdu, A la Bressanne, A la Savoyarde, Au Cadeau de noce* — qui, après avoir été personnel aux orfèvres-bijoutiers, s'appliquera, de nos jours, à tous les commerces, même à des coffretiers-emballeurs, — *Au Bateau à vapeur,* — il serait inutile de chercher aucun rapprochement entre l'art de la corsetterie et les moyens de navigation ; — telles encore

Petites statuettes en bois, costumées, montée de la Grande Côte.

*Au Gagne-Petit* — je ne sache pas que rémouleur ait jamais aiguisé semelles de chaussures — ou *Au fils de Jupiter* — à moins que ce ne soit une façon d'affirmer la solidité à toute épreuve des meubles placés sous la protection d'Hercule — Hercule fabricant de meubles « imbrisables », un treizième travail qui pourrait rapporter gros.

Mais *Au temps perdu* fut affectionné de tout temps, au point que blanchir un nègre fait partie du domaine « calembourdier » des nations; — mais, de tout temps aussi, depuis la Restauration principalement, les merciers et marchands de nouveautés se complurent dans les titres permettant d'évoquer un profil aimable ou un sujet pittoresque, la Bressanne, la Savoyarde; — mais, à toutes les époques également, les choses qui marquèrent dans le domaine des inventions, furent enregistrées par l'enseigne, et c'est pourquoi le souvenir des premiers bateaux à vapeur sur la Saône a été fixé par l'industriel qui se trouve être ici un corsetier — comme d'autres auront soin de fixer le souvenir du gaz ou des chemins de fer.

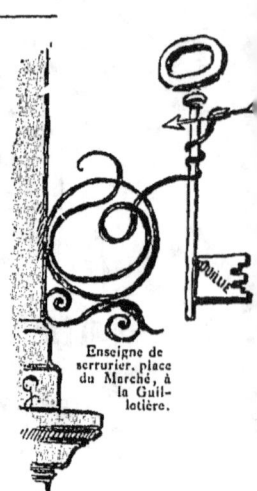

Enseigne de serrurier, place du Marché, à la Guillotière.

Remercions notre industriel d'avoir ainsi rappelé un moyen de locomotion qui fit époque dans l'histoire si intéressante des transports par eau.

Enseignes à tout le monde et à personne; simples devises commerciales. De nos jours on se placera sous l'égide d'un ballon, d'un tricycle, d'une voiture sans chevaux, comme jadis on se mettait sous la protection d'un saint. Divinités modernes du progrès, du génie inventif des hommes, ayant remplacé les personnages sacrés d'autrefois, aux vertus multiples.

Par contre, qu'un bûcheron, d'un vigoureux coup de hache, abatte un arbre, cela sied on ne peut mieux à un marchand de meubles, puisque cette image tend à bien convaincre le passant qu'il trouvera en la boutique meubles réellement en bon bois et non point en carton; — qu'un marchand-tailleur, fournisseur des corporations ouvrières, nous montre sous l'enseigne: *Au tour de France*, un compagnon, sac au dos, avalant des kilomètres de grande route sans

Enseigne d'un magasin d'ameublement, Cours de la Liberté. Cette enseigne, à hauteur du premier étage, est peinte en or sur la façade de la maison.

que son élégant vêtement paraisse en souffrir, c'est chose également naturelle; — qu'un chocolatier du nom de *Poulet* mette sur son écusson un coq chantant, c'est même fantaisie toute indiquée, amusette du bon vieux temps, comme le cygne de la propreté, comme tous les rébus en images, nouveaux par leur ancienneté même.

Enseigne peinte d'un marchand-tailleur fournisseur des corporations ouvrières. Grande rue de la Guillotière.

Puis voici les enseignes parlantes, écusson commercial en quelque sorte, — tel un écusson de noblesse : — *L'homme d'osier*, pour la maison du même nom; — un homme aux cheveux touffus et droits, à la porc-épic, pour la classique image : *A l'Hérissé*, une image qui, comme le drapeau tricolore, a fait le tour du monde... de la chapellerie; — un cheval peu disposé à se laisser monter, illustration toute indiquée pour la pension de chevaux : *A l'Indomptable*; — *A la ruche*, qui, avant de servir à des épiciers spécialistes pour la vente des miels, sera l'enseigne préférée des commerçants tenant *blancherie de cire, à beau blanc* — est-ce que vers 1830, les fabricants de bougies de table, cierges, flambeaux, n'étaient pas encore des notables industriels? — une femme qui se couvre la poitrine et la tête d'un chaud fichu de laine, naturellement c'est *A la Frileuse*; — une femme qui file — que serait-ce,

Enseigne peinte sur tôle d'un magasin d'ameublement, Cours de la Liberté.

Enseigne peinte sur tôle d'un chapelier, 7, cours Gambetta, avec portrait du patron de la maison.

sinon *A la Fileuse*; — et je ne parle ni du morceau de charbon pour le charbonnier en gros, ni du petit paquet de cottrets soigneusement lié en rond, pour le charbonnier au détail, ni du vieux Rouen ou de la boule pour le marchand de faïences, ni de la botte pour le cordonnier, ni de l'énorme bouteille ou du petit broc en bois pour le tonnelier, objets figuratifs de métiers

ayant survécu à toutes les révolutions, pas plus que du plat des barbiers, ou encore des boules dorées auxquelles pend — telle une queue de cheval — une touffe de soi-disant cheveux; la marque, le signe distinctif, en nos pays tout au moins, de ceux qui travaillent le cheveu.

En bois ou en carton, les têtes annonçaient, autrefois, les ateliers de modistes; phare lumineux qui se voyait de loin, grâce au rouge extravagant des pommettes; — en cire, elles sont la spécialité des coiffeurs et des corsetières. Du simple buste elles atteignent, alors, jusqu'au mi-corps, et derrière leurs vitrines, font mille conquêtes peu dangereuses. Bouteilles, plats à barbes, têtes en cire, dernier vestige des insignes corporatifs; principe et méthode que suivent encore certains métiers, certains industriels. Tels les arquebusiers avec leur fusil, les cartonniers avec leur boîte de carton, les relieurs avec leurs volumes, tantôt ouverts, tantôt fermés, aux dorures étincelantes, aux plats en peaux variées; les marchands de cannes, parapluies, cannes à pêche. Ne voit-on pas, ainsi, à la façade des maisons, des armes à feu se poser debout, sur un socle, armes parlantes de la barbarie moderne en un siècle qui se prétend civilisé; des cannes à pêche lancer dans le vide, à travers l'espace, des ficelles menaçantes comme si elles voulaient cueillir, happer la foule; d'énormes ciseaux accrochés, tout ouverts, comme s'ils allaient couper de gigantesques objets, les ciseaux d'Atropos!

*Enseigne du chocolat Poulet, 8, rue du Plâtre.*

D'autres trouvent que l'enseigne classique ne suffit point : non contents de leurs plats à barbe, quelques coiffeurs se paient ainsi des tableaux, de vrais tableaux, des *Figaro;* — des *Figaro* devenus, du reste, peu à peu une nouvelle marque professionnelle; « Figaro-ci, Figaro-là », comme dans le *Barbier de Séville*, car, du petit au grand, tous les Figaros se laissent voir en nos modernes cités et Lyon ne fait pas exception à la règle — loin de là. Les coiffeurs, ici, se signalent, même, par une autre particularité : tous placent sur leur devanture l'image du lavage et du séchage à vapeur : — une femme, la tête posée sur un appareil-étuve, lavage en trente minutes, séchage en dix minutes, — image, on peut le dire, essentiellement locale, image bien belle, bien

*Enseigne peinte sur tôle d'un marchand de cotons à tricoter, 21, quai de la Guillotière.*

Enseigne peinte sur tôle d'un marchand de fichus et de laines, 29, rue Victor-Hugo.

propre, bien luisante, étalant sur tôle des vernis éclatants; une sorte d'Épinal qui vise au tableau. A part cela, coiffeurs qui, comme partout aujourd'hui, touchent à tout, vendent de tout; parfumeurs, gantiers, chemisiers, voire même chapeliers, sans compter les mille objets de l'article de Paris, sans compter les multiples accessoires de la toilette. Coiffeurs qui, dans les officines populaires, volontiers confondent pommade du lion et pommade de Lyon. L'une comme l'autre, à deux sous le petit cornet.

Ici la vieille petite boutique qui, sur sa face extérieure ou sur ses vitres, annonce les prix de taille et de coupe; — là le moderne salon où s'échangent tous les potins du jour et où non content de vous laver la tête on transforme en huit reflets les chapeaux de soie malades, et où l'on va jusqu'à brosser et cirer les chaussures. Un « reluisage » complet.

Tantôt, en nos modernes boutiques, l'enseigne peut être considérée comme indispensable; tantôt elle apparaît inutile ou du moins d'un intérêt secondaire. Ici, la qualité, le genre, sont indiqués par les signes extérieurs; là, c'est dans la vitrine que se trouve l'explication du commerce, soit que les objets étalés en ordre méthodique, fassent eux-mêmes la réclame parlante,

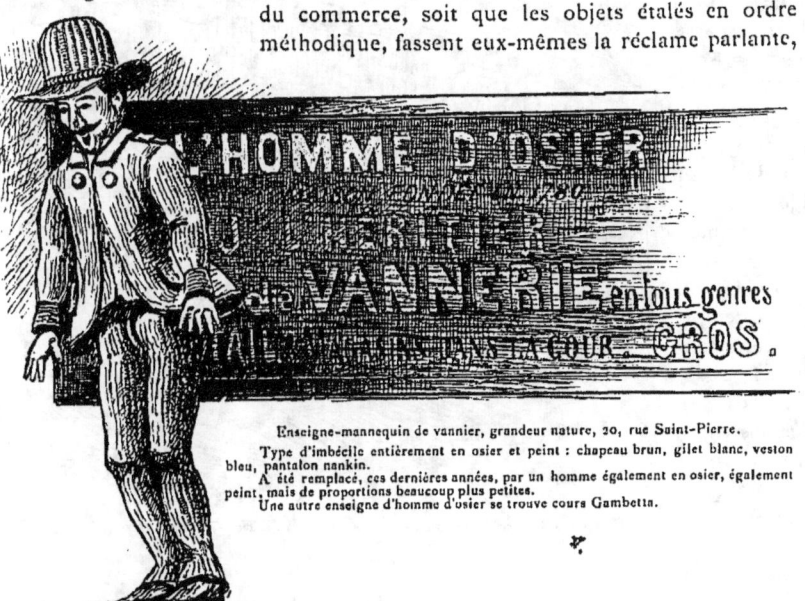

Enseigne-mannequin de vannier, grandeur nature, 20, rue Saint-Pierre.
Type d'imbécile entièrement en osier et peint : chapeau brun, gilet blanc, veston bleu, pantalon nankin.
A été remplacé, ces dernières années, par un homme également en osier, également peint, mais de proportions beaucoup plus petites.
Une autre enseigne d'homme d'osier se trouve cours Gambetta.

soit qu'un tableau en relief représente un sujet, une scène appropriés au genre des dits objets. Tels les villages en saindoux des charcutiers — une nature molle, couverte de givre, prête à se fondre; — tels les animaux empaillés des fourreurs; — tels les sujets quelconques dûs à l'art des garçons épiciers habiles à marier les pailles aux chocolats et les pâtes italiennes aux noirs bâtons des réglisses, entendus dans la science des constructions souterraines en bouteilles, sachant pénétrer les secrets des végétations exotiques au point de faire pousser des champignons en chambre.

Art spécial de la montre qui, ici, se contente de marier les couleurs alors que, là, il se lance dans l'architecture, élevant des châteaux, des forts, même jetant des ponts, alors qu'ailleurs il se confine dans la représentation figurée de chasses au cerf ou de scènes de patinage ; art aujourd'hui universellement répandu, ayant ses adeptes, ses maîtres, à Lyon comme à Paris. Et il semble que plus l'arrangement de la vitrine s'est perfectionné, que plus la montre est devenue une véritable exposition, leçon de choses, pour ainsi dire, à l'usage des désirs et du portemonnaie de l'acheteur, plus l'enseigne a perdu de son importance et de son utilité ; — tant il est vrai que dans tout, conditions de l'existence comme décor extérieur de la vie, le passé finit par être étouffé par le présent. L'éternel « ceci tuera cela » de Victor Hugo.

Des commerçants à l'esprit inventif, il en fut de tout temps, il en sera toujours ; c'est pourquoi, en toutes les villes, on rencontre des boutiques qui aiment à se

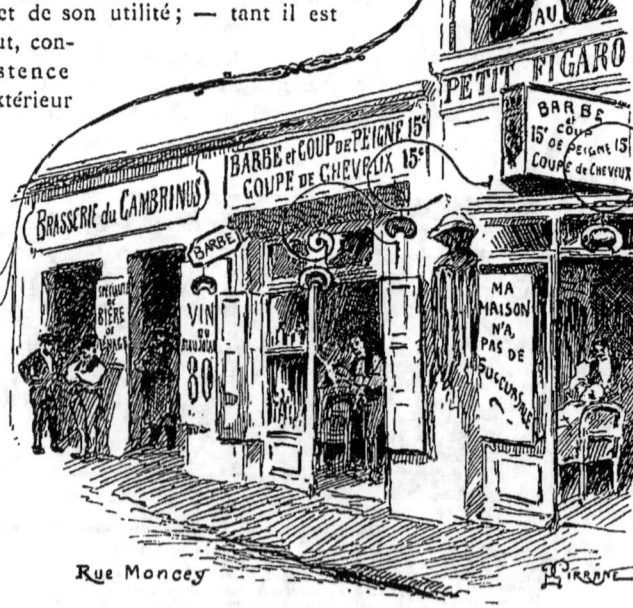

Enseignes de barbiers — et de brasserie populaire débitant également du vin.

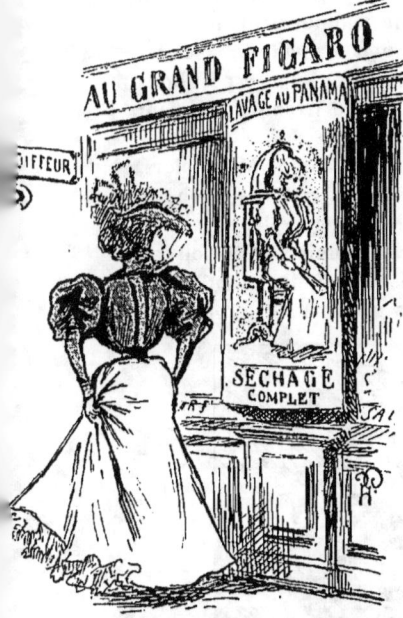

Enseigne de coiffeur avec allusion à l'affaire du Panama (vers 1894), cours Morand.
" Tous les coiffeurs de Lyon placent à leur devanture l'image sur tôle de ce séchoir à vapeur.

donner le luxe d'enseignes jouant à la composition illustrée, voire même à la peinture de genre. Une image dont leur industrie fait les frais ; — non la simple figuration des objets qu'ils vendent, mais bien une véritable fantaisie sur ce thème, quelquefois encore laissant apercevoir des prétentions artistiques.

Tel, pour ne point sortir de Lyon, ce qui nous mènerait trop loin, le coffretier qui a placé à sa devanture — comme tableau — un artilleur nouveau genre chargeant un canon de projectiles, également peu employés dans la vie usuelle, car de la gueule s'échappent des malles, des sacs et autres menus objets de voyage. Boulets allégoriques que maint acheteur, sans doute, ne craindrait pas de recevoir directement, bras ouverts, sans crainte de blessure dangereuse pour son porte-monnaie. (1)

Tel cet entrepreneur de déménagements qui s'est complu à placer sur sa porte un tableau peint des moyens de transport, dans le passé et dans le présent, et qui nous montre l'avenir sous la forme du ballon déménageur. Les trois âges de la locomotion ! Volontiers, les voituriers dont il est ici question aiment à se servir de sujets identiques. Si bien que ces honorables industriels qui transportent, Dieu sait comme ! nos hardes et nos défroques humaines, semblent avoir un faible pour les instruments de progrès, ce dont on ne saurait trop les féliciter.

Ballons déménageurs, quand serez-vous là !

Avec vous peut-être aurons-nous l'idéal. L'amusement des locataires charmés de se voir ainsi déménagés sans peine et la tranquillité des pauvres chevaux étiques qui... tirent, tirent sans garantie des côtes cassées.

(1) Voir la reproduction de cette amusante enseigne page 217.

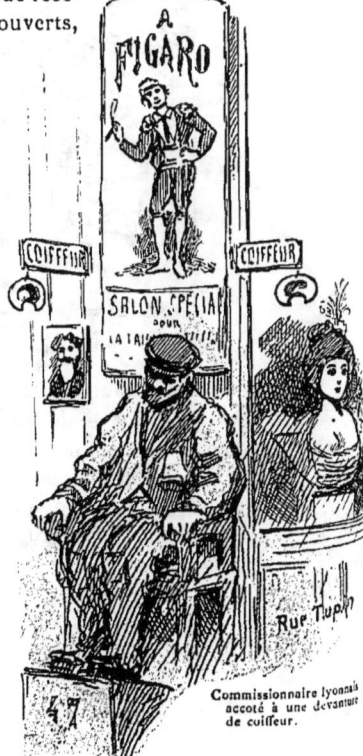

Commissionnaire lyonnais accoté à une devanture de coiffeur.

Jadis aux côtés de la boutique de déménagement triomphaient aussi les roulages et les diligences, à *service direct, sans changer de voiture*, et ce fut jusque vers 1850 un amusant prétexte à voitures énormes — et à postillons à hautes bottes étalant sur tableau peint une moustache irréprochablement cirée, la petite veste cambrée et leurs charmes vainqueurs.

Aujourd'hui tout cela a disparu : ce sont choses d'antan. Mais, alors, combien suggestive l'enseigne qui représentait diligence et calèche — oh! la lourde diligence, oh! l'élégante calèche! — hissées sur un wagon plat et permettant ainsi aux voyageurs de continuer sur rails un trajet commencé en voiture, sans, un instant, abandonner la dite voiture et « sans le moindre cahot. »

Images également précieuses pour l'histoire des moyens de locomotion,

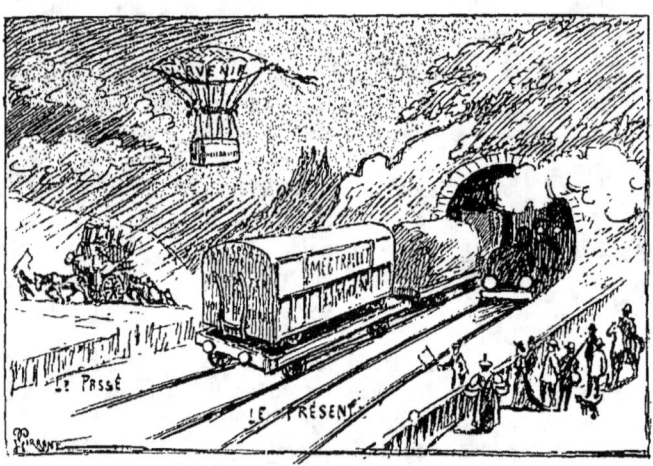

Enseigne d'une maison de déménagement, avenue de Saxe.
(Immense tableau peint sur toile, aux couleurs criardes).

auxquelles il faut ajouter les enseignes des sociétés de transport par eau — Rhône et Saône — ici *les Papins* qui annonçaient un service accéléré pour voyageurs et marchandises! D'une part sur Mâcon et Châlon; d'autre part, sur Marseille par Valence, Avignon et Beaucaire. Images à bateaux de bois jusqu'au jour où, triomphalement, l'on pourra mettre : « bateaux tout en fer. »

Tel encore ce cordonnier qui affirme hautement tenir les « magasins les plus vastes de France » et qui s'est amusé à placer dans sa vitrine le tableau classique du pédicure guérissant radicalement les cors. Mais le choix de l'image est, ici, moins heureux car ce ne saurait être une recommandation bien chaude pour les chaussures qui se débitent en son magasin. N'est-ce même

Tableau automatique classique, arme parlante des pédicures, servant d'enseigne à un magasin de chaussures, rue de l'Hôtel-de-Ville.

pas montrer aux acheteurs futurs ce dont ils peuvent être menacés..... par des cuirs barbares. Le revers de la semelle !

Il y a le commerçant soucieux des choses du passé.

C'est ainsi qu'un marchand de toiles cirées et brosseries, rue de l'Hôtel-de-Ville, a ressuscité la classique enseigne *Au cheval blanc*, plus haut décrite, en la faisant peindre sur un fond bleu fleurdelysé.

Il y a le commerçant doué d'un certain vernis, s'intéressant aux choses professionnelles, recherchant avec amour tout ce qui peut avoir une tendance d'art. Tel ce sellier qui a harnaché un cheval en plâtre, reproduction d'un Rosa Bonheur. Tel ce marchand de statuettes affichant bien haut son mépris pour tout ce qui n'est pas la Vénus de Milo.

S'il est des industriels à l'esprit peu inventif, d'autres se font remarquer par leur recherche constante de la fantaisie et des sujets amusants. Certains ont repris un genre cher aux deux derniers siècles, la composition de personnages avec les attributs, avec les objets de leur métier. Et ici ce ne sont plus des feuilles volantes, des images devant attendre l'acheteur, mais bien des enseignes destinées à être vues par tout le monde, et donc, lisibles pour tous.

Jadis une maison de Metz ou d'Epinal, avait ainsi inventé des bonshommes à l'usage de toutes les industries, mais cette création ne rencontra, je crois, qu'indifférence

L'ancienne enseigne du Cheval Blanc, peinture en tôle pour un marchand de toiles cirées, rue de l'Hôtel-de-Ville.

complète. En quelques villes on a pu voir bottiers, chapeliers, horlogers, épiciers-droguistes se constituer des enseignes figuratives, mais nulle part, comme à Lyon, chapeliers et tailleurs n'ont montré un goût aussi accentué pour les choses pittoresques; les chapeliers à l'aide de personnages formés d'attributs, les tailleurs avec des sortes d'histoires en images. Si bien que Lyon peut montrer aux étrangers deux amusants tableaux représentant le premier un homme, le second une femme, tous deux dessinés, constitués à l'aide de chapeaux. Tout en chapeaux et en casquettes, ayant même pour nez un bonnet pointu de clown, l'homme a quelque peu l'air de succomber sous cette marchandise qui « dégouline » en cascade, le long de ses bras, tandis que la femme, crânement flanquée de deux rotondités à fonds... et à bords de melon, affecte l'allure d'une véritable bastille chapelière.

Enseigne trompe-l'œil, peinte sur tôle, d'un magasin de chapellerie, avenue de Saxe.

Les tailleurs, à Lyon, semblent se complaire aux contrastes violents. Du *Au Tailleur Riche* — richesse relative, il est vrai — on saute sans transition *Au Tailleur Pauvre* : voulant tout concilier, un petit marchand s'est modestement intitulé *Au Tailleur ni riche ni pauvre.* Tous, du reste, étant plus ou moins tailleurs soldeurs, tailleurs marchands de coupons, une des branches de ce commerce dont j'ai esquissé, précédemment, la physionomie générale ; tous ayant à leur devanture des dialogues illustrés, genre de

Enseigne écrite d'un magasin de vêtements, avenue de Saxe (Concurrence au *Tailleur Pauvre*).

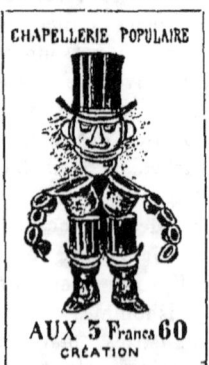

Enseigne trompe-l'œil, peinte sur tôle, 16, rue de la Barre.

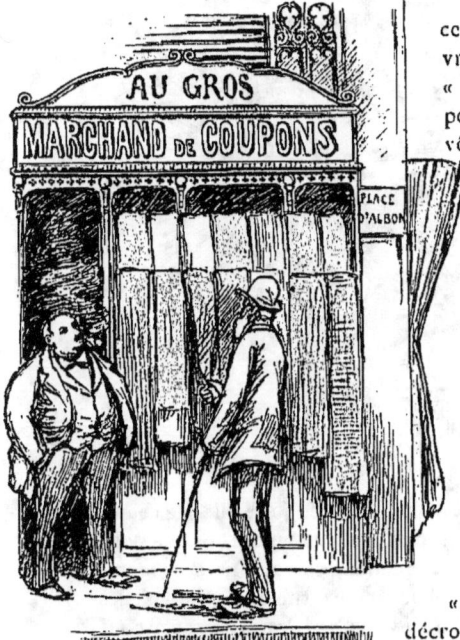

Enseigne écrite d'un marchand-tailleur, place d'Albon, dont l'intérêt résidait dans un amusant rapprochement entre le titre du magasin et son propriétaire qui était, en effet, un *gros marchand de coupons*, attendant placidement la clientèle, sur le pas de sa porte, et se prêtant ainsi, lui-même, à un calembour vivant.

ceux qui, à Paris, ornaient la défunte et vraiment pittoresque *Redingote Grise*. Bref, « voulez-vous être habillé richement, avec peu d'argent, entrez voir le Grand Bazar des vêtements. »

Le propriétaire du *Au gros marchand de coupons*, alsacien émigré en 1871, israélite naturellement, affligé d'un terrible accent qui lui faisait dire, sans cesse, pour la plus grande joie de ses clients : « *Fus fullez que che fous le tonne, halors!* » avait trouvé mieux. Possesseur d'un gros ventre dont l'habillement nécessitait, sûrement, un gros coupon, il restait des heures entières sur le pas de sa porte servant ainsi à sa boutique d'enseigne vivante. A la fermeture il n'était point rare d'entendre les *gones* dire sur le mode majeur et avec l'accent traînant qui leur est particulier : « Voilà le père Coupons qui décroche son ventre et ferme sa boutique. »

L'enseigne vivante! Là où d'autres se fussent montrés portraiturés sur un beau tableau, il se mettait, lui, en chair et en os. Sûrement la plus éloquente des réclames!

Et maintenant, ces généralités fixées, parcourons les rues, cataloguons les enseignes en groupant le plus possible les spécialités entre elles, afin de pouvoir nous livrer aux rapprochements et aux comparaisons souvent instructives.

Voici, en ce passage de l'Hôtel-Dieu qui, ainsi, joue un peu — oh bien peu ! — au Palais-Royal, les orfèvres, toujours grands

Enseignes « calembourdières » sur les Merle, à Craponne (Rhône). Tailleurs tous deux, les Merle, père et fils, se font une concurrence acharnée. D'où les enseignes ici reproduites. Si ce sont deux Merle, ce n'est assurément pas *Aux Deux merles*. Le vrai *Merle Blanc* est effectivement blanc... de cheveux, étant le père de l'autre Merle qu'on appelle communément le *Merle Noir*. Oh la couleur!

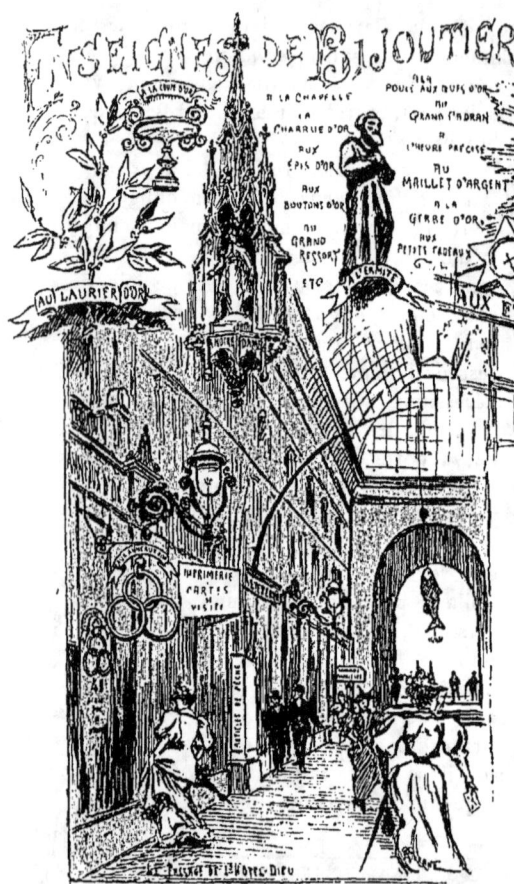

Cette page qui donne un aperçu du passage de l'Hôtel-Dieu où se trouvent plusieurs boutiques du commerce spécial, ici décrit, groupe en un seul ensemble les enseignes et les titres de la bijouterie et de l'horlogerie dans les différents quartiers de Lyon.

amateurs de ce qui brille, de ce qui reluit, n'abandonnant l'or que pour le diamant et volontiers se complaisant aux rubis des étoiles; les orfèvres qui, pompeusement, prennent pour enseignes : *Aux Anneaux d'or*, *Au Soleil d'or*, *Au Laurier d'or*, *A la Coupe d'or*, *Aux Etoiles*, *A Notre-Dame*, *A l'Ermite*; — voici *Au Canon d'or* (cours Lafayette); — voici *Aux Epis d'or*, *A la Charrue d'or*, *Aux Boutons d'or*, quai Saint-Antoine; — voici *A la Chatte blanche*, née à la suite de la féerie du même nom, jouée à Lyon en 1872, quoique l'enseigne représente deux chattes agrémentées de boucles d'oreilles; souvenir de deux chattes, en chair et en os, qui trônaient, autrefois, dans la montre du bijoutier, les oreilles ainsi également ornées. Bijouterie moderne ayant, comme son aînée, un quartier à elle propre, et naturellement plus riche en enseignes que l'orfèvrerie d'autrefois qui, de son antique splendeur, rue Mercière, n'a gardé que le *Maillet d'argent* et le *Bras d'or*, et encore le dernier

s'est-il entièrement coupé le bras et a-t-il passé avec armes et bagages dans le camp des confiseurs. Soigneusement conservée la *Chapelle d'or*, agrémentée de la Vierge et d'anges cuivrés, réfléchit tristement aux merveilles du passé en un grenier où elle est trop âgée pour se bien trouver.

Voici, ce qui se touche de près, les horlogers, aujourd'hui encore, dans les quartiers populeux, horlogers-bijoutiers et qui, le progrès aidant, ont ajouté à leurs spécialités l'électricité ; les horlogers qui, tout naturellement, se

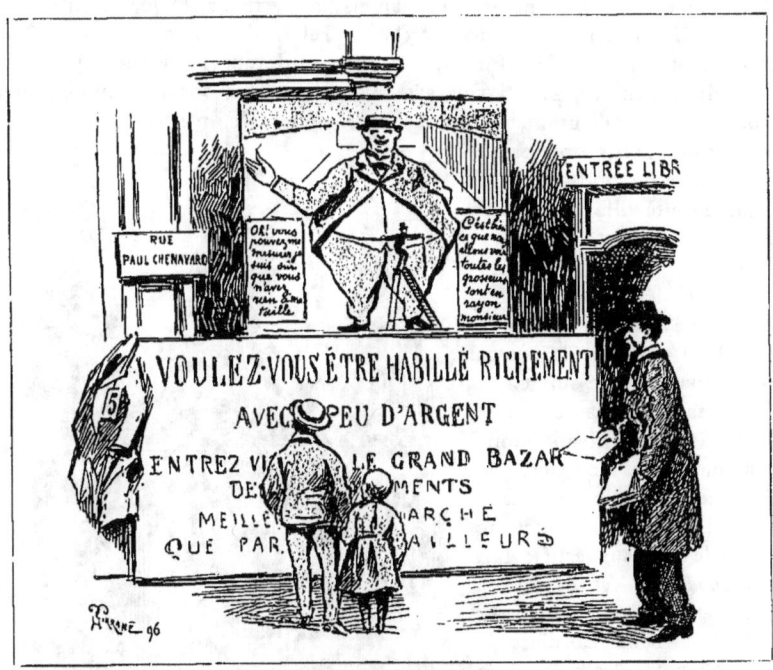

Enseigne, peinte sur toile, d'un tailleur faisant les soldes : *Le grand Bazar des Vêtements*.
(Le magasin a disparu en 1898).

servent de la montre, de l'horloge comme enseigne ; qui aiment à se placer sous ce vocable classique : *Au grand Cadran, Au cadran économique* — sans doute, pour mieux servir d'image parlante, celui du dit marchand ne... fonctionne pas, économisant ainsi les heures ; — *A l'Heure précise*, avec un coq chantant ; *Au grand Ressort, A la Montre d'argent*, et, par suite, à toutes les montres de tout métal possible. Puis l'horloger étant, lui aussi, de ceux qui suivent la marche du siècle et volontiers se complaisent à monter, à s'élancer

dans les airs, voici *Au grand Cadran électrique, Au Ballon captif,* souvenir de 1878, *A la tour Eiffel,* — toutes les villes l'ont vue ou la verront cette suggestive enseigne, — *Au Papillon,* qui, lui, ne pouvait être qu'automatique; et, — ce qui s'expliquerait moins facilement, — *Au Diable,* quoique l'or et l'argent soient, suivant l'idée du moyen âge, matières fort tentantes pour messire Satan; ou encore *A la Poule aux œufs d'or,* maison fondée en 1810, une brave poule couvant des œufs à bijoux... plus ou moins précieux.

Tout bon commerçant ne manque jamais la particularité locale; il sait quel avantage il en peut tirer pour sa réclame. Tel le vieux Lyonnais logeant en une boutique de la rue du Plat, qui a orné sa devanture de cet avis aux passants : Horloger breveté, 3 fois réparateur de l'horloge de Saint-Jean en 1856. Réparateur d'automates curieusement mécanisés, n'est-ce pas, pour un homme de l'art, brevet de sapience et titre de gloire?

Comme toute ville qui se respecte, Lyon compte nombre d'horlogers arborant sur leurs vitres la croix fédérale, à la fois signe d'habileté de main, et marque d'origine bien naturelle là où vit une nombreuse colonie suisse.

Voici les modistes, en cette rue Mercière toujours vivante, toujours trafiquante; les modistes, que les charmes de la belle image paraissent laisser indifférentes, se contentant de titres suggestifs : *Aux Dames lyonnaises,* — et les trottins facilement se chargent de montrer que depuis la belle Cordière le beau sexe n'a point déchu, — *A la Parisienne, A la petite Parisienne, A l'Elégance, A la Coquette, A la Fiancée, Aux Lilas, A la Rubannerie de Saint-Etienne, A la petite Mascotte.* La Parisienne n'a-t-elle pas fait ainsi le tour du monde, tout comme la rubannerie de Saint-Etienne. Et Lyon, lui aussi,

Enseigne en bois sculpté et en métal (la chapelle, la Vierge et les anges sont en cuivre doré) qui décorait, autrefois, la boutique aujourd'hui disparue, d'un bijoutier nommé Chapelle, quai Saint-Antoine, 5 (auquel succédèrent Bateyron puis Dupont).
\* La devanture a encore conservé son style primitif, mais l'enseigne elle-même est devenue la propriété d'un joaillier, M. Bousquet, qui l'a ainsi sauvée d'une destruction probable.

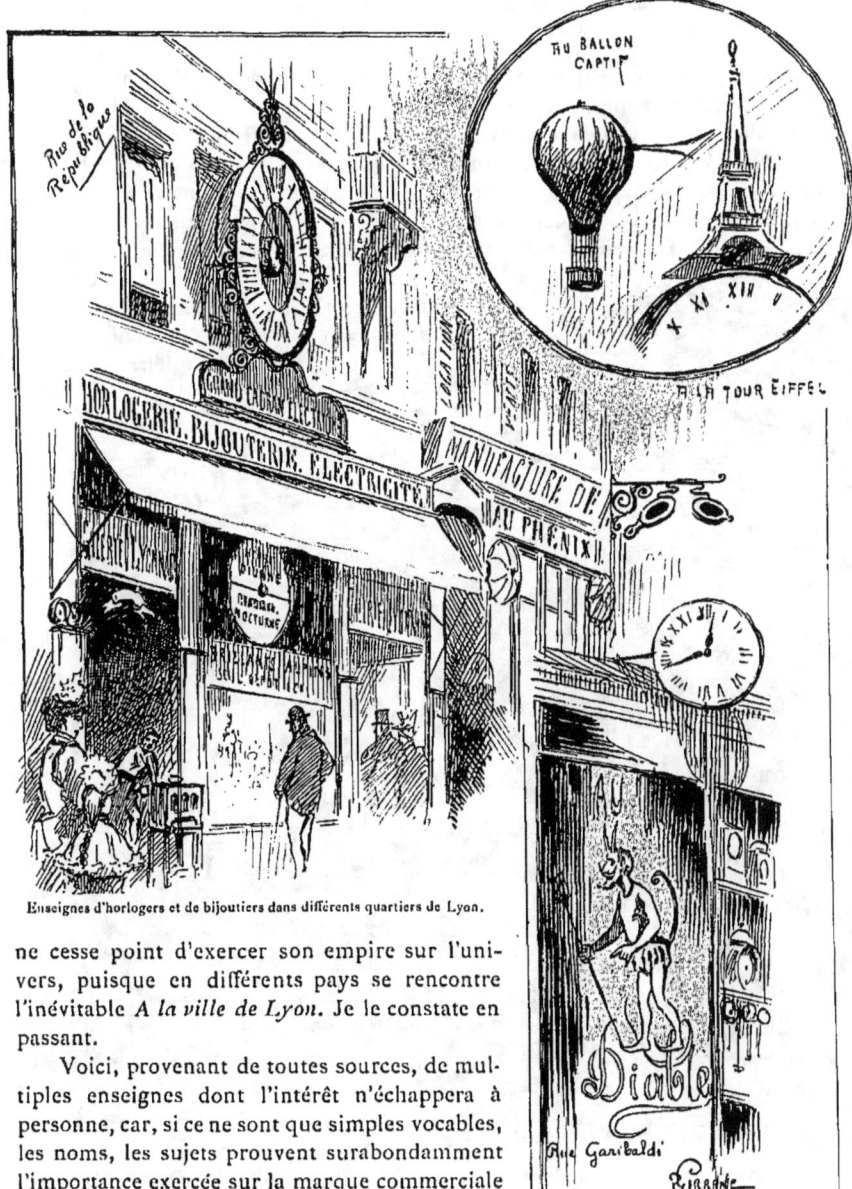

Enseignes d'horlogers et de bijoutiers dans différents quartiers de Lyon.

ne cesse point d'exercer son empire sur l'univers, puisque en différents pays se rencontre l'inévitable *A la ville de Lyon*. Je le constate en passant.

Voici, provenant de toutes sources, de multiples enseignes dont l'intérêt n'échappera à personne, car, si ce ne sont que simples vocables, les noms, les sujets prouvent surabondamment l'importance exercée sur la marque commerciale par les événements extérieurs.

*Aux Émigrés Alsaciens* (coin de la rue Grenette et de la rue Centrale), enseigne rappelant l'émigration et représentant l'Alsace et la Lorraine, du sculpteur Bailly, œuvre sous la forme habituelle aujourd'hui banale.

*Au Petit Chaperon Rouge*, fournitures de modes, et tout ce qui en découle.

*A l'Ogre*, — c'est classique, tant que les contes de fées existeront, mais à vrai dire, cela n'a avec la cordonnerie pas plus de rapport direct que *A Phébus*.

Du reste *l'Ogre* paraît être un titre particulièrement cher à certains boutiquiers — quel que soit leur commerce — qui, sous ce vocable, prétendent avaler et faire avaler au public des monceaux de marchandises défraîchies.

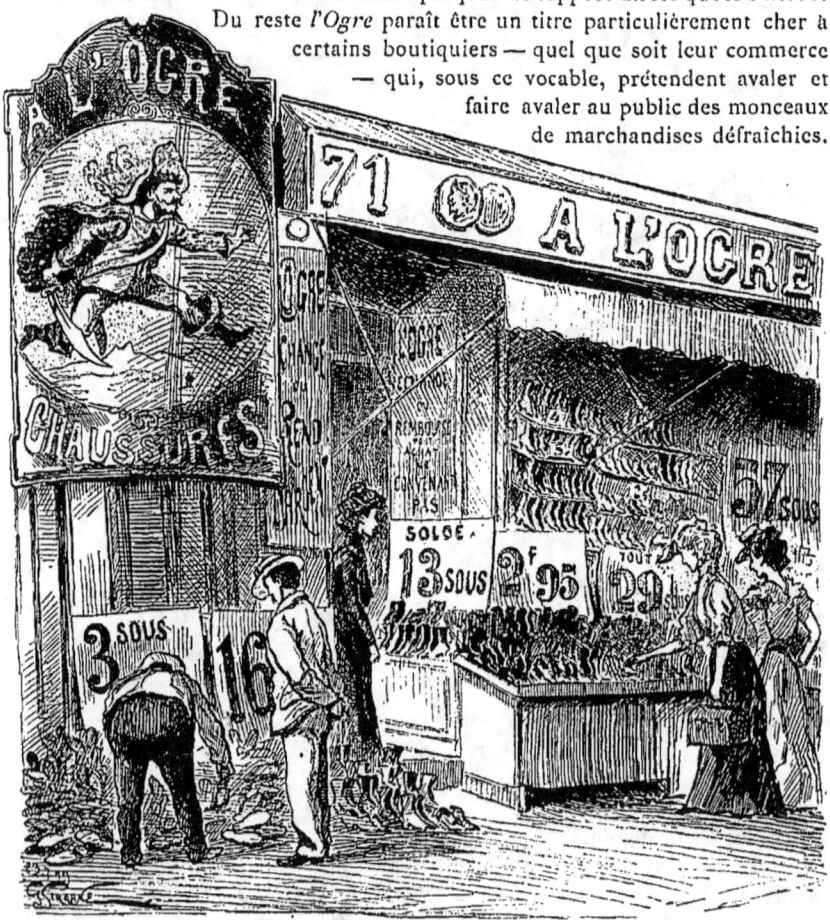

Enseigne peinte sur tôle d'un magasin de chaussures, rue de l'Hôtel-de-Ville (coin du passage de l'Argue).

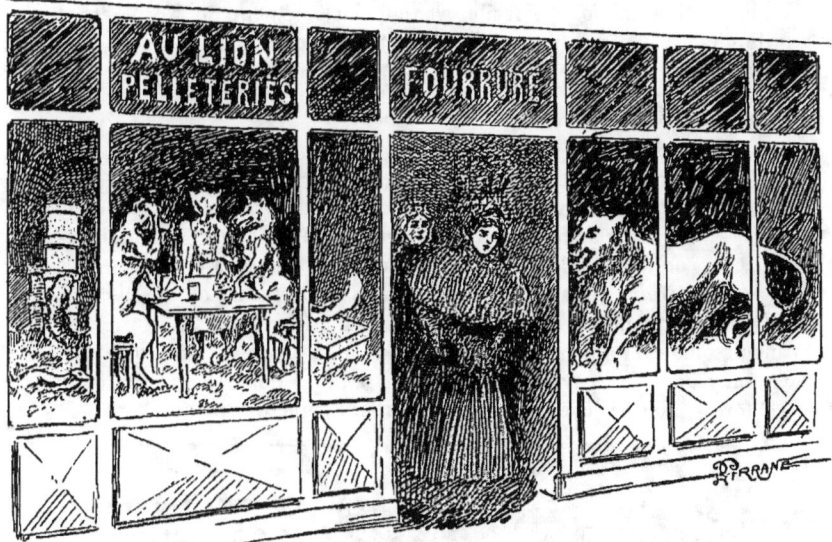

Renards jouant aux cartes (animaux empaillés). Type classique d'enseigne de fourreur, pour une maison, rue Saint-Joseph.
(maison datant du commencement du dix-neuvième siècle).

*Au petit Poucet*, — c'est non moins inévitable et cela appelle les bottes.

*Au bon Génie*, — cela ne se voit-il pas partout? Il est vrai que le *Bon Génie*, de Lyon, avenue de Saxe, a été tellement passé au noir qu'il ne se laisse même plus deviner. Et puis c'est un magasin de nouveautés, — qui plus est, vendant à crédit. O Génie des affaires!

*Au Roi d'Yvetot*, chemisier, rue Jean-de-Tournes. Le *Roi d'Yvetot*, de Paris, ayant été dans le calicot, tous les *Roi d'Yvetot* de France et de Navarre ont cru devoir également « calicoter » sous peine de dérogation. Roi en bonnet de coton devenu le prince de la toilerie. Et n'ayant point perdu au change, car son moderne royaume est immense.

*Au Coup de fer*, passage de l'Argue. Souvenir du premier coup de fer, une innovation qui fit époque dans la chapellerie... soyeuse. A Lyon pourquoi pas!

*Au Loup blanc*, rue de la République; un loup peint sur verre et certainement égaré en ce commerce, car les animaux, ses semblables, — le chat excepté, — n'ont point pour habitude de servir d'enseigne à des magasins de chaussures lesquels, en tout bien tout honneur, se..... chaussent ailleurs.

Et, puisque je te tiens, loup, notons au passage tout le gros gibier qui, empaillé dans les vitrines, indique au public autant de marchands de fourrures,

— gros gibier d'un *catalogage* facile, venu principalement du Nord, avant même la lumière, et qui lui ne saurait prêter à aucune ambiguïté. Tel :

*A l'Ours Blanc ;*
*A l'Ours Brun ;*
*A la Zibeline ;*
*Au Tigre Royal ;*
*A la Panthère ;*

*Au Renard Bleu* — animaux, est-il besoin de le dire, sans aucun caractère particulier ; — animaux classiques devenus, dans le monde entier, les enseignes parlantes de ce commerce, alors que les moutons aux couleurs plutôt sombres — tel le *Mouton Noir* — restent la propriété des dégraisseurs ou des literies.

De l'animal empaillé à l'animal vivant il n'y a qu'un pas.

Franchissons-le et de la fourrure passons à la plume, de la grosse bête des pays sauvages, des pays froids, au petit animal dont le gracieux babil anime les forêts, met en joyeuseté les champs, ses demeures habituelles.

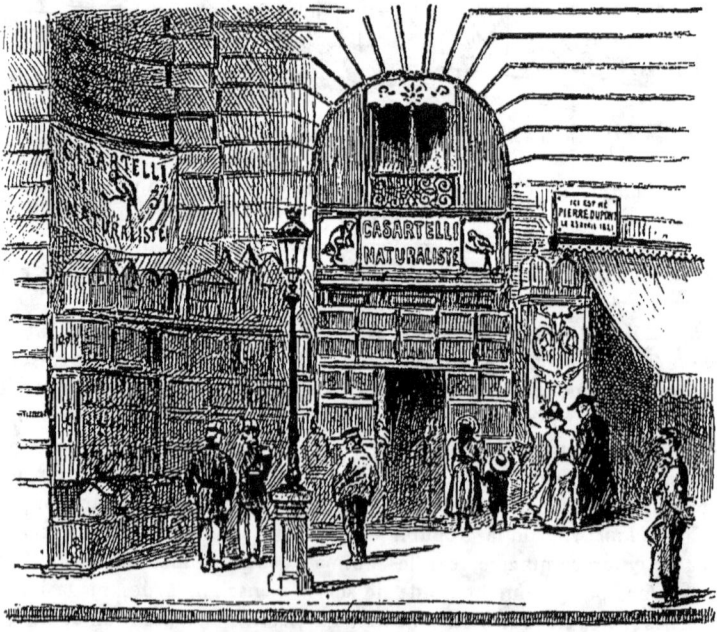

Boutique de Casartelli, empailleur et marchand d'oiseaux, quai de l'Hôpital, 31.
* Cette boutique fut entièrement saccagée par la foule, lors de l'assassinat du président Carnot, ainsi que toutes les boutiques présumées appartenir à des Italiens. Casartelli, Suisse italien, victime, lui et ses animaux, de sa terminaison italienne, était depuis longtemps naturalisé français. O hasard ! voilà bien de tes coups !

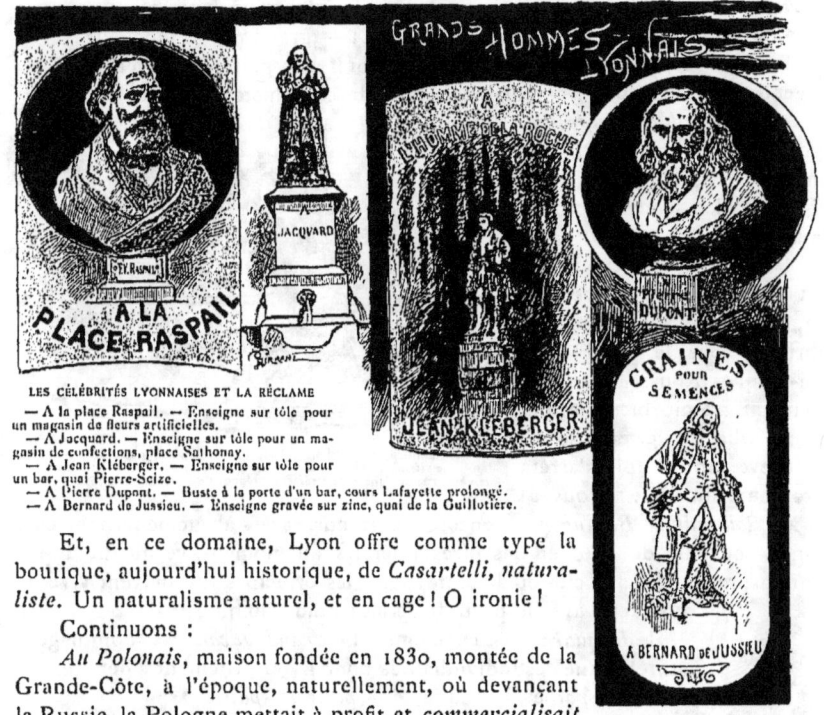

LES CÉLÉBRITÉS LYONNAISES ET LA RÉCLAME

— A la place Raspail. — Enseigne sur tôle pour un magasin de fleurs artificielles.
— A Jacquard. — Enseigne sur tôle pour un magasin de confections, place Sathonay.
— A Jean Kléberger. — Enseigne sur tôle pour un bar, quai Pierre-Scize.
— A Pierre Dupont. — Buste à la porte d'un bar, cours Lafayette prolongé.
— A Bernard de Jussieu. — Enseigne gravée sur zinc, quai de la Guillotière.

Et, en ce domaine, Lyon offre comme type la boutique, aujourd'hui historique, de *Casartelli, naturaliste*. Un naturalisme naturel, et en cage ! O ironie !

Continuons :

*Au Polonais*, maison fondée en 1830, montée de la Grande-Côte, à l'époque, naturellement, où devançant la Russie, la Pologne mettait à profit et *commercialisait* l'enthousiasme français toujours si facile à émouvoir ;

*A Saint-Joseph*, nouveautés, confections, rue Victor-Hugo, — ce brave saint ayant toujours conservé pour les toiles et les étoffes une préférence qui, elle aussi, s'affiche en toutes les villes ;

*Chemiserie du Derby*. Depuis que la passion des courses a passé d'Angleterre en France chaque ville a eu son enseigne « Au Derby », restant uniformément dans le monde de la chapellerie et de la chemiserie ;

Puis voici les grands hommes, clients préférés de certains commerces :

*A l'homme de la Roche, Jean Kléberger*, le présent ayant, ainsi, réparé l'oubli du passé ;

*Au grand Carnot*, vêtements (1) ; — la confection eut toujours un faible pour les généraux aux habits et aux gilets à grands revers ;

---

(1) Il y a également à Lyon un restaurant du Grand Carnot.

*A Jean Bart,* l'illustre marin empanaché, également un favori ;

*Au grand Lafayette,* cours du même nom ; — grand par sa longueur ;

*A Victor Hugo,* bijouterie artistique. Victor Hugo grand-papa, tenant sur ses genoux ses deux petits-enfants en la pose devenue historique.

*A Bernard de Jussieu,* « graines pour semences, » — hommage bien naturel à celui qui sut si bien semer et propager la science ;

*A Voltaire,* également un nom recherché par la confection, alors qu'aucun magasin ne s'abritera sous le vocable de Jean-Jacques Rousseau, ce qui, cependant, serait bien normal en une ville où le philosophe de Genève tant de fois s'arrêta et, toujours aima à se retrouver !

Petit omnibus en fer blanc colorié (sorte de jouet) placé sous globe dans une vitrine et servant d'enseigne à un restaurant dit *Restaurant-omnibus,* rue de l'ancienne Préfecture (époque du second Empire).

*Au Souvenir de Béranger,* — encore des grands bazars à vêtements confectionnés, souvenir de 1848 et des idées libérales du moment, ce qui ne doit point surprendre en une cité où la lutte pour les principes fut souvent vive ; — tous deux avec le portrait de leur grand homme ;

*A Jacquard,* — et même *Au grand Jacquard,* hommage naturel à une des individualités dont Lyon justement s'honore.

*A Raspail* et, par suite, *A la place Raspail.*

*A Pierre Dupont.* — Camphre et poésie accouplés !

Laissons les grands hommes à leur triste sort de réclame boutiquière et voguons vers le pays de la « boustifaille », peu riche en ce domaine, les Vatel lyonnais voyant en leur nom et, mieux encore, en leur cuisine, la meilleure des réclames. Tel ce Paul Bonhomme, propriétaire du *Restaurant et café-concert de l'Horloge,* qui a pris pour enseigne un cadran et remplacé les douze heures par les douze lettres de son nom ; petite amusette, également employée ailleurs.

Et du reste, quoi citer ? Ce ne sont, uniquement, qu'enseignes parisiennes :

*Au Petit Brébant* ; *Au Petit Véfour* ; *Maison Dorée* ; *Café Riche* ; — enseignes devenues omnibus.

Cartouche commémoratif sur la maison faisant l'angle de la Grande rue de la Guillotière et de la rue des Trois-Rois, où se trouvait, autrefois, l'hôtel bien connu des Trois-Rois.

*Auberge du Chat Noir,* « établissement meublé tout à l'antique, avec peintures murales représentant des scènes de Canaques du Nouveau-Monde », « véritables curiosités que tout Lyon voudra voir », ajoutait pompeusement le prospectus, si bien que, assez vite, l'auberge, sans bruit, passa de vie à trépas.

*Au Rosbif,* le bouillon Duval lyonnais, ouvert sous le second Empire par Charles Gailleton, un professionnel de la boucherie, établissement qui ne paraît pas avoir fait école, ...du moins, resta sans concurrence.

*Le Helder,* copie du Helder de Paris, perpétuant ainsi, en province, un titre désormais disparu de la circulation parisienne ;

*Au bon Coin,* enseigne-omnibus à l'usage de tous les restaurants ; alors que, chose plus amusante, l'antique omnibus parisien du second Empire, avec son impériale à marche-pieds et son conducteur à casquette à soufflet, servira ici, simple jouet en fer-blanc, de réclame à un restaurant. Réclame sous globe : telle une couronne de mariée. *Restaurant-omnibus* — comme si tout, à notre époque, n'était pas pour tous et, par conséquent, — « omnibus ».

*A la Renaissance, le Tonneau, la Taverne,* — titres sans intérêt local qui ne pourraient servir qu'à fixer l'époque où certaines influences, aujourd'hui visibles en tous pays, commencèrent à prévaloir dans la cité lyonnaise.

*La Cascade, le Château-Rouge,* restaurants *extra muros* popularisant, eux aussi, les noms d'établissements parisiens.

Quoi ! pas même : *A la Renommée des tripes à la lyonnaise;* pas même : *A la murette fondante;* pas même : *A la Poularde bouillie; Au Poulet au gros sel;* pas même : *A la quenelle à la Nantua, A la quenelle des quenelles,* spécialités, pourtant connues et combien lourdes, de la cuisine lyonnaise (1).

---

(1) Un restaurant *des Quenelles* existe, cependant, rue Jean-de-Tournes.

Les Archers. — Hôtel des Archers. — rue des Archers.

Archers d'opéra-comique rappelant assez mal la maréchaussée lyonnaise casernée dans une cour sur l'emplacement de laquelle a été construite la rue qui porte, aujourd'hui, ce nom. Enseigne de maison sculptée sur pierre.

Heureusement, tout à l'heure, nous trouverons brasseries et bars, affichant, eux au moins, une physionomie plus personnelle.

Si des cafés et restaurants l'on passe aux hôtels, aux logis pour étrangers tout aussi grande apparaîtra la pauvreté en souvenirs locaux.

Les titres anciens d'abord. — L'*Ecu de France* uni au *Chapeau-Rouge*, la *Bombarde*, le *Grand Hôtel de Milan*, l'*Hôtel Jeanne d'Arc et de la Petite Bombarde* « généralement connu du clergé », nous dit la réclame, l'*Hôtel des Trois Rois*, qui n'existe plus qu'à l'état de souvenir, le *Cheval blanc*, le *Cheval noir*, le *Cheval rouge*, la *Couronne*, la *Croix d'or*, l'*Hôtel du Gouvernement* dont le titre, à lui seul, est toute une histoire ; la *Mule blanche*, la *Mule noire*, l'*Hôtel de la Treille*, le *Petit Versailles*, « rendez-vous des pèlerins » ; l'*Hôtel de France et des 4 Nations*, et c'est tout. Tous les autres hôtels, à la mode de 1830, de 1860, ou du jour, ne feront que répéter ces titres devenus partout d'une banalité courante, se plaçant sous l'égide des grandes nations, *Angleterre, Russie, Italie*, — a-t-on remarqué que nulle part, en nos pays, il n'y avait d'*Hôtel d'Allemagne* — ou sous l'égide des grandes villes, *Rome, Bordeaux* (auquel, presque partout, se trouve accolé : *du Parc*), *Nice, Genève*. Ou bien c'est la *France*, l'*Europe*, le *Globe*, l'*Univers*, — quelquefois les *Deux-Mondes*, — indifféremment le *Nord* et le *Midi*, les *Voyageurs*, les *Négociants*.

Enseigne d'hôtel, rue de la Bombarde, 6, dans un immeuble ancien. Hôtel situé près Saint-Jean et fréquenté par le clergé.

Quelquefois encore, — *hôtels meublés*, ceux-là, comme si les autres ne l'étaient pas, — des souvenirs de nos anciennes provinces, *Bourgogne* et *Berry*, et plus particulièrement, ici, celles qui étaient en rapport constant d'affaires avec Lyon, *Bourbonnais, Bresse, Bugey, Charollais, Dauphiné* — dans le même esprit, les titres modernes des départements avoisinants : *Isère, Loire, Saône-et-Loire*. De préférence, lorsqu'il s'agit d'attirer la clientèle riche, *Grand hôtel*, — à Lyon, ce fut, c'est toujours le premier établissement — *Grand nouvel*

*hôtel*, *Hôtel moderne*, *Hôtel du Louvre* (merveilleuse la popularité du Louvre!) et titre du dernier modernisme, *Hôtel Terminus* qui partout affiche le confortable, l'élégance fin de siècle, après les commodités, les améliorations des maisons second Empire, ou, — tout simplement, — les qualificatifs locaux, tels : *hôtel Bellecour*, *hôtel Saint-Nizier*, *hôtel des Façades* (allusion aux belles façades de Bellecour), *hôtel de Fourvière*, *hôtel des Jacobins*, *hôtel de la Martinière*, et même, influence de la grande nature, *hôtel du Mont-Pilat*. D'autres — tels l'*Hôtel des Archers*, l'*Hôtel des Remparts* (rue des Remparts-d'Ainay), et l'*Hôtel du Méridien*, place des Cordeliers, — rappelleront le souvenir de choses disparues, institutions ou constructions, tout comme les hôtels *Bayard* et *Duguesclin* rappelleront les grands capitaines de l'histoire. Quant à l'*hôtel du Mont-Blanc* et à l'*hôtel du Mont-Cenis*, ils s'expliquent par le fait que Lyon est proche de Genève et de l'Italie (1). Plus

Enseigne de logeur à la nuit dans un des vieux quartiers populaires de Lyon, rue de la Trinité (quartier Saint-Georges).

(1) Voici d'après l'*Indicateur de Lyon*, de 1810, le premier annuaire qui, du reste, consacre une notice à ces sortes de maisons, les hôtels pour voyageurs existant à cette époque.

« L'hôtel de l'*Europe*, place Bonaparte, était anciennement l'hôtel Montribloud ; il est construit avec magnificence. S. E. le Ministre des relations extérieures l'a occupé lors de la tenue de la Consulte cisalpine. S. M. I. y a aussi logé.

« Celui des *Célestins* a été bâti sur une partie de l'ancien monastère des religieux de ce nom, vendu à une Compagnie lors de la suppression de l'ordre. Ce fut dans ce même hôtel que l'immortel Napoléon vint loger le 19 vendémiaire an 7 (10 octobre 1799), à son retour d'Égypte.

« L'hôtel du Nord, rue Lafont, remplace l'ancien claustral des Missionnaires de Saint-Joseph : on vient d'y ajouter un corps de logis immense, sur une partie de l'église ; il est d'une architecture noble ; le portail de l'entrée est surtout remarquable par ses proportions. La plupart des boutiques sont pavées en mosaïques, nouveau genre de décorations, que des ouvriers vénitiens viennent d'introduire en France.

« Les autres hôtels les plus fréquentés par les voyageurs sont ceux de *Milan* et du *Parc*, place des Terreaux ; du *Palais-Royal*, rue du Plat, à la descente du pont de Tilsit ; de *Provence*, place de la Charité ; de l'*Intendance*, du *Midi* et des *Ambassadeurs*, place Bonaparte ; du *Commerce*, rue Saint-Dominique ; de l'*Ecu de France*, rue Lanterne ; du *Panier-Fleury*, place

explicatif encore, l'*Hôtel de la Marine* a eu soin de se placer en face les bateaux à vapeur de la Saône.

Revenons aux grands magasins. Voici, pour faire suite à ceux déjà mentionnés :

*Aux Deux Orphelines*, comme la *Chatte Blanche* née de la publicité théâtrale, alors que la pièce de d'Ennery faisait courir tout Lyon;

*Aux petits bénéfices*, rue Terme, — enseigne plus généralement répandue au singulier ;

*Aux Deux Enseignes*, facétie d'un dégraisseur du Cours Morand, dont la particularité réside, justement, dans le fait que le magasin n'a aucune enseigne ;

*Au Marché d'Or, Au petit Beaucaire, Au Caprice*, — enseignes affriolantes sous lesquelles se cachent trois de ces magasins de soldes, ès-mains judaïques, dont j'ai esquissé, plus haut, la caractéristique ;

*A la Petite marchande de lacets* — un titre tout imprégné de parfum dix-huitième siècle et qui demanderait une enseigne signée Gravelot, St-Aubin ou Boucher ;

*A la Pensée*, qualificatif devenu pour les merceries, d'un emploi aussi général que la fleur de lys, autrefois;

*A la Renommée de la moutarde digestive*, rue Lainerie, dépôt à l'Epicerie centrale de Tamatave (Iles de Madagascar).

Enseigne de marchand de charbon, rue Moncey.

Le gros Peyrat n'est plus aujourd'hui qu'un caillou noirci. Autrefois, c'était un vrai morceau de charbon, qui fut volé plusieurs fois avec prestesse.

---

Saint-Jean; de *Notre-Dame de Pitié*, rue Sirène ; des *Quatre-Chapeaux*, rue du même nom. Il est encore beaucoup d'autres hôtels et auberges où le voyageur est bien logé et bien servi. »

*Le Guide du Voyageur à Lyon*, de Cochard (1826) ajoute à cette nomenclature les noms suivants : hôtels des *Courriers*, du *Forez*, des *Princes*, rue Saint-Dominique, d'*Albon*, rue de l'Archevêché; du *Petit-Versailles*, rue Tramassac; des *Quatre-Nations*, rue Sainte-Catherine.

Plusieurs des hôtels ici mentionnés ne sont plus, à proprement parler, que des auberges et même des *auberges à commissionnaires* faisant partie, comme dans l'ancien temps, des établissements où s'arrêtent les commissionnaires voituriers, coquetiers et pourvoyeurs de toutes sortes, actuellement, dans Lyon, au nombre de soixante-treize.

Tels les hôtels du *Cheval Rouge*, de la *Couronne*, du *Chapeau-Rouge*, du *Gouvernement*, du *Beaujolais*, de la *Martinière*, du *Petit-Versailles*, du *Nord*, de l'*Aigle*, de la *Mule Noire*, de la *Mule Blanche*. Les autres endroits choisis par les dits commissionnaires sont des cafés, comptoirs, bars, même des épiceries-comptoirs.

On ne saurait être plus colonial. Titre amusant emprunté à la nombreuse famille des *Renommée* et des *Spécialité;*

*Au Gros Peyrat*, enseigne parlante, dans un commerce où, de tout temps, l'on affectionna les beaux tableaux peints, les rondins bien alignés, les sacs plombés de neuf et débordants, mais qui, rarement, avait eu l'idée de tenter le pauvre monde par l'appat d'un gros charbon brillant et prêt... à flamber;

*Au lit d'argent, maison fondée en 1840*, quai de la Pêcherie. Quelle attirance dût exercer cette literie de métal fin sur les esprits d'une époque où trônait l'acajou massif et cuivré! Et combien significatives sont pareilles enseignes!

*A la Perfection*, vêtements confectionnés. Devant cela il faut s'incliner. C'est, à son paroxysme, le puffisme commercial proche parent de l'orgueil littéraire. *A l'Impossible*, — *Au défi de toute concurrence*, — *Au magasin idéal*, — bien d'autres encore, n'appartiennent-ils pas à la même famille!

Boutique d'objets de sainteté.
(Montée de Fourvière)

Combien différent le magasin, je ne dirai pas uniquement d'objets de piété, croix et chapelets, celui qui peuple la montée de Fourvière, mais le magasin à allure discrète, servant plus ou moins d'intermédiaire entre la fabrication des maisons religieuses et le public, — mercerie, papeterie, objets d'art ou lingerie, — dont le commerce par conséquent ne laisse entrevoir rien de spécial, mais dont les enseignes sont significatives : *A la Volonté de Dieu et de Marie*, *A la protection de Marie*, *A Marie consolatrice*, *A l'Immaculée*, *A la mère des Orphelins*. Commerce et religion. Application significative à l'enseigne du culte lyonnais de la Vierge.

Allure générale et enseigne tout prend

Enseigne peinte sur bois d'un marchand de bric-à-brac, rue Palais-Grillet. (L'enseigne a disparu en 1898).

une forme particulière. Ici c'est comme un parloir de couvent : là, accrochés aux devantures, chapelets, ornements d'église, rabats et calottes de curé, indiquent de quoi l'on trafique et de quoi l'on vit en la maison.

Du grave au léger; du sérieux à l'amusant.

Accordons donc une place à quelques spécimens diversement excentriques.

Le commerçant qui veut jouer au savant :

*Au Podophile*, chaussures cosmopolites, rue de l'Hôtel-de-Ville. Et comme tout le monde n'est pas tenu de connaître ses racines, l'aimable négociant a bien voulu joindre au titre sa traduction : *Ami du pied*.

Le commerçant qui ne craint pas d'avouer tous les petits trucs du métier se disant que c'est encore le meilleur moyen d'inspirer confiance : *Ici on fait le meuble antique. Spécialité.*

Le commerçant qui estime qu'on ne saurait jamais assez attirer l'attention du public et qui, dans ce but, emploie à la fois, tous les moyens, tous les trucs de la réclame, trucs amusants déjà signalés ici : *main, flèche, avis, c'est ici, ne vous trompez pas — il n'y a qu'une seule entrée, — la maison n'a pas de succursale,* — toutes indications qui demandent des murs, des surfaces planes pouvant être badigeonnées, bariolées en tous sens.

O littérature amusante des quartiers et des commerces populaires !

O trucs de la photographie à l'usage de messieurs les militaires et des bonnes d'enfants !

Le commerçant nettement « calembourdier » :

Enseigne d'un magasin de lingerie, place Saint-Pierre, servant d'intermédiaire pour les communautés religieuses.

Publicité commerciale et hôtellerie religieuse.

Enseignes de magasins et de commerces religieux : *A la Protection de Marie*, rue Centrale ; *A l'enfant Jésus*, rue Victor-Hugo.

*Au Fort Pêcheur lyonnais*, quai de la Pêcherie ; magasin d'articles de pêche tenu par un nommé Fort, comique au Théâtre des Célestins en 1894.

Et, du reste, la plupart des enseignes appartenant à cette spécialité se font remarquer par leurs titres pittoresques. Tels *Au pêcheur endurci*, et *Au goujon récalcitrant*.

Autre mine précieuse pour l'enseigne, également fertile en tous pays : les similitudes, les rapprochements, les objets vendus par le commerçant, servant de nom à ce même commerçant.

C'est ainsi qu'à Lyon on pourrait opposer *Au Tailleur du meilleur Goût* — Gout, tailleur, place de l'ancienne Douane. — Il y a goût et goût.

Le *café Marc* fait songer au marc de café, ce qui n'est point extraordinaire en une ville où tant de tireuses de cartes et de somnambules se livrent aux exercices du grand jeu.

J. Mouton, ne pouvait se prendre pour enseigne qu'un *mouton*, armes parlantes ; et c'est ce qu'il fit.

Quand on s'appelle *Moyne* et qu'on est charcutier, trouver une enseigne n'est point chose difficile. Mais le Moyne dont je veux parler a fait preuve d'esprit en donnant pour enseigne à sa charcuterie *Au Grand Saint-Antoine*, et en élevant l'art — pas celui qu'il débite — jusqu'à la hauteur d'un tableau figurant le saint avec son cochon gros et gras.

Sage fait fort bien en la rue Gentil. Mercier peut être facilement papetier : autrefois, il l'eut été.

Au *Corset riche* ne sonne point trop mal, les corsetières draînant facilement l'or. Aussi que d'épithètes à leurs armatures : *Au Corset de velours, Au Corset de satin, Au Corset d'or, Au Corset Pompadour*, ce qui n'empêche point les désignations grotesques telle : *Corsets contentifs, avec tuteurs*.

Crétin, papetier, rue des Capucins, est certainement, d'un choix moins heureux. La papeterie — qui dira pourquoi ? — compte, dans nos différentes villes, de nombreux « Cretin. » Et point si bête pourtant, le métier.

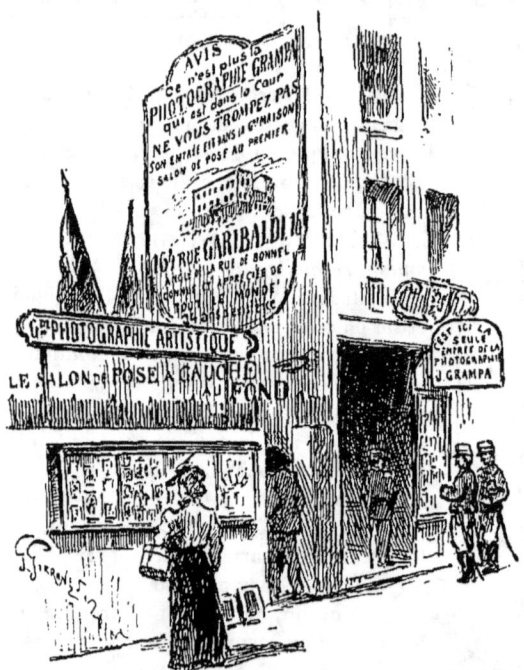

Enseigne de photographie populaire, à l'usage du militaire, dans une rue avoisinant la caserne de la Part-Dieu.

Prendre pour enseigne : *Aux couleurs nationales, Maison de deuil* (rue Boileau) est assurément une excellente façon de rappeler que notre drapeau est en deuil depuis 1870. Si ce n'est pas un calembour, c'est, du moins, un à-propos qui pourrait être plus mauvais. Faut-il dire à ce sujet que les teintureries lyonnaises, méprisant le traditionnel rideau rouge, aiment à peindre sur leur devanture des amours déroulant des banderolles d'étoffes.

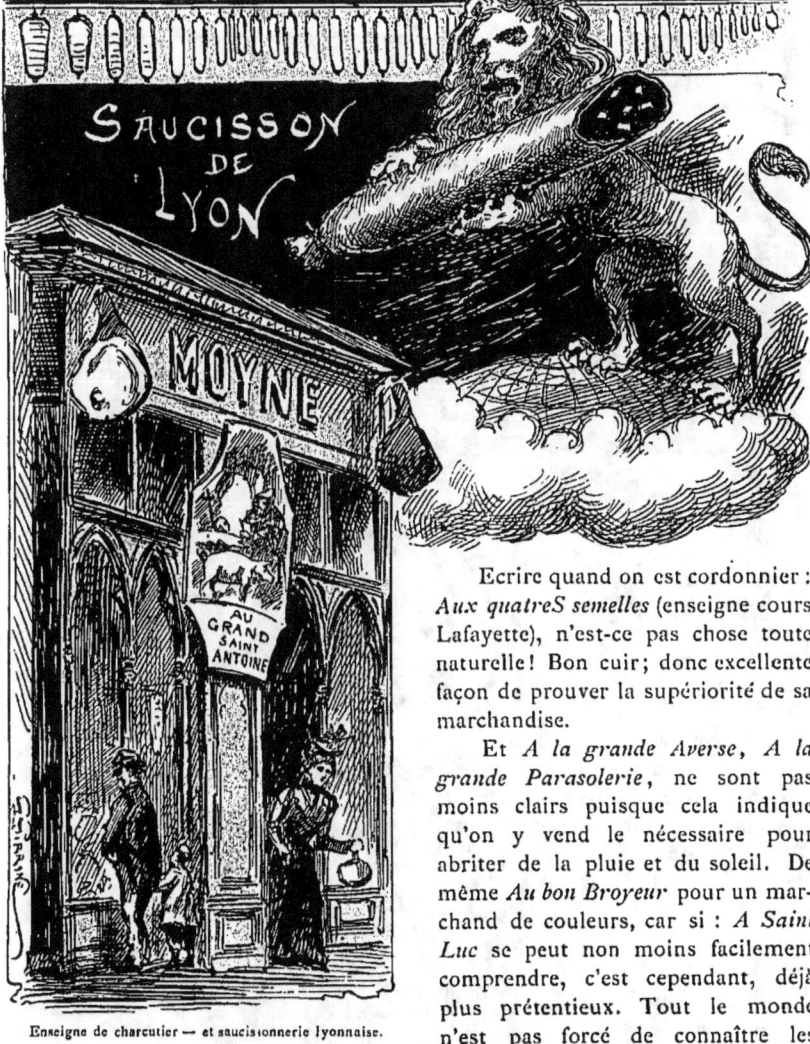

Enseigne de charcutier — et saucissonnerie lyonnaise.

Ecrire quand on est cordonnier : *Aux quatreS semelles* (enseigne cours Lafayette), n'est-ce pas chose toute naturelle! Bon cuir; donc excellente façon de prouver la supériorité de sa marchandise.

Et *A la grande Averse, A la grande Parasolerie*, ne sont pas moins clairs puisque cela indique qu'on y vend le nécessaire pour abriter de la pluie et du soleil. De même *Au bon Broyeur* pour un marchand de couleurs, car si : *A Saint Luc* se peut non moins facilement comprendre, c'est cependant, déjà plus prétentieux. Tout le monde n'est pas forcé de connaître les anciennes corporations ou encore les anciennes académies de peinture.

En un pays, où, de tout temps, la chapellerie fut prospère, où l'art de

ENSEIGNES ET BOUTIQUES MODERNES LYONNAISES.   209

coiffer s'éleva bien vite au rang de spécialité locale — tels les cuirs et l'art de chausser à Bordeaux — l'enseigne chapelière devait se faire remarquer entre toutes. Vint-elle de Paris, vint-elle de Lyon, la révolution contemporaine dans les prix du chapeau; on ne saurait le dire. Partie

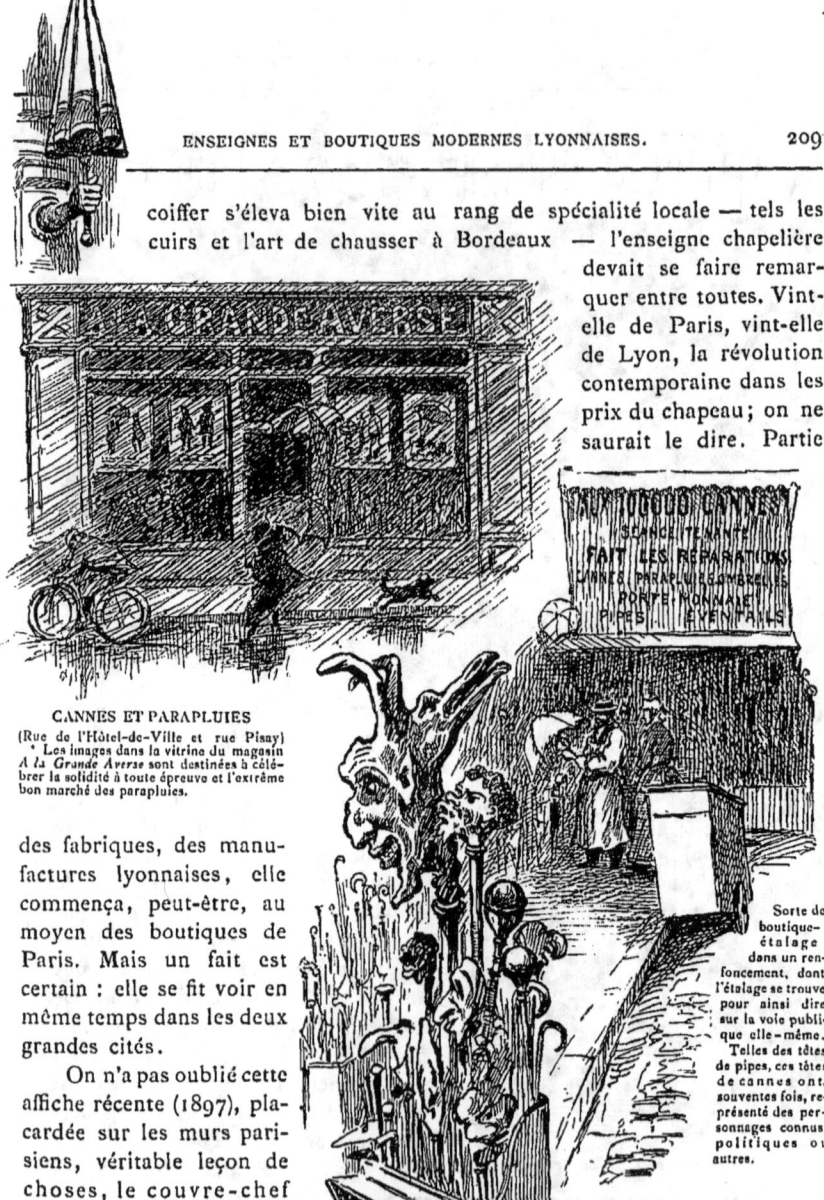

CANNES ET PARAPLUIES
(Rue de l'Hôtel-de-Ville et rue Pisay)
* Les images dans la vitrine du magasin *A la Grande Averse* sont destinées à célébrer la solidité à toute épreuve et l'extrême bon marché des parapluies.

Sorte de boutique-étalage dans un renfoncement, dont l'étalage se trouve pour ainsi dire sur la voie publique elle-même. Telles des têtes de pipes, ces têtes de cannes ont, souventes fois, représenté des personnages connus, politiques ou autres.

des fabriques, des manufactures lyonnaises, elle commença, peut-être, au moyen des boutiques de Paris. Mais un fait est certain : elle se fit voir en même temps dans les deux grandes cités.

On n'a pas oublié cette affiche récente (1897), placardée sur les murs parisiens, véritable leçon de choses, le couvre-chef entrant lapin dans la chapeau. Or d'où venait-manufacture de Givors près sales s'étendent sur tous

machine, et ressortant elle, sinon de cette Lyon, dont les succur-les points de la France.

27

Donc, jetons un coup d'œil sur les chapeliers lyonnais, à l'originalité « réclamière » déjà signalée, et qui furent, à la fois, les plus chauds partisans de la nouvelle forme d'enseignes et du nouveau principe de vente à prix fixe et relativement minime, basé sur deux ou trois chiffres différents.

Ce ne sont plus des noms, — au contraire des cordonniers et des coiffeurs, — rarement des titres, des qualificatifs, mais, toujours, des chiffres.

Cela commença par l'enseigne :

*Aux trois francs soixante. Création. Chapellerie populaire*, puis, le succès amenant vite l'imitation, la série se continua par les appellations suivantes toujours basées sur le même principe :

*Aux trois francs vingt-cinq ;*

*Aux trois francs dix ;*

*Aux trois francs*, — et même, ce qui était le comble, ce qui fut le dernier échelon du bas prix :

*Aux deux francs soixante.*

Et pour que la priorité, en ce domaine, ne put pas être contestée à Lyon, la *Chapellerie populaire* a pris soin de fixer à sa devanture cette date et ce fait historique : « En 1881, création des 3 fr. 60. » Une époque dans la coiffure.

Combien d'autres combinaisons chiffrées, également à citer :

*Chapellerie des 3! 5! 7!, sans concurrence possible*. — Toujours, naturellement.

*Chapellerie des 3 et 6* (dépôt de la manufacture de Givors) à laquelle répondit, invention d'un boutiquier à l'esprit « calembourdier » : *Aux Troix-Six*.

*A la Pièce Ronde*, qui aurait dû compléter son titre ainsi : *et à la pièce coupée*, puisque les chapeaux y sont vendus à la fois 3 et 5 francs.

A la Bressane. Enseigne d'un magasin de rubans et soieries au coin de la rue de l'Hôtel-de-Ville, de la place de la Fromagerie et de la rue Gentil, un coin et un magasin où affluent les belles petites lyonnaises. Statuette peinte avec le costume et le chapeau brodé de la Bresse.

Enseigne peinte sur tôle d'un droguiste-marchand de couleurs, 15, rue de la Poulaillerie.

*A l'Unique* où, en toute logique, ne se vendent des chapeaux que d'un seul prix, car c'est le prix et non le magasin qu'on a voulu qualifier ainsi.

Et, de même, usant tous les qualificatifs connus, les titres ont succédé aux titres, allant du particulier au général, du local au régional, prenant une idée quelconque, l'assaisonnant à toutes sauces, et dans ce même domaine brodant à l'infini.

*Chapellerie Lyonnaise*, — à tout seigneur, tout honneur ;

*Chapellerie Parisienne*, — c'était inévitable ;

*Chapellerie Française* — devenue : *Au nouveau Genre* ;

*Chapellerie du Progrès* ;

*Chapellerie du Nouveau Siècle* ; *Chapellerie du Vingtième Siècle* ; *Magasin de l'Avenir* (chapellerie, cordonnerie, chemiserie, tout ce que l'on voudra) — titres qui

Enseigne « calembourdière », peinte sur tôle
3, rue de l'Arbre-Sec.

de Paris ont gagné la province, qui commencent à se répandre, à se multiplier un peu partout, signes avant-coureurs d'une époque nouvelle. Et puisque renaissent les spécialistes, protestant ainsi contre les commerces ouverts à tout venant, signalons cette enseigne significative :

*Au Monde Élégant, Plassard, chapelier-spécialiste*, avec un non moins caractéristique « fournisseur des sociétés ci-dessous » (suit une énumération d'Associations amicales, d'Unions Vélocipédiques et de Prévoyants), remplaçant en notre société démocratique l'antique et solennel « fournisseur de LL. MM., — fournisseur de la Cour, — fournisseur de S. A. le Prince X... ».

Les qualificatifs changent ; vanités et petites truqueries humaines ne disparaissent jamais.

*Vingtième Siècle*, — *Monde Élégant*. Les deux faces de l'enseigne, de la réclame moderniste. Et voici la troisième et dernière invention : le « *London House* dirigé par un *ex-professeur de l'Académie de coupe de Londres.* » O persistance de l'influence anglaise, s'exerçant aussi bien sur le style de la boutique, sur la façon de faire la montre que sur l'enseigne elle-même et les qualités commerciales.

*Au Bateau à Vapeur*, rue de l'Hôtel-de-Ville.
Enseigne peinte, automatique, d'une maison fondée en 1824, et rappelant les premiers bateaux à vapeur de la Saône, *les Guêpes*.

Lyon n'a plus rien à envier à Paris; Lyon devient ville-capitale.

Et, toujours encore dans les métiers qui tiennent à la toilette extérieure, l'éloquence des chiffres accolés, car il faut au moins deux chiffres — cela sonne mieux, cela rend mieux l'impression du prix-fixe, de l'échelle suivie, de la marchandise offerte, — au dessous de la dizaine, dans la dizaine, dans la vingtaine.

Voici le *Tailleur des Quinze-Vingt* — à Paris cela prêterait au jeu de mots; — voici le *Cordonnier des Dix-Douze;* — voici le *Chemisier des Six-Huit;* — voici la *Modiste des Cinq-Quatre*.

Plus que jamais, la vieille enseigne pittoresque, amusante, semble menacée en son existence par le progrès, par je ne sais quelle façon hardie et un peu américaine de présenter les titres, les noms, les raisons sociales.

Sur les boutiques s'étalent des *Maison de luxe*, des *Magasins de toute confiance*, des *Maison de premier ordre*. Comme à Paris, comme à Londres, comme à Berlin, ce sont des *Anatole*, des *Auguste*, des *Émile*, des *René*, des *Raoul*, — seul, le petit nom est bien porté et jouit des saveurs du

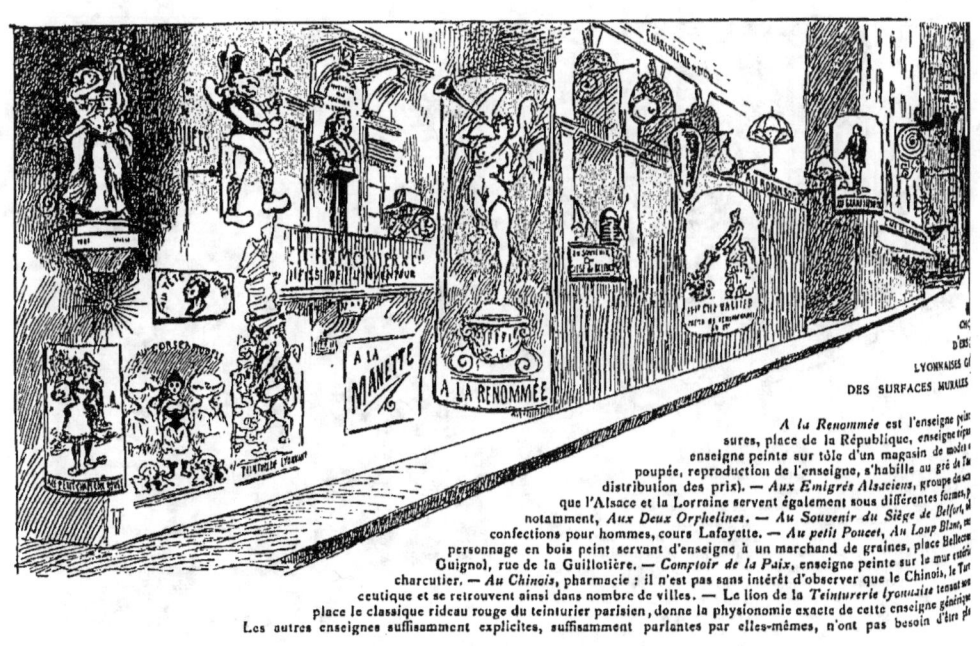

*A la Renommée* est l'enseigne p[ein]-
sures, place de la République, enseigne[...]
enseigne peinte sur tôle d'un magasin de mode[...]
poupée, reproduction de l'enseigne, s'habille au gré de [la]
distribution des prix. — *Aux Émigrés Alsaciens*, groupe de s[...]
que l'Alsace et la Lorraine servent également sous différentes formes,[...]
notamment, *Aux Deux Orphelines*. — *Au Souvenir du Siège de Belfort*, [...]
confections pour hommes, cours Lafayette. — *Au petit Poucet*, *Au Loup Blan*[c,...]
personnage en bois peint servant d'enseigne à un marchand de graines, place Bell[ecour...]
Guignol, rue de la Guillotière. — *Comptoir de la Paix*, enseigne peinte sur le mur ext[érieur...]
charcutier. — *Au Chinois*, pharmacie ; il n'est pas sans intérêt d'observer que le Chinois, le T[urc...]
ceutique et se retrouvent ainsi dans nombre de villes. — Le lion de la *Teinturerie lyonnaise* tenan[t...]
place le classique rideau rouge du teinturier parisien, donne la physionomie exacte de cette enseigne géné[rique...]
Les autres enseignes suffisamment explicites, suffisamment parlantes par elles-mêmes, n'ont pas besoin d'êtr[e...]

public (1) — on invente des qualificatifs; tels *chausseur* et *chapeautier* qu'on a pu voir se poser en anglaises grimpantes, sur des devantures lyonnaises; telle encore l'*Huîtrerie* ou la *Rôtisserie de Café;* pour qu'il ne puisse exister aucune confusion avec les rôtisseries de poulets. Voici même, en pleine rue de l'Hôtel-de-Ville : — *Détailleur,* c'est à dire marchand au détail ; — *Au suprême chic;* — *Aux spécialités de produits industriels nouveaux.*

Que faire avec des titres pareils !

Heureusement, certaines particularités locales vont nous donner de plus réjouissantes physionomies et de plus suggestives enseignes; heureusement, pour l'amateur du pittoresque, les métiers populaires sont là, précieux pour la publicité extérieure des maisons. Ici ce sera un *liseur,* c'est à dire un *liseur de dessins,* métier spécial à la fabrique lyonnaise — là un *peigneur,* tenant à

---

(1) Combien différente la façon de voir des générations précédentes. Ainsi de 1825 à 1870, c'est le nom, le nom long ou composé que l'on recherchait de préférence, heureux si l'on pouvait sur sa boutique, placer, de façon bien voyante, la fameuse coupure : *Du Breuil, Du Parc, Des Ormes.* Heureuse époque du patriciat de la boutique, remplacée depuis par l'individualisme familier du coupeur, du tailleur, du coiffeur, du chemisier visant à l'intimité, au sans façon. *Anatole* comme on dirait *César !*

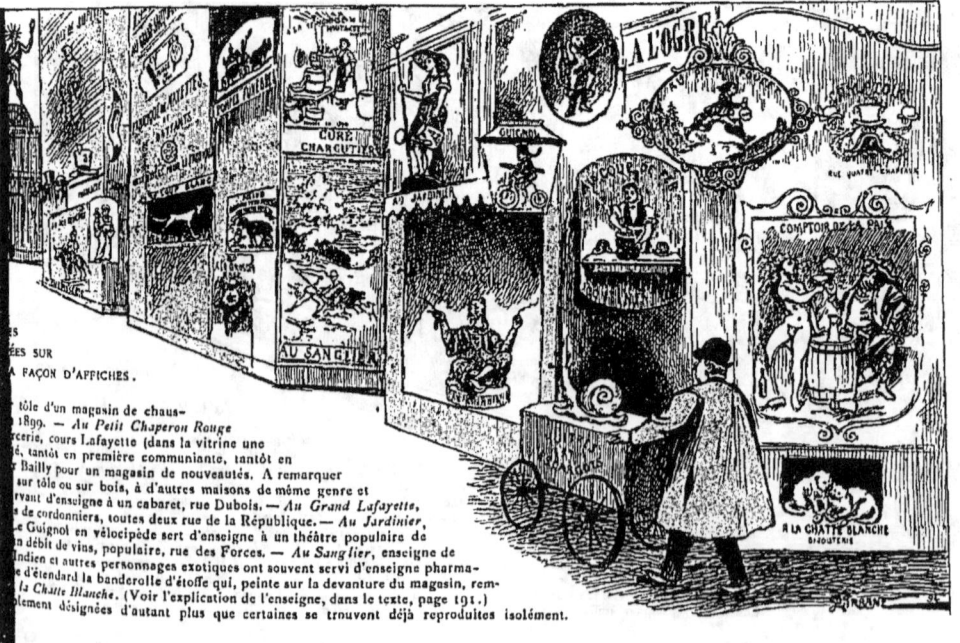

Carotte ficelée.
Bois orné à la devanture d'un bureau de tabac, rue de l'Hôtel-de-Ville.

l'industrie des peignes à tisser; ailleurs un *brocheur pour la fabrique*, ou un *plieur*, ou encore un *chineur*, lisez relieur.

Sans parler de tous les qualificatifs employés par la grande industrie : dégraisseurs pour la fabrique, — marchands crépins, — grilleurs d'étoffes de soie, — fabricants de lisses et remisses, — fabricants de navettes, — moireurs d'étoffes, — fabricants de papiers pour la soierie.

Et puis ce ne sont pas seulement les particularités de tel commerce propre à une ville qui servent à caractériser l'enseigne populaire; certaines généralités se retrouvent partout avec leur physionomie spéciale. Quartiers industriels, villes industrielles, les uns comme les autres, ont, entre eux, de nombreux points de contact.

L'enseigne à la main, l'enseigne sur calicot n'est-elle pas d'apparence uniforme dans le monde entier !

L'écrivain public — quatre personnages se font inscrire sur l'*Annuaire de Lyon* comme remplissant, en 1900, cette fonction jadis si occupée; — n'a-t-il pas, en tous lieux, le même décor extérieur, la même cahutte, la même échoppe? — n'est-il pas dans les images au trait d'Opitz, ce qu'il sera sous le crayon élégant de Gavarni ou dans la série des types plus ou moins grotesques de Traviès ?

Et c'est pourquoi nombre de métiers populaires s'annoncent, s'affichent en tous les pays d'identique façon. Ne verrez-vous pas partout les petits matelas piqués; les pelotes, aux rotondités percées d'énormes épingles; les petits mannequins jouant si curieusement à l'homme; les petites chemises qui semblent appeler quelque Tom Pouce lilliputien; les formes et embauchoirs qui évoquent devant nous l'image de quelque regrolleur à la « père Jésus-Christ ».

Ici un *Hôtel des Voyageurs* sera obligé de se mettre, entre parenthèse, « au fond de l'allée » — tant il a de façade; — là s'étaleront le classique et toujours amusant : *Aux Escargots de Bourgogne!* Huitres — ou encore : — *Aux grands crûs.* Pasdeau propriétaire. — *A la maison Verte. Spécialité d'absinthe.* — *Spécialité d'étoffes de couleur. Grand choix de noir.* Sans parler des rapprochements bizarres. Tel ce magasin, à côté d'une enseigne à chat, annonçant : « moyen infaillible de se débarrasser des rats et des souris. » Parbleu ! avec un tel voisinage.

Et c'est le Bottin lui-même, le Dictionnaire des adresses et rues de Lyon qu'il faudrait parcourir en son entier, si l'on voulait noter toutes les choses typiques et singulières, empruntées à la rue, et ainsi enregistrées, sans que jamais l'on puisse émettre la pensée de les avoir toutes décrites, toutes saisies au passage.

Après l'enseigne-annonce des commerces de plein pied ou des magasins de premier étage, l'écriteau-annonce

Enseigne classique de marchand de faux cheveux.

des commerces en chambre logés aux étages élevés, éprouvant bien plus encore que les boutiquiers, la nécessité *de se faire connaître du public.*

Voyez et lisez aux portes : *peintre sur métaux et sur bois*, et le personnage ajoutera : « décors et attributs » — *Écritures de commerce,* — *Graveur et Ciseleur au 4$^e$,* — *Gravure en taille-douce pour impressions sur tissus soie et coton, au 5$^e$,* — *Blanchisseuse et repasseuse en fin, au 3$^e$*, et la brave dame, mère ou épouse sans doute d'un peintre, s'est payé le luxe d'une bonne femme approchant de sa joue, suivant un geste familier, le fer qui doit être à point. — M$^{lle}$ *X, coiffeuse, chez* M$^{me}$ V$^{ve}$ *Y, au 4$^e$. Abonnement.* Une coiffure haute, bien certainement. *Toilette pour pain bénit. Au 2$^e$ au fond de la cour.*

A l'Indomptable. Enseigne peinte sur le mur même d'une maison, quai St-Vincent.

Commencé avec le peintre d'enseignes ce chapitre ne se saurait mieux finir qu'avec celui-là même qui sait si bien mettre au jour toutes les merveilles, écrites ou illustrées, de la devanture; d'autant que ce fut de tout temps, un art très particulier, pour ne pas dire la caractéristique, la vie même de la boutique.

Ici un fabricant de plaques pour la daguerréotypie — une date, je pense, — annoncera dans ses attributions : *Écussons pour enseignes.* Lancelin, atelier de

peinture, ira des « dorures à l'huile » aux Enseignes et Écussons.

Ailleurs un *journalier ornemaniste* — ceci vaut la peine d'être relevé — se recom-

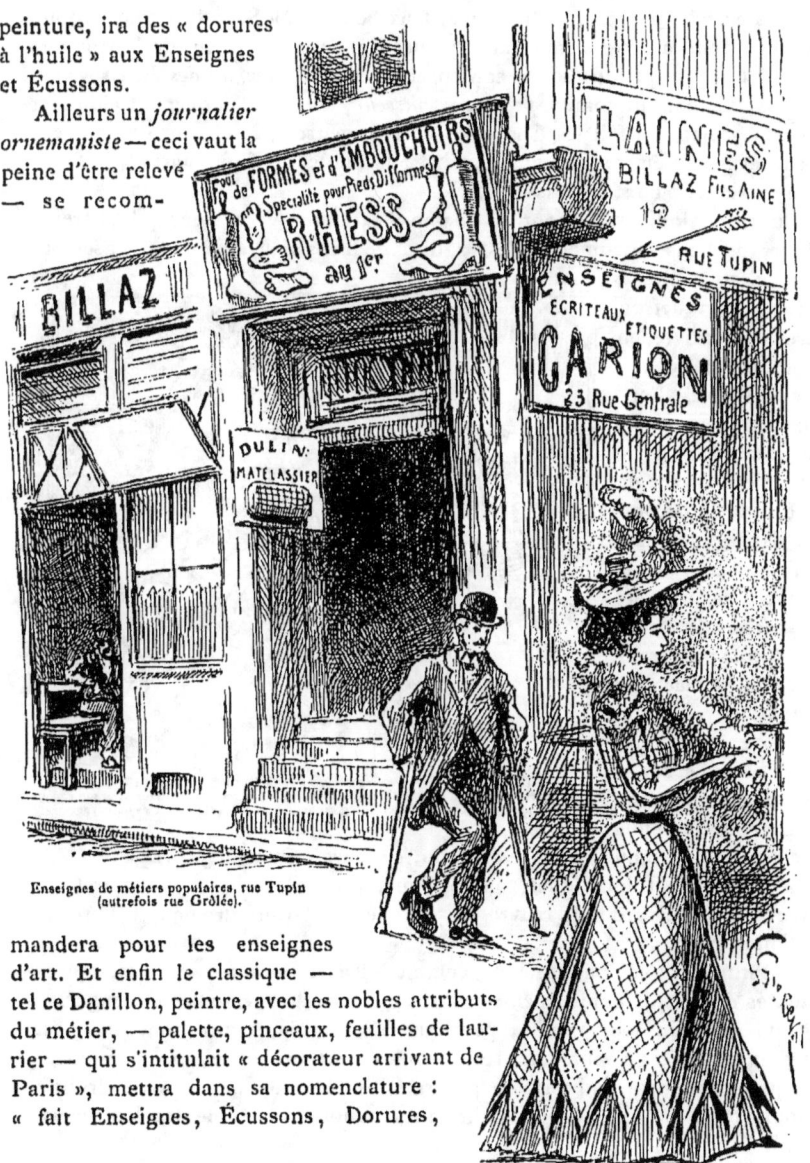

Enseignes de métiers populaires, rue Tupin (autrefois rue Grôlée).

mandera pour les enseignes d'art. Et enfin le classique — tel ce Danillon, peintre, avec les nobles attributs du métier, — palette, pinceaux, feuilles de laurier — qui s'intitulait « décorateur arrivant de Paris », mettra dans sa nomenclature : « fait Enseignes, Écussons, Dorures,

Attributs en tous genres, faux marbres, faux bois, etc. » Sous la Restauration Gros aîné, dont la carte s'entourait de deux Renommée sonnant de la trompe pour illustrer, en quelque sorte, son enseigne *A la Renommée des Écussons et du Décor*, s'annonçait comme *peintre vernisseur, doreur et colleur*, et ajoutait sentencieusement : « fait les Enseignes en tout genre et se charge de tout ce qui concerne son état. » Son état c'était, sans doute, le faux marbre, le faux porphyre, le faux bois, la fausse pierre.

Du reste, industriels dont le champ d'exécution varia peu, qui allèrent toujours de l'enseigne-image, c'est à dire de l'enseigne peinte à l'enseigne écrite, c'est à dire à l'écriteau en relief ou en creux, en cuivre, en marbre, ou en bois.

« Enseignes, Écriteaux, Étiquettes. » — vous ne sortirez pas de là, car c'est la trilogie de l'art de la décoration, dans le domaine de l'annonce, de la réclame, de la propriété industrielle et, sous ces trois façons différentes : ce qui se place sur la boutique, ce qui s'accroche à la porte, ce qui se colle sur le ballot de marchandise. La boutique et la

*Au Canon d'Or.* Enseigne disparue vers 1895 d'un fabricant de malles, rue Bellecordière, maison du Canon d'Or, représentant, on le voit, un artilleur avec son canon qui lance dans l'espace boulets allégoriques, malles et autres articles de voyage.

marchandise : le contenant et le contenu, en leurs formes diverses.

Autrefois, art individuel; aujourd'hui, art de fabrique, — autrefois, œuvre d'art; aujourd'hui, œuvre de commerce n'ayant en vue que l'utilité, que l'intérêt seul.

Peinture sur tôle pour enseigne, comme il y a les peintures sur toile, signées de toutes espèces de noms, mêmes illustres, pour salons et salles à manger.

Qui sait! un jour viendra peut-être où l'enseigne aura son salon; où l'on prendra plaisir à venir admirer les toiles d'art proposées, pour employer l'antique formule, à l'admiration générale; où les commerçants tiendront à se fournir de beaux modèles pour leurs boutiques comme les bourgeois,

actuellement, viennent faire ample provision de plats d'épinards, de portraits de famille, de scènes intimes ou guerrières — ça se fait au mètre sur commande, — de Léda aux poses acrobatiques, à l'usage de leurs grands et de leurs petits appartements. Peinture d'extérieur et peinture d'intérieur.

Le salon de l'enseigne !

L'idée ne serait point si mauvaise à une époque où l'on s'évertue à faire revivre la décoration extérieure des boutiques, où les fers forgés se présentent à nouveau avec les avancées de l'ancien temps, où l'ornement, le pittoresque cherchent à reprendre leur place d'autrefois.

Et alors, aussi, l'Enseigne ne resterait plus uniquement dans le domaine du fabricant; du *peintre d'Enseignes* et, comme tant d'autres choses, toucherait à l'Art moderne, à l'Art nouveau. Alors aussi, elle serait regardée ; alors tout un grand public s'intéresserait à elle comme faisant partie du décor de la Rue, comme devant avoir sa place aux côtés de l'Affiche et de tous les autres ornements extérieurs.

Enseigne moderne de serrurier, cuivre et fer forgé, 23, rue Bât-d'Argent.

# VIII

PARTICULARITÉS DE L'ENSEIGNE ET DE LA DÉCORATION LYONNAISES. — LE LION. — LES VIERGES DE PIERRE. — LES MARIONNETTES POPULAIRES : GUIGNOL ET GNAFRON. — SINGULARITÉS COMMERCIALES. — FRITURERIE ET ABAT-JOUR. — LE CHEVAL DE BRONZE.

I

Voici les particularités lyonnaises ; choses d'ordre et de genre bien différent, qui, personnelles à la cité, se retrouvent dans l'enseigne, sur les décorations des maisons et des boutiques.

Chaque ville a, ainsi, ses spécialités ; chaque ville a, ainsi, ses personnages, ses souvenirs historiques, ses traditions, qui prennent place partout, que l'on aperçoit sous mille formes, sur les sculptures, sur les décorations extérieures, comme sur les mille objets qui constituent l'article de Paris, l'article-souvenir à l'usage de chaque cité provinciale, invariablement fabriqué dans la capitale, quand il ne vient pas, en droite ligne, de quelque coin d'Allemagne.

Rouen place Jeanne d'Arc sur les impostes, bas-reliefs et autres ornements des maisons modernes; Nancy grave sur la pierre des croix de Lorraine; Marseille garde à M$^{gr}$ Fréjus un souvenir éternel. Cela s'explique.

D'autres villes, telle Lille, accordent une grande place aux événements historiques locaux, aux événements qui ont influé sur le sort de la contrée.

Dessus de porte sculptés en pierre, avec lions emblématiques, le premier sur une maison moderne, le second sur une maison de la première moitié du siècle.

Lyon a son lion d'abord, son animal héraldique, se prêtant si facilement aux compositions, aux fantaisies décoratives, ses vierges auxquelles il a, de tout temps, voué un culte spécial, ses poupées, ses marionnettes de théâtre, — ses « têtes » comme on les appelle, — Guignol et Gnafron; Guignol, enfant terrible, produit du terroir, de la rue lyonnaise; Gnafron type du cordonnier, du ressemeleur, du « regrolleur », qui si facilement se pique le nez et se rougit le menton.

Dans la décoration extérieure, sur les maisons, sur les boutiques, sur les enseignes, le lion n'occupe pas la place que l'on pourrait croire; le lion n'a jamais trôné comme il conviendrait au roi des animaux. Il est même, on peut le dire, de création récente, n'ayant guère figuré, autrefois, que sur une des portes de la cité, sur une ou deux maisons, dans quelques armoiries ou

sculptures et encore, non comme lion lyonnais, mais bien comme lion héraldique, simplement.

Ce n'est point l'ours de Berne qui, langué, monte la garde sur tous les bâtiments, anciens ou modernes, de la ville suisse; ce n'est point l'aigle impérial allemand qui ouvre ses ailes toutes grandes, et les épand sur la pierre; ce n'est pas le léopard anglais; ce ne sont pas les multiples animaux légués par le moyen âge à tant de cités italiennes, souabes, flamandes. Pas plus les personnages qui, comme les petits moinillons de la cité munichoise, les *münchener Kindle*, se tiennent étroitement par la main, et constituent, ainsi, des frises décoratives si pittoresquement amusantes.

Du reste, nos villes ne connurent point ces joyeuses sarabandes sculptées d'hommes ou d'animaux; les emblèmes héraldiques, ici, ne se campèrent pas fièrement comme en tant de cités étrangères. Nous n'eûmes pas le sens de l'allégorie vivante, du décor extérieur, de la couleur.

Donc l'iconographie lyonnaise du lion se réduit à peu de chose; donc, les lions ici reproduits, sculptés dans la pierre ou peints en manière d'enseigne, sont loin d'être des objets d'art. Mais ils répondent à une des particularités locales; ils traduisent, ils expriment ce besoin d'individualisme qui semble avoir gagné nos vieilles cités provinciales, endormies par un siècle de centralisation. N'est-il pas, en effet, curieux, de voir le même mouvement se manifester partout; n'est-ce pas un signe des temps que ce retour au passé, cette recherche du décor, de l'emblème local!

Lions en bois doré.
(Tête emblématique et marque de fabrique).

Enseigne d'un magasin de nouveautés, cours Lafayette 30, et avenue de Saxe 137. Le lion symbolique traverse d'un bond le Rhône et ses nouveaux ponts, passant des vieux quartiers dans les quartiers neufs, les Brotteaux et la Guillotière, les « quartiers d'avenir »..... tels appelés.

Pauvre grand lion abandonné, repris, aujourd'hui, par tous les architectes, par tous les sculpteurs, et placé en mascaron sur les portes de tant d'habitations lyonnaises. S'il ne s'étale pas fièrement, si les façades ne se parent pas de sa peau, du moins sa tête aux reflets rayonnants

et à l'expression non dénuée de bonté, trône, profil tutélaire, sur les impostes sculptées de plus d'une maison neuve.

Lion noble et généreux, pour m'exprimer en langue *hugotique*, à la fois caractérisant et protégeant les immeubles de la cité.

N'a-t-il pas servi à bien d'autres choses ? N'a-t-il pas été, en les quartiers populaires, le lion du saucisson de Lyon; n'a-t-il pas, quelquefois, porté, tenu en ses pattes, le dit saucisson traditionnel. Lion pour charcutier ! ce fut jadis une des banalités courantes du peintre d'enseigne ; un temps même exista où les lions semblaient voués uniquement à ce commerce et à cette nourriture.

Enseigne peinte, moderne, pour une pharmacie des quartiers neufs.

Saucisson fabriqué à Lyon — figuré en un gigot de lion — image pittoresque et « calembourdière » du classique hors-d'œuvre, un peu vieillot, quoique toujours bon à piquer... à la fourchette.

Et malgré tout, si l'on devait lui reprocher quelque chose à notre animal, ce serait d'être resté trop grand seigneur, de ne pas s'être assez facilement prêté aux joyeusetés de l'enseigne. Voyez, par exemple, ce que devient le lion du désert dans les amusants croquis des *Fliegende Blætter*, la feuille munichoise toujours sans rivale, ou sous le crayon fantaisiste d'un Caran d'Ache.

Or aux devantures des boutiques, si l'on fait exception pour la *Pharmacie du nouveau Lyon* et pour l'*Epicerie du nouveau Lyon*, il ne nous a donné, en somme, que ces deux notes caractéristiques : le lion symbolique, A l'avenir de Lyon, — tel un lion quittant les vieux quartiers, franchissant les ponts et venant élire domicile dans les quartiers neufs — puis le lion servant à démontrer l'excellence de certaines marchandises — telle la botte que deux lions se disputent et voudraient s'arracher. Image naïve au dessous de laquelle, prétentieusement, le commerçant en tiges de botte, — notable ou simple « regrolleur » — a écrit : « ils la déchireront, mais ils ne la découdront pas ».

L'enseigne prit-elle naissance à Lyon, on ne saurait le dire, mais elle a

fait un peu le tour du monde et se retrouve, aujourd'hui, partout. L'industrie moderne qui ne doute de rien a vu en elle une fière devise. Pourquoi faut-il, hélas ! qu'elle soit particulièrement trompeuse.

I

Si Lyon ne s'est que bien rarement présenté sous l'image de l'animal dont, pourtant, il devrait être fier, sans cesse il a fait appel à la Vierge ; de tout temps il s'est placé sous l'invocation des saintes femmes, jamais pour lui trop nombreuses, alors même qu'elles montent la garde partout, au coin des rues, dans les niches, à la porte des maisons ou des boutiques, mieux encore, même dans les cours — donc Vierges extérieures, Vierges-enseigne pour tous, et Vierges intérieures pour quelques-uns seulement, pour les habitants de la maison. Vierges de pierre, Vierges de fer, Vierges de tôle, Vierges peintes, il connut, il eut toutes les Vierges : les vieux quartiers sautent, sur l'ancienne cité vient se greffer toute une nouvelle ville, et toujours accueillante, en sa niche apparaît Marie Immaculée, Marie et l'Enfant Jésus, *Maria gratia plena*.

Vieille coutume, vieille tradition, qui s'est perpétuée d'âge en âge, qui a donné à la ville une physionomie propre.

Il y a la Vierge de Nuremberg ; il y a les Vierges de Lyon. Ici la Vierge de dentelle, admirable jusqu'en ses moindres recoins, bijou de conception artistique ; — là, les Vierges qui invitent au recueillement, à la prière, qui s'offrent en un esprit de charité. Ici l'art idéalisant la Religion, la portant en droite ligne au ciel ; là la Religion venant, à tous les coins, placer sa statue-réclame. Un véritable besoin de publicité.

Par Marie, Lyon ancien et Lyon moderne fraternisent étroitement ; le passé s'unit au présent (1). Les Vierges des

(1) Le culte de la Vierge apporté dans les Gaules par saint Pothin, disciple de saint Jean l'évangéliste et premier évêque de Lyon, s'est perpétué d'âge en âge. L'érection de l'église de Fourvières date du milieu du ix<sup>e</sup> siècle : à l'origine Marie fut invoquée sous le nom de Notre Dame de Bon Conseil. Dans les jours de détresse et de calamité publique, Lyon recourut toujours à la mère de Dieu. Délivrés de la peste,

Statues de Saints.
Saint Pierre. — Saint Jean.

Bas-relief au dessus de la porte d'entrée d'une maison ouvrière de la Croix-Rousse (8, rue Royet). — Vers 1850.

maisons neuves peuvent être plus décoratives, plus fouillées en la pierre que leurs aînées, si simples, si blanches, si poétiques ; elles n'en sont pas moins étroitement sœurs.

Et, du reste, comment concevoir Lyon sans vierges... de pierre, sans la publique exposition de ces virginales images, sans la publique enseigne de sa foi extérieure. Certes, partout ailleurs aussi, on a sculpté des Vierges ; certes, dans presque toutes les cités du moyen âge, des madones se montraient dès les portes,

(Passant) ne parcours pas cette rue sans me dire un *ave*.
Que celui qui me dit cet *ave* soit à toujours exempt
[de malheur.

lisait-on à Bernay au dessous d'une virginale niche. A Gisors, sur l'une des portes mêmes de la ville, au dessous de l'image de Marie, on s'adressait en termes à peu près identiques à la piété du voyageur :

Etranger, ne passe pas sans saluer Marie.

Et ces inscriptions, en lettres gothiques, se pourraient multiplier à l'infini. Mais c'était là une habituelle enseigne, conservant un caractère extérieur et monumental,

VIERGE A L'ENFANT JÉSUS
Médaillon en bronze, dans un cadre de bois sculpté, sur la porte d'entrée d'une maison moderne, 20, quai Saint-Vincent.

en 1643, les habitants ayant à leur tête le Consulat et tous les magistrats, mirent la ville de Lyon sous la protection de Notre-Dame de Fourvière, par un vœu public et solennel. Et cet hommage fut renouvelé en 1852, avec la mention spéciale : « A la Vierge Marie qui a préservé deux fois de la peste les habitants de la ville de Lyon. »

C'est à ce moment, aussi, que la contrée se remplit de toute une imagerie donnant le *véritable portrait de la statue de N.-D. de Fourvière*, ou *de la Sainte Mère de Dieu*, avec ces titres significatifs : — *Ils m'ont établie protectrice de leur ville*, — *A Marie Lyon reconnaissant*.

tandis qu'à Lyon c'est bien réellement la Vierge, la femme, la grâce, la prière; une fleur d'amour et de dévotion venant jeter une note colorée, au milieu d'un paysage particulièrement gris et de constructions non moins grises.

Vierges du quinzième siècle, Vierges du dix-septième, Vierges du dix-huitième, les voici, toutes, en leurs niches, extatiques, rayonnantes de foi, gracieusement inclinées, traduisant on ne peut mieux les sentiments de ces époques différentes, perpétuant à travers les âges la tradition, pour venir se fondre en la Vierge maniérée, trop précieusement ouvragée, des maisons modernes, véritables statuettes de zinc, de biscuit, à l'usage des consoles d'appartement, étant à leurs ancêtres ce que les arbres en fer blanc peint des campagnes parisiennes sont aux grands et beaux arbres de la pleine nature.

Le pélican nourrissant ses petits.
Bas-relief au dessus de la porte de l'Eglise de la Charité, par Prost (vers 1840).

Vierges des niches anciennes ayant subi l'influence directe de l'école italienne; Vierges en étroite parenté avec celles du Tyrol et de la Bavière, donnant quelque peu, aujourd'hui, l'impression d'un décor de théâtre ; Vierges qui sont partout, à tous les étages, à toutes les hauteurs, sur les façades extérieures comme sur les derrières; Vierges qui marquent bien le point extrême de la civilisation méridionale en notre pays de France ; Vierges jadis éclairées par la piété des fidèles du classique lumignon, à la lueur vacillante et, chose assez particulière, placées aujourd'hui en pleine lumière, sous le reflet du gaz municipal; Vierges qui ne se pourraient compter, qui sont des centaines, qui apparaissent là même où l'on ne saurait les soupçonner ; Vierges drapées s'offrant à tous, ou Vierges couvertes, grillagées; Vierges qui représentent on ne peut mieux cette forme de l'enseigne par nous expliquée : — l'enseigne

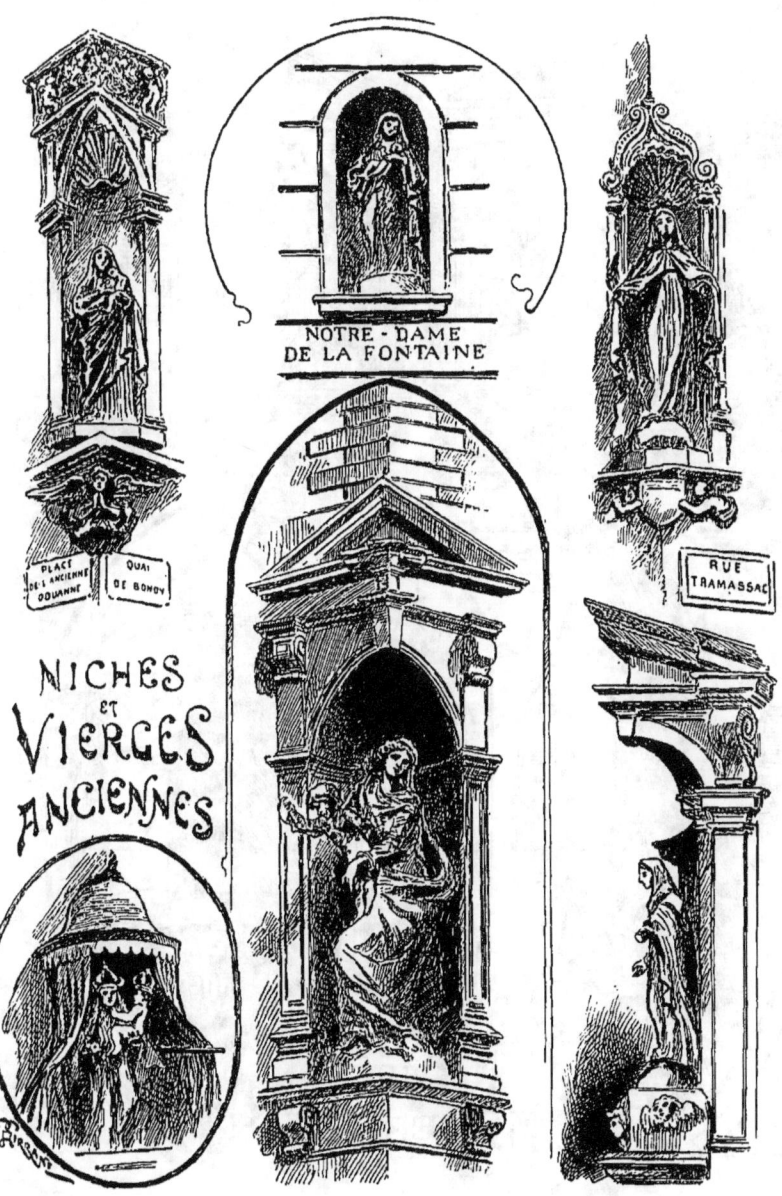

1. Vierge à l'enfant Jésus (XVII<sup>e</sup> siècle).
2. Notre Dame de la Fontaine (Vierge à l'enfant Jésus), rue Tenaille et rue Romani (XVIII<sup>e</sup> siècle).
3. Notre Dame du Palais, Immaculée en plâtre dans une niche du XVII<sup>e</sup> siècle, rue Tramassac, maison démolie en 1899.
4. Vierge à l'enfant Jésus, — tous deux couronnés, et en bois peint, — sous un dais en fer blanc, montée de la Grande-Côte (XVII<sup>e</sup> siècle). De nombreuses Vierges, peintes, enluminées, se rencontrent encore en Italie, dans le Tyrol, et dans le sud de l'Allemagne.
5. La Vierge à l'enfant Jésus, aujourd'hui à Saint-Nizier, mise en place dans sa niche d'angle, — comme elle l'était autrefois.
6. Vierge Immaculée (coin de la rue de la Gerbe et de la rue de la Poulaillerie (XVII<sup>e</sup> siècle).

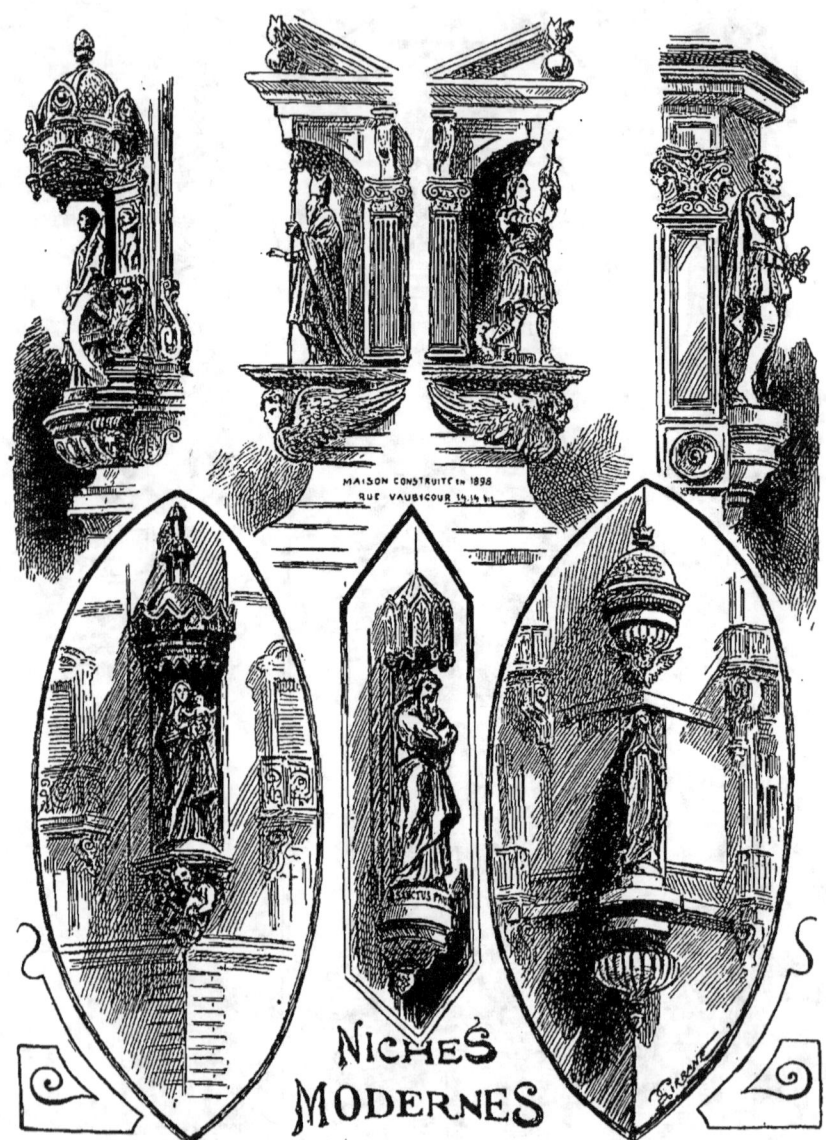

1. Sainte Catherine, statue de Fabisch (angle de la rue Sainte-Marie et de la place des Terreaux ; — vers 1860).
2. Saint Pothin, fondateur de l'Église de Lyon. — Jeanne d'Arc (1898).
3. Sully, angle de la rue de Sully (vers 1845).
4. Vierge à l'enfant Jésus, maison d'angle, place de la République : au dessous, comme support, tête cornue de diable à queue de serpent. Statue de Fabisch (second Empire).
5. Saint Paul, place Saint-Paul.
6. Vierge en prière, rue de l'Abbaye d'Ainay, d'après les dessins de M. Chomel.

qui n'est ni une marque de possession ni une marque commerciale, mais l'affirmation publique d'une croyance, d'une conception politique ou religieuse.

Vierges de pierre qui, sans s'émouvoir, voient défiler les vierges de chair ; Vierges immobiles en leurs maisons qui frémiraient, si elles pouvaient distinguer, si elles pouvaient entendre, alors que devant elles, s'accomplit, régulière et banale, la marche quotidienne des... vierges du trottoir.

Vierges qui, ainsi placées, traduisent bien l'idée, la conception lyonnaise ; Vierges qui semblent avoir absorbé à leur profit toute autre manifestation religieuse ; Vierges qui pourraient faire croire que la ville entière a pour enseigne immense une seule et unique vierge, la Vierge qui, là haut, sur Fourvière, domine et couronne la Cité en travail, en rumeur humaine. Et, de même que Genève, tout naturellement, se dénomme *Calvinopolis*, de même on voudrait pouvoir appeler *Virginipolis* cette antique Lugdunum qui a préféré la grâce à la force, qui n'a rien voulu du mâle pour tout demander à la femme, qui a repoussé, du moins mis au second plan, le Lion robuste pour adorer la Vierge frêle et sans défense.

Type de Vierge Immaculée dans une cour de maison, 8, rue de Gadagne (XVIIᵉ siècle).

Des Vierges placées en les rues de Lyon dont le Père Menestrier nous a laissé la liste reproduite ici-même (1), aux Vierges de Fabisch, quelle chaîne ininterrompue ; précieux document pour l'histoire, pour la perpétuité du même culte chez un peuple, pour l'affirmation des idées mystiques d'une cité par l'enseigne.

Car, faut-il le répéter encore, ce sont des enseignes, toutes ces Vierges, toutes ces figures hiératiques, anciennes ou modernes, vieilles ou jeunes, longue série que vient de compléter Jehanne la pucelle — la sainte lorraine se mariant à la sainte lyonnaise — et ce sont, surtout, des enseignes propres au terroir.

Atmosphère saturée de religiosité, opposant aux niches les médaillons, les dessus de porte, les bas-reliefs à sujets de sainteté ; enseignes morales et spirituelles — suivant le sens ancien du mot — planant, images immortelles,

---

(1) Voir page 157.

au dessus des enseignes commerciales ou indicatrices, sujettes comme la vie même, à de perpétuels et multiples changements.

Lyon gardé par le roi des animaux, — sentinelle vigilante — Lyon mystique, avec ses constantes allusions à la charité, à la fraternité chrétienne, si nettement lisibles sur maint ornement, sur maint bas-relief de pierre ; inscriptions de roc, cœur d'or, disait au commencement du siècle, un économiste de l'école de J.-B. Say — voilà donc deux côtés bien particuliers et bien différents, deux physionomies point banales.

Nous allons voir, maintenant, se dérouler, — dernière face, — le Lyon populaire et gouailleur, avec ses deux types connus, Guignol et Gnafron.

### III

Célèbres, dans le monde entier, célèbres autant que Pulcinella, les poupées lyonnaises, qui, si souventes fois, amusèrent l'auteur de ces lignes, plus que maintes pensionnaires des théâtres subventionnés, se fabriquent à Saint-Claude, dans le Jura, et se laissent voir, pendantes, en un classique laisser-aller, dans les boutiques de la rue Grenette, dans les *Fabriques et dépôts de têtes de Guignols,* pour employer le qualificatif sous lequel on les désigne.

Du reste, moins anciennes qu'on le croirait tout d'abord, nées à la fin du dix-huitième siècle, signalées par Flœgel dans son *Histoire du comique et du grotesque*, vulgarisées à la suite de la Révolution et, d'emblée, faisant la guerre à l'autorité, narguant, sifflant le pouvoir — quand ce dernier le permet.

Un jour, certainement, je ferai l'histoire de ce vrai Guignol français, né à Lyon, lyonnais de mœurs, de goût, de langage, conservant intact l'esprit du terroir, né *gone*, grandi *gone*, portant à travers le monde je ne sais quel parfum lyonnais — un nationalisme de clocher, si l'on veut, qui n'en est pas moins respectable, et d'un tour très particulier. Aujourd'hui, c'est le côté de la boutique, de l'enseigne *guignolesque* que je tiens à relever.

A vrai dire, elle ne fut pas grande l'influence de Guignol sur l'enseigne, l'influence marchande de cette poupée du passage de l'Argue maniée avec art, longtemps silencieuse, et qui ne reprit sa place au soleil que sous le second Empire, à nouveau comme autrefois, dans le but de narguer l'autorité, de rosser le commissaire et les gendarmes.

Qu'on n'ait pas fait plus ample emploi de ces amusants personnages de la comédie humaine, à la philosophie douce et consolante, de prime abord cela peut paraître étrange, et cependant rien n'est plus naturel.

Guignol et Gnafron sont peuple; l'un est le gamin, le titi de la rue; l'autre est le cordonnier de l'échoppe, ivrogne et révolutionnaire, qui joue un rôle prépondérant dans tous les mouvements insurrectionnels. Ni l'un ni l'autre ne sont de gros personnages; ni l'un ni l'autre n'offrent la surface qu'on aime à rencontrer chez ceux qui doivent vous servir d'enseigne et, comme tels, vous piloter dans le monde.

A coup sûr, ce ne sauraient être des industriels de marque, des notables commerçants, pour employer l'expression moderne, qui viendraient demander à ce polisson de Guignol, au *sarsifi* irrévérencieux, et à cet ivrogne de Gnafron, à la voie éraillée, le choix de leur enseigne. Voyez-vous un commerce de luxe sous l'égide de ce mauvais sujet de *Chignol* qui chine tout le monde, qui prétend aller faire la loi jusqu'aux extrémités de la terre, redresseur de torts et en même temps don Quichotte emballé pour sa *douce et chenuse colombe*; voyez-vous un négociant considéré, fortuné, recommandant ses capitaux et sa clientèle à ce socialiste de Gnafron, qui prononce le mot *riche* avec une intonation où l'on sent percer le désir de la corde.

C'est pourquoi nos deux personnages ne trônèrent point sur l'enseigne. Comment furent-ils ramenés au jour? l'histoire nous l'apprend. Par un marchand de confections qui vit en eux une curiosité, une nouveauté, un élément particulier de réclame, conséquemment de succès au moment où, rouvert, le Guignol du Port-du-Temple — c'était vers la fin du second Empire, — attirait à lui un public séduit par l'esprit, par l'audace de nos marionnettes.

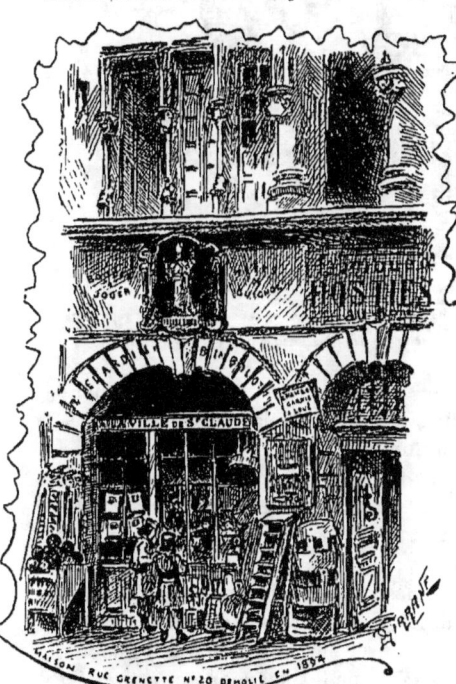

La boutique *A la Ville de Saint-Claude* avait la spécialité des têtes en bois pour le théâtre de Guignol. Ce genre de commerce a toujours son centre dans la rue Grenette et dans les rues environnantes.
Une des particularités de la boutique ici reproduite était que son propriétaire, non content de vendre des poupées, fabriquait lui-même des pièces pour les guignols d'enfants, et les vendait naturellement... en nombre.

Ce magasin de « complets » à 29 et à 35 francs, ce magasin de paletots, pardessus, jaquettes, markettes, vestons, redingotes, habits, vareuses, — toute

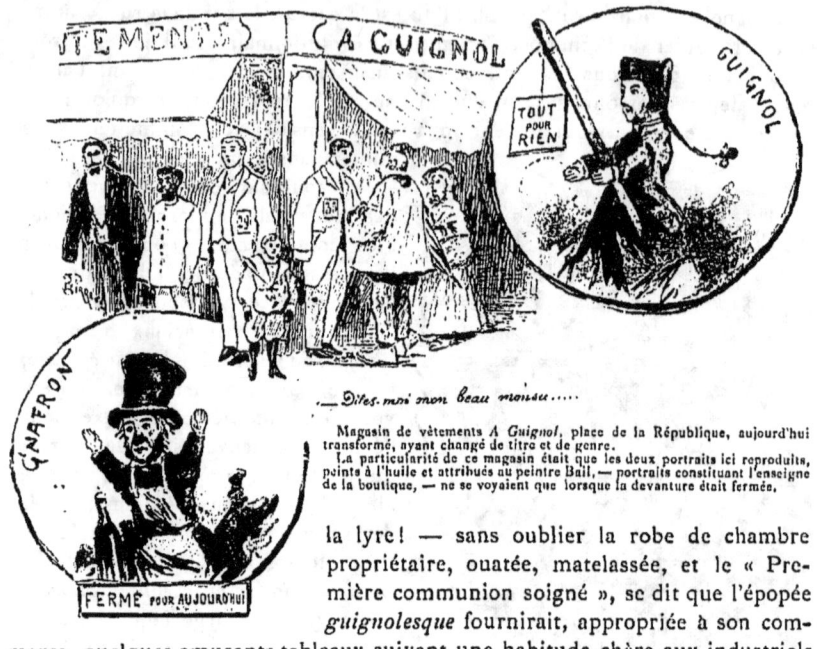

— Dites-moi mon beau monsu.....

Magasin de vêtements *A Guignol*, place de la République, aujourd'hui transformé, ayant changé de titre et de genre.
La particularité de ce magasin était que les deux portraits ici reproduits, peints à l'huile et attribués au peintre Bail, — portraits constituant l'enseigne de la boutique, — ne se voyaient que lorsque la devanture était fermée.

la lyre! — sans oublier la robe de chambre propriétaire, ouatée, matelassée, et le « Première communion soigné », se dit que l'épopée *guignolesque* fournirait, appropriée à son commerce, quelques amusants tableaux suivant une habitude chère aux industriels de ce genre, et un peintre, — Bail, dit-on, — fut par lui chargé de brosser toute une série d'images *guignolesco-gnafronesques*.

Transformées en réclames parlantes les scènes classiques du théâtre lyonnais mirent à toutes sauces les draps, les vêtements confectionnés de notre industriel : Guignol et Gnafron avaient beau tirer sur les vestons et les habits, les Sedan et les Elbeuf ne cédaient point. L'éternelle blague pour attirer les chalands, pour amuser les badauds! On allait s'esclaffer aux bons mots des poupées du Port du Temple puis du passage de l'Argue; on admirait, au passage, les belles peintures du magasin de la rue... alors Impériale.

Réclame amusante, publicité instructive, car jamais magasin, à Lyon tout au moins, ne sut mieux recourir à tous les trucs d'un puffisme éhonté. C'est *Guignol qui ouvre*, c'est *Gnafron qui ferme*, disait un prospectus, tandis qu'un autre appelant « les habitants de la cité et des pays voisins » à venir visiter ses galeries, dédiait aux Lyonnais, « en signe de reconnaissance », tout un rondeau historique dans lequel défile — histoire, monuments, grands hommes, — le passé glorieux de la « première cité de la belle France après Paris ».

Guignol poète et historien ! n'était-ce point chose toute naturelle. Et quelle poésie, et quelle histoire ! Dignes de la haute nouveauté et du costume de cérémonie.

> De Lugdunum, nom latin, cette ville
> A pris le sien. Simple ! il est fort et beau !.....
> En quinze cent trente-six, la soierie
> S'y fabrique, le roi François premier
> Y fit lui-même, en soutien d'industrie,
> Monter et, mieux, mouvoir plus d'un métier.....
> Ses monuments sont beaux, sa cathédrale
> Est remarquable, ainsi que le coteau
> Dit de Fourvières, où sous vos yeux s'étale
> La ville entière en un nouveau tableau.
> Ses quais, ses ponts et son Hôtel-de-Ville,
> Sa vaste place ayant nom Bellecour,
> Où l'on rencontre, auprès d'un clan tranquille,
> De beaux enfants sautillant tour à tour.
> . . . . . . . . . . . pour captiver vos yeux
> Vous avez tout : les Brotteaux et Perrache,
> Le Grand-Théâtre et puis les Célestins
> Nouvellement construit, et l'on se cache
> Au bois fameux, la Tête d'Or ; enfin,
> Voyez Saint-Pierre et l'Hôtel-Dieu superbe.....
> Encore un mot et je finis sur l'heure,
> En vous disant : n'allez pas visiter
> Loyasse, amis, la dernière demeure,
> Toujours trop tôt nous devons l'habiter.

Morale de la chanson, de la réclame et de l'histoire : voyez plutôt chez moi *A Guignol*. Et c'est ainsi que par l'image, par l'enseigne, jour et nuit

Autre enseigne peinte du magasin *A Guignol* également attribuée au peintre Bail. Guignol et Gnafron tirant sur un habit sans pouvoir parvenir à le déchirer. Ce tableau datant du second Empire est le seul qui reste de toute une série d'images qui entouraient, autrefois, la boutique et qui représentaient des scènes classiques du théâtre de Guignol dénaturées au bénéfice du marchand. Une autre grande figure de Guignol déroulait un papier sur lequel on pouvait lire : *Tout pour rien*.

agissante, par les excentricités de la réclame se popularisait peu à peu la personnalité de Guignol faisant ses premières armes dans le monde du commerce et de l'industrie.

Ce fut, c'était un vrai succès de publicité.

Jamais Guignol ne s'était vu avec aussi belles *frusques* : « le jour de mogne » (1) pour lui semblait être arrivé, « nom d'un rat ! »

Malgré cela, Guignol et Gnafron ne se répandirent pas autrement dans l'affichage extérieur. Si l'horloger de la ville prit nos deux personnages, ce fut pour les marier à Arlequin et à Polichinelle ; pour constituer, avec ces quatre bonshommes, une enseigne automatique destinée à sonner les heures.

En réalité, image du domaine de la curiosité bien plus qu'enseigne à grand tapage. Guignol et Gnafron s'aristocratisaient, devenaient des figures historiques que l'on pouvait sortir sans danger. Mais les amateurs ne se présentaient guère. Ne pouvait-on pas les dédoubler ? Après tout, ils n'étaient point inséparables. Pourquoi pas, chacun de son côté ? Et ainsi fut-il fait.

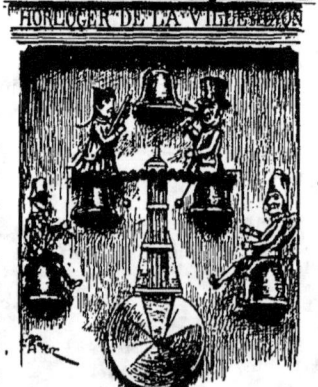

Enseigne automatique de Charvet, « horloger de la ville de Lyon », 8 et 10, rue de la Poulaillerie. Guignol et Gnafron, Arlequin et Polichinelle, sonnent les heures. Le militaire jouant de la trompette, placé au-dessus, ouvre une porte à deux battants et vient annoncer par des sonneries spéciales, les quarts d'heure, les demi et les heures.

La combinaison, il est vrai, ne fut point profitable à Guignol dont personne ne voulait, que personne ne prit. Il restait comique, et par cela même promettant, *guignolesque*, et par cela même peu présentable. Gnafron, lui au moins, avait des amis, des confrères ; cordonnier-savetier, il fut plus d'une fois pris par les gens de son métier et, plus d'une fois, on le vit, avec son tirepied, avec son inséparable pie, se poser en justicier sur des tableaux gigantesques. *Bon Gnafron* peut-être, suivant le titre de l'un d'eux, mais toujours Gnafron gouailleur, Gnafron révolutionnaire, prêt à s'écrier : « Qu'ils y viennent les concurrents... et les ennemis de la République ; les *bonapartisses et les cafards !* »

Créé pour et par la politique, Gnafron, ainsi que Guignol, devait être victime de cette même politique à laquelle tous deux étaient redevables de leurs succès. Non seulement leur nom ne faisait pas autorité, ne sonnait pas comme celui des grands hommes — Lafayette ou Béranger

---

(1) Le jour de triomphe.

— mais encore il était rien moins que recommandable. Et voilà pourquoi le commerce lyonnais ne crut pas devoir se placer sous l'égide de Guignol, et pourquoi Gnafron ne sortit pas de ses amis les « regrolleurs ».

« Va, mon vieux Guignol, nous ne serons jamais proprio », dit Gnafron dans une pièce du répertoire. Il eut pu ajouter : « ton *sarsifi* et ma trogne rougeaude n'auront jamais l'assentiment des beaux messieurs et des belles dames. » La trogne, surtout.

Gnafron, soiffeur émérite, videur de litres, qui, bizarrerie des choses humaines, n'a même pas donné son nom à un « comptoir », un de ces bons comptoirs de marchand de vin qu'il préfère à tout (1), aux honneurs, aux cadeaux rares et exotiques, même à la femme noire, bien cirée, de quelque illustre monarque en jus de réglisse.

De nos jours, en ce siècle de frelaterie et de tromperie, on ne saurait répondre d'un noir bon teint, et alors tout est à craindre pour un pauvre blanc, fût-il même simple *gone* de Lyon.

Il est vrai que si Gnafron n'a pas son comptoir à lui, il peut en toute facilité, aller se *flanquer des pistaches* au *Café Guignol*, une enseigne qu'on voudrait voir avec quelque amusante image et qui se contente de la banale inscription, en lettres majuscules même pas..... « guignolesques ».

Eh bien oui ! qu'ils y viennent les concurents — c'est le cas de le dire — et qu'ils nous donnent la brasserie du « Guignol lyonnais », une brasserie toute indiquée, proche le passage de l'Argue, de cette petite salle basse mais célèbre dans l'histoire des scènes populaires où tant d'esprit frondeur s'est dépensé, où Lamadon, après tant d'autres, perpétue la tradition classique et tient haut en main le drapeau du théâtre lyonnais. (2)

### Qu'ils y viennent les Concurents !

Immense enseigne d'un marchand de chaussures, à l'entrée du passage de l'Argue, disparue tout récemment, qui représentait Gnafron tenant son tire-pied d'une main ferme, un numéro de tirage à son chapeau. Sur la chaise, recouverte en cuir suivant l'usage, l'inséparable pie *gnafronesque*.

---

(1) En recherchant toutes les enseignes des débits de boissons, dans les quartiers populaires, depuis quarante ans, on trouverait peut-être quelque allusion *gnafronesque*. Celle-ci en tout cas, visible ces dernières années, mérite d'être signalée : *Au Bon Gnafron — Le vin c'est le lait des vieillards*.

(2) Plusieurs Guignols ont existé et existent encore à Lyon. Il en est même d'improvisés qui se dressent

Aux *poupées de cire*, enseigne banale qui se peut lire partout, il ferait bon opposer ainsi, *Aux poupées lyonnaises*, car ce sont poupées d'un esprit bien particulier, d'un art bien local, d'une physionomie bien populaire.

Poupées à journal, à almanachs, à théâtre ; poupées « pharamineuses », célèbres « de Fourvières à Montchat, de la Croix-Rousse à la Guyotière *(sic)*, du faubourg de Bresse à la Mulatière ». Poupées dont on verra, peut-être, quelque jour, le « portrait de ressemblance sus la Maison de Ville et les autres monuments piblics, en place de l'aute lion que commence à se faire si vieux que gn'a déjà de muches que viennent à l'entour de lui pour chiquer sa basanne. »

On le voit, il pensait comme nous l'*Almanach de Guignol* pour 1869.

Est-ce que « le chelu » de cette amusante marionnette ne reluit pas dans le firmament de Lyon ? Est-ce que Guignol n'est pas, toujours, l'étoile des dimanches populaires ? Est-ce que quelque chose se peut passer, dans l'antique cité comme dans le reste du monde, sans que notre *Guignol* en soit, sans qu'il l'apprécie à sa façon ?

Avec son air guilleret, avec sa margoulette « franche et nette comme un satin », avec sa trique *vigorette*, avec ce *sarsifi* au floquet si canant » et hautement respectable quoique particulièrement rabelaisien, est-ce que Guignol ne personnifie pas admirablement l'esprit, le rire de Lyon ;

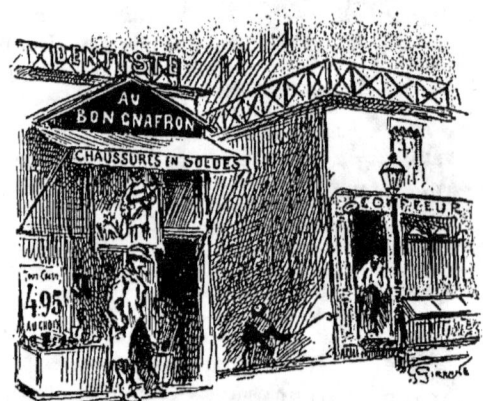

Enseigne, peinte sur toile, d'un magasin de chaussures, Cours Gambetta, avec le personnage de Gnafron, (le magasin a disparu en 1899).

— est-ce qu'il n'est pas celui qui jamais ne « cane » — qui, toujours, part en guerre, véritable chevalier, pour la défense de l'innocence et le triomphe de la vertu. Sans compter encore qu'il est « cocardier ».

Bien mieux : est-ce que Guignol, de ci de là, n'a pas laissé aux habitants quelque chose de son air, de son regard, de ses gestes, de sa voix nasillarde ? Est-ce que l'atmosphère lyonnaise n'est pas saturée de *guignolisme* ?

en des coins de brasseries, dans les faubourgs populaires. Sans entrer, à ce sujet, dans des détails qui sortiraient du cadre de ce livre je ne puis cependant passer sous silence le Guignol du quai Saint Antoine qui, avec le passage de l'Argue, représente dignement un art particulier à Lyon ; un des côtés de la vie, de la satire locale. A noter aussi le Guignol du journal le *Progrès* qui, s'adressant plus particulièrement aux enfants, donne des matinées fort goûtées, les jeudi, dimanche et jours de fête.

Donc elle apparaît toute indiquée la *brasserie du Guignol lyonnais*, la brasserie qui, sur ses murs, en fresques amusantes, retracerait l'histoire de notre marionnette, dans les domaines les plus différents ; la brasserie qui serait véritablement le *Chat noir* du pays, et qui permettrait à nos trois poupées Guignol, Gnafron, Madelon, de se balancer extérieurement, de faire ainsi à la porte, le classique boniment. Œuvre bien faite pour tenter quelque artiste.

Que n'y a-t-on songé ?

Il est vrai que Lyon est si peu ville d'extérieur, si peu ville d'expansion.

III

Dernière particularité : après les enseignes, les choses lyonnaises, les industries, les commerces propres à la grande cité du Rhône. A vrai dire, ce sont deux spécialités d'un intérêt relatif, mais le fait seul qu'elles affichent un caractère local leur donne tous les droits à figurer en ce chapitre. Et puis où

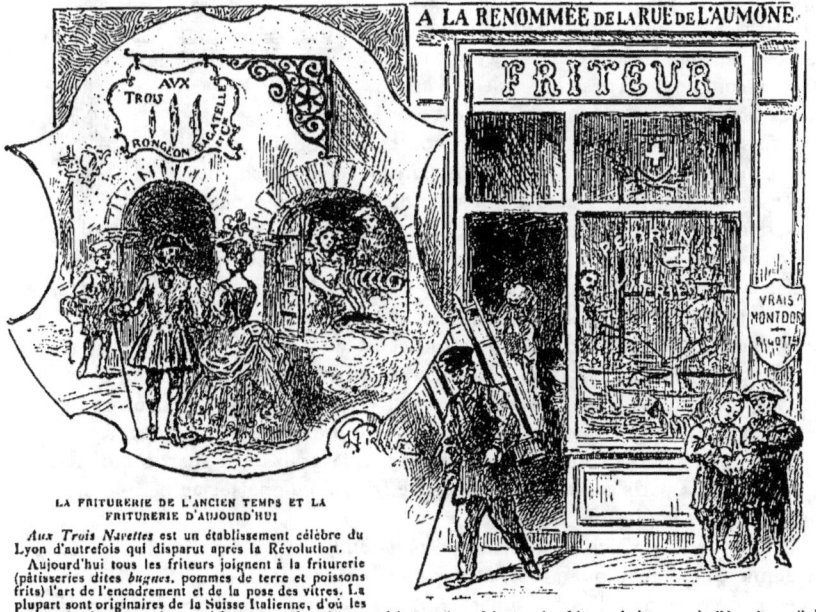

LA FRITURERIE DE L'ANCIEN TEMPS ET LA
FRITURERIE D'AUJOURD'HUI

*Aux Trois Navettes* est un établissement célèbre du Lyon d'autrefois qui disparut après la Révolution.

Aujourd'hui tous les friteurs joignent à la friturerie (pâtisseries dites *bugnes*, pommes de terre et poissons frits) l'art de l'encadrement et de la pose des vitres. La plupart sont originaires de la Suisse Italienne, d'où les croix et les écussons suisses qui figurent sur les glaces extérieures. Autrefois, tous les friteurs étaient rue de l'Aumône ; d'où l'enseigne de la boutique moderne : *A la Renommée de la rue de l'Aumône*. Et à la fête des *bugnes* tout cela s'illuminait.

trouverait-on, avant Lyon, le *friteur*, le *friteur-vitrier*, souvent même encadreur, qui fait frire pâtisseries, pommes de terre, poissons, y compris la morue, la grenouille ; qui, sur la glace de sa devanture, aime à faire peindre un beau goujon doré, et bien recroquevillé, comme s'il prenait ses ébats en son élément naturel ; le friteur en boutique, et non point en échoppe ; le friteur qui est un marchand respectable, qui pourra être le notable commerçant de sa corporation.

De Paris à Lyon, quel chemin pour la « friterie » ! A Paris, dans une encoignure de magasin, sous une porte, un ambulant, presque un petit marchand de la rue ; donc sans boutique, sans enseigne, — quelquefois, sur un carreau crasseux, une modeste inscription, tel le : *A la renommée des frites* ; — à Lyon, un « friteur », comme il y a des charcutiers, comme il y a des bouchers ; un « friteur » qui est aussi quelquefois un tripier. Célèbres, entre toutes, les boutiques de la rue de l'Aumône, quartier général du *fritage*, le dimanche des *Bugnes ;* les boutiques aux arcs de pierre noircis par les vapeurs huileuses, enguirlandés de buis verts et d'interminables chaînes de la classique pâtisserie frite chère aux Lyonnais. Et si la « friterie » est ainsi en honneur, si elle a laissé des souvenirs historiques, cela tient à ce qu'on est ici pays d'eau, et que partout où il y a fleuves, rivières, lacs, donc abondance de poissons, l'art de « friter » — car c'est un art — tient une grande place dans la cuisine. Du reste, comme partout aussi, industrie populaire se rencontrant de préférence en certains quartiers ouvriers ; industrie avec sa montre bien spéciale, avec ses immenses saladiers regorgeant de tout ce que l'on se complait à faire dorer à la graisse ; industrie qui, ici, à la petite friture parisienne oppose la petite friture lyonnaise ; au petit goujon de Seine le petit goujon de Saône.

Devanture de vitrier-friteur.

Après le *friteur* voici le fabricant *d'abat-jour*, autre spécialité lyonnaise, étant donné que « abat-jour » doit être pris ici pour « jalousie ». Or, à Lyon, comme en nombre de villes provinciales, il n'y a pas de contrevents aux maisons ; les fenêtres ont des stores, des jalousies appelées *abat-jour* parce que

suivant la façon dont les lamelles sont posées, elles abattent ou laissent passer le jour.

Il s'en suit que, pour ne pas faire double emploi, le véritable abat-jour, — c'est à dire le capuchon de lampe, — se dénomme dans toute la région lyonnaise *chapeau*; mais il ne faudrait pas en conclure que les chapeaux se laissent transformer en casquettes — car ce serait, vraiment, aller trop loin.

Jalousies derrière lesquelles les Lyonnais aiment à se réfugier par la même raison qu'ils ont, la plupart, des Judas à leur porte.

Voir et ne pas être vu, n'est-ce pas toute la science de la vie de province. Et puis, si l'on voulait, quelles comparaisons piquantes seraient à faire entre l'usage des *jalousies* et des *judas* et l'allure générale des pays à religion sévère, triste, grise, janséniste.

Parisiens, mes frères, lorsque vous viendrez sur les bords de la grande cité « rhodanesque », ne soyez pas surpris de voir des « abat-jour » aux fenêtres, et rappelez-vous qu'au dix-huitième siècle tout ce qui cachait la lumière d'une façon quelconque s'appelait ainsi. Vieilles dénominations, vieux usages! « Réglage, tamisage » à volonté de la lumière du jour, — telle la lumière factice du gaz ou d'autres procédés d'éclairage. Et si la mode était encore aux devises, tout naturellement l'on pourrait dire :

« Avec jalousie... j'abats jour ! »

A une certaine époque, le Louis XIV de la place Bellecour, la belle statue dont, avec raison, les Lyonnais sont fiers, se prêta à diverses combinaisons. On en publia des réductions ; on le mit sur des enveloppes, sur des boîtes de papier à lettres ; — la mode de l'*Aiglon* ne sévissait pas encore, — on en fit des presse-papiers, d'où le surnom de *presse-papier de la place Bellecour*

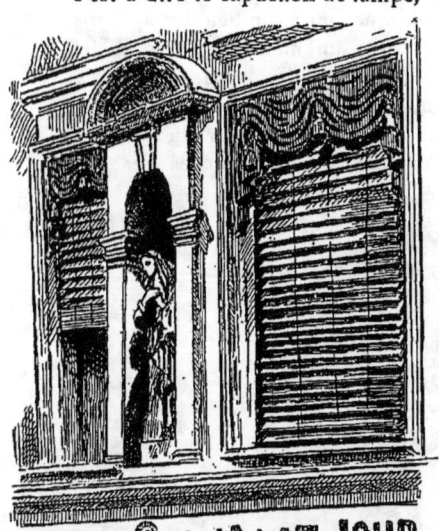

Enseigne d'un fabricant de stores et jalousies (abat-jour, en lyonnais), quai Saint-Vincent, 40.

donné au monument lui-même ; on le reproduisit sur des rideaux de vitrage, sur des glaces extérieures. Il servit même d'enseigne à un magasin de maroquinerie, il orna même des zincs de marchands de vin ; verre gravé comme une vulgaire Tour Eiffel, si bien que le grand Roi, non content de chevaucher sur la place, chevauchait sur le haut des boutiques ou au milieu des apéritifs. Ici en relief, en statue ; là simplement gravé sur un métal quelconque. Ici, objet d'art ; là, pur joujou genre article de Paris. Tous les honneurs réservés aux contemporains ; — tous les honneurs qui seront, un jour, dévolus au tzar.

Hélas ! Combien, de nos jours, sont ainsi descendus de leur cheval !

Et combien de choses individuelles, combien de particularités locales se

AV CHEVAL DE BRONZE

Réduction en bois du Louis XIV de la place Bellecour qui servait d'enseigne à un magasin de maroquinerie situé au coin de la rue de la République et de la place Bellecour. A disparu en 1899.

sont effacées, sous la poussée toujours plus grande de la centralisation, sous cet impérieux besoin, souvent inexplicable, de tout organiser *à l'instar de Paris*.

*Entrée de l'instar !* cela n'est point si vieux, si éloigné de nous, qu'on ne puisse encore le rencontrer en quelque coin perdu, en quelque cour humide des quartiers populaires. Et, au moins, c'est une date sur laquelle on ne saurait tricher ; car c'est le commencement, la première constatation officielle, en quelque sorte, de l'invasion venant de la capitale.

Naïveté des anciens âges où l'on croyait devoir publiquement avertir le client que l'établissement était à l'instar de Paris ; où toute chose nouvelle apparaissait, du fait même de sa nouveauté, comme particulièrement hardie. Aujourd'hui l'*instar de Paris* est partout, et tellement entré dans les mœurs

qu'il n'attire plus l'attention. C'est le provincialisme plutôt qui se fait remarquer, qui détonne sur l'ensemble.

Friterie, abat-jour, vous aussi sans doute, vous disparaîtrez quelque moment. Si l'on ne vous rencontre plus dans les rues de Lyon, au moins vous trouvera-t-on ici.

Quant au *Cheval de Bronze* il n'a pas besoin du commerce, de la réclame industrielle pour passer à la postérité : son bronze lui suffit. Mais il était tout naturel que, comme Jeanne d'Arc il se « commercialisa », que, comme tous les personnages historiques, il donna son nom à quelque magasin de luxe et à quelques enseignes populaires.

Si l'homme ne fut jamais de bois, les grands Rois, eux, ne sont plus de bronze, et tout, choses ou individualités, tombe sous le coup de la réclame qui en dispose à son gré, qui promène les célébrités du magasin de nouveautés au cabaret, — qu'elles soient Guignol, Gnafron, ou Louis XIV.

Enseigne de « regrolleur ».

# IX

LA PHARMACIE ET LA DROGUERIE A LYON.
AUTREFOIS ET AUJOURD'HUI. — LES
SPÉCIALITÉS. — LES OFFICINES DE
LA RUE LANTERNE ET LEURS
ANIMAUX-ENSEIGNES. —
L'ODEUR DE LA
DROGUERIE.

## I

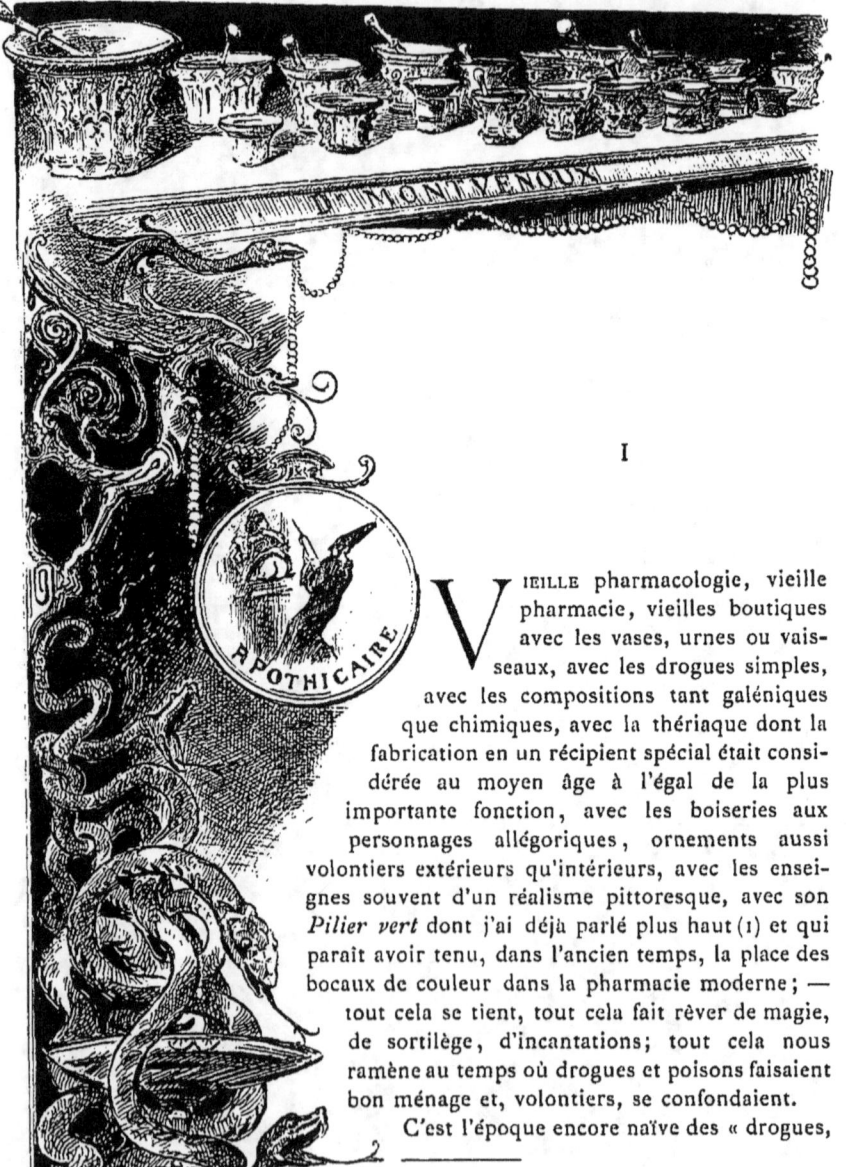

Vieille pharmacologie, vieille pharmacie, vieilles boutiques avec les vases, urnes ou vaisseaux, avec les drogues simples, avec les compositions tant galéniques que chimiques, avec la thériaque dont la fabrication en un récipient spécial était considérée au moyen âge à l'égal de la plus importante fonction, avec les boiseries aux personnages allégoriques, ornements aussi volontiers extérieurs qu'intérieurs, avec les enseignes souvent d'un réalisme pittoresque, avec son *Pilier vert* dont j'ai déjà parlé plus haut (1) et qui paraît avoir tenu, dans l'ancien temps, la place des bocaux de couleur dans la pharmacie moderne; — tout cela se tient, tout cela fait rêver de magie, de sortilège, d'incantations; tout cela nous ramène au temps où drogues et poisons faisaient bon ménage et, volontiers, se confondaient.

C'est l'époque encore naïve des « drogues,

---

(1) Voir, page 30, les détails sur la maison du célèbre Jehan Delépine, au Mans, et pages 145-146 ce qui a trait aux enseignes des apothicaires.

épiceries, et autres médicamens qu'on recueille ès-Indes et ès-Amérique »
suivant le titre même d'un traité traduit en français et publié en 1619 par
Antoine Colin, maître apothicaire-juré de la ville de Lyon.

C'est l'époque des officines bizzares qui, héritières de la grande Diablerie
du moyen âge, semblent être encore en rapport direct avec messire Satan,
tenant à la fois du cabinet de toilette et de la cuisine, puisque Bauderon dans
sa *Paraphrase du Codex Lyonnais* adressée à « Messieurs les pharmaciens

*Au Cerf*, enseigne en bois peint d'une officine de
la rue Lanterne.

célèbres et sincères du Royaume » (1603), insiste sur la nécessité de préparer
les médicaments comme les aliments. On doit les faire bouillir : pour un
peu, si l'on osait, on les ferait rôtir.

Et puisque j'ai parlé de la thériaque, puisque l'on voit à Lyon, dans ces
magnifiques bâtiments de la Charité, la salle et le récipient où se conservait
cet « électuaire sacré » — ainsi était-il appelé dans l'*Histoire des Drogues*
(1694) — qu'il me soit permis de noter quelques-unes des substances hétérogènes

qui entraient en sa composition. Telles pilules de vipères, rognons de castors, opoponax, bitume de Judée, myrrhe, encens, réglisse, safran, térébenthine, terre sigillée, etc. Véritable panacée, même aux yeux des médecins, qui d'après Nicolas Houel, l'auteur du *Traité de la thériaque* (1573), devait contenir jusqu'à soixante-quatre choses différentes.

Étonnez-vous après cela que la fabrication de la thériaque ait été une véritable fonction, — qu'elle se soit opérée devant les autorités compétentes, la plupart du temps en l'assemblée honorable de Messieurs de la justice et professeurs de l'Université, — souvent même devant les magistrats de police et à la vue du public, pour que « l'habileté et la probité » entrant dans la confection de cet excellent remède pussent, ainsi, être dûment constatés par tous.

Ce que fut le passé, ce qu'il en reste, aujourd'hui, M. J. Vidal va nous le dire en son *Histoire de la pharmacie à Lyon*.

« Nous ne sommes plus à l'époque où l'on voyait dans la boutique de l'apothicaire, au milieu des pavots et des sacs pleins de fleurs et de racines, la cornue de verre au ventre rebondi placée sur un fourneau d'alchimiste et les grands mortiers en bronze ornés de cariatides pharmaceutiques; le regard n'aperçoit plus, suspendus au plafond, la salamandre et les animaux fantastiques dont la vue en imposait aux crédules, ni la légendaire vipère ; on n'y trouve plus les bustes de saint Cosme ou de saint Nicolas, protecteurs de la pharmacie, et la statuette de sainte Madeleine, gracieuse patronne de nos ancêtres professionnels, ne trône plus sur la cheminée, ayant à ses pieds un chat majestueux et somnolent qui, seul, pourrait, d'après les plaisants malins, « expliquer au pharmacien le griffonnage du médecin ». Les pots à électuaires en vieille faïence, jadis alignés sur des étagères en forme de niches, sont relégués désormais au dessus d'une corniche poudreuse, s'ils n'ont pas été livrés aux mains des antiquaires ; les boiseries aux fines sculptures, représentant la science sous des figures allégoriques, ont complètement disparu.

« La devanture de nos pharmaciens s'est modernisée, à Lyon, et si ce n'était pour quelques-unes l'éclat de grands vases aux couleurs éclatantes, et pour quelques autres la traditionnelle lanterne bleue ou verte placée au-dessus de la porte, on pourrait aisément les confondre avec des établissements de parfumerie ou de produits comestibles. Quelques pharmacies-drogueries se distinguent encore, dans la rue Lanterne, par leurs enseignes du dragon, de la licorne, de l'ours blanc, tandis que d'autres à grand tapage prennent le nom du serpent, de la sirène, de l'éléphant, du léopard ou de tout autre animal symbolique. »

En quelques lignes, l'ancien président de la Société de pharmacie de Lyon

décrit ainsi d'excellente façon les officines pharmaceutiques ici fixées en pittoresques images. Assurément, ce n'est plus le passé, la boutique à la salamandre sentant l'alchimie et l'orviétan, et pourtant, ce n'est pas la pharmacie des grandes villes modernes, même pas celle qui se peut voir dans les quartiers du nouveau Lyon.

Ce n'est plus la foule des empiriques, des spagiristes, des opérateurs, des charlatans de toute espèce, inventeurs de magistères, d'opiats, de topiques, vendeurs d'emplâtres, d'huiles de lézards et de scorpions, d'électuaires au premier rang desquels brillait *l'électuaire de chasteté*, tenant à la fois à la médecine, à la chirurgie, à l'apothicairerie, et cependant, en cette pharmacologie à petits sacs, à petits cornets préparés suivant des mélanges et des dosages précis, les élixirs, les baumes, les préparations, les tisanes rafraîchissantes occupent toujours la plus grande place.

Enseigne-réclame pour la pharmacie de l'Indien, autrefois rue d'Algérie, 21.

Ici, en effet, herbes et onguents jouent un rôle capital, et, pour ainsi dire, prépondérant. Volontiers l'on passe par dessus le médecin pour venir trouver l'apothicaire, pour lui demander « quelque chose qui fasse du bien, quelque chose pour guérir ». Toute la gamme des « plantes bienfaisantes », des « simples », à l'usage de gens non moins...... simples.

Puisqu'il vend drogues et médecines, le pharmacien, pourquoi donc ne pourrait-il pas, tout comme un médecin, donner consultations et remèdes?

La vieille logique populaire!

Comme Genève, comme Berne, comme la plupart des cités allemandes, Lyon, en cette rue Lanterne tout au moins, (ancienne rue de l'Enfant qui Pisse) semble être restée fidèle à la trinité du moyen âge : pharmacie-droguerie-épicerie. A Lyon se rencontrent encore ces herboristes-droguistes qui tendent de plus en plus à se raréfier, qui même, en nos villes de France, sont appelés à disparaître dans un avenir peu lointain; — boutiques bien particulières qui ne sont pas des épiceries et cependant vendent certaines plantes, herbes ou substances, jadis considérées comme épices, — tels anis, graine de fenouil, cumin, réglisse, gingembre, zédoaire, cire, cannelle, ambre, musc; — qui ne sont pas plus des pharmacies à prête-nom et, cependant, vendent des médicaments, des spécialités « à tour de bras »; — qui ne sont pas des officines louches et qui..... cependant. Glissons, n'appuyons pas.

Boutiques où l'on aperçoit encore les énormes mortiers de fer destinés

aux pulvérisations, et les boîtes à médicaments jadis appelées *silènes*, jadis couvertes de grossières et joyeuses peintures laissant la place, bien juste, au quarré sur lequel s'écrivait en lettres d'or le nom de la drogue.

Et puis il y a, singulier privilège, les spécialités locales, les spécialités contre les « bestioles lyonnaises » au premier rang desquelles trône le cafard. Telle fut la *Pharmacie de l'Indien,* dont le propriétaire, un type, aimait à débiter cet amusant boniment : « moi, quand je rencontre un cafard qui me précède, qui me fait cortège, je le respecte, je le vénère, je n'y touche pas, oh ! non !... surtout un gros. Pensez donc, il perpétue l'espèce, et plus il y a de cafards, plus j'ai à en tuer... »

Mais le commerce du cafard qui, pourtant, devrait être fructueux en une ville aussi « encafardée », n'enrichit point notre pharmacien, car la chronique locale dit que la poudre *anti-cafardière* s'en alla en fumée avec la pharmacie elle-même.

Blattes et cafards ! Spécialités qui ont également donné naissance à des industries locales.

A Lyon, donc, le droguiste lutte encore avec une certaine force de résistance contre le pharmacien, jusqu'à ce que ce dernier l'absorbe entièrement en sa pharmacie-droguerie ; et ceci nous prouve que, sur ce point, dans ce domaine, la seconde ville de France subit indirectement l'influence de nos voisins, Helvètes et Germains.

Herboristerie lyonnaise, rue Pierre-Corneille.
Image-type des drogueries-herboristeries, ayant en vitrine lézards, serpents, fœtus, ténias, squelettes d'animaux, etc.

Quoiqu'il se rencontre un peu partout, je veux dire en toutes rues, le droguiste eut et possède son quartier de prédilection. Et là il triomphe ; il s'épanouit.

De l'apothicairerie, des apothicaires royaux d'autrefois, nous ne savons plus rien ; seules restent, plus ou moins transformées, les pharmacies des hospices et celles-là furent toujours dénuées de tout signe extérieur.

A la vérité, elles semblent, — les unes comme les autres, — n'avoir jamais recouru à l'enseigne pendante, à l'enseigne accrochée à la potence, se livrant, par exemple, à une véritable orgie de bas-reliefs et de sculptures en bois, ornements taillés dans la matière même ou placés à la devanture.

Apothicaires ou apothicaires-épiciers, tous se piquaient d'avoir chez eux grand assortiment de préparations chimiques et pharmaceutiques ; tous

également étaient connus du public par leur nom, bien plus que par leur enseigne, ce qui nous permet d'insister sur la non existence de ces dernières. On connaissait l'apothicairerie de René, de Geoffroy; — nous serions fort embarrassés pour dire si Lyon eut comme Paris des boutiques pharmaceutiques placées sous l'égide de *la Providence* ou de *l'Espérance*.

Pénètrons donc, dans le quartier de la droguerie, entrons rue Lanterne en cette rue bien particulière que possédait toute ville du moyen âge et qui, ici, doit son nom au lion debout... éclairant la chaussée de sa lanterne.

Et la rue Lanterne, la rue des Bêtes, — ainsi l'appellent les *gones*, ainsi se plaisait à la portraiturer Randon, — n'est pas seulement la rue des droguistes, elle est aussi la rue des pharmacies dont nous venons de parler, c'est à dire des pharmacies à spécialités et à eaux minérales, offrant les

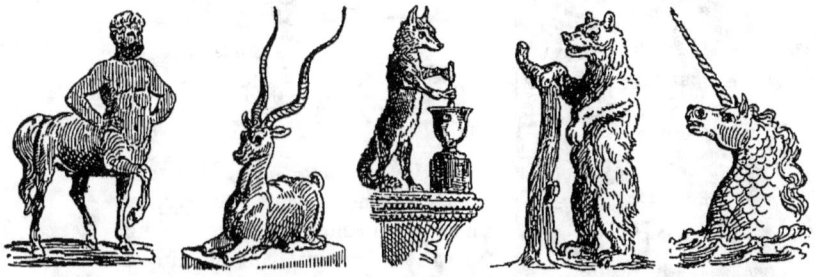

Je les ai revus ces centaures, ces dragons, ces ours, ces licornes, ces chimères, effroi de mon enfance, et qui me semblaient défendre l'accès redoutable des officines de la rue *Lanterne*; je les ai revus, et tout un monde s'est réveillé dans ma mémoire... Manne, aloès, ipéca, huile de ricin, semen-contra, sirop de chicorée, que de bobos vous êtes censés avoir guéris ! mais que de larmes vous m'avez fait répandre !

Caricature de Randon sur les animaux-enseignes de la rue Lanterne. (*Journal Amusant*, 1872, en deux numéros consacrés par le dessinateur à sa ville natale.)

\* Les plus typiques y sont à peine caricaturés. On peut, toutefois, regretter l'absence d'un certain *condoma*, cher au moyen âge, dont la figure et les yeux vous laissent toujours rêveur.

médicaments à bas prix, — tels de vulgaires bazars, — distribuant prospectus et journaux illustrés, recourant à tous les trucs de la réclame, se plaçant sous de ronflantes enseignes, recourant — tels de vulgaires photographes, — au classique : « c'est ici » ou « à gauche l'entrée »; ne craignant pas — telle la *Pharmacie du Serpent* — d'afficher devant leur porte, des boniments plus ou moins charlatanesques : « pharmacie préférée de la campagne et de la ville; pharmacie du riche et du pauvre ».

Du riche et du pauvre! Tout un poème. Et en même temps, le comble de l'habileté au point de vue attractionnel dans un pays où personne n'aime à se ruiner en ordonnances et, en principe, écarte toute spécialité de prix élevé.

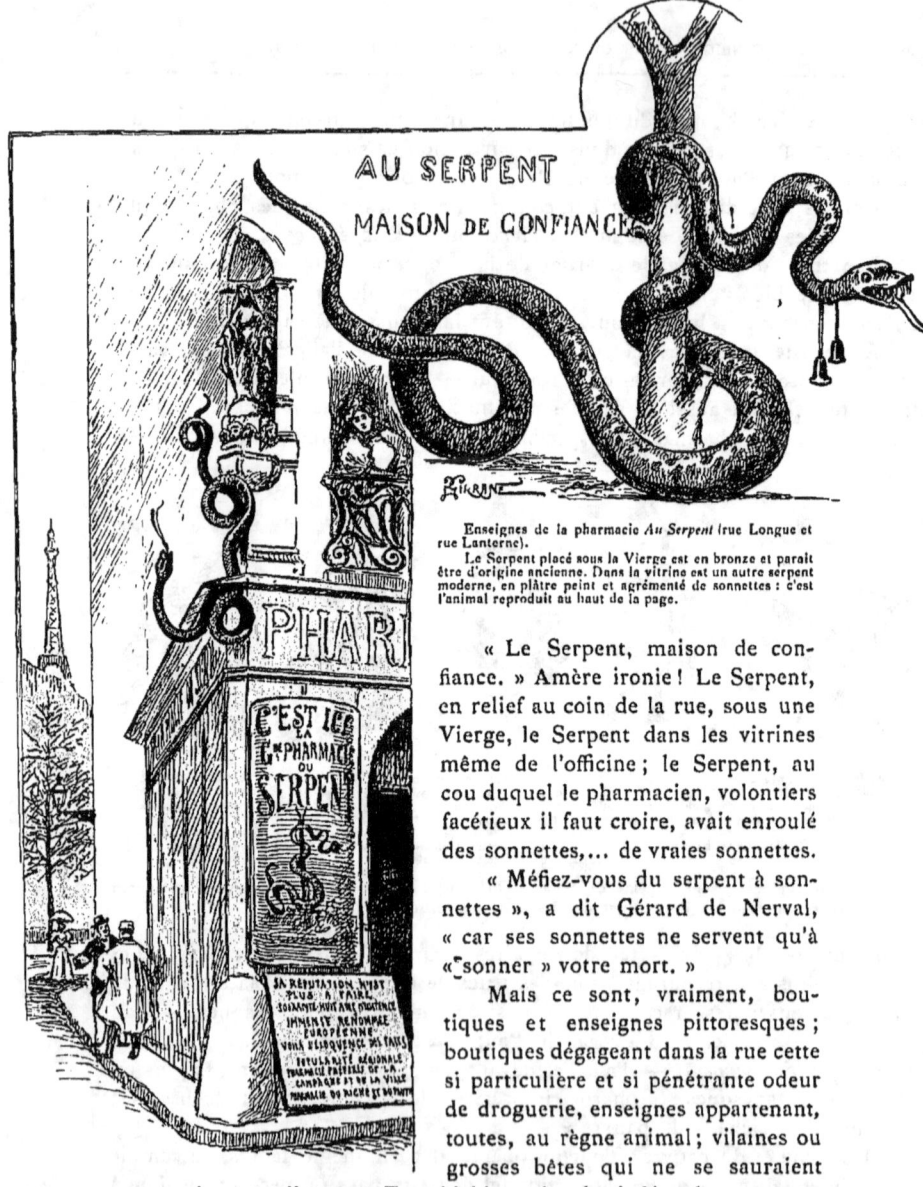

Enseignes de la pharmacie *Au Serpent* (rue Longue et rue Lanterne).
Le Serpent placé sous la Vierge est en bronze et paraît être d'origine ancienne. Dans la vitrine est un autre serpent moderne, en plâtre peint et agrémenté de sonnettes : c'est l'animal reproduit au haut de la page.

« Le Serpent, maison de confiance. » Amère ironie ! Le Serpent, en relief au coin de la rue, sous une Vierge, le Serpent dans les vitrines même de l'officine ; le Serpent, au cou duquel le pharmacien, volontiers facétieux il faut croire, avait enroulé des sonnettes,... de vraies sonnettes.

« Méfiez-vous du serpent à sonnettes », a dit Gérard de Nerval, « car ses sonnettes ne servent qu'à « sonner » votre mort. »

Mais ce sont, vraiment, boutiques et enseignes pittoresques ; boutiques dégageant dans la rue cette si particulière et si pénétrante odeur de droguerie, enseignes appartenant, toutes, au règne animal ; vilaines ou grosses bêtes qui ne se sauraient compter tant nombreuses elles sont. Formidable avalanche de lézards, escargots, crocodiles, centaures, chimères, tous peints sur les devantures, en réelles et exactes effigies ; sorte de ménagerie à tendance moyenâgeuse au milieu desquels, le Renard qui pile, l'Ours blanc, le Cerf aux bois qui dardent — telles les flèches du Parthe — apparaissent comme des animaux de bonne société.

En bronze, en bois, plus simplement en plâtre, ces enseignes gardent une saveur bien spéciale et contribuent, dans une large mesure, à donner à la rue Lanterne un aspect qui ne se trouverait point ailleurs.

Quelques lignes suffiront à les caractériser et à les distinguer.

## II

Enseigne d'un magasin de droguerie, quai de Retz, peinte d'abord par Desbordes, peintre-verrier, puis restaurée et repeinte par Louis Guy. Cette enseigne cache une inscription ancienne *Au Louis d'Or* datant de l'époque de la maison, c'est à dire du dix-huitième siècle.

Car, après la physionomie générale, il n'est pas sans intérêt de reprendre ces diverses peintures ou sculptures extérieures, non point propres, personnelles aux contrées lyonnaises, mais restées à Lyon alors que, presque partout ailleurs, le progrès — est-ce bien cela qu'il faut dire ! — les a fait disparaître.

Simple est la raison de leur persistance : elles sont restées parce que les commerces qu'elles servent à spécialiser ont gardé, là, leur allure d'autrefois. Alors que vous chercheriez, vainement, quelque ancienne et pittoresque enseigne de chirurgien-barbier, ce vénérable ancêtre de nos très doctes savants et « maîtres-raccommodeurs ès corps humain », qui lui, tenait boutique, encore assimilé de ce fait, au vulgaire perruquier-baigneur-étuviste.

Donc, passons la revue de nos bêtes.

A la Licorne, animal en cuivre repoussé, la corne seule étant en bois blanc, — enseigne de la maison Biétrix et C<sup>ie</sup>, fondée en 1620 et toujours existante, — revient la palme de l'ancienneté. Du reste la licorne, jadis *unicorne*, — animal préféré du blason — considérée par le moyen âge comme symbole de pureté, puisque, suivant Gautier de Metz, elle ne pouvait être prise

<blockquote>Fors par femme pucele et virgene</blockquote>

fut de tout temps en constants rapports avec la pharmacie; les apothicaires du siècle passé vendaient force cornes de *narval*, c'est à dire de licorne de mer que, très habituellement, ils faisaient passer pour de la licorne de terre. Si bien que, dans l'histoire des drogues, grande est la place occupée par elle.

Le Serpent, le Dragon, la Chimère, — enseignes de bronze — quoique remontant au dix-septième siècle, sont cependant un peu plus jeunes.

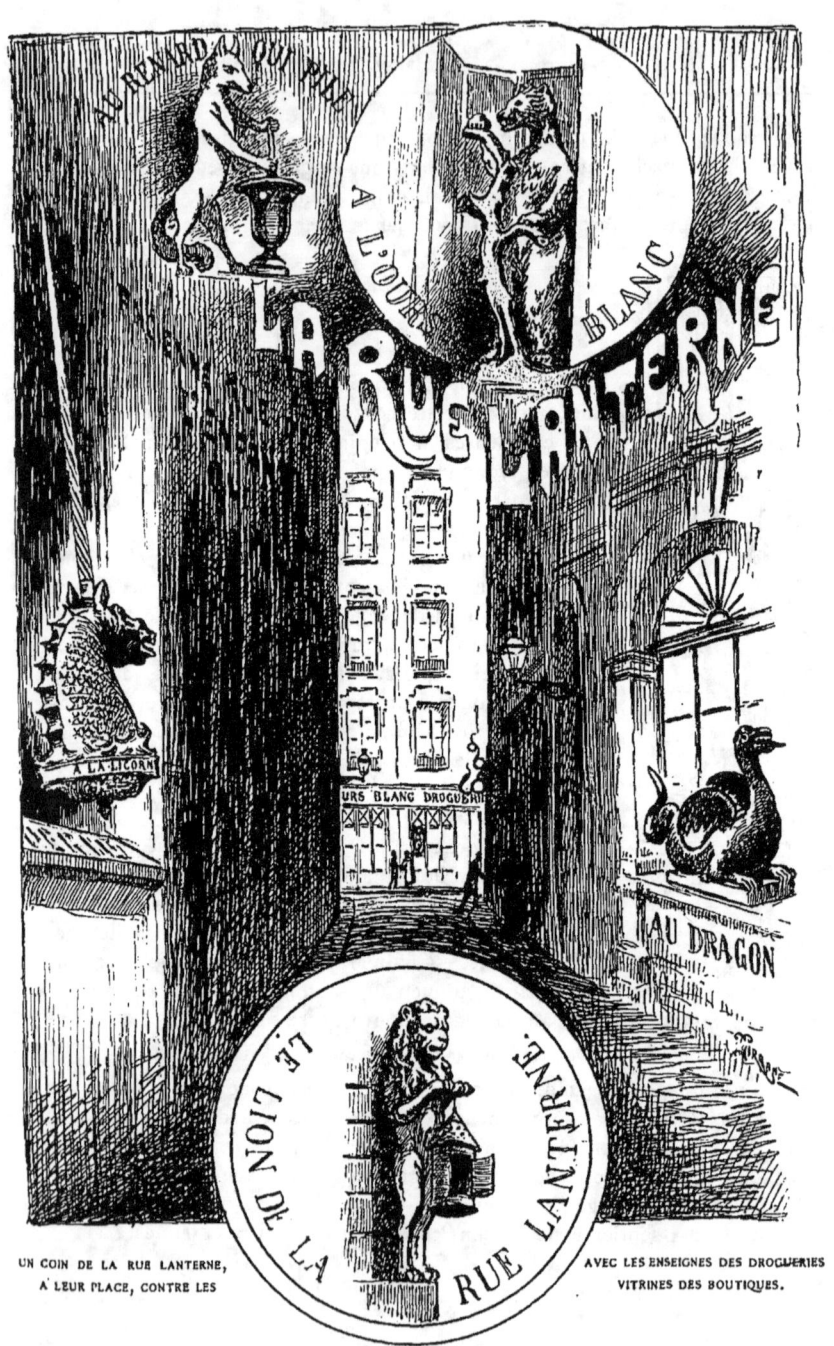

UN COIN DE LA RUE LANTERNE, AVEC LES ENSEIGNES DES DROGUERIES A LEUR PLACE, CONTRE LES VITRINES DES BOUTIQUES.

Quant aux éléphants, ils sont modernes, en plâtre tout à fait moderne. Mais la *plus grosse bête de Lyon*, — qualificatif qui lui a été donné par son propriétaire, — peinte sur la maison qu'elle sert à distinguer, n'a pas voulu qu'un autre animal pût lui disputer cette supériorité. Et sur quatre faces elle apparaît ainsi dans les dimensions des réclames américaines, bête éléphantesque, aux proportions éléphantesques.

Sûrement, c'est bien la *plus grosse bête de Lyon*, portant majestueusement sur son dos, suivant l'usage, non quelque Indien ou personnage exotique, mais bien les classiques bouteilles pharmaceutiques, sirops, tisanes, purgatifs et autres, sans oublier — ceci n'est point de la réclame, soyez-en certain, — la fameuse *tisane de Bochet*, la panacée lyonnaise par excellence.

Enseignes de drogueries-pharmacies, rue Lanterne. La Licorne, cuivre repoussé, la corne en bois. L'éléphant, dans la vitrine, qui semble marcher majestueusement, enseigne de la « Pharmacie de l'Éléphant, » est en plâtre peint.

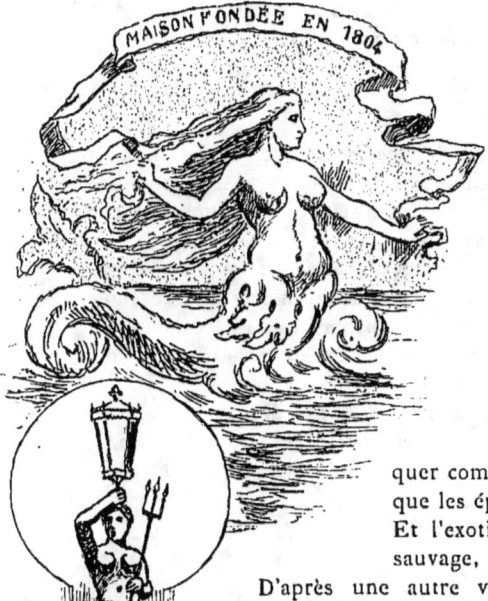

Enseigne peinte de la pharmacie de la Sirène, 7, rue de la Fromagerie, aujourd'hui disparue. — Lampadaire de la droguerie *A la Sirène*, rue des Archers.

*Le Renard qui pile* — sujet assez fréquent dans le domaine qui nous occupe — et *l'Ours*, le bon vieil ours si facilement accommodé à toutes sauces, étant en bois, la rue Lanterne éclairée par son Lion de pierre, solide au poste, — tel un veilleur symbolique — se trouve ainsi présenter, à elle seule, plusieurs formes de l'enseigne historique.

Plus loin, quai de Retz, c'est *Au Sauvage*, amusant à comparer avec l'*Homme Sauvage* d'autrefois. Ce dernier, on l'a vu, était en pierre; le sauvage, lui, est une peinture sur bois qui, du reste, ne se peut expliquer comme enseigne de droguerie, que parce que les épices doivent venir des pays exotiques. Et l'exotique, au bon vieux temps, c'était le sauvage, l'Indien, l'homme des Amériques.

D'après une autre version, il est vrai, la maison du Sauvage, rue de l'Aumône, qui disparut lors du percement de la rue Centrale (1846), logeait un droguiste, lequel, forcé de déménager, vint s'installer quai de Retz, gardant, ainsi, pour lui l'enseigne primitive.

Et je donne les deux explications pour ce qu'elles valent.

Ailleurs, rue de la Fromagerie, c'est une enseigne de pharmacie, *A la Sirène*, figure peinte qu'on rencontrera ailleurs, rue des Archers, en bronze, sous forme de lampadaire. *La Sirène*, vieille comme le monde !

Et pourtant, rue Lanterne et rues avoisinantes, en ce quartier général de la droguerie, comme partout où se trouvent forces boutiques de la même espèce, c'est une atmosphère particulière, une odeur caractéristique et complexe, mais nullement d'*eau de javelle* suivant la remarque d'Alphonse Daudet, en son roman *Le Petit Chose;* car l'eau de javelle a une âcreté qui ne se dégage point de l'ambiance des denrées ici emmagasinées.

Oh oui! combien particulière cette odeur, à la fois forte et douce, restant volontiers dans l'odorat de ceux qui l'ont une fois sentie, et si profondément pénétrante que certaines vieilles villes — telles Berne ou Nuremberg — en

restent imprégnées dans leur entier. Et cette odeur c'est comme un mélange de cire, de pain d'épice, de cassonnade, de gomme arabique, d'herbes sèches. J'ajouterai — dernière remarque — que presque inconnue aux cités du Midi, elle est respirable chez nous, surtout à Lyon et à Rouen, pays attitrés de la droguerie.

Pure question d'odorat, notée ici au passage, parce que Daudet en la circonstance, paraît avoir quelque peu manqué de flair; — parenthèse amusante que je m'empresse de refermer pour revenir à l'enseigne... parfumée ou non.

N'est-ce pas Restif de la Bretonne qui, en un de ses contes, si souvent pleins d'idées étranges, parle de parfumeries et d'apothicaireries aux enseignes odorantes, nouveau moyen pour remédier aux inconvénients des enseignes trop encombrantes, sans nuire aux intérêts, aux nécessités de la réclame.

Si jamais ce rêve devenait une réalité ce ne seraient plus les yeux mais bien les nez qui découvriraient les enseignes.

Et quelle lutte on verrait, alors, entre les pharmacies-drogueries de la rue Lanterne, pour trouver des parfums distincts, permettant au public de s'orienter par le seul odorat, dans ce dédale de *Licorne*, d'*Ours*, de *Serpent*, d'*Éléphant*.

Dessus de porte d'un magasin de droguerie, rue Lanterne.
Fer forgé et doré (travail ancien).

# X

ENSEIGNES DE LA BEUVERIE LYONNAISE (ALCOOL, VIN, BIÈRE). — CABARETS EXCENTRIQUES. — BARS. — MARCHANDS DE VINS. — CABARETS ET AUBERGES DE CAMPAGNE. — ENSEIGNES NAPOLÉONIENNES. — CAFÉS CLASSIQUES ET BRASSERIES LYONNAISES.

I

Cafés, cabarets, bars, brasseries, tels s'intitulent à peu près partout les endroits où l'on va boire, jouer, deviser. Boire — du café, des liqueurs, du vin, de la bière ; — jouer — aux cartes, au domino, aux échecs ; — deviser de tout et de rien, de la pluie et du beau temps, de la politique étrangère et de l'instabilité ministérielle. Lyon, comme toute ville, a ses habitués et ses politiciens de café ; de même que, comme toute grande agglomération, elle a ses établissements de nuit, salons publics du grand marché international de la chair humaine.

On pourrait donc croire que les cafés, cabarets, bars, brasseries de Lyon ne sont que la copie fidèle des cafés, cabarets, bars, brasseries des autres cités de France — ce qui, en réalité, serait tout à fait inexact.

Pour les cafés, passe encore — quoique

certains glaciers y soient restés extraordinairement vieux jeu — parce que tous les cafés anciens, blanc et or, sont en réalité calqués les uns sur les autres ; de même pour le café-brasserie qui partout triomphe, dernière incarnation des endroits où l'on vient boire et causer. Les cafés classiques, dépourvus de tout signe extérieur avançant sur la chaussée ; — les cafés-brasserie, au contraire, semblant vouloir revenir à l'enseigne pendante d'autrefois, au fer forgé et découpé, aux inscriptions en belles gothiques d'enluminure.

Un coin de rue lyonnais. La voûte des Templiers.
Plusieurs spécimens de maisons avec voûtes se rencontrent encore dans Lyon. (Voûte d'Ainay, voûte de la rue Neuve-Saint-Michel, voûte Champier, voûte de la Crèche, etc).

Mais pour le cabaret et la brasserie c'est autre chose.

Le cabaret de Lyon, en effet, est plus près du cabaret de Genève que du cabaret de Paris. On y va « boire pot » et on y vend le vin « à verse-pot », « à porte-pot », même « à pot renversé » ; — vieille coutume du moyen âge, mœurs du Lyonnais et de l'Allobrogie. « Boire pot », à Lyon comme à Genève, c'est presque une fonction et quelle grave fonction ! — sur ce point, horloger et canut se touchent de près, et tous deux, avec la même intonation typique, prononcent la phrase sacramentelle : « Est-ce qu'on va boire pot ? »

Le cabaret de Lyon est absolument primitif, obscur, bas de plafond, souvent en contre-bas de la chaussée ; quelquefois même, à plus de vingt-cinq marches du trottoir — telles certaines caves du Palais-Royal, à Paris; telles les caves de toutes les villes anciennes où se débitent les « vins ouverts. »

« Nos vieux cabarets où l'on boit presque exclusivement du bon petit beaujolais de l'année », dit excellemment, à ce propos, M. Emmanuel Vingtrinier, dans son volume *La Vie Lyonnaise*, « comme chez Magenet, rue Sainte-Catherine, ou *A la Brioche*, rue de la Barre, n'ont même rien ajouté au primitif mobilier du temps où de fieffés ivrognes allaient hocher les pots sans bourse délier et égoutter sur leurs lèvres les gobelets oubliés sur les dressoirs ; ce sont toujours mêmes tables de bois, mêmes escabeaux rembourrés de paille ; mêmes bouteilles et verres grossiers ; — rue Lanterne existait, naguère encore, un des plus anciens cabarets de Lyon dont le nom : *Au fort de Brissac*, à défaut de son architecture moyenâgeuse, eût suffi à marquer la date ; il était situé, comme beaucoup d'autres, au fond d'une cour. »

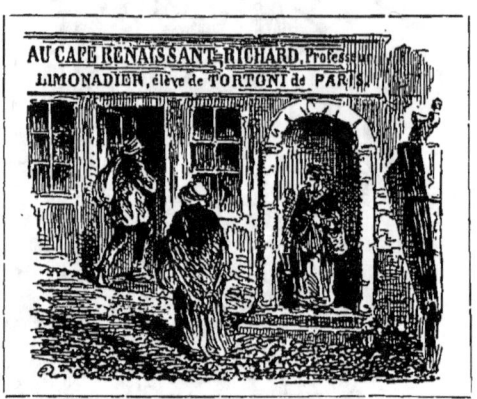

« Donc, Lyon possède aussi son Tortoni, dans un quartier excentrique, il est vrai, mais qui ajoute au moins à sa découverte l'attrait de l'imprévu.
« O *café Renaissant !* puisque tu sembles t'ignorer toi-même, souffre que je retrace ici ton enseigne et ta façade gourguillo-tortoniennes, et pardonne-moi cette douce violence à ta modestie. »
Enseigne de café-caboulot à prétentions pompeuses.
Croquis de Randon, *Journal Amusant*, 1872.

Tous cabarets à enseignes naïves — pour un peu ils auraient le classique bouchon, — ou à inscriptions plus ou moins pittoresques sur la devanture ; notant, ici, certains usages locaux, là une habitude particulière à la maison.

Tous cabarets par leur spécialité, par le genre dont ils se rapprochent, mais se présentant sous des qualificatifs multiples : buvettes, caves, comptoirs, tavernes, édens. Nombreuses les caves, lyonnaises et autres ; *Caves nationales* (oh ! les vins de France), *Caves du Centenaire* (oh ! souvenirs mouillés de la grande Révolution), *Caves du Sport*, *Caves de l'Espérance*, même de *Saint-Pothin* ; — grand évêque qu'allez-vous faire en si mauvaise société ! — plus nombreux encore les Eden : *Eden de Méphisto, Eden du Progrès, Eden lyonnais, Eden terrestre*, Eden de tout et de n'importe quoi ; Eden qui se mariera même aux bars ; Eden, titre toujours « allécheur »... quoique trompeur !

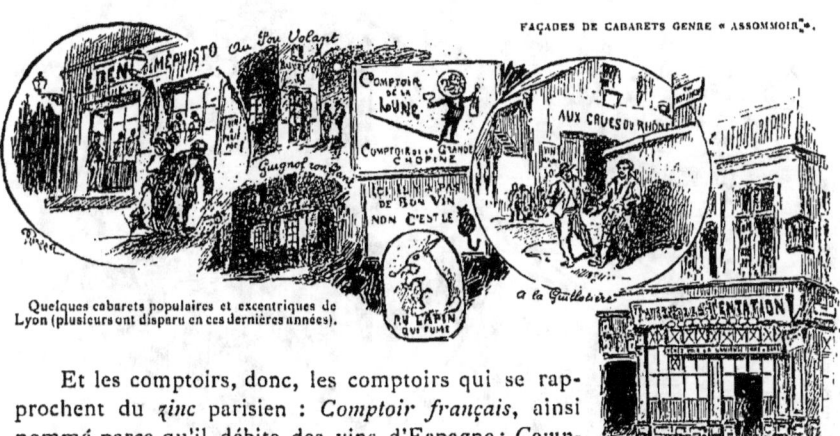

FAÇADES DE CABARETS GENRE « ASSOMMOIR ».

Quelques cabarets populaires et excentriques de Lyon (plusieurs ont disparu en ces dernières années).

Et les comptoirs, donc, les comptoirs qui se rapprochent du zinc parisien : *Comptoir français*, ainsi nommé parce qu'il débite des vins d'Espagne ; *Comptoir de la Lune, Comptoir dé* (sic) *Quatre-Chapeaux, Comptoir Jacquard,* (toujours les grands hommes !) *Comptoir de la Ficelle,* — naturellement proche de la « Ficelle », — *Comptoir de la grande Chopine, Comptoir dauphinois, Comptoir savoisien,* — toutes les provinces environnantes y ont passé ou y passeront — comptoirs qui, souvent, se doublent et s'intitulent, alors, *épicerie-comptoir;* que serait-ce s'il fallait encore énumérer tous les *Amis de la Gaieté* et tous les : *Au Rendez-vous !*

Tandis que la taverne aux petits carreaux, tout en hauteur, cherche à se donner un aspect moyenâgeux, la buvette se plaît à planter comme enseigne des drapeaux tricolores. De tout temps la buvette fut patriotique. Qui de nous en dira le pourquoi ? A moins que la raison doive en être cherchée dans le fait que nombre de ses tenanciers sont d'anciens cantiniers militaires.

« On n'en finirait pas », dit ici encore M. Emmanuel Vingtrinier, que je me plais à citer, « si l'on voulait noter toutes les enseignes originales de nos anciens cabarets. L'une des dernières se voyait encore, il y a une douzaine d'années, à quelques mètres de l'avenue de Saxe, devant la porte d'un bouge de la rue Rabelais, où fréquentait une bande de malfaiteurs. Sur une plaque de tôle disposée à la façon des enseignes parlantes du moyen âge, se balançait une image grossièrement enluminée, qui représentait le Guignol légendaire, ivre-mort et dormant la tête sur une table. Ce bouge s'appelait le *Guignol Ronflant;* les clients habituels du lieu passant la nuit à la belle étoile, en quête d'aventures suspectes, venaient s'y reposer le jour. Ils y trouvaient une hospitalité tout à fait écossaise. Pour un sou, on avait le droit de ronfler pendant une heure ; pour deux sous, deux heures, et ainsi de suite. »

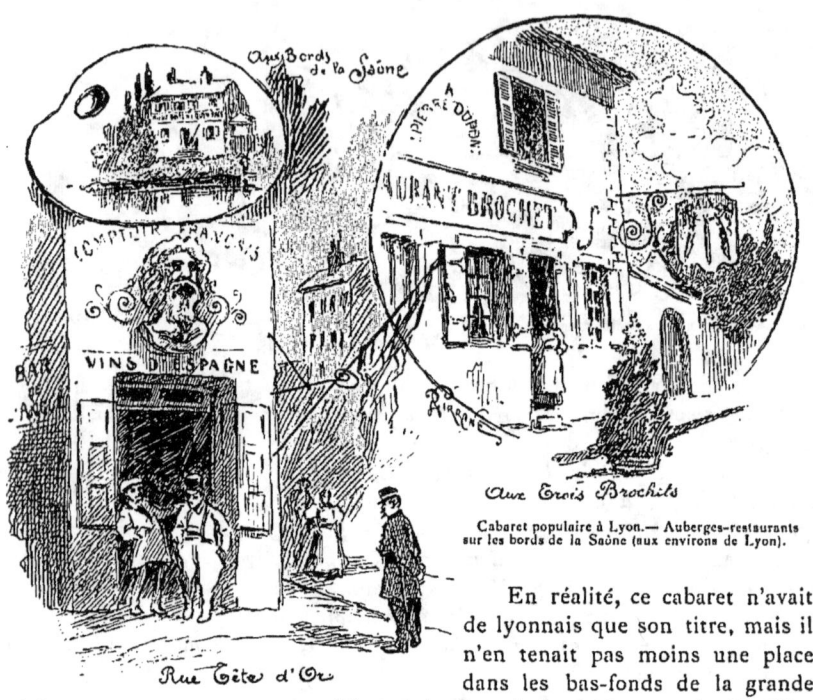

Cabaret populaire à Lyon. — Auberges-restaurants sur les bords de la Saône (aux environs de Lyon).

En réalité, ce cabaret n'avait de lyonnais que son titre, mais il n'en tenait pas moins une place dans les bas-fonds de la grande cité; — comme ces autres établissements aux titres également significatifs : *Au Pou volant*, — *Au Lapin qui fume*. Qu'eussent dit les taverniers d'autrefois, au réalisme encore décent, de notre réalisme moderne !

Comme toutes les villes, Lyon passa des bouges, des *souloirs*, des multiples caves à enseignes « calembourdières » : *Aux crues du Rhône*, — *Ici, il n'y a pas de bon vin, non c'est le... chat*, — et autres endroits où se débitait du *bon vin à 35 centimes*, du *vin naturel à 30 centimes*, aux tavernes fantaisistes à décor extérieur, à exhibitions intérieures, — telle la *Taverne de la Tentation*, avec son invite foraine : « Venez voir la gracieuse femme à barbe ». — L'on vit même jusqu'à un *Chat Noir lyonnais* avec lequel, déjà, nous fîmes connaissance. Lyon fit mieux que cela. Lyon, en ce domaine, n'attendit point que Paris lui donnât l'exemple. Déjà autrefois — nous nous en occuperons tout à l'heure à propos des types locaux — il avait eu l'initiative des *excentricités cafetières* et, si son *Chat Noir lyonnais* se trouva être, tout naturellement, en ces dernières années, une des nombreuses copies provinciales du *Chat Noir* de Paris, avant

le « gentilhomme-cabaretier » il avait eu la primeur d'un de ces établissements à prétentions artistiques, véritables capharnaums d'objets et de bouteilles qu'on qualifierait volontiers les *brics-à-bracs de la limonade*.

Cet ancêtre du *Chat Noir* — frémissez mânes du gargotier de Montmartre ! — ce fut le *Mal-Assis*, le Mal-Assis toujours existant, où se vendent vins, liqueurs, sirops, où des chaises, au dossier illustré, extérieurement posées, servent en quelque sorte d'enseigne, de réclame ; où le *mousseux au vin blanc* — spécialité de l'endroit — fraternise avec toute une collection de peintures et de dessins, véritable musée des célébrités lyonnaises, allant de Clarion, le fameux distributeur de prospectus, à Castellane, le maréchal des grognards. *Au Mal-Assis* est un bar, et ainsi présente une intention satirique, puisque dans les bars le public, consommant plus généralement debout, se trouve être forcément..... mal assis. Au résumé : enseigne malicieuse, boutique pittoresquement amusante, grâce à un mélange aujourd'hui fréquent.

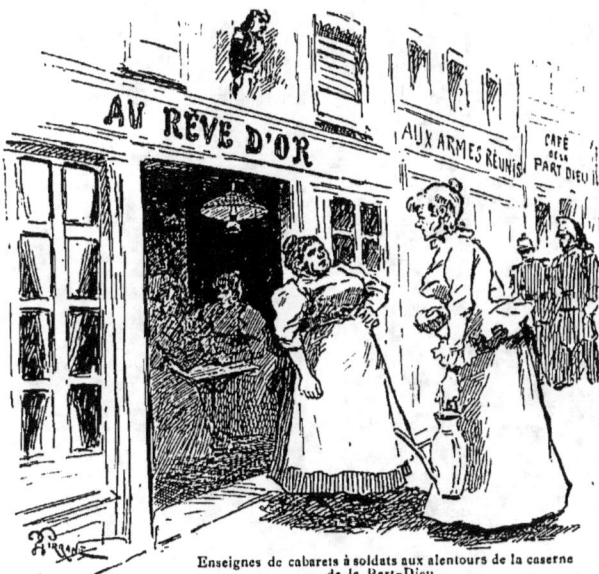
Enseignes de cabarets à soldats aux alentours de la caserne de la Part-Dieu.

Ici, le cabaret artistique où l'on consomme moelleusement assis ; où l'on peut, en son fauteuil, jouir d'un double spectacle — il nous vint de Paris ; — là, le *bar bric-à-brac*, le *bar d'art* — excusez la dureté des consonnances — qui était digne de prendre naissance, à Lyon, pays des bars, depuis le *bar Bard*, de la rue de la Barre, jusqu'au *bar Tholdy*, en passant par tous les intermédiaires, du reste sans enseigne à retenir, sans curiosités autres que celle du titre lui-même : *bar de l'Avenir*, — *bar de la jeune France*, — *bar du Navire*, — *bar du XX<sup>e</sup> siècle*; c'était inévitable.

Il n'y manque — ô public sois indulgent ! — que le *bar... dane* dans lequel on vous servirait du saucisson *idem*, — je veux dire de même provenance.

Bars qui sont autant de zincs lyonnais, fréquentés par le public de la rue, où fraternisent ouvriers et boutiquiers, cochers de fiacres et *pisteurs, regrolleurs, canuts*, même les clients de ces débits d'un genre très particulier dits

épicerie-herbages, visibles en la rue Désirée et en la rue des Capucins, où l'on va *boire pot* et manger une *rôtie de fromage.*

Débits aux titres caractéristiques où des voix éraillées crient sur tous les tons : *Un verre d'arsenic, patron!* — *De la blanche et du vert de gris!* — *Deux sous de pétrole!* — désinances, appellations données en tout pays par le *populo*.

Voici, argot lyonnais, *A la pierre qui arrappe,* bouchon de la Guillotière; voici *A l'Abattoir*, comptoir des Brotteaux où l'on sert force *trois six*, avec cette consolante inscription murale :

« Ici on suicide au détail au Tombeau. »

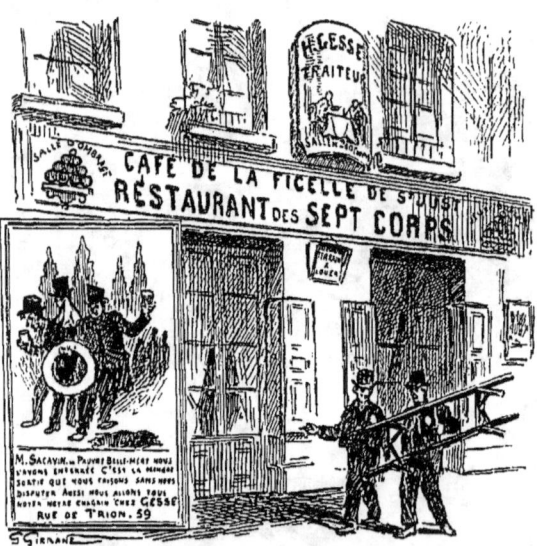

Enseigne-macabre d'un restaurant-traiteur situé près du cimetière de Loyasse, avec image parlante (tableau peint sur bois).

Assommoirs nouveau jeu, cabarets à l'ancienne mode où les tournées de *picolo* ne font que succéder aux tournées de *raide* et qui vont jusqu'à tous les *perroquets-borgne* des quartiers à soldats, riches en maisons cloitrées de certaine nature.

Ça, c'est le Lyon ville de garnison, ressemblant plus ou moins à toutes les villes de même espèce; un Lyon particulier et fort répandu, étant donné le nombre du militaire, qui, aux alentours des casernes, s'est peuplé de cabarets aux titres affriolants laissant entrevoir au pauvre malheureux un paradis qui ne s'ouvre jamais, dans la réalité, attirant cavaliers et fantassins par la naïve effigie extérieure de troupiers de tout corps et de toutes armes, quelquefois même ressuscitant le garde-française du bon vieux temps pour le faire fraterniser, verre en main, avec un cuirassier ou un zouave de la jeune armée.

Rêve d'or ! Rêve d'Amour !

O puissance de l'enseigne? O éternité du rêve! O force de l'illusion!

Et combien ces cabarets, ces bars citadins sont loin des bonnes auberges de campagne toujours fidèles aux enseignes d'autrefois, se complaisant aux

trois poissons, aux trois brochets, aux trois lapins, à toutes les amusantes trinités léguées par le moyen âge, ayant voué un culte éternel au vieux troupier, au petit caporal, montrant quelquefois encore, tel l'ancien cabaret du grenadier, à l'Ile Barbe, portraituré par

*Au Grenadier.* Ancienne enseigne de cabaret à l'Ile-Barbe.
D'après un tableau du peintre Grobon (vers 1828).

Grobon, le vrai grognard du premier Empire. Que ce soit sur les bords de la Saône ou sur les bords du Rhin, ces souvenirs sont toujours vivaces et malgré le vélocipède, malgré « l'auto-moblo », malgré la transformation complète des moyens de locomotion qui influera de plus en plus sur certaines enseignes cabaretières, ils continuent à se balancer de ci, de là, au gré du vent, vestiges d'un passé déjà vieux, à jamais disparu, mais non encore oublié.

Comme au bon vieux temps, également, luisent les soleils et s'argentent les lunes. N'est-ce pas le poète Désiré Arthus qui, au dix-septième siècle, parlant des tavernes, alors partout en si grand nombre, et dans les rues de la grande cité et sur les routes champêtres, écrivait :

> Ne trouverez de douze maisons l'une
> Qui n'ait enseigne d'un soleil, d'une lune,
> Tous vendans vins chacun en son quartier,
> Depuis qu'un coup ont gousté la Fortune
> Ne veullent plus faire d'autre mestier.

Eh! bien cela n'a point changé; cela ne s'est pas modifié — si ce n'est qu'aux bons petits vins nets et purs d'autrefois ont succédé les vins frelatés,

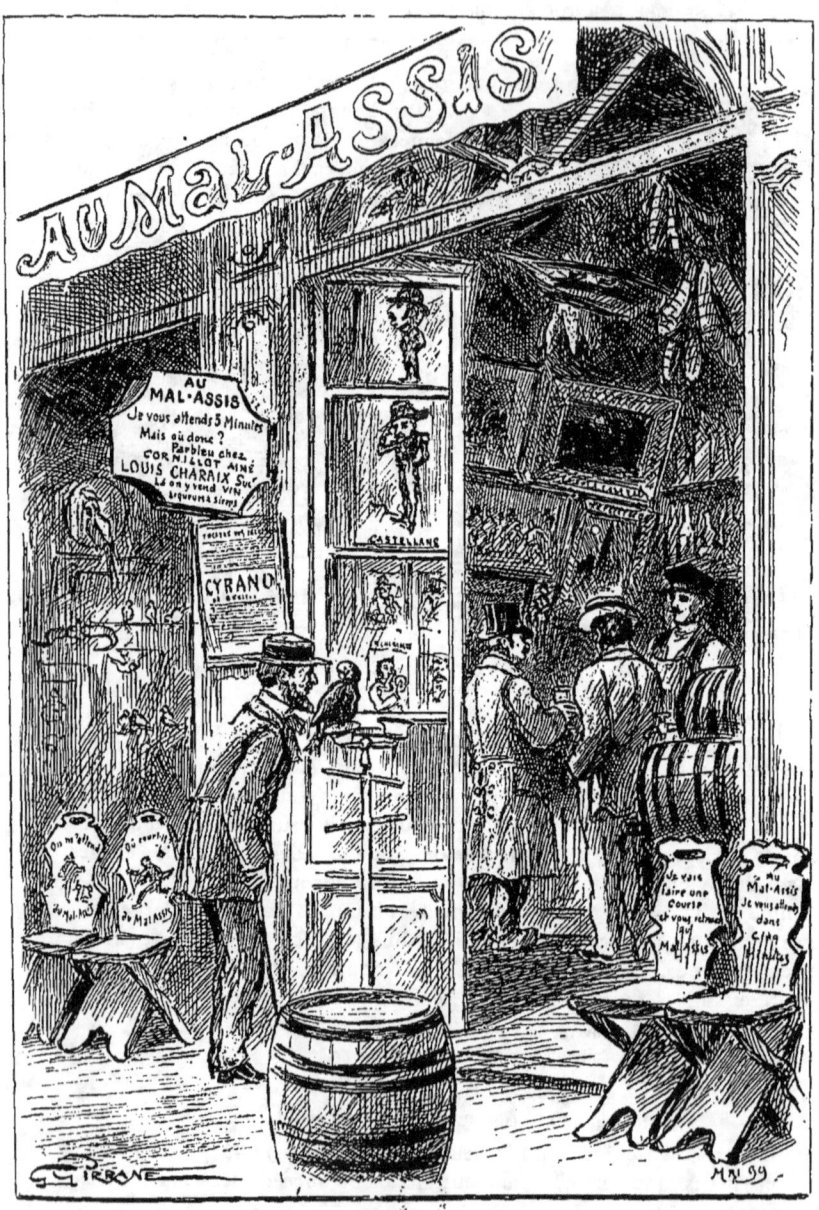

DÉBIT DE VINS VISANT AU CABARET ARTISTIQUE, RUE JEAN-DE-TOURNES, OUVERT VERS 1875

Depuis le maréchal Castellane jusqu'au distributeur de prospectus Clarion, type de la rue, dont il sera question plus loin, on y voit figurer, en images, sur les murs, tous les personnages connus de la région lyonnaise. La vitrine est elle-même, — autre fantaisie, — transformée en une volière.

les mixtures aux titres pompeux quoique, cependant, en toute cette contrée lyonnaise, se rencontrent, quelquefois naturels, les bons crûs des coteaux célèbres.

Cabarets de ville et de campagne, aux titres réjouissants — *Aux Amis de la Gaieté, Aux bons lurons, A la réunion des bons vivants, Aux joyeux compagnons, Au bonheur de se reposer,* — annonçant pompeusement des « salles » et même des « salons d'ombrage », ce que nous appellerions plus simplement bosquets ou jardins ; expression lyonnaise qui fleurit également en Savoie et se retrouve dans la Suisse française. Et certains ne poussent-ils pas la fantaisie jusqu'à écrire « Salle d'Hombrage », tandis que l'inscription se déroule sous des branches feuillues... peintes en beau vert sur des murs d'un blanc outrageant. O nature ! O blancheur crayeuse fatale aux yeux que ne protège point le gris de quelque verre fumé ! Salle d'ombrage, comme il y a la salle des rafraîchissements, la salle des noces et festins. Cabarets quelquefois situés au fond d'une cour ou de quelque longue et étroite allée ; cabarets possédant, sur le derrière, un morceau de terrain, grand comme un mouchoir de poche et planté d'arbres — pauvres arbres !

Enseignes à lire et à retenir, joyeuses et macabres — par contraste — tout se rencontre en ces établissements ; tout, choses et hommes, sera plaqué sur un étroit montant ou accroché au bas de quelque potence, — car l'enseigne « cabaretière » de nos jours, elle aussi, a recours à tous les moyens, use de tous les procédés pour se faire connaître, pour se constituer une clientèle.

Enseigne de cabaret à Couzon, petit village près Lyon.

Car, plus encore que les cafés et les hôtels des grandes villes, les auberges populaires suivent les idées, les tendances du moment, passant, dans leurs appellations extérieures, des attributs militaires aux attributs pacifiques, de la Guerre au Travail, des engins de destruction aux instruments des champs, au labour, au compagnonnage..... toujours en honneur.

*Au vieux soldat,* — *A la jeune garde,* — *Au jeune conscrit,* — *A la jeune armée,* — *A la grande armée,* — *Aux héros de Waterloo,* autant d'enseignes qui, par leur titre même, indiquent suffisamment leur époque.

N'est-ce pas un voyageur allemand qui parcourant la France, sous la Restauration, écrivait ces appréciations pleines de bon sens : « Si l'on veut se rendre compte du peu de popularité du régime actuel dans les masses, il suffit

de visiter les campagnes et de regarder les enseignes des auberges qui, toutes, transforment leur devanture en réclame publique pour les héros de l'épopée impériale. »

La vérité est qu'il fallut longtemps pour que le napoléonisme cabaretier se décidât à capituler; que souvent, dans les campagnes, des rixes eurent lieu entre bleus et blancs au sujet des enseignes qui, dix ans après Waterloo, dix ans après la chûte du régime à la fois tant regretté et tant abhorré, continuaient à afficher des : *la garde meurt et ne se rend pas* — *le soleil luit pour tous les héros* — et l'on voyait le petit Caporal reçu au Paradis par le grand Frédéric — *Au petit Caporal* — le mot caporal, au lieu d'être écrit, se trouvant figuré par une immense figure en pied du grand Napoléon, — *Aux couleurs bon teint* — *Au bleu, blanc, rouge*, alors que, devant cha-

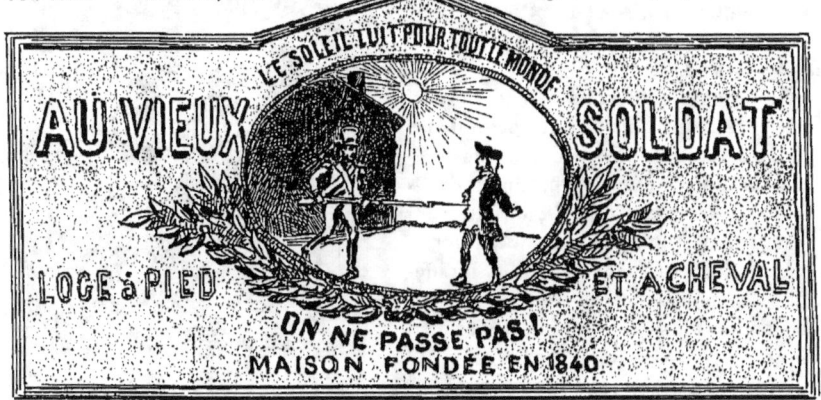

Enseigne de cabaret-auberge à Champagne. Panneau peint.

cun de ces mots écrit en sa couleur, en lettres gigantesques, l'on pouvait distinguer, non sans peine, le qualificatif vin, — *Aux trois vins de France* — ça c'était pour les éclectiques, — le Bordeaux, le Bourgogne, le Champagne!

En vain le rire gros et gras, l'esprit « calembourdier » de la Restauration essaya sur tout cela de passer l'éponge à sa façon ; en vain l'on vit alors renaître, ressuscité comme par enchantement, tout ce qui avait amusé les générations d'autrefois, depuis *les deux entêtés* jusqu'au *temps perdu*.

Le petit Caporal, l'homme à la redingote grise, tenait bon quand même sur tous les bouchons. Le canon d'Iéna, volontiers, se transformait en canon de marchand de vin. L'un n'empêche point l'autre. Tous deux ne versent-ils pas une liqueur également rouge; l'une qui vous vide, l'autre qui vous emplit.

Et l'on ne sera point surpris que, le Rhône et la Loire se soient tout particulièrement prêtés à cet exercice, à cet emploi de l'enseigne à tendances politiques et frondeuses, si l'on veut bien se souvenir de l'âpreté des luttes en la contrée, des chaudes batailles que se livrèrent entre eux, plus d'une fois, gens d'ancien régime et gens de nouveau régime,... blancs et bleus.

N'était-ce pas l'époque où, le plus sérieusement, un journaliste libéral pouvait appeler le cabaret, l'*école de la politique;* où les verres, bruyamment s'entrechoquaient, où même, ostensiblement, l'on affectait de ne pas trinquer avec l'ennemi politique tant un je ne sais quoi de fraternité s'attribuait au vin.

N'était-ce pas l'époque où, sur la porte d'un cabaret, se lisait, aux yeux de tous, *Au vin selon la charte;* où un facétieux livrait au calembour le roi Maure et représentait *Louis XVI roi mort.*

Sur tout cela le temps a passé, le calme s'est fait.

Si ces enseignes se lisent encore de ci de là, elles n'ont plus l'allure belliqueuse de la Restauration ni la triomphante sérénité du règne de Louis-Philippe : désillusionné, on n'est plus volontairement agressif ni naïvement « calembourdier. »

Combien plus pacifique, plus indifférente, la campagne de nos jours, ne s'occupant, plus de l'idée et sacrifiant uniquement au ventre, au gosier.

Telles, du moins, les auberges modernes des contrées lyonnaises, recherchant

Panneau peint sur bois servant d'enseigne à un cabaret de la montée de Balmont conduisant à Champagne (Lyon-Vaise).

les portions abondamment servies plus que l'éclat des figurines extérieures.

Les voici, jadis lieu de rendez-vous des demi-soldes, des vieux grognards; aujourd'hui, lieu d'arrêt ou de repos des *teuf-teuffeurs* des deux et même des trois sexes, — puisqu'un troisième est, dit-on, en gestation.

Cabarets de banlieue à jeux de boules, de quilles ou de palets, indiqués par les habituelles figures murales, où jadis dominait « l'Ussard fringant », où, calme et digne, le grenadier montait la garde attendant une vaine payse. Tout passe. Du bel *Hussard Français* (1) n'existera bientôt plus que le souvenir

---

(1) Cette enseigne ne doit pas être confondue avec celle *A l'Ussard français* déjà signalée par Arago en ses notes sur Lyon, et qui, sous Louis-Philippe, se trouvait au coin des allées de Perrache, devant le champ de manœuvre des troupes.

274   L'ENSEIGNE : HISTOIRE, PHILOSOPHIE, PARTICULARITÉS.

— un souvenir lointain — et cette plaque noircie, percée à la façon d'une écumoire, dernier témoin des batailles, des émeutes populaires, cette plaque qui fut jadis une enseigne attirante. On n'a pas assez remarqué, je crois, combien vivaces restent certaines épaves des discordes civiles. Pour que les ruines de la Cour des Comptes, à Paris, disparussent à jamais, il a fallu près de trente ans; combien d'années faudra-t-il encore pour que l'*Hussard français*, plaque informe, prenne le chemin de la ferraille à laquelle il revient de droit.

Eh quoi ! me direz-vous ?

Vous vous étendez à loisir sur les cabarets, bars, edens et autres « souloirs » populaires, et des cafés vous ne dites mot. (1)

C'est que, en vérité, les cafés lyonnais qui, comme partout, eurent pour ancêtres, le glacier napolitain, le glacier limonadier débitant café, chocolat, glaces — et plus tard, au commencement du siècle, « décorés avec goût et élégance, principalement ceux de la place des Terreaux », dit le rédacteur de l'*Indicateur de Lyon* pour 1810, ne présentèrent jamais aucune particularité locale.

Comme Paris, cependant, quoique à un point de vue moins spécial, Lyon eut, au siècle dernier, son café célèbre, son café à la mode pouvant prendre place aux côtés du *Procope* ou de la *Régence*, le café Grand où soupa Grimod de la Reynière, après la représentation avec la Camargo et son ami le chevalier Aude, le café Grand, discret, correct, plutôt simple d'allure, donc sans enseigne tapageuse, qui jusque vers 1830 abrita toute l'ancienne et curieuse génération de 1789.

Vers 1820 les cafés s'appelleront cafés d'*Apollon*, de *Thalie*, d'*Idalie*, de la *Perle*, sis en la maison du même nom, intéressante par son enseigne qualificative, des *Cariatides*, du *Mont-Parnasse*, des *Mille-Colonnes*, du *Messager des Dieux*, ils seront même *Café parisien* ou *Café Turc* (à Bellecour); à la place

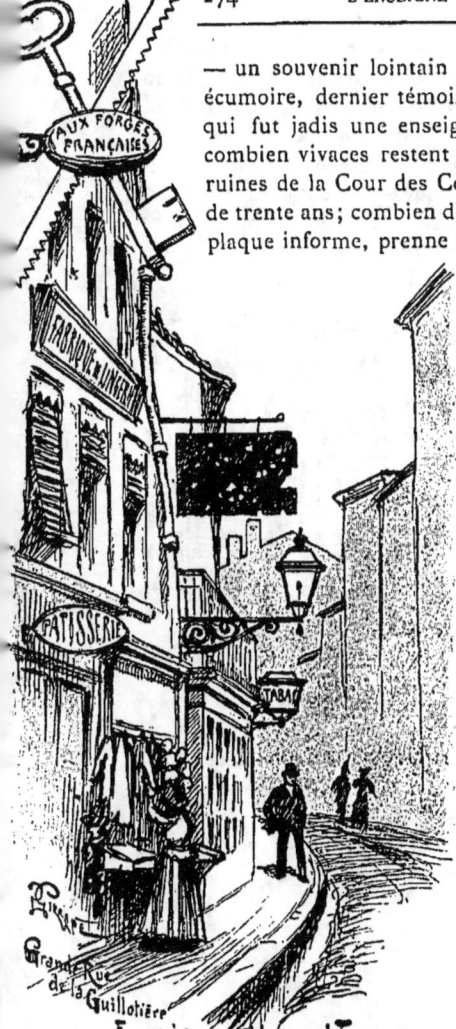

Enseigne d'un café-restaurant.

De cette enseigne au soldat rutilant de couleur, il ne reste plus qu'une plaque noircie et percée par les balles, à la façon d'une écumoire, souvenir des sanglantes journées d'avril 1834 et de l'échauffourée du 30 avril 1871.

(1) Le premier café — soit *Caffé* — fut ouvert, dit-on, vers 1660, place des Cordeliers, par un Turc. Presque partout les premiers *caffetiers* avaient été des Turcs ou des Arméniens, ce qui s'explique facilement.

des Célestins se placera le *Caveau*, à Perrache le *Mégalorama*. Le *Café Neuf* (à Bellecour également) attirera par son renouveau. Ce seront des titres au goût du jour; ce ne seront point de pittoresques enseignes. Aux abords de 1830 on verra apparaître le café de l'*Univers* — qui fit époque par la richesse des décorations et le luxe de l'ameublement, — les cafés du *Globe* et du *Commerce* : 1848 fera surgir l'éternel *café de la Garde Nationale*, que chaque ville voulut avoir pour ne point démériter, partout lieu de rendez-vous des autorités et des gros bonnets... à poils ; — enfin le second Empire inaugurera pompeusement ses *Café de la Paix*, ses *Café du XIXᵉ Siècle*, et subira, — seconde poussée, seconde période de la limonade, — l'invasion des glaciers tessinois.

Enseigne indicatrice d'immeuble sur le balcon d'une maison, 2, quai de Retz (Premier Empire)
* Dans cette maison se trouvait un des grands cafés de Lyon, célèbre vers 1830, et qui a disparu après 1870.

Mais où est l'enseigne proprement dite, où est le pittoresque en tout cela?

De la banalité des titres actuels j'ai déjà parlé et quant à la belle Madame Girard, à la *Reine des Tilleuls*, elle appartient, par droit de conquête et par droit d'excentricité, aux types de la Rue. Dans quelques instants nous la trouverons, nous la restituerons; par les contemporains, en tous ses attraits.

Donc ne nous attardons pas plus longtemps à la froide symétrie des baguettes dorées et aux cris quelconques du : *versez terrasse*.

## II

Après l'alcool, après le vin, voici la bière ; après les cabarets, après les cafés classiques, ces derniers gardant la marque de l'influence italienne, — Casati, Toriani, Maderni, Matossi, — voici les brasseries, palais du dieu

Gambrinus; — vrai fleuve germain coulant de toutes parts, dans la cité lyonnaise, entre le Rhône fougueux et la Saône somnolente.

La blonde cervoise qui se débitait, autrefois, dans des cruches de grès, qui se boit encore en ces petits cafés qui ont nom *la Bourse* et *le Chat*; la blonde cervoise qui eut pour premiers parrains Suisses et Alsaciens ; qui, dès la Restauration, se faisait construire un de ces grands établissements devenus, depuis lors, une des spécialités de la *beuverie lyonnaise* — la salle Goyet, cours d'Herbouville, « mesurant 120 pieds de long, 42 de large, couronnée d'une frise corinthienne, prenant jour sur le Rhône, par quinze fenêtres d'ordre dorique » — qui, plus tard, sous le second Empire, marquera avec la brasserie Seibel, alors considérée « sans rivale par sa position, par ses proportions, par ses caves creusées dans les plus grandes profondeurs permettant de conserver la bière comme dans le Nord. »

Enseigne en tôle peinte du Café du Chat, 18, rue d'Algérie.

Les ancêtres, donc, des immenses brasseries décorées dont Paris fit l'essai, en quelques quartiers populaires, et qui constituent réellement une des curiosités de Lyon. Le premier coin entré dans le tonneau de notre vieux Bacchus par le Dieu qui fait mousser la blonde bière.

D'abord, simples débits étroits, enfumés — Suisses et Alsaciens continuaient à ouvrir la voie, la guerre de 1870 ayant à nouveau déversé sur Lyon l'Est et sa boisson favorite — débits aux titres significatifs : *A Guillaume Tell, Taverne de Strasbourg, Brasserie d'Helvétie, l'Est, les Jacobins, la Nuée Bleue, le Rhin, la Marseillaise*, où se voit Rouget de l'Isle d'après le tableau connu, *la Gauloise* — à Lyon comme à Nancy, comme partout, la bière française devait protester et s'abriter sous l'étiquette de la Gaule — puis, l'invasion ayant accompli son œuvre, l'invasion se dressant partout, triomphante, ce furent les brasseries-hall à la mode germaine, copie réduite des palais *gambrinaux* de Munich ou de Francfort, de Vienne ou de Nuremberg. (1)

Qui ne les connaît ? Brasseries Georges et Fritz Hoffherr, brasseries

---

(1) « L'usage de la bière *à la choppe* (sic) dite de *Strasbourg*, » lit-on dans le *Guide des Étrangers à Lyon*, de Chambet (1860), « quoique en réalité fabriquée ici, tend à s'implanter en concurrence avec la bière mousseuse. De vastes établissements la livrent au détail. Disons, cependant, que les vrais amateurs préfèrent la bière mousseuse, comme étant moins indigeste et moins irritante, et c'est à celle-ci seulement que l'on donne le nom de *bière de Lyon*, qui jouit d'une réputation si méritée. »

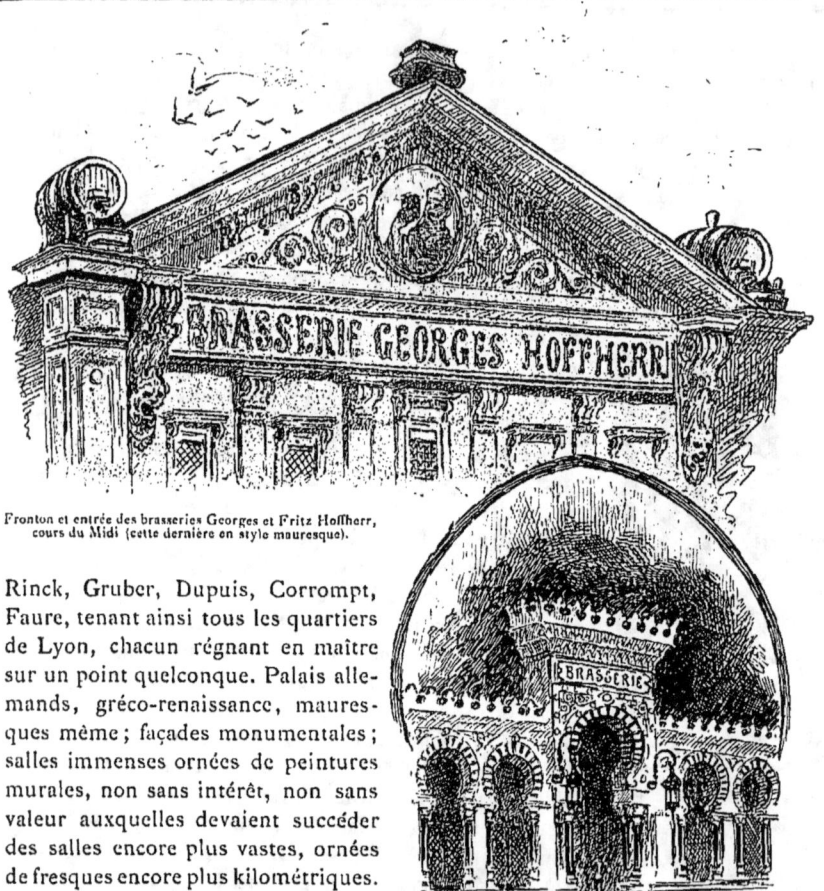

Fronton et entrée des brasseries Georges et Fritz Hoffherr, cours du Midi (cette dernière en style mauresque).

Rinck, Gruber, Dupuis, Corrompt, Faure, tenant ainsi tous les quartiers de Lyon, chacun régnant en maître sur un point quelconque. Palais allemands, gréco-renaissance, mauresques même ; façades monumentales ; salles immenses ornées de peintures murales, non sans intérêt, non sans valeur auxquelles devaient succéder des salles encore plus vastes, ornées de fresques encore plus kilométriques.

La brasserie-omnibus, dénuée, en son ameublement, de toute recherche d'art, aux immenses tables de bois, aux bancs non moins immenses et non moins durs, où se coudoye, se presse, se serre tout un peuple d'inconnus venu de tous les points de l'horizon ; la brasserie démocratique servant à la fois boissons et victuailles ; opposant à l'individualisme latin le collectivisme germain.

Décor extérieur bien particulier ; mélange habile du bois, du vitrail, de la décoration peinte, des revêtements de mosaïque et des panneaux de céramique.

Et tout cela opposé à la rusticité, peut-être un peu trop primitive de l'intérieur, qui n'est nullement une des nécessités du hall-brasserie puisque le mobilier des palais « gambrinesques » allemands, de plus en plus tend à revêtir une forme d'art personnelle. (1)

La brasserie de Lyon où tant de classes diverses se coudoyent, c'est absolument la brasserie des classes populaires en Allemagne, si bien que l'on est en droit de se demander si cette simplicité des objets usuels n'a pas été voulue, cherchée, s'il ne faut point voir en elle une des manifestations les plus typiques de l'esprit démocratique lyonnais.

Telles les cantines des tirs, des cortèges commémoratifs, des grandes fêtes historiques, en Suisse et en Allemagne ; telles les brasseries de Lyon. Des tables à n'en plus finir, des bancs à prolongement éternel. Volontiers sur le fronton on eût pu écrire : « Que celui qui cherche la solitude n'entre point ici ; que celui qui n'aime pas le contact d'un coude étranger ne pénètre pas en ces lieux ! » Car, car... c'est le bruit, la presse, le frôlement, l'attouchement commun, en un coin étroit et resserré !

Et si j'ai ainsi pénétré très avant dans ces palais à bière, c'est que la brasserie se trouve être, réellement, une des particularités des mœurs et de la rue lyonnaise ; c'est qu'elle présente double attrait, par son extérieur comme par son intérieur ; c'est qu'elle constitue elle-même la vivante enseigne, pour ainsi dire, d'un commerce qui s'est surtout développé en ces dernières années.

Bière et brasseries de Lyon auxquelles l'on voudrait voir des enseignes d'un esprit plus particulièrement local, — bière de Lyon qui aurait dû se constituer de véritables armoiries corporatives, qui sur ses tonneaux devrait, en creux ou en relief, sculpter le roi des animaux, — bière de Lyon qui, logiquement, appelle, amène le lion de la bière ; et ce ne serait point chose banale que de voir ainsi le lion *lugdunais* continuant la tradition du lion écussonné des Wittelsbach, marque munichoise rayonnant sur le monde entier.

De tout temps, les lions furent animaux héraldiques à supports ; donc

---

(1) Il ne sera pas sans intérêt de reproduire ici ce que disait l'*Indicateur de Lyon* (année 1810) :

« Les brasseries de la ville ont, pour la plupart, des estaminets infiniment plus agréables : celle qui est dans la maison Saunier, derrière l'église d'Ainai, est remarquable par les moyens mécaniques qui sont employés pour toutes les opérations du brassage. Les jeux hydrauliques établis dans le jardin sont intéressants ; on les change chaque semaine : le *moulin à vent*, la *baigneuse*, le *vase*, sont les pièces les plus ingénieuses et de l'effet hydraulique le plus surprenant.

« On distingue encore la brasserie d'Hyppolite Brand, successeur de Graaf, qui est située près de l'église d'Ainai et celle du sieur Gayet, sur le chemin de Saint-Clair. »

Et les brasseries, dès ce moment, se multiplièrent si vite qu'en 1825 on citait en plus, Combalot et Groskopf, au bas du pont de la Guillotière, Schrimf à l'entrée de Vaise, la brasserie de la Commanderie de Saint-Georges et celle du port Neuville.

point ne se faudrait étonner de les voir, sculpture colossale, trôner sur le toit de quelque nouvelle et grande brasserie — telle une véritable enseigne parlante.

Enseigne du lion, qui déjà se laisse placarder sur tant de bouteilles destinées à notre boisson mousseuse et qui, cette fois au moins, pourrait apparaître d'une façon monumentale, chose nouvelle, je veux dire qui ne se serait pas encore vue à Lyon.

Et qui sait ! Après le Lion de la bière, peut-être verrait-on apparaître un Gambrinus lyonnais, issu de quelque classique Neptune, un bock en main et regardant placidement couler Rhône et Saône du haut de son tonneau de cervoise.

Colombe en bois doré, jadis enseigne de parfumeur, servant, aujourd'hui, au *Café de la Colombe*, rue Paul-Chenavard.

## XI

L'ENSEIGNE VIVANTE. — TYPES ET PARTICULARITÉS DE LA RUE LYONNAISE AUTREFOIS ET AUJOURD'HUI. — LE GONE ET LE CANUT. — LES MÉTIERS POPULAIRES. — LES AMBULANTS. — LES MENDIANTS. — GROTESQUES ET EXCENTRIQUES. — LA BELLE MADAME GÉRARD ; JEAN DE BAVIÈRE ; CLARION ; SARRAZIN. — LE COMMISSIONNAIRE LYONNAIS.

I

Il y a des enseignes de rue, comme il y a des enseignes de maison.

Il y a des enseignes de chair, comme il y a des enseignes de pierre.

Et quoique ce soient là deux choses distinctes, de nature bien différente, il n'en est pas moins vrai que les types de la Rue sont à la Cité ce que l'enseigne, pendante ou accrochée, est aux Maisons.

Ils donnent aux groupements citadins leur caractéristique allure, leur particulière couleur, de même façon que l'enseigne, qu'elle soit de pierre ou de bois, qu'elle soit imagée ou écrite, constitue l'annonce, la marque indicatrice des commerces et des immeubles.

Enseigne vivante et éternelle ; enseigne qui va, vient, circule et s'étale en tous sens ; — ici, bruyante, animée, là figée en quelques types hiératiques.

A telles enseignes que la Rue, suivant les contrées, suivant les mœurs, suivant les prédominances, a ses types personnels, qu'il s'agisse des classiques ou des fantaisistes du trottoir, des mendiants ou des marchands, des vendeurs ou des distributeurs ; — tous personnages qui lui appartiennent en propre.

Enseigne, générale ou locale, donc, — comme l'enseigne de pierre. Ce qui revient à dire qu'elle se compose d'éléments partout identiques et d'éléments personnels à chaque Cité.

« Je ne sache pas », a dit Young, le subtil voyageur, « de meilleurs indicateurs d'un pays que les types multiples qui circulent à travers les rues des grandes capitales. » Et l'allemand Kotzebue, qui se complaisait tant à parcourir Paris, pensait de même façon.

Le marchand de plumeaux. Un philosophe qui porte avec lui tout... son bazar, va-t-en ville et au dehors, à travers rues, à travers champs.

A Paris sa boutique est restreinte. A Lyon et en province, c'est un monde d'objets qu'il porte sur ses épaules.

De ces types de la rue il en est comme des enseignes des maisons : on ne les peut bien connaître, on ne les peut distinguer, que si l'on se trouve à même de juger par comparaisons.

Autrement l'on court grand risque de faire fausse route, de se perdre dans l'ensemble, sans en rien dégager de précis.

C'est ce qui est arrivé à M. Emmanuel Vingtrinier, l'auteur de *La Vie lyonnaise*. Et c'est pourquoi, en son chapitre *Les petits métiers de la Rue*, ce sont métiers peu ou point lyonnais qu'il nous donne, nombre d'entre eux se pouvant indifféremment appliquer à d'autres grandes villes ; — parisiens, bordelais, marseillais, autant que lyonnais.

Entre la généralité citadine et la particularité lyonnaise il y avait une capitale distinction à établir; au lieu de cela M. Vingtrinier a transformé en métiers locaux tout ce qu'il voyait circuler autour de lui, dans la rue, si bien que, loin de le servir, sa qualité de Lyonnais paraît, en la circonstance, lui avoir joué un mauvais tour. Car si les petits métiers apparurent, plus ou moins, partout, à d'identiques époques, il n'en est pas moins certain qu'ils se développèrent tout d'abord à Paris, et, de là, rayonnèrent sur les provinces.

Donc, contrairement à l'auteur de *La Vie lyonnaise*, reportant en quelque sorte toutes choses à sa ville natale, ce n'est qu'aux types, aux personnages strictement lyonnais et aux particularités locales, que je m'arrêterai ici, tout en notant avec soin les figures ailleurs disparues. J'estime, en effet, que lorsqu'on écrit sur les provinces le point d'éternelle comparaison doit être Paris et que

l'on ne saurait réellement accorder le qualificatif de provincial qu'à ce qui n'existe pas dans la capitale. Quelquefois, il est vrai, d'autres influences sont à retenir et, par conséquent, d'autres comparaisons se peuvent établir. Tels, ici, les constants rapports, les curieux rapprochements entre Lyon et Genève.

Dans cette étude, il faut noter les personnages et les choses ; il y a les individualités et la caractéristique générale. Les individualités, ce sont les types transmis à travers les âges ou pris sur le vif par le crayon de l'artiste ; — la caractéristique générale, ce sont certaines figures, certaines allures spéciales propres à tel métier, à telles espèces d'individus.

Et d'abord, ne faudrait-il pas tracer la physionomie de celui qui, en tous pays, constitue l'élément capital de la rue, de celui qui sert à la caractériser et à l'animer ; le gamin qui est, à Paris, le *gosse*, qui à Lyon devient le *gone*, qui, à Genève, se transformera en *petit messager*. Ici comme là-bas, comme ailleurs, apprenti ; l'ancien *saute-ruisseau* évoqué par Saint-

Petit bazar ambulant. En station quai de l'Hôpital.
Ces longues petites voitures, véritables boutiques à treize, à l'usage des campagnes, des petites villes et des quartiers populaires des grandes cités, généralement attelées d'un âne ou d'un petit cheval, souvent conduites par une femme, disposées de façon à pouvoir permettre, à la fois, l'entassement et l'étalage des objets de mercerie, bimbeloterie, coutellerie, parfumerie et autres, ne sont pas particulières à Lyon, mais elles sont générales à la province.

Aubin, dont les Allemands feront le *schusterbub*, *l'apprenti cordonnier*, en opposition à notre *petit pâtissier*, — partout musardant le nez au vent, — partout sachant lancer le mot opportun, partout incarnant l'esprit local.

Véritable produit du terroir lyonnais, souventes fois popularisé par le théâtre de Guignol — ce théâtre qui a su élever la poupée à la hauteur d'un personnage — le *gone lyonnais* — prononcez : *yonnais* — n'est point le *gavroche* parisien. S'il en a l'air il n'en a point la chanson : s'il en a la chanson, alors c'est l'air qui lui manquera. Frères, soit ; parce que les gamins du monde entier appartiennent à la même grande famille, mais frères de nature, de conception différentes.

Car il est *chenu* le *gone* de Lyon et, quoi qu'on fasse, pas aisé *à amater*.

C'est presque dans les croquis à la Randon, au milieu du décor que cet artiste épris du pittoresque local aimait à esquisser, qu'il faudrait évoquer le *gone* des vieux faubourgs, à la casquette proverbiale, à la cravate flottante, aux pantalons frangés d'indescriptible couleur, aux *grolles* éculées, — livrée va-t-on me dire propre, en toutes cités, à tous gamins des rues. Soit. Et cependant, l'apprenti *yonnais* n'est point l'apprenti parisien. Or, cet être qui est la moëlle de Lyon, ce *gone* qui conserve en les plus lointains pays, le patriotisme du clocher, vous le chercheriez en vain dans *la Vie lyonnaise*.

Donc, l'enseigne de la rue, c'est le *gone*, — le *gone* qui se présente sous de multiples incarnations ; le *gone* que, souvent, l'on retrouvera *canut*.

Enseigne également vivante du commerce local et de la fortune locale.

Un personnage d'allure bizarre, de démarche caractéristique, avançant tout doucettement, le rouleau sur l'épaule, la cheville à la main, — se *lantibardanant*, — suivant un vocable emprunté au parler lyonnais, *dégoulinant* des côtes, c'est à dire descendant de ces hauteurs aussi célèbres dans l'histoire de la grande cité travailleuse que les hauteurs de Paris, et prenant soigneusement pour effectuer cette descente, les *allées qui traboulent*, comme si le grand jour et la longue enfilade des rues droites étaient pour lui choses particulièrement redoutables.

Petit Savoyard,
croquis pris en février 1898.

Le *canut* qui est à la soie ce que le *péclotier* est à l'horlogerie ; le *canut* qui incarne en lui l'ouvrier parisien du « Marais » ; le *canut*, à l'égal de son camarade genevois, assoiffé d'indépendance, de liberté, qui travaille chez lui, pour lui, comme il lui plaît, et ne sort de son intérieur, si bien décrit par Puitspelu, l'habile annotateur des mœurs et des intimités lyonnaises, que pour aller chez le patron « livrer les pièces et reprendre de l'ouvrage ».

Sans doute, *taffetatiers* et *canuts* ne viennent plus, comme au temps de Rousseau, chercher sur les bancs de Bellecour, .....aventure et fraîcheur, mais peut-être rêvent-ils toujours inventions nouvelles. La *fabrique* — que ce soit soierie ou horlogerie — ne développa-t-elle pas de tout temps, chez les ouvriers, une certaine curiosité particulière ?

*Gones* et *canuts*, telles sont en réalité les deux incarnations du *populo* lyonnais : type général qui donnera naissance aux types individuels.

A ces personnages ainsi décrits, il faudrait pouvoir joindre, maintenant, des coins de tableaux, des tranches de vie locale, c'est à dire à l'enseigne par les choses, faire succéder l'enseigne par les individus.

Regardons au travers du grand kaléidoscope humain.

Ici l'enseigne de la coquetterie lyonnaise : des femmes pomponnées, en un universel bruissement de soie, poitrines s'offrant volontiers à tous vents,

tailles tellement effilées qu'elles semblent devoir se briser ainsi que verre, talons hauts à la poupée Louis XV ; — une perpétuelle chanson de la chair. Là l'enseigne de l'humilité lyonnaise, la Mort sans phrase et sans ornements, elle, partout ailleurs, si empanachée, si enguirlandée, elle, partout ailleurs, faisant sonner bien haut en de somptueuses funérailles, en de brillants cortèges, les titres, les services et les écus du défunt. Pas de fleurs, pas de draperies, pas d'écussons, pas d'enseignes, ni aux portes des maisons, ni au portail des Églises !

Le vieux principe : *A bon vin pas d'enseigne*. La simplicité dans le présent, l'égalité dans l'avenir.

Ici l'enseigne du mouvement, de la vie agitée, affairée. Tandis que les haridelles efflanquées et boiteuses de fiacres antédiluviens, boîtes informes, représentent le classique équipage que la province offre à l'étranger, tout un peuple, en un éternel va-et-vient, monte à l'assaut de tramways monstres en lesquels se personnifie l'ultime progrès. Prodigieuse accumulation d'activité humaine dont la puissance se laissa voir en mainte occasion, et de telle façon que, nulle part ailleurs, ne se rencontreraient autant d'œuvres intéressantes dues au seul effort de simples volontés individuelles.

Là, l'enseigne du passé, de la vie méditative et contemplative ; je veux dire les costumes, aux ornements variés, des nombreux ordres charitables qui emplissent la cité.

« — Je ne vends ce remède que parce qu'il m'a guéri... il m'a fait tomber mes cors et pousser mes cheveux ! »
Industriel de la rue vendant poudres et onguents pour les cheveux, les dents et les cors. Marié à une négresse il se fait assister de petits négrillons.

Enseignes significatives qui se pourraient multiplier à l'infini et qui expliquent les singuliers contrastes en lesquels se complait le caractère lyonnais — montrant aux yeux de tous une voirie soigneusement entretenue, alors qu'il reste pour ainsi dire rebelle à l'hygiène intérieure des maisons, ou cachant jalousement, sous des façades noires, sous des murs gris et sales, toutes les solides qualités de l'intimité, tous les besoins d'un confort trop resserré.

Enseignes de la collectivité, tandis que les types de la rue nous apparaîtront comme les spécimens de certaines particularités, de certaines excroissances locales ; — graines ou fleurs de pavé, comme on voudra.

Et si, maintenant, l'on hésitait encore à comprendre le rapprochement que j'ai essayé d'établir ici, si l'on se refusait à saisir les points de contact entre l'enseigne et ces choses extérieures de la vie, même sous forme humaine ; une dernière comparaison suffirait à tout expliquer.

Ces signes, ces indices appartiennent au domaine de l'enseigne, parce que, en réalité, ils « renseignent » — sur les idées, sur les mœurs spéciales à un groupe humain ; — parce qu'ils nous « enseignent » quelles particularités sont à voir et à rechercher dans la collectivité d'une cité.

Quant aux rapports existant entre les enseignes des maisons et les enseignes humaines de la rue, je veux dire les personnages qui peuplent et qui animent cette dernière, je ne crois pas nécessaire de les faire plus clairement ressortir. Que sont-ils, en effet, ces personnages; sinon les enseignes ambulantes du petit commerce, des petits métiers, du camelotage et de la mendicité !

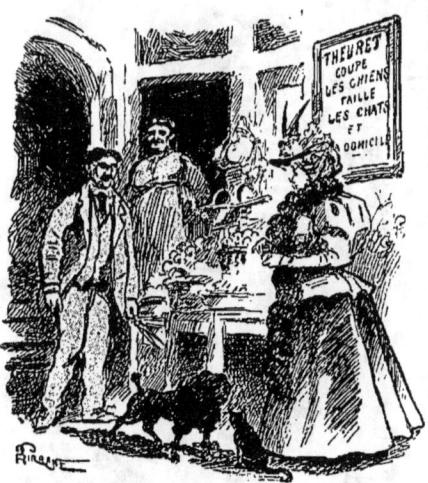
Marchande d'herbages dans une cour d'allée (particularité lyonnaise). Le fils est coupeur..... pour animaux.

## II

Nous voici dans la rue lyonnaise animée par les personnages que l'on sait et riche en tableaux de toutes sortes; une rue qui a ses passants affairés et ses promeneurs attitrés; une rue qui a ses métiers multiples, et qui de tout temps, eut sa flore. Car, cela est à noter, il y a les industries du pavé qui, par elles-mêmes et par ceux qui les exercent, sont quelconques, alors que les types parviennent à fixer sur eux l'attention des contemporains, et, par ainsi, vont tout droit à la postérité.

Souvent aussi, presque toujours même, le métier est général, le type seul, autrement dit l'individu qui l'incarne, est particulier.

Partout se rencontreront des marchands de balais et de plumeaux ; partout il y aura des musiciens ambulants, le classique aveugle et la non moins classique mendiante aux inénarrables attifages à la Callot ; partout revivront les marchands d'épingles et de lacets, les vendeurs de chansons, de complaintes et de canards. Tels encore, le vitrier, le rempailleur de chaises,

le robinetier, le raccomodeur de faïences, professions de tous pays : le type seul pourra devenir local, s'il est parvenu à se faire remarquer de quelque façon, par une originalité de costume, de démarche ou de cri.

Or, comme toutes les villes qui ont su se conserver une parcelle d'individualité, Lyon est encore riche en figures de ce genre, comme le fut, jadis, Paris alors que, vivant pour ainsi dire, de sa vie propre, chaque quartier de la capitale était une sorte de petite ville dans la grande cité ; comme l'était Genève avant que le modernisme n'ait fait de la vieille cité calviniste, aux mœurs si particulières, une Nice des bords du Léman.

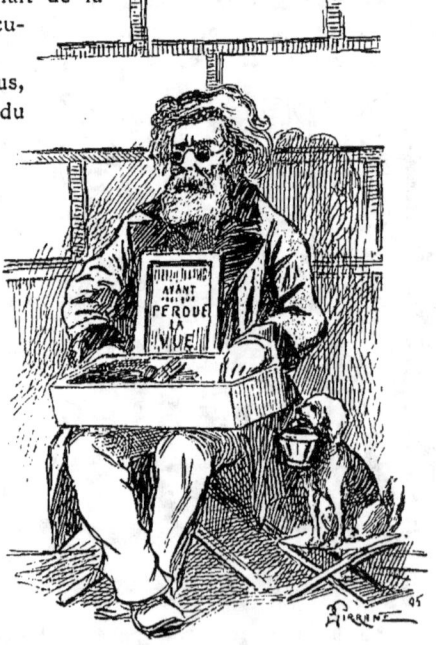

Aveugle, place Bellecour.
(se tient, aujourd'hui, à l'entrée des ponts).

Ici ce sera un distributeur de prospectus, là un mendiant, victime d'un accident du travail, inaugurant une manière nouvelle d'implorer la pitié ; ailleurs, quelques *regrolleurs*, ou quelques crieurs de journaux ; quelquefois aussi, des vendeurs de produits plus ou moins exotiques ; — les uns se faisant remarquer par l'étrangeté de l'accoutrement, les autres attirant le public par l'intarissable bagout de leurs boniments.

Car, ceci est à observer, dans le personnel de la rue, qu'il s'agisse de camelots ou de mendiants, il y a les bruyants et presque les silencieux, les taciturnes ; — ceux qui crient, qui assourdissent, et ceux qui se contentent d'implorer du geste ou du regard.

Il y a le régulier et l'irrégulier : celui qui vend des choses classiques à l'usage de tous les ménages, et celui qui invente en quelque sorte, un produit nouveau ; celui qui se présente tel que, sans fard, sans travestissement, et à l'opposé, celui qui recherche les accoutrements bizarres, celui qui aime à s'entourer d'objets multiples, et qui volontiers, — tel le saltimbanque devant sa baraque — fait appel à l'éloquence d'un tambour, d'un fifre ou d'un clairon.

Le régulier passe plus ou moins inaperçu ; l'irrégulier, comme le faiseur de boniments excentriques, prend place immédiatement parmi les types classés et ne tarde pas à devenir un des gros personnages du pavé.

De ville à ville les titres, les qualificatifs se modifient quelquefois ; l'industrie est la même. La marchande de légumes, de Paris, deviendra à Lyon une *marchande d'herbages ;* le marchand d'ustensiles de cuisine, sera appelé un *grilletier* (parce qu'il colporte surtout des objets à grillages), le marchand d'abat-jour poussera ce cri bizarre : « chapeaux ! chapeaux ! » et personne ne se trompera sur les têtes que doivent agrémenter lesdits chapeaux.

Coiffé d'un bolivar et adorné d'un tablier, le « grilletier » nous apparaît sur une amusante et naïve lithographie vendue aux environs de 1824. Et l'image nous donne les variantes, les enjolivements de son « cri », dont l'orthographe a droit à tous nos égards :

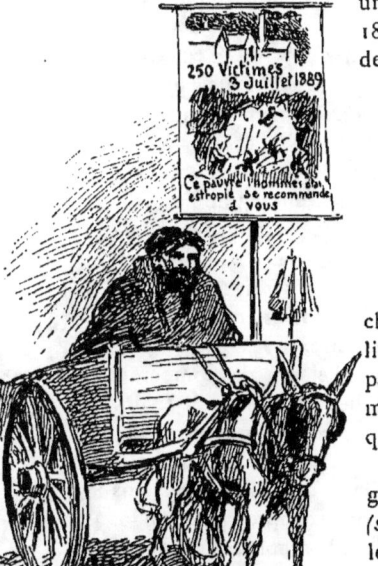

Une victime pratique du grisou.
Mendiant, marchand de bonne aventure, qui se tenait à l'entrée des ponts.

En fait de Porte-plat
Il n'y a plus que ces deux-là.
    Belles lardoires,
    Mlle Victoire.
Toinette, Fanchette, Jeannette,
Voyez comme cet ouvrage est faite.

Brosses à nettoyer les fusils,
Les Etuis,
    Les Carafons,
    Et les caraf' à fond.
Personne n'en veut plus
J' va changer de rue.

Et cela signé des initiales J.-B., se vendait à Lyon, chez Baron, rue Clermont, n° 5. Très certainement cette lithographie, que je crois être seul à posséder, devait faire partie de toute une série sur les cris locaux, donnant les marchands et leurs boniments, mais sans personnification quelconque, sans recherche du type.

Tout au contraire, l'individualité apparaît sur une lithographie de journal satirique qui offre le portrait de Josephe *(sic)* Granger, dit Bibace, natif de Saint-Georges à Lyon, le 17 septembre 1801. Et cette image de 1840 nous présente un solide et fort gaillard coiffé d'un bonnet de police, grands balais sur l'épaule, tandis que petits balais et plumeaux brinquebalent sur sa poitrine. Au dessous ces vers :

Chacun rit de ma tournure
De mon air doux comme le miel,
De ma grotesque figure,
Et l'on dit que je suis sans fiel.

.·.

Les enfans, les jeunes filles
S'amusent de ma laideur,
Et j'ai vu femmes gentilles,
Rire de moi de bon cœur.

Ennemi de la paresse,
J'occupe tous mes instans,
Je travaille avec adresse
Aux balayettes constamment.
..........................

.·.

Malgré tout ce qu'on peut dire,
Je suis l'homme de nos jours,
Peu m'importe la satire,
Car l'on m'estime toujours.

Mais bien antérieurement à ces types isolés, toute une galerie pittoresque de mendiants et colporteurs, avait été dessinée et gravée, aux approches de 1815, par un autre artiste lyonnais, Julien, et cette suite est d'autant plus intéressante que les personnages reproduits, appartenaient, pour une part, au Lyon du dix-huitième siècle. Cireur de bottes, ravaudeuse, marchand d'encres, musicien « à la Cendrillon », marchande d'aiguilles, — tous sont là, souvent avec un nom, avec des indications précises sur leur naissance, sur leurs particularités, tandis que tout autour de l'image, sur un air quelconque à la mode, s'étale la chanson propre au personnage.

Ce sont là, pour l'histoire des petits métiers et des cris de la rue dans la seconde ville de France, des estampes précieuses qui peuvent être placées à la suite des belles compositions parisiennes universellement connues et d'une allure personnelle si remarquable.

Avec la galerie de Julien, on a devant soi, non seulement les métiers disparus, mais encore de véritables portraits, de véritables photographies, s'il est permis de s'exprimer ainsi à l'égard de burins, tant les personnages représentés se font remarquer par l'individualité de la physionomie.

Si chaque époque avait laissé des types aussi parfaits, ce serait assurément chose fort simple de suivre à travers les âges les développements de l'enseigne vivante dont l'histoire, en quelque sorte, est encore à faire.

En tout cas, ces images sous les yeux, il est facile d'établir des comparaisons, de préciser les différences entre tels types classiques de Paris et de Lyon.

Le marchand d'encre, par exemple. A Lyon, à pied, avec son petit tonneau, sa « brande » sur le dos ; — à Paris, escorté d'un âne portant un vrai tonnelet du noir liquide. A Lyon, encore visible ces dernières années, en certains quartiers populaires ; à Paris ayant entièrement disparu aux approches de 1830, car la dernière image qui nous le montre est une lithographie de Marlet publiée vers 1828, bien des fois exposée en ces derniers temps.

Or ce fut, en presque toutes les villes, le prédécesseur de l'homme-orchestre, né à la suite de la fameuse pièce *Cendrillon*, pièce devenue bien vite aussi populaire que *Fanchon la Vielleuse*, et opposant ainsi à la vielle le charivari d'un orchestre. Fanchon et Cendrillon, la vielle et l'homme-orchestre parcoururent les quais, places et rues de Lyon — comme ils se laissaient voir à toutes les promenades de Paris (1). « Musicien à la Cendrillon ». — Ce titre, ce singulier qualificatif rendra peut-être rêveur plus d'un qui lira ces pages.

---

(1) Voir sur Fanchon, dont la bibliographie est considérable, *La Petite Revue Lyonnaise*, ou *Fanchon la vieilleuse à Lyon*, vaudeville-impromptu d'Emmanuel Dupaty, Paris 1811.

Du reste — ceci n'est plus une nouveauté — les premières années du siècle furent une période particulièrement fertile en types de la rue, tant les événements qui suivirent 1789 avaient amené de profonds bouleversements dans les fortunes et dans les conditions sociales, jetant sur le pavé des milliers d'êtres désormais privés de toute ressource.

Et qu'étaient tous ces personnages aux accoutrements bizarres, aux métiers mal définis, si ce n'est autant d'enseignes vivantes de la misère et de la dureté des temps ; — épaves humaines des guerres civiles.

Ici le musicien ambulant ; là, l'escamoteur. — Kotzebue les signalera à Lyon comme à Paris. Et, de fait, de 1800 à 1830, ils tiennent tout le pavé, l'un toujours en marche, trottinant d'un pas menu, — tel ce *canut victime des crimes (sic) de 1794, implorant la pitié des honnêtes gens*, — l'autre s'étalant, se campant, vraiment superbe d'allure, — tel le vendeur d'onguents, « bonimenteur » de la *véritable pommade pour faire croître et épaissir les cheveux*, sur la fort belle lithographie de Jacomin, datée 1819.

Quel chemin depuis le mendiant de Callot, la victime classique des horreurs de la guerre, et quelles différences avec le mendiant de ponts et d'églises en notre fin de siècle ! La fatalité, la danse de Saint-Guy, l'abêtissement, tous les signes indicateurs qui se lisaient ou qui se lisent sur ces figures, vous ne les rencontrerez jamais sur les physionomies de ces escamoteurs qui ont parcouru l'Europe sous les plis du drapeau tricolore, qui, dans leur habillement, conserveront toujours quelque chose du costume militaire, qui ne tendent nullement la main, mais qui prennent plaisir à amuser jeunes et vieux et, le plus sérieusement, se disent « heureux de pouvoir faire profiter le public *des avantages d'un produit incomparable trouvé par un héros de la grande armée, obligé de demander sa vie à l'industrie* ». (!!)

Le marchand d'encre (Restauration).
D'après la gravure de Julien, autographiée par Rousset (1878)

Et allez-y ! boum, boum ! En avant la réclame napoléonienne !

Ajoutez au musicien et à l'escamoteur, le *grotesque*, et vous aurez la trinité complète des enseignes vivantes que toute ville, soucieuse de sa dignité, devait alors offrir aux curiosités de la foule.

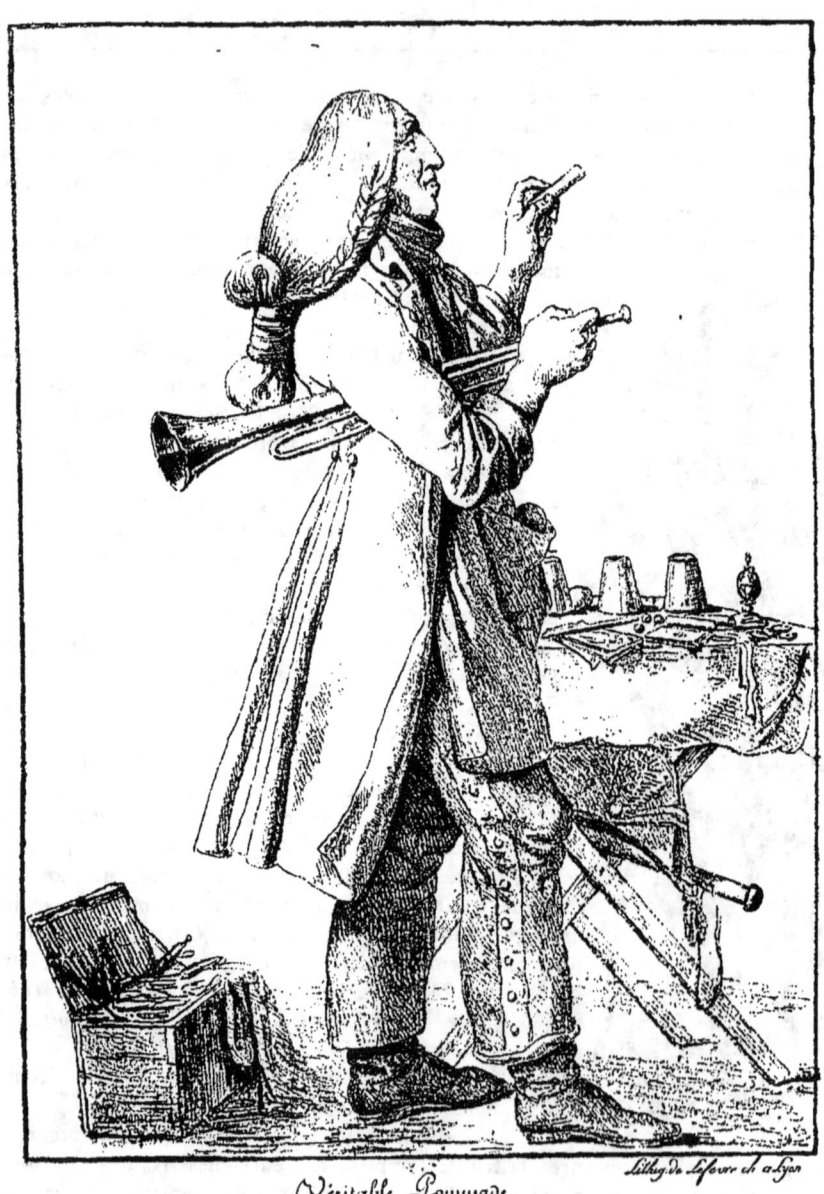

*Véritable Pommade pour faire croître et épaissir les cheveux*

TYPE D'ESCAMOTEUR VENDEUR D'ONGUENTS. (PREMIER EMPIRE ET RESTAURATION).
D'après une lithographie de Jacomin, 1819. (Collection de l'auteur.)

Notez aussi que le *grotesque* est la forme première de l'*excentrique*, un personnage qui se rencontrera tout particulièrement dans les villes à tendances égalitaires, — comme si c'était là une protestation — et dans les contrées où le vent souffle avec violence comme si le fœhn qui dessèche les os, desséchait en même temps le cerveau et la raison. Et ici encore, à ce point de vue très spécial, Lyon se trouvera présenter la même particularité que Genève.

Ces comparaisons, ces rapprochements m'ont fait verser des flots d'encre : je me vois donc forcé de faire appel au tonneau du marchand ambulant, dont la poétique éloquence facilement se distille sur l'air du *Curé de Pomponne*.

LE MARCHAND D'ENCRE (sur l'air du *Curé de Pomponne*).

Quoique je n'écrive jamais,
Ecrire est l'art que j'aime.
Sans cet art là je risquerais
De faire un long carême.
Comme j'aime, vieux ou nouveau,
Le doux jus de la treille,
Lorsque je vide mon tonneau
Je remplis ma bouteille.

.\*.

En trottant du matin au soir
On peut m'entendre dire,
Tendres amours, c'est un devoir,
N'oubliez pas d'écrire.
Vos maîtresses qu'un mot flatteur
Peut tromper et séduire
Vous oubliront (*sic*) si par malheur,
Vous oubliez d'écrire.

Huissiers, Procureurs, braves gens
Que nourrit la justice,
De plaindre vos heureux cliens,
On vous fait l'injustice ;
Allez toujours votre chemin
Quoi que l'on puisse dire
Pour le bien de votre prochain
N'oubliez pas d'écrire.

.\*.

Je crois qu'un malheureux destin
A sur moi jeté l'ancre,
Car bien souvent je crie en vain :
Voici le marchand d'encre !
Mais à remplir les encriers,
Je ne pourrais suffire
Si les fournisseurs, les banquiers
N'oubliaient pas d'écrire.

.\*.

Je sais faire distinction
De ce que je débite,
Je vends l'encre double au fripon,
Au fourbe, à l'hipocrite, (*sic*)
L'encre qui jaunit je la vends
Aux pères de famille
Mais je n'ai vendu de longtems
De l'encre simple aux filles.

Que d'encre, que d'encre! versé par ce marchand... public, contemporain de l'écrivain non moins public, à une époque où l'on écrivait autrement plus qu'on voudrait nous le faire accroire. Et si notre marchand vendait plus d'*encre sympathique* que d'*encre simple*, qui donc oserait l'en blâmer ?

296 L'ENSEIGNE : HISTOIRE, PHILOSOPHIE, PARTICULARITÉS.

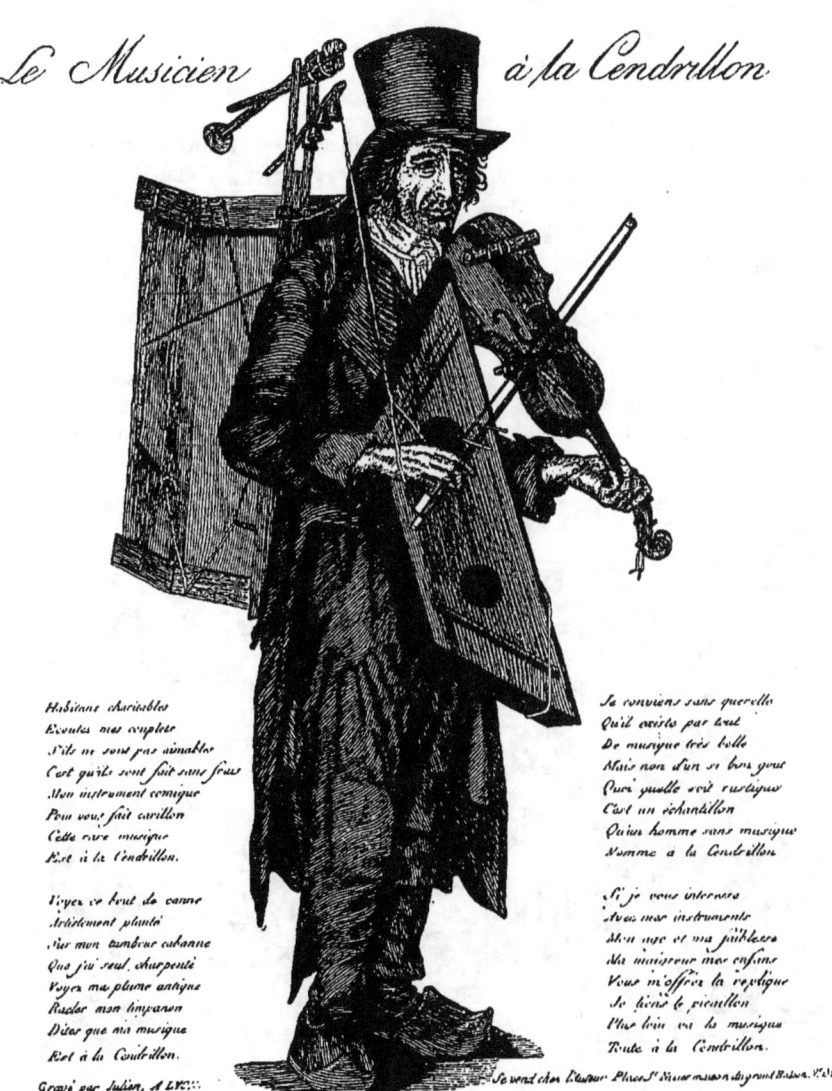

TYPE DE LA RUE A LYON FAISANT PARTIE DE LA GALERIE PITTORESQUE GRAVÉE PAR JULIEN

(Publié en 1812, d'après l'État annuel de la Bibliothèque dressé par M. Delandine).

\* L'écriture de ces pièces suivant l'indication figurant sur une autre estampe était due à Maucherat « Maître-Écrivain tenant bureau d'Écritures et Cabinet littéraire, Place des Célestins ». Dans cette même suite figure J.-Bte Julien, dit Mirabeau, ancien militaire.

## III

Après les types généraux, les types particuliers, je veux dire ceux qui ont pu s'élever jusqu'à la hauteur de la personnalité, se créer un état-civil ; ceux qui traduisent le mieux les idées, les mœurs, les conceptions locales.

Lorsqu'on étudiera la vie lyonnaise au dix-neuvième siècle, deux personnages apparaîtront surtout. Dans la première période, c'est à dire aux approches de 1830, la belle Madame Gérard, la cafetière de Bellecour : dans la dernière période, c'est à dire depuis 1870, Sarrazin, le poète aux olives ; — l'une fixée à son comptoir, ou paradant devant son établissement ; l'autre promenant à travers cafés et brasseries, ses olives, ses sonnets, ses favoris et sa serviette de notaire.

Deux types personnels, ne se rattachant à aucune tradition, également remuants, également imbus d'une forte dose d'amour-propre. Et tous deux

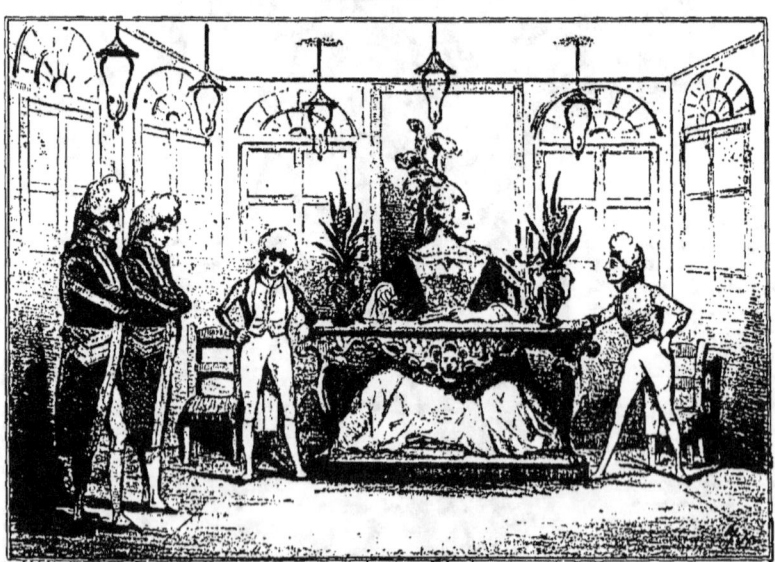

L'entr'acte

Est-ce effet du hasard, est-ce la Providence
Qui lui donna des traits que vénère la France ?
D'Antoinette vraiment, elle a l'air et le port
Et des méchants voudraient qu'elle eut le même sort.

La belle Madame Gérard à son comptoir. D'après une lithographie du journal *L'Entr'Acte*.

personnages d'avant-garde, — car, ceci est à remarquer, — si la belle Madame Gérard précéda Salis, Sarrazin, lui, vulgarisera l'olive, donnera à ce fruit parti du midi son premier droit de cité parmi nous, jusqu'au moment où il triomphera partout même dans les pays d'extrême Nord.

L'enseigne fixe, ce sera la belle Madame Gérard : l'enseigne ambulante, circulatoire, ce sera Sarrazin.

J'ai dit que la belle Madame Gérard précéda Salis ; il faut s'expliquer. En réalité, en fait de taverne décorée, c'est elle surtout, et non les murs de son café que la belle limonadière lyonnaise aimait à parer, cherchant à attirer la clientèle par des cortèges, par des exhibitions costumées qui rappelleront certaines promenades « hippodromesques », et même, en plus grand, les sorties du général Tom Pouce. Défilé de cirque à son arrivée dans une ville nouvelle, ou encore cortège historique de l'arracheur de dents aux époques anciennes.

Sans avoir positivement créé un genre, — car c'est une excentrique parmi les excentriques, — Madame Gérard répond bien à une des tendances, à une des recherches du moment, la belle limonadière trônant à son comptoir, en de luxueux atours, en de plastiques poses, dans le goût de statues anciennes qui auraient été, au préalable, revêtues de vêtements modernes. Même, elle fit des élèves, car en d'autres villes de province, soigneusement notées par la chronique locale, et toujours courtisées par les commis-voyageurs — ces bourreaux des cœurs ! — apparurent, également costumées, curieusement adornées, des belles Madames décorées de quelque nom bien prosaïque. On vit ainsi la « belle Rose », la « suave Elisabeth », la « capiteuse Madame Denis » exercer l'empire de leurs charmes à Toulouse, à Bordeaux, à Marseille.

Restons à Lyon et revenons à Madame Gérard, propriétaire du *café du Pavillon*, « dans un des carrés touchant les tilleuls de Bellecour ». C'est ainsi qu'est appelé son établissement, sur les guides, lesquels nous apprennent qu'il se composait de « deux vastes salles éclairées au gaz — c'était, alors, un luxe — « et d'un petit jardin garni d'arbustes et d'orangers où l'on peut, pendant les soirs d'été, respirer le frais, en savourant les glaces et les sorbets ». Une description pleine de l'embourgeoisement du jour, qui sent bien son Louis-Philippe. Et encore, vous fais-je grâce des plaisirs qui s'y donnaient — voyez musique et concerts, — de la société « nombreuse et choisie » qu'on y rencontrait, sans oublier le classique : « le service y est fait avec activité et zèle. »

Café-restaurant ; qui sera qualifié le Tortoni et le Véfour de Lyon, « l'endroit préféré des gourmets et des fashionables ».

Du reste, écoutons le *Guide pittoresque de l'Etranger à Lyon* publié en 1839, et, cette fois, surgira devant nous la belle et la vraie Madame Gérard, celle qui doit figurer au premier rang de notre galerie des excentriques :

« Une idée neuve, originale, a surgi dans la tête de Madame Gérard qui, prenant tous les soirs, le costume des nobles dames de l'ancienne cour et la coiffure poudrée du temps, entourée de laquais à livrée rouge et de jeunes pages, assise sur un trône éclairé aux bougies, a le privilège d'attirer une foule compacte qui nécessite quelquefois d'avoir des factionnaires à la porte pour contenir le public trop nombreux qui se presse pour entrer.

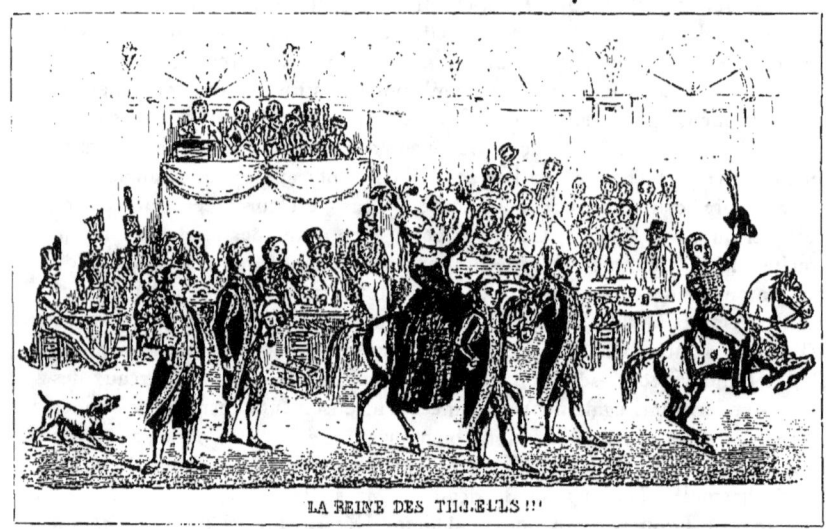

LA REINE DES TILLEULS!!!

D'après une lithographie de l'*Entr'Acte lyonnais* (vers 1824).

Madame Gérard, propriétaire du café des Tilleuls, place Bellecour, cavalcadant devant son café aux sons d'un orchestre. — Les deux valets qui la suivent portent ses enfants.

Voici comment Madame Gérard explique elle-même cette *cavalcaderie* dans une curieuse brochure justificative dont je dois la communication à mon excellent confrère, Léon Galle.

« Enthousiasmés de l'élégance donnée au pavillon, de la régularité du service, de la divine harmonie qu'ils y entendaient, de la *majesté* qui, disait-on, régnait au comptoir, les Lyonnais, un jour qui me sera présent toute la vie, par une acclamation dont les derniers retentissements semblent frapper encore mon oreille, me proclamèrent *Reine des Tilleuls!!* Mais le public, pas plus que les individualités, ne donne rien pour rien en matière de plaisirs et de jouissances. Ils voulurent, ces Lyonnais qui venaient de poser la couronne sur ma tête, me faire payer ma royauté. *A cheval! à cheval!* me dirent-ils, *à cheval!* et je dus obéir car ils paraissaient ne vouloir plus se contenter de la ronde que je faisais solennellement chaque soir tout autour de la salle en tenant mes deux enfants par la main, pour remercier les assistants de l'intérêt qu'ils portaient à ma maison.

« Attendu que le spectacle était nouveau, car on ne voit pas souvent une limonadière se promener dans son café, montée sur un palefroi, suivie d'un écuyer et accompagnée de pages jeunes et brillants, je crus devoir demander à l'autorité municipale, une garde protectrice, et cette garde me fut refusée. Mais ce mauvais vouloir tourna entièrement à mon profit. Forcée de m'entourer de gens à gages portant livrée, la pompe de ma promenade n'en prit que plus d'éclat; le public eut donc lieu d'être plus satisfait, et les bravos, les saluts à la Reine des Tilleuls se renouvelèrent chaque soir avec plus de brouhaha.

« Les hommes qui avaient cru que l'absence de la force armée amènerait du tumulte, et que la clôture de l'établissement s'ensuivrait aussitôt, furent donc déçus dans leurs honteux calculs..... Alors ils jurèrent que ma ruine n'était qu'ajournée, et ils tinrent parole.

« Que de machinations! Que de dénonciations ridicules! Comme les valets de pied de mon cortège portaient l'ancien habit des valets de pied de Louis XVI, on en inféra décidément que je tramais la contre révolution, et dès ce moment, les agents de la police ne quittèrent plus mon salon ni même ses alentours. »

« Madame Gérard, qui est d'une taille élevée et noble, représente avec beaucoup de dignité le rôle d'une reine; tout Lyon parle de l'idée de Madame Gérard. Les uns la blâment, d'autres l'approuvent ; mais tout le monde court jouir du mouvement et de la vie qui règnent dans ce local ».

« Tout le monde » ! — On peut le croire volontiers, puisqu'il était de bon ton, alors, de ne pas quitter Lyon, sans avoir vu la « limonadière de Bellecour », puisque tous les voyageurs s'occupent d'elle dans leurs récits, puisque Paul de Kock, lui-même, trouvera le moyen de lui consacrer quelques lignes.

Voulez-vous la contempler en ses triomphants atours — telle que le rédacteur du *Guide de l'Étranger* vient de nous la décrire. Regardez les lithographies, ici reproduites, de l'*Entr'acte lyonnais*.

La voici à son comptoir : la voici cavalcadant devant son café, avec ses laquais, avec ses jeunes pages, avec ses fils. Ici, la belle limonadière ; là, l'écuyère de cirque : de toute façon, une excentrique présentant tous les signes extérieurs de l'enseigne personnelle et vivante, une excentrique possédant au plus haut degré les aptitudes « réclamières » des industriels fin de siècle. C'est même par là, par ce côté très particulier, qu'elle précède, qu'elle annonce le gentilhomme-cabaretier, Salis. Elle inaugure, elle crée un genre qui, de nos jours, s'épanouira longuement.

Voulez-vous faire avec le personnage lui-même plus intime connaissance, voulez-vous pénétrer les secrets de son existence, ouvrez la rarissime brochure, *La Reine des Tilleuls ou la Limonadière de Bellecour à ses amis et à ses ennemis*, — un véritable factum dans lequel Madame Gérard, désabusée, ruinée, implore pour ainsi dire la pitié, tout en se posant elle-même sur un piédestal. Car le volume s'ouvre par un portrait de notre reine, lithographié par Français, — elle savait choisir ses interprètes, la limonadière, — qui n'est rien moins qu'une Marie-Antoinette marchant au supplice. Au dessous se peut lire ce quatrain :

> Le Courroux, le Dédain se peignent dans ses yeux,
> Quand sa bouche s'apprête à les exprimer mieux ;
> Et tous ses ennemis, dont le cœur s'épouvante,
> Vont subir de leur trame une peine éclatante.

Ses ennemis ! Elle noircit des pages à les confondre, cherchant à démontrer que toutes les vicissitudes éprouvées par elle eurent pour cause l'intrigue, la cupidité, l'esprit de parti, — se disant « glorieuse d'avoir été proclamée reine par une foule aimée, comme tant d'autres femmes le furent à différentes époques, sans qu'elles aient cru pour cela ceindre leur front du diadème auguste ». Une royauté démocratique et plébiscitaire, paraît-il ; une royauté qu'elle fait sonner bien haut, comme si elle n'eut pas été tenue à un peu plus

de modestie, comme si sur le piédestal où elle s'était placée, de sa propre autorité, tout désormais devait lui être permis.

Voilà ce qui s'appelle être expert dans l'art de battre la grosse caisse.

Que ne fit-elle pas pour apitoyer sur son sort ! Ici s'étendant longuement sur les frais par elle exécutés « dans le dessein de plaire au public de Lyon, pour ajouter à ses plaisirs quelques distractions d'un genre neuf » ; — là invoquant le Dieu des justes « qui ne voudra pas l'abandonner au milieu du combat » ; — mieux encore, invoquant la Vierge de Fourvières « à laquelle ses jeunes fils ont été voués » — dans le paysage lyonnais cela fait toujours bien — et s'écriant avec emphase, comme si elle partait en guerre, comme si elle allait fondre sur l'ennemi : *la Reine des Tilleuls n'est pas morte !*

En bonne mère, elle nous donne le portrait..... lithographique, de ses enfants ; en bonne limonadière, l'oreille toujours ouverte aux charmes du *Versez terrasse*, elle donne une vue, également lithographique, du pavillon

> Ornement gracieux, aux plaisirs consacré
> Qui.... va disparaître aux cris de l'imposture.

Et, effectivement, le palais-café de la Reine des Tilleuls devait être démoli l'année d'après, c'est à dire en 1842.

Peut-être sera-t-on surpris que sa propriétaire n'ait jamais recouru aux charmes de la belle image extérieure. Mais la raison de cette abstention est aussi simple que logique, puisque la belle Madame Gérard servait elle-même d'enseigne vivante à son établissement et se chargeait ainsi de la réclame. Tous ne venaient-ils pas à elle : tels des papillons attirés par la lumière.

Qu'on dise d'elle ce que l'on voudra : en réalité, ce fut une figure qui restera. Image idéale de l'enseigne humaine à domicile.

Seule de son sexe, la belle Madame Gérard devait également rester seule de son espèce à Lyon.

Car les personnages qui, maintenant, vont défiler devant nous sont d'origine et d'allure bien différentes, appartenant tous à la Rue, constituant, ainsi, les enseignes ambulantes dont nous avons déjà parlé. Et s'ils ont avec la Reine des Tilleuls quelque ressemblance, c'est que comme elle, — excentriques conscients ou inconscients, — ils surent non moins bien se singulariser.

Faut-il les nommer ? — Les voici :

C'est le pauvre Michel ; c'est le père Thomas, longtemps la joie des Brotteaux, sur son théâtre en planches, chantant, jouant du violon, grimaçant dans les cafés et sur les places publiques, le père Thomas qui avec son habit rouge à gros boutons, à larges basques, a eu les honneurs d'un chapitre et d'une lithographie de Jacquand, dans *Lyon vu de Fourvières* ; c'est Jean de

Bavière ; c'est le père Comiot, un colporteur ; ce sera Clarion, le roi de la distribution, le roi du puffisme industriel, et le petit nabot viennois, marchand de sucre d'orge, et Goutman, et J.-B. Mussieux, pour ne pas en citer d'autres.

Reine, prince, roi ; — le pavé lyonnais devait décidément se complaire en des personnages de marque. A moins que, ce qui est certainement plus juste, ces pauvres sires n'aient, d'eux-mêmes, trouvé une naturelle satisfaction à s'attribuer des titres et des qualités, d'autant plus précieux pour eux qu'ils se trouvaient placés au dernier échelon de l'échelle sociale. N'est-ce pas là une règle presque générale!

Laissons *le pauvre Michel*, « grotesque », — puisque c'est ainsi qu'on l'appelle — appartenant à la classe des « pauvres d'esprit », et de ce fait incarnant à Lyon un type qui se rencontre en toutes les villes; ici Jeanjean ou Guguste, là « papa Saucisse » ou le « père aux étoiles. »

D'après une lithographie du journal *Le Tocsin* (vers 1837) qui avait annoncé la publication de toute une série de grotesques lyonnais.
En réalité, c'est la réapparition, sous une forme nouvelle, des précédentes gravures de Julien.

Laissons le père Comiot, qui lui, appartient à la famille des colporteurs et crieurs, un type local de nom et de physionomie, mais universel en son allure générale. Du reste, ni par son attitude, ni par son costume, n'attirant les regards d'une façon

particulière. Et venons au gros personnage, à celui qui fut un des rois de la bohème lyonnaise : Jean de Bavière, « commissaire des chiens, baron de la Gascogne et autres lieux », — à tout prendre seigneur d'importance, tout au moins en son domaine.

Le *pauvre Michel* est le «grotesque taciturne» plongé en ses intimes réflexions, marchant, tel un Juif Errant, en pleine atmosphère de rêve et d'inconscience, allant à l'aventure, Dieu seul pourrait savoir où; Jean de Bavière est le « grotesque » qui aime à s'affubler de titres et d'oripeaux et qui, ainsi revêtu, se complaît en son rôle.

Peu lui importent les qualificatifs pourvu que cela sonne et résonne! Les plus extraordinaires seront toujours les mieux reçus.

Sa biographie est simple et tient en quelques lignes. Né en 1801 aux environs de Colmar, il voyagea, roula quelque peu, fut en Espagne, à Paris, et vint échouer à Lyon vers 1830. Vivant de quoi? me demanderez-vous. — De rien... de défini. En réalité de ce que tout le monde

Comiot, type populaire vendant des almanachs et autres publications de colportage, dans les rues de Lyon, représenté en homme-affiche. (1837)

voulait bien lui donner, mettant, à son tour, tout le monde en gaieté par ses perpétuels lazzi. Ainsi choyé, caressé, fêté... quelquefois même, hué.

Les agréments et les désagréments inhérents au rôle! L'avers et le revers!

304  L'ENSEIGNE : HISTOIRE, PHILOSOPHIE, PARTICULARITÉS.

Comme tant d'autres excentriques célèbres, il eut les honneurs de la portraiture et de la littérature spéciale. Comme la belle Madame Gérard — presque en même temps — il put se voir aux vitrines des « marchands de nouveautés », sous un titre longuement détaillé et non moins pompeux. Lisez : *Histoire véritable et mémorable de Petit Jean de Bavière. Sa vie publique et privée, ses Mémoires, ses Voyages et ses Aventures surprenantes : sa gloire, ses hauts faits, ses amours et ses infortunes, ses naïvetés, saillies, lazzis, bons mots, calembours, etc., etc.* Lyon, 1841.

Toute une nomenclature — tel Mayeux — il se soit ou bien durant l'inondation vivent-ils pas des imprévus,

« Dans la rue, dès qu'il s'attroupe autour de lui, on et toujours quelque mau-

« Par exemple si un de cailloux, sans se dou- énorme qui pèse sur ses apostrophant l'atmos- est lourd et

particulièrement fantaisiste, quoique fait remarquer aux journées d'Avril de 1840. Les gens de la rue ne des accidents de la rue!
paraît », dit son biographe, « on le suit comme une bête curieuse vais plaisant rit à ses dépens.
gamin remplit sa poche ter de la cause du poids talons, il dira, en phère, que le temps insupportable.

Portrait de Jean de Bavière, Commissaire des chiens, Baron de la Gascogne, Comte pour rire, Marquis d'Argent-court, Prince des Buveurs, Roi des Taupes et Candidat-modèle à l'Assemblée Nationale.
Vignette lithographique (peut-être de Randon) placée au haut d'un placard populaire de 1848 avec sa biographie.

« Une autre fois un polisson attachera au pan de son habit une vieille casserolle fêlée, et jouira de la simplicité de Petit-Jean, qui se croyant poursuivi par le diable (car il craint le diable comme le feu) se sauve à toutes jambes, mais plus il court plus le bruit infernal augmente, plus sa frayeur s'accroît, et les éclats de rire de redoubler. » Et plus loin :

« Fort souvent vous le rencontrerez portant sur le dos un écriteau grossièrement écrit où vous lirez ces mots : *Jean le Fou*. C'est encore le fruit d'une mauvaise plaisanterie, et celle là lui est d'autant plus sensible, que, chaque passant lisant tout haut l'inscription, il n'entend qu'une voix qui lui crie ce fatal *Jean le Fou* ».

En résumé, donc, un roublard ou un simple d'esprit, dont la foule s'amuse.

et qui, la taille ceinte d'une écharpe, le corps revêtu d'un costume de garde national, trop grand, sera bien ce grotesque que Randon croquera, quelque jour, dans le *Journal Amusant*.

Monsieur le commissaire des chiens! Comment le devint-il? Son biographe va nous le dire :

« Un jour Petit-Jean, en flanant sur le cours Morand, les mains derrière le dos, (ou devant le dos, comme on voudra, peu importe) sa canne sous le bras, aperçoit près d'un ruisseau une magnifique écharpe bleu-de-ciel; il la ramasse, et tout-à-coup, il lui vient à l'idée de *s'écharper*, c'est à dire de se décorer de ce superbe ruban bleu. On sait que l'écharpe constitue le maire ou tout au moins le commissaire. Voilà donc Petit-Jean institué par ses amis commissaire..... mais de quoi? Eh parbleu! quelle est l'occupation journalière de notre héros, si ce n'est de chasser les chiens? Le voilà donc *commissaire des chiens*. Petit-Jean est aussi bon « administrateur » qu'un autre, et personne... n'administre mieux que lui un coup de bâton à ces dogues errants, ces chiens sans aveu, ces caniches vagabonds qui circulent de ville en ville sans faire viser leur passeport. Petit-Jean est la terreur des chiens ».

En son habit d'ex-garde nationale, cadeau d'un boulanger ami, Petit-Jean n'eut pas seulement les honneurs du crayon de Randon, se complaisant à « croquer » les types de sa ville natale, il inspira encore les chansonniers locaux. Et parmi ces romances d'actualité les gamins, les *gones*, aimaient à fredonner *la canne à Jean* : donnons lui donc, ici, les honneurs de la reproduction.

Goutman, type de la rue, aujourd'hui disparu, originaire de la Suisse allemande, sorte de maniaque excentrique, en été vendeur de fleurs, en hiver laveur de vaisselle.
Il aimait à se parer, à se couvrir lui-même de fleurs.

| | |
|---|---|
| Jean, le Commissaire | Qu'un vilain caniche, |
| Des chiens, sur la terre | Pour lui faire niche, |
| Ne possède guère | Pisse dans sa niche ; |
| Plus de cinq sous vaillant ; | Pour le pauvre innocent |
| Il n'est pas avide, | Quel moment sinistre : |
| Quand sa bourse est vide, | L'habile ministre |
| Il fait le stupide | Vite l'administre, |
| Pour en avoir autant. | Il rend l'âme en pissant. |

Et c'est ainsi que, souventes fois, Jean de Bavière se trouva chansonné, avec la même facilité que la belle Madame Gérard était admirée... ou critiquée. Du reste, entre les deux types, nulle ressemblance, nulle comparaison possible. L'un, je veux

dire, la Reine des Tilleuls, avait *des vues, des ambitions lyonnaises;* l'autre se contenta de la Rue comme domaine et ne se développa à Lyon que par pur hasard ou bien parce qu'il trouva en cette ville un terrain propice aux excentricités de son genre.

Mais entre lui et le « pauvre Michel » les points de rapprochement seraient bien plus faciles à saisir. Le premier est le simple, le taciturne, qu'on laisse paisiblement circuler parce que rien en son allure ne choque bruyamment : Petit Jean est le simple qu'on hue et qu'on lapide, au besoin, parce que tout en son attitude, en sa démarche, invite à la « chienlit ». Ce n'est pas seulement le grotesque comme individu, c'est encore le grotesque qui, par son accoutrement, par sa défroque, permet au peuple de bafouer ce qu'on a pour habitude de vénérer ou tout au moins de respecter.

Et longue à dresser serait la liste des personnages qui, sous ce ciel gris de Lyon, en cette atmosphère de démocratique égalité, se complurent, ainsi, à remettre en honneur la fête des fous — et sous de multiples formes. Ainsi, entre le pauvre Michel de 1812, et le citoyen Jean-Baptiste-Joseph Mussieux vivant en 1900, il y a également un monde, car c'est pour ainsi dire, une sorte de mysticisme inconscient qui met en mouvement le premier, tandis que le second est une de ces curieuses physionomies de « bon toqué » comme il en est tant de par la vie, qui prétendent, à l'aide de mauvais vers et de petites brochurettes innocentes, instruire, soulager et guérir le peuple.

J.-B. Joseph Mussieux, marchand de brochures populaires, recueil de conseils assemblés par lui.

Les excentriques à la Goutman exercent, pour gagner leur vie, des métiers quelconques : il vendront des fleurs, des plans, des indicateurs, des anneaux brisés ou des chaînes de montres : les excentriques à la J.-B.-J. Mussieux se considèrent avant tout comme appelés à remplir une mission sociale, à régénérer le monde. Ils sont eux.

Il s'édite et il s'annonce, J.-B.-J. Mussieux : il accroche sa canne en un coin quelconque, y suspend son écriteau-enseigne et vend 10 centimes sa brochure, *La Providence d'en bas,* destinée soi disant à expliquer, à dévoiler sa méthode; l'*intuspiration*. Du reste, se complaisant aux calembredaines :

> J'ai lu les œuvres de Raspail
> Je ne couche pas sur la paille
> Et j'aime la salade à l'ail.

Ce qui ne l'empêchera pas, dans cette même *Providence* nouveau genre, de faire preuve d'un très réel bon sens en indiquant aux désespérés du ruban... plus ou moins rouge, le facile moyen de se consoler de leur non... nomination.

> Quand j'ai un crayon dans ma poche
> Et qu'il semble que rien ne cloche,
> La couleur rouge du crayon
> Me fait une décoration.
> On a beau s'illustrer sur la terre et sur l'onde,
> L'on ne pourra jamais décorer tout le monde ;
> Si vous avez gagné la croix
> Vous pouvez faire comme moi.

Il est philosophe J.-B.-J. Mussieux, et pourvu que la prochaine édition du *Dictionnaire* fasse droit à sa demande il saura, se contentant de peu, devenir le plus heureux des hommes.

Et tandis qu'il affiche et préconise partout les « bienfaits de sa méthode » qui jamais, elle au moins, ne fit mal à personne, le chanteur populaire descendu de la montagne chante, crie et vend au peuple la bonne parole anti-cléricale,

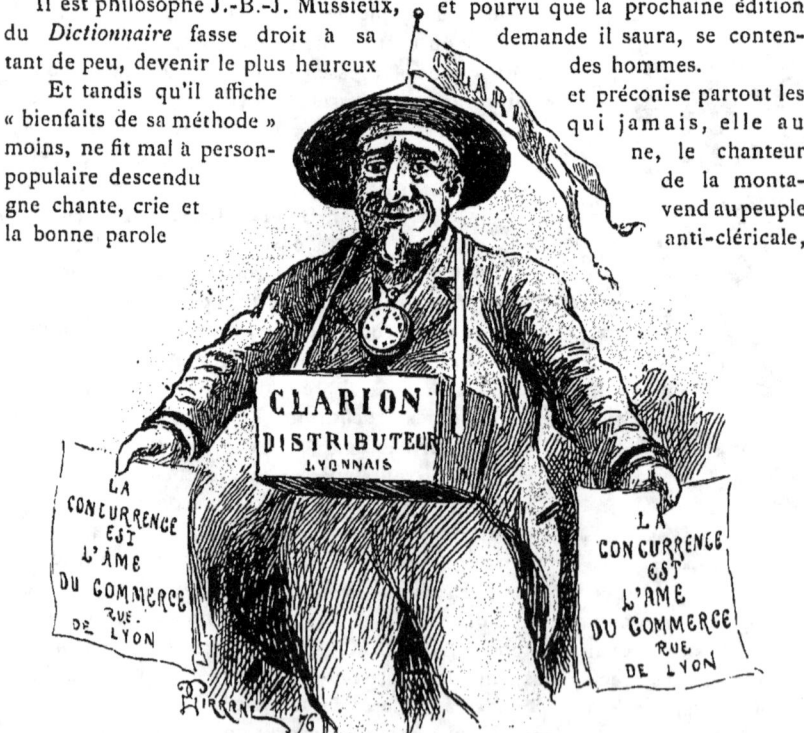

Clarion, distributeur de prospectus et vendeur de journaux, un des personnages les plus populaires de la rue lyonnaise, durant la seconde moitié du siècle.

* Tout comme un grand homme, Clarion eut ses portraitistes, ses caricaturistes et ses chansonniers. En outre des pièces ici reproduites, on trouve de lui des portraits-charge dans le *Gnafron*, le *Guignol*, la *Charge*, le *Caprice*, le *Bonnet de nuit*, et autres petites feuilles illustrées locales.

« souffle puissant venu des monts pour régénérer l'humanité ». Et il est solide sur sa base, l'homme de la montagne, en son pittoresque costume.

Notez bien cela : J.-B.-J. Mussieux se complait à faire des vers ; le chansonnier montagnard assemble autour de lui un nombreux public auquel il vend les chansons des autres, et, tout à l'heure, nous allons voir un troisième poète, non le moindre, Sarrazin, colporter en tous lieux des sonnets d'actualité. Si bien que le vers peut être considéré comme une des maladies régnantes à Lyon... parmi les personnages qui, à des degrés différents et sous des formes multiples, peuplent la rue, car si l'un porte la bonne parole de café en café, l'autre plante sa tente à tous les coins — boutique improvisée et de peu de durée, — tandis que le troisième, par sa voix qui retentit au loin, appelle, rassemble, arrête, sur les places et dans les carrefours, l'ouvrier descendant des faubourgs. Dieu m'entende! Clarion, lui-même, fit des vers. Et Clarion ne fut-il pas, réellement, le roi de la chaussée lyonnaise.

Clarion, un artiste entre tous, un novateur, une de ces figures qui se haussent au summum de la gloire du..... pavé, qui deviennent le sujet de toutes les

Caricature sur le monument que la municipalité lyonnaise avait décidé d'élever place Perrache en commémoration de la guerre de 1870. De même qu'après 1848 l'imagerie lyonnaise s'était amusée à « déboulonner » Louis XIV et à le remplacer par Louis Blanc, de même Clarion fut, en différentes circonstances, « statufié » par les caricaturistes.
D'après une lithographie du journal le *Bonnet de nuit*, par Labé (1876).

conversations, qui fournissent de la copie à toutes les petites feuilles locales, qui marquent durant une période et restent pour toujours dans l'esprit des générations.

Clarion, simple distributeur de prospectus, colportant partout l'évangile moderne : « la concurrence est l'âme du commerce », Clarion, en son costume légendaire, sur la tête insigne-

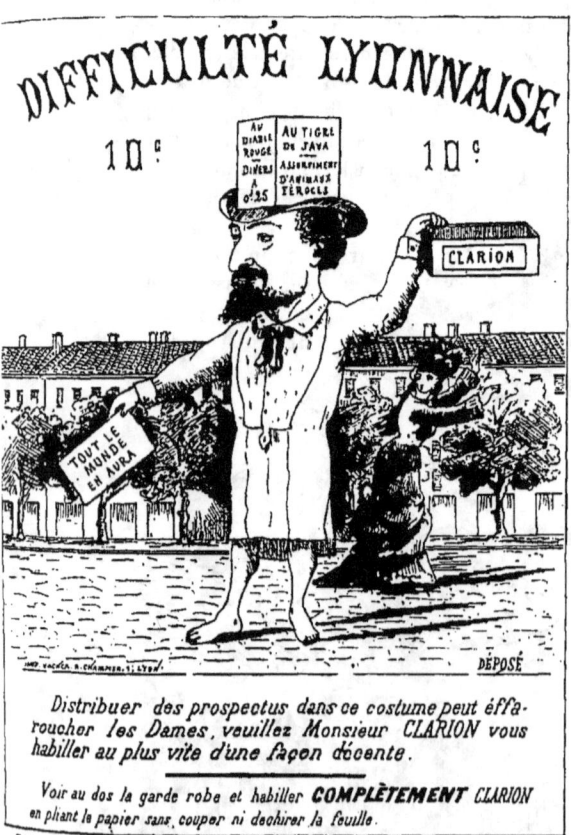

guidon, flottant à tous vents, sur la poitrine montre énorme, sur l'estomac boite classique du distributeur.

Au point de vue de la hiérarchie sociale, le dernier venu, — au point de vue de la célébrité locale, le premier ; — « ce n'est pas pour rien, » dira un humoriste du terroir, « que Clarion rime avec Napoléon. » — Il ne craint personne et se mesure avec tout le monde ; un jour, une feuille satirique annoncera :

*la grande dispute de Clarion et de Sarrazin pour la primauté des Gaules*. Rien que cela. Le distributeur de prospectus se haussant jusqu'au colporteur de vers.

Toujours irrévérencieuse, la caricature le placera sur le cheval de bronze, distribuant, d'un geste royal, sa « manne réclamière ». Plus tard, place Perrache, lorsque s'élèvera... lentement le monument commémoratif de la guerre de 1870, elle lui fera également les honneurs du piédestal, encore vide.

La rue, la publicité, la réclame c'est Clarion, le plus grand distributeur, le plus grand « mangeur d'imprimés » qui se soit vu. Dessiné, photographié, caricaturé, il apparaîtra partout ; véritable enseigne de la vie moderne et du commerce local.

Titre d'un journal de publicité placé sous la protection de Clarion considéré comme grand maître de la réclame.

Avec sa coiffure japonaise, avec son petit drapeau-fanion rappelant les banderoles des omnibus de fer blanc, avec sa boîte de facteur d'où sortirent tant de malices, il n'aura pas son pareil ; il restera sans rival. « Il n'y a qu'un Clarion au monde, » affirmera le *Journal de Guignol* ; « c'est Clarion, de Lyon ».

N'eût-il pas toutes les honneurs ; ne goûta-t-il pas à toutes les gloires ? Ne se vit-il pas en poupée de théâtre avec Gnafron ; — en personnage de revue locale, créant les couplets de la distribution. « Y en a qui distribuent ci, y en a qui distribuent ça ; moi je distribue... des propectus. » Le roi de la distribution ! La chanson courut jadis tout Lyon, la voici :

### LE ROI DE LA DISTRIBUTION

Je distribue aux jeunes filles
Des prospectus en satin blanc,
Pour le bon marché des aiguilles,
Des perles fines et des diamants ;
Des *bleus* pour boire le madère
Dans un restaurant renommé,
A quinze sous le petit verre,
Voilà, voilà du bon marché !
    Voici, voici le roi
    Du commerce à Lyon !
    Voici, voici le roi
    De la distribution !

•*•

Je ne crains nulle concurrence,
Car nul ne pourra jamais,
Comme moi avec assurance
Porter un chapeau japonais.
Au sujet de cette coiffure,

Quand je passe rue de Lyon,
On dit, en voyant ma tournure,
C'est homme est une *illustration*,
On dit, en voyant ma coiffure
C'est le *mikado* du Japon !

•*•

Fabricants des eaux dentrifices,
Parfumeurs d'huile et de savon,
Vous ignorez tous les services
Que vous rend ma distribution :
Vos prospectus, quand je les donne,
Aux vieux, aux jeunes font plaisir,
Même aux moutards, les petits gones
Disent entre eux (c'est à ravir),
Tous les moutards, les petits gones
Disent entre eux.. ça peut servir !
    Voici, voici le roi
    Du commerce à Lyon.

Ainsi se trouva popularisé celui qui réellement créa un genre — car aujourd'hui encore, en 1900, il n'est pas rare de voir apparaître dans les rues de Lyon quelque figure de distributeur costumé et coiffé à la façon du maître.

Ainsi se répandirent les vertus... distributives du personnage, tandis que sur nombre de papiers apparaissait son effigie..., découpures, feuilles à plis ou à combinaisons, prospectus-réclame à l'usage des magasins de nouveautés et même titres de journaux. On vit naître *Clarion-Journal*, avec ses clochettes transformées en *clarionnettes*; on entendit tout Lyon *clarionner* les hauts faits du roi de la réclame et de la distribution.

Clarion! le nom vola de bouche en bouche, pénétra partout, devint illustre au loin, à tel point qu'un journal de Grenoble, aux alentours de 1880, pouvait écrire : « Lyon a eu Kléberger, l'homme de la Roche ; il a aujourd'hui Clarion, distributeur-afficheur ».

Quelque jour, certainement, l'on fera la biographie de ce type extraordinaire, et ce sera, alors, un document précieux pour la monographie du distributeur de prospectus, proche parent du crieur de journaux ; — l'un silencieux, véritable automate humain, puisqu'il n'a qu'à remettre, qu'à donner, d'un geste uniforme, l'autre bruyant, loquace, parce qu'il est forcé d'appeler, d'attirer l'acheteur.

Lyon, du reste, pourra fournir plus d'un type à la corporation, depuis les crieurs de gazettes à l'usage des *voraces*, lors des bruyantes journées de 1848, jusqu'à cet actuel échantillon, aux dehors peu attirants, communément appelé « Drumont » à cause, en effet, de je ne sais quelle singulière ressemblance avec le rédacteur en chef de la *Libre Parole*.

Le poète et marchand d'olives, Sarrazin.

Je ne m'y arrêterai pas autrement, d'autant qu'il est temps de lier connaissance avec le dernier personnage de notre galerie ; aussi grand seigneur que feu Madame Gérard ; aussi connu, aussi populaire que feu Clarion.

Chapeau melon comme vissé sur la tête, lorgnon sur le nez, serviette sous le bras, petit baquet d'olives à la main, le voici. Saluez ! C'est Sarrazin, zin qui s'avance... Sarrazin premier du nom, Sarrazin père, le seul, le vrai, l'unique. Favoris de magistrat, redingote de petit propriétaire. Et bien le faciès du montagnard parti à la conquête de la ville... avec sa personne et son bagoût pour tout bagage. Quand on est du midi, il n'en faut pas plus.

Il fallait vivre Depuis plus de trente ans il va, de par la ville et ses cafés,

connu de tous les visages et les connaissant tous, vendant à qui veut, rimes et olives, trouvant, ici, un bock prestement vidé, là, ne se souvenant même plus de la rebuffade reçue la veille. Un vrai disciple du Christ. Troubadour-marchand, poète ambulant, quelque chose comme le Juif-Errant de la poésie et de l'olive. Un bohème qui tient du notaire et qui, méthodiquement, chaque jour, entreprend sa tournée commercialo-littéraire. Oreilles au vent, yeux ouverts, il connaît tout, sait tout, voit tout. Ferait en Turquie un excellent préfet de police. Se contente, ici, de voir et de savoir... pour lui.

Tenace et persévérant, — il n'est pas montagnard pour rien, — marchant droit au but, il affiche en toute chose, même en littérature, un esprit particulièrement pratique. Ecoutez-le mesurer au mètre et peser au poids les articles dont il vous parle. Et comme il est auteur, comme il se paie le luxe de s'imprimer à ses frais, sans grand frais, — tel un riche amateur — il vous dira, sans se tromper d'un iota, et le nombre de pages et le nombre de vers de ses volumes. Chez lui, tout est noté, tout est classé : il sait, par le menu, les colonnes et les lignes qui lui ont été consacrées. Un enregistreur infaillible.

La poésie et la littérature au centimètre !

Et voilà comment sous le couvert d'olives — o Midi, je reconnais bien là tes coups, — ici vendant un sonnet, là accouchant de la pièce qui doit saluer l'actualité, — car un événement local qui n'aurait pas reçu le baptême *sarrazinesque* n'existerait pas — Sarrazin, à travers cafés et brasseries, colporte les faits du jour, semant toujours et récoltant quand il peut.

Comme Salis, le gentilhomme-cabaretier, il eut des copistes ; on chercherait vainement ses égaux — tant les personnages de cette espèce vivent, surtout, par l'individualité de celui qui les crée.

Et puis, vendre des olives ne suffit pas : il faut savoir s'en faire des rentes, ce qui n'est point chose facile.

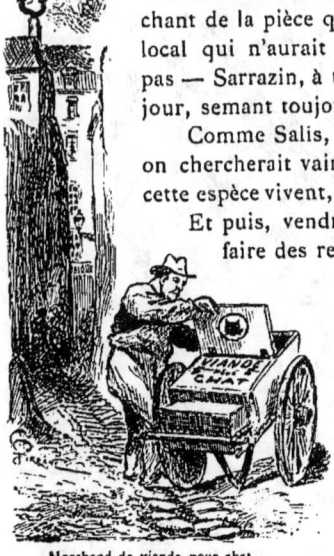
Marchand de viande pour chat
(Tripier ambulant pour la race féline.)

Conclusion. Sans être lyonnais, sans exercer aucun métier lyonnais, Sarrazin a trouvé le moyen d'être au premier rang des types lyonnais..... parce qu'il foule le pavé lyonnais.

A tel point que l'on peut se demander si Lyon sans Sarrazin, ce ne serait pas comme un olivier..... sans olives.

Poète, sors tes sonnets et nous compte tes vers !

Poète, prends ton baquet et me donne des olives !

## IV

Nous avons esquissé la physionomie de la rue lyonnaise, nous avons noté les personnages qui l'animent, types généraux ou particuliers, individualités définies — enseignes extérieures humaines opposées aux enseignes extérieures des maisons — et ce n'est pas tout encore. De ci, de là, quelques petits métiers, inconnus ailleurs, quelques physionomies d'une saveur bien locale, demandent eux aussi à être enregistrés. Photographions les donc au passage.

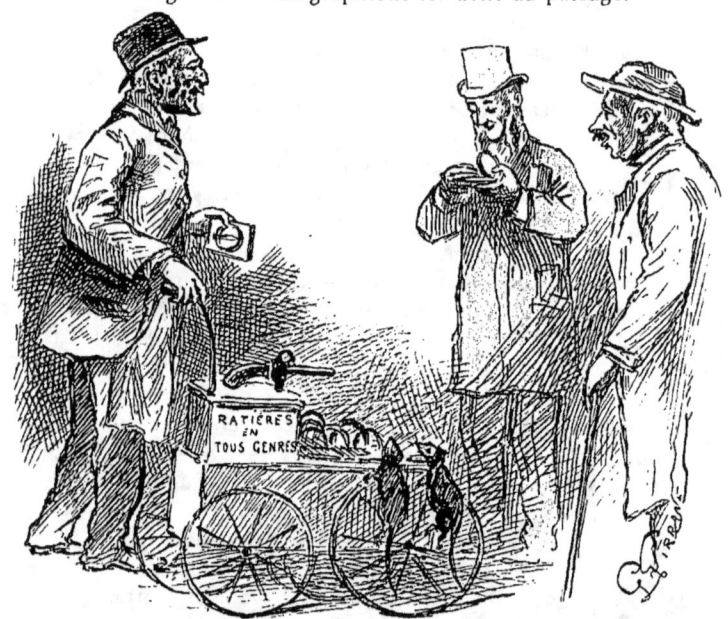

« V'là les ratières! » — Marchand dans les rues de Lyon.
Lyon est la cité privilégiée des cafards et des « bardanes », des souris et des rats, ce qui tient à sa situation entre deux fleuves.

Le marchand de viande pour chats se rencontre dans tous les pays, dans toutes les villes où la race féline est en honneur, — telle Londres, par exemple, — et Lyon, elle aussi, appartient aux cités *chatofilesques*, quoique le chat lyonnais ne soit point un grand seigneur à la façon du chat anglais attendant, avec Maud, sur la porte de sa demeure, le passage de son fournisseur attitré. Et, du reste, le type crayonné par Girrane, ne diffère guère des types existant

— Café-roulotte se transportant tous les matins au marché du quai de la Guillotière.
— Marchande-ambulante de marrons, place des Cordeliers.

ailleurs. C'est comme un tripier ambulant, faisant annoncer son passage par un cri spécial, portant à domicile ou vendant à qui veut, les bifteacks pour félins étrangers aux charmes de la cuisine bourgeoise.

Bien autrement local le marchand de ratières et de... souricières, car pour débarrasser certaines maisons de ces rongeurs invétérés aucun engin, ancien ou nouveau, n'est à dédaigner. Il est bon de pouvoir faire son choix.

« V'là les ratières ! » — « V'là les pièges à rats ! » — Si le cri est aujourd'hui moins fréquent qu'à l'époque où Fortis le signalait, il n'en existe pas moins toujours. C'est même, par essence, un « cri spécialement lyonnais ».

A celui qui voudrait noter les fantaisies orthographiques des métiers ambulants, Lyon offrirait un champ particulièrement riche, car, volontiers, l'on recourt aux indications, aux explications écrites, et l'enseigne à la main, de la rue, est encore autrement pittoresque que l'enseigne, peinte ou imprimée sur calicot, des boutiques ; mais je garde ces spécimens du gros bon sens et de la naïveté populaire pour le recueil spécial que je compte quelque jour consacrer aux étrangetés curieuses de la langue. Cependant je ne puis résister au plaisir de signaler les inscriptions suivantes, lues sur des petites voitures : *Uitres fraiches*, — *Marrons cho*, — *Pommes ter*, — *Airbages* ; — chefs-d'œuvre de la liberté orthographique.

La fantaisie n'est-elle pas partout ? La boutique roulante — qui ne saurait être confondue avec la petite voiture tirée à bras d'homme — n'est-elle pas, aujourd'hui, une curiosité qui se peut voir, aussi bien sur les ports des villes maritimes qu'aux abords des halles et des marchés, dans toutes les grandes

cités. Si bien que cafés et restaurants ambulants viennent apporter aux ouvriers, sans qu'ils aient à se déranger, le petit noir et le ragoût quotidien. Une boutique roulante en planches, qui est comme le wagon-restaurant des petites gens ; qui arrive à heures et à jours fixes, qui, le plus facilement du monde, change de quartier et de clientèle. L'amusant, c'est que ces ambulants ne renoncent pas aux avantages de l'enseigne, donnant ainsi naissance à l'enseigne mobile et circulatoire. *Café du Marché*, *Café de la Gare*, *Café de la Place* — telles de vulgaires voitures de saltimbanques — roulent sur roues, trainés par quelque cheval docile, peu disposé à prendre le mors au dents. Et ce sont, en réalité, de véritables cafés *balladeurs*.

Qu'il me soit permis, ici, d'ouvrir une parenthèse.

Comme les gens, les animaux ont droit aux regards de l'observateur, lorsque, pour une raison quelconque, ils reviennent avec persistance dans l'histoire des humains. Lyon, à l'exemple de Paris, eut, autrefois, sa girafe, dont la promenade, engouement du jour, fut, est-il besoin de le dire, un gros événement. Mais, de tout temps, le phoque paraît avoir eu de grandes sympathies locales : du moins, est-ce la conclusion toute naturelle qui se doit tirer de la quantité de gravures exhibant des phoques. Des images

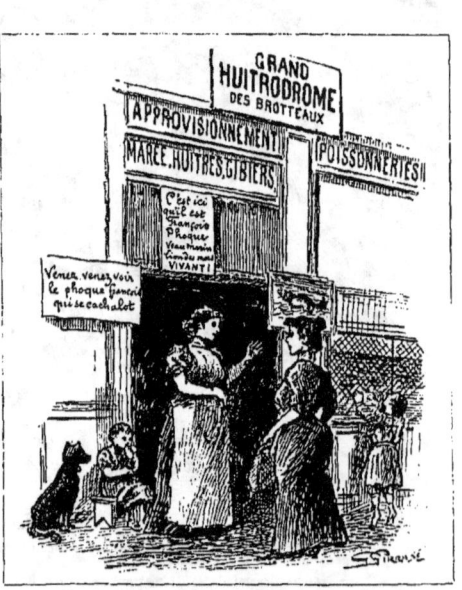

Enseigne calembourdière d'une poissonnerie de la rue de Vendôme, annonçant la présence en sa boutique d'un phoque ou veau-marin.

\* A noter que les pancartes, dont il ne nous appartient pas de faire ressortir le côté plus ou moins spirituel, changent suivant les besoins de l'actualité.

du Consulat publiées à nouveau sous le premier Empire, avec certaines adjonctions de légendes, représentent *le Phoque ou lionne de mer*, animal qui passait encore quelque peu pour fabuleux. Et une note, au bas de l'estampe, donne ce renseignement : « La gravure se trouve chez M. Roze, place des Terreaux, où l'on voit cette *(sic)* amphibie vivante, avec le petit qu'elle mit bas neuf mois après avoir été prise. »

Sous la Restauration, après 1830, aux approches de 1850, nouveaux

phoques pour lesquels on retape les images d'autrefois. Aux Terreaux, aux Brotteaux, à Perrache, il y a concurrence de sujets. Et, de nos jours, l'animal a conservé toute sa popularité, puisqu'on le voit jusque dans des poissonneries, puisqu'il atteint à une véritable célébrité de quartier, connu de tous par son petit nom, puisqu'il prend place dans les revues des café-concerts et même dans le répertoire du théâtre de Guignol. La renommée ; la gloire !

Laissons les phoques : revenons aux humains.

Car voici, pour terminer, de réelles curiosités lyonnaises : les allumeurs et nettoyeurs de la *Compagnie d'éclairage* et les commissionnaires. Deux *services* publics : l'un à l'usage des rues et maisons non encore pourvues du

Allumeurs à l'huile, actuellement au pétrole, de l'ancienne « Compagnie d'éclairage », dit éclairage Pochet, qui éclaire encore certains vieux quartiers de Lyon.

gaz — assez grand est leur nombre — l'autre, à l'usage de certains besoins particuliers, de rue ou d'intérieur, le commissionnaire lyonnais étant, nous l'allons voir, un personnage important et multiple.

Avec les ustensiles qu'ils portent sur la tête — de loin on les prendrait pour des livreurs de magasins d'approvisionnement, — les employés de la *Compagnie d'éclairage* représentent le passé ; l'époque des éclairages primitifs. Tels ils sont ici, tels on les peut voir circuler à travers les rues, armés d'une grande paire de ciseaux qui « brinqueballe » sur leurs jambes, à moins qu'ils ne s'amusent à les faire sauter de la main, d'un geste régulier et connaisseur. Attitude et démarche tout à fait particulières.

Quant au commissionnaire c'est, très certainement, le plus individuel des gens de petit métier, soit par sa physionomie générale, soit par la diversité

des métiers qu'il exerce, soit par la forme variée des sièges et appuis qui lui servent d'abri sur le trottoir des rues et des places publiques.

A Paris, c'est déjà presque un disparu, qui, bientôt, sera relégué au rang des antédiluviens : dernier souvenir vivant de l'ère d'avant les dépêches, d'avant les « petits bleus », d'avant le téléphone. *Commissionnaire du coin* — parce qu'il se tenait de préférence à l'intersection des rues — ayant pour toute richesse son crochet et sa boite de cireur, porteur de billets d'amour et de rendez-vous galants, dont le théâtre avait su faire un amusant type de comédie, créé à souhait pour les quiproquos et les intrigues.

Combien différent le commissionnaire lyonnais !

Qu'il soit sur un simple fauteuil ou sur un siège à très haut dossier, qu'il ait, à ses côtés, un véritable kiosque-réduit, en bois, aux couleurs précises, vert, sang de bœuf, ocre, qu'il s'enferme en une sorte de fond de comptoir sur le rebord duquel il s'assied, les pieds reposant sur sa boite à cirage, de toutes façons il trône. Siège ou kiosque, c'est presque toujours une mécanique à roulettes, facilement transportable, qui, le jour, lui permet de rechercher ou de fuir à sa guise le soleil, alors que le soir — escargot d'un nouveau genre, — il se retire emportant placidement sa carapace sur le dos. Une roulotte d'un genre particulier.

Que ne fait-il pas le commissionnaire lyonnais ? — Sans parler des « commissions » qui paraissent être son occupation la moins lucrative. Bureau de renseignements, et même de placement, affichant sur sa devanture ou dans le fond de sa boite les *beaux salons meublés à louer*, il nettoye et cire les appartements, tape les tapis, met le vin en cave, il tond les chiens, taille les chats, même coupe les oreilles aux cabots, enfin, dernière spécialité lyonnaise, il « débouche les cabinets » — ce qui doit s'expliquer par un mot, car à l'exception des maisons neuves, les lieux à l'anglaise non seulement restent chose inconnue, dans la première ville de France, mais encore sont par les propriétaires considérés comme l'abomination de la désolation. D'où la nécessité, dans certaines vieilles maisons mal tenues, du *débouchage* à époques fixes; opération exécutée par notre commissionnaire, sans se douter qu'il exerce là une profession peu commune restée inconnue de Privat d'Anglemont lui-même, et qui en dit long sur les usages intimes d'un pays.

Dans la lourde boîte que l'allumeur tient sur sa tête sont les récipients garnis destinés, chaque jour, à remplacer les récipients vides de la veille.

A côté du commissionnaire de la place, fleurit en quelque sorte le commissionnaire en boutique, — c'est à dire l'entreprise dite *Salon de propreté*, boutique peinte en jaune qui s'occupe de nettoyage, de factage, de déménagement, qui de même, vous cire et vous brosse, et au fond de laquelle trône un W. C., non à l'anglaise, comme de juste, mais qui, première entreprise de ce genre fut, à son apparition, « traité de raffinement extraordi-

Commissionnaire et « pisteurs », (ouvriers sans profession avouée) place du Pont.

naire » — l'appréciation est d'une feuille locale — et signalé à l'égal d'un véritable évènement. Et l'on ne saurait s'en étonner, Lyon n'étant après tout qu'à faible distance de Cette, la ville où le soir, par certaines rues, des *gare l'eau, gare l'eau*, prolongés, vous engagent à ne point trop musarder le nez en l'air.

En réalité, le *Salon de propreté* lyonnais accompagné, souvent, d'un resplendissant : *Cabinets inodores*, est une sorte de capharnaum vendant au

besoin, à sa porte, journaux, cannes et parapluies, annonçant — véritable lieu d'affichage pour avis divers — chambres garnies et objets de tout genre, se chargeant du transport des pianos et coffre-forts; servant, même, de dépôt aux gens encombrés de paquets qui viennent les déposer, là, comme en une consigne. *Cabinets d'aisance et Cirage à 10 centimes* : deux trônes en boutique;

Angle du cours Lafayette et de l'avenue de Saxe.

quelque chose comme les « 15 centimes » de nos passages parisiens, premier essai en ce genre, eux aussi, alors que, aux abords de 1840 Louis-Philippe régnant, la propreté anglaise commençait à pénétrer nos..... intimités et allait modifier la vue, le toucher et l'odorat des races latines.

Je suis vraiment surpris, lorsque la mode était aux physiologies provinciales, qu'on n'ait pas songé au commissionnaire lyonnais, un type, un personnage qui est, souvent, la providence des petits ménages, et qui, à certaines heures, entouré des

Place de la Fromagerie.
Types de commissionnaires lyonnais assis sur le haut fauteuil ou dans l'espèce de guérite qui leur sert d'abri contre le soleil.

*pisteurs* — suiveurs de voitures et *monteurs* de malles, pour ne mentionner, ici, que les industries qui se peuvent avouer, — tient en maître le trottoir. Le commissionnaire! Un homme qui débouche, tond, taille et coupe!

N'est-il pas, plus que tout autre, l'enseigne vivante de la Rue, le dépositaire des petits riens qui servent à caractériser les mœurs et les habitudes. D'autres parcourent la ville; lui, sur le trottoir, monte une garde vigilante à moins que, véritable lézard humain, il ne se chauffe aux rayons bienfaisants du soleil, assis dans sa boîte, trône ambulant.

Genève a vu disparaître ses *cormorans* aux cordes enroulées le long du corps — le type se peut encore rencontrer en mainte cité allemande; — Lyon, soigneusement, a gardé ses commissionnaires *déboucheurs*, *tondeurs*, *tailleurs* et *coupeurs;* dignes successeurs des *crocheteurs de places*, quoique fort réduits en nombre. — On n'est pas plus couleur locale.

Le Chansonnier montagnard.
Auteur, vendeur, chanteur de chansons anti-cléricales se tenant surtout à l'entrée du pont de la Guillotière.

## XII

L'ENSEIGNE DE PAPIER, SA CARACTÉRISTIQUE ET SON UTILITÉ. — LA PUBLICITÉ COMMERCIALE A LYON AUTREFOIS ET AUJOURD'HUI. — ÉTIQUETTES POUR LA SOIERIE DEPUIS LE XVIIe SIÈCLE. — ÉTIQUETTES POUR LA « LIQUORISTERIE » ET LES FONDS DE CHAPEAUX (1790-1840). — CARTES-ADRESSE. PROSPECTUS-RÉCLAME DE LA RUE. — ANNONCES ILLUSTRÉES. — AFFICHES.

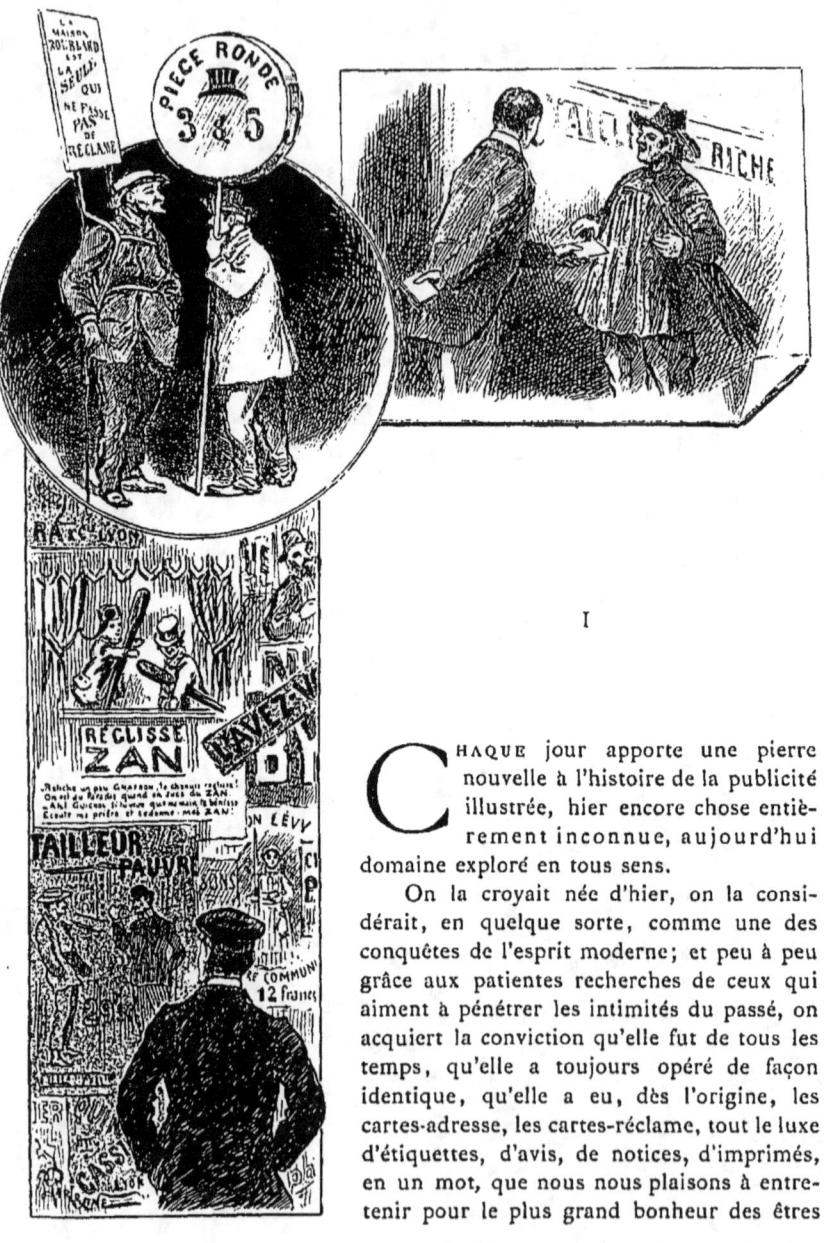

I

CHAQUE jour apporte une pierre nouvelle à l'histoire de la publicité illustrée, hier encore chose entièrement inconnue, aujourd'hui domaine exploré en tous sens.

On la croyait née d'hier, on la considérait, en quelque sorte, comme une des conquêtes de l'esprit moderne; et peu à peu grâce aux patientes recherches de ceux qui aiment à pénétrer les intimités du passé, on acquiert la conviction qu'elle fut de tous les temps, qu'elle a toujours opéré de façon identique, qu'elle a eu, dès l'origine, les cartes-adresse, les cartes-réclame, tout le luxe d'étiquettes, d'avis, de notices, d'imprimés, en un mot, que nous nous plaisons à entretenir pour le plus grand bonheur des êtres

trouvant leur vie en la récolte des vieux papiers. Chose bien plus extraordinaire encore, ces éphémères d'un jour, d'un instant, n'avaient jamais entièrement disparu ; ils avaient eu leurs collectionneurs, leurs amoureux.

Tant qu'on ne s'était pas occupé d'eux, soigneusement ils étaient restés enfouis en leur profonde cachette. Et, comme par enchantement, on les en vit sortir du jour où le document devint à la mode. Depuis des siècles ils gisaient, ignorés, en mille recoins. Un mot a suffi pour les faire apparaître.

Étiquette non signée (peut-être d'après Thurneysen) exécutée pour Jacques Reverony, fabricant d'étoffes, né à Lyon en 1630 et père de l'échevin. Au bas du cartouche armes des Reverony. En haut écusson aux armes de Lyon. Sur les côtés la Foi et la Justice. XVII<sup>e</sup> siècle.
(Collection Léon Galle, à Lyon.)

Étrangeté des choses humaines qui fait que rien ne se perd, que tout se retrouve ; que tout arrive à point dès qu'on l'évoque. Bizarrerie bien faite pour intéresser les moins curieux, qui fait qu'à toute demande, si imprévue, si subite soit-elle, succède aussitôt la réponse attendue, désirée, topique, comme si un fil électrique mû par quelque main invisible, mettait aussitôt en communication des êtres qui, jusqu'alors, avaient vécu éloignés les uns des autres, sans aucun point de contact, sans rapport quelconque.

Hier, c'étaient toutes sortes de vieux papiers ; des passeports, des contrats, des congés militaires, des affiches, des factures, des billets de banque ou de loterie, des cartes de visite, des cartes à jouer ; — aujourd'hui, ce sont des cartes-adresse, des cartes-réclame, la « papeterie », si l'on peut s'exprimer ainsi, des négociants, des boutiquiers, des industriels, de tous ceux qui fabriquent ou vendent des produits quelconques ; — de tous ceux qui emmagasinent de la marchandise et ont besoin du public pour la faire sortir.

Songez à tout ce qui était enfoui, ainsi, dans les vastes armoires de province, dans les coffrets des vieux châteaux, dans les arrière-fonds des boutiques ; à tout ce qui était chose inconnue il y a cinquante ans — et voyez les monceaux de papiers, les liasses de lettres, de manuscrits ou d'imprimés que l'ingéniosité humaine a su faire sortir de leurs cachettes profondes.

Monnaie-réclame
xviiie siècle.
(avers)
(Collection Léon Galle.)

Monnaie-réclame
xviiie siècle.
(revers)
(Collection Léon Galle.)

Et n'est-ce pas ou jamais le cas de dire : demandez et vous serez servis ; demandez et les documents vous arriveront, par centaines, par milliers.

Documents précieux, puisque dans tous les domaines, ce sont eux qui constitueront l'histoire de demain.

Non seulement nous n'avons pas inventé la publicité commerciale, connue de toute antiquité, s'il est permis d'user du vieux cliché, mais, — mieux encore, — cette publicité fut déjà l'objet d'annotations et de remarques précises, aux époques antérieures. Constatation officielle de son existence.

Voilà qui est curieux, à coup sûr imprévu ; — voilà ce que personne, encore, n'avait eu l'idée d'aller demander aux recueils anciens.

Et cependant elles seraient dignes de figurer aux côtés des notices, souvent si substantielles, de Nicolas de Blégny, dans ses livres d'adresses, les lignes suivantes que nous empruntons à un des nombreux traités de la police publiés au dix-septième siècle — véritable trésor enfoui dans un grenier :

« Les marchands et artisans appellent également enseigne une image ordinairement gravée en bois représentant la même figure qu'ils tiennent suspendue devant leurs boutiques, avec le détail de tout ce qu'ils vendent ou fabriquent, ensemble leur nom, surnom et demeure.

« Ce sont ces enseignes ou images de papier qui leur servent à faire les enveloppes des marchandises qu'ils vendent journellement : ce qu'ils font, pour faire souvenir les chalands du marchand et des sortes de marchandises qu'il vend. »

« Images ordinairement gravées en bois » — jusqu'au jour où, elles aussi, auront les honneurs du cuivre et alors, sans hésitation, s'adresseront aux maîtres du burin, — images, « enseignes de papier, » qualificatif

Étiquette-armoriée, non signée (peut-être des Thurneysen), avec saint Jean et l'agneau, pour Rambaud et Crozet.
xviie siècle. (Collection Félix Desvernay.)

précieux et d'une réalité saisissante que nous ne trouverions point, nous les modernes, — images qui servent de réclame aux marchandises qu'elles enveloppent, et qui sont, si ce n'est la carte de visite, du moins la carte *de rappel,* la carte *de souvenir* du marchand; — voilà bien, dès le seizième siècle et à partir du dix-septième, surtout, classée, enregistrée déjà même, cette publicité commerciale dont la place est actuellement si considérable.

Jadis discrète, de bon ton, élégamment adornée parce que les mœurs de l'époque veulent qu'il en soit ainsi, et du reste suivant toujours les idées et le goût décoratif du moment; aujourd'hui, banale, quelconque, s'inquiétant fort peu de la forme, ne demandant à la typographie que le tire-l'œil des chiffres en fractions multiples et des qualificatifs ronflants.

Jadis, — m'est-il encore permis de le répéter, après l'avoir écrit tant de fois déjà, en des volumes d'une conception générale, ou dans mes monographies sur la matière, — petite, peu encombrante, se complaisant en des variétés de forme; faite pour le portefeuille, pour la poche, pour une société qui ignore les encombrements, qui n'a même pas encore les bibelots du « petit Dunkerque »; — aujourd'hui, s'étalant en de véritables placards, ne redoutant aucunes grandeurs, cherchant à satisfaire les besoins d'une société en continuelle ébullition, visant pour ainsi dire à être l'instantané de la publicité.

Frontispice pour le volume *Le Parfait Négociant,* gravé par Cars le père (Lyon, 1716).

Carte, prospectus, adresse, enveloppe, le commerce d'autrefois a eu tout cela, comme le commerce d'aujourd'hui. Il ne lui a manqué que la rue, la rue qui n'était, alors, qu'un moyen de communication, un passage, un chemin de traverse et non un domaine particulier, non une force, une puissance,

surtout pas le royaume qu'elle est devenue, depuis, à la suite de tant de transformations sociales. Et, maintenant, s'il fallait définir la publicité commerciale sous ses formes diverses, l'on pourrait dire qu'elle est la carte d'identité du fabricant, qu'elle constitue les parchemins, le *cursus vitæ* de ceux dont les titres de noblesse doivent être cherchés dans l'industrie et dans le négoce, c'est à dire dans la fabrication ou le trafic des marchandises.

Si la carte-adresse est, en somme, pour le commerçant ce que la carte de visite est pour le particulier, compte fait de certaines différences dues aux différences mêmes de la situation, l'étiquette, elle, est la marque, le bulletin, le passeport de la marchandise, des ballots destinés à voyager de par le monde, — tous deux réclame naturelle, discrète, — alors que le prospectus distribué dans la rue, mis de force dans la poche ou dans la main du passant, sera la réclame qui vient au-devant de vous, qui vous accroche, qui vous enserre, qui vous enveloppe de toute la force, de toute la puissance du mercantilisme moderne.

Étiquette de Louis Simple et Benayton, gravée par F. Cars.
* Au-dessous les armes du fabricant.
(Collection de l'auteur.)

Et quoique ces distinctions soient, elles aussi, de toute antiquité, peut-être n'est-il pas inutile d'insister sur les formes de publicité qui en découlent.

Le fabricant, en effet, se contente, lui, de faire circuler son nom au moyen de l'étiquette mise sur ses ballots de marchandises : le débitant, au contraire, a besoin de l'adresse qui se donne, va, vient, circule, passe de main en main. Pur accessoire de commerce, l'étiquette, la marque, seront, cependant, toujours mieux adornées que la carte-adresse. Et cela se conçoit, le producteur, l'industriel étant, bien plus que le simple dépositaire-vendeur, sensible aux besoins, aux nécessités, aux recherches d'art. En revanche, aucune forme de la publicité ne lui sera étrangère. « Les marchands », dit M. Natalis Rondot,

en une de ses précieuses plaquettes « se sont aussi servis de jetons gravés pour se faire connaître ou pour ne pas se laisser oublier par leurs clients ».

Et à l'appui de son dire, il cite le jeton que je reproduis, ici, en fac-similé, grâce à l'obligeance de M. Léon Galle, le maître bibliophile lyonnais.

La carte-adresse en métal, dont il sera fait assez grand usage sous la Révolution et que connut, antérieurement déjà, le dix-huitième siècle ; — la carte-adresse en bronze, en cuivre, qui serait d'autant plus facile à trouver chez les anciens qu'ils n'avaient eux, à leur disposition, ni papier, ni carton — glacé.

## II

Quelque jour, assurément, dans chaque pays, dans chaque contrée, dans chaque ville, on reconstituera l'histoire du commerce général, régional, local, à l'aide de cette publicité qui peut être considérée comme la littérature commerciale.

Déjà des essais ont été faits ; déjà, pour certaines villes, — telles Limoges, Troyes, Nancy, Lyon même, grâce à cet infatigable chercheur qui avait nom Natalis Rondot, — les adresses locales ont été recueillies, dans un but non seulement de curiosité, mais encore d'utilité. En maints recueils, des adresses parisiennes et provinciales ont été reproduites. Et ce sont là autant de documents de premier ordre pour l'histoire des industriels en particulier, et pour l'histoire des corporations en général.

De même qu'il y a eu, des siècles durant, les archives de la noblesse, puis des dictionnaires locaux, régionaux, enregistrant tous les hommes illustres

Étiquette de fabricants de soierie, dix-septième siècle, gravée par Mathieu Ogier, peintre-graveur lyonnais.
(Collection de l'auteur.)

dignes de mémoire, de même il y aura avant peu, — nous sommes entrés en cette période, — les archives, les livres d'or du Commerce. Et c'est à l'aide des cartes-adresse, des étiquettes, des prospectus, — papiers au jour le jour, feuilles volantes trop longtemps méconnues, — que cette histoire se fera.

Ici, assurément, notre ambition ne saurait être aussi grande. Ce n'est point l'historique des industries et des maisons lyonnaises que l'on trouvera

Étiquette-adresse de Meraud Ficler, marchands de fer, rue Raisin.
* Originaires de Saint-Gall, en Suisse, les Ficler, famille de patriciat bourgeois, vinrent se fixer à Lyon dans la seconde moitié du dix-septième siècle. Leur origine suisse explique et les montagnes de fond et la présence, au premier plan, de cette Mort à la Holbein, personnage peu habituel dans les cartes et marques commerciales anciennes.

(Collection Léon Galle, à Lyon.)

en ces quelques pages — mais bien, uniquement, un choix de documents destinés à compléter l'enseigne extérieure fixe, l'enseigne en relief (peinte ou sculptée), par l'enseigne mobile, circulante, sous forme d'images sur papier.

Ce qui va défiler, en exacts fac-similés, sous les yeux des lecteurs, ce sont donc quelques spécimens-type de la publicité distributive lyonnaise, dans l'ancien temps et de nos jours ; — non que cette publicité ait eu, jamais, un caractère particulier, une allure spéciale, mais parce que l'enseigne locale resterait incomplète si on ne la voyait sous ses formes les plus caractéristiques.

Telle est du moins mon impression, et je la crois conforme à la réalité.

La publicité commerciale vint-elle de Paris, se répandit-elle de là sur les provinces, ou bien les provinces eurent-elles leur publicité indépendante, créée à la suite d'incidents quelconques? Il y a des adresses lyonnaises du dix-septième siècle, comme il y a des adresses parisiennes, mais cela ne veut rien dire, cela ne prouve rien; cela n'indique aucune antériorité.

Ce qu'il faut voir, surtout, c'est l'expansion industrielle des cités; c'est l'étendue de leurs rapports avec les autres villes marchandes et, par conséquent, les besoins, les nécessités du trafic et de la réclame.

Or Lyon, on le sait, est un des centres importants de la fabrication française, une ville d'échanges multiples et nombreux; des presses de ses imprimeurs sortent des *Code du Commerce*, des *Guide du parfait négociant*, des *Traité pour ceux qui trafiquent avec l'étranger*, des *Conseils pour ceux qui font commerce avec les Indes et avec les Amériques*, — littérature spéciale autrement riche que la littérature parisienne, en ce même domaine; — de ses fabriques déjà développées — on l'a vu plus haut — partent des marchandises qui doivent se répandre dans le monde entier; des objets d'orfèvrerie et de joaillerie, des broderies pour boutons, des toiles peintes et imprimées, des *indiennes*, des papiers *tontisses*, des étoffes et tissus de toutes sortes, des chapeaux : — donc, naturellement, tout ce qui, d'une façon quelconque, peut aider au placement, à la divulgation des produits manufacturés, y sera recherché avec soin et couramment employé. Et c'est pourquoi la publicité commerciale lyonnaise paraît avoir eu, de tout temps, un grand développement. Tel celui d'autres villes provinciales qui, vivant alors de leur vie propre, n'attendaient point, comme aujourd'hui, le signal, — mieux encore, l'assentiment de la capitale.

Étiquette de Guillaume Puylata, gendre d'Octavio May (à qui la manufacture lyonnaise est redevable du procédé de lustrer la soie), signée A D *in*. I I Thourneyser *sc.* et datée : 1675.

* Génies couronnant une figure (l'Industrie sans doute). Au bas, les armes des Puylata.

(Obligeamment communiqué par M. George Mas.)

Tout d'abord, à Lyon comme partout, ce furent des graveurs locaux qui exécutèrent les cartes-adresse, étiquettes et autres papiers-réclame, dont les commerçants locaux avaient besoin pour leur publicité. Les vignettes dessinées pour Rambaud et Crozet, pour Jacques Reverony, pour Puylata, montrent qu'on avait volontiers recours à des artistes connus. La dernière, en effet, porte, la signature d'un graveur de talent, Jean-Jacques Thourneysen, appelé quelquefois aussi Thourneyser (1), appartenant à une famille de la Suisse allemande dont plusieurs membres devaient se fixer à Lyon. Nombre de ces adresses ou étiquettes auront la double signature de Thourneysen et de Thomas

Encadrement ayant servi d'étiquette pour les étoffes de Camille Pernon et paraissant avoir été gravé à Paris.

(Collection de MM. Chatel et Tassinari.)

(1) La vie des Thurneysen, c'est à dire de Jean-Jacques Thurneysen père et de Jean-Jacob Thurneysen fils, tous deux graveurs d'estampes du dix-septième siècle, a été publiée par M. Natalis Rondot qui a donné, en même temps, le catalogue des pièces gravées par eux, soit à Bâle, soit à Lyon.

Comme cela se présentait souvent, autrefois, le nom de ces artistes a été écrit de façons différentes : eux-mêmes, sur leurs estampes, l'ont orthographié *Tourneysen*, *Thourneÿsen*, *Thourneyser*, alors que le nom véritable était Thurneysen. C'est, du reste, une famille connue, appartenant au patriciat bâlois, et encore existante.

Thurneysen a eu, à Lyon, différentes demeures : « au Change, à la Montre royale », ensuite « au coin de la Poulaillerie, près Saint-Nizier », et « à l'Impératrice, en la ruë des Quatre Chapeaux, vis-à-vis le Logis de la Corne Muze ».

Comme la plupart des graveurs en taille-douce de l'époque, il était, à la fois, éditeur et marchand d'estampes : il avait, donc, atelier et boutique, atelier dans lequel des graveurs exécutaient sous ses ordres des images de commerce, de pacotille, qui se débitaient dans la boutique. Bref, suivant l'indication qui figure sur une de ses adresses, à la suite de son nom, il vendait « des Taille-douce » et les « gravait aussi ».

Le recueil de l'œuvre gravé des Thurneysen, formé par eux et pour eux, aujourd'hui au Musée des Beaux-Arts, de Bâle, que M. Natalis Rondot a eu entre les mains, a permis de dresser en quelque sorte un inventaire complet de leurs productions.

De ce catalogue je crois devoir, à mon tour, détacher et reproduire ce qui est relatif aux étiquettes de fabricants et marchands, en me bornant, naturellement, aux étiquettes complètes, je veux dire celles portant le nom des maisons pour lesquelles elles furent faites. Une douzaine, même pas.

— *Bérard et Delor, Rue Tupin*. (Cartouche, avec bande d'étoffe clouée.)

— *Bruze et Paget*. (Écusson aux armes de Lyon et draperie à franges.)

— *Fabrique de Jean Cabrier*. (La Renommée assise sur le globe : derrière la Renommée, et de chaque côté du globe, deux figures, Mercure et la Fidélité, tiennent une étoffe brochée. Au dessous deux cornes d'abondance, écu aux armes de Cabrier et médaillon avec marque entrelacée.)

— *Fabrique royale des Crespes de Lyon*. (Voir la note de la page 334.)

— *Dantelles* (sic), *galons et fille dor* (sic) *et dargent. A Lion ce* (sic) *fabriqve par Denis Picavlt*. (Deux

Blanchet, peintre-dessinateur de mérite, également fixé à Lyon, et qui exécutera de multiples compositions pour la fabrique. Elles laissent voir souvent, d'autres noms : les Cars (1), Mathieu Ogier, Jacques Buys (2), Ph. Duval, Dauphin, Dassier, Meunier, Louis Spirinx (3), Pézant, Nicolas Auroux (4), Giraud (5), Mermand, André Galle (6), Boily (7), Roubier,

Étiquette XVIII° siècle, gravée sur bois par Papillon, ayant servi pour des fabricants de chapeaux de Lyon et de Dijon.
(D'après l'Œuvre gravé, de Papillon, à la Bibliothèque Nationale.)

écus, l'un aux armes de Lyon, l'autre aux armes de Picault. Deux lions accroupis, posant, chacun, une patte sur le globe.)

— *Fabrique de Gvillavme Puylata, à Lyon* (ici reproduite, page 330).

— *Estienne Seignoret, rve Mersière, uis à uis rve Topin.* (Ceci se lit sur un panneau d'étoffe, déployé, que tiennent trois génies. Au bas, ville traversée par un fleuve.)

— *Horvettenner et Egebbert.* (Écrit en haut, sur une banderole. Cartouche avec un écusson ovale, vide, supporté par un ballot. A gauche, Renommée; à droite, Mercure. Au bas, des livres.)

— *David Ollivier.* (Nom écrit sur une banderolle, en haut. Cartouche avec une colombe volant, le rameau d'olivier au bas, et la légende : « En apportant la paix j'apporte l'abondance. » Lis et trompettes de la Renommée.

— *Gordian de Iacqves Lavrent Sollicoffre.* (Nom écrit sur une banderole. Écu aux armes.)

(1) Il y a eu deux Cars ; Jean-François et Laurent, l'un simplement graveur, l'autre peintre et graveur de thèses, l'un ayant travaillé au dix-septième siècle, l'autre au dix-huitième. Tous deux ont gravé des cartes-adresse, mais le second, graveur du Roi, établi à Paris, a peu produit à Lyon.

(2) Jacques Buys, qui ne figure pas dans Dériard, était un graveur flamand.

(3) Peut-être un des parents de l'avocat-poète.

(4) Sans doute le fils de Nicolas Auroux, le célèbre graveur du plan de l'hôtel de ville, en 1650.

(5) Giraud, graveur, fils du fondateur du célèbre atelier d'imprimeur-graveur d'où sortirent tant de petites pièces intéressantes, véritables documents industriels pour l'histoire de Lyon.

(6) Galle, sans doute André Galle l'aîné (1761-1844), fabricant de boutons, puis graveur à Paris, à partir de 1794. Mais Galle, très certainement, avait gravé des cartes d'adresse étant à Lyon.

(7) Boily, graveur estimé, publia à partir de 1750 un grand nombre de portraits et d'estampes.

et même Wexelberg (1). Mélange, par conséquent, de maîtres et de graveurs de second ordre, au burin lourd, mou, incolore, presque des graveurs industriels, des dessinateurs de fabrique (2).

Ce qu'étaient ces pièces, les rares et précieux spécimens ici reproduits, permettront au public de s'en faire une idée très nette, car ce sont presque toujours des enguirlandements, — couronnes de feuilles et de fleurs,

Étiquette-adresse pour des fabricants lyonnais gravée sur bois par Papillon (1769).
(D'après l'Œuvre gravé de Papillon, à la Bibliothèque Nationale.)

lauriers, bleuets, marguerites, tulipes, — ou des cartouches d'un style plus sévère soutenus par des personnages féminins : Commerce, Fortune, Fidélité, Renommée, Prospérité, Abondance, Confiance, Foi, Justice, Prudence, Vérité, Espérance et même Occasion. Figures droites ou couchées, drapées ou nues. Telle l'Occasion aux longs cheveux flottants, — ne faut-il pas, ainsi le veut le proverbe, la saisir aux dits cheveux, — avec des ailes

Étiquette-adresse pour des fabricants lyonnais (vers 1790). Les Desvignes sont sur l'*Indicateur* de 1768, mais ne figurent plus sur le *Nomenclateur* de 1818.
(Collection de l'auteur.)
L'écusson aux armes de Lyon n'est plus fleurdelysé.

* La fabrique de filés et traits d'or et d'argent, lames, paillettes, cannetilles, jadis très importante à Lyon, a fourni à la gravure quantité d'étiquettes, presque toutes de même format et de même genre. Plusieurs avec des devises ou enseignes : *Aux trois pilots*, *A la bonne foi*, *Non duo non alter*, *A l'Union*, *A l'unique*, *A la fidélité*.

(1) Le graveur Wexelberg s'est fait une réputation européenne par ses grandes vues de Suisse, en couleurs, gravées en collaboration avec Joyeux.

(2) Malgré toutes mes recherches je n'ai pu trouver aucune pièce commerciale lyonnaise gravée par les Audran. Et l'on sait que parmi les quatre peintres-graveurs qui illustrèrent ce nom, un surtout, Claude Audran, se distingua dans la gravure des grotesques et des arabesques.

Étiquette premier Empire pour la maison Seguin et Yemeniz. (1818)
(Collection de l'auteur.)

aux talons et le pied sur une roue, — ne faut-il pas qu'elle soit prête à tout hasard! — De toute façon, on le voit, emblèmes nettement classiques.(1)

Plus tard, sur ces pièces, ce sera des divinités fluviales, — chose bien naturelle à Lyon, — les figures allégoriques des diverses parties du monde, Europe, Asie, Afrique, Amérique; — preuves de l'étendue du commerce lyonnais, de ses constants rapports avec l'étranger; — le Lion qui, accroupi ou la patte posée sur le globe, fera une première et timide apparition. Car il est encore trop héraldique, pour oser se commettre en compagnie de gens et de choses de si peu d'importance, l'animal dont le moyen âge avait fait un personnage.

Souvent l'on y voit figurer la Foi : il ne faut point s'en étonner. Et cela ne veut pas dire seulement qu'il fallait *faire foi* au commerce de Lyon, cela est encore la publique affirmation de la Foi, de la croyance religieuse, qui se montre ici, dans tous les domaines, qui ira jusqu'à placer sur des étiquettes commerciales, des

---

(1) Voir dans le volume de M. F. Maillard, *Menus, Programmes*, la très jolie estampe de Blanchet et Thourneysen pour la « FABRIQVE D'ANTOINE GVERRIER, A LION, à la Coste Saint-Sébastien, aux « Trois Colombes couronnées ». Avec figures féminines du Commerce, de la Fortune et de la Renommée.

En son intéressante plaquette : *Cartes d'adresses et Étiquettes à Lyon au XVII⁰ et au XVIII⁰ siècles*, M. Natalis Rondot cite quelques autres pièces signées T. Blanchet *inv.* I. I. Thourneyser *sculp.* :

— FABRIQUE ROYALE DES CRESPES DE LYON. Avec les figures de la Justice et de la Prudence, tandis que deux autres femmes sont couvertes de longs voiles. Sur des banderoles les inscriptions : *Videbimus sicvti est.* — *Svb velis hic cvncta latent.*

— L'Europe et l'Asie se donnant la main en signe d'alliance. Elles sont debout, de chaque côté d'un cartouche. Gravé à Lyon en 1664, d'après T. Blanchet.

— Tapisserie tenue par des génies qui portent les attributs de la Justice. T. Blanchet *inv.* J.-J. Thourneysen *sc.* 1670.

— Cartouche avec la Fortune et la Vérité, surmonté de la Renommée, 1674.

Étiquette d'une fabrique de filés, avec la vignette du lion et du chien.
* Cette allégorie à la Fidélité, à la loyauté commerciale lyonnaise se rencontrera, souvent, à cette époque, sous différentes formes, la balance étant tenue tantôt par le lion, tantôt par le chien.
(Collection de Mˡˡᵉ Céline Giraud, à Lyon.)

saints, — saint Jean, particulièrement honoré en la cité, saint Ennemond, saint André, saint Pierre, saint Honorat, et même l'Assomption de la Vierge.

En l'antique métropole des Gaules, la Divinité et Mercure feront toujours bon ménage.

Le voyage de Louis XIV à Lyon, ses visites à des industriels comme Guillaume Puylata (1), héritier des collections célèbres de son beau-père, Octavio May, un des notables curieux de l'époque, en même temps archéologue de marque, influèrent-elles sur l'enseigne gravée lyonnaise? On ne saurait le dire. Mais, dès ce moment, elle apparut plus pompeuse, plus classique; elle montra plus de correction, moins de fantaisie individuelle. Et certaines de ces pièces, aux signes conventionnels : N° et AU (Aunage), sont de véritables petites estampes d'art, d'un goût parfait, d'un arrangement souvent gracieux, en réalité plus appropriées au livre qu'aux ballots d'étoffes.

Les graveurs locaux ne suffisaient-ils pas à la besogne, ou, ce qui paraît plus vraisemblable, ne donnaient-ils leur concours qu'à quelques fabricants privilégiés plus facilement disposés à payer ce concours? on ne saurait le dire; mais un fait certain, c'est qu'au dix-huitième siècle, un graveur industriel parisien se présenta avec l'idée, ce semble, de centraliser ce genre de commerce, d'entreprendre en grand la fabrication des cartes-étiquettes et autres marques spéciales destinées aux fabricants et marchands.

La concurrence, la lutte.

Déjà la distinction,. nettement établie, entre la création individuelle, personnelle,

Carte-adresse de C. Pernon (1753-1808), fournisseur de S. M. l'Empereur et Roi. (Premier Empire.)
(Collection Félix Desvernay.)

\* Fondée au dix-huitième siècle la maison Camille Pernon existe encore, aujourd'hui, sous la raison sociale Chatel et Tassinari.
Les tentures et étoffes de soie tissées par elle au dix-huitième siècle et sous le premier Empire appartiennent aux plus belles productions de l'industrie lyonnaise. Nombre d'échantillons de ces époques se trouvent à Lyon, au Musée des Tissus, et la maison Chatel et Tassinari en possède elle-même une précieuse collection qui constitue un véritable petit Musée.

quel que soit l'objet, et la fabrique, la marque, l'étiquette, le cadre à l'usage de tout le monde, suivant des modèles répondant aux divers besoins.

---

(1) C'est en novembre 1658 que Louis XIV vint à Lyon. Il logea dans la maison Mascrany. Guillaume Puylata lui fit cadeau du fameux bouclier votif en argent, trouvé dans le Rhône, près d'Avignon, connu comme représentant la continence de Scipion, et qui a été, depuis, déposé à la Bibliothèque nationale, à Paris.

De même qu'il y avait des passe-partout pour cartes de visite, lettres de part, mariage ou décès, de même il y eut des vignettes, des images toutes faites, pour les négociants et marchands qui ne tenaient point à la nouveauté, à l'originalité du dessin, et qui n'entendaient pas se fatiguer en recherches d'encadrements pittoresques.

Et l'homme de ces sortes de productions, ce fut Papillon, établi à l'enseigne du *Papillon*, éditeur du *Petit Almanach de Paris,* dit « Almanach Papillon », réclame à ses bois gravés pour le commerce et l'industrie ; Papillon qui restera le type du dessinateur-graveur pour l'industrie, à une époque où le mauvais goût n'avait pas encore perverti les choses d'usage journalier, où l'écriture avait des élégances à nulle autre pareilles ; où l'armoirie commercialisée inaugurait ces étiquettes héraldiques que le dix-neuvième siècle collera si facilement le long des bouteilles et popularisera, — nous l'allons voir, à l'instant, — jusque sur le ventre des flacons et des cruchons.

Étiquette Restauration gravée par Mermand.
(A M<sup>lle</sup> Céline Giraud.)

Papillon, comme il l'a mentionné lui-même sur une de ses cartes, travaillait « pour tous les commerces de gros et de détail, pour les grands fabriquants et pour les petits boutiquiers ou simples dépositaires » ; il fournissait Paris et la province. Dans son œuvre gravé, à la Bibliothèque Nationale, œuvre important, précédé de titres imprimés, comme s'il s'agissait d'un maître de l'art, ne comprenant pas moins de quatre volumes in-folio, on peut voir des adresses, des étiquettes pour des commerçants de Dijon, d'Arras, d'Aix, de Rouen, de Lyon. Ici, des vues de ville, tantôt prises du dehors avec leur enceinte fortifiée, tantôt traversées par un fleuve, — avec des chapeaux, des bas, des vêtements, ou des coupons d'étoffe pour attributs ; — là, des armoiries au dessus desquelles court, sur une banderole, le nom du fabricant et de sa spécialité industrielle. La ville-omnibus, le cartouche-omnibus destiné à recevoir ornements et compositions de toutes sortes.

Il y a des genres, des motifs différents, et à l'aide de ces spécimens, il est facile de reconstituer ce que pouvait être le livre d'échantillons d'un graveur parisien travaillant pour Paris et la province — tel Papillon, — ou d'un imprimeur-graveur de Lyon — tel Giraud qui, à partir de 1772, — date de la création de son établissement — imprimera la plupart des adresses, étiquettes, marques de fabrique destinées au commerce local.

Au médaillon, au cartouche soutenu par des figures féminines, à l'encadrement de feuilles et de fleurs, a ainsi succédé le cadre dans lequel se plante la vue de ville, ou bien le cadre-ornement de l'étiquette-adresse — qui servira à toutes sortes de cartes, — ou bien les deux médaillons accolés portant, soit les armoiries de la ville ou du pays du fabricant, soit les armes du fabricant lui-même.

Toutes les fabriques de dorures, alors une industrie lyonnaise très prospère, tous les *Fin Filé Couvert*, tous les *Traits lamés, filés* passèrent par là. L. Alex. Séguin, Quittout, Masson Poizat, Jean-Baptiste Verger, Jean Poix et Cie, Bonneaud et Vallilion, Jacques Regnault et fils, Desvignes père et fils eurent ainsi leurs noms sur des banderoles, avec armoiries parlantes.

Mais la Révolution porta à l'armoirie un préjudice dont elle ne devait pas se

Étiquette commerciale (1er Empire), avec la Vierge de Fourvières. La maison ne figure plus sur le *Nomenclateur* de 1818.

(Collection de Mlle Céline Giraud.)

relever et avec le premier Empire prévalut le genre d'ornementation qui se faisait, alors, remarquer sur toutes choses, sur les meubles, sur les étoffes, sur les papiers, sur les dessus de boîtes, sur les cartonnages des almanachs.

A ce moment, l'industrie de la soie, tout particulièrement protégée par Napoléon, brillait d'un nouvel éclat : les grands fabricants mirent, on peut dire, une certaine coquetterie à parer leurs cartes, leurs étiquettes, de compositions ornées qui font grand honneur aux dessinateurs de la fabrique lyonnaise. La carte de Camille Pernon, fournisseur attitré des Tuileries et des châteaux impériaux, est d'un goût particulièrement heureux. Et ce ne fut pas seulement l'écriture,

Étiquette pour la maison Jaillard (antérieurement Charmy et Jaillard). (Restauration.)

* Le lion, Mercure, le ballot ficelé au premier plan et les bateaux apportant ou prenant des marchandises sont des attributs commerciaux qui se retrouveront souvent dans les étiquettes de la fabrique lyonnaise.

l'ornement qui se modifièrent : le format, lui aussi, chercha à se singulariser : il y aura le losange du Directoire, il y aura le carquois du premier Empire, il y aura l'octogone de la Restauration.

Puis ce fut l'époque dominante des lions, arme parlante, des lions que l'on avait vus, précédemment, allangués, monter sur les écussons comme des ours, des lions qui allaient en quelque sorte devenir la marque distinctive, l'attribut officiel de la fabrication lyonnaise.

Le lion sur papier après le lion sur pierre ; le lion debout, couché ; le lion armé, tenant des écussons, les pattes sur des boules ; le lion montant la garde, fièrement, autour de quelques ballots ; le lion flanqué de Mercure, l'éternel sac d'écus en main ; le lion, roi tout puissant du commerce lyonnais, au même titre, de même façon qu'il l'était de la Cité.

Le lion glaive en main, et gardant ses derrières, le regard en éveil.

Les temps changent ; l'humanité elle-même se transforme ; les gestes restent stéréotypés. Tel, aujourd'hui, figure en souverain, protecteur des mœurs et des idées, qui demain, avec la même attitude de fierté, surmontera une marque de *crêpes en tout genre*, *et gazes*, — *iris ou aréophanes*.

Il est vrai qu'on verra, en plus, le lion caricatural, le lion maigre, efflanqué, faisant pendant au lion gras, ventru, boursouflé, d'une autre école.

Et comme la fabrique avait atteint à l'apogée de son rayonnement, comme ses produits, grâce aux traités de commerce, s'étaient ouverts dans le nouveau monde des débouchés jusqu'alors inconnus, bientôt l'aigle américain vint se marier au lion de l'antique Lugdunum. C'est là une époque particulière dans l'histoire de l'armoirie commerciale, car l'aigle des États-Unis, peu à peu, prit ainsi possession de toutes les industries..... européennes et, à son tour, se créa une série de figurines-types, avec attributs spéciaux. La devise *Union et Commerce* flotta triomphalement au dessus de la mention classique, désormais inséparable de tout produit du pays : *Fabrique de Lyon*.

Étiquette lithographiée (Époque de la Restauration).
\* Première apparition du lion uni à l'aigle, symbole de l'alliance de la fabrique lyonnaise avec le commerce du nouveau monde (l'aigle figurant les États-Unis).
(Collection Félix Desvernay.)

Pendant, pour la soierie, du célèbre : *Fabrique de Genève* qui, aujourd'hui encore, fait loi pour la bijouterie et l'horlogerie. Et maintenant, l'on peut *boucler* — car suivre jusqu'à nos jours les étiquettes, les marques de la fabrique lyonnaise serait sans grand intérêt, d'autant que le bel art des siècles antérieurs et la décoration si personnelle de l'époque de Napoléon I<sup>er</sup> se vont transformer en un art pénible et partout uniforme qui doit donner la lithographie commerciale et la gravure non moins commerciale.

Ce qu'il suffira de noter pour ceux que cela intéresse, pour ceux qui, comme Henri Beraldi, ont le sens de l'image sous ses formes multiples, c'est que tous les burins noirs et épais, tous les pointillés, en leur complète gamme des gris, toutes les tailles à hâchures grasses et profondes, s'en donnèrent là à cœur joie ; c'est que des lithographes accouchèrent à ce propos de belles images aux allégories touchantes qui, aujourd'hui, mises en quelque recueil de la Bibliothèque Nationale par nos amis, Bouchot ou Raffet, apparaissent comme les incunables de l'imagerie commerciale, dont nous fûmes, dont nous resterons les véritables *découvreurs* et les catalogueurs.

Images de boutiquiers, de commerçants, disent certaines gens avec mépris ; — vulgaires marques de fabrique, étiquettes destinées à distinguer, à ranger les produits

Étiquette passe-partout pour la fabrique lyonnaise.
Pièce gravée sur cuivre. (Époque Louis-Philippe.)
(Collection de l'auteur.)

commerciaux pour la seule utilité du marchand, déclarent les vieux pontifes.

Soit. — Et puis après ?

Vous aurez beau dire, vous aurez beau faire, ce n'en sont pas moins des documents pour l'histoire ; des documents tout aussi précieux que des ex-libris ou de belles estampes d'art gravées uniquement en vue du plaisir des yeux.

## III

Laissons la soierie, laissons les étoffes, qu'il s'agisse du vêtement ou de l'ameublement, et passons à d'autres spécialités particulièrement lyonnaises : l'étiquette à bouteilles, puis les fonds pour chapeaux d'hommes.

L'étiquette, je veux dire les étiquettes destinées aux bouteilles à liqueurs patriotiques, une industrie qui fait florès sous la Restauration, qui permettra de mettre en bouteille et de boire en petits verres l'Empire et la Gloire, après les avoir vécus sur les champs de bataille de la grande armée ! Et là se distinguèrent les distillateurs lyonnais, commerçants en impérialisme, fournisseurs brevetés de tous les élixirs du *Souvenir*, des *Braves*, des *Grenadiers de Waterloo*, que les cabarets de campagne versaient à flots à un public enthousiaste.

Étiquette pour bouteille de liqueur gravée par Giraud.
(Époque de la Restauration.)
(Collection de l'auteur.)

\* La maison Jacquemont frères qui figure sur l'*Indicateur* de 1813 eut, une des premières, la spécialité des liqueurs à titres politiques et patriotiques.
La *Valeureuse* fut aussi lancée avec quantité de vignettes différentes et de sous-titres également différents. C'est ainsi que, dans la collection des images gravées par les Giraud, on rencontre La *Valeureuse ou Nectar des guerriers* ; La *Valeureuse ou Nectar des braves*. (Germain frères, — Bergier, — Besson frères.)

*Élixir Napoléon*, *Nectar des Grands hommes*. — *La Valeureuse ou Nectar des Guerriers*. — *Élixir des Vétérans*. — *La Garde meurt et ne se rend pas*. — *Eau de Consolation*. — *Liqueur des braves*. — *Elle fera le tour du monde* (la Cocarde). — *Champ d'Asile*, ainsi popularisé dans tous les domaines, grâce à la lithographie d'Horace Vernet. Et tant d'autres qui constitueraient toute une bibliothèque !

La vérité c'est que sous ces mirifiques étiquettes on restaurait l'Empire, à la barbe de ceux qui avaient cru restaurer, pour toujours, l'ancien régime.

Comme à Paris, — plus encore, peut-être, — un art nouveau, la lithographie, devait contribuer à répandre, à populariser dans Lyon ces souvenirs ; la lithographie qui eut, avec les établissements de Brunet, un des plus anciens et des plus actifs ateliers de France. Chose à retenir et que je note ici, Lyon et

Bordeaux, dès 1819, lithographiaient placards et chansons bonapartistes, cartes et étiquettes pour le commerce. Et c'est pourquoi, — quoiqu'elle ne présente comme arrangement aucun intérêt particulier — je reproduis ici la carte

Carte-adresse de 1824 avec images en trompe-l'œil. Lithographie à fond jaune pour la maison Brunet, premier établissement lithographique ouvert à Lyon.
(Collection Félix Desvernay.)

trompe-l'œil de Brunet, accommodée au goût..... lithographique du jour.

Quelle suite amusante, variée et instructive tout à la fois, dans les nombreux et méthodiques recueils de l'atelier des Giraud, si précieusement conservés par la dernière héritière de ce nom historique, M<sup>lle</sup> Céline Giraud! Une collection qui, quelque jour, sans doute, fera retour à un musée lyonnais; une collection qui, à notre Cabinet National des Estampes, aurait une place d'honneur.

Du reste, collection véritablement unique pour l'histoire de la distillation, car l'atelier ne travaillait pas seulement pour Lyon, il gravait, il imprimait pour Pont-de-Beauvoisin, pour La Côte Saint-André, pour Tullins, pour Voiron, pour Grenoble, pour Bourgoin, pour le Grand-Lemps, pour Valence, pour Saint-Marcellin, pour Ambert, toute la *liquoristerie* du Dauphiné, du Puy-de-Dôme, de la Savoie; et pour

Cocarde tricolore pour liqueur patriotique (1830).
* Francoz figure sur l'*Indicateur* de 1813.

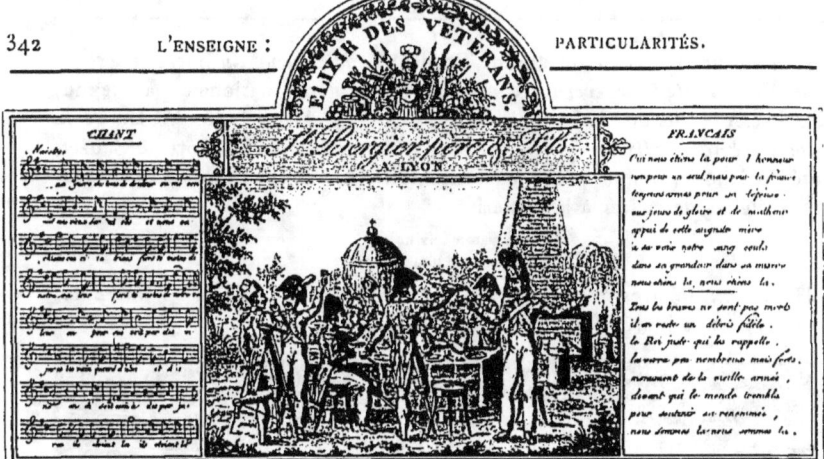

Étiquette de liqueur patriotique (avec image et chanson) destinée à faire concurrence à l'*Élixir des Braves* (vers 1832).
* Maison fondée au commencement du siècle. D'abord Joseph Bergier, puis Bergier et Bugand et, en 1830, Bergier père et fils.

les parfumeurs de Grasse, et pour les pharmaciens-chimistes, et pour les confiseurs de Saint-Amour, de Moulins, de Saint-Claude, de Béziers.

La politique continua ainsi à se mettre en bouteille, — à telle enseigne qu'on pourrait avec ces images constituer toute une illustration pour l'histoire de la France contemporaine. Sur ces étiquettes on vit défiler l'*Huile des libéraux*, les *Regrets de la France* (pour la mort du général Foy), le *Petit*

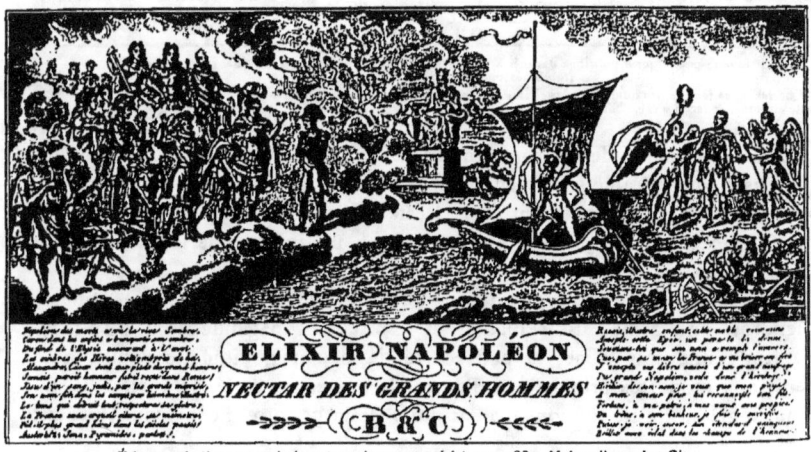

Étiquette de liqueur patriotique (avec image et poésie), vers 1831. Maison Bugand et Cⁱᵉ.
* A droite le Roi de Rome à qui la Gloire et la Renommée remettent le sceptre et la couronne.
* Les cuivres originaux de ces deux amusantes étiquettes-images sont en possession de Mˡˡᵉ Céline Giraud.

*lait de la France* (baptême du duc de Bordeaux), *la liqueur du Sacre* (Sacre de Charles X), *Santé à Mercier* (le sergent de la garde nationale parisienne, devenu célèbre depuis qu'il avait refusé d'arrêter Manuel), le *Nectar de la Charte de 1830*, l'*Élixir régénérateur ou Nectar français*. La mort de Sauzet, député du Rhône, donna même naissance au *Nectar du garde des Sceaux*, avec ces vers dignes de passer à la postérité :

> De sa parole divine
> Découle une liqueur surfine.

Heureux ministres dont on buvait les paroles, tel du miel... en bouteille! Combien, de nos jours, pourraient en dire autant!

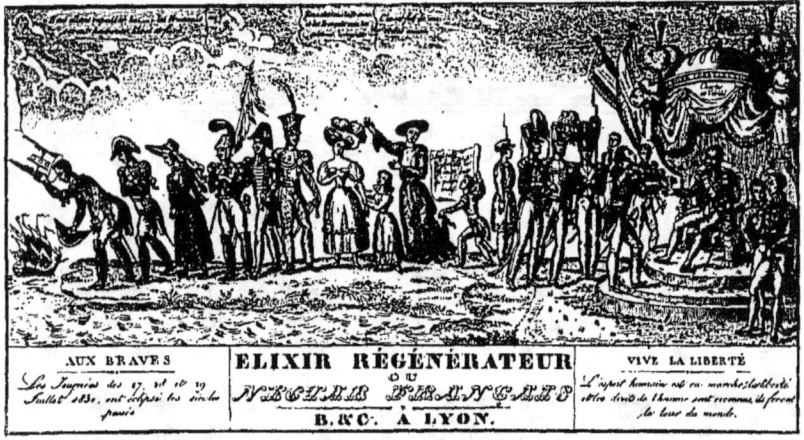

Étiquette pour liqueur politique destinée à populariser dans les masses le souvenir des journées de 1830 (fabriquée par la maison Bugand et Cie).

\* Charles X, sa famille, les hommes et les choses de l'ancien Régime repassant la Manche, — ce qui est montré en image parlante et, donc, de façon « calembourdière ».

(Collection de Mlle Céline Giraud.)

Dans le domaine de la propagande par l'image, il y eut, alors, un mouvement aussi considérable que le mouvement actuel, et cette propagande saisit, étonna, surprit le gouvernement de la Restauration qui ne s'y attendait point, qui ne songeait pas à pareille attaque et qui, un instant, se trouva quelque peu décontenancé.

Qui donc eût pu penser qu'un jour l'étiquette, cette chose banale, deviendrait une arme, un véhicule, et ferait la propagande pour l'Empire. L'habitude une fois prise, le petit carré de papier gommé ne voulut plus revenir aux modestes proportions d'autrefois : le cadre orné, le cartouche du dix-huitième siècle ne lui convenaient plus. De la gravure d'ornement il s'était

haussé au dessin, à la composition si ce n'est artistique, du moins personnelle au sujet ; il n'entendait pas descendre de son piédestal. Il continua, ayant toujours soin de flatter sa clientèle, illustrant à sa façon les évènements, se complaisant aux étiquettes calembourdières, recherchant les titres à double sens — amusant, après avoir empoigné.

En réalité il était temps : car si ces autres influences ne s'étaient pas présentées, l'Empire eut fini par griser complètement le pays.

Alors, à partir de ce moment, — nous sommes encore sous la Restauration — toutes les actualités, toutes les idées, toutes les individualités, à leur tour durent également servir de passeport aux ratafias nouveaux des liquoristes.

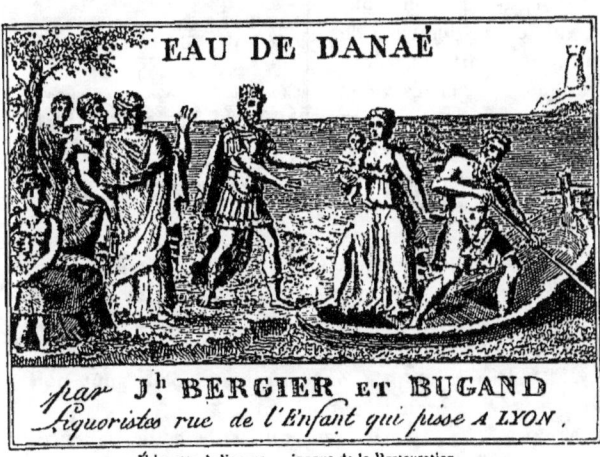

Étiquette de liqueur — époque de la Restauration.
(Collection de M<sup>lle</sup> Céline Giraud.)

Ici encore feuilletons les albums des Giraud.

Voici la *Crème de la Girafe*, la *Liqueur de la Chine*, le *Lait de Vieillesse*, l'*Élixir réparateur*, l'*Eau de Vie des Dames*, tous les *Parfait Amour*, l'*Ambroisie des Dieux*, l'*Eau de Danaé*, l'*Huile de Jupiter*, l'*Huile de Calypso*, l'*Huile de truffes*, l'*Huile de Vénus*, — non point des huiles à oindre, à enduire le corps, ne vous y méprenez pas, mais bien des huiles à s'ingurgiter à petits verres, fabriquées par un liquoriste lyonnais, « rue de l'Enfant qui pisse ». — Voici l'*Extrait de ronces du Mont Ida*, — cela vient en droite ligne des montagnes de la Chartreuse, — voici l'*Omnibus divin* (l'Amour conduisant l'omnibus pour Cythère), — on peut voir l'image dans les recueils de Rousset, — voici, mieux encore, idéal du genre, l'*Eau de Janne d'Arc* qui, la concurrence aidant, car l'héroïne lorraine était très demandée sous la Restauration, — deviendra sur l'étiquette d'un autre distillateur, l'*Eau de pucelle*.

Une eau de vie, quelque peu risquée pour l'époque.

Et ce ne sont pas seulement, il faut bien le dire, de simples étiquettes

avec un titre pompeux, avec une figure quelconque ; c'est, la plupart du temps, une véritable composition, tout un Épinal à l'usage des bouteilles, un Épinal en enluminures et en chansons, un Épinal qui s'est donné pour mission d'intéresser, de captiver, de retenir ceux mêmes qui n'ont point pour habitude de regarder des images, de lire des journaux, en se mettant à leur portée, en allant les chercher là où il sait pouvoir les atteindre, les toucher ; au cabaret.

Au Roi de Rome qu'on agitait plus en bouteilles qu'il ne s'agitait, lui, en sa demeure de Schœnbrunn, la Restauration avait eu l'idée d'opposer en plus de Jeanne d'Arc, et les vieux troubadours gothiques et les pages à toques à créneaux, et les gentes pèlerines et même les petits amours aux poses romantiques. *Ratafias, vespetro, parfait amour, larmes du sentiment,* — on ne pouvait être plus sentimental, — s'emmagasinaient en bouteilles sous ces belles images. On vit ainsi jusqu'aux pires insanités : tels *Les regrets d'Héloïse* — en litres et en flacons, — l'*Eau de cerise*

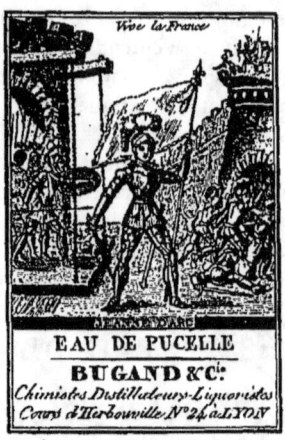

Étiquette de liqueur vers 1824.
\* Comme les liqueurs bonapartistes les liqueurs ou élixirs à Jeanne d'Arc et à la Pucelle eurent, alors, un succès considérable. Tous les distillateurs voulurent avoir la leur.

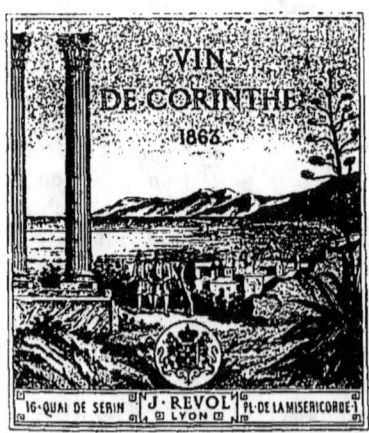

Étiquette gravée pour bouteille de vin.
(Second Empire).
\* Durant cette époque ce furent les vins et liqueurs exotiques qui se prêtèrent aux étiquettes à paysages.
(Collection de l'auteur.)

*coupée à l'Abeilard,* — laquelle ne se vendait qu'en cruchon, — et autres à peu-près ou calembours d'un goût non moins douteux.

Déjà, au milieu de cette affluence, parmi cette abondance de liquides, le consommateur avait quelque peine à se reconnaître et ne savait plus quoi demander. Et comme, à leur tour, les liquoristes ne savaient plus quoi trouver, des étiquettes se rédigèrent et se collèrent sur les bouteilles, portant ces étranges qualificatifs : *Cent dix-sept ans,* — *Cent vingt-cinq ans,* — *Liqueur du siècle,* — *Beaume éternel,* — pour faire suite à tous les nectars ou élixirs de vieillesse, — mieux encore, ce qui indique bien l'arrêt produit dans la verve des inven-

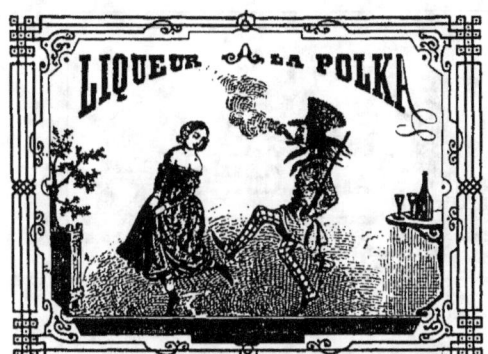

Vignette lithographique de Randon pour étiquette de bouteille.
(Collection de M<sup>lle</sup> Céline Giraud.)

teurs : — *Quoi que ce soit ou ce que vous voudrez,* — *N'importe quoi,* — *Ce qu'il vous plaira,* — *Autre chose,* — *Crème sans nom.*

Sans nom ! Voilà où l'on en était arrivé à force d'user de tout !

Et, en même temps, plus de gravures ! Voilà où menait l'abus de la vignette.

Cela, il est vrai, ne fut pas de longue durée. Et bientôt ces étiquettes simplistes, à pur énoncé, durent se retirer devant une nouvelle invasion, celle des beaux fruits vernis, des fruits parlants, aux couleurs éclatantes, aux rondeurs de chair, mettant l'eau à la bouche du consommateur. Époque naïve — oh combien ! — des cerises à belles branches, des cassis, des citrons d'eau, des abricots, des pêches, des groseilles, des framboises. Toute la gamme ! L'étiquette générique, comme nous avons vu l'enseigne professionnelle.

Mais si beaux qu'ils soient, tous les fruits se ressemblent. Et les produits des liquoristes lyonnais vivaient surtout de l'actualité ou de la fantaisie.

Après une courte absence l'image revint. Et, cette fois, Eugène Sue, Paul de Kock, et — qui l'eût cru ! — Balzac, lui-même, eurent les honneurs des crèmes et des nectars — concurremment avec les wauxhalls, avec les polkeuses et autres célébrités *mogadoresques*. Et, cette fois, un dessinateur était là qui, bientôt, allait donner un corps à ces nouvelles fantaisies, un dessinateur du crû, le lyonnais G. Randon.

Curiosité doublement intéressante pour l'histoire des influences multiples exercées par les choses extérieures sur les dénominations, et pour

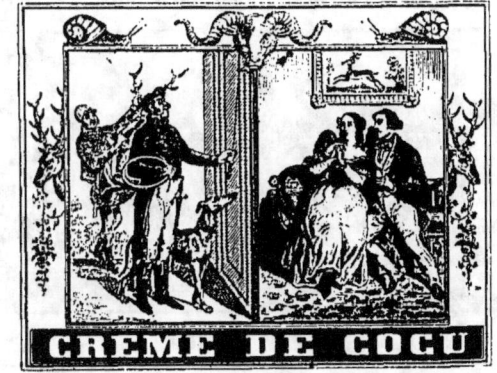

Vignette lithographique de Randon pour étiquette de bouteille.
(Collection de M<sup>lle</sup> Céline Giraud.)

le catalogue de l'artiste le jour où quelqu'un tentera la monographie de Randon. Enregistrons donc toute une série d'œuvres initiales du caricaturiste lyonnais travaillant, alors, pour les ateliers des lithographes, pour les Giraud principalement, et faisant sur commande de vulgaires lithographies commerciales.

Vignette lithographique de Randon pour étiquette de bouteille.
(Collection de M<sup>lle</sup> Céline Giraud.)

Que dis-je! pour les autres! Est-ce que, aux abords de 1840, Randon, comme le prouve, du reste, sa carte personnelle, n'avait pas lui-même son officine de dessinateur-lithographe. Et le libellé de cette adresse doit être retenu ici :

« *Lithographie. Dessins, Vignettes, Écritures, Autographie, etc. — Rue Petit-David, 2. G. Randon, à Lyon. — Reproduction de Tableaux, Gravures, Portraits, etc. Vues de Paysages, Monuments, objets d'Art, etc. Tous les jours et par tous les temps, Portraits au daguerréotype.* »

En l'album spécial que lui a consacré M<sup>lle</sup> Giraud, on peut voir défiler toute une collection d'images industrielles, toute une production inconnue dans l'œuvre de notre artiste; — véritable trouvaille.

*Eau d'or*, *Crème de fleur d'oranger*, *Crème de moka*, *Punch au rum* (sic), *Anisette de Bordeaux*, *Rosaglio surfin*, *Lait de rose*, tout cela se marie à des femmes, à des amours semant des plantes ou des fleurs. Puis de l'arabe et du mauresque, sans oublier la *Crème de Jeanne d'Arc, pucelle d'Orléans*. Que n'inventera-t-on pas durant cette période! *Crème à la fleur de raisin*, *Alkermès de Florence*, *Élixir d'Amour surfin*, continuant tous les *Parfait Amour* des générations antérieures.

Vignette lithographique de Randon pour étiquette de bouteille.
(Collection de M<sup>lle</sup> Céline Giraud.)

Et subitement, nouveauté dans ce domaine, voici apparaître le vrai

Randon, non plus le simple ouvrier lithographe, mais bien l'esprit, l'allure, le trait du caricaturiste avec des images à tendances nettement caricaturales. Sur les bouteilles cela allait ouvrir un vaste champ à la satire de mœurs.

*Eau de Coing*, avec un amusant type de canut que popularisera, du reste, l'artiste ; — *crème de cocu*, liqueur bien digne de la génération de Paul de Kock, — *du cocu en bouteille*, cela devait avoir une saveur toute particulière.

Les Natchez, Chateaubriand, Paul et Virginie tout y passe : il y eut même la *Liqueur de la translation des cendres*, l'élixir napoléonien qu'un grenadier de la garde offre, en sa gourde, au petit Caporal, et, chose curieuse, toute une série avec les danses — souvenirs de Mürger, de la *Vie de Bohème*, des excentricités de la « Grande Chaumière », — *Liqueur de la Polka*, *Liqueur à la Cachucha*, *Liqueur à la Mazourka*, *Liqueur à la Valse*.

Dernière particularité; 1848 ramène l'étiquette politique, *Nectar de la République* qui, quelques années plus tard, se transformera en *Nectar de l'Empire*, avec un aigle aux foudres menaçantes, *Liqueur de la fraternité*, *Liqueur de la Liberté*, — les grands principes, — et même *Petit bleu tricolore*.

Il est vrai que Napoléon III régnant, un distillateur ami du pouvoir lancera à quelques mois de distance, l'*Élixir de la Victoire* et le *Nectar de la Paix*, les deux notes, les deux faces, les deux moyens d'action du gouvernement impérial. Et dans les caboulots, militaires ou autres, on s'ingurgitera ainsi en petits verres vitriolesques les principes nouveaux.

Dès lors, à quelques exceptions près, l'étiquette des liqueurs et des vins fins abandonna toute recherche, toute singularité, et se traîna dans le travail pénible des lithographies à floritures ou à ornements et des vues de domaines. Et là encore les ateliers lyonnais fabriquèrent sans relâche pour les Corfou, les Chypre, les Madère, vins de Grèce et d'Espagne. Paysages et costumes à vingt francs le mille.

## IV

Après la soierie, après les liqueurs, une troisième industrie se présente, peut-être encore plus lyonnaise; la chapellerie qui, elle, n'usa pas seulement de l'étiquette, mais sut lui donner une forme personnelle, lui créer un genre. Et cette chose spéciale, c'est le fond de chapeau, le fond de chapeau en papier, ancêtre de la coiffe en soie.

Vignette pour fond de chapeau.
(Lithographie de la Restauration.)
(Collection de l'auteur.)

L'ENSEIGNE DE PAPIER : ÉTIQUETTES,

Ce qu'étaient ces « étiquettes » ces pièces destinées à garnir les couvre-chefs de nos aïeux, un amateur que je me plais à citer, un amateur qui n'ignore rien dans le domaine de la curiosité lyonnaise, M. Léon Galle, va nous l'apprendre.

Tout à l'heure je laisserai la parole à mon confrère, d'autant qu'il a, sur ce sujet, publié une excellente notice (1), parfaitement documentée, et qui servira, une fois de plus, à démontrer combien les plus petites pièces, les images les plus indifférentes, au premier abord, peuvent recéler en elles d'intérêt historique.

Mais, auparavant, quelques préambules me paraissent nécessaires.

Vignette allégorique pour fond de chapeau.
(1er Empire.)
(Collection de Mlle Céline Giraud.)

Faut-il définir de façon précise ces ronds de chapeaux dont les Lyonnais firent une image amusante, ce qui ne veut pas dire qu'ils en furent les inventeurs, puisque ces médaillons se rencontrent non seulement en France, dans d'autres régions « chapelières », mais encore à l'étranger, notamment en Italie, à Bologne, à Milan, à Turin, partout où le castor se travaille ?

Faut-il les définir ces fonds qui disputent aux images pour boîtes de dragées les rondeurs du médaillon, sans confusion possible toutefois ?

Alors, disons que ce sont des gravures sur cuivre, de 175 à 200 millimètres de diamètre, assez bien exécutées pour la plupart, quelquefois même dessinées par des artistes de goût quoique, le plus souvent, les dessinateurs soient comme pour la soierie, des gens de la fabrique. Et collées au fond

(1) *A propos d'un pied du cheval de Henri IV (statue du fronton de l'Hôtel de ville) et où il est question du siège de Lyon, de Chinard et des fonds de chapeaux* Lyon, Mougin-Rusand, 1890. In-8. Tiré à 50 exemplaires sur papier de Hollande.

Cette notice qui est accompagnée de la reproduction, grandeur naturelle, du fond de chapeau représentant l'Hôtel de ville avec le groupe de Chinard, a d'abord paru dans la *Revue du Lyonnais*.

PHILOSOPHIE, PARTICULARITÉS.

Vignette pour fond de chapeau avec le lion allégorique. (Restauration.)
* La bordure est identique à celle des boîtes de bonbons. (Collection de M<sup>lle</sup> Céline Giraud.)

de la coiffe, ces gravures servaient à la fois d'ornement, de marque de fabrique et d'adresse pour les fabricants et les marchands. C'était, dans toute sa conception, l'étiquette ornée.

Dire à quelle époque remontent les fonds de chapeaux ne serait peut-être pas facile. A Lyon, il semble que les pièces les plus anciennes ne soient pas antérieures à la Révolution — on verra plus loin ce que dit, à ce sujet, M. Léon Galle — mais, d'autre part, en Italie, de fort belles pièces du dix-huitième siècle permettent d'attribuer à ces images une existence plus ancienne. Il en est, en effet, portant la date de 1760. Et ces gravures italiennes sont particulièrement curieuses parce que, — alors il n'y avait pas d'actualité politique à suivre, — elles nous montrent des chapeliers au travail et nous font entrer dans certains détails de la fabrication; quelque chose comme des images de métier permettant, en outre, de suivre les fluctuations de la mode.

Revenons à Lyon et aux fonds de chapeaux lyonnais.

« Parmi ceux qui font partie de ma collection », — je laisse maintenant parler M. Léon Galle, — « il s'en trouve trois, dont le motif principal est l'Hôtel de Ville de Lyon. Dans l'un, on voit le monument avec le bas-relief de Chabry, la statue de Louis XIV, et dans les deux autres, avec le groupe de Chinard. Devant l'Hôtel de Ville se trouvent les figures du Rhône et de la Saône, des lions, des chapeaux, des lapins, des castors. Des chapeaux sont employés comme ornements sur la façade de l'Hôtel de Ville.

« Les motifs que l'on rencontre le plus fréquemment dans ces fonds de chapeaux, sont des lions, tenant sous leurs griffes des piles de chapeaux ; puis des sauvages, des castors, des lapins et des scènes rappelant les évènements de l'Empire et de la Restauration. »

Et, tout naturellement,

Vignette avec le lion lyonnais et l'aigle américain.
(Collection de M<sup>lle</sup> Céline Giraud.)

M. Léon Galle en arrive à parler de la plus belle collection de vignettes en ce genre; c'est à dire des pièces provenant de l'imprimerie-lithographie Giraud, en possession de M<sup>lle</sup> Céline Giraud. « Ces fonds de chapeaux », écrit-il, « ont été gravés de 1790 à 1830. A cette époque la mode était aux chapeaux de feutre rigide, assez hauts, et généralement plus larges au sommet qu'à la base, comme le chapeau de Gnafron. Le chapeau de soie, qui parut en 1830, détrône les chapeaux de feutre. Sa coiffe légère en foulard ou en surah, s'accomodait mal de l'adjonction de ce fond de papier. A partir de ce moment, les vignettes gravées furent délaissées.

« Une des dernières, sortant de la maison Giraud, a été gravée par Alexis. Sa composition est d'un bel effet. C'est une vue de la place Bellecour, avec la statue de Louis XIV; au fond le coteau de Fourvière. Au milieu de la place, des lions caparaçonnés tirent un char qui porte la ville de Lyon sous la figure de l'Abondance, ayant à ses mains une corne et un caducée; un petit amour à califourchon sur un des lions conduit l'attelage. A droite, un riche portique, avec le Rhône et la Saône, comme toujours court vêtue, très égrillarde et provoquante ; à gauche, Mercure tient un lapin par les pattes. Ce n'est pas une allusion de mauvais goût, nos pères n'y mettaient pas tant de malice.

Vignette pour fond de chapeau, les numéros et le nom du marchand se plaçant dans les écussons. 12 Amours servent de réclame au chapelier. coiffés des modèles au goût du jour, .....civils, militaires et religieux (vers 1824).
(Collection de M<sup>lle</sup> Céline Giraud.)

« Une autre, particulièrement gracieuse, est formée par une guirlande d'amours, se tenant par la main et dansant une ronde échevelée. Pour tout vêtement ils n'ont que des chapeaux : voici un petit général avec un chapeau à plumes, puis un chasseur, coiffé d'une casquette en oreillettes, et, brandissant un fusil, un soldat avec un shako, modèle 1824, des bourgeois avec des feutres-tromblons, et enfin, le plus joli de tous, un petit curé avec son tricorne; mais pour celui-là, le dessinateur pudibond lui a mis un rabat !! Plusieurs de ces estampes, comme

je l'ai déja dit, rappellent les évènements du jour. Ici c'est un trophée militaire, entouré de soldats de toutes armes, avec cette légende : *Champ d'asile*. Là un cénotaphe, surmonté du buste du général Foy. La France sous la figure d'une femme couronnée, pleure, appuyée sur le monument. Légende : *Regrets de la France.* »

Plus privilégié que l'étiquette à bouteilles qu'il devança, du reste, le fond de chapeau, par son étendue, avait devant lui un champ assez vaste pour pouvoir, à l'occasion, se hausser jusqu'à l'estampe d'art.

Documentaires, allégoriques, fantaisistes, toutes les « images chapelières » se composent donc, on le voit, — et les spécimens ici reproduits le montreront d'éloquente façon, — d'un sujet central et d'une sorte d'encadrement ou cadre : telles, pour chercher une autre comparaison, des vignettes de cible. Amusantes, naïves, recourant sans cesse aux mêmes attributs, ne quittant les lapins, les castors et les choux que pour revenir au lion, au lion lyonnais, déjà tant de fois évoqué au cours de ce volume, empilant les chapeaux à larges bords, montrant l'activité trafiquante des fabricants, elles durèrent près d'un demi-siècle — curieuses à feuilleter pour leur variété, précieuses pour l'histoire de la mode dans la coiffure masculine.

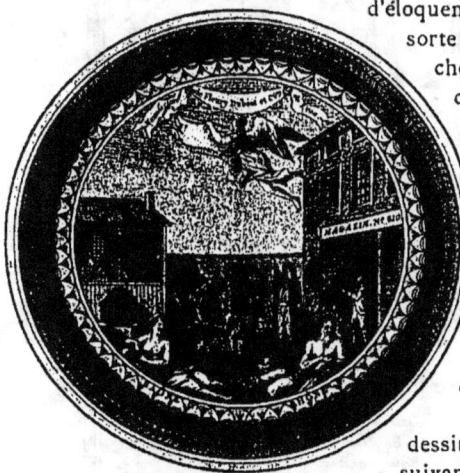

Vignette pour fond de chapeau.
Le Rhône et la Saône président à l'expédition des coiffures que les employés sont occupés à ranger. (Restauration.)

Étiquette-marque — et composition dessinée suivant la fantaisie de l'artiste ou suivant le désir et les opinions politiques du marchand, — le fond de chapeau se trouve appartenir à ces petites curiosités dont l'histoire est encore à faire ; — du reste, véritable enseigne de papier qui avait au moins l'avantage, chose peu commune, de coiffer chacun d'une belle gravure et d'illustrer toutes les têtes :

L'actualité portative dans le chapeau ! Quelque jour, sans doute, l'idée sera reprise, et qui sait ! se trouvera être un excellent canal pour la transmission des gravures et estampes séditieuses. Le fond de chapeau boîte à malice ! Il serait bien extraordinaire qu'on ne s'en soit pas déjà servi sous la Restauration pour publier avec double fond, comme les tabatières, quelque portrait du petit Caporal ou des membres de la famille impériale. C'était, ce semble, tout indiqué et bien dans l'esprit de certains fabricants lyonnais !

## IV

Après l'étiquette, la carte-adresse; — après la marque qui, dans une intention arrêtée, avec une recherche plus ou moins grande de l'ornementation, se colle sur la marchandise, sur l'objet destiné à la vente, la carte destinée à circuler, à vous être remise en main, la carte-souvenir.

L'étiquette c'était l'objet lui-même; — la carte, c'est le fabricant ou le marchand, la maison.

Et, comme l'image parle mieux aux yeux; comme ce qui se voit, plus facilement vous reste dans la mémoire que ce qui de-

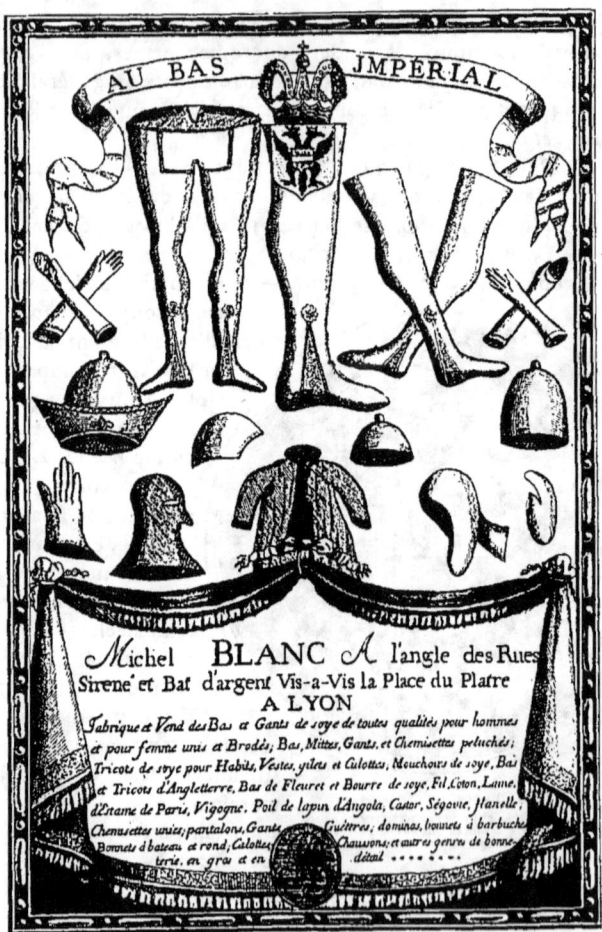

Carte-adresse réclame dix-huitième siècle, d'un marchand de bonneterie, tricots et objets en laine donnant, en vignettes, les détails du costume de dessous. Toutefois la gravure paraît être plus ancienne et présente encore des types d'objet du dix-septième siècle.
(Collection de M<sup>lle</sup> Céline Giraud.)

mande à être lu, bien vite la carte-adresse tout naturellement recourut soit à l'ornement décoratif pour flatter l'œil, pour le retenir, soit à l'image explicative, descriptive donnant les objets eux-mêmes en réduction et en copies exactes.

« Rien n'est tel, » lit-on dans une note de l'*Almanach des Six corps de métiers*, à Paris, « que de voir par avance, ce que l'on veut acheter. Et c'est bien plus à la commodité des gens qui font venir des provinces. De la sorte vous pouvez indiquer au marchand ce que vous désirez, sans être sujet à tromperie, puisque vous en avez vu le modèle dessiné. » Je ne sais si en s'exprimant ainsi le rédacteur prévoyait les catalogues illustrés de nos grands magasins, mais un fait certain, est qu'il préconisait fort l'image, et que sa façon de voir devait conduire, tout naturellement, à nos prospectus détaillés.

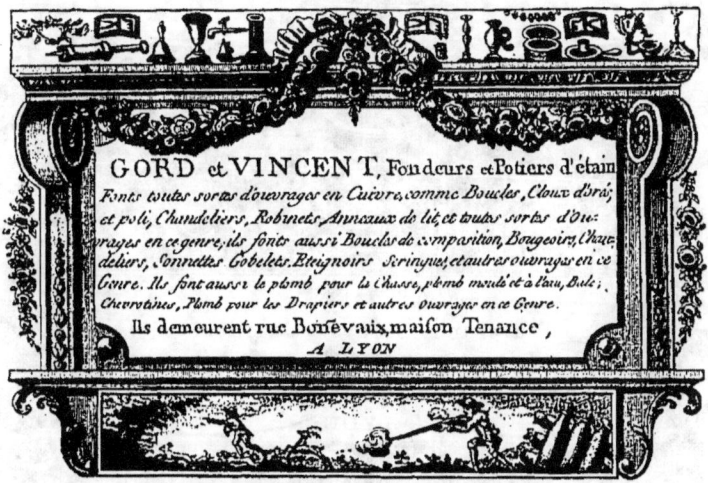

Carte-Adresse de marchand (dix-huitième siècle).

* Encadrement omnibus dans lequel le marchand faisait graver le libellé de sa réclame, c'est à dire des objets vendus ou fabriqués par lui. Au dessus du cadre supérieur on plaçait sur une sorte de tablette-enseigne les objets eux-mêmes, en exacte reproduction. Au dessous une place était laissée pour, en une tablette également, donner une image se rapportant aux objets vendus. C'est ainsi que nombre de forts beaux cadres se commercialisèrent.
(Collection de M<sup>lle</sup> Céline Giraud)

Grâce à ces cartes d'adresses, tout un côté du vieux Lyon va revivre sous nos yeux ; malheureusement les documents conservés et parvenus jusqu'à nous ne nous permettent pas de remonter plus haut que 1760 ; mais riche et surtout extrêmement variée est la collection qui s'offre à nous.

Feuilletons ces cartes — de formats plus ou moins grands, — quelques-unes se complaisent dans le 13×19, — mais en leur généralité, plutôt petites, — je dis cartes et non feuilles car aucune n'eût voulu sur papier léger.

Sur elles tous les anciens métiers se retrouvent ; par elles toutes les spécialités se dressent devant nous, avec leurs particularités, avec leurs étrangetés.

Voici un sieur Jardin, sculpteur et marchand de tableaux, qui « fait sçavoir qu'il donne à lire chez lui, quay de Villeroy, près le Pont de Pierre, toutes les nouvelles, tant à la Ville, qu'à la Campagne. » — *Donneurs de livres, donneurs de lectures*, les ancêtres, les prédécesseurs des cabinets de lecture!

Voici un sieur Gatet, graveur de sceaux et cachets, et même graveur à la monnaie de Lyon, qui, sur la partie supérieure de sa carte, place le portrait du souverain, Louis XIV. On ne saurait être plus aimable et plus respectueux.

Voici un professeur de dessin, M<sup>me</sup> Poulet, qui, sur sa carte

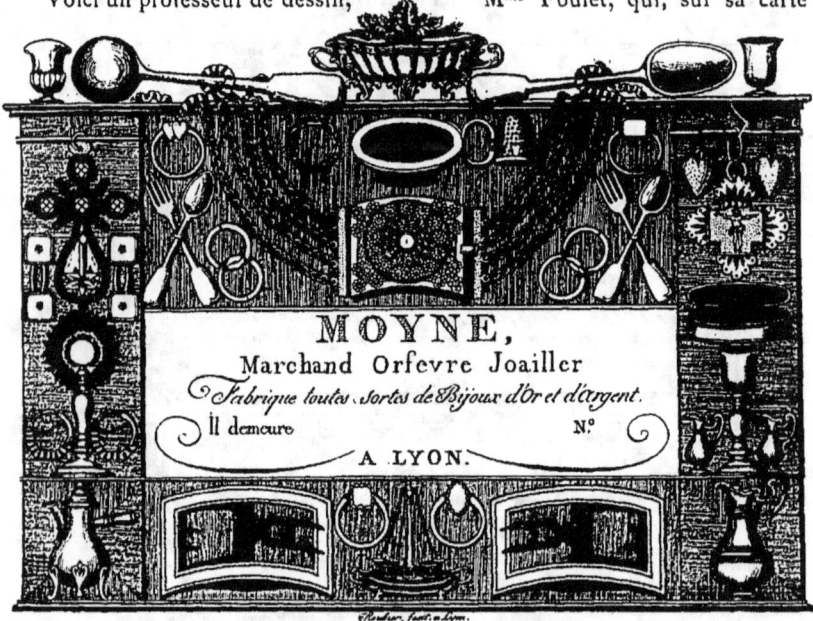

Carte-adresse de marchand, gravée avec un certain soin, donnant la reproduction des principaux objets qui se vendaient dans son magasin (dix-huitième siècle).

\* Vignette intéressante pour la forme des objets d'orfèvrerie et de joaillerie à cette époque, qu'il s'agisse de pièces civiles ou religieuses. Moyne demeurait : « Descenje du pont de pierre, vis à vis La pecherie, n° 34. »

(Collection de M<sup>lle</sup> Céline Giraud.)

gravée, s'indique comme « enseignant la Grammaire française, la Géographie et le Dessein (*sic*) ». Alors, grammaire plus ou moins française.

Voici les marchands orfèvres, joailliers, fabriquant toutes sortes de bijoux d'or et d'argent, tenant également ouvrages en nacres pour la broderie, *bijoutiers-claincailliers*, suivant le terme de l'époque, ayant en leurs attributions les boutons de métal dont la fabrication fut introduite à Lyon en 1757,

les boutons qui, eux aussi, quelque jour, feront à l'image une concurrence telle que des feuilles entières de gravures se publieront à leur intention.

Voici les bonnetiers, avec tous leurs articles au goût du jour; bonnets à barbuches, bonnets à bateau; les tailleurs d'habits « travaillant tant pour le Militaire que pour le Bourgeois », faisant aussi des robes de chambre pour femmes.

Voici les parfumeurs vendant toutes sortes de « cires d'Espagns, Essences, Parfums, Tabacs, Savonnettes et Rossolis de Turin. » Tel ce Jean Chabert, *Au Jardin de Provence*, demeurant sur les Terreaux, qui poussa l'élégance, le chic mondain, jusqu'à se faire peindre par

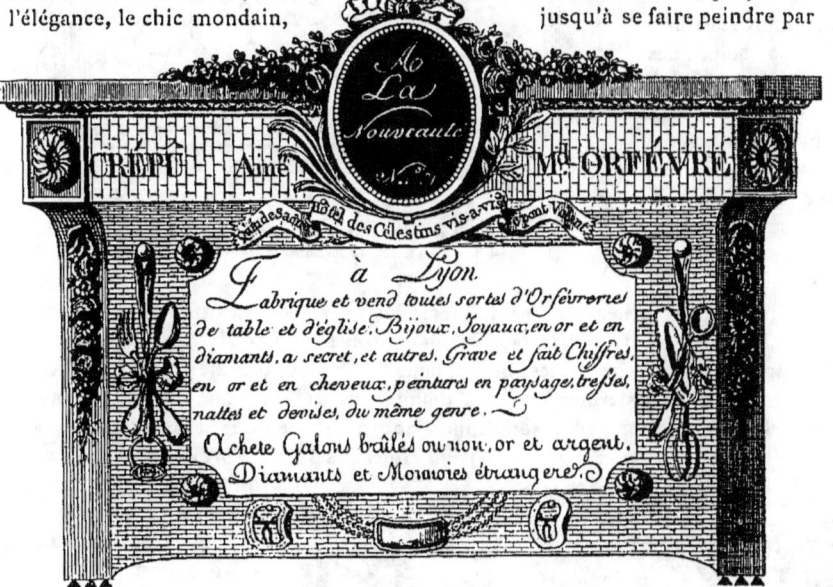

Carte-adresse d'un marchand-orfèvre, dans un style plus élégant que la carte de Moyne (voir à la page précédente) avec motifs au goût du jour.
(Collection de M<sup>lle</sup> Céline Giraud.)

van der Kabel dans l'exercice de ses fonctions, c'est à dire entr'ouvrant le couvercle d'un vase d'orfèvrerie à parfums. La carte-adresse, avec le portrait du commerçant.

Voici les confiseurs et les débitants de cafés : Tel Mathieu, *Au grand Empereur*, qui, « à côté de son magazin de confitures sèches et liquides, à côté des Bombons (*sic*) crèmes et gâteaux, tient aussi des « Bijoux en pastillage, des plus nouveaux, pour étrennes. » Tels André et J.-M. Casati, *Au chocolatier de Milan*, les fondateurs d'une maison aujourd'hui encore célèbre.

Voici les fabricants ; tous ceux qui représentent à proprement parler, la fabrique de Lyon, tous ceux qui, à un titre quelconque, vivent du commerce des étoffes de soie, des broderies en tout genre, tous ceux qui vendent en gros et en détail, les indiennes, les « cotones » (cotonnades) de Rouen, le lin, le bazin, le

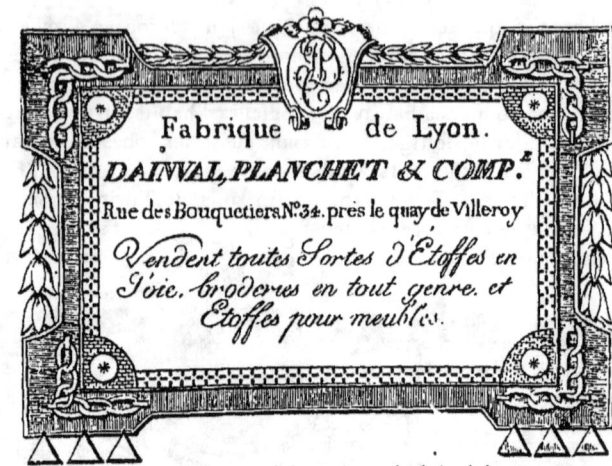

Carte-adresse xviii<sup>e</sup> siècle pour des marchands de soieries.
Ce cadre servait de passe-partout. Le médaillon recevait tantôt un monogramme, tantôt un écusson.
(Collection de l'auteur.)

nankin et autres articles venant de toutes les provinces. Les uns se contentent d'un cadre passe-partout : les autres, au contraire, imitant les marchands dont les cartes sont ici reproduites, ou alignent des ballots d'étoffes qui se déplient et tombent en banderoles avec les détails des dessins, ou ont recours aux attributs allégoriques, vers à soie, enguirlandements de roses et de petites fleurs.

Voici les hôteliers : *Grand Hôtel des sœurs Forey aînées, à Lyon,* qui a soin, pour attirer le voyageur, de bien expliquer sa situation « à proximité des lieux de plaisir et des commodités », puis le ci-devant hôtel de Milan devenu après 1793, *Maison de la Liberté,* mais offrant toujours, — ceci est à retenir, — « la même propreté » et les « mêmes commodités. »

Une carte-adresse

Carte-adresse d'un magasin d'étoffes, toiles et cotonnades.
[En 1788 Berger et Millet, et antérieurement, J. Mioland.]
Encadrement dix-huitième siècle, personnel au fabricant, d'un genre très particulier, reproduisant des ornements de cotonnades et indiennes.
(Collection de M<sup>lle</sup> Céline Giraud.)

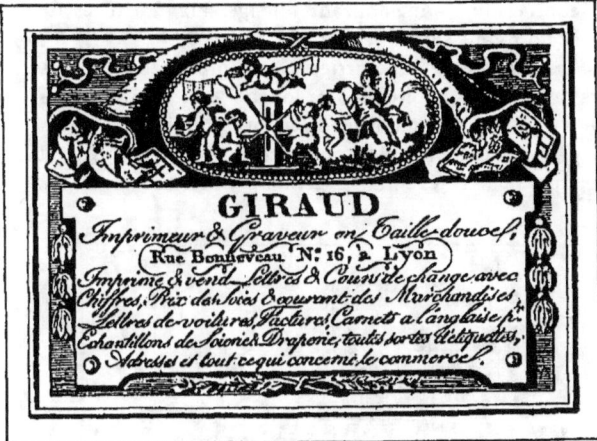

Carte-adresse du commencement du dix-neuvième siècle.
* D'autres cartes, avec ornements différents, servirent de réclame aux Giraud.
(Collection de M<sup>lle</sup> Céline Giraud.)

révolutionnaire portant le fameux *A Commune affranchie*, cela n'est point banal et cela seul suffirait à faire de la collection de M<sup>lle</sup> Giraud un véritable trésor pour la curiosité lyonnaise.

Voici, carte plus moderne, le *Petit-Versailles* qui, lui aussi, vante sa propreté, la célérité et le zèle de son propriétaire, les commodités du service permettant aux voyageurs — progrès appréciable, — « de se faire servir à toute heure » — ne sommes-nous pas sous la Restauration, un régime sous lequel le public sera particulièrement bien restauré! — puis faisons une pointe jusqu'aux dernières années de ce régime — et notons, pour ne pas y revenir, les cartes de l'hôtel du Parc et de la brasserie Groskopf qui inaugurent le genre moderne, c'est à dire se complaisent en l'exacte et minu-

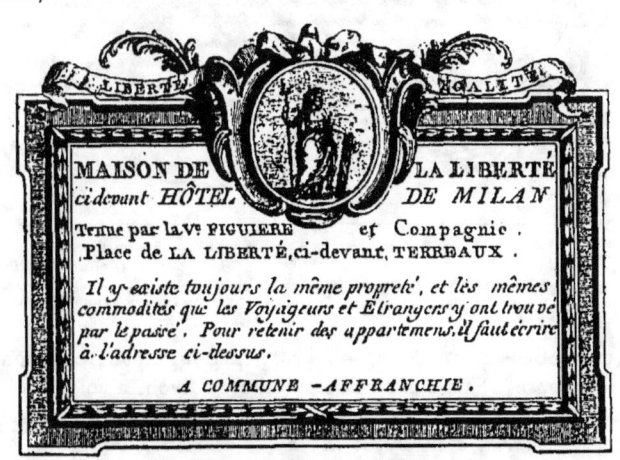

Carte-adresse de l'Hôtel de Milan, sous la Révolution.
* A remarquer que c'est l'ancien cadre du dix-huitième siècle transformé au goût du jour, ainsi que cela se faisait couramment dans tous les domaines pour tous les sujets (titres de musique, cahiers d'ornements, encadrements de toutes sortes), c'est à dire que les légendes et les vignettes des écussons reproduisent des devises et des figurines révolutionnaires.
Pièce de toute rareté.
(Collection de M<sup>lle</sup> Céline Giraud.)

tieuse représentation de leur façade — mélangeant l'image aux fioritures de l'écriture. Un genre dont le bon goût sera quelque peu exclu.

Voici les papetiers, les imagiers, les cartiers, les imprimeurs et les libraires — les papetiers avec leur habituelle et longue énumération des articles en vente, allant du papier, des modèles d'écriture, des billets gravés pour mariage ou décès jusqu'aux boîtes de toutes sortes, portefeuilles et objets de maroquinerie, jusqu'aux éventails, écrans, abat-jour, jusqu'à

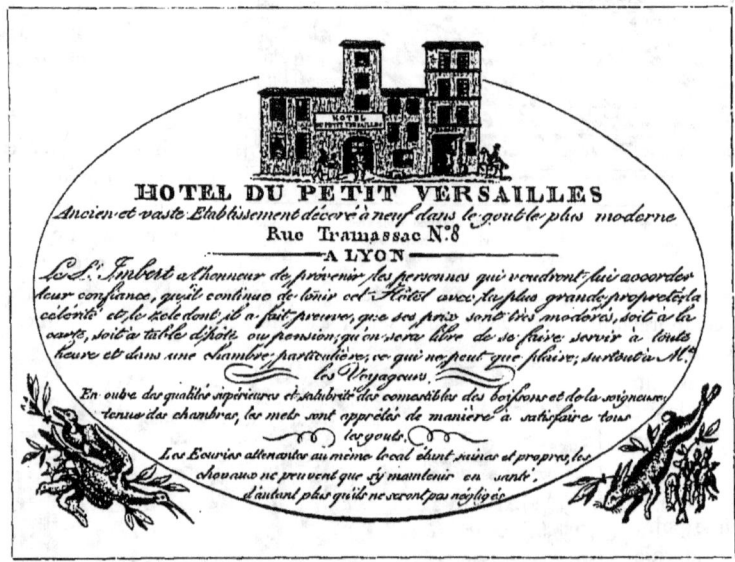

Carte-réclame d'hôtel (époque de la Restauration).
(Collection de M<sup>lle</sup> Céline Giraud).

* L'hôtel du Petit-Versailles existe toujours sous la même forme extérieure, vulgaire façade dénuée de tout ornement et se faisant remarquer seulement, par l'étrangeté de sa forme. (Voir le dessin, page 206.)

certains objets de mercerie, — les cartiers dont un chercheur patient, M. Favier, chef de bureau aux archives de la Ville de Lyon, a soigneusement recueilli les enseignes — *A la Sirène, Aux trois Mannequins, A l'Oranger, A la Fontaine d'or, Au Chariot d'argent, A la Bourse renversée, A Saint André;* — les imprimeurs et libraires avec leurs marques et leurs devises : les *deux Serpents*, de Guillaume Roville, les *deux Serpents* en cercle des de Tournes ; Fourmy, à l'enseigne de l'*Occasion ;* les Huguetan, à l'enseigne de *la Sphère*, —

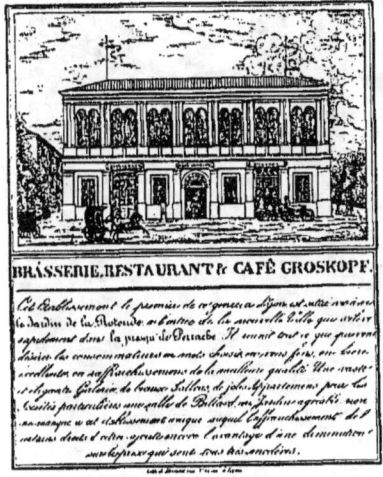

Prospectus lithographié pour la brasserie Groskopf, la première grande brasserie ouverte à Lyon, vers 1824.
Bibliothèque de la Ville de Lyon.

tout un monde d'emblèmes, connu des seuls recueils de typographie, et qui serait si amusant à restituer dans son décor.

Suivant les époques, il y a une tendance à imprimer en large ou en hauteur ; suivant les époques, la carte gravée en hauteur a une signification sociale autre que la carte gravée en largeur.

Voyez, sur les images ici reproduites, *Les frères Chavanne, graveurs — Girardet, peintre en miniatures.* Artistes, ils ne veulent pas être confondus avec de vulgaires marchands ou hôteliers ; artistes, ils veulent avoir une carte-réclame, une carte d'adresse commerciale, mais ils tiennent à se distinguer, à conserver leur cachet. Et pendant un certain temps, tous les industriels, marchands, hôteliers et autres, rédigeront ainsi, dans le sens de la largeur, le boniment destiné à leurs produits ou à leur établissement.

Les changements opérés en la forme et en la rédaction de la carte-adresse, ce serait là un bien curieux chapitre de la variation du goût dans l'ornementation du papier ; cet art si spécial, et non moins particulier auquel bien peu de gens s'intéressent et que, du reste, disons-le, fort peu comprennent.

Qui fera jamais ressortir toute la philosophie des vieux papiers ! Qui consentira jamais à voir du document historique — et quel document ! — en ces « quarrés », en ces losanges, en ces ronds, en ces ovales, uniquement destinés à donner l'adresse des gens, — renseignement du jour, de l'instant,

Carte-Adresse de confiseur (époque de la Restauration) gravée par les Giraud.
(Collection de l'auteur.)

\* A remarquer que ce confiseur tenait également dépôt de papier et objets de papeterie. Peut-être chez lui, se livrait-on, aussi, aux douceurs de la correspondance.

— et qui, cent ans après, pour l'observateur, deviennent, cependant, matière à observations multiples. Tant il est vrai, par exemple, qu'une société qui se complaît dans l'ornementation des papiers, dans le soin, dans l'élégance de l'exécution, a, au point de vue du goût et de la pensée, des idées autres que la société indifférente à toute recherche d'esthétique. Ceci dit, récapitulons les diverses formes extérieures de la publicité commerciale.

Il y avait, il y eut, il y a la carte-adresse illustrée, la carte-adresse écrite qui, suivant le goût du moment ou le désir du particulier, sera gravée, imprimée, lithographiée; la carte avec des ornements quelconques, — cadres-omnibus à l'usage de tout le monde; — la carte avec les ornements particuliers à la profession, — telles les cartes de pharmacien à l'éternel serpent; — la carte avec les types, avec un ou deux spécimens des objets que vend le commerçant, — voir la plupart de celles qui figurent ici, et notamment les cartes des chapeliers Bourdin, de Lyon, et Artus Vingtrinier; — la carte avec une composition personnelle et le plus souvent allégorique, — telles la carte d'Étienne Philipon, l'ancêtre de cette dynastie des Philipon à laquelle sera tant redevable l'imagerie de notre siècle, et la carte de Louis Perrin, un des maîtres de la typographie lyonnaise.

Ici l'objet, la planche explicative, en quelque sorte : là, l'image, la composition. Et maintenant, ceci se pouvant voir indifféremment à toutes les périodes, reprenons les époques elles-mêmes par ordre chronologique.

Avec le Consulat, avec le premier Empire triomphe le format oblong. Toute adresse est agrémentée d'une sorte de cadre, que ce cadre soit composé d'une banderole, d'un ruban, d'un

Carte-adresse dix-huitième siècle.
* Dans le bas, sortant des cornes d'abondance, des cartes de boutons.
En 1813, à la même adresse, le cadet seul figure comme graveur : l'aîné était marchand d'estampes.

Carte de Girardet (un des Girardet, de Neuchâtel) qui fut à Lyon à la fin du XVIII° siècle, quoique Dériard ne le cite point dans les artistes ayant travaillé ici.
(Collection de M<sup>lle</sup> Céline Giraud.)

ornement quelconque, ou simplement de deux traits imitant les déliés et les pleins de la plume. Dans ce cadre se place la demeure, tandis que le milieu est occupé par le libellé du métier et de la spécialité. Au format oblong en largeur, on opposera bientôt le médaillon, en hauteur, le médaillon qui semble plus aristocratique, que l'on orne d'initiales entrelacées genre Louis XVI, avec de légers feuillages. Petites cartes, petites marques — ces dernières pouvant être considérées comme les premières formes de ce qui sera, plus tard, l'étiquette gommée.

Avec la Restauration apparaissent, gravées en écritures moulées et à fioritures élancées, les cartes à coins cornés, les cartes octogones, à tailles simples ou transversales, sur lesquelles les noms s'inscrivent en petites capitales blanches tandis que le détail des objets de fabrication se grave en anglaises; les cartes avec banderoles tenues par des sphinx, des chimères ou autres animaux à profil hiératique; les cartes allongées, oblongues, en forme d'œuf, uniformément composées d'une double bordure noire, avec tailles horizontales tout autour, tandis que les noms se placent au milieu sur une partie réservée en blanc, dans toutes les fantaisies des caractères à la mode.

Carte-réclame pour l'hôtel du Parc, (place des Terreaux) vers 1827.
Bibliothèque de la Ville de Lyon (fonds Coste).
* Vignette amusante pour les façades extérieures des maisons et la forme des boutiques à cette époque.

Beaucoup encore, cependant, restent fidèles à l'ancienne mode de l'image parlante. Des facteurs d'instruments se constitueront des encadrements, des groupements de toutes sortes d'objets relatifs à l'art musical; — des marchands de faïence et de porcelaine, aligneront bêtement, des vases, des verres, des tubes, des boules; — un traiteur entourera son nom de pâtés, d'oies, de canards, de lapins, de poissons; — une fabrique de parapluies montrera la carcasse, c'est à dire le manche et les baleines de l'instrument; — un fabricant d'outils jettera sur son carton, couteaux, pinces, faulx, tranchants, etc. Tout un arsenal.

 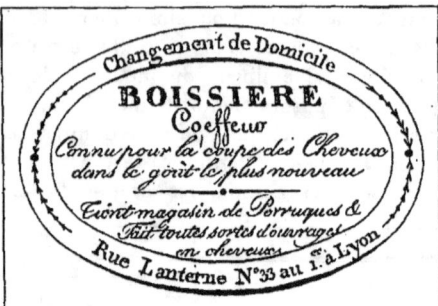

Type des cartes-adresse du Consulat et du premier Empire, uniformément de format oblong, avec lettres en anglaises.

Beaucoup aussi, comme leurs prédécesseurs, reproduiront leur enseigne et même la figureront en nature. Tels Gavand, *A la Bêche d'Or*, — Rossi, confiseur, *Au Pétard*; — Cottier, marchand tailleur, *Au boulet d'Avril*; — Auguste Faucon, coiffeur, *Au Chinois*; — Bail et Boffard, fabricants de bougies, *A la Ruche*; — P. Massard, passementier, *A l'épaulette de général*; — Bouyer-Fore, mercier, *Au grand Saint-Esprit*; — Biétrix aîné, *A la Licorne*. — Cartes gravées et même lithographiées, de forme jouant plus du tout à la petite estampe d'art comme les pièces du dix-huitième siècle et se pouvant voir jusqu'aux approches de 1840. Si l'intention y est encore, l'exécution est devenue gauche, pénible. Le goût et l'élégance ont disparu. L'on sent l'époque de transition qui, tout en vivant sur le passé, cherche à trouver des formes nouvelles. Les conditions de la production, — il convient de ne pas l'oublier — se sont, elles aussi, modifiées. On ne grave plus sur une plaque à la douzaine, des cartes-adresse qui se séparent les unes des autres, par un filet et se découpent comme autant

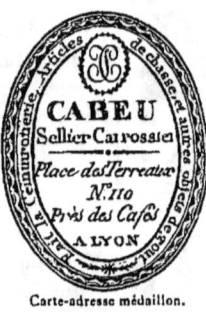

Carte-adresse médaillon. (Même époque).

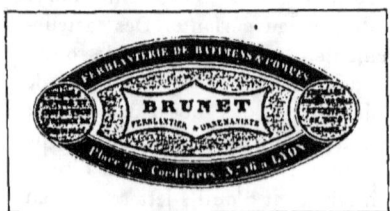 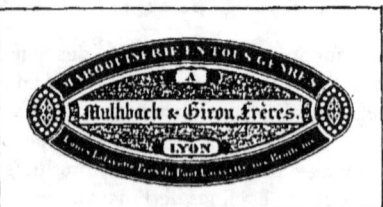

Cartes-adresse commerciales, gravées. Dans le format et le genre carte de visite (vers 1830).

d'étiquettes. On grave sur acier, on imprime, on lithographie, on... autographie même. Et puis, il faut sur ce carré de papier, mettre tant et tant de choses que l'on éprouve le besoin de placer en tous sens, annotations, renseignements, *nota bene*, multiples indications dont le commerçant use déjà à foison, sans compter les médailles, les récompenses, les mentions honorables, inventions nées à la suite des Expositions et qui, elles, demandent à être bien en vue.

En réalité l'ornement c'est la médaille : plus celle-ci peut accoler de profils de souverains, plus la carte du commerçant paraîtra recommandable. Médailles d'or, médailles d'argent, médailles de bronze, trinité de la vanité commerciale, pour lesquelles on ira jusqu'à fabriquer des clichés-omnibus. La ferblanterie du commerce !

Un instant, avec la chromolithographie, — Engelmann avait donné l'exemple à Strasbourg, par une carte qui restera le modèle du genre, — il y eut comme une tentative de renouveau. Des cartes-adresse chromolithographiques virent le jour, apportant une richesse d'ornements et de couleurs auxquelles l'on n'était plus habitué. Malheureusement cela coûtait cher et demandait du temps ; — deux choses qui ne pouvaient plus répondre aux exigences du commerce contemporain, — si bien que, très vite, ce genre se confina parmi les industries qui vivent du papier et de l'impression. Mais si les cartes d'adresse chromolitho — la véritable élégance sous Louis-Philippe — restèrent peu nombreuses, les cartes lithographiques à fond de couleur, je veux dire les lithographies teintées, se rencontrent plus aisément. Certaines époques en feront même un véritable abus.

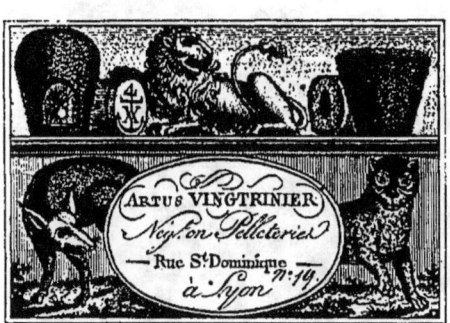

Carte-adresse d'un négociant lyonnais. (Époque de la Restauration.)
(Collection Félix Desvernay.)

En réalité, depuis longtemps, il y avait séparation entre la carte de visite et la carte d'adresse commerciale. Répondant à des besoins différents chacune avait suivi sa voie propre, quoique toutes deux se complussent dans l'ornementation. Quelquefois même elles se retrouvaient, venant puiser aux mêmes sources. Dans le domaine des cadres-omnibus, on verra, ainsi, des encadrements servir de cartes de visite à des gens du monde, après avoir figuré sur la carte-adresse d'un marchand quelconque — ou réciproquement.

Mais, subitement, il y a rupture : le fabricant, le marchand rejette l'image,

comme si elle portait préjudice au côté sérieux des affaires. Et dans cette évolution, il ne fait que suivre le simple particulier aux yeux duquel la carte ornée est apparue tout à coup lourde et prétentieuse.

A partir du moment où la carte glacée, la fameuse carte porcelaine — idéal de la bourgeoisie — devient à la mode, la carte-adresse se met, donc, à imiter servilement la carte de visite. Cela commence, d'abord, à l'ancienne mode, par des médaillons ronds ou ovales, contenant les noms, qualités, objets de vente du marchand, médaillons qu'entourent des tailles rayonnantes, puis cela se continue par les fonds en teintes légères, gris fondus, verts, roses; des bouquets, des feuilles, des gerbes, sur lesquels s'écrivent les noms. Bientôt toute recherche d'art disparaît; les lettres à fioritures, à ornements, se montrent à nouveau et la carte de visite commerciale triomphe dans toute sa hideur.

De 1840 à 1870, la royauté constitutionnelle et le second Empire peuvent se disputer la palme du mauvais goût.

Le grand genre, c'est le nom tout simple, la raison de commerce, avec la qualité du négociant. « X & C$^{ie}$, Commissionnaires en soierie, Lyon. » — « S. frères, fabricants de châles et nouveautés. » — M$^{me}$ G., Lingère, — M. A. G., tailleur, — M$^{me}$ P., tailleuse, — vous donneront, vous feront remettre discrètement, ou même encore, vous enverront à domicile leur porcelaine commerciale.

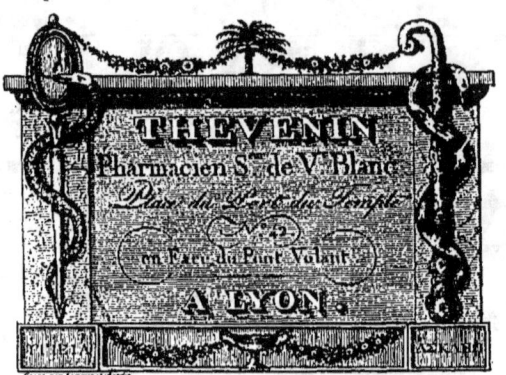

Carte réclame gravée pour un pharmacien (vers 1840).

* Claude-Vincent Blanc, secrétaire de la Société de Pharmacie, avait été reçu en 1806. En 1825 il ne figure plus sur l'annuaire officiel.

Et, ce faisant, la carte-réclame se figurera avoir pris ses titres de noblesse. Toujours la copie, l'imitation servile; dans quelque domaine que ce soit et quelle que soit l'époque. Puisque les bourgeois ne voulaient plus ni de l'ornement, ni de l'image c'est que tous deux devaient être de bien mauvaise compagnie; il fallait donc les rejeter et se mettre au carton blanc.

Vive la porcelaine! Vive le bristol! Vive la carte anglaise! En attendant, triomphe fin de siècle, la carte en celluloïd.

Mais, chose particulière, et qui montre bien son utilité pratique, l'image, même après de longues années d'abandon, reviendra toujours sur l'eau.

Aidée en cela par l'enseigne, qui, disparaissant de plus en plus de la

Carte-adresse de Et. Philipon, fabricant de papiers peints (existant depuis le commencement du siècle). D'après un original en chromolithographie. (Époque Louis-Philippe.) (Collection Félix Desvernay.)

façade extérieure, éprouvera elle aussi le besoin constant de se rappeler aux humains, et trouvera, avec la carte-adresse, un excellent moyen de publicité. Et telles se montreront, ornées de leur enseigne, — que nous soyons en 1830, en 1845 ou en 1860, — *A la Fiancée*, — *A l'Élégance*, — *A la Couronne royale*, — *Au Grand Turc*, — *Au bon goût*, — *Au Grand Genre*, — *A l'Impératrice*, — *Au Manteau Impérial;* — cartes-adresse de magasins de confections pour dames, auxquelles succèderont, par la suite, les magasins de confections pour hommes — car si tous les commerces tenant à la parure et à l'habillement datent de la même époque, il n'en est pas moins vrai que certains se développèrent plus particulièrement à des périodes précises.

Tous deux, au même titre, remirent en honneur l'enseigne — l'enseigne extérieure peinte et l'enseigne de papier sur carte-adresse; — tous deux firent réapparaître l'image sous la forme de la vignette commerciale, ce que l'on pourrait presque appeler la marque de fabrique.

## V

Nous voici dans les multiples domaines de la publicité commerciale qui ne nous offrent plus rien de particulièrement lyonnais, qui ne nous montreront rien qui ne soit déjà connu; — la publicité commerciale ayant eu recours, de tout temps, à la réclame imprimée sur feuille volante. La carte c'est le carton, le « quarré » de papier destiné à vous mettre en poche le

Carte-adresse lithographiée en couleurs de l'imprimeur Louis Perrin, et d'après un dessin de lui-même. (Second Empire).

nom du commerçant ; — la feuille, c'est la liste de toutes les marchandises qui se trouvent, et se peuvent demander en telles ou telles boutiques.

Grâce à son petit format, grâce à la solidité de sa pâte, la carte a pu échapper au suprême naufrage et, souvent, parvenir jusqu'à nous.

Pour le papier — généralement mou, sans consistance, — la chose est plus difficile. C'est pourquoi je n'hésite pas à donner en fac-similé les longues et instructives listes d'objets qui se peuvent lire, et sur le prospectus du sieur Monterrad, propriétaire sous le premier Empire et la Restauration d'une sorte de grand bazar, genre de *Petit Dunkerque* lyonnais, et sur le prospectus de la fabrique de baleines de J. Rousset qui est, lui, un prix-courant destiné au commerce, donc d'une publicité spéciale et, conséquemment, plus restreinte.

Carte-adresse lithographique d'un magasin d'étoffes et soieries reproduisant l'enseigne de la maison.
(Époque 1830).

Le prospectus de Monterrad n'est, à coup sûr, pas une nouveauté : déjà, aux approches de 1750, l'on rencontre des feuilles volantes donnant de même façon le détail des multiples objets qui se vendaient dans ces sortes de dépôts de marchandises, première forme des grands bazars, et qui dans plusieurs villes, à Paris, à Lyon, à Bordeaux, à Marseille, s'ouvrirent sous ce titre générique et fort explicite de : *Au Gagne-Petit*. A l'origine ce fut presque une révolution, parce que, alors, il fallait compter avec les règlements sévères des corporations. Heureusement, les

Carte-adresse d'un grand magasin de confections sous le second Empire.
* La femme drapée dans le manteau impérial servant d'enseigne au magasin, est censée représenter l'Impératrice Eugénie.

## AU GAGNE-PETIT.

### J.n-Ph.err MONTERRAD,
Successeur du S.r BONJOUR,

*Rue St-Dominique, à côté du Passage des Célestins, N.° 67, à Lyon.*

Magasin en gros et en détail de Parfumerie, Ganterie, Mercerie, soies pour la broderie, Rubanerie, Quincaillerie, Jouets d'Enfans, et diverses Nouveautés des meilleures Fabriques, à un prix bien modéré.

Alkali volatil-fluor, amidon, azur.
Aiguilles à coudre, à tricots et en baleine.
Bas de coton, de soie, de fil, de fleuret et de laine.
Bonnets de voyage en velours, en coton et en ségovie.
Blanc de perle, en pots, en tronchiques et en papillotes.
Boîtes à poudre, veilleuses sur carte ou sur liège.
Boîtes rondes et carrées, avec brosse et pâte de savon pour la barbe.
Brosses pour les souliers, pour les habits et pour la tête.
Boucles à la mode pour chapeaux et ceintures.
Boutons de fil, de crin, de soie, de métal doré ou argenté.
Boucles d'oreilles, bagues et bracelets de toutes qualités.
Boucles de deuil, et autres pour jarretières et souliers.
Boules de bleu, et de toutes couleurs, pour azurer le linge et la soie.
Cafetières du Levant, et cabarets de toutes les grandeurs.
Chariots à une et deux places pour promener un enfant.
Canons en cuivre de diverses grandeurs, pour la jeunesse.
Casquettes et bonnets pour enfans de l'un et de l'autre sexe.
Cirage pour la chaussure, en tablettes, en boîtes et en poudre.
Cirage reluisant de la fabrique du S.r Chéruise de Paris, et autres.
Corps de poudre et corail pour les dents, à toutes les odeurs.
Crépon et toile pour se mettre du rouge.
Crême pour blanchir et rafraîchir la peau.
Cuirs avec rasoirs, à étui ou non.
Coffrets garnis de petites fioles d'odeur.
Coton blanchi, en pelotons et pour mèches.
Cannes, joncs, bambous, cravaches, fouets de cabriolets, etc.
Cordons de canne, chaînes, cachets et clefs de montre.
Couteaux, ciseaux, cadenas, canifs, cire et papier à cacheter.
Chaussons de lisières, de crin, de laine et de flanelle.
Cuillers et fourchettes en étain et en métal argenté.
Café de chicorée, et conserve de café moka.
Eaux de diverses odeurs, en fioles de toutes les grandeurs.
Eau de beauté et du Japon, pour blanchir le teint.
Eau des Carmes, de Paris et de Lyon; eaux de Cologne 1.re et 2.e qualité.
Eau de Luce, pour soulager les maux de tête.
Eaux de la Chine et Américaine, pour teindre les cheveux en noir.
Eaux d'Ispahan, Athénienne et Romaine, pour la tête et les bains.
Eau de Greenough, et opiat pour les dents.
Eaux de M.lle Matheux et de Ninon de l'Enclos, pour le teint.
Eaux de vulnéraire, de mélisse et de toilette.
Eaux de fleurs d'oranges ou de roses, doublé.
Eau-de-vie de lavande, ambrée ou à différentes odeurs.
Encre, plumes, papiers et poudre de sandaraque.
Encre de diverses couleurs et plumes portant leur encre.
Épingles noires ou blanches raffinées, ou en boîtes.
Éponges fines de Venise, pour la toilette et pour les dents.
Essence de bergamotte, de citrons, de menthe, thym, roses, musc, cédrat, néroli, mille-fleurs, lavande, marjolaine et autres.
Essence vestimentaire de Dupleix, pour lever les taches.
Essence de savon liquide ou en poudre, pour la barbe.
Essence de Colmant pour lever les taches au revers des boîtes.
Ekmeleck ou savon des sultanes. Encens.
Étuis, éventails, éperons de fantaisie de toutes les façons.
Farine d'amandes douces ou amères, parfumée ou non.
Fers à lisser les cheveux, papillotes, plombs et invisibles.
Fers dorés et bronzés pour plier les étoffes de soie.
Flèches, arcs, sarbacanes, de toutes les grandeurs.

Gants pour hommes et pour dames, de daim, castor, remaillés ou glacés; de soie, fleuret, poil de lapin, de toutes les grandeurs.
Garde-nappes, gobelets en cristal et à étuis.
Huile épurée, verres et mèches pour quinquets et reverbères.
Huile antique et pommade romaine pour enlécher les cheveux.
Houppes de cygne, peignes d'écaille, d'ivoire ou de corne.
Jarretières, bretelles et corsets élastiques, parfumés ou non.
Iris, boules d'iris, papiers à cautères, de Cadet de Paris.
Jouets d'enfans, jeux de domino, dames, loto, échecs, reversis, honchet, assaut, siam, villes ou maisons à bâtir, théâtres, opéras, boîtes et caractères pour imprimer, jeux de sciences, etc.
Lait virginal, de concombres ou de roses pour la fraîcheur du teint.
Miroirs portatifs, et flacons de toutes les qualités.
Moutarde et vinaigre de Maille, à l'usage de la table.
Nécessaires pour la barbe, la toilette et la couture.
Opiat pour les dents, en boîtes d'étain ou de faïence.
Porte-feuilles de poche et de voyage.
Pains de savon pour la barbe; autre pour lever les taches.
Pastilles à brûler, pour parfumer les appartemens.
Pâte d'amandes, liquide, pour blanchir les mains.
Pantoufles de chambre, fourrées ou non.
Petits flacons d'essence de roses de Constantinople.
Pommade rose pour les lèvres, et noire pour les sourcils.
Pommade et poudre de Grasse et de Paris, à toutes les odeurs.
Pommade au concombre, au limaçon, à la providence et à la reine, pour blanchir et embellir le teint.
Pommade à la moelle de bœuf et à la graisse d'ours, pour faire croître les cheveux.
Pommade épilatoire, et pincettes pour arracher les poils.
Poudre de corail, pour les dents; autre pour teindre les cheveux.
Pinceaux de poils de petit-gris, pour mettre le rouge.
Papier gras pour décrasser et enlever le rouge.
Rubans de soie, de velours, de fil et de laine.
Racines de guimauve pour les dents.
Rouges de toutes les nuances et qualités.
Spécifique de Paget, pour la destruction des punaises.
Savonnettes de toutes les qualités.
Son d'amandes pour les mains et les bains.
Semelles de crin, de liège et de soie.
Sacs à ouvrage en velours, drap, percale, nankin, levantine et taffetas, brodés ou non, dans le nouveau goût.
Soie à coudre, cordonnets, fil et limoge à marquer.
Thé de Suisse, de Chine, et thé impérial.
Tire-bouchons, tire-bottes et crochets.
Trésor de la bouche; tasses de rose pour les fleuristes.
Tabatières, bonbonnières, et divers objets de tour, de Paris.
Vinaigre de racines, pour ôter les taches du visage, et masques de Couche.
Vinaigre de rouge de Maille, pâle, foncé et très-foncé.
Vinaigre de vertu, qui guérit le mal de dents.
Vinaigre de storax, de perle, et blanc de vinaigre pour effacer les rides.
Vinaigre fondant, pour les cors des pieds.
Vinaigre astringent, à l'usage des dames.
Vrai vinaigre des quatre-voleurs, préservatif pour ceux qui sont obligés de s'approcher des malades.
Vinaigre rafraîchissant pour ôter le feu du rasoir, à l'usage de la toilette et de la garde-robe.
Yeux d'émail pour les oiseaux empaillés, et huchoirs pour les percher.

On peut se procurer dans ledit Magasin divers objets d'utilité et de nouveauté, quoique non détaillés sur ce Catalogue.

Nota. Les Personnes qui désireraient, pour cadeaux ou étrennes du jour de l'an, ou pour jouets d'enfans, faire exécuter, soit à Paris ou toute autre ville de fabrique, différens objets de fantaisie, peuvent communiquer leurs idées au Magasin, où on les fera exécuter conformes à leurs désirs.

*Le Magasin est rue St-Dominique, n.° 67, à côté du Passage des Célestins, A Lyon.*

Reproduction fac-similé d'un prospectus de magasin-bazar (premier Empire). — Monterrad, marchand-quincailler et parfumeur, figure sur l'*Indicateur de Lyon* de 1810.     (Collection Léon Galle.)

* A remarquer que la forme de ces sortes de prospectus, texte et encadrement typographique, ne varia pas depuis la fin du dix-huitième siècle jusque vers 1828.

Affiche-réclame lithographique pour l'ouvrage de Montfalcon : *Insurrections de Lyon* (1831-1834).
(Collection Félix Desvernay.)

bibelots, les objets d'utilité et les « diverses nouveautés des meilleures fabriques » qui se vendaient en ces bazars, dépendaient pour la plupart, des corps des Merciers. Quelquefois ces prospectus donnent les prix, — et ils se trouvent, est-il besoin de le dire, doublement intéressants, — d'autres fois, ils placent en tête, une vignette qui peut être la reproduction même de l'enseigne ou une image documentaire se rapportant aux objets dont le fabricant fait commerce. Mais, le plus généralement, ce sont des feuilles de 20 ou 25 centimètres sur 35 ou 40, d'une composition très serrée, en petits types d'elzévir, enserrée dans un cadre à petits ornements. Typographie partout identique, — la mode, en ce domaine, ne variant pas — que les prospectus soient imprimés à Paris ou à Lyon. Si bien que l'intérêt local réside, ici, non dans une forme extérieure particulière, mais bien dans la connaissance de certaines maisons lyonnaises — alors que l'intérêt général se trouve dans le détail des objets qui figurent sur la liste énumératrice. C'est ainsi que le

prospectus de Monterrad nous apporte les « couverts en métal argenté », les « yeux d'émail pour les oiseaux empaillés », et parmi les jouets d'enfants, les « boîtes et caractères pour imprimer », — toutes nouveautés pour le moment.

Monterrad et Rousset, deux types de prospectus, l'un perpétuant à travers le siècle, le genre ancien, l'autre dans le style nouveau, quoique, conservant

Prospectus-réclame pour un établissement de bains lyonnais. Lithographie de 1837.
(Cabinet des Estampes de la Bibliothèque Nationale, à Paris.)

toujours le léger cadre-ornement d'autrefois ; l'un tout entier imprimé, l'autre mélangeant lourdement, gravure et lithographie.

Monterrad et Rousset, — deux dates distinctes ; deux façons de publicité.

Tout au contraire les cartes ou prospectus qui vont suivre appartiennent à des genres multiples et à des époques différentes que la forme extérieure, le style si l'on ose s'exprimer ainsi à l'égard de choses sans style, préciseront, suffisamment, pour le lecteur.

Il y aura de tout là-dedans ; et des inventeurs qui veulent lancer, vulgariser

## FABRIQUE DE BALEINES
### & Magasin de Fournitures pour Parapluies
### DE J<sup>n</sup>. ROUSSET
### Rue Mulet N.º 1 à Lyon

*Prospectus-catalogue d'un fabricant de baleines (époque de la Restauration).*
(Collection de M<sup>lle</sup> Céline Giraud.)

* Rousset figure sur l'*Indicateur de Lyon* de 1813. Il était, alors, dans ce domaine le seul fabricant.

une machine, une mécanique nouvelle, et des marchands de cirage, et des établissements de bains, et des coffretiers, et des horlogers, et des chapeliers. Même un fantaisiste du crayon, un de ces artistes quelque peu nomades qui font penser aux portraitistes exerçant leur talent, leur métier veux-je dire, à la terrasse des cafés et promettant en cinq minutes, ressemblance parfaite.

F. D'Esquille, dessinateur-inventeur! cela ne nous dit plus rien.

Carte-adresse d'un dessinateur, F. D'Esquille, se disant l'inventeur du « dessin-portrait à la mine de plomb ineffaçable ». Prospectus de grand format, à la fois artistique et commercial. Lithographie de 1839.
(Cabinet des Estampes de la Bibliothèque Nationale, à Paris).

Et cependant combien durent, alors, se payer le luxe d'une mine de plomb « esquilleuse »; combien durent ainsi se montrer, en des groupes sympathiques et en des tableaux de famille, — œuvres ancestrales de la photographie à l'usage des noces et des militaires,— et combien de maisons lyonnaises, si elles voulaient s'ouvrir devant nous, laisseraient apparaître quelques-uns de ces chefs-d'œuvre « ineffaçables », dessinés « en une seule séance et de la plus parfaite ressemblance. » Ce qui les distinguerait, au moins, des portraits ayant demandé plusieurs séances, pour n'aboutir qu'à une ressemblance toujours douteuse.

Remarquez que chaque époque a eu ainsi, ses D'Esquille, ses imagiers plus ou moins photographes, jusqu'au jour où apparut le daguerréotype. Les silhouettes, les physionotraces, les découpages aux ciseaux, eux-mêmes, ne furent-ils pas les manifestations originales de ce besoin constant du portrait à graphique précis?

Invention nouvelle et bien lyonnaise, c'est la *Canetière économique*, avec l'image de la mécanique, non pas un mauvais bois quelconque, mais un dessin gentiment lithographié qui montre tout ce qu'on eût fait de la lithographie si elle n'avait pas versé, immédiatement, dans le fossé de la banalité commerciale.

Prospectus lithographié pour une nouvelle mécanique intéressant la fabrication lyonnaise (1831).
(Collection Félix Desvernay.)

Toutes les villes peuvent ainsi fournir quelques intéressants spécimens de prospectus qui, malheureusement, restèrent presque toujours à l'état d'œuvre isolée, le goût du moment n'étant pas aux tentatives artistiques.

J'ajoute que cette feuille était à la fois affiche et prospectus, suivant un usage fort répandu, pouvant à la fois s'afficher sur les murs, se placer en vitrine et se distribuer dans la rue. De proportions restreintes l'affiche n'avait pas encore conquis son individualité, si bien que toute réclame sur feuille volante remplissait un double but. Affichage et circulation facilement se confondaient.

Une salade au goût du jour c'est, certainement, la pièce intitulée *Cirage dit le Restaurateur de la chaussure*; le char de Phébus, un encadrement à palmes et à cornes d'abondance soutenu par deux déesses parfaitement restaurées et, pour couronnement, la Charte entourée des classiques drapeaux tricolores. Singulier assemblage — d'ornements ayant dû servir à quelque modèle autographié de maître d'écriture, — et de clichés typographiques, à usages multiples, faisant alors partie de la fonte de tout imprimeur.

La Charte mise en annonces; la Charte servant d'enseigne à un cirage!

Carte-adresse lithographique d'un coffretier lyonnais, avec petites images se rapportant aux différentes sortes de malles, coffres et étuis et représentant les péripéties du voyage (vers 1840).
(Cabinet des Estampes de la Bibliothèque Nationale, à Paris).

Quelque bizarre que soit la chose elle ne saurait être considérée comme une exception. Lorsqu'on fera de façon approfondie l'histoire du prospectus, plus d'une fois, en effet, la Charte jurée par le bon roi Louis-Philippe apparaîtra, prenant sous son égide toutes les inventions, tous les produits de fabricants aptes à faire vibrer la corde patriotique.

Pauvre Charte, on l'a déjà vu, mise en bouteille, et que l'on retrouve ici, savonnée, passée au cirage! Charte bon enfant comme le régime lui-même.

Pauvre Charte qui, un jour, devait inspirer à un fabricant l'idée d'une Charte commerciale donnant en vingt articles les bases du « commerce honnête »; charte précieuse entre toutes, mais hélas encore plus fragile que toutes les constitutions politiques, si faire se peut.

Prospectus-réclame lithographié (époque de la Restauration) auquel on a ajouté, dans le cadre du haut, sous Louis-Philippe, la Charte de 1830, suivant le petit cliché qui se joignait alors à toutes choses. Antérieurement, sans doute, il devait y avoir sur ces tablettes soit des palmes ornementales, soit des fleurs de lis. (Collection de la Bibliothèque de Lyon.)

Place au calembour. Le voici dans toute sa fantaisie, et dans toute son horreur. Forcément, il devait se déchaîner en une ville qui, depuis près de quarante ans, était par ses graveurs et ses lithographes le grand centre où se fabriquaient et d'où rayonnaient sur la France entière ces feuilles de calembredaines destinées à prendre place dans les sacs de bonbons, dans les papillotes, dans toutes espèces de jeux et, que l'on pouvait voir, encadrées, figurer triomphalement, sur les murs des chambres ouvrières.

Et puis, pour le cultiver, pour l'illustrer de toutes façons, le « calembourdier » Randon était là, Randon que nous venons de voir travaillant aux étiquettes de bouteilles, par la plume et par le crayon. Or c'est à lui, justement,

Carte-réclame, lithographique, d'un voiturier-déménageur (vers 1850).
\* La présence de montagnes dans le fond vise les déménagements au dehors et à la campagne, même lorsqu'il s'agissait de routes montagneuses et difficiles à gravir.

que l'on doit le *Six-Rage* (!!) *de graisse carbonisée* ici reproduit, le *Six-Rage*, « ainsi orthographié » avoue naïvement l'inventeur en une note manuscrite, « pour mieux attirer l'attention du public. »

En vérité, l'idée n'était point mauvaise à une époque où le puffisme commercial commençait à se montrer, inondant le marché de multiples produits, et où la lutte pour la vie, déjà, avait revêtu toute son âpreté. Le *Six-Rage* fit école et si l'époque ne trouva pas d'emblée les *Chats-peau* (c'est à dire le chat dans un chapeau) elle donna, avec Randon toujours, les *Nécessaires*, les *Pas-pieds* (Papiers), les *fers do (et) ré*, les *bas laine* (pour la grasse et placide baleine). De quoi faire rougir le *Tintamarre!*

L'ENSEIGNE DE PAPIER : ÉTIQUETTES, CARTES, PROSPECTUS.

Prospectus-réclame « calembourdier » pour un fabricant de cirage (époque Louis-Philippe).
Composition lithographique de G. Randon.
Amusante épreuve accompagnée d'annotations manuscrites de la main du fabricant.
(Collection Félix Desvernay.)

\* Ce dessin à esprit « calembourdier » et à allusions politiques, vise à la fois le grand conservateur, de la chaussure — qui est donc le cirage Henry, — le grand conservateur... de la vue, — les lunettes que le bonhomme du milieu tient en ses mains sont suffisamment explicatives — et le grand conservateur... politique, orné d'un faux-nez. — Ce même bonhomme qui personnifiera, pour Randon, le type du *réactionnaire*, se rencontre dans mainte vignette appartenant à la première période des œuvres de notre artiste.

Saluez! Voici une belle pièce, voici un beau lion blessé, le fer dans la plaie, mais fièrement campé. Enseigne parlante, pour les *Insurrections de Lyon*. Et c'est une affiche de librairie qui montre qu'en ce domaine, Lyon n'était pas au dessous de Paris. Affiche d'intérieur, empressons-nous d'ajouter.

Puis toute une série d'images-réclame d'un art très inférieur, mais d'un intérêt non moins grand, et qui, toutes, portent bien leur date. Réclame pour les Bains du Jardin, rue Belle-Cordière, — d'autres établissements du même genre figureront sur leurs cartes une belle dame en sa baignoire; — réclame

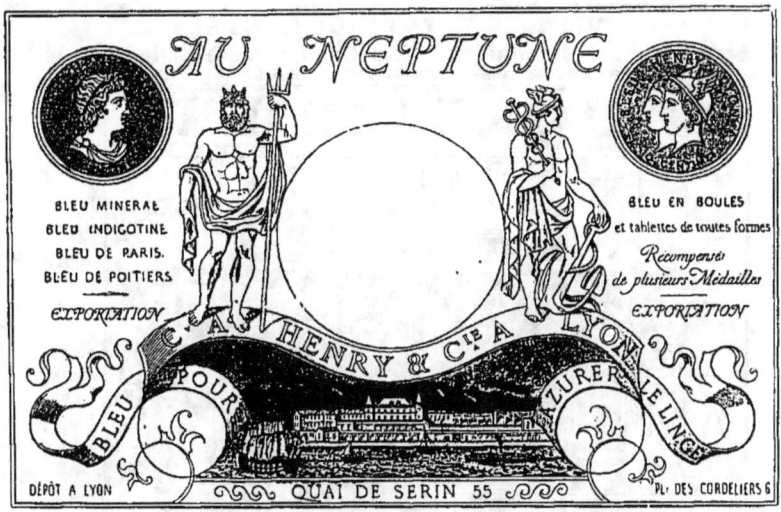

Carte-réclame gravée sur cuivre pour une fabrique de bleu (Second Empire).
(Collection de l'auteur.)

* Le triomphe de la pacotille et du mauvais goût! L'époque bénie de la lithographie commerciale, du cuivre commercial et, surtout, de l'acier, — avec les médailles obtenues aux Expositions, — avec les marques de fabrique, avec les personnages allégoriques — (ici Neptune et Mercure).

pour Carret, coffretier, rue Neuve et rue Gentil; — réclame pour un boutiquier de la place Bellecour qui nous donne une image fidèle de son magasin aux bibelots multiples s'épanouissant en la montre. Un genre qui sera fort apprécié, qui fera fortune, pourrait-on dire, et qui de 1845 à 1860 inondera les particuliers de prospectus, combien curieux! pour la physionomie extérieure des boutiques, pour l'arrangement des devantures.

Puis encore — et nous approchons ici des temps modernes, — la réclame avec portrait-charge, la réclame à personnages entamant un dialogue illustré, la réclame aux célébrités locales qui, dès la fin du second Empire, fournira

d'amusantes pages aux iconographies particulières ; — du reste, une sorte d'art photographique qui se retrouve partout, les mêmes scènes se reproduisant, de façon identique, les mêmes personnages tenant le même dialogue.

La réclame aux classiques :

— *Où allez-vous, où courez vous ainsi?*

— *Si vous voulez être habillé comme moi, d'un complet de coupe élégante, allez, mon cher, aux Grands magasins de la porte de Chine.*

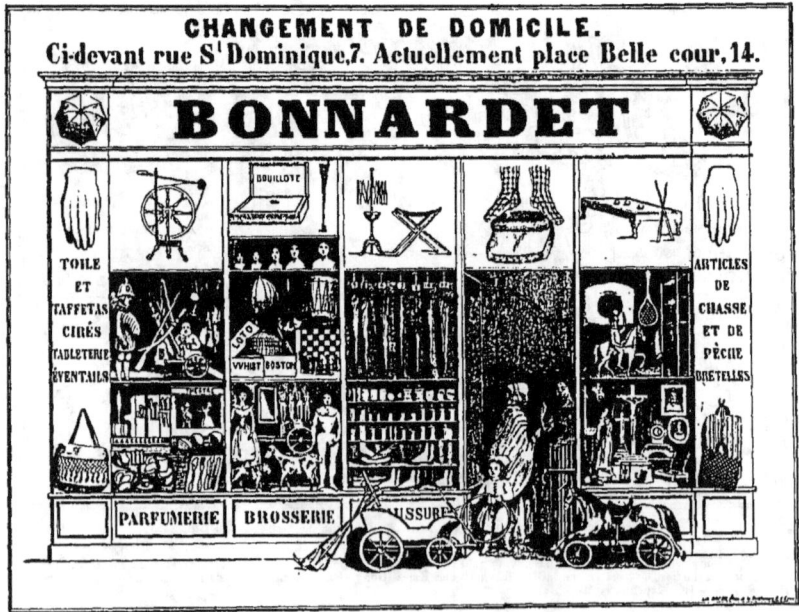

Prospectus-réclame, lithographié, d'un magasin lyonnais, envoyé comme annonce de changement de domicile (Second Empire).
(Collection Félix Desvernay.)

— *Mon cher, je ne pouvais plus trouver de bon café, mes digestions ne se faisaient plus, je devenais acariâtre, sans cesse des discussions pénibles éclataient pour un rien entre moi et ma femme, lorsque l'idée m'est venue d'entrer dans les nouveaux magasins de la Compagnie des Cafés X\*\*\*, et depuis ce moment, les bonnes digestions me sont revenues et le calme est rentré dans mon intérieur.*

— *Que portez-vous ainsi soigneusement empaqueté?* — *Des quenelles du*

*nouveau restaurant X\*\*\*. Elles sont succulentes : je les cache pour ne point faire d'envieux.*

J'en passe et des plus extravagantes. Bref, la réclame que l'on pourrait appeler — pour la distinguer d'autres manifestations du même genre — *par demandes et par réponses*, la réponse donnant régulièrement l'adresse désirée, l'adresse de la maison-modèle — ici le meilleur dessert, là l'insecticide parfait; ici le cycle hors concours, — « on ne lutte pas contre la première marque du monde », — là l'alimentation sans rivale.

Prospectus-réclame de pédicure, distribué dans la rue, et dessiné par Labé, caricaturiste lyonnais (vers 1872).
(Bibliothèque de la Ville de Lyon.)

\* Cette image parut d'abord comme annonce-réclame dans une feuille caricaturale lyonnaise, avant de servir de prospectus. Pédicures, dentistes, photographes forment, en tous pays, une trinité qui, facilement, recourt au portrait-charge et à ce mode de publicité. Et les personnages, eux-mêmes, appartiennent, en quelque sorte, aux types de la ville.

La réclame qui, bientôt, trouvera nouveau prétexte à publicité dans les nombreuses ouvertures d'établissements publics, genre bars, brasseries, comptoirs, si nombreux dans toutes les villes à partir de 1880.

Une maladie ! une invasion !

« Ce soir !! — Ce soir irrévocablement !! — C'est ce soir !! »

Et devant une devanture quelconque la foule se presse. Ouverture « sensationnelle » — c'est le terme consacré, éternellement identique !

Prospectus amusants pour qui voudra faire, quelque jour, l'histoire de la soif, toujours plus insatiable, des grandes cités, et tenter une récapitulation des comptoirs, bars, caboulots, à l'apparition subite et à la disparition, souvent aussi précipitée. « Caboulottage » lyonnais à la hauteur du « caboulottage » parisien. Petits prospectus vulgaires, également mal imprimés sur mauvais papier.

Collectionneurs, gardez ces papiers gris et sales, modèles de typographie à clous; ils auront quelque jour leur intérêt.

Après le caboulot, la maison d'habillements confectionnés. Ne furent-ils pas, ne sont-ils pas, toujours, les deux grands fournisseurs de la réclame distribuée dans la rue, les deux maîtres du puffisme.

J'ai esquissé ailleurs, je veux dire en mon *XIX<sup>e</sup> Siècle* (1), l'histoire de la publicité extérieure, du prospectus ; je n'insisterai donc ici que sur un point : l'excellence du terrain lyonnais pour cette sorte de littérature qui est bien réellement la littérature propre au « solde » et à certaines spécialités particulières.

Parcourez, en effet, ces carrés de papier, placez côte à côte ceux de Paris et ceux de Lyon, et vous acquerrez la conviction que Lyon a trouvé, en ce domaine, le *summum*, ce qui est naturel, ce qui devait être, puisque c'est chez lui que le *solde* fleurit, s'épanouit en toute sa beauté.

Chefs-d'œuvre d'enseignes sur papier marchant de pair avec les chefs-d'œuvre de l'enseigne extérieure, accrochée.

Tous les boniments de la liquidation forcée, vous les retrouverez là, imprimés au lieu d'être aboyés (2)... tous, à commencer par les classiques : *C'est fini!!! Attention!!! — La maison n'a ni dépôt ni succursale!!! — On ne vend pas, l'on donne! — Tout un mobilier pour rien! — On ne paie qu'après avoir pris l'objet! — Chaussez-vous à la cordonnerie du XX<sup>e</sup> siècle. Plus de Va-nu-pieds!*

*Oui!! parfaitement!! c'est fini!!! C'est la ruine!!!* « Après
« avoir été exproprié par mon
« propriétaire, ruiné par les Grands
« Magasins, me voilà réduit à habi-
« ter dans ce petit coin.

Publicité commerciale par l'image.
Feuille distribuée dans les rues, sous la présidence de M. Thiers.
(1873)

* Cette pièce est doublement intéressante d'abord parce qu'elle montre la popularité dont jouissait, alors, M. Thiers, et sera ainsi, à retenir pour son iconographie ; — ensuite, parce qu'elle donne la forme d'un genre de réclame qui eut longtemps la vogue à Lyon.

« Citoyens!!

« Le peu qu'il me reste en vêtements pour hommes et jeunes gens vous
« appartient, entrez dans ma petite boutique comme chez vous, aidez-moi à

---

(1) Paris, librairie Firmin Didot et C<sup>ie</sup>, 1892. Un gros volume in-4, avec nombreuses illustrations noires et coloriées.

(2) Voir, chapitre v, pages 122 à 125.

« réaliser mon actif, sans cela me voilà réduit à crier dans les rues de Lyon,
« du matin au soir :

« *March. d'Habit! Habit! Habit!* »

Et encore :

*Le Gaspillage d'Email et de Vaisselle! — Tout doit disparaître c'est la loi! — A moi, à moi, on m'assassine!! — En me ruinant, citoyens, on vous*

Prospectus-réclame distribué dans les rues pour l'ouverture d'un débit de liqueurs (vers 1880).
\* Type de prospectus de brasserie sur papier extra-mou. A Lyon, comme à Paris, il y eut, durant quelques années, la fièvre des établissements qui s'ouvraient pour se refermer, en quelque sorte, presque aussitôt, changeant, chaque fois, de titre et de genre.
La collection de ces petites feuilles, de ces réclames d'établissements, nulles ou point de vue artistique, est précieuse pour l'histoire des brasseries, bars et autres débits de boissons locaux.

*ruinera : vous n'aurez plus, pour rien, des chaussures de premier choix ;* — sans oublier les prospectus à chanson ou à poésie sentimentale, — dans ce genre, le *De Profundis* est un chef-d'œuvre, — les appels au peuple et les cris d'alarme jetés au travers de la page, imprimés en grosses lettres, comme une invocation suprême à la pitié : *La Révolution! — La Famine! — L'Ennemi! — La Ruine! — Le Choléra! — La fin du monde!*

Que sais-je encore !

Peu important, du reste, les épithètes. Ce qu'il faut, c'est retenir le

passant, c'est tirer l'œil de celui qui va recevoir le prospectus en sa main. Et pour ce faire, rien n'est trop gros, aucune extravagance ne saurait être négligée. Il est tant distrait, tant affairé, le passant!

Il y a encore l'esprit d'à-propos. Savoir tirer profit des choses ou des personnages que l'actualité met au jour n'est pas une qualité négligeable. Dans cet ordre d'idées certains industriels ont eu de véritables trouvailles; je n'en veux pour exemple que le petit papier ici reproduit : *Est-il coupable?*

Prospectus-réclame d'un magasin d'habillements en liquidation distribué dans les rues.
(Bibliothèque de la Ville de Lyon.)

* Un des *spécimens* les plus réussis du puffisme et du charlatanisme commercial présenté un peu sous la forme des anciennes lettres de décès. A Paris on vit, dans le même genre, *Pleurez, pleurez sur son sort*, et *Réservez une larme à votre pauvre Guillaume Tell* (naturellement des magasins de confections). Jamais on ne saura toutes les larmes qui se versèrent, tous les regrets qui se manifestèrent dans ces industries très particulières du vêtement et de la chaussure en solde.

*Oui ou Non!* Aujourd'hui cela ne signifierait pas grand chose, ce serait même, pour le public un rébus indéchiffrable. A l'époque du procès de Rennes, c'est à dire en août 1899, cela se pouvait facilement comprendre de tous : l'effet cherché était obtenu sans difficulté. Tout le monde se laissait faire et prenait en main le prospectus au lieu de le refuser, de le rejeter violemment! Et maintenant c'est un papier classé qui ne saurait manquer à aucun collectionneur de documents sur la période dreyfusienne.

**Apportez Tous**
VOTRE MAUVAISE MONNAIE
On vous l'échangera contre du Bon Argent.
(UN JOUR SEULEMENT)

J'ai l'honneur d'informer les habitants de LYON et des environs que je suis arrivé dans votre ville pour reprendre toute la mauvaise monnaie.
Toutes les pièces en argent et tous les sous étrangers n'ayant plus cours en France.
Je vous ferai remarquer que je reprends
Même les sous que les Banques et Bureaux de change vous ont refusés jusqu'à ce jour
et les paie suivant la valeur qu'ils ont dans leur pays.
Il suffira pour vous en débarrasser, de me les apporter, SAMEDI 19 FÉVRIER, de 8 heures du matin à 6 heures du soir, rue VICTOR-HUGO, 66, près la gare de Perrache.
Dans l'attente de votre visite, j'ai l'honneur de vous saluer
DUGAILLY

NOTA. — Les personnes n'ayant pas le temps de s'absenter, PEUVENT M'ÉCRIRE; je me rendrai à leur domicile.
Les collectionneurs pourront se procurer chez moi des pièces de 5 francs en or et en argent et de 20 francs en or, à l'effigie du Pape.

Lyon.— Imp. J. Gallay, rue de la Poulaillerie, 1

Prospectus-réclame distribué dans les rues de Lyon. (Réduction au quart) 1897.

Il y a également, dans l'ordre des attirances, les fêtes, les fêtes qui, généralement, retiennent au dehors un public nombreux, peu habitué aux sorties, et descendu de chez lui avec l'idée fixe d'acheter, tout en cherchant les occasions, les objets de première nécessité. C'est pour ce public que se rédigent les prospectus : « *A l'occasion des fêtes de Pâques*, — ou *de l'Ascension*, — ou *de la Pentecôte*, — ou *de Noël*, » — car il est particulièrement sensible à ce qui lui semble avoir été fait à son intention. A tel point qu'on pourrait facilement, à l'aide du prospectus, connaître, jusque en ses plus profonds replis, les bizarreries de l'âme humaine.

L'un s'adresse au peuple, à tout le monde, l'autre s'adressera à une classe de gens parmi lesquels il sait devoir trouver ses acheteurs. Le prospectus n'existe pas seulement par sa littérature; il vit surtout par son aspect extérieur, c'est à dire par sa typographie. Telles lettres portent : telles autres ne disent rien. L'imprimeur est donc pour une bonne part dans le succès ou l'insuccès de ces carrés de papier qui, distribués par milliers aux grands jours des *déballages*, des *soldes*, des *occasions*, sont un peu pour les industriels comme les monnaies que, dans l'ancienne monarchie, on distribuait au peuple en guise de don de joyeux avènement.

Où s'arrêtera le prospectus — feuille purement typographique ou image soigneusement enluminée. Mieux encore : où n'ira-t-il pas? Il a vu les feuilles à combinaisons, à pliages, à transformations — celle de Clarion a été reproduite ici, plus haut (1) — le voici

(1) Voir page 309.

**Chaussures à 7 sous la paire**
Un lot d'environ 400 douzaines soit 4800 paires assorties
du 35 au 41 sera mis en vente
**LUNDI 2 MAI, à 9 heures du matin**
par les Magasins de chaussures
**A L'OGRE** 71, rue de l'Hôtel-de-Ville
(à l'angle du passage de l'Argue)
Cette **Vente spéciale** comporte en outre, plusieurs lots de BOTTINES et SOULIERS pour Hommes et Dames à des prix invraisemblable vu la qualité :
**2 fr. 95    4 fr. 95    7 fr. 95**
(Voir les journaux de Dimanche matin)

Prospectus-réclame distribué dans les rues de Lyon.

qui inaugure les almanachs et les jeux — les jeux surtout, avec lesquels il s'agit de trouver le chemin qui conduit au magasin distributeur.

Prospectus de toutes formes, de toutes sortes, aux papiers de toutes couleurs, qui apparaissent et disparaissent avec la même rapidité ; prospectus de ce commerce international dont j'ai déjà esquissé la physionomie. C'est dans la rue qu'a lieu la grande bataille du papier ; et c'est partout, sur les trottoirs, sur la chaussée, contre les bouches d'égoûts que, quotidiennement, se peuvent compter les morts et les blessés, — tous ceux que rejeta une main sans pitié. Il faut pardonner aux ignorants.

Laissons les considérations générales ; revenons aux choses purement locales.

D'abord, surnageant avec peine au milieu de tout cela, quelques pauvres prospectus à désinences lyonnaises, à spécialités lyonnaises, — la rareté dans ce domaine, — *A Guignol*, vêtements d'hommes et d'enfants ; — *la Lyonnaise* dite eau des Canuts ; — *Au réveil du lion... lyonnais.*(!!)

Prospectus-réclame distribué dans les rues de Lyon.

Prospectus-réclame distribué dans les rues de Lyon.

Prospectus-réclame de marchand de pipes distribué dans les rues. Lithographie.
* Autre type de réclame commerciale, également fort à la mode, durant une certaine période.

Puis enfin, deux autres particularités qui, elles, ne sauraient être passées sous silence ; Guignol et le somnambulisme, le somnambulisme dont les adhérents se font partout nombreux, et Guignol que l'on peut appeler un vieil ami.

Le somnambulisme ! Est-ce que Lyon n'est pas une de ses capitales, mieux encore une de ses places fortes ?

En la ville au catholicisme froid, à la religion grise, il fleurit, il triomphe.

Donc jetons un coup d'œil sur les boniments de mesdames les somnambules distribués en la rue lyonnaise.

Ici papier gris, vulgaire, là beau chromo cerise. — N'est-ce pas, comme saint Antoine de Padoue, une spécialité locale ! Seulement le saint, pour faire retrouver les clefs perdues, n'a besoin d'aucune publicité, tandis que Mesdames Julia, Juliette, Léopoldine, Georgette, Jeanne, Marie, Augustine, Stéphanie, Amélie, Marceline, Odette, Aliba et autres célébrités ne craignent point de recourir aux promesses alléchantes des prospectus, qu'elles soient somnambules de naissance ou d'occasion, et même, — ce qui se voit souvent — par ricochet.

Toutes les spécialités de mesdames les « artistes spirites » — donnons-leur

Prospectus-réclame, chromolithographié, d'un magasin de vêtements distribué dans les rues et ayant, au verso, l'énumération des occasions.

le titre dont elles aiment tant à se parer — vous les trouverez sur ces prospectus, sur ces petits papiers, — les unes se disant « très bonnes pour maladie », les autres « excellentes en amour et mariage »; les unes faisant leur affaire des questions d'argent, procès, héritage, les autres se confinant dans les recherches, ou bien encore proclamant leur infaillibilité pour les bons numéros de loteries, un commerce florissant; — toutes affirmant être « initiées aux pratiques mystérieuses des Hindous »; ou bien encore se proclamant, en leur langage spécial, « compositeur tarot inconnu. » *(sic)*.

Artistes spirites, cartomanciennes, magnétiseuses, somnambules — nouveau et vieux jeu — elles ont des devises, ces dames. « J'instruis, guide et console », dit l'une. — « Je prévois et je dissipe les ténèbres », dit l'autre. Du reste, toutes « célèbres » ou de « célébrité reconnue », qu'elles soient, ou non, élèves diplomées de je ne sais quelles écoles.

Et tout ça depuis cinquante centimes pour les militaires et les bonnes d'enfants, jusqu'à la grosse pièce ronde, soit cinq francs, pour les gens du monde qui veulent se faire faire le grand jeu, chez les « *tarotières* de première classe annonçant — tels les restaurants à cabinets particuliers, — qu'elles ont de « nombreux salons élégants et même luxueux; — de quoi satisfaire les plus exigeants. »

Prospectus-réclame, chromolithographique, distribué dans les rues de Lyon (1899).

\* Ce jeu — le dernier cri du jour — sorte de jeu d'oie et de labyrinthe — a fini par devenir, bien vite, un jeu-omnibus dont quantité de maisons se sont servies, à Paris comme en province. Telles les chromos, images pour tous les goûts, se trouvent choisies par les industries les plus diverses, suivant les préférences du marchand, — tel le chemin qui conduit ici à la *Compagnie Internationale* conduira, ailleurs, à la *Compagnie Coloniale*, à la *Société des Tailleurs réunis*, ou à quelque grande maison d'approvisionnement.

Somnambules lyonnaises, clientes préférées des imprimeries à bon marché, qu'il n'était pas possible de passer sous silence en un pays où les *guérisseuses*

tiennent une place capitale. Somnambules qui, contrairement à leurs
« consœurs » de Paris, paraissent négliger le marc de café pour se confiner
entièrement dans les cartes et dans les lignes de la main. Somnambules dont
la littérature, il y a quelques années, jonchait le sol des rues lyonnaises — et
dont il serait regrettable de ne pas conserver ici tout au moins un spécimen.

Donc, voici le plus récent de ces prospectus verbeux et prometteurs, seuls
le nom et le domicile de l'artiste étant légèrement modifiés :

> M$^{me}$ DE BIENNAMUZO
> Rue de la Bourse, 52, au 2$^{me}$.
>
> La plus célèbre somnambule de l'époque, prévient sa clientèle qu'elle vient d'obtenir les plus hautes récompenses à l'Exposition. M$^{me}$ de Biennamuzo renseigne sur maladies, mariages, héritages, affaires de famille, successions, procès et recherches de toute nature. Traite aussi pour les maladies des bestiaux. Si vous avez des peines de cœur, si vous souffrez, si vous êtes atteint de maladies et si vous êtes abandonné de tous rendez visite à M$^{me}$ de Biennamuzo : elle vous renseignera exactement sur votre position et vous donnera les moyens de réussir en tout. Prix des consultations, 2 fr.; par correspondance 5 fr. Diplômes d'honneur, nombreuses lettres de félicitations exposées dans ses luxueux appartements. Plusieurs salons à la disposition de sa nombreuse clientèle. Discrétion absolue.

Annonce de somnambule lyonnaise (1900).

Récompenses aux Expositions, diplômes d'honneur, lettres de félicitations,
le somnambulisme ne se refuse plus rien. Que ne fera-t-il pas au vingtième
siècle!

Et maintenant à Guignol, car lui aussi, notre ami, il aime à faire
travailler les frères *typo* et ne recule point devant le luxe de quelque *versicante*.
Il est même tout particulièrement poétique et, facilement, pond des vers quand
il croit s'exprimer en prose. Malheureusement, peu goûté de l'enseigne lyonnaise — comme on l'a montré en un précédent chapitre (1) — il n'a pas à son
avoir de nombreux commerces, et puis, sa littérature nous est déjà quelque
peu connue. Donc contentons-nous de faire un nouvel emprunt au répertoire
réclamier de cet enfant terrible, éternellement marchand de vêtements confectionnés, comme le père Duchêne était marchand de fourneaux.

Il y a de ces spécialités dans les familles et chez les personnages célèbres.

---

(1) Voir Chapitre VIII : *Les Particularités de l'enseigne lyonnaise*

Lecteurs, humez cette poésie malheureusement copiée sur un modèle de la confection parisienne, et n'ayant, ainsi, que peu de rapports de famille avec le prospectus, plus haut reproduit (1), de Guignol historien.

POUR AVOIR DU CHIC, IL FAUT SE FAIRE HABILLER
### A GUIGNOL

Tous les vieux dictons ne sont pas, tous, chenus,
Un surtout : « L'habit ne fait pas le moine. »
On le dit à tort, parmi les plus connus,
Il est bête à manger de l'avoine.
Voulez-vous être bien reçu ?
Dans le monde y faut aujourd'hui t'être cossu.
Faut du chic ! se pousser du col,
Et s'faire habiller chez Guignol !

.˙.

Guignol est présent, et bien qu'il soit ailleurs,
On trouve en sa maison magique,
De quoi se vêtir en bravant les gouailleurs ;
A ses frusqu's on est unique.
Voulez-vous être renversant,
Avoir un genre vraiment épatant,
Du chic et vous pousser du col ?
Faut s'faire habiller chez Guignol !

.˙.

Fussiez-vous bancals, tordus ou mal fichus,
Venez ! il corrige les formes.
Grâce à ses ciseaux, les gents plats ou bossus
Cessent aussitôt d'être difformes ;
Car il sait redresser les torts,
Et fair' des faibl' aussitôt des forts.
Ayant l'chic en s'poussant du col,
N'y a pas de pareil à Guignol !

*Faut s'faire habiller chez Guignol* — entendu. Ne fut-il pas, un instant, le Turenne, le Grand Condé, le Jean Bart de la confection lyonnaise !

Heureux Guignol !

Et je ne te dis pas adieu, mais au revoir, puisque après t'avoir tenu dans la main par le prospectus, nous allons, tout à l'heure, te retrouver, sous un autre vêtement, c'est à dire te voir apparaître sur les murs.

Dernière forme, en effet. Après la réclame aboyée, après la réclame

---

(1) Voir page 234.

Annonce-réclame d'actualité politique (portrait de Carnot) publiée dans les journaux de Lyon. — Caricature de Girrane.

imprimée, distribuée, la réclame plantée en quatrième page des journaux et la réclame placardée sur les endroits spécialement réservés à cette sorte d'exposition publique.

Existe-t-il des pages de publicité à caractéristique lyonnaise? Existe-t-il des affiches à images lyonnaises?

Hélas! en ce domaine il ne faudrait point trop s'emballer, crainte de déception..... Car voilà le fruit de ma récolte : — un Carnot pour annonce de chapellerie, Carnot, jadis très populaire en la grande cité où il devait trouver la mort si tristement; en la grande cité qui a conservé pour lui le culte que l'on doit à la vertu, au dévouement, et qui s'est chargée, sur les murs, sur les enseignes, de rappeler en mille façons ce nom vénéré.

Quant aux affiches, si de temps à autre un Guignol ne venait montrer son profil gouailleur, rien en elles n'indiquerait ne rappellerait d'aucune façon *Lugdunum*, la ville du lion.

Guignol! toujours le bienvenu, qu'il montre sa figure, sa batte et son *sarsifi*, ou qu'il se contente d'un boniment soigné, *chenu*, en vers... agréables à boire. C'est du moins l'opinion de Gnafron, incorrigible buveur.

En réalité, par l'image comme par le texte, c'est encore lui qui fournit le plus. Qu'il s'adresse aux Lyonnais, en prose ou en vers, qu'il soit chez lui, sur ses planches, ou qu'il vienne demander aux murs leur publicité, Guignol n'ignore pas qu'il sera toujours lu, et... apprécié du public. Ici recommandant le *Zan* aux populations enrhumées; là annonçant la réouverture de quelque théâtre dont ses poupées font le succès. De toute façon serrant de près l'actualité, et tenant sur toutes choses à dire son mot, même sur *l'Aiglon* (1), même sur la grande Exposition de Paris, « malheureusement venue après celle

Annonce-réclame illustrée, publiée dans un journal quotidien de Lyon, à fort tirage, *Le Progrès*.

(1) Une amusante parodie de *l'Aiglon* a été jouée en décembre 1900, sur la scène du *Guignol du Gymnase*. Voir sur ce sujet mon livre *L'Aiglon en images*. (Paris, Fasquelle, éditeur, 1901).

de Lyon, mais qu'il est heureux de pouvoir faire connaître aux *gones*. » Car ne faut-il pas que toute chose soit, par lui, appropriée aux idées, aux particularités locales ! Ne faut-il pas qu'il lui donne le baptême lyonais ?

Et cependant, la belle époque de notre personnage paraît être déjà loin. Sur l'affiche, comme sur l'enseigne, il semble qu'il ait fait son temps ; l'on peut même se demander si les générations nouvelles auront encore l'occasion de voir apparaître sur les murs le joyeux Guignol, tant il se fait humble et discret, tant il se réserve pour le théâtre, pour la poupée, son origine première, et très certainement, son dernier refuge.

En vain sur les placards destinés à la publicité murale chercheriez-vous quelque particularité.

Aucune figure lyonaise n'y apparaît — pas plus le lion que le canut — aucune allégorie, aucune allusion propre au sol ne s'y montre.

La médiocrité, la banalité sur toute la ligne.

La seule, l'unique création, — si l'on peut appeler cela création, — c'est un essai de groupement de certaines spécialités en des affiches à cases, à compartiments ; l'affiche-groupe au lieu de l'affiche individuelle : *Les bonnes Adresses, — Les bonnes Maisons*. Et encore n'est-ce point une invention purement lyonnaise, mais bien un mode de réclame propre à la province, les fabricants trouvant en ces sortes de casiers, en ces bandes « réclamières », une publicité grandement suffisante, sans les frais élevés de l'affiche personnelle.

Affiche pour le théâtre de Guignol, dirigé par M. Mercier, donnant un spécimen de littérature « guignolesque ».

A quoi servent les murs de province? Si ce n'est à porter quelques Chéret, bientôt disparus de la circulation, les affiches faites à Paris avec cette destination spéciale — *affichage réservé à la province*, suivant la formule consacrée, — et s'il reste quelque place, à montrer les banales affiches des spécialistes et des grands bazars locaux conçues suivant les habitudes et les typographies de la capitale, ou bien encore — c'est même là la publicité la plus abondante, — les affiches des *Alcazar*, des *Folies*, des *Casino* aux éternelles

Publicité commerciale. Spécimen d'affiche-réclame chromotypographique apposée sur les murs de Lyon (1899).

femmes à maillots et à cuisses rebondissantes, chair publique à l'usage de tous les pays et de toutes les générations.

Et, cependant, quel art intéressant ce serait, si en chacune de nos grandes cités comme dans toute ville étrangère, — allemande, anglaise, flamande, italienne, suisse, — une décoration appropriée au milieu venait orner l'affiche locale; si du paysage lyonnais, — pour ne pas sortir de la région — apparaissait en quelque coin, si des emblèmes, si des allégories, si les attributs des métiers particuliers au pays, venaient rehausser, colorer les placards réclamiers de tous les établissements ayant recours à ce genre de publicité.

Peut-être, quelque jour, un artiste, sentant ce qu'il y a d'originalité en l'œuvre, produira-t-il, de fantaisistes et pittoresques images toutes imbues de l'esprit des spécialités lyonnaises.

Car les manifestations de cette nature sont, en tous pays, venues des artistes eux-mêmes et non des commerçants naturellement rivés à l'habituelle routine, n'osant pas prendre l'initiative d'une chose nouvelle, craignant de se faire remarquer, quoique, cependant, prêts à suivre un Chéret, un Grasset,

Publicité commerciale. Spécimen d'affiche-réclame chromotypographique apposée sur les murs de Lyon (1899).

un Pal, un Guillaume, un Meunier, lorsque ces virtuoses du crayon se présentent à eux avec des maquettes, avec des projets mariant intelligemment l'art à la réclame commerciale.

La conclusion semble donc toute indiquée. Que les artistes lyonnais se montrent et l'affiche lyonnaise sera — qu'ils trouvent des compositions originales, appropriées aux particularités du milieu, et l'on peut être certain que les grands industriels s'empresseront de leur apporter leur concours.

L'affiche étant appelée, peu à peu, à devenir l'enseigne de la société nouvelle n'est-il pas tout naturel qu'elle se spécialise, qu'elle se localise,

qu'elle se fasse en quelque sorte le porte-drapeau des idées, des préférences, des particularités locales.

L'affiche-enseigne! dernière forme, dernière transformation : la marque de possession, voyageant, allant au devant de l'acheteur au lieu de l'enseigne fixe attendant sur sa potence le client.

Rien ne disparaît, tout se transforme suivant l'éternelle loi de Nature.

Et c'est ainsi que, ouvert sur l'enseigne, ce livre se ferme sur l'affiche; -- à moins que ce qui serait peut-être plus juste on ne veuille voir dans l'enseigne d'autrefois une affiche personnelle recouvrant uniquement la maison ou la boutique, alors que l'affiche à venir pourrait être considérée comme une sorte d'enseigne ambulante se répétant à l'infini autant de fois qu'elle se trouve avoir à sa disposition les fameuses « places réservées à l'affichage ».

Distributeur mettant les prospectus dans les boîtes d'une allée.

# XIII

# BIBLIOGRAPHIE DE L'ENSEIGNE

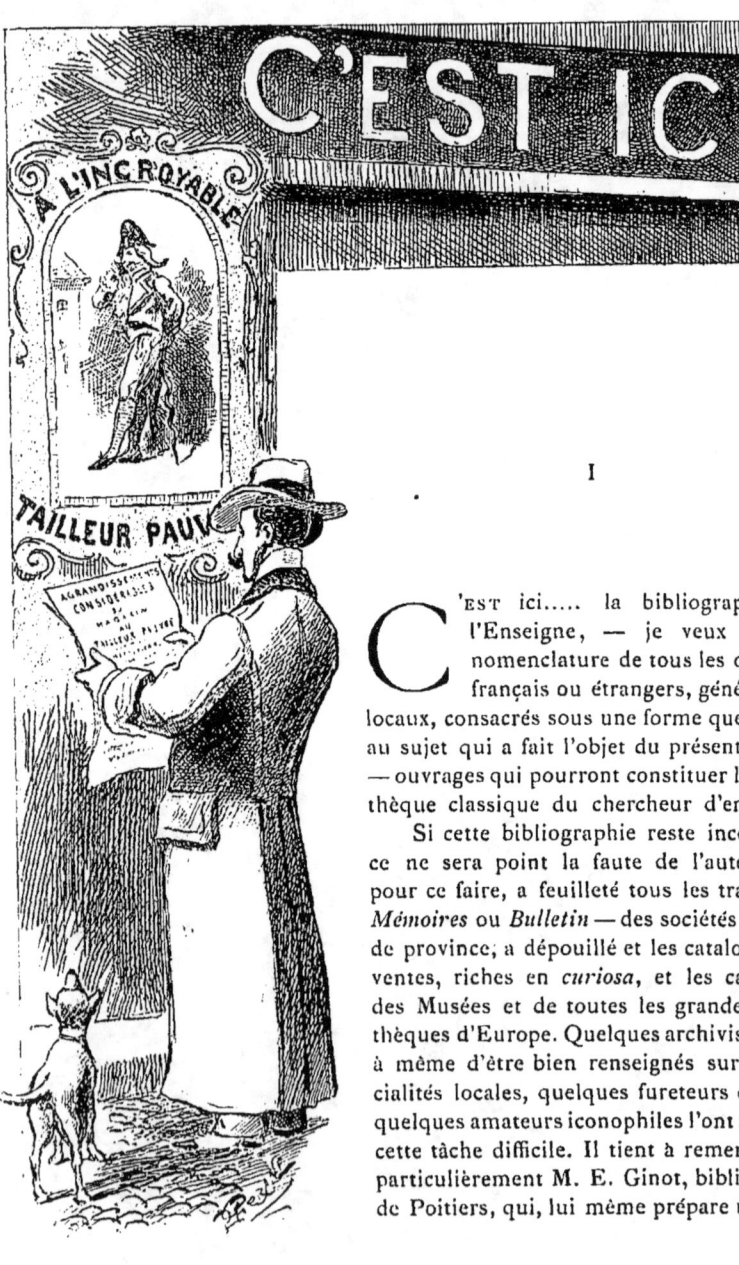

I

C'est ici..... la bibliographie de l'Enseigne, — je veux dire la nomenclature de tous les ouvrages français ou étrangers, généraux ou locaux, consacrés sous une forme quelconque au sujet qui a fait l'objet du présent volume — ouvrages qui pourront constituer la bibliothèque classique du chercheur d'enseignes.

Si cette bibliographie reste incomplète, ce ne sera point la faute de l'auteur qui, pour ce faire, a feuilleté tous les travaux — *Mémoires* ou *Bulletin* — des sociétés savantes de province; a dépouillé et les catalogues des ventes, riches en *curiosa*, et les catalogues des Musées et de toutes les grandes bibliothèques d'Europe. Quelques archivistes, gens à même d'être bien renseignés sur les spécialités locales, quelques fureteurs du passé, quelques amateurs iconophiles l'ont aidé dans cette tâche difficile. Il tient à remercier tout particulièrement M. E. Ginot, bibliothécaire de Poitiers, qui, lui même prépare un travail

sur la matière, M. Gaston Lavalley, bibliothécaire, de Caen, M. Jules Adeline, de Rouen, M. Auguste Germain, de Nancy, M. Ris-Paquot, d'Abbeville, M. Henri Hymans, conservateur de la *Bibliothèque Royale*, à Bruxelles, M. L. Mæterlinck, conservateur du *Musée de peinture* de Gand, M. Armand Heins, un artiste gantois dont les œuvres ne sont pas inconnues des Parisiens.

En plusieurs pays — on le verra par cette bibliographie, — des tentatives ont été faites en vue d'écrire l'histoire générale des Enseignes, et, chose assez caractéristique, presque toujours les auteurs, comme moi-même, ici, ont, tout en visant les généralités, recherché à certains points de vue, le côté local. Dans l'*Histoire des Enseignes d'hôtelleries*, de Blavignac, les enseignes suisses tiennent une plus grande place; dans l'ouvrage anglais de MM. Larwood et Camden-Hotten, c'est Londres et l'Angleterre; dans l'ouvrage hollandais de MM. van Lennep et J. Ter Gouw, c'est Amsterdam et la Hollande; dans l'ouvrage flamand de M. Franz de Potter c'est Gand et le pays flamingeant.

Dans notre bibliographie nous avons fait tenir trois choses :

— 1° Les publications monographiques, n'ayant en vue et ne visant que l'Enseigne : ce sont, en quelque sorte, les ouvrages fondamentaux.

— 2° Les publications locales qui, par un côté quelconque, touchent à l'Enseigne, grandes topographies, histoires des rues et maisons ou bien recueils de documents officiels, volumes consacrés à l'étude des mœurs, poèmes burlesques, etc.

— 3° Les reproductions par l'image, les passages aux ventes de dessins d'enseignes, enfin le relevé des enseignes figurant dans les musées de Paris, de la province et de l'étranger — liste d'autant plus difficile à établir que nombre de collections publiques n'ont encore aucun catalogue imprimé.

L'Enseigne aura, donc, ainsi sa Bibliographie et son Iconographie.

En réalité une quarantaine de villes ont vu dresser le catalogue de leurs richesses dans ce domaine très particulier de l'ornementation extérieure, qu'il s'agisse des bas-reliefs en pierre ou en bois, des fers forgés, des tableaux peints, des écussons, devises, marques ou signes de possession. Il est à souhaiter que ce travail se fasse partout et que l'on arrive, ainsi, bientôt à constituer le *Livre d'Or de l'Enseigne*.

# I. — OUVRAGES GÉNÉRAUX

— *Histoire des hôtelleries, cabarets, hôtels garnis, restaurants et cafés, et des anciennes communautés et confréries d'hôteliers, de marchands de vins, de restaurateurs, de limonadiers*, par Francisque Michel et Édouard Fournier. Paris, 1851. Librairie archéologique de Séré. 2 volumes in-8.

Livre à consulter. Le premier qui ait pris l'histoire par les petits côtés de la vie intime. Tout le long de l'ouvrage abondent les citations d'enseignes.

— *Recherches historiques sur les Enseignes des maisons particulières*, suivies de quelques inscriptions murales prises en divers lieux, ornées d'une planche et de 27 sujets gravés sur bois, par E. de La Quérière; Auteur de la *Description historique des maisons de Rouen les plus remarquables par leur décoration et par leur ancienneté; etc*. Membre des Sociétés des Antiquaires de France, de Normandie et de Picardie; de l'Académie des sciences, belles-lettres et arts de Rouen, etc. A Paris chez V$^{or}$ Didron, libraire, rue Hautefeuille, et à Rouen. 1852. In-8.

Dans ce travail publié d'abord dans *le Magasin Pittoresque* (voir années 1851 et 1852) M. de La Quérière inaugure en quelque sorte les recherches sur les enseignes au point de vue de l'art et de la curiosité historique.

Après quelques considérations générales, il donne par le menu la description d'un grand nombre d'enseignes vues et notées par lui à Abbeville, Amiens, Arras, Argentan, Auxerre, Beauvais, Blois, Bourges, Caen, Chartres, Dieppe, Douai, Doullens, Évreux, Gamaches (Somme), Graçay (Cher), Le Hâvre, Le Mans, Lille, Lisieux, Lyon, Mont Saint-Michel, Nantes, Neufchâtel, Orléans, Paris, Pont-Audemer, Rouen, Saint Bertrand-de-Comminge (Haute-Garonne), Saint-Lô, Saint-Quentin, Sillé-le-Guillaume (Sarthe), Strasbourg, Troyes, Valenciennes. Remontant, même, aux origines de la question, il parle des enseignes romaines et en reproduit deux, l'une d'Herculanum, l'autre de Pompéi.

Et il procède pour les inscriptions de même façon que pour l'enseigne elle-même, donnant des devises et sentences prises en plusieurs villes de France.

Ce volume, en plus de ses figures, reproduit en frontispice, d'après une eau-forte de M$^{lle}$ Langlois, *la Cité de Jérusalem*, le curieux bas-relief à l'appui du premier étage d'une maison de Rouen (rue Étoupée, n° 4) représentant une ville vers laquelle deux voyageurs arrivent (bas-relief daté 1580). Parmi les vignettes il faut signaler une enseigne d'épicier-moutardier, un curieux pilier d'angle à Chartres, les *Quatre fils Aymon* et plusieurs enseignes d'apothicaires.

— *Histoire des Enseignes d'Hôtelleries, d'Auberges et de Cabarets*, par Blavignac, Architecte, Membre de plusieurs Sociétés savantes. Genève, Grosset et Trembley. 1879. In-12.

Quoique aucune mention spéciale ne figure sur le faux-titre de cette édition, il existe une édition sur grand papier, format in-4, imprimée à deux colonnes par page, tirée à 100 exemplaires numérotés et contenant en plus une courte notice sur les enseignes de maisons publiques au moyen âge, avec trois

curieuses figures *(Mulier bonesta,* « à la femme honnête », — un homme et une femme du seizième siècle faisant le geste classique de l'offre et de la demande, — des mitres de maquereau et de maquerelle, la mitre étant, on le sait, une coiffure de papier qui se plaçait sur la tête des personnages condamnés pour cause d'hérésie ou pour cause infamante, etc.).

Cet ouvrage est divisé en trois parties distinctes. — I. *L'Hôtellerie.* — Les anciennes hôtelleries. Les hôteliers. Un hôtel du IXᵉ siècle. L'hôtellerie de la Mule (hôtellerie genevoise qui se rencontre presque partout). Les patrons. — II. *L'Enseigne.* — Antiquité de l'enseigne. Diversité des enseignes. Leurs couleurs. Arrêtés relatifs aux enseignes. Inspecteurs des enseignes. Enseignes spéciales des anciens taverniers. Marques des auberges variant suivant les temps et les époques. Noms empruntés aux rues. — III. *Monographies des enseignes les plus connues,* en tout 84, commençant à *l'Ane* et finissant à *Voltaire* et *Rousseau.*

A signaler dans cette nomenclature, comme peu ordinaires dans nos contrées, *la Dôle* et autres enseignes de montagnes datant pour la plupart de la Révolution, — *la Marmite, les Merciers, le Petit Père noir, le Saucisson couronné, la Marmite aux Saucisses, le Jambon impérial, la Semaisse* (amphore) *à deux hommes* (à Genève, en 1555), *Le Taru couronné* (en Savoie ; — *taru* étant un vase destiné à apporter le vin sur la table).

— *Archéologie future ou Grandeur et Décadence des Enseignes de Boutiques en France et surtout à Paris,* par Charles Dezobry.

Revue Archéologique, tome XIV (Octobre 1857 - Mars 1858), p. 733 à 744.

Étude destinée, dit l'auteur, « à attirer l'attention sur les enseignes qui disparaissent de plus en plus sous le vent de la tempête de démolition qui, chaque année, chaque trimestre, renouvelle des rues, des quartiers entiers de la ville. » Et M. Dezobry en profite pour faire des Enseignes de Paris une étude très nourrie, pleine de renseignements. La province, *il n'y croit pas* : « les enseignes » dit-il, « y seraient peu curieuses et surtout, peu variées ».

— *Des Enseignes des commerçants et de la concurrence déloyale par l'usurpation d'Enseignes,* par Auguste Vandenbroucque, Avocat à Reims. Reims, Imprimerie A. Gobert, 1899. In-8.

Ouvrage technique divisé en sept chapitres. — I. Historique de l'Enseigne. — II. Définition et notions générales. — III. Propriété des Enseignes. — IV. De l'usurpation des Enseignes. — V. Compétence et procédure. — VI. Du droit d'apposer les Enseignes. — VII. Des Enseignes en droit international et dans le droit étranger.

— *Bulletin des Musées* (3ᵉ année, 1892).

Note sur quelques figurations d'une facétie populaire [animaux ou figures grotesques, à un nombre déterminé avec le *plus un* qui se trouve être, invariablement, le naïf badaud].

— *Intermédiaire des Chercheurs et des Curieux* (1861 à ce jour).

Voir tomes III, V, VI, XVI, XVIII, XXII, XXIII, XXIV, XXVIII, XXX, XXXII, XXXIII, XXXIV.

— *La Petite Revue.* Tomes II (1864), VI (1865). VIII (1865). — Simples notations d'enseignes. — *Gazette Anecdotique.* Consulter les tables.

— *Le Magasin Pittoresque.*

Tome I. (Enseignes des boutiques du vieux Paris, p. 366.) — VII. (Enseigne d'un apothicaire à Nantes, p. 248.) — X XVII. (Enseignes en rébus, p 18.) — XIX. (Recherches historiques sur les enseignes, p. 67.) — XX. (Spécimens d'anciennes enseignes à Strasbourg, p. 203, 287).— XXI. (Enseignes à St-Quentin, 183 ) — XXIII. (Enseignes curieuses de Lyon, p. 263, 287, 347). — XXXII (Vieilles enseignes de Paris, p. 118 ) — XXXIV. (Enseigne d'auberge dans la Forêt Noire, p. 4). — XXXVI. (Enseignes historiques, p. 22, 163.)

— Consulter également : *Le Mercure de France* de 1834, article d'Ernest Fouinet, [d'après l'indication du bibliophile Jacob dans sa préface à l'*Histoire des Enseignes de Paris*, car la Bibliothèque Nationale ne possède pas ce recueil au delà de 1832]. — Les « Courrier de Paris » de Jules Lecomte, dans *Le Monde Illustré*, (années 1859 et 1860, principalement) toujours si pittoresquement documentés. — Le journal *L'Écho du Public, informations universelles par les Lecteurs eux-mêmes* (collection 1896-1899). — *Dictionnaire des proverbes français*, par de La Mésangère. — *Dictionnaire encyclopédique de la France*. — *Dictionnaire de Droit commercial*. — *Encyclopédie des gens du monde* (1837) la notice est de M. Ourry. — *Dictionnaire de Trévoux* (1771). — *Dictionnaire Larousse* [voir le mot : *Enseigne*. La notice est assez intéressante].

— *Les Curiosités de la Médecine*, par le D<sup>r</sup> Cabanès. Paris, 1900, Maloine, éditeur.

*Enseignes d'apothicaires* (page 99).

Simple note au sujet d'une « Transfiguration de Notre-Seigneur » vue par Cadet de Gassicourt, à Augsbourg, et mentionnée par lui dans son *Voyage en Autriche* — et au sujet de l'enseigne de Montferrand citée ici.

— Voir également : Philippe : *Histoire des Apothicaires* (Paris, 1853, pages 8 et 10 : Aspect intérieur et extérieur des anciennes boutiques, d'après le docteur Guépin de Nantes). — Leclair : *Histoire de la Pharmacie à Lille* (Lille, 1900, page 173, — à noter qu'à Lille, les enseignes étaient des *graignards*). — *Les Français peints par eux-mêmes* (Paris, 1851). Chapitres *Le pharmacien*, par de La Bedollière et *La Rue des Lombards*.

### DICTIONNAIRES TECHNIQUES SUR LES ENSEIGNES ET LA VOIRIE.

— *Continuation du Traité de la Police* (de De La Mare) continué par Lecler de Brillat. — Tome IV : *De la voirie, de tout ce qui en dépend ou qui y a quelque rapport.* A Paris, chez Jean-Fr. Hérissant. M. DCC. XXXVIII.

Tout ce qui est relatif aux enseignes se trouve au titre IX : *De la liberté et de la commodité de la Voye publique* (Étalages, hauteur et largeur des auvents, de la réduction des enseignes des marchands et des Gens de Métiers) — avec le modèle de la figure qui se trouve sur le prospectus de Nicolas de Lobel.

— *Dictionnaire des Arrêts ou Jurisprudence universelle des Parlemens de France*, par P.-J. Brillon. Paris, 1727.

Voir tome III, au mot *Enseignes*.

— *Dictionnaire universel de Commerce*, par Jacques Savary des Bruslons. Paris, Estienne, 1723.

— *Dictionnaire de Police*, par La Poix de Fréminville. Paris, 1778.

## II. — OUVRAGES LOCAUX

### ABBEVILLE
(Communication de M. Ris-Paquot.)

— *Enseignes d'hôtelleries* :

Le grand hôtel, en 1664; Le petit Saint-Jacques, dans plusieurs actes de 1591 à 1687; la Croix d'Or; Le grand Hercule (existant encore actuellement); Au Chaperon Rouge, cité dans un contrat de vente de 1608, alors que des actes de 1679, 1702, 1711 font mention du Rouge Chaperon; L'homme sauvage, cité en 1579 et en 1646.

— *Enseignes de marchands* :

Les trois Rois (1721) chapelier; le logis de la Croix d'Or, la maison aux Faucilles, aux Siziaulx (aux Ciseaux) citée en 1562; la maison du Rossignol (1644); à l'Image de saint Nicolas (1648).

— *Enseignes de maisons* :

Le grand Credo, la fontaine Jouvance, les quatre fils Aymon, le Sagittaire, le Sanglier, la Barbe d'Or, le Dieu d'Amour, l'ange Raphaël, la Bannière de France, le Nom de Jésus, le roi Pépin, le Chat qui dort, la Truie qui file, etc.

### AMIENS

— *Notice sur quelques vieilles Enseignes de la ville d'Amiens*, par A. Janvier, membre titulaire résidant de la « Société des Antiquaires de Picardie ». Amiens, Typographie d'Alfred Caron, 1856. In-12.

Considérations générales. Les enseignes à Amiens : au premier rang se placent, par le nombre et la diversité, celles des taverniers. Quantité se faisaient remarquer par le burlesque ou le sens malin qu'elles offraient aux yeux, appartenant à cette classe d'équivoques connue sous le nom de *rébus de Picardie* et fort en vogue dans la ville d'Amiens, puisque dans une satire du P. Andéol, religieux célestin, on lit :

> Tous les jardins
> Tous les Hôtels, tous les lieux saints,
> Le Collège, les Cimetières,
> Et les maisons particulières
> Pour exercer les curieux
> Offrent des rébus à leurs yeux.

Le plus grand nombre se trouvait aux alentours des églises, des halles, des marchés, des édifices publics. Elles constituaient, pour la plupart, un souvenir vivant de l'histoire locale, reflétant les pensées, les préoccupations et les connaissances du moment. Enseignes à retenir : *A la Queue de Vache*, aux *Corps-nuds-sans-Têtes*, Aux *Trois-Cailloux*, Au *Loup qui va à Rome*, l'*Orfavresse* (1389) — (Sainte Aure, native de Syrie), — *Au Diable boulye*, le *Chevalier au Chins* (au Cygne), l'*Estœuf d'argent*, le *Cappel de Soussies* (Soucis), les *Pastoureaux* (1418), souvenir de l'entrée à Amiens des aventuriers de ce nom, — et enfin le fameux *Géant*. (Cité page 136).

### ARRAS

— *Notice sur les vieilles Enseignes d'Arras*, par A. de Cardevacque, membre de la Commission des Monuments historiques du Pas-de-Calais. Arras, Imprimerie de Sède & Cie, 1885. In-4.

Considérations générales sur l'enseigne. Les enseignes et les noms des maisons, figurations et dénominations antérieures à celles des boutiques. Anciennes inscriptions à Arras. Règlements sur les enseignes à

Arras. Nomenclature des anciennes enseignes locales, symboliques ou héraldiques. Rues d'Arras devant leur nom à des enseignes. Enseignes portatives des corporations. Niches avec statues de saints. Enseignes grotesques ; enseignes de fantaisie. Enseignes d'hôtelleries et d'auberges arrageoises. Enseignes sculptées dans la pierre. L'ancien Arras ayant presque disparu, l'auteur dit qu'il reste fort peu d'inscriptions du bon vieux temps. Les enseignes qu'il cite, d'après les archives municipales et les actes du tabellionage de la ville, ne remontent pas au delà de la seconde moitié du xvi<sup>e</sup> siècle. Étude intéressante, indiquant toutes les sources du *Mémorial*. — [Voir les citations ici faites de cette plaquette, pages 35, 51 et 52.]

## BERNAY

— *Causerie à propos de quelques Enseignes du vieux Bernay*, par M. F. Malbranche. Séance du 23 décembre 1883 de la « Société libre de l'Eure » tenue sous la présidence de M. le duc de Broglie. Bernay, Imprimerie veuve Alfred Lefèvre, 1884. In-8.

Tirage à part des *Mémoires de la Société Libre de l'Eure*.

Considérations générales. Images de saints qui furent, à Bernay, de courte durée. Enseignes d'hôtelleries. Enseignes à rébus. Enseignes aux armes de Bernay. Enseigne franc-maçonnique. Enseigne du coq terrassant un lion [pierre carrée au Musée de Bernay. Citée ici, page 58].

## CAEN

(Communication de M. Gaston Levalley, bibliothécaire de la ville.)

Rue de Caumont, un médaillon représentant un cavalier armé de toutes pièces, sur la poitrine duquel se lit le monogramme du nom de Jésus, avec la légende : *In nomine tuo spememus insurgentes in nobis* qui était la marque de l'imprimeur Adam Cavelier (1607-1656). — Place Saint-Martin reste de sculpture sur pierre qui a pu être l'enseigne d'une auberge. — Rue de Grôle, au-dessus de l'entrée d'une auberge, peinture sur tôle : *A l'Image Saint-Julien*, qui peut dater de la fin du dix-septième siècle. — Rue de Bayeux, vieille enseigne d'auberge sur pierre : l'*Agneau Pascal*.

## CAMBRAI

— *Notice sur les rues de Cambrai*, par M. Ad. Bruyelle, archiviste de la « Société d'Emulation. »

*Mémoires de la Société d'Émulation de Cambrai*, tome XXII, séance du 17 août 1849, page 381 à 496.

Notices alphabétiques, après un court préambule. D'après l'auteur, doivent leurs noms à des enseignes les rues suivantes : *A l'arbre à poires* (enseigne d'auberge), rue *de l'Arbre d'or* (maison de commerce), le rang *du Lion d'or*, à la place d'Armes ; la rue *des Balances*, le rang *de la Bombe*, à la place au Bois (enseigne de l'ancien hôtel de la Bombe, toujours existant); la rue *du Chapeau-bordé* (enseigne d'estaminet), la rue *du Chapeau-vert* (hôtel), la rue *de la Clochette* (auberge), la rue *de l'Ecu d'or* (enseigne de brasserie), la rue *de la Herse* (brasserie de la Herse), la rue *des Trois-Pigeons* (maison de commerce), la rue *de la Vierge Marie* (cabaret ayant cette enseigne depuis 1750).

## COGNAC & LA ROCHELLE

— *Notes sur les Enseignes, le Commerce et l'Industrie en Saintonge et en Aunis*, par Jules Pellisson. La Rochelle, 1879.

Extrait de la *Revue de la Saintonge*.

Étude remplie de faits et de documents, écrite par quelqu'un qui sent et qui comprend l'enseigne, les curiosités de la rue, des adresses et des prospectus. L'auteur nous donne quantité d'enseignes plus ou moins modernes — mais du siècle, cependant, — à Cognac et à La Rochelle principalement, quoiqu'il cite aussi

des enseignes vues à Angoulême et à Bergerac, — enseignes politiques, militaires et maritimes, enseignes gastronomiques et bachiques si nombreuses sous la Restauration. « Je me reproche amèrement », dit-il, en rappelant quelques enseignes curieuses, « de ne pas avoir demandé aux vieillards de mon temps, un catalogue anecdotique des enseignes de Cognac, de 1789 à 1848. » Et c'est pourquoi il engage vivement ses contemporains à accorder dans la presse une petite notice à toute enseigne qui leur paraît devoir être digne d'intérêt, de même qu'on annonce le livre du jour ou un nouveau journal. « Pourquoi » ajoute-t il, non moins justement, « n'entreprendrions-nous pas à La Rochelle le catalogue de celles qui ont été inspirées par la Réforme, à commencer par *le café Coligny?* » On ne saurait trop approuver cette idée; on ne saurait trop encourager dans ses recherches l'auteur qui voit juste, qui sent combien l'histoire du commerce et de l'industrie est liée intimement à celle des enseignes, des adresses, des prospectus, de tout ce qui, à un titre quelconque, constitue la réclame. Et dans sa passion, il va jusqu'à nous déclarer ceci : « Une histoire de l'imprimerie, de la lithographie, des affiches illustrées et des enseignes à Royan, autrefois bourgade de pêcheurs, aujourd'hui l'une des reines de l'Océan, serait intéressante ; mais il n'est que temps de s'en occuper. »

## COMPIÈGNE

— *Les Anciens quartiers de Compiègne, ses vieux hôtels et leurs Enseignes*, par M. Zacharie Rendu, architecte, Inspecteur des travaux des Monuments historiques.

Mémoire lu à la Sorbonne dans les séances extraordinaires du « Comité impérial des Travaux historiques et des Sociétés Savantes » tenues les 21, 22, 23 novembre 1861. Paris, Imprimerie Impériale. — Pages 213 à 229.

Énumération d'enseignes du vieux Compiègne d'après un fragment de manuscrit conservé par la Bibliothèque communale de cette ville. Entre toutes les images curieuses par l'auteur citées, il faut mentionner l'*hostel du Cochon mitré*, un porc coiffé de la mitre pastorale et donnant la bénédiction, « image impie », nous dit-il, due au passage de la Réforme dans la ville et qui fut supprimée lors de la révocation de l'édit de Nantes.

Donne également les noms d'anciens logis compiègnois ayant porté le titre d'*hostels* ou *hostelleries* et qui comme les industries, comme les églises, comme les couvents, contribuèrent pour une bonne part à la fixation des dénominations des voies publiques. C'est ainsi que les rues du Chat-qui-tourne, de la Corne-de-Cerf, des Trois-Barbeaux, des Trois-Pigeons, des Anges, de l'Ecu, des Croissants, du Paon se trouvent tirer leur nom d'*hostels*, d'auberges ou hôtelleries.

Un chapitre spécial, consacré aux logis, relève les noms de plus de deux cents maisons, hôtels, hôtelleries, à enseignes et dénominations, longue liste en laquelle on remarque l'*hôtel du monde mangé par les rats* (1552), la *maison des Dames-de-la-Joye* (!!!) (détruite lors du siège de 1430), l'*hôtel de la Belle-Dame*, l'*hôtel qui fut Crupette*, l'*hôtellerie des Trois-Pucelles* qui eut aussi l'honneur de passer son nom à une rue, l'*hôtel de la Limace* (1574), dont le séjour devait être quelque peu gluant, le *grand hôtel Vide-Bourse* qui prévenait ainsi, sans détour, les voyageurs d'avoir à vider leur... escarcelle, et de... grande façon.

— *Rues, Hôtels et quartiers anciens de Compiègne*, par M. Aubrelicque. Compiègne, imprimerie Edler, 1873.

Bulletin de la Société historique de Compiègne, tome I, (1869-1872), pages 245-330.

Un chapitre spécial est consacré aux hôtels, logis et auberges, nomenclature intéressante qui, sur certains points, complète le travail de M. Rendu. 74 rues et places s'y trouvent mentionnées.

## DIJON

— *Les Hôtelleries dijonnaises*, par Clément-Janin. Dijon, Manieré-Loquin, libraire-éditeur, 1878. In-18.

Sorte de dictionnaire historique et alphabétique des vieilles hôtelleries dijonnaises dressé par un des écrivains locaux qui ont le plus écrit sur l'archéologie, l'histoire, les mœurs, et les coutumes de l'antique

Bourgogne. On y trouve des détails sur les enseignes qui y étaient appendues et des notices plus ou moins détaillées, suivant l'importance de la maison ou la richesse des documents recueillis, avec la date de la fondation, l'histoire et les noms des principaux hôtes. Sont ainsi mentionnées 281 hôtelleries d'époques diverses, la plupart disparues aujourd'hui depuis que, fait observer l'auteur, « quatre ou cinq hôtels en renom remplacent tout ce passé des branches d'arbres, des bouchons de genièvre, des couronnes de lierre et des enseignes bizarres. » Parmi les plus curieuses citons *L'Aultre Monde* (1580), *Au bon Chrétien d'hiver* (1740), *Au Chat d'argent* (XIIIe siècle), *la Cloche*, qui a eu des hôtes illustres, — tout un armorial, — *Au Mal-assis*, *Au Moine vert* (1545), *Au Poirier galant* (1785), *Au Roi de pique*, *Aux Triumvirs romains*.

— *Les Enseignes de Dijon* — *Les Arbres de la Liberté à Dijon*, par Clément-Janin. Dijon, chez Darantière, imprimeur, 1889. In-12.

Plaquette de 24 pages, dont 14 pour les Enseignes, tirée à 50 exemplaires sur papier vergé, et à 15 exemplaires sur divers papiers de choix.

Simple article de journal, en quelque sorte, dans lequel l'auteur ne cherche nullement à écrire l'histoire des enseignes d'autrefois — autant vaudrait « botteler du sable », dit-il, — dont quelques-unes seulement ont échappé à la destruction, mais qui donne de précieux détails sur les enseignes, assez nombreuses, que la Restauration vit éclore, faisant briller aux devantures les œuvres de tout « un troupeau de peintres fantaisistes. » — « 1830 », dit M. Clément-Janin, « c'est l'époque florissante des enseignes à Dijon. Il y a comme un renouveau d'histoire, d'esprit, de malice. L'école des Beaux-Arts est mise à contribution, et tous les élèves broient des couleurs, parmi lesquelles ils mettent le moins de noir possible. »

Cette renaissance sous forme de la peinture, et par de *vrais peintres*, d'une des curiosités extérieures de l'ancien temps fut assez rare en province.

## ÉTAMPES

— *Les Rues d'Étampes et ses Monuments. Histoire, Archéologie, Chronique, Géographie, Biographie et Bibliographie; Avec documents inédits, plans, cartes et figures,* pouvant servir de supplément et d'éclaircissement aux *Antiquités de la Ville et du duché d'Étampes*, de Dom Basile Fleureau, par Léon Marquis [membre de la « Société française d'archéologie »], et avec préface par V.-A. Malte-Brun. Étampes, Brière, 1881. Gr. in-8.

Dans une notice sur les auberges et hôtels l'auteur fait observer que les enseignes étaient à peu près les mêmes dans toutes les villes voisines : Angerville, Arpajon, Dourdan et Orléans.

Les auberges, avec leurs enseignes, se trouvent tout au long dans la nomenclature des rues. Ces documents seront, du reste, repris en entier par l'auteur du travail suivant, M. Travers, qui, en réalité, a simplement extrait de l'ouvrage de M. Marquis, et groupé, les documents relatifs aux enseignes.

Sur l'auberge du *Coq en Pâte*, M. Marquis reproduit des vers improvisés en 1877 par un M. Cholet.

— *Épitaphes d'hôteliers et Enseignes d'auberges à Étampes*, par Émile Travers. Caen, Henri Delesques, Imp.-Éditeur, 1899.

(Extrait du *Bulletin Monumental*. Année 1898, fascicule 5, p. 407.)

« Peu de villes de l'importance d'Étampes », dit l'auteur, « ont possédé jadis et jusqu'à une époque très rapprochée de nous, autant d'hôtelleries et d'auberges. » Et cela s'explique par le fait qu'Étampes était sur une route des plus fréquentées mettant en communication le nord de la France avec le midi et les pays situés au delà des Pyrénées. C'était même le chemin qui menait les pèlerins à Saint-Jacques-de-Compostelle. Les « marchants hostelliers » y parvenaient à une haute situation sociale ainsi qu'on peut le voir par les pierres tombales de l'église Saint-Gilles recouvrant les dépouilles mortelles de ces « honorables hommes » et « dames ». Et l'auteur reproduit plusieurs de ces curieuses épitaphes. Suivent, d'après M. Marquis, les enseignes du plus grand nombre de ces hôtelleries.

Citons *la Sentine* (petit bateau de rivière), les *Belles-Croix*, *l'Étoile* où s'arrêtaient les chaînes de forçats pour recevoir des rafraîchissements, *la Fontaine*, la plus renommée, où Louis XII reçut le 11 août 1498, les ambassadeurs de Venise, *le Duc de Bourgogne*, les *Trois Rois*, où logèrent Louis XIV et Marie-Thérèse en 1668, au cours d'un voyage à Chambord, où fut reçue solennellement, en 1722, l'infante Marie-Anne-Victoire d'Espagne fiancée au roi Louis XV, et dont le jardin figure dans un des décors du *Pré-aux Clercs*; *le Bois de Vincennes*, *le Rossignol*, *La Grâce-de-Dieu* « qui a encore pour enseigne un tableau représentant une barque battue par la tempête et montée par un homme qui se recommande à la grâce de Dieu »; *le Coq-Hardi* dont l'enseigne représentait un coq perché sur le dos d'un lion; *le Renard*, *le Roi d'Espagne*, *l'Ile d'Amour* (passe-temps), enseigne de pâtissier-restaurateur. *au Coq-en-Pâte* (coq sortant d'un pâté), *au Prince d'Orléans*, ayant pour enseigne un grand portrait du prince, à *l'Arche-de-Noé*, dont l'enseigne se voit encore, *la Girafe*, titre pris, sans doute, à la suite de l'arrivée à Paris de la fameuse girafe (1827) — l'enseigne représentant le dit animal conduit par un Bédouin, — *le Port-Salut*, les *Mores*, les *Trois-Fauchets*.

Peu, très peu, de jeux de mots humoristiques, de rébus grotesques, de calembours « sacrilèges » — c'est le terme dont se sert l'auteur.

## ÉVREUX

— *De quelques vieilles Enseignes à Évreux*, par Alphonse Chassant, Conservateur du Musée.

Étude publiée dans l'*Almanach-Annuaire d'Évreux pour l'année 1861*.

L'auteur, un consciencieux et un des écrivains les plus érudits sur l'histoire de la contrée, a signalé dans cette courte notice toutes les enseignes du XVe au XVIIIe siècle, qui lui ont été indiquées par les documents anciens. Les plus anciennes sont de 1440. Dans une liste de 1550 figurent le *Bois Joly*, le *Belin*, la *Cachemarée*. De cet ensemble il ne reste plus que la belle enseigne légendaire des *Quatre fils Aymon*, sculptée sur bois, en haut relief, et dont De La Quérière a donné une reproduction dans son ouvrage.

## FONTAINEBLEAU & AVON

— *Les Enseignes de Fontainebleau*, par F. Herbet, E. Thoison, M. Bourges. Fontainebleau, Maurice Bourges, imprimeur breveté, 1898. In-12.

Extrait du journal L'*Abeille de Fontainebleau*, 1896-1897.

Travail fait avec grand soin et donnant :

1º *Les anciennes Enseignes de Fontainebleau*, par ordre alphabétique, avec une notice sur chacune, d'après renseignements fournis par les minutes des notaires. Au total 201 enseignes la plupart d'hôtelleries, — celles-ci étaient, autrefois, fort nombreuses et fréquentées par les grands seigneurs. Citons comme curiosités : *Le Chien qui gobe la lune*, *Le Citron*, *Le Coq gris*, *Les Enfarinés*, *Le Gril de bois*, *Le Mal assis*, *L'Orange*, *Le Patin d'or*, *Le Perroquet*, *Le Pied de biche couronné*, *Le Pilier d'amour*, *Le Rat botté*, *La Roue de fortune*, *La Souche de vigne*, *Les Trois tortues*, *Le Trot*, — qualificatifs qui se rencontrent fort rarement, — quelques-uns même jamais, — dans les autres villes.

Un supplément dû à M. Thoison donne quelques enseignes non citées ou complète les autres.

2º *Les Enseignes de Fontainebleau au XIXe siècle* relevées par Maurice Bourges. — Relevé aussi complet que possible de toutes les enseignes avec tableaux ou images parlantes, et en tôle découpée, magasins et commerces de toutes sortes, cafés, hôtels, débitants, traiteurs.

Du reste, il en est de typiques. Telles : *A l'entretien du mouvement jusqu'à preuve du mot impossible*, *Au boc tricolore*, — *Malgré toi !* — *Oh ! Cuirassiers de Reichshoffen*.

3º *Les Enseignes et logis historiques d'Avon* relevés par Théophile Fleureau. — Enseignes proprement dites rares à Avon. L'auteur en a relevé six ; les autres ne sont que des inscriptions peintes ou gravées. — Suit la nomenclature complète des rues de Fontainebleau et d'Avon (noms actuels et noms anciens). Le tout se termine par une table précieuse donnant, divisées et par rues, la liste complète des enseignes anciennes et des enseignes modernes.

## HONFLEUR

— *Vieilles Rues et Vieilles Maisons de Honfleur du XV<sup>e</sup> siècle à nos jours*, par Charles Bréard. Publication de la Société normande d'Ethnographie et d'Art populaire. Au siège de la Société, 1900.

Cet ouvrage se termine par la nomenclature des vieilles enseignes, du xv<sup>e</sup> au xviii<sup>e</sup> siècle, au nombre total de cinquante. Signalons : *les Bagues d'argent* (1647), *la Coste de Baleine* (1646), la maison du *Fardel* (1485), *le Moine Verd* (1602), *le Pys* (1588), *au Roi d'Espagne* (1780), aux *Trois Marchands* (1589), les *Trois Sauciers* (1588).

## LARCHANT (Seine-et-Marne)

— *Les anciennes Enseignes de Larchant*, par Eugène Thoison. Fontainebleau, 1898. In-8.

Plaquette tirée à très petit nombre et donnant les enseignes de ce coin peu connu de Seine-et-Marne, — en tout 43 empruntées au répertoire ordinaire. Une seule plus rare, sinon inédite, doit être signalée : *Château Frileux*, mentionnée, une fois seulement, en 1463.

## LE MANS

— *Le Mans Pittoresque. Itinéraire du promeneur à travers la vieille ville*, par Léon Hublin.

*Bulletin de la Société philotechnique du Maine*, Amiens 1884.

Monographie donnant quelques détails intéressants sur certaines maisons particulières. *Hôtel du Grand Dauphin* sur la façade duquel existe une enseigne sculptée montrant ce merveilleux poisson (avant 1789 c'était un autre bas-relief). *Hôtel de la Biche* immortalisé par Scarron qui en a fait le théâtre des premières scènes de son *Roman Comique*. Maisons de la Grande-Rue [maison du *Pilier rouge*, avec ses cartouches écussonnés : crucifix, tête de mort, écrevisse]; maison *Aux deux Amis* [petits personnages habillés en longues robes]; la fameuse maison de *la Reine Blanche* ; la maison du *Mâcle* [ainsi nommée d'un curieux blason représentant une figure à losange évidée au centre ]; Maison dite *d'Adam et d'Ève* (69, Grande Rue) avec son bas-relief — enseigne d'apothicaire — Adam élevant sur un bâton la pomme que lui présente sa compagne ; — cette maison célèbre fut construite de 1520 à 1525 par Jehan de l'Espine, docteur en médecine. Auberge des *Trois Pucelles*. Maison de l'*Ecrevisse* ainsi nommée du crustacé peint sur un de ses piliers (1581). Maison du sénéchal Claude Perrault, avec médaillons à figures. Maison d'angle, avec poteau cornier surmonté d'un personnage sculpté revêtu d'un manteau. Hôtel de *la Sirène* construit en 1725, ainsi nommé à cause du bas-relief mythologique sculpté sur le pignon. Auberge de *la Rose*. Maison de la *Cigogne*. Hôtellerie des *trois Sonnettes*. Hôtel de la *Galère* qui porta jusqu'en 1832 un fronton dont le tympan représentait, en relief, un petit bâtiment mâté appelé Galère, orné de deux pièces de canon, et avec rameurs. Maison du *Renard dansant devant une poule* qui a donné son nom à la rue Danse-Renard. Maison à l'*Image St-Honoré*, enseigne du « four à ban » du vicomte du Mans.

Hôtel du *Chêne vert* ayant pour enseigne un chêne. Hôtel de *la Fontaine*, avec une fontaine. Auberge de *la Perle*. Auberge de *la Grimace*, ainsi nommée parce qu'il y avait dans la maison un jeu dit *Jeu de la Grimace*. Maison du *Porc-épic* (jeu de paume). Hôtellerie du *Mouton* ayant pour enseigne un mouton blanc. Maison des *Trois connils* (trois lapins). Maison de l'*Image Sainte-Catherine*. Auberge du *Paon*. Maison du *Vert-Galant* (jeu de paume). Hôtellerie à l'*Image St-Martin*.

Au sujet de la *rue de la Truie qui file* on lit dans un auteur local, Pesche : « On remarque sculpté, sur l'un des montants de la porte n° 4, un soldat armé d'une lance et d'un bouclier, dans le costume du xvi<sup>e</sup> siècle ; sur celle n° 2 deux autres figures grossièrement sculptées, dont l'une représente une femme, un battoir à la main, paraissant se disposer à laver du linge, sujet inspiré, sans doute, par la proximité de la

fontaine attenante à cette maison ; à gauche une truie filant son fuseau qui a donné son nom à cette maison et à la rue. » Cette enseigne a dû être celle d'un mercier ou d'un jeu de paume.

— Voir également *Les Rues du Mans, notes historiques*, par F. Legeay, membre de la « Société historique et archéologique du Maine ». Le Mans, 1882.

## LILLE

— *Les Enseignes de Lille*, par L. Quarré-Reybourbon, membre de la Commission historique du département du Nord, de la Société des Sciences, Lettres et Arts de Lille. Paris, Typographie de E. Plon, Nourrit & C$^{ie}$, 1897. In-8.

AU FUMEUR
Enseigne de bureau de tabac à Lille. (D'après Quarré-Reybourbon.)

Mémoire lu à la réunion des Sociétés des Beaux-Arts des départements, tenue dans l'hémicycle des Beaux-Arts, à Paris, le 21 avril 1897.

Ce travail, accompagné de la reproduction photographique d'un certain nombre d'enseignes, ne donne que les enseignes parlantes, c'est à dire celles qui par leurs inscriptions, leurs sculptures ou leurs peintures, ont des rapports avec la destination de l'immeuble sur lequel elles étaient attachées, ou avec d'anciens usages et des souvenirs de l'histoire locale. L'auteur a classé ses notes comme suit : I. Enseignes qui n'existent plus. — II. Enseignes qui existent encore (plus de trois cents dont beaucoup peuvent être rangées dans la catégorie des enseignes parlantes.) — III. Enseignes conservées au Musée et chez des amateurs. — IV. Enseignes faisant partie de la collection de l'auteur (60 pièces ainsi cataloguées : en bois avec sujets sculptés ; — en bois avec statuettes et bustes ; — peintes sur bois ; — en fer et en cuivre ; — statuettes et bustes en terre cuite ; — peintes sur toile ; — en pierre ; — en velours).

Cette plaquette n'est, du reste, qu'une sorte de préface, d'introduction au grand ouvrage que M. Quarré-Reybourbon a annoncé. Cette édition plus complète, accompagnée de nombreuses pièces justificatives et illustrée de 75 reproductions d'enseignes en photogravure est actuellement sous presse chez M. Taftin-Lefort, imprimeur-éditeur à Lille.

— On consultera également avec fruit : Derode, *Histoire de Lille* (tome I, page 146).

Il y a là des notes du plus haut intérêt.

M. Derode groupe toutes les enseignes devant leur nom aux végétaux, aux animaux, à des villes, aux ustensiles, professions, meubles, vêtements, à la terre, au ciel. « Pour ménager aux maris trop surveillés par leurs femmes », dit-il, « une excuse toujours prête, on a inventé *l'Audience*, *l'Aventure*, *Ma Campagne*. Qu'il y a-t-il de moins suspect que d'aller à l'Aventure? Que de se rendre à l'Audience? A sa campagne? » Puis, parmi les enseignes de cabaret, toujours, il cite comme étant d'un goût douteux — et celles-là se trouvent dans le canton de Tourcoing — *le Purgatoire*, *l'Enfer*, *le Mal de ventre*.

Quant aux noms historiques, assez rares, l'on rencontre *Jeanne Maillotte*, la *Pucelle d'Orléans*, le *comte d'Estaing*, *le comte de Saxe*.

## LYON

— *Recherche curieuse de la vie de Raphaël Sansio d'Urbin, De ses Œuvres, Peintures et Stampes... Décrite par George Vasary. Et un petit Recueil des plus beaux Tableaux, tant Antiques que Modernes, Architectures, Sculptures & Figures qui se voyent dans plusieurs Églises, ruës et places publiques de Lyon*. Le tout recueilly par I. de Bombourg, Lyonnais. A Lyon chez André Olyer, en ruë Tupin, à la Providence, 1675. In-12.

Ce curieux petit opuscule qui figure à la Bibliothèque Nationale sous la cote d'inventaire K 14,179,

et qui s'ouvre par une « Épistre à Messieurs les Curieux, Amateurs de la Peinture, Architecture, Sculpture et Figures » complète en quelque sorte, en sa dernière partie, la liste donnée par le Père Ménestrier et publiée plus haut, en son entier (voir pages 157 à 160).

De ce chapitre intitulé : *Avtre Recveil des statves ov Figvres qui sont dans les Rües & Places pvbliqves de Lyon* nous ne reproduisons, donc, que les nomenclatures destinées à compléter la liste du Père Ménestrier :

*Au Plaſtre;* Il y a sur le coing d'une maiſon un saint Iean Baptiste fait par Clément des Cléments Lorrain. (1)

*A la Maiſon qui fait le coing de la rüe du Mulet, du coſté du Plaſtre;* Il y a trois figures en relief, la première repréſente saint Ioseph, la seconde Noſtre-Dame qui triomphe sur la mort, la troiſième un saint Nicolas.

*Au coing d'une Maiſon à la cime de rüe neuve du coſté de saint Niʒier;* Il y a une Vierge qui tient un petit enfant qui triomphe sur un serpent, faite par George Vvallon en l'année 1643.

Vous verrez du coſté de saint Niʒier un très bel aigle que l'on appelle l'Aigle d'or, tout en relief, fait à l'antique.

*Au coing de la petite rüe longue, à coſté de Saint Niʒier;* Il y a une Vierge qui foule un serpent sous les pieds, faite par le Fèvre (2).

*Au coing de la vieille Maiſon de Ville derrière saint Niʒier;* Il y a deux figures en relief, la première repréſente saint Hugues, faite par Mimerel (3), et la seconde est un saint Pierre, fait par le Fèvre.

*Au coing de la Rue-buiſſon du coſté de la place des Cordeliers,* Il y a saint Bonaventure, fait par Thierry (4) en l'année 1658.

*Dans la même rue, à la maiſon de Monſieur Loifon;* Il y a un saint Ioseph qui tient un petit enfant par la main.

*A la Grenette;* Vous y verrez l'Effigie du Roy Louys XIV, qui eſt à la maiſon de Monſieur Vareille, faite par Mimerel. Il y a auſſi le Sauvage tout vis à vis. De plus à la maiſon de Monſieur Arthenet, il y a un cheval blanc en relief, aſſez beau.

*…Au coing de la rue Thomaſſin;* Il y a un saint Hubert fait par Hendrecy. A la même rüe, il y a deux fort beaux bas reliefs, le premier repréſente un Griffond, le ſecond eſt la Maiſon Noble qui repréſente deux petits enfans qui sont très beaux et antiques.

*Au coing de la rue du Plat d'argent, du coſté de Grolée;* Il y a un saint Claude fait par George Lorrain.

*A la porte du Rhoſne;* Il y a une Confole où il y a un petit bas relief qui repréſente une truye qui porte ses petits dans une hoſte fort antique.

*Au coing des Orangers;* Il y a une Vierge qui tient un petit enfant entre ses bras, faite par George Vvallon.

*A la maiſon de Monſieur Crétien, allant de l'herberie à Saint Pierre;* Il y a Noſtre-Dame de Pitié faite par George Lorrain en l'année 1647.

*Sur le coing de la maiſon de Monſieur Lalive;* Il y a un saint Étienne fait par Girard (5).

*Vis-à-vis le bon Pasteur, rue de l'Enfant qui piſſe;* Vous y verrez une Annonciade fort antique.

*Au Change;* Il y a une belle maison appartenant à Meſſieurs Bey, où il y a des bas reliefs historiques (6).

*A la rue du bœuf à la maiſon de Monſieur Dugal;* Il y a un Bacchus fait par Mimerel. De plus il y a une Flore faite par Martin Hendrecy, Liegeois.

— **Les Enseignes de Lyon**, par Jacques Arago.

Rendons hommage à ce « flaneur toujours occupé » comme il le disait lui-même « des riens et des

---

(1 et 2) Non cités par Natalis Rondot sur sa liste des sculpteurs de Lyon.

(3) Jacques Mimerel nommé, en 1654, graveur et sculpteur ordinaire de la ville de Lyon, et auteur de nombreux ouvrages.

(4) Jean I Thierry, né à Lyon (1609-1679).

(5) Par Girard il faut entendre ici, Gérard Sibrecq qu'on appelait souvent, aussi, *Girard Wallon*, les noms s'estropiant, alors, avec une grande facilité.

(6) Sur la liste dressée par le père Ménestrier, il s'agit de la maison de M. Pianelli et d'un bas-relief avec une Trinité.

grandes choses, qui traverse nos places publiques, l'œil ouvert sur tout, sur le pavage, sur les reverbères, sur les enseignes. »

Étude publiée dans le volume collectif: *Lyon vu de Fourvières* occupant les pages 295 à 311. (Lyon, Boitel, 1833).

[Voir les citations pages 84, 85, 86, 87.]

— *Recherches sur les Enseignes curieuses de Lyon.*

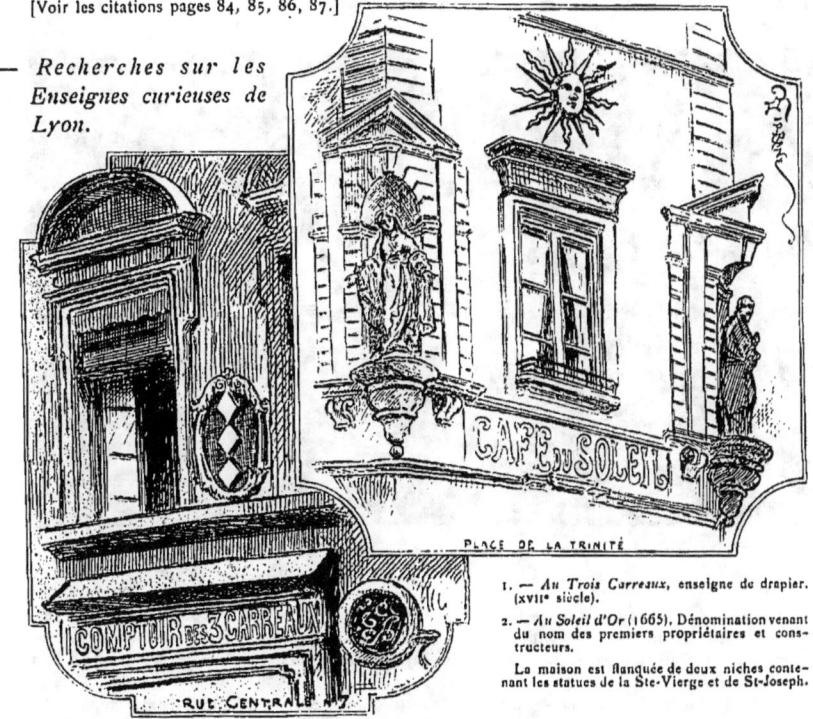

1. — *Au Trois Carreaux*, enseigne de drapier. (XVIIe siècle).

2. — *Au Soleil d'Or* (1665). Dénomination venant du nom des premiers propriétaires et constructeurs.

La maison est flanquée de deux niches contenant les statues de la Ste-Vierge et de St-Joseph.

*Le Magasin Pittoresque*, XXIIIe année (1855) trois articles, pages 263, 287, 347. Une note au bas de la page 263 porte : « Nous devons cet article et les dessins qui l'accompagnent à M. A. Steyert, de Lyon. »

Intéressante étude accompagnée de la reproduction de 26 vignettes gravées sur bois (enseignes seules, sans les maisons ; ce sont donc, à proprement parler, des figures). Ces enseignes étant toutes reproduites ici, point n'est besoin d'en donner le détail. « La rareté d'enseignes très anciennes », fait observer M. Steyert, « s'explique naturellement par le fait que, dans la ville de Lyon, un très petit nombre d'édifices privés survécurent à la révolution artistique ou plutôt commerciale qui signala dans cette ville les premières années de la Renaissance. »

C'est, pour ainsi dire, le catalogue des enseignes lyonnaises, sculptées dans la pierre, dressé avec soin, et qui sera toujours indispensable à quiconque voudra écrire sur cette particularité de la décoration.

— *Histoire lyonnaise. Nos vieilles Enseignes.* Texte de Puitspelu, dessins de Léon Charvet (1), notes de Malaval (2).

*Revue du Siècle*, de Lyon, fascicules de mai, juin et août 1893, février et mai 1894.

Etude écrite d'un style alerte, pleine de bonne humeur, remplie d'observations piquantes, comme tout ce qui porte la signature Puitspelu, moins archéologique que Steyert, mais, quand même, intéressante à consulter. Accompagnée de croquis d'enseignes, également reproduites ici.

*Aux Quatre fils Aymon.* Enseigne peinte sur bois d'un cabaret, Quai Bon-Rencontre, 1, à Lyon.
(Collection Léon Galle.)

Travail lui aussi, conçu, au point de vue purement local, en dehors de toutes considérations générales, donnant surtout les enseignes et inscriptions de maisons et laissant de côté les enseignes-tableaux. Puitspelu se contente de signaler les *Quatre fils Aymon* et *au Repos des Souffleurs*, souvenir de la bande du même nom disparue en 1848.

Publié à nouveau dans le volume : *Coupons d'un atelier lyonnais*, Lyon, Storck (1898), comprenant les dernières productions de Puitspelu avec une préface de Claudius Prost sur l'œuvre de Clair Tisseur.

*Nos Vieilles Enseignes* va de la page 91 à la page 178 du dit volume, et a subi quelques remaniements.

— *Le Grand Cheval Blanc et la Grille de la rue Grenette.* Études lyonnaises par le baron Raverat. Lyon, chez l'auteur, 1886.

Avec la photographie du *Cheval Blanc*.

---

(1) Architecte connu, inspecteur de l'enseignement du dessin, lui-même auteur d'un ouvrage sur les architectes lyonnais, Léon Charvet avait eu soin de dessiner les enseignes du vieux Lyon au moment où elles allaient disparaître, c'est à dire en 1855, lors du percement de la rue Impériale.

(2) Élève de Puitspelu (c'est à dire Clair Tisseur) et qui prit la succession de son cabinet d'architecte.

— *Le peintre Adrien von der Kabel et ses contemporains, avec le catalogue de son œuvre peinte et gravée,* par Raoul de Cazenove. Lyon, 1888.

<small>Brochure dans laquelle il est question de la statue de Bidaud *Le petit David* [voir les citations pages 163, 164, 165].</small>

— *Notes et Souvenirs. A propos d'une vieille Enseigne.*

<small>Notice de Léon Galle sur l'enseigne *A l'Envie du Pot. (Revue du Lyonnais,* 1899) — [voir la citation page 153.]</small>

— *Notre vieux Lyon. Promenades historiques et artistiques dans les quartiers de la rive droite de la Saône,* par le baron Raverat. Lyon, chez Méton, 1881.

<small>Quartier Saint-Paul. — Rues Juiverie et Lainerie. — La rue du Bœuf. — La rue Saint-Jean. — La rue Tramassac. — Le quartier Saint-Georges.</small>

— *Marques Typographiques ou Recueil des Monogrammes, Chiffres, Enseignes, Emblèmes, Devises, Rébus et Fleurons des Libraires et Imprimeurs qui ont exercé en France depuis l'introduction de l'Imprimerie en 1470 jusqu'à la fin du seizième siècle, etc.* (par M. L.-C Silvestre). A Paris, chez P. Jannet, 1853. [Imprimerie Renou et Maulde, 1867.]

<small>Ce recueil contient la reproduction de 1310 marques parmi lesquelles, naturellement, celles des principaux imprimeurs-libraires de Lyon. Il y a là, une longue liste précieuse à retenir, d'autant que plusieurs de ces marques se trouvent être, également, des enseignes. Citons donc, pour aider aux recherches: Thibaud Ancelin, Jacques, François et Balthasar Arnoullet, Estienne Baland, Balsarin, Barricat, Clément Baudin, Bering frères, Jehan Besson, Macé Bonhomme, Martin Boullion, Bounyn Jaques Boyer, J.-B. Buysson, Jean Citoys, Louis Claquemin, Conrardus, Gabriel Cotier, De Benedictis, De Campis, De Gabiano, De Harsy, De Junte, Jehan De La Place, Aymé De La Porte, Hugues De La Porte, De Strada, Jean I De Tournes, De Wingle, Estienne Dolet, Jean Du Pré, Nicolas Édoard, François Fabri, Mathieu Foucher, les Fradin, les Frelle, les Frellon, Sébastien Gryphe, Séb.-Barthélemy Honorat, Jaques Huguetan, et les Huguetan, François Juste, Pierre Landry, Jaques Maillet, Jean Marcorelle, Pierre Mareschal, Jamme Monnier, Michel Parmantier, Jean Pillehotte, Vincent Portunaris, Claude Ravot, les Rigaud, les Roussin, Jean Saugrain, Antoine Tardif, Trechsel frères, les Vincent, Nicolas Wolff.</small>

Parmi les livres lyonnais ayant déjà donné quelques reproductions d'enseignes locales il convient de citer la collection des recueils autographiés de Rousset. On trouvera du moins quelques-uns de ces petits monuments dans les volumes qui suivent :

<small>1. — LE MONDE EN DÉSHABILLÉ. — *Enseigne des Trois Marie* (p. 23). — *Le Cheval Blanc* (p. 23). — *Le Lion de la rue Lanterne* (p. 285).

2. — AUTOGRAPHES ET DESSINS. — *Aux deux entêtés* (femme tirant un âne par la bride). — *A la bonne femme,* Guillotière (tableau peint). *A la boîte pleine de malice* (rue de la Barre). Reproduites ensemble sous le titre de : *Trois Vieilles Enseignes lyonnaises dont une nouvelle* (page 171).

3. — LA SOCIÉTÉ EN ROBE DE CHAMBRE. — Enseigne du *Sauvage,* rue Grenette (page 171).</small>

— Voir également parmi les ouvrages modernes : reproduction *A l'Envie du Pot.* [*Nouvelle Histoire de Lyon,* par André Steyert (tome III). Bernoux et Cumin.] — *Lyon Pittoresque,* par M. Josse, avec dessins de Drevet (La Toison d'Or; la maison du Pèlerin, 104, grande rue de la Guillotière ; écusson

armorié, rue Lainerie; dessus de porte Renaissance, 5, rue Saint-Georges; Le Maillet d'argent, rue Mercière, etc.) — *La Vie Lyonnaise*, par Emmanuel Vingtrinier, avec illustrations de Jean Coulon (1898). Le chapitre *Grands Magasins et petites Boutiques* donne et cite un certain nombre des enseignes du vieux Lyon.

## MOULINS

— *Enseignes et Inscriptions murales la plupart inédites qui subsistent encore sur des constructions anciennes à Moulins* (XVI$^e$, XVII$^e$ siècles) par M. E. Tudot, membre de la Société française pour la conservation des monuments.

Congrès archéologique de France, séances générales tenues à Moulins en 1854, par la « Société française pour la Conservation des monuments historiques, » pages 322 à 357.

Etude sur les sculptures en pierre, ornements, inscriptions, sujets divers, servant à la décoration des maisons, encore visibles à Moulins, accompagnée de 12 figures reproduisant des devises et attributs, des initiales et monogrammes, des enseignes corporatives.

Travail fait avec un soin tout particulier et précieux pour ses documents épigraphiques. (Voir, page 34, les citations ici faites de cette œuvre.)

## NANCY

— *Promenades historiques à travers les rues de Nancy au XVIII$^e$ siècle, à l'époque révolutionnaire et de nos jours. Recherches sur les hommes et les choses de ces temps*, par Ch. Courbe. Nancy, chez l'auteur, 1883.

Ouvrage rempli de documents et ayant, en plus de la partie Enseignes, tout un chapitre sur les *cafés, billards, cafés de femmes et cafés-concerts*.

Au chapitre *Hôtelleries, Auberges et Enseignes*, l'auteur donne les listes d'après l'état de 1767 (le premier qui mentionne les signes particuliers) : — on y trouve les *Dames de France*, le *Cheval de Bronze*, *Au Grenadier de France*, au *Vivandier François*, la *Cathédrale de Milan*, la *Ville de Manheim*, le *Brochet bleu*.

En l'an X il signale *la Montagne Verte*, la *Chartreuse*, *l'Arbre Vert*, et il fait observer qu'après la Révolution, le droit d'enseigne ayant été supprimé, les mêmes dénominations devinrent multiples.

Parmi les enseignes qui lui paraissent avoir été séculaires dans la vieille ville il faut mentionner : *A Jérusalem* (1624), *le Petit Maure* (1624), *au Grand Credo* (1679), *la Charrue* (1585), *à la Pipe d'argent* (1703), *à la Garde de Dieu* (1702), *à Rome*, les *Deux Écharpes*, *Au Conseil des femmes* (1605), *le Bouc* (sic) *du Monde* (1605), *le Portenseigne* (1587), *le Vieil Porteenseigne* (1589), hôtellerie choisie pour les ambassadeurs, *Aux Quatre-Assiettes* (1623), *le Roi de Pologne* (1765), sans parler naturellement des *Croix de Lorraine*.

Parmi les enseignes de marchands, les suivantes méritent d'être retenues : *Au Cap Français*, *Aux Petits Oiseaux*, *Au cor de chasse*, *Au gros Gand vert*, *au Coin du Saint-Roch*, *à la petite Poste aux Lettres*, *Au gros Sabot Rouge*, *au Panthéon*, *au Livre bleu*, *au Sapin des Vosges*, *au bon Silène*, *à la Panthère*, *au Fils du Diable*, ces six dernières datant du dix-neuvième siècle.

A ces enseignes, pendantes ou peintes, M. Courbe ajoute également quelques enseignes sculptées au dessus des impostes des portes d'entrée : *le Point du jour*, les *Deux Jumeaux*, les *Deux Sirènes*, la *Maison du Boulet*, puis il fait observer que beaucoup de questions seraient encore à élucider dans cet ordre d'idées.

« A la recherche des inscriptions », dit-il, « nous avons remarqué un assez grand nombre de sculptures bizarres, de chiffres barrés, de signes cabalistiques, dont le sens nous échappe. Ici une porte avec un imposte grillagé en fer forgé, là des dessins inconnus, plus loin des croix, des quatre, des double quatre renversés, des monogrammes échappant à la sagacité de tous. C'est qu'avant la Révolution tous ces signes conventionnels avaient une signification dont nous n'avons plus la clef. » Ceci est on ne peut plus juste et s'appliquerait également bien à toutes les villes.

— *L'Enseigne aux Trois Rois.*

Travail communiqué par M. Léon Germain (de Nancy) à la « Société des Lettres, Sciences et Arts de Bar-le-Duc », le 3 juin 1896 (Voir *Mémoires* de la dite société, tome VI, 1897, p. xvi).

L'auteur établit la fréquence de cette enseigne désignant les Trois Rois Mages, par toute l'Europe chrétienne, dès le xii° siècle. Il prouve ainsi qu'un écrivain local s'est trompé en la considérant comme spéciale à la ville de Verdun.

— *L'Enseigne aux Trois Maures* (*L'Espérance, Courrier de Nancy*, 7 janvier 1897).

Article emprunté en partie au précédent travail, spécialement borné aux Trois Maures « jadis assez répandus en Lorraine » qui furent à Nancy, existent encore à Verdun et se virent également à Troyes, à Orléans, à Rouen, à Saint-Quentin, à Pont-à-Mousson, à Metz, à Augsbourg. L'auteur estime que du jeu d'esprit *le Maure qui trompe* on en vint à *la Mort qui trompe*, symbole des déceptions de la vie. Quant aux *Trois Maures* ce sont, pour lui, les *Trois Rois Mages*.

— A consulter également : *L'Histoire des villes vieille et neuve de Nancy*, par l'abbé Lionnois, véritable monument rempli des recherches les plus instructives, sans oublier l'enseigne.

## NEMOURS

— *Les Rues de Nemours*, par Eugène Thoison. Nemours, Henri Bouloy et Émile Vaillot, 1895.

Travail notant, au fur et à mesure de leur rencontre, les auberges, hôtelleries et enseignes. L'auteur a eu l'heureuse idée de joindre à son étude une table des matières par ordre alphabétique si bien qu'on les a toutes, ainsi groupées, sous la main. Beaucoup d'*Images* de saints, *le Pied ferré*, *le Porte-Enseigne*, les *Trois Torches* — titres qui se rencontrent rarement.

## NEVERS

— *Hôtelleries et Enseignes du vieux Nevers.* Simples notes destinées à faire suite au *Petit Dictionnaire alphabétique, historique et anecdotique des rues de Nevers*, par M. X., archiviste.

*Almanach général de la Nièvre*, Nevers, 1880, 1881, 1883.

Donne la liste avec notice et date, pour chaque, autant que faire se peut, des hôtelleries et jeux de paume du vieux Nevers.

Hôtelleries : *l'Autruche* (1595), *la Barbe Noire* (1557), *le Chat de Saint-Jean* (1665) — depuis un cabaret a pris l'enseigne : *Au Chat qui fume*, — *l'Ours bridé* (1591), *le Pommier* (1591), *les Trois Allemands*, *les Treize Cantons* (1708) et datant du premier Empire *le Canonnier français*, *le Vainqueur*, *la Franchise*.

Jeux de paume : *la Salamandre*, *la Cigogne*, *les Gascoing*. L'auteur ajoute qu'en 1799 on comptait également quatre *Jeux de billard*.

L'introduction publiée dans le volume de 1881 ne contient aucun document nouveau. L'auteur attire l'attention sur la série de dévotes enseignes répandues avec profusion par les hôteliers.

## NIMES

— *Une hôtellerie nimoise au XVᵉ siècle. Le logis Saint-Jacques,* par F. Rouvière. Nîmes, Imprimerie générale, 1898. In-8.

Extrait de la *Revue du Midi*.

Etude détachée d'un ouvrage que prépare l'auteur sur les logis de Nîmes, lue dans une des séances du Congrès archéologique de France, en mai 1897. Donne les noms d'un assez grand nombre d'hôtelleries nimoises à la fin du xivᵉ siècle — les dépôts publics nous ont, dit-il, conservé le souvenir d'environ 200 hébergeries, — et fait l'histoire du logis où pendait pour enseigne l'image de saint Jacques. En quelques pages M. Rouvière restitue la physionomie exacte que pouvaient avoir les hôtelleries aux époques troublées d'autrefois, notant le détail des pièces, de l'ameublement et de la cuisine.

## ORLÉANS

— *Enseignes, Emblèmes et Inscriptions du vieil Orléans,* par le Dʳ Patay, médecin-adjoint de l'Hôtel-Dieu, avec 16 planches dessinées d'après nature et gravées à l'eau-forte par Emile Davoust, attaché au Musée historique d'Orléans. Orléans, Herluison, libraire-éditeur, 1898. In-4.

Extrait des *Mémoires de la Société archéologique et historique de l'Orléanais* et tiré à 100 exemplaires numérotés.

Travail s'ouvrant par des considérations générales sur les enseignes, avec applications à celles d'Orléans et donnant, par le menu, la liste des enseignes, des emblèmes, des inscriptions, sculptées dans la pierre, encore existantes dans la capitale de l'Orléanais.

Les seize planches dessinées et gravées avec grand soin sont précédées d'un joli motif architectural de la Renaissance. Elles donnent les enseignes suivantes : *La Carpe, A l'ours, l'Ecrevisse, la Nef d'Argan, la Flotte, le Bon Pasteur, la Sanglerie* (une bande de petits cochons), *Au Puis de Jacob, Aux bons Enfens, A la main q. fille* (sic), *la Colombe, Aux Fontaines, le Soleil d'or, la Pomme, Au Chamois, la Coquille, la maison du Renard, le Héron, le Taureau, le Loup, le Chêne, le Gros-Sureau, Au Lièvre d'or, le Pont-l'Evêque, le Pot-Vert, la Rose, les Quatre fils Aymon,* — une enseigne de tonnelier, de boulanger, de négociant en vins.

Dans le détail des différentes sortes d'enseignes, sculptées, pendantes ou empreintes dans le mur, le Dʳ Patay cite une enseigne peinte, — la seule subsistante, — enseigne du *Caquet des Femmes,* représentant un marché dans un carrefour, avec, au-dessus, allégories quelque peu ironiques, les têtes d'un canard et d'un perroquet. Il donne, d'autre part, la liste complète des ordonnances générales sur les enseignes et de toutes les enseignes elles-mêmes, par lui relevées aux archives municipales, alors que les anciens censiers et les divers registres de censives lui ont permis de retrouver les noms des marques disparues.

## PARIS

— *Les Enseignes parlantes.* Revue critique de quelques tableaux, avec une Explication mêlée de Chants; par MM. H. S. et C. H. (Henri Simon, d'après Barbier). Représentée à Paris, dans la salle Mont-Thabor, le 10 février 1817. Paris, Barba, libraire, Palais-Royal.

Les personnages des tableaux sont, est-il besoin de le dire, des personnifications d'enseignes alors à la mode, puis Colifichet, petit Diable couleur de rose, et M. Clinquant, marchand de nouveautés, qui se préparant à ouvrir un magasin, vient consulter Colifichet sur le choix d'une enseigne. Par mesure de précaution il a, d'avance, fait l'acquisition d'une demi douzaine de ces tableaux : — Nouredin ou l'Homicide, Olympia ou la Gueule de Lion, la chaste Suzanne, le Luthier de Lubeck, le comte Ory, la Vérité représentée par Colifichet lui-même.

En réalité c'est une satire des titres à prétentions pompeuses alors recherchés par l'enseigne.

— *Musée en plein air ou choix des Enseignes les plus remarquables de Paris*, lithographiées par M. Edouard Wattier, accompagnées d'un texte explicatif. 1re Livraison. A Paris, chez l'éditeur, rue Duras, 10. G. Engelmann, éditeur, 1824. In-4.

Seule livraison parue d'une intéressante publication qui, continuée, eut constitué une véritable iconographie de l'enseigne dans la première moitié du siècle.

« Si Diderot », disait l'auteur en un prospectus explicatif, « qui était si prodigue du titre de peintre d'enseignes pour ces prétendus artistes qui ne se servent de la brosse que pour salir la toile, vivait maintenant, il n'oserait plus donner à ces deux mots une acception défavorable ; car telle enseigne, soit sous le rapport de l'ordonnance, soit sous celui du dessin et de la couleur, peut être considérée comme un tableau, et ne serait pas déplacée dans la plus riche galerie. On en compte plusieurs qui sont échappées au pinceau facile des maîtres de notre école et beaucoup d'autres qui sont le fruit des premiers essais de leurs élèves. Presque toutes se rattachent à des circonstances remarquables, ou rapellent des ouvrages en vogue, des modes, des usages de Paris et de l'époque ».

Bref, cette livraison donne la reproduction coloriée des enseignes suivantes : *A la belle Angélique*, fabrique de bonbons, Vafflard *pinxit* (il était l'auteur du tableau d'*Electre*) ; *A la blanche Marguerite*, nouveautés et mercerie, Rœhn fils *pinxit* ; *Au Mameluck*, tabletterie, bijouterie, Bellier *pinxit*, d'après Carle Vernet ; *A la Rosière*, soieries, Abel Depujol *pinxit* ; *A la friteuse Ecossaise*, draperies et nouveautés, Gosse *pinxit* ; *Aux trois Sultans*, rubans civils et militaires, Derouges *pinxit* ; — soit en tout six enseignes accompagnées d'autant de notices explicatives.

— *Petit Dictionnaire critique et anecdotique des Enseignes de Paris*, par un *Batteur de pavé*. « A bon vin point d'enseigne. » Paris, chez les marchands de nouveautés, au Palais-Royal, 1826. In-32.

Amusante publication longtemps attribuée à Balzac, — quoique, en réalité, il n'ait jamais figuré sur ce volume que comme imprimeur, — donnant, par ordre alphabétique, la liste des enseignes ou mieux des tableaux d'enseigne de Paris, fort nombreux à cette époque, la plus ample part devant être attribuée aux marchands de nouveautés. « Cela tient », disaient fort bien les auteurs, « à ce qu'ils ont l'habitude de sacrifier plus que les autres à l'extérieur, afin de fixer l'attention des passants qui, arrêtés devant le tableau d'enseigne, se laissent quelque fois séduire par l'élégance avec laquelle les marchandises sont disposées dans les *montres* de leurs magasins. »

Car ce petit dictionnaire, ce livret des peintures de la rue si l'on veut, loin d'appartenir au bagage littéraire de l'auteur de la *Comédie humaine*, serait dû à la collaboration de deux écrivains, Maxime de Villemarest et Horace Raisson, ce dernier connu par des plaquettes amusantes confinées dans cet in-32 alors fort à la mode. C'est, du moins, ce que nous apprenait *La Petite Revue*, d'ordinaire bien renseignée, en son numéro du 9 juin 1866, dans une notice consacrée à la bibliographie des œuvres de Balzac. Malgré cela, le *Petit Dictionnaire critique* a pris place dans l'édition des *Œuvres Complètes* du maître, tome XXI, 1879. Il est vrai que MM. de Villemarest et Raisson ne sont plus là pour se défendre. Bref, le ou les auteurs n'ont fait entrer dans leur monographie alphabétique que les enseignes à tableau comme étant les seules personnelles : « Plusieurs corps d'état, disent-ils, n'ont point d'enseignes ou bien en ont une qui leur est commune à tous ; parmi ceux-ci on remarque les notaires qui se bornent à attacher devant leur porte un écusson aux armes de France. D'une autre part, les fournisseurs du Roi et des princes, les marchands brevetés ont également des écussons aux mêmes armes. Nous avons donc cru n'en devoir pas parler. » Et les auteurs en ont agi de même pour les dentistes, pour les sage-femmes, pour les compagnies d'assurance, pour les huissiers, etc.

La liste donnée par eux — contenant 277 enseignes classées alphabétiquement — en laquelle figurent, on ne sait trop pourquoi, les théâtres, « depuis le monument de papier peint collé sur bois qu'on appelle l'Académie royale de musique jusqu'aux Funambules, » loin d'être fastidieuse, est tout à fait suggestive. C'est, du reste, un précieux document sur les mœurs et les idées de l'époque, malgré une pointe de satire

rehaussée d'un esprit mordant. C'est en quelque sorte, si l'on veut, tout à la fois le livre d'or et la charge de l'enseigne. On y trouve, soigneusement enregistrées, toutes les belles du jour : *A la belle Angélique, A la belle Anglaise, A la belle fermière, A la belle Indécise, A la belle Jardinière, A la belle marraine*, les bonnes et les bons, *le Chaperon rouge, Monsieur Dumollet, le Diable à quatre, les Deux Magots, les deux Edmond, les deux Chinois* — toute la série des « deux » en opposition aux « trois » du moyen-âge ; — toutes les dames.... contre-coup de la Dame Blanche, *la Fileuse* et *la Frileuse;* tous les « Grand », depuis *le Grand Mogol* jusqu'au *Grand Voltaire*, même *l'Homme de la Roche de Lyon* — enseigne de charcutier toujours existante — que les auteurs, on se demande pourquoi, appellent Jean Fléberg (*sic*), — *Jean Bart, Joconde, les Montagnes russes*, le fameux *Polichinelle-Vampire* et le non moins populaire *Soldat-Laboureur*.

Bref, une intéressante nomenclature, ce qui ne l'empêche point d'être une amusante satire des goûts, des préférences du jour.

Et il y a un supplément.

— *Petite Revue des Enseignes de Paris*, par un Allemand. Publiée par Emmanuel Christophe. Paris, imprimerie de C. Farcy, rue de la Tabletterie, 1826. In-12.

Satire amusante contre l'orthographe fantaisiste des enseignes de Paris quoique de doctes critiques l'aient traitée de *petite plaquette naïve, sans esprit*. L'auteur, pour mieux critiquer, pour mieux montrer le ridicule de ces « orthographiages » de fantaisie, se met dans la peau d'un jeune Allemand venant à Paris pour se perfectionner tout à fait dans la langue universelle. Et quelle n'est pas sa surprise en lisant partout sur de magnifiques enseignes, *Tréteur-Restôrateur, Hôtelle garnie, Cabinets de Sosiété*. Cela lui donnera donc l'idée de parcourir les rues, regardant avec des yeux avides, et notant, entre autres excentricités, les inscriptions qui suivent : *Mag.₁₃in D'buile Daix. — Auguste Marchand de Simaut, Grêt, Sablous et Gravalier. — Toiles cirés.— Ongant, etc. — A la Renommée des bons Gataux.— Entrée du Garnie. etc.*

— *Histoire des Enseignes de Paris*, d'Edouard Fournier, revue et publiée par le Bibliophile Jacob, avec un appendice, par J. Cousin, bibliothécaire de la ville de Paris. Ouvrage orné d'un frontispice dessiné par Louis-Edouard Fournier, de 84 dessins gravés sur bois et d'un plan de la cité au xv$^e$ siècle. Paris, E. Dentu, éditeur, Palais-Royal, 1884. In-18.

Ouvrage posthume de l'auteur comprenant en trente et un chapitres l'histoire des enseignes de Paris à toutes les époques, avec une introduction très sommaire sur les enseignes dans l'antiquité. Chargé de mettre au point le travail du regretté bibliophile, du consciencieux écrivain, le bibliophile Jacob a élagué, retranché tout ce qui concernait les enseignes des autres villes de France.

Cette intéressante monographie s'ouvre par des renseignements sur la jurisprudence et police des enseignes à Paris et sur l'origine des enseignes en France, inscriptions et monogrammes, enseignes des maisons et des hôtels. Après les généralités l'auteur étudie successivement, en autant de chapitres spéciaux, les enseignes des corporations et métiers, — des hôtelleries et auberges, — des cabarets, — des barbiers, étuvistes, chirurgiens, apothicaires, — des imprimeurs et libraires, — des académies, théâtres, lieux publics et mauvais lieux. — Les Enseignes pendant la Révolution, — Les Enseignes au dix-neuvième siècle, — Imagiers et peintres d'enseignes — sont des articles tout particulièrement intéressants.

— *Les Enseignes de Paris, avant le XVII$^e$ siècle*, par Adolphe Berty.

Revue Archéologique, XII$^e$ année, tome XII (Avril-Septembre 1855), p. 1 à 9.

« Les plus anciennes mentions d'enseignes que nous ayons recueillies », dit l'auteur, « sont celles de *l'Aigle* dans le cloître Notre-Dame, en 1212, et celle de la Corbeille, au territoire de Champeaux, en 1206.

53

En très petites quantités dans les chartes du xiiie siècle, plus fréquentes dans le courant du xive, elles deviennent communes aux xve et xvie siècles.

Un autre travail du même auteur publié dans la même revue, même volume, *Recherches sur les anciens ponts de Paris* donne (pages 213 et 214) les enseignes des moulins du pont aux Meuniers.

— **Les Rues de l'ancien Paris**, par Adolphe Berty.

*Revue Archéologique*, tome XIV, (Avril-Septembre 1857.)

Rues devant leur nom à une enseigne. « Les mentions que nous en avons trouvées avant le xviie siècle », dit M. Berty, « montent au cinquième du chiffre total, mais il s'en faut considérablement qu'elles aient été proportionnellement toujours aussi nombreuses. A en juger par le livre de la Taille, de 1292, les rues ainsi dénommées n'étaient, alors, que comme un est à vingt. »

— *Études historiques et topographiques sur le vieux Paris. Trois Ilots de la Cité compris entre les rues de la Licorne, aux Fèves, de la Lanterne, du haut Moulin et de Glatigny*, par Adolphe Berty.

*Revue Archéologique*, Nouvelle Série, tomes I et II, 1860.

Etude faite à l'aide des pièces d'Archives, donnant pour chaque rue l'état civil de chaque maison avec son enseigne. A noter que durant le xiiie siècle et la première moitié du xive la plupart des maisons sont *sans désignation*.

— **Les Enseignes de Paris**, par le comte L. Clément de Ris. A Paris, par la Société des Bibliophiles, MDCCCLXXVI.

Publié dans les *Mélanges de Littérature et d'Histoire*, recueillis et publiés par la « Société des Bibliophiles Français », MDCCCLXXVII, 58 pages.

En tête de cette étude l'auteur a placé cette note : *Le travail suivant a été composé à la fin de 1869. En le relisant en 1875, je ne trouve rien à y changer et le donne tel qu'il a été écrit.*

Clément de Ris estime qu'il y aurait un livre très amusant et bien neuf à faire sur les enseignes. « La matière y prête, les monuments ne manquent pas. Ce qu'il en reste est encore considérable, et le fameux *marteau des démolisseurs* n'a pas tout démoli. »

Rapide historique des enseignes anciennes, dans lequel l'auteur estime qu'une des plus vieilles auberges de France est certainement le *Grand Cerf*, à Évreux, cité dans un acte de 1418 [acte antérieur à ceux cités par M. Chassant : voir *Évreux*] et existant encore sur le même emplacement. On y trouvera de précieux renseignements sur les enseignes dues à des artistes connus, et une liste des principales enseignes, sculptées ou peintes, encore visibles dans le Paris d'alors malgré le fameux marteau des démolisseurs, de romantique mémoire.

— *La chasse à l'Ignorance. Curieuses Inepties des Enseignes et Inscriptions publiques de Paris, en 1877-1878 et Moyen de les Corriger*. Actualité humoristique avec des Considérations, des Appréciations et des Exemples: 1° Sur les dangers des Enseignes incorrectes ; 2° Sur les Illogismes de la langue ; 3° Sur l'Esprit pratique des Français, etc., par Victor-Charles Préseau, ancien imprimeur et rédacteur de la *Tribune Agricole*. Paris, Bocquet, éditeur, 1879.

Ouvrage « singulier » relevant les facéties de l'orthographe sur la voie publique, au Musée du Louvre, à l'Exposition universelle de 1878, chez les nomades, dans les grands magasins, etc.

VOLUMES CONTENANT DES CHAPITRES OU DES PARAGRAPHES SUR LES ENSEIGNES

— *Tableau de Paris*, de Mercier. Edition d'Amsterdam (1782).

Tome I. — Chapitre LXVI : *Enseignes*, (quelques lignes rendant justice à la sage ordonnance de M. de Sartine). — Chapitre XXXVI : *L'orthographe publique* (sur les enseignes et écriteaux).
Tome II. — Chapitre CLXX : *Les Ecriteaux des rues*.
Tome V. — Chapitre CCCXCIX : *Vieilles Enseignes* (amusante description du marché aux ferrailles du quai de la Mégisserie, véritables magasins de vieilles enseignes où venaient se fournir tous les cabaretiers des faubourgs de Paris). — Chapitre CCCCXXXIX : *Ecboppes*.

— *Artistes, peintres d'enseignes*, p. 14. *Enseignes singulières*, p. 133.—/*Paris à la fin du XVIII<sup>e</sup> siècle*, par J.-B. Pujoulx, Paris, an IX (1801). Chapitre II.]

« Pourquoi beaucoup d'enseignes valent-elles nos tableaux de cabinet ? » dit l'auteur. « Parceque nos tableaux de cabinet ne se paient pas plus cher que nos enseignes » et aux peintres qui visent à l'exposition publique, il conseille vivement de ne point dédaigner les enseignes. « Une belle enseigne, placée rue Vivienne, arrêtera plus de monde, dans l'espace de quatre ans », dit-il en manière de conclusion, « que tel beau tableau de Raphaël n'a fixé de regards depuis deux siècles et demie qu'il est fait ».

— /*Enseignes peu convenables aux magasins qu'elles décorent*. Tome I, p. 116. — *Affiches et avis divers*. Tome II, n° VII. p. 174. — /*L'Hermite de la Chaussée d'Antin*, par de Jouy. Paris, 1812-1814, 5 volumes.]

— *L'orthographe et les Enseignes. Lettre d'un peintre d'enseignes à un commissaire de police*. — /*De Paris, des Mœurs, de la Littérature*, par J.-B.-S. Salgues. Paris, 1813, page 34.]

— *Les Enseignes des Boutiques*. — /*La France*, par lady Morgan. Paris, 1817. Livre V, tome II, pages 54, 55, 57.]

Critique des allusions classiques et des devises sentimentales de l'enseigne en 1816.

— *Mémorial Parisien ou Paris tel qu'il fut, tel qu'il est*, par J.-S. Dufey. Paris, 1821. [Notation d'enseignes des faubourgs, pages 4, 31, 35, 214].

— *Les Enseignes*.— /*Voyage d'un jeune Grec à Paris*, par M. Hippolyte Mazier Du Heaume. Paris, 1824 ; tome I, chapitre XXV.]

Le jeune Grec considère qu'un des titres de supériorité de Paris est son Musée des rues (enseignes).

— *Les Enseignes*. — /*L'Hermite du faubourg Saint-Germain*, par M. Colnet. Paris, 1825 ; tome I, chapitre VIII, p. 78.]

Chronique humoristique, l'auteur sur un ton badin annonçant qu'il prépare l'histoire morale et politique des Enseignes depuis le déluge.

— *Les Enseignes*. — /*Nouveaux Tableaux de Paris ou Observations sur les Mœurs et Usages des Parisiens*. Paris, 1828 ; tome I, chapitre VIII.]

— *Les Enseignes*, par Merville. — /*Nouveau Tableau de Paris au XIX<sup>e</sup> siècle*, ouvrage en sept volumes par un groupe d'écrivains. Paris, 1834; tome IV, p. 108.]

L'enseigne, d'abord de nécessité pratique, devenue affaire d'étalage et de luxe. — Voir également : tome III, *Les noms des Rues*, par le bibliophile Jacob.

— *Les Magasins de Paris*, par Auguste Luchet. — [*Le Livre des Cent et Un*. Paris, 1834, tome XV.]

— *Enseignes et Affiches*. — [*Ce qu'on voit dans les rues de Paris*, par Victor Fournel. Paris, 1858; chapitre VI.]

— *Les Maisons. Les Enseignes depuis le treizième siècle jusqu'à la fin du dix-septième. Les Enseignes au dix-huitième siècle*. [*Variétés Parisiennes*, Paris, 1901, tome XXIII de la si précieuse collection de M. Alfred Franklin : *La Vie Privée d'Autrefois*, chapitres I et III.]

Donne des titres d'anciennes enseignes extraits d'une charte de 1282, des *bailles* de 1292 et de 1313, d'après les mystères et autres poèmes inédits déjà cités ici, d'après Adolphe Berty. Reproduit les noms et enseignes de tous les couteliers de Paris en 1680, d'après un placard officiel ; donne également un choix d'enseignes diverses d'après l'*Almanach Dauphin*, de 1777.

### IMAGES SUR LES ENSEIGNES DE PARIS

— *Jeu de Cartes des Enseignes de Paris* (vers 1820).

Les cartes se divisaient en deux catégories distinctes : les cartes à demandes et les cartes à réponses, chaque carte offrant le dessin d'une boutique surmontée de son enseigne, avec, au-dessous, un texte quelconque se rapportant à l'enseigne.

— *Le Jeu de Paris en miniature dans lequel sont représentés les enseignes, décors, magasins, boutiques des principaux marchands de Paris, leurs rues et numéros*. Éditeur, M$^{me}$ veuve Chéreau, rue Saint-Jacques, n° 10 (vers 1816).

Quatre-vingt-dix enseignes y sont figurées depuis *la famille des Jobards* (marchand de tabac) portant le n° 1 jusqu'au *Retour d'Astrée* (magasin de nouveautés) représenté triomphalement dans la case 90, corne d'abondance et branche de lis en main — le retour des lis, donc.

— *Le Jeu de l'Oie des Enseignes*. (Vers 1804, d'après Edouard Fournier).

Cent cases numérotées, chacune offrant une enseigne prise quelque peu au hasard, d'après la fantaisie du dessinateur. Le n° 100 était à l'enseigne du *Paradis*.

— *Jeu des Rues de Paris* (1823).

Autre type de jeu d'oie, chaque case donnant une insigne avec la qualification du métier.

— *Enseignes de Paris* (vers 1826).

Suite de seize vignettes gravées au pointillé reproduisant quelques-unes des enseignes à la mode, et destinées à orner le dessus des boîtes de bonbons.

On consultera également avec fruit :

### I. — JOURNAUX.

*Les Enseignes de Paris* Feuilleton de *La Presse* (21 juillet 1856), par Alfred de Bougy, la première étude sérieuse et quelque peu documentée qui ait été publiée dans la seconde moitié du dix-neuvième siècle ; étude à la fois rétrospective et moderne.

*Recherches sur les Enseignes de Paris.* Articles du *Journal des Débats* (25 Mai et 1 Juin 1858), signés Amédée Berger, remplis de documents peu connus, suivant les enseignes sous toutes leurs formes et en citant un nombre assez considérable.

*Les Enseignes.* Deux feuilletons du *Journal de Paris.* (1 et 8 Octobre 1859), signés Firmin Maillard, un écrivain curieux de tous les petits côtés de la vie et des mœurs, à une époque où cela pouvait être considéré comme vraiment méritoire. Le premier feuilleton est rétrospectif; le second donne les enseignes les plus typiques de 1859.

*Les Enseignes de Paris* Feuilletons du *Gaulois* (5, 7 et 8 juillet 1877), par l'Homme qui lit. (J. Poignant). Article moins savant, plus *journalistique* que les précédents, sorte de compte-rendu inspiré par la récente étude de M Clément de Ris (1876), mais pouvant être parcouru quand même avec fruit.

*Les Vieilles Enseignes.* Article du *Journal Officiel* (8 Août 1880), par Adrien Desprez, à propos du volume de Blavignac.

Articles du *Figaro*, signés Jean de Paris. — Articles du *Journal pour Tous*, signés Hector Malot.

II. — PLAQUETTES, POÈMES BURLESQUES, MÉMOIRES, RÉCITS DE VOYAGES, GRANDS OUVRAGES HISTORIQUES.

*Registre Criminel du Châtelet de Paris*, du 6 Septembre 1389 au 18 Mai 1392, publié par la *Société des Bibliophiles français*. Paris, 1861-1862, 2 vol. (Nombreuses indications d'enseignes du xive siècle, presque toutes relatives à des auberges de bas étage.)

*Comptes de la Prévôté de Paris*, des années 1399 à 1573, donnant quantité innombrable d'enseignes. — *Inventaire des Archives hospitalières de Paris.*

*Le Livre commode des Adresses de Paris*, par Abraham du Pradel, riche en nomenclatures d'enseignes.

*Le Pèlerin passant*, monologue seul, composé par Me Pierre Tasserge (Dans la collection *Recueil de Farces, Moralités, Sermons joyeux*, publiée par Techener. Paris, 1831-1837. 4 vol ), qui est une véritable promenade de cabarets en hôtelleries au temps de Louis XI ou de Charles VIII. — *La Ville de Paris*, par Colletet (1679). — *Le Paysan Français*, 1609 (l'auteur prie la reine, Marie de Médicis, de lui donner bon gîte il cite ainsi nombre d'enseignes). — *Les Visions admirables du Pèlerin du Parnasse ou Divertissement des bonnes Compagnies et des beaux esprits*, par un des beaux esprits de ce temps (Paris, 1635). — *La Misère des Clers de procureurs*, poème de 1638. — *Cy s'ensuit un esbatement du mariage des IIII fils Hemon où les Enseignes de plusieurs hostels de la ville de Paris sont nommez*. Manuscrit de la *Bibliothèque Nationale*, publié pour la première fois, par M. Achille Jubinal, et en note, dans les *Mystères inédits du XVe siècle.* (Paris, Techener 1837, tome I). — *Description historique de la Ville de Paris*, par Piganiol de la Force, 1765.

*Journal d'un Voyage à Paris, en 1657-58.* (Voyage de deux gentilshommes hollandais), publié par A.-P. Faugère. Paris, 1862 (nomenclature d'enseignes, p. 30 et suivantes). — *Voyage de Lister à Paris, en 1698*, (publié par la *Société des Bibliophiles français*. Paris, 1872). — *Marques typographiques ou Recueil des Monogrammes, chiffres, enseignes, etc. des libraires et des imprimeurs*, qui ont exercé en France de 1470 jusqu'à la fin du xvie siècle, par L.-C. Silvestre (Paris 1867, 2 vol.). — *Paris à travers les âges.* (Monographie du Châtelet, par Bonnardot).

*Historiettes* de Tallemant des Réaux, seconde édition annotée par Monmerqué, Paris, Delloye, 1840, 10 vol. in-12 (tomes IV, X). — *Les Bigarrures et Touches du Seigneur des Accords*, par Etienne Tabourot. (Edition de Rouen, 1621 — les Enseignes de Paris, folio 4 et suivants).

*Histoire et Recherches des Antiquités de la Ville de Paris*, par Henry Sauval (Paris, 1724) [tome I : Etymologie des noms des rues Tome III : Enseignes à rébus — et l'auteur se contente de citer sept enseignes plus ou moins sottement calembourdières.] — *Recherches critiques, historiques et topographiques sur la Ville de Paris*, par J-B.-M. Jaillot, 1772-1775. (Rues devant leur nom à des enseignes). — *Dictionnaire historique de la Ville de Paris*, par Hurtaud et Magny, Paris, Moutard, 1779 (tome II : Enseigne, tome IV : Rues devant leurs noms à des enseignes, page 259 à page 499.) — *Essais historiques sur*

*Paris* de M. de Saintfoix, Paris, Duchesne, 1776, [une note en marge indique les rues dont le nom est dû à une enseigne. Signalons ainsi la rue du Bout-du-Monde due à l'enseigne où l'on avait peint un *Bouc*, un *Duc*, un *Monde*, avec l'inscription au *Bouc-Duc-Monde*. — *Essais historiques sur Paris*, par Aug. Poullain de Saint-Foix, [frère du précédent]. Paris, Debray, An XIII, 1805, 2 vol. (tome I, p. 194-196). — *Itinéraire archéologique de Paris*, par M. F. de Guilhermy. Paris, 1855, p. 378-379. — *Légendes et Curiosités des Métiers*, par Paul Sébillot. Paris, 1899.

## POITIERS

— *Poitiers au Moyen-Age. Les Enseignes. Les Tours des Remparts*, par M. Rédet, archiviste de la Vienne.

*Mémoires de la Société des Antiquaires de l'Ouest*. Tome XIX (année 1851) pages 450-175.

Etude sur les noms ou signes, figures peintes ou sculptées, qui servaient à désigner plusieurs maisons de Poitiers, et qui ont servi, à leur tour, à dénommer quantité de rues. Longue nomenclature dans laquelle on retrouve nombre d'enseignes singulières, partout à la mode, la *Truie-qui-file*, l'*Oison bridé*, la *Sereine*, la *Baleine*, la *Rose* où logea Jeanne d'Arc, suivant la tradition etc., et quantité d'appellations locales : la *Tonne-Daudé*, les *Écossais*, l'*Écu de Coubé*, le *Charbon Blanc*, les *trois Trompettes* l'*Aiguillerie*, le *Chariot-David*, la *Vicane*, le *Fruit nouveau*, la *Latte d'Or*, l'*Oiseau de Paradis*, la *Roche de Montreuil*, le *Clavier d'Argent*, les *Deux-Clairvoyants*. Parmi les enseignes de jeu de paume, récréation très en vogue à Poitiers, citons les *Quatre-Vents*, les *Trois Miroirs*, l'*Écrevisse*, l'*Oison*, la *Perdrix*. Enfin M. Rédet mentionne la maison décorée de la pittoresque enseigne de la *Procession du Renard*.

— *Les Enseignes, leur Origine et leur Rôle*, par M. C. Ginot, Bibliothécaire-Archiviste de la ville. Niort, Bureau du *Mercure Poitevin*, 1901.

Introduction générale au travail que prépare le même auteur : *Recherches Historiques sur les Rues, les Maisons et les Enseignes de Poitiers*, travail fait à l'aide des documents des dépôts publics et des minutes de notaires. Cette « introduction » est faite avec grand soin.

## PROVINS

— *Les Enseignes et les vieilles Hôtelleries de Provins*, par M. Alphonse Fourtier, membre titulaire de la Société d'Archéologie de Seine-et-Marne.

*Bulletin de la Société d'Archéologie, Sciences, Lettres et Arts de Seine-et-Marne*, tome VI (années 1869-1872).

Liste des anciennes hôtelleries provinoises, assez nombreuses au temps fortuné des foires, alors que toutes les contrées de France comptaient en cette ville des représentants affairés, ardents à la vente et à l'achat. L'auteur nous dit qu'il a pu, grâce aux documents historiques, trouver la nomenclature d'enseignes à partir du XIIIe siècle, ce qui constitue ainsi aux hôtelleries de la cité des Thibault de véritables titres de noblesse. Et il signale l'auberge d'*Enfer* ou de *La Croix de fer* citée dès 1280, l'auberge de l'*Ecrevisse* (1400), l'hôtellerie du *Grand-Mouton*, richement sculptée aux écussons de France, de Bavière, d'Angleterre, avec diverses figures, un berger, un mouton, un loup, un chien, hôtellerie célèbre qui hébergea pendant quelque temps Isabeau de Bavière (1418) ; l'hôtel de *La Kalendre*, souvenir des drapiers (1424) ; l'auberge du *Coq à la Poule* ; l'auberge du *Toupet*.

— Voir également *Les Rues de Provins*, par M. Émile Lefèvre.

## REIMS

— *Vieilles Rues et vieilles Enseignes de Reims. De la nécessité d'en sauvegarder les dernières traces, avec la liste des rues et des enseignes modernes*, par Henri Jadart, secrétaire général de l'Académie de Reims. Vingt-quatre

dessins, par E. Auger. Reims, F. Michaud, éditeur de l'Académie. 1897. In-8.

<small>Extrait du tome XCIX des *Travaux de l'Académie de Reims*, et tiré à 100 exemplaires.</small>

Division des chapitres : 1. Vocables des rues anciennes et nouvelles ; les noms du moyen-âge et les noms modernes. — 11. Les vieilles enseignes de Reims dessinées et expliquées (vingt cinq). En plus des croquis mentionnés sur le titre, trois planches hors texte, deux consacrées aux armoiries de Reims, la troisième reproduisant la célèbre maison des Musiciens, d'après un dessin d'Adolphe Varin, en 1838. — 111 Enseignes diverses, anciennes et modernes. La *Bonne-Femme* ; Statues pieuses; Boulets russes. Conclusion. — IV Les rues de Reims en 1895-1896, avec le résumé des étymologies et la statistique des vocables (Nomenclature).

Nomenclature des vieilles enseignes de Reims, du Moyen-âge au xviii$^e$ Siècle, (avec la rue où elles figurent et la date où elles apparaissent sur les pièces d'Archives ; liste due à feu Duchénoy). En tout 558 enseignes parmi lesquelles doivent être signalées, comme plus particulières : *La belle serrure*, *La bonne teinture*, *Au cheval à louer*, *Le clou d'Enfer*, *Le clou dans fer*, *Le Dromadaire*, *A l'Espérance du Chat-huant*, *L'épée en roue liée*, *Le guet dormant*, *Au Moulinet*, l'hôtel le plus renommé du moyen-âge, le *Cigne* dont l'hôte, en 1428, logea les troupes anglaises, *le long Vestu*, la maison de Colbert (1615), *Aux Quatre-Chats-Grignants*, *Le Saumon de Hollande*, *A l'unique Flambeau*, *la Vénitienne*

Nomenclature d'enseignes modernes — une centaine — donnant quelques spécimens du goût contemporain, et classées dans l'ordre suivant :

1º Noms tirés de souvenirs religieux et charitables.
2º Noms tirés de souvenirs historiques ou géographiques.
3º Noms tirés de souvenirs militaires et civiques.
4º Noms tirés d'emblèmes et de produits divers.
5º Noms tirés de sentences morales ou humoristiques.

— Consulter également : *Le vieux Reims*, par l'abbé Cerf (1875). — *Catalogue du Musée lapidaire rémois* (1895).

## ROUEN
<small>(Communication de M. Jules Adeline, à Rouen.)</small>

— *Echantillons curieux de statistique*, par Charles Nodier (*Bulletin du Bibliophile*, année 1835, nº 17).

Reproduction d'une plaquette qui donne les adresses des cabarets de Rouen au xvii$^e$ siècle : il y a là une amusante et longue suite d'enseignes.

— *Enseigne à la Crosse*, d'après un dessin du xvi$^e$ siècle. (Manuscrit de J. Le Lieur relatif au cours des fontaines de la ville de Rouen, reproduisant aussi un grand nombre d'enseignes flottantes).

La fontaine accolée à la maison qui portait cette enseigne existe encore aujourd'hui, mais a été très modifiée dans sa restauration. Cette fontaine porte toujours le nom de *Fontaine de la Crosse*.

— *Enseigne à la Tête de Cerf*, d'après un dessin du xviii$^e$ siècle. (Auteur inconnu).

Cette enseigne se trouvait sur le Vieux Marché, entre la Rue aux Chevaux (aujourd'hui la Rue de Crosne) et la Rue Cauchoise. Les maisons comprises entre ces deux rues ont été réédifiées sur nouveaux plans.

Pour les autres enseignes anciennes, voir De La Quérière [ouvrage cité plus haut] et cet autre volume spécial du même auteur :

— *Description historique des Maisons de Rouen, les plus remarquables par leur décoration extérieure et par leur ancienneté...* ornée de vingt et un sujets inédits, dessinés et gravés par E.-H. Langlois  Paris, Firmin Didot, 1821, 2 volumes.

— *Rouen. Promenades et Causeries*, par Eugène Noël. Rouen, Ernest Schneider, 1872.

Dans un chapitre intitulé : *Inscriptions et Enseignes* l'auteur, un bon rouennais, nous dit : « il serait difficile d'en trouver de bien intéressantes à l'heure qu'il est » et il en cite deux : 1° *Au 27, 28 et 29 juillet*, avec un coq et la légende : *Il a chanté trois jours* ; 2° *Aux Sept Sapeurs*, souvenir d'un cabaretier qui s'était présenté au roi Louis-Philippe à Rouen, lui sapeur, avec ses sept enfants en sapeurs.

Enseigne à la Crosse.  Enseigne à la tête de Cerf.
Croquis de Jules Adeline exécutés spécialement pour cet ouvrage.

— *Liste des Hotels et Auberges de Rouen au XVIIe siècle.* (Noms des Maîtres et Enseignes).

Communication de M. Ch. de Beaurepaire à la « Commission départementale des Antiquités de la Seine-Inférieure ». — Rouen, avril 1901.

## SAINT-QUENTIN

— *Coup d'œil sur les anciennes Enseignes de Saint-Quentin*, par M. Charles Gomart, membre de l'Institut des Provinces.

*Bulletin Monumental*, 3e série, tome 3, 23e volume de la collection (publié par M. de Caumont). Paris, 1857, pages 642-657

Etude purement locale, dans laquelle les enseignes se trouvent autant que possible classées par groupes, par spécialités (hôpitaux, béguinages, maisons communales, maisons privées, hôtelleries). Ce travail est accompagné de la reproduction de quelques enseignes célèbres *(la Croix des Charbonniers, l'Ane rayé* (1393), *le Cornet d'or, le petit Saint-Quentin)*.

Parmi les hôtelleries citons l'*Ecu de Vendosme, le duc d'Orléans, l'image Saint-Louis* (en souvenir du séjour de ce roi en 1257) ; *le Griffon* (souvenir des voyages de Henri III, 1590-1594-1596).

## SENLIS

— *Monographie des Rues, Places et Monuments de Senlis*, par M. l'abbé Eugène Müller. Senlis, Imprimerie et lithographie Ernest Payen, 1880-1884. In-8.

Extrait des *Mémoires du Comité Archéologique de Senlis*.

Livre d'archéologie savante, accompagné de croquis souvent pris par l'auteur lui-même, et qui est en quelque sorte une histoire pittoresque, anecdotique et documentaire de Senlis. Enseignes, débris d'écriture gothique, épis à la crête d'un toit aigu, l'auteur n'a rien négligé.

Citons parmi les enseignes *L'Ecu de France à trois fleurs de lys, le Renard* ou *la Queue du Renard* (1522), *le Chapeau Rouge* (1439), *les Trois Pucelles* ou *le Mortier d'or* (1469), *le Barillet* (1479), *le gros tournoi* (1439), *le fief de l'Ecrevisse* (1472), *la Croix Blanche, A Saint-Fiacre, les Deux Anges*, toutes hôtelleries de la rue de l'Apport-au-Pain (la Porte au pain) point central de la ville, — *les Balances* (1538), *la grosse Armée* (1541), *le chef Sainct-Jehan* (1522), *le Cigne, les Mailles* ou *Maillets, la Coupe d'or* (1426), — *la Rose rouge et la Rose blanche* (1699), *le Griffon, le Faucon, la Truye qui file, le Coq, le Cheval Blanc* (1439), *le Pellican* (1589), *l'Imayge noustre Dame*, près du beffroi, — *l'Asne rayé* (1522), *la Licorne* (1522), *le Bâton blanc, le Bon laboureur, les Trois roys* ou *trois roys de Cologne* (1783), *le Faulcon*, à la rue et porte Bellon, — *les Trois bourses, l'ostel des Singes* (1359-1522), avec sa si pittoresque enseigne, trois écolâtres placés devant les provocations bachiques d'un étrange « ludi magister », maître Bertrand, enseignant *ex cathédra*, la théorie fascinatrice de la dive bouteille — enseigne en laquelle l'abbé Müller veut voir, — et cette appréciation me semble assez juste, — les représailles de la chair sur l'esprit du paganisme renaissant sur le caractère sacré de l'enseignement traditionnel, — l'hôtel de la *Trinité, les Trois Pigeons, la Doloire, les Trois Saint-Jacques, la Grande et la Petite Cage*, près de l'hôpital de la Charité, — *l'Homme Sauvage, la Double-Croix* (1413), *le Pot d'estaing, le petit Pot d'estaing* mentionné dès 1292, aisé à reconnaître à son enseigne; *l'Hôtel du Chat* ou *des Trois Morts* (1417); les maisons du *Lion d'or, du Chastellet, l'Image Saint-Jacques*, le tripot du Courtillet auquel pendait pour enseigne *la Mule, les Chats Errets* (1565) ou *le Chat Erret* (1580), avec son enseigne piquante, *le Grand Chariot* (1591), *Sainte-Barbe* (1652), *le Bout du monde, la Herse, le Lion* ou *le Lyon de Flandres* (1455), *la petite Fleur de lys, la queue Coupyl* (1741), *la Croix brisée* (1653), *le Griffon* (1439), *le Soleil d'or, la Coquille, le Grand monarque, l'Etoile couronnée, l'Image Saint-Louis, le Bras d'or* (1553), *le Rat qui pipe* (qui crie) (1468), *la Main* (1541), *la Teste verd* (1553), *les pèlerins d'Emmaüs* (1555), *l'Enfer* (1590), etc., etc...)

Longue nomenclature d'un intérêt considérable ; une des plus savantes restitutions qui aient été faites des logis et des habitations d'autrefois dans une ville de province.

— A consulter également : *Mélanges pour servir à l'histoire des pays qui forment aujourd'hui le département de l'Oise*, par le V<sup>te</sup> de Caix de Saint-Aymour, (1<sup>re</sup> série). Paris, 1892.

(Chapitre III : Promenade dans les rues de Senlis : intéressantes dissertations sur les *Truie qui file*, les *Licorne, St-Yves*, le *Chat-Herret*, etc...)

## SOISSONS

*Les Rues, boulevards et avenues de Soissons,* par l'abbé Pécheur.

(*Bulletin de la Société archéologique de Soissons,* tome VII (3e série) année 1897 XVI et 121 pages.)

L'auteur, au cours de chaque rue, donne les noms des hôtels particuliers et les enseignes des auberges : *Hostel du Dieu d'Amour* (1594), *l'Agneau Pascal, Hostel des Rats* (XVIe siècle), *Coq Lombard* (enseigne de Coq, dans la rue des Lombards), *Hostel des Pourcelets, Coin de la Belle-Image* (une enseigne de la Vierge), enseigne du *Poingt d'or et main d'argent, Hostel de Vide-bourse.* Quelques très rares rues paraissent devoir leur nom à une enseigne : citons la rue du *Chat-Lié* (d'un bas-relief représentant un chat attaché qui se voit encore, aujourd'hui, rue de la Bannière).

## TROYES

— *Les Vieilles Enseignes de Troyes.* Lecture faite en séance publique de la « Société académique de l'Aube », le 30 octobre 1897, par M. Albert Babeau, correspondant de l'Institut, ancien président de la Société Académique, président de la commission du Musée de Troyes. Troyes, Imprimerie et lithographie Paul Nouel, 1898. In-8.

Extrait des *Mémoires de la Société académique de l'Aube.* Tome LXI.

Considérations générales, puis essai de classification des enseignes locales par genres, suivant les influences subies. Travail fait avec le soin particulier que M. Babeau apporte à toutes ses publications, se terminant par la liste alphabétique des enseignes de Troyes, antérieures à 1789 (au total 423), la date donnée correspondant à la constatation de leur existence, — et la liste des enseignes ou inscriptions actuelles avec la notation de leur forme (tableau, statue, objets suspendus).

J'emprunte aux enseignes anciennes les noms suivants :

*Le Comte Henri,* attestant en 1598 le souvenir toujours plus vivace du plus populaire des comtes de Champagne, Henri le Libéral. — *Les Armes de Pologne,* sans doute en souvenir du passage de Stanislas Lecziusky, en 1725. — *La Truye qui joue aux cartes,* enseigne de cartier, naturellement, au dix-septième siècle. — *La Tour de Lucques, le château de Milan, Venise,* enseignes de logis à l'usage des Italiens, à l'époque des grandes foires. — *Lac d'Amour, Dieu d'Amour,* et M. Babeau se demande si ce n'est pas un souvenir de la cour du chansonnier Thibaut qui a inspiré ces images. — *La Limace* qui, sur une enseigne du dix-neuvième siècle, sera qualifiée *l'Huître de Champagne.* — *La Tarte, l'Oublie, le Quarron,* se rapportant, toutes trois, à la pâtisserie locale. — *Le Diable d'Or, la Grimace, la Folie, la Justice qui redresse le monde,* etc.

Consulter également :

— *Les Enseignes de Troyes,* articles du journal *La Silhouette* (1840) qui, d'après M. Babeau, seraient de M. Amédée Aufauvre.

— *Recherches sur les Rues de Troyes, anciennes et modernes,* par M. Corrard de Breban.

— *Statistique monumentale de la Ville de Troyes,* par M. Fichot.

## VERDUN

— *Notice verdunoise. Rue de la Belle Vierge et Place d'Armes,* par M. de Lahant. Sans lieu ni date [Verdun, 1887].

Plaquette dans laquelle il est question de l'enseigne *Aux Trois Rois.*

— *Mémoires de la Société philomatique de Verdun* [année 1889, page 340].
Mention de nombreux hôtels — ou auberges, à Verdun.

## VARIA

Une Enseigne d'apothicaire à Vesc (Drôme), (citée ici page 145).
(*Bulletin de la Société d'archéologie de la Drôme*, tome XIV, page 409.)

Enseigne de marchand, en vers, à Marans.
(*Recueil de la Commission des Arts de la Charente-Inférieure*, tome VI, 1883, pages 161 et 206.)

— Une vieille Enseigne à Bergues (époque de la Révolution).
(*Bulletin du Comité flamand de France*, tome I, 1857-59, page 264.)

— L'enseigne « Aux trois blagues ».
(*Contes, Fables et Poésies* de J.-G. Hillemacher. Paris, 1864.)

### OUVRAGES A CONSULTER POUR LES VILLES QUI N'ONT PAS DE MONOGRAPHIE SPÉCIALE

— ABBEVILLE. — *Histoire d'Abbeville et du comté de Ponthieu jusqu'en 1789*, par F.-C. Louandre. Paris et Abbeville, 1845. 2 vol.
Enseignes t. II, p. 221-222.

— CHARTRES. — *Les Vieilles Maisons de Chartres*, par Doublet de Boisthibault.
*Revue Archéologique*, tome X (Avril-Septembre 1853).
Très courte étude dans laquelle l'auteur parle des ornements et sculptures extérieures de quelques maisons. Une planche reproduit même d'intéressantes figurines de coin.

— CLERMONT-FERRAND. — *Histoire de la Ville de Clermont-Ferrand*, par Ambroise Tardieu. Moulins, Desrosiers, 1871.
Tome I. Chapitre : Topographie historique de la Ville. Rues par ordre alphabétique et hôtels particuliers.

— DOUAI. — *Les Rues de Douai d'après les titres de la Ville*, par Jules Lepreux, archiviste municipal. Douai, 1882.
Rues — de l'Aiguille provenant d'une enseigne de cabaret, *A la bouloire de l'Aiguille*, — des Chapelets, de l'enseigne des *Capelés* (petits chapeaux), — des Connins (la classique enseigne aux lapins), — du Blanc rosier, etc... Enseignes : *A la Ville de Tournay*, *A l'Éléphant*, de la *Blanque-Tieste* (Tête), du *Fort de Kehl* après la conquête du Rhin par Louis XIV, des *Flagolles* (flageolets), du *Blanc-Musiel* ou *musieau*.

— FONTENAY-VENDÉE.. — *Mémoire sur une nouvelle nomenclature des dénominations des Rues, places, carrefours et quais de la Ville de Fontenay*, présenté au Conseil Municipal, par Benjamin Fillon. Fontenay-Vendée, Auguste Baud, 1880.
Travail fait avec la plus grande minutie comme tout ce qui est sorti de la plume de l'auteur, donnant au fur et à mesure qu'ils se présentent les noms des hôtelleries, beaucoup ayant servi à dénommer des rues. Et l'auteur a soin de nous indiquer les auberges catholiques et les auberges protestantes. Les catholiques, dit-il, descendaient surtout à *la Harpe du roi David*, aux *Trois Pommes de pin d'or*, aux *Trois-Rois* ; les calvinistes prenaient gîte de préférence au *Petit Louvre*, aux *Trois-Piliers*, à *la Grue*, à *la Pie*. Autres

hôtelleries : *Fontarabie, la Courpe, le Conil blanc* dont l'enseigne existait encore vers 1840, avec ces quatre vers singuliers :

> Cy est logié mestre Cadet
> Qui le tranchouer d'ung coustelet
> A ferru par le ventre au diable
> Et la my rousty sur sa table.

et encore, *Saint Jacques*, les *Quatre fils Aymoud*, *l'Aubèpine*.

— SAINT-RIQUIER. — *Histoire de l'abbaye et de la Ville de Saint-Riquier*, par l'abbé Hénocque.
*Mémoires de la Société des Antiquaires de Picardie.*
A signaler l'*Hôtel des Luppars* (Vert Léopard) et *La Vignette*.

## ENSEIGNES D'APRÈS LES INVENTAIRES D'ARCHIVES
### [COMMUNALES OU DÉPARTEMENTALES]

— BOULOGNE. — *Inventaire sommaire des archives communales de la Ville de Boulogne.* Boulogne, 1884.
27 enseignes figurent à la table générale des matières. Signalons : *Au Cordon bleu*, le *Cornet d'Or*, le *Dragon royal*, la « *Paquebotte* » *de Londres*, *Au Roi d'Angleterre*, la *Vignette*, le *Violon d'argent*.

— CHALON-SUR-SAÔNE. — *Inventaire des Archives de Châlon-sur-Saône*, par F.-M. Gustave Millot, Bibliothécaire et archiviste de la ville. Châlon-sur-Saône, 1880.
Donne les enseignes d'hôtelleries de 1602 à 1700 : la *Réjouissance*, l'*Arlicbaut*, le *Berger fidèle* etc.

— NIMES. — *Inventaire sommaire des Archives communales de Nimes*, rédigé par M. Besset de Lamothe, archiviste départemental. Avignon, 1880. (Tome I).
On trouve à la table des matières des pièces relatives aux *Enseignes accordées*, ou *autorisées par les consuls* et à *la police* des dites, ainsi que les dates de quelques enseignes. Sur la liste des auberges ou cabarets en 1567 et 1580 figure le *Tartugo*.

— BOUCHES-DU-RHÔNE. — *Inventaire Sommaire des Archives des Bouches-du-Rhone* publié par Louis Blancard (Archives civiles, Série C, tome II). Marseille 1892.
Relevé des hôtes et cabaretiers de la ville d'Apt en 1639 (11 hôtes, 15 cabaretiers) avec les noms des enseignes. — Enseignes des hôteliers de Solliès et de Castellane (art. 1736, page 334).

— MEURTHE-ET-MOSELLE. — *Inventaire sommaire des Archives départementales de Meurthe-et-Moselle* par H. Lepage, archiviste. Nancy, 1891.
Voir aux tables des matières (tome VI) les indications renvoyant à des actes où sont citées des enseignes d'hôteliers et cabaretiers à Champigneulles, Charmes-sur-Moselle, Commercy, Condé, Gondreville, Laneuveville, Liverdun, Lixheim, Lunéville, Nancy, Neufchâteau, Pont-à-Mousson, Saint-Dié, Sainte-Marie-aux-Mines, Saint-Nicolas du Port, Sarrebourg, Strasbourg, Toul, Vézelise, Vic-sur-Seille.

— HAUTE-VIENNE. — *Inventaire sommaire des Archives départementales antérieures à 1790*, rédigé par M. Alfred Leroux, archiviste. Limoges.
1. SÉRIE E, SUPPLÉMENT. 1889. (Archéologie p. XXXIII).
« La source de l'imagination populaire, » dit le rédacteur, « est ici des plus » pauvres : noms

d'animaux ou d'arbres, ustensiles de cuisine, croix peintes de diverses couleurs, rois mages : peu de noms de saints, point de patrons de corps de métiers. » Et il s'agit des enseignes relevées à Bellac, au Dorat, à Eymoutiers, à Saint-Junien.

A Limoges la nomenclature est plus variée et les noms de saints plus fréquents : Signalons *la Cloche au clucbier* (xviie siècle), *la Pidouire* (vessie) (1607), *la Table royale* (1789), *le comte des Cars* (1789), *les Trois Empereurs* (1757), enseigne, dit M. Leroux, qui mérite considération. En effet, il ne peut s'agir que de l'Empereur d'Allemagne, du Czar et du Sultan. « N'y aurait-il point là une tentative venue de l'étranger, de détrôner *les Trois Rois* ».

2. Série B. 1899 (p. LVII).

Notations d'enseignes servant à établir la popularité de quelques saints dans la Basse-Marche, l'obsession du nombre *trois* et différents symboles. (Il s'agit ici, des contrées ayant constitué la sénéchaussée de Bellac, Le Dorat et Saint-Yrieix.)

## OUVRAGES ÉTRANGERS

### HOLLANDE

*Koddige en Ernstige Opschriften op Uythangborden* (Descriptions plaisantes et sérieuses sur les Enseignes), par Gérome Sweerts. Amsterdam, Jeroen Jeroense, 1682. [Nouvelle édition en 1731 et 1732.]

Très certainement un des premiers livres qui aient accordé une place aux enseignes, sous leur forme pittoresque et plaisante.

(Aux B. R. de Bruxelles et d'Amsterdam. — N'existe pas à la Bibliothèque Nationale, à Paris.)

— *De Uithangteekens in verband met Geschiedenis en Volksleven beschouwd*, (Les Enseignes considérées dans leurs rapports avec l'histoire et la vie populaire) door M. J. van Lennep en J. Ter Gouw. Geïllustreerd met ruim 300 Boekdrukctsen van F. W. Zürcher. Amsterdam, Gebroeders Kraay. 1868.

Très curieux ouvrage en deux volumes accompagné, comme le porte le titre, de 300 images. Sur le titre de chaque tome, une reproduction coloriée d'enseigne : en outre le tome I a un frontispice en couleurs qui représente les personnages allégoriques des enseignes, des métiers, et un coin de rue d'Amsterdam avec les enseignes mises en place.

Si presque toujours l'image se trouve être locale — et, à ce point de vue, c'est bien réellement l'histoire des enseignes d'Amsterdam que les auteurs font défiler devant nos yeux, — le texte, lui au contraire, est à la fois local et général ; — très précieux, non seulement pour la France, mais encore au point de vue de l'influence exercée par la France sur l'enseigne de la Hollande et des pays où vinrent se fixer les réfugiés de nos discordes politiques.

Passons l'antiquité, Grecs et Romains, laissons les signes distinctifs, je veux dire les types de l'enseigne qui furent en Hollande, comme partout ailleurs, et arrivons aux époques plus modernes. Le xvie siècle nous donne déjà l'enseigne politique, arme de combat, pour ou contre les Orangistes, le roi de France, le roi d'Angleterre : *A l'arbre Orangiste, de Wolf en de Gans*, — le loup et l'oie, si vous préférez, — les Espagnols et les Gueux, comme il y a le *Roi Lion* et le *Prince de Pelikaan*. Le dix-septième verra apparaître les sujets de l'histoire Sainte, — *Sacrifice d'Abraham, Fuite en Egypte*, etc ; — quantité de noms propres, ce qui ne l'empêchera pas d'avoir à foison, pour toutes sortes d'objets, les *deux* et les *trois*, comme en maint autre pays. Le dix-huitième n'inaugure rien, les quelques enseignes curieuses d'Amsterdam ne datant que de la fin du siècle : telles *De Twee Gebræders* (Les deux frères), 1773 ; *de Drie bloeyende*

*Koreuaren*, 1777. Le dix-neuvième règlemente. Dans ce chapitre les auteurs étudient l'enseigne en France. Ils citent maints titres curieux et rappellent, notamment, l'aubergiste politique, près de Cannes, qui mit ur sa porte l'inscription :

> Chez moi s'est reposé Napoléon
> Venez boire et célébrez son nom.

ainsi que le non moins populaire : *Au Tombeau de Napoléon. Bière de Mars*.

En un chapitre *Coup d'œil général sur les Enseignes*, les auteurs examinent successivement et classent les enseignes d'avocats, de procureurs, de docteurs en médecine, apothicaires et autres, de maîtres d'école, des patrons de ghildes ou corporations, des aubergistes et cabaretiers, des *Coffe en Te*, des *Brant Pype ul*. Puis viennent des « considérations générales » desquelles ressortent qu'une enseigne particulièrement hollandaise c'est le *Chat* et le *Hibou (De Cat* et *De Uil)* souvent accompagnés d'un troisième personnage, *doode Muis*, la grasse petite souris — chat et hibou tenant toujours un dialogue de circonstance ; — que notre pauvre langue française fut, maintes fois, torturée par les Hollandais et les Flamands ; donnant pour ainsi dire naissance au *français belge*. C'est ainsi que notre *Verd galant* devint *Verd au Galand*, et qu'on put lire, admirer, contempler ces chefs-d'œuvre de pureté grammaticale : *Ici on locce* (on loge) *au pied et à cheval* (enseigne à Meirelbecke), et mieux encore, en respectant soigneusement les coupures :

> *marband*
> *delimona*
> *staminet*
> *sur la rue*
> *à 2 et*
> *à 5 centime*
> *levere.*

A Gand, s'il vous plaît, à Gand la cité puriste ?

Précieux entre tous pour l'histoire de cet art très particulier, se trouve être le chapitre qui nous fait connaître les noms des peintres ou sculpteurs d'enseignes en Angleterre et en Hollande, les deux pays où l'on peut dire que ce fut, vraiment, un art national. Pour ne nous occuper que du dernier c'est tout un groupe : au XVIe siècle, Paulus Potter et son célèbre *Jongen Stier*, ce sont des copies de Rembrandt, c'est Albert Cuyp, — plus particulièrement Franz et Gillis Mostert, Aert Klaasz, Martin van Heemskerk et Cornelius Molenaar, — au XVIIe siècle, Adrien Brouwer, Barent Gaal, Jan Micker, Joannes Torrentius, Cornelis Bega, Willem Dubois, Theodoor Helmbreker, et surtout Vincent Laurens van der Vinne (1629-1702) surnommé le *Raphaël de l'Enseigne*, sans doute lorsqu'il revint de son voyage en Italie. Très vraisemblablement il y eut des enseignes de Paul et de Philippe Wouwerman. Maître Joris, un Gantois, se fit également connaître dans ce domaine. Au dix-huitième siècle il faut signaler Joris Ponse (1723-1783), et l'un de ses élèves, Pieter Hofman (1755-1837). Et cette tradition de l'art dans l'enseigne, ou plutôt des artistes exécutant des enseignes se perpétua jusqu'à nos jours avec Carel Lodewik Hansen (1765-1840) et Antoine Waldorp (1803-1867). Trois tableaux-enseigne de Hendrik de Keyser, à la Huiszittenhuis, à Amsterdam, prouvent surabondamment que les plus grands artistes ne reculèrent pas devant cet emploi de leur talent.

Voici, si l'on veut, la partie « généralités » car, après ces points de vue divers, les auteurs, MM. Van Lennep et J. Ter Gouw, nous donnent une précieuse et complète monographie de l'enseigne sous ses formes multiples ; et là abondent les reproductions, prises en toutes villes hollandaises, Amsterdam, Rotterdam, Haarlem.

D'abord les *Figures historiques*, c'est à dire *les figurations de personnages célèbres*, un musée riche en portraits puisque les célébrités de toutes espèces y figurèrent, Erasme comme les de Witt, le prince Maurice de Nassau comme Guillaume d'Orange, Frédéric le Palatin comme Gustave Adolphe, l'amiral Tromp comme le marquis de Spinola, — les souvenirs historiques, — les inscriptions figuratives, les représentations mythologiques, tel le Neptune devant le port de Delft, *Neuwe Noordzee*, les représentations de fables, de romans, Renard prêchant, Quatre fils Aymon, le Roi Arthur, les chevaliers de la Table Ronde, Rogier, etc.

Ensuite l'*art héraldique*, armoiries, figures, pavillons et drapeaux. Puis les *Emblèmes*, figures allégoriques, rébus (page 24 du tome II, est une *Boîte pleine de malice*, amusante à comparer avec la nôtre : voir plus haut, page 46 — à côté des *Sept Souabes*, et du *Puits d'amour*, de Paris, les auteurs citent *la pierre percée*, de Lyon), — proverbes et jeux de mots. Puis les *figures bibliques et religieuses*, les scènes connues, l'arche de Noé, l'échelle de Jacob, le pauvre Job, le berceau de Moïse, Josué arrêtant le soleil, la fuite en Egypte, Samson terrassant le lion, les David et Goliath, — les auteurs n'oublient point le *petit David*, de Lyon, daté par eux 1600, — Absalon suspendu par les cheveux, Jonas sortant du ventre de la baleine, les Quatre Evangélistes, etc. Versets et proverbes de la Bible, le Diable et l'Enfer, les Anges, les Saints.

Maintenant *l'homme représenté sous ses différentes figurations* : les personnages en action, qu'il s'agisse du forgeron, du tambour, des trois *marylanders* (enseigne pour tabac), du fumeur hollandais, des maçons, de l'arquebusier, du chasseur ou du porteur de tonneau ; les têtes et les mains, — bustes en médaille, — les mains qui montrent le soleil ou la Bible ou qui écrivent ; les mains d'or, les mains de fer ; — les *bas-reliefs commerciaux, à écussons*, les représentations de commerces, d'industries, peausserie, distillation, forge, commerce de fromage, peinture sur verre, moulins, etc. ; — les *articles et objets d'industrie*, les *monnaies et médailles*, — les *figurations en objets du métier*, — l'habillement, la chaussure et la coiffure, — les boissons et comestibles, — les industries de toutes sortes, — les *livres, cartes, lettres, chiffres et figures mathématiques* (il y a là une intéressante nomenclature de toutes les Bibles, — (Grande Bible, Petite Bible, Bible d'Or, Bible couronnée, Bible réformée, Bible française, Bible italienne, autant d'adresses de libraires), sans oublier la Bible avec un jeu de cartes, c'est à dire l'enseigne montrant d'un côté une Bible, alors que, sur l'autre côté, apparaît une main tenant des cartes, — les *instruments de musique*, — les *voitures, chariots, traîneaux, voitures de poste*, — les *vaisseaux, canots et autres attributs maritimes*, les *engins de destruction*. Autre section, la *Géographie et la topographie*, c'est à dire les vues de villes, villages, montagnes, etc., — les châteaux et châteaux-forts, les représentations de monuments célèbres ; tours, clochers cathédrales, — les hôtels et logis, — les plaisirs de plein air.

Puis autour de *la Nature* elle-même qui, avec le ciel et les astres, tient déjà dans l'enseigne une place si grande; les *animaux*, toute la lyre depuis la truie classique, les chats et les lapins non moins classiques, jusqu'au chameau, jusqu'à l'éléphant (deux pittoresques enseignes éléphantesques ont été reproduites par les auteurs); les oiseaux et animaux de basse-cour (le coq botté, l'oie montée); les poissons et les coquillages, les amphibies, les animaux grimpants, les insectes et les animaux merveilleux tels que dragons, salamandres, basilics, etc. — Et à ce sujet les auteurs nous apprennent — chose intéressante à noter, — que le crocodile fit son apparition dans l'enseigne hollandaise, à Amsterdam, en la première moitié du dix-septième siècle ; — les *plantes et les fruits*, depuis les arbres avec figures et couronnes, tel *le Chêne royal*, jusqu'aux roses et tulipes, à l'aloès, aux feuilles et fleurs de tabac, particulièrement nombreuses en ces contrées, jusqu'aux raves, aux trois radis (radis noir), jusqu'au melon. Pour ce dernier l'on connaît la chanson. — Les *métaux précieux et les diamants*, encore une chose que l'enseigne hollandaise devait cultiver, on le conçoit sans peine. Enfin, dernière division, les *noms propres et les qualificatifs précis*, les proverbes et bouts rimés, les indications moitié en lettres, moitié en figuration d'objets.

Bref, ouvrage point commun, doublement intéressant, et par ses considérations générales et par son historique complet des enseignes hollandaises reproduites en leurs types les plus curieux.

— Consulter également la très intéressante revue *Oude Tÿd* — publiée par M. van der Keller et E. Gonev, jusqu'en 1874, et qui, à plusieurs reprises, s'occupa des enseignes.

## BELGIQUE

— *Het Bock der Vermaarde Uithangborden, verzameld door* Frans de Potter. Le Livre des Enseignes, rassemblées par F. de P.). 1re édition, Gand, Fr. Lafontaine, 1861. In-16, avec planches. — 2e édition, augmentée. Anvers, L. de Cort, 1875. In-12, avec vignettes.

L'auteur, secrétaire perpétuel de l'Académie royale flamande, à Gand, est connu par d'importants travaux historiques. Cet ouvrage, écrit en flamand, s'occupe surtout du côté pittoresque et plaisant de

l'enseigne : les enseignes spéciales aux professions, aux métiers n'y sont pas étudiées. Voici, du reste, les titres des principales divisions :

L'Enseigne dans l'Antiquité. — Inscriptions rimées. — Sur les bas-reliefs que l'on peut considérer comme enseignes. — Enseignes anciennes rappelant quelque fait particulier. — Les enseignes depuis le commencement du XIXe siècle jusqu'à la Restauration. — Curieuses enseignes en Angleterre et autres pays. — Enseignes modernes, rimées ou en prose. — Enseignes en mi-flamand et mi-français. — Noms singuliers de personnes sur les enseignes. — Règlement de police sur les enseignes. — Enseignes rappelant des faits historiques ou des anecdotes. — Inscriptions funéraires dignes d'attention.

— *Bruxelles d'aujourd'hui. Enseignes d'estaminet*, par Paul-Antoine [M. Ernest Closson]. [Supplément au *Soir*, de Bruxelles, 11 octobre 1900.]

Article documenté, fruit de longues et studieuses recherches sur l'enseigne du café populaire « dont l'originalité croit en raison des prétentions de l'établissement ». M. Closson a groupé les dites enseignes comme suit : inspirées du lieu d'origine du propriétaire en s'adressant à certains provinciaux; — s'inspirant de certains voisinages, — zoologie, — origine historique — similitude et concurrence, — enseignes familières, *zwanzeuses*, pour parler bruxellois, — enseignes énigmatiques et à jeux de mots, — enseignes rébus, — enseignes suggérées par les dehors de l'établissement, — enseignes dûes aux emballements populaires [*Au Congo, au Transvaal*], — enseignes flamandes d'une saveur et d'une violence *argotiques* toutes spéciales.

— *L'Art appliqué à la Rue*. Exposition Nationale à Bruxelles des Enseignes parlantes artistiques (1895).

Cette exposition ne contenait pas moins de cent quarante et un objets.

## ANGLETERRE

— *The History of Signboards, from the Earliest Times to the Present Day. With Anecdotes of Famous Taverns and Remarkable Characters*. [L'histoire des Enseignes, depuis les temps les plus anciens jusqu'à ce jour], par Jacob Larwood et John Camden Hotten (1). Avec un grand nombre de planches. Londres, Hotten, 1866. (Une seconde édition a été publiée en 1870).

Comme frontispice un amusant tableau d'enseigne : *L'homme chargé de malice ou le mariage. Le singe, la pie et la femme, ce sont les trois emblèmes de la discorde*. Et la composition est signée : *dessinée par l'expérience, gravée par le chagrin*. Ouvrage à la fois général et spécial, mais en réalité consacré surtout à l'Angleterre et à la France, car chaque chapitre reproduit à la fois des exemples d'enseignes anglaises et françaises. Les seize chapitres qui constituent l'ensemble du livre, se trouvent divisés comme suit : Enseignes historiques et commémoratives, — Enseignes héraldiques et emblématiques, — Enseignes d'animaux et de monstres, — Oiseaux et volatiles, Poissons et insectes, — Fleurs, arbres, herbes, etc., — Enseignes bibliques et religieuses, — Saints, martyrs, etc., — Dignités, états et professions, — Les choses de la maison et la table, — Le vêtement, — Géographie et topographie, — Humour et comique, — Calembours et rébus, — Enseignes diverses.

Le cent d'enseignes reproduites en fac-simile se trouve réparti en dix-neuf planches hors texte. Citons parmi les plus curieuses : *Crispin et Crispianus* (XVIIe siècle) ; *Robin Hood and Little John* (160c) ; *The*

---

(1) L'un des deux auteurs, Hotten, de ses vrais prénoms John William, né à Londres en 1832 et mort en 1873, se fit connaître comme éditeur et par plusieurs publications spéciales, historiques et littéraires.

NIGHT — LA NUIT. — Composition peinte, gravée et publiée par Wilhelm Hogarth (Londres, 1738).
* Estampe célèbre ayant pour pendant *Le Jour*, curieuse pour le groupement et pour la forme extérieure des enseignes à Londres.

*Complet Angler* (le pêcheur à la ligne tout armé) (1780) ; *King's Porter and Dwarf* (le géant et le nain du roi) (1668), enseigne célèbre ; *Le chêne royal* (1660) ; *Le vaillant apprenti de Londres* (il plonge chaque bras dans la gueule du lion) (XVIIe siècle) ; *Le taureau et la bouche*, deux amusantes enseignes du commencement du siècle : — ici il est placé droit devant la gueule ouverte ; là, la bouche est au-dessous de lui, fermée ;

*Voulez-vous du rapé?* enseigne de tabac à trois personnages (1750); *Whistling Oyster (L'huitre qui siffle* : figure écrasée entre deux coquilles dont la bouche esquisse le mouvement du sifflement) (1825) ; *Barley mow* (*la meule de foin*), enseigne de Hogarth ; *Flying horse*, (Le cheval volant), en réalité un cheval de carrousel au jeu de bague (1720) ; *Les cinq tout* (je plaide pour vous tous ; j'ensemence pour vous tous, je vous défends tous (et c'est le roi Georges III), bref la classique image) ; *Nobody (Personne)* (1600) ; *La reine Elisabeth* (amusante poupée royale) ; *Sir Roger de Coverley* ; *Green man and Still* (L'homme sauvage et l'alambic) (1630) ; *Naked man* (L'homme nu) (1542) ; *Fire balloon* (Le ballon en feu) (1780), — deux fumeurs fumant la pipe au-dessous de lui. — Ajoutons que quelques enseignes étrangères se trouvent également reproduites, parmi lesquelles le *Vergalan* (sic), de Lyon.

Les auteurs donnent la nomenclature des enseignes encore existantes à Londres, en l'an de grâce 1864, et, comme leurs confrères hollandais, les noms des peintres célèbres auxquels certaines de ces peintures se trouvent dues : parmi eux John Baker, Charles Catton, Cipriani, Samuel Wale, Robert Dalton, le peintre du roi Georges III, Richard Wilson, Georges Morland, Harlow qui imita sur une enseigne le style de Thomas Lawrence et la signa, de ce fait T. L. — cela fit quelque tapage — Millais qui a peint un Saint Georges avec le dragon.

Du reste les peintres d'enseignes étaient à Londres une corporation puissante et les auteurs publient en appendice, ce qui n'est pas la pièce la moins précieuse de leur recueil, le catalogue d'une *Exposition des peintres d'enseignes* ouverte le 23 mars 1762, par un nommé Bonnele Thornton. Hogarth, parait-il, aurait largement contribué à la gaieté et à l'esprit humoristique de cette exposition. En tout cas ceci prouve que rien n'est nouveau sous le soleil.

A consulter également :

— *Enseignes des auberges et boutiques à Londres, [Londres,* par feu M. Grosley associé libre de l'Académie des Inscriptions et Belles-Lettres, Paris, 1788. Tome I, p. 14, t. III, p. 273].

— *English Surnames, Essays on family nomenclature Historical, Etymological, and humourous, with chapters of rebuses and canting arms, etc.* par Mark Antony Lower. London John Russel Smith, 1842. 2 vol. in-8. [Nouvelle édition en 1875.]

Dans le chapitre consacré aux *surnames from natural objects from signs of house* l'auteur donne de nombreux et curieux exemples des joyeuses et rébusiennes enseignes de l'Angleterre.

— *L'Enseigne en Angleterre*, par Hippolyte Vattemare. [*Revue Moderne*, de Paris, 25 Mai 1869 ; Variétés, p. 367-378].

Article fait d'après le livre de Larwood et Camden.

## ALSACE

— *Strasbourg historique et pittoresque depuis son origine jusqu'en 1870.* Texte par Ad. Seyboth, aquarelles et dessins par Schweitzer et A. Karttgè. Srasbourg, Imprimerie Alsacienne, 1894.

Intéressante description historiques des rues et des maisons, dans laquelle apparaissent naturellement toutes les enseignes de Strasbourg. Citons les plus curieuses :

Rue de la Mésange, en 1795, à l'enseigne ronflante des *Sciences Réunies*, un Italien qui s'intitulait pompeusement aéronaute, vendait des instruments d'optique et de physique. *Aux armes du Prince de Deux-Ponts* (magasin de chocolats). *Au bout du monde,* cabaret remplacé vers la fin du dix-huitième siècle

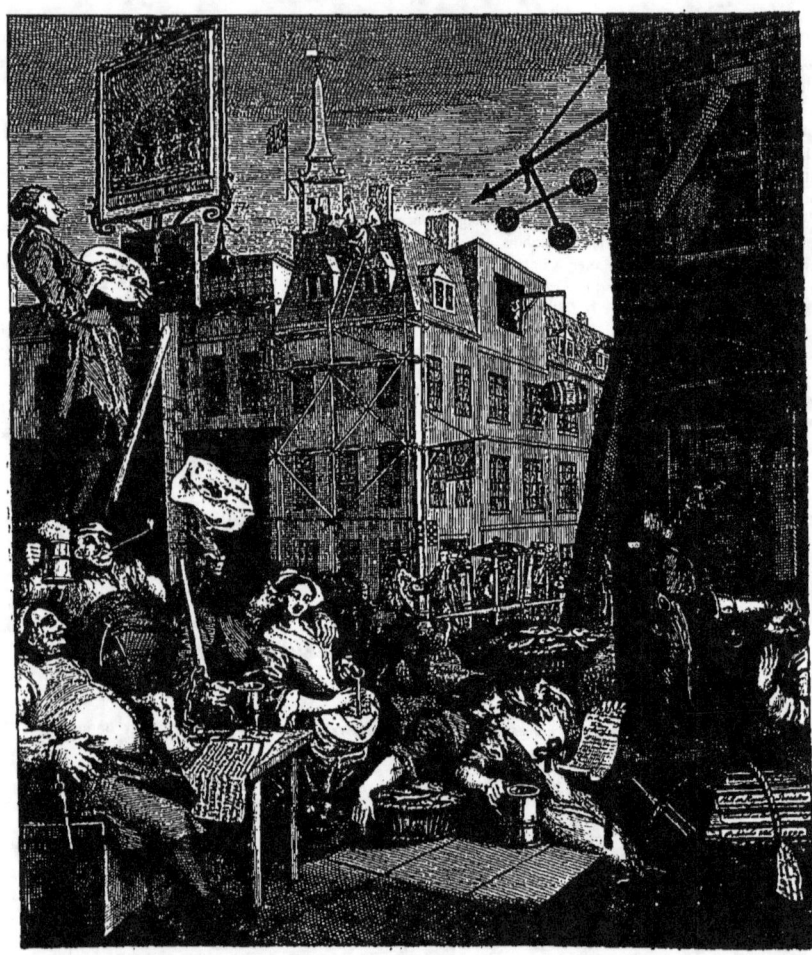

Day — Le Jour. — Composition peinte, gravée et publiée par Wilhelm Hogarth (Londres, 1738).

par une pharmacie. *A la Mésange* (avec une mésange et l'inscription : *Zur Mais genand*). Magasins aux enseignes prétentieuses, de la première moitié du siècle : *Au temple du Goût*, *A la Palette de Rubens*.

*A la Nuée Bleue*, auberge qui a donné son nom à la rue. — Place Broglie, *Au Gastronome* (1814) fabrique de pâtés de foie gras. *Au Bec* (*zum Schnabel*), café-restaurant à partir de 1750. *Au Paysan* (1817). — *Au Cercle-Vert* (rue de l'Ecrevisse). — *A la Rose d'argent*, auberge, rue des Récollets. — *Zu dem*

*Stolzenbolz*, auberge, rue des Juifs. — *Au Cep de Vigne*, auberge dite *Zum Rubenloch* (au Trou des Navets), rue des Grandes-Arcades. — *A l'Echasse. Au Barbier de qualité*, enseigne de « figaro », en 1828, rue du Dôme. — *Zum Lintwurm* (animal fabuleux, variété de dragon ou de serpent), rue des Hallebardes. — *Au panier fleuri*, enseigne d'auberge. *Zu den Storcken* (*A la Cigogne*), rue des Orfèvres. — *Au Brochet bleu. Au Cor de chasse. La Culotte bleue*, rue des Grandes-Arcades. — *A la Vierge*, pharmacie, rue des Grandes-Arcades. — *A l'homme de fer. Zum Roraffen* (le Robraff, littéralement singe de roseaux, joue un grand rôle dans les sermons et les écrits de Geiler de Kaysersberg), rue du Coin-Brûlé (l'enseigne est reproduite, page 384). — *L'Eléphant*, brasserie à partir de 1820, animal sculpté dans le style gourmé de l'époque, que Randon en ses croquis sur Strasbourg devait appeler « l'Elève en droit » [L'éléphant droit] (*Journal Amusant*, 1866, n° 572). — *Zum Kleinen und zum grossen Schlæfer*. (Au petit et au grand Dormeur) (1400-1705). — *Zu dem Sfaraffen* (1435), rue Sainte-Barbe, (vocable que Sébastien Brant employa, plus tard, pour désigner les désœuvrés) — *Au Dragon Vert* (vers 1705), grand'rue, restaurant français. — *Zu der Wellen* (au fagot). — *Aux trois Lièvres*, rue de l'Ail. — *Au Florin d'or*. — *Zum Spanbett* (*A la Couchette*), auberge fameuse de l'ancien Strasbourg. — *Zu dem Karpen. Zum guldin Schooffe* (1311). (A la Brebis d'Or), hôtellerie, etc.

— *Brasseries et Brasseurs de Strasbourg, du treizième siècle jusqu'à nos jours*, par Ad. Seyboth. Strasbourg, 1898.

(Extrait du *Bulletin de la Société des Sciences, Agriculture et Arts, de la Basse-Alsace*, avril 1898).

Nomenclature chronologique des brasseries, donnant, le plus souvent, la date de la création de l'établissement, avec son titre et, par conséquent, son enseigne. De ce travail, il résulte que la première brasserie datant de l'année 1259, fut celle intitulée *Zu dem Biermanne* (A l'homme de bière). Le seizième siècle vit *Zum Fuchs, Zum weissen Taube, Zum Kameelthier, Zum Falken, Zum Schwarzen Bæren* (à l'Ours noir), *Zum Vogelgesang* (Au chant des Oiseaux), *Zum Rosenkranz* (Au Chapelet) qui, en 1790, devait devenir *A la couronne civique*, etc., — *Au Géant, A la Brebis, Au Moulin, Au Coq blanc, A la Licorne, A l'Autruche, A l'Etoile rouge, Au Cygne blanc, Aux deux Hallebardes*, se créèrent successivement au dix-septième siècle. *Zu den drei Lilien* (Aux trois lis) devenait en 1810, *Zum Telegraph*; *Aux Trois-Rois*, se transformait de 1798 à 1803 en : *Aux trois Citoyens*. Considérable fut le nombre des brasseries ouvertes de 1789 à 1795. Enregistrons : *A la République française* devenue, depuis, *Au Loup, A la Cloche, Au Paon, Aux trois Cigognes, Au Tonnelet vert, Au Bombardier*, puis *Canonnier français, Aux deux Cognées, A l'Eléphant, A la Ville de Lyon, A l'Agneau, A la Bergerie, Au Jardin de France, Au Pélican, Au Poêle des Maréchaux*, etc.

Et, toujours dans le même esprit moyenageux, se créait en 1846, *Au Renard Prêchant*, avec l'image *Wo der Fuchs den Enten predigt* « où le renard prêche l'oie ».

— *Haussprüche und Inschriften im Elsass*. Gesammelt von Kurt Mündel [Separatabdruck aus den *Mittheilungen des Vogesenclubs/*. Strasbourg, C. F. Schmidt. (Friedrich Bull) 1883.

Devises et inscriptions sur les maisons comme sur les édifices publics et les églises, même sur les cloches. On pourra parcourir avec intérêt le chapitre : devises et proverbes dans les cabarets.

— A consulter également : *Strassburger Gassen und Hæusernamen in Mittelalter* (Noms des rues et des maisons de Strasbourg au moyen-âge). Strasbourg, 1888. — et les ouvrages de Piton : *Strasbourg Illustré* et *Promenade en Alsace*.

— *Essai sur les Enseignes, Prospectus, Adresses avant le dix-neuvième siècle,* par V. Jacob. (Metz.)

Revue de l'Est, l'Austrasie, xxviii° année, 1869, p. 203-214.

Notes intéressantes faites au point de vue local et au point de vue général. L'auteur y parle du bassin des barbiers messins qui devait disparaître à certains jours de fête fixés, des réclames illustrées des marchands de Metz, entre autres Paul Bancelin, *Au Grand Turenne*, qui distribuait, ainsi, le portrait gravé de Turenne; de certaines enseignes peintes bizarres qui existèrent à Metz comme partout ailleurs *[C'est ici et non là-bas — Il peut la déchirer mais non pas la découdre,* etc.], de la désignation des maisons de Metz par des qualificatifs [et il en cite plusieurs d'après le *Recueil des notes,* d'Ennery].

## SUISSE

— *Les Enseignes d'Auberges du canton de Neuchâtel,* par L. Reutter, architecte, avec notice par A. Bachelin. Ouvrage publié par la « Société cantonale d'histoire ». Neuchâtel, Attinger, Imprimeur-Editeur. 1886, gr. in-4.

Seize planches autographiées reproduisant plus de vingt-cinq enseignes d'hôtels, auberges et cabarets de différentes époques. Dans sa notice M. Bachelin qui a été un iconophile de goût, qui, par la plume et par le crayon, a, on peut le dire, sa vie durant, reproduit les choses les plus typiques de la Suisse, dit que ces enseignes neuchâteloises manquent généralement d'intérêt et qu'il en est peu de curieuses comme idées. Ceci lui paraît d'autant plus singulier que les enseignes des villes suisses proches du comté de Neuchâtel, Berne, Soleure, Fribourg, étaient remarquables par leur originalité, leur goût et leur style.

Voici, du reste, les principales de ces enseignes : *Fleur de lys, Balance, Ecu de France, Hôtel de Nemours, Au grand Frédéric, Aux treize cantons,* l'*Aigle,* l'*Aigle noir,* l'*Aigle rouge, Les Trois Couronnes, Les Trois Rois, La Croix blanche, La Croix d'Or, La Croix fédérale* (depuis 1848), *A Guillaume-Tell, Aux trois Suisses,* l'*Helvétia.* Parmi les animaux doivent être mentionnés plus particulièrement, le *Cerf,* l'*Epervier,* le *Faucon,* le *Poisson.* La pêche, la chasse, et tout ce qui caractérise le vignoble souvent également, ont été pris comme enseignes. Chaque époque imprimant son cachet aux choses extérieures, les montagnes et le lac de Neuchâtel ont, dans la période moderne, donné leur nom à plusieurs hôtels, auberges et restaurants.

Ajoutons que la plupart des enseignes reproduites sont en fer forgé et, toutes, accrochées à un bras.

— *Das Gasthof-und Wirthshauswesen der Schweiz in Ælterer zeit.* (Les Hôtels et les Cabarets en Suisse, dans l'ancien temps), par Theodor von Liebenau, Archiviste de l'état, à Lucerne. Zurich, Verlag von A. Preuss, 1891. In-8.

Volume plein de renseignements curieux, sur les voyages, les voyageurs et les hôteliers, sur la taxe et la police des hôteliers, donnant les noms des cabarets et étuves célèbres, l'aménagement des anciens hôtels, etc. Il est, en outre, accompagné de quelques reproductions de tableaux d'enseignes provenant d'établissements de Zurich, ce qui le fait rentrer dans la collection des ouvrages spéciaux ayant, pour nous, un intérêt particulier.

Voici les noms des dites enseignes :

1. *Hte Zum Kindli. (Ici au Kindli,* c'est à dire *au petit enfant)* panneau d'auberge. (Un petit enfant tout nu tenant un globe en sa main : autour de lui armoiries de villes et cantons suisses) ; 2. Enseigne de l'auberge *A l'Etoile* (une étoile avec la date 1670, entourée de huit écussons de cantons) ; 3. Enseigne de l'auberge : *Zum Ochsen* (un bœuf, daté 1676, et entouré des écussons des treize cantons) ; 4. Enseigne de l'auberge *Zum Bilgeri-Schiff* xviii° siècle), un bâteau-passeur traversant des passagers ; 5. Enseigne de l'auberge *Zum Affenwagen (A la voiture de singes).* Des singes dans une voiture conduite par un cheval sur

lequel trône également un singe ; 6. *Hie zum Rosslyn* (en allemand : Rössli). *Ici au petit cheval* (cheval blanc, entouré de huit écussons de cantons, avec la date : 1690) ; 7. *Zum Galbeu Horndli* (en allemand : Hornli) (*Au cor jaune*). Un cor entouré de sept écussons de cantons, avec la date 1718.

Notons qu'il s'agit ici, invariablement, de panneaux de bois ou de métal destinés à être accrochés et dont l'ordonnance, en somme, ne variait pas : au milieu le sujet caractérisant l'établissement, lui donnant son nom ; sur les côtés, les armoiries des cantons suisses.

## JAPON

— *Funny Sings of the Times in Japan.* (Enseignes comiques du jour au Japon), par Ludlow Brownell.

(*The Strand Magazine*, de Londres, n° 123, Mars 1901).

Très curieux article accompagné de la reproduction photographique de huit enseignes ; et l'enseigne, simple planche en largeur, ornée de caractères japonais et anglais, se trouve la plupart du temps à la hauteur du toit, ou entre deux toits, abritée comme sous un auvent.

L'auteur nous dit que ces types sont peut-être uniques au Japon et qu'ils caractérisent bien les effets du nouveau régime. Quant aux enseignes mêmes elles servent à représenter un barbier-coiffeur, un marchand de peaux, un entomologiste, un marchand de cannes, ombrelles et parapluies, une boucherie, un marchand de charbons, un établissement de boissons de tempérance.

L'auteur ajoute que les lettres anglaises se laissent voir sur les enseignes à Yokohama, Tokio, Nagasaki, Hakodate, Kobe, Kioto, et en cent autres endroits.

## I. — ICONOGRAPHIE GÉNÉRALE DE L'ENSEIGNE

— Pour l'extérieur et les Enseignes des boutiques — consulter :

. Pour le xvi° siècle, les planches du précieux recueil de Josse Amman : *Künstler und Handwerker* (Artistes et Artisans) Francfort (1568). A signaler, notamment, la boutique du cordonnier avec les chaussures accrochées à un bâton, celle de l'arquebusier avec des arquebuses. Et c'est ainsi que suivant le métier de l'artisan on voit apparaitre au dehors, des balances, des fers à cheval, des bourses, des brosses, des lanternes, des arbalètes, des sonnettes, des grelots, des couteaux, des ceintures, des chapeaux accrochés à des planchettes, des compas suspendus à une corde, etc. — *La place du marché de Nuremberg* (1599), grande pièce gravée de Lorenz Strauch.

Pour le xvii° siècle, les boutiques du palais d'Abraham Bosse et quelques autres planches de ce maître.

Pour le xviii° siècle, voir ma *Bibliographie des Almanachs Français* (Paris J. Alisié) et, notamment, l'almanach *Les Belles Marchandes* dont plusieurs vignettes se trouvent reproduites dans le volume. — Les planches de Dunker pour le *Tableau de Paris* de Mercier (L'orthographe publique, ici reproduite, et celles des chapitres XLII, CCLXXXIII, DXLVIII). — Illustrations d'Oudry pour les *Fables de La Fontaine* (Paris, Desaint et Saillant, 1755). (Tome II : *Le Serpent et la Lime* — tome III : *Le Singe et le Léopard*).

Pour les enseignes anglaises, voir l'Œuvre de Hogarth, à la Bibliothèque Nationale (Tome I : *The Times* (planche I, 1762) *Beer street*, (rue de la Bière), *Gin Lane* (rue du Gin), — *Second Stage of cruelty* (la planche 2° des cruautés humaines) Tome II : *Punch candidat vor Guzz le down, Duke of Cumberland* (England Plat II), *Les bizarreries et les plaisirs de la foire de Southwark, le Midy, la Soirée, la Nuit*.

LES BOUTIQUES ET LEUR MONTRE EXTÉRIEURE AU SEIZIÈME SIÈCLE, D'APRÈS LES VIGNETTES DE JOSSE AMMAN POUR LES MÉTIERS

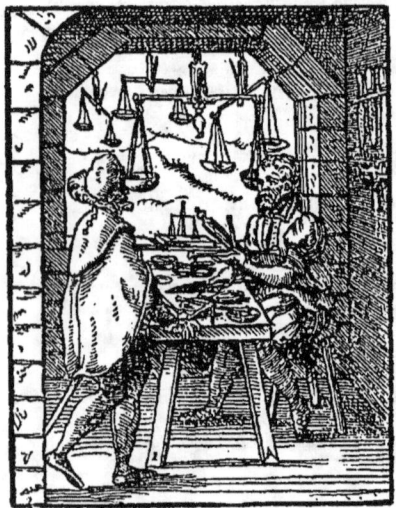

Statlarius — Der Weglinmacher.
(Fabricant de balances.)

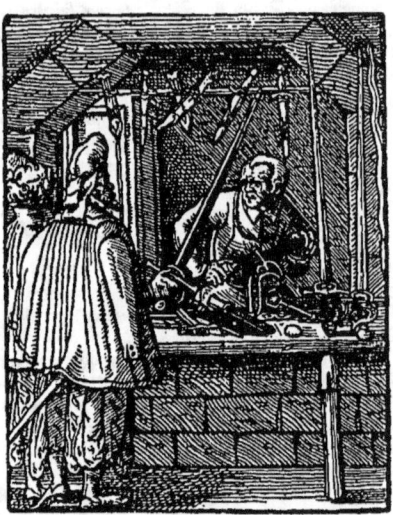

Fabercultarius — Der Messerschmid.
(Coutelier.)

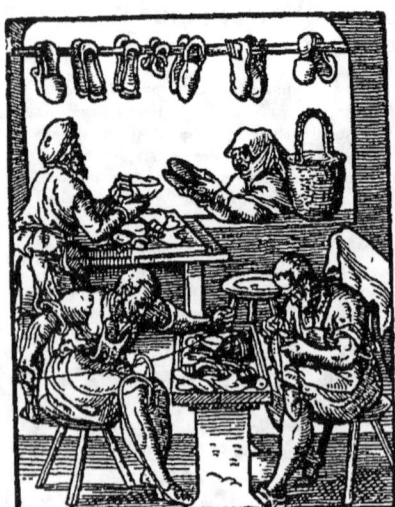

Calcearius — Der Schumacher.
(Cordonnier.)

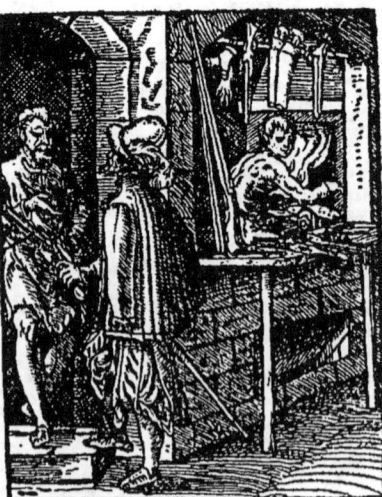

Bombardarius — Der Buchsenschmid.
(Arquebusier.)

## II. — ENSEIGNES D'ARTISTES REPRODUITES OU CITÉES, PASSÉES EN VENTE & APPARTENANT A DES COLLECTIONNEURS

— L'Enseigne de Watteau, destinée à décorer la boutique du marchand Gersaint, qui fut jadis, coupée en deux — barbarie aussi inadmissible pour les tableaux que pour les gens — aujourd'hui, merveilleusement reconstituée, se trouve à Berlin, dans le « Salon rouge » du vieux Palais.

Une copie réduite, faite par Pater, a figuré en 1889, à la vente Secrétan.

Gravée par Aveline, elle représente on le sait, la galerie ou, pour être plus exact, la boutique d'un marchand de tableaux, et porte pour légende, les deux vers suivants :

    Watteau, dans cette enseigne, à la fleur de ses ans,
    Des maistres de son art imite la manière.

Peut-être n'est-il pas inutile de rappeler que d'après Gersaint — qui, lui, devait savoir à quoi s'en tenir, sur ce sujet — tout dans l'*Enseigne*, aurait été peint d'après nature et en huit jours.

— Une enseigne de Carle Vernet [qui en a peint plusieurs]. — Voir page 416.

Aurait été reproduite dans le *Musée des Familles*, en 1866, d'après Edouard Fournier dans son *Histoire des Enseignes de Paris*. Malheureusement l'année 1866 de ce recueil ne contient pas la plus petite image d'enseigne.

— Enseigne peinte par Prud'hon [Peinture exécutée par lui en 1772, c'est à dire à l'âge de quatorze ans].

Cette pièce, du reste assez mauvaise, a figuré à l'Exposition des Œuvres de Prud'hon à l'Ecole des Beaux-Arts (Mai 1874), sous le n° 90 et avec la notice suivante :

« Cette enseigne était placée à Cluny, au-dessus de la boutique de M. Charton, chapelier, rue du Merle. » (Collection Eudoxe Marcille — aujourd'hui M$^{me}$ Marcille.)

— Enseigne peinte par Boilly père et fils.

L'Enseigne de Corcellet, à Paris, *Le Bon Vivant*, exécutée entre 1820 et 1825 et aujourd'hui à l'intérieur du magasin. La figure est du père, les accessoires et les fonds sont de Jules Boilly fils.

Cette peinture ne figure point dans l'œuvre de Louis Boilly pourtant si minutieusement cataloguée par Henry Harrisse.

— Les Enseignes d'Abel de Pujol.

Huit compositions, destinées à des enseignes, sépias et lavis, ont figuré à la vente des dessins de l'artiste-académicien, le 7 décembre 1861. (N° 32 du catalogue].

*Monsieur et Madame Denis* s'offrant cette prise de tabac qui fit tant rire nos pères et non moins rougir nos mères.

*La Fille mal gardée*, magasin situé jadis dans la rue de la Monnaie, etc.

Les titres des autres dessins ne sont pas indiqués, mais très certainement parmi eux devaient se trouver des compositions pour *la Rosière* (voir page 416), pour *Le grand Condé* et *Les deux Magots*, rue de Seine, ces enseignes ayant été exécutées par Abel de Pujol, entre 1810 et 1815, à l'époque où le futur académicien venait de remporter le grand prix de Rome.

— Enseignes de Vaflard, Rœhn, Bellier, Gosse, Derouges.

Voir page 416 : *Musée en plein air ou Choix des Enseignes*.

— Enseigne de Lemoyne.

Enseigne pour un perruquier d'Amiens, composée de quinze figures, la principale étant un perruquier qui montre à trois seigneurs une grande perruque à la chancelière. Près d'eux un domestique nonchalamment appuyé sur le dos d'une chaise. On y voit également un petit maître étalé dans un fauteuil et un autre qui regarde dans un miroir les différents personnages présents. Ici un jeune homme à qui l'on coupe les cheveux : là, deux garçons occupés, l'un à repasser un rasoir, l'autre à accommoder une perruque. Dans un petit cabinet, qui remplit un des coins du tableau, trois ou quatre femmes paraissent tresser des cheveux.

Ce tableau-enseigne a environ 2 mètres de long sur 1 mètre de haut.

(*Collection de M<sup>me</sup> Blanc.*)

— Enseigne de Swagers.

Le fameux *Bœuf à la Mode*, gravé par S. C. Ruotte, tant de fois imité et tant de fois reproduit. (Voir l'œuvre de Ruotte, au Cabinet des Estampes.)

— Enseigne de Gavarni.

*Aux deux Pierrots*, enseigne peinte vers 1836. A été lithographiée par l'auteur, et fait partie de son œuvre. (Voir catalogue Gavarni.)

— Enseigne *A Jeanne d'Arc*.

Dessin-calque figurant dans l'œuvre de Raffet, au Cabinet des Estampes de la Bibliothèque Nationale.

— Enseigne *Au Fort Samson*, rue du Dragon, 24.

Plaque circulaire coloriée, en demi-relief, représentant Samson terrassant un lion, attribuée par de Guilhermy et plusieurs autres à Bernard Palissy et ayant servi à un hôtel garni.

Enlevée en 1869 et passée entre les mains d'un antiquaire qui ne tarda pas à la revendre.

(*Collection G. de Rothschild.*)

ŒUVRES PEINTES OU DESSINÉES, AVEC ENSEIGNES (1)

— *A la Santé du Roi*. Lithographie de Boilly.

Forts de la halle trinquant dans un cabaret en plein air, à l'enseigne de l'*Espérance*. Cette planche changea de titre, par la suite, et également, d'enseigne. Ce fut alors : *Au Rendez-vous des Bons Lapins*, *Rampouno traiteur, 24 sous le plat*. Plus tard encore, elle devint *la Guinguette à nos santés*, portant comme enseigne : *A la Réunion*.

— *L'Écu de France*. Tableau d'Eugène Isabey, lithographié par Mouilleron.

Cabaret festonné de pampres avec l'enseigne à potence de l'Écu de France.

Le dit cabaret-courtille, sorte de locanda, n'est point une création d'imagination : il existait réellement, rue Saint-Dominique, au Gros Caillou.

## III. — ENSEIGNES CONSERVÉES DANS LES MUSÉES DE PARIS, DES DÉPARTEMENTS ET DE L'ÉTRANGER (2)

MUSÉES DES THERMES ET DE L'HÔTEL DE CLUNY A PARIS. (Catalogue de 1880.)

N° 2684. *La Truie qui file*. Bas-relief en pierre peinte. Enseigne d'une ancienne maison du vieux Paris, rue de la Cossonnerie (XVI<sup>e</sup> siècle).

(*Donné par la Ville de Paris.*)

---

(1) Je me contente, ici de signaler ces deux œuvres classiques. S'il fallait mentionner toutes les peintures dans lesquelles figurent des Enseignes, des pages entières seraient nécessaires et ce travail deviendrait vite fastidieux.

(2) Je n'ai nullement la prétention de dresser un travail complet. C'est plutôt un essai, car il se trouve des Enseignes dans nombre de Musées qui n'ont encore aucun catalogue. La même remarque se doit appliquer aux collections privées particulièrement nombreuses en Belgique.

N° 3658. Enseigne du sieur Bellache, « marchand d'images, demeurant au coin du quai de Gesvres, du côté du Pont au Change, à Paris, 1715 ». Trouvée dans la Seine, au Pont-au-Change, en 1859.

(Donné au Musée par M. A. Forgeais.)

*Les Trois Barbeaux.* Enseigne du xvii<sup>e</sup> siècle, en fer repoussé, représentant les outils du tonnelier dans un encadrement formé de rinceaux et de figures chimériques.

(Donné au Musée par M. Mathieu Meusnier.)

## Musée Carnavalet. Rue de Sévigné à Paris. (Pas de catalogue imprimé.)

— *La Fontaine de Jouvence.* Petite sculpture du xvi<sup>e</sup> siècle : à droite une femme puise de l'eau, tandis que, de l'autre côté, un vieillard rajeuni, s'éloigne.
— *Le Chapeau fort.* (Grand feutre couvrant un fort bastionné.) — Enseigne sculptée sur la façade de la maison d'un chapelier, rue de l'École de Médecine (xviii<sup>e</sup> siècle).
— *Le Chat Noir.* Enseigne de confiserie, rue Saint-Denis.
— *L'Éducation de la Vierge.* Bas-relief de la fin du xvi<sup>e</sup> ou du commencement du xvii<sup>e</sup> siècle. La Vierge enfant, malheureusement décapitée, épelle sur un livre tenu par Sainte-Anne, sa mère.
— *Le puis de Rome.* Inscription et puits tracés en or sur une plaque de marbre noir.
— *A l'exactitude* (?). Cadran d'horloge en fer forgé et ajouré, au dessous duquel flamboie un cœur couronné (xvii<sup>e</sup> siècle).
— *Casque empanaché.* Enseigne de heaumier-armurier (xvii<sup>e</sup> siècle).
— *Les Trois Rats* (deux en haut, un en bas)
— Profil du *Grand Necker* coiffé de la perruque dite à queue de rat.
— Perruque à marteaux peinte sur une plaque de tôle. Enseigne de coiffeur.
— Grand éperon à chaîne (xvii<sup>e</sup> siècle).
— Enseigne en forme de bannière, bordure ajourée, représentant d'un côté, en peinture sur fond d'or, saint Jean-Baptiste avec l'agneau pascal; de l'autre, les outils du métier de foulon, une cuve, une presse à drap et un fouloir. (xvii<sup>e</sup> siècle.)
— *Le Bon Coing.* Enseigne de marchand de vins.
— *La Belle Grappe* dans une couronne de pampres. Enseigne de marchand de vins.
— *La Fontaine de Bacchus,* trois futailles superposées coulant vermeil dans une large cuve, le tout sur deux flèches en sautoir, enguirlandées de pampres et surmontées d'une tête de Silène. Fer repoussé et colorié.
— *La Gerbe d'Or,* accotée de deux bouquets d'épis. (La gerbe classique.)
— *Le Petit Moine.* Un religieux égrenant dévotement son chapelet.
— *Le Petit Lion,* tête de face, et *léopardé.*
— *Le Bras d'Or,* type classique.
— *Aux Bras Croisés :* un bras d'homme drapé et un bras de femme, découverts, croisés en sautoir.
— *Aux Armes de Paris* (?). Navire en fer repoussé, sur champ de gueules (xviii<sup>e</sup> siècle).
— *La Truie qui file.* Motif en terre cuite.
— *A l'Auberge du Bœuf Normand.* Découpage en fer.
— *Au Griffon.* Enseigne en bois : magnifique griffon doré dans un médaillon ovale, le titre au dessous sur un soubassement.
— *Au Cep de Vigne.* Titre sur un écusson ovale entouré d'un cep. Enseigne de marchand de vins en fer.
— *Hôtel Vandosme.* Enseigne en lettres creuses sur fond de marbre.

## Musée d'Amiens.

— *L'Espousée.* Enseigne du xvii<sup>e</sup> siècle, sculpture en demi-bosse. Un jeune homme vêtu à la mode du temps, la main droite appuyée sur son cœur présente la main gauche à sa fiancée. Au dessous d'eux un écusson avec un bœuf.

### Musée de Bernay (Eure).

— Coq terrassant un lion. Enseigne de pierre, avec la légende :
> Au chant joyeux de l'intrépide coq | Le timide lion n'en peut souffrir le choc.

### Musée de Lille.

— *Au Chedeuvre de Paris*. Trois hommes traînant un chariot — poussé par un quatrième personnage — sur lequel se trouve un tonneau surmonté d'une couronne de vigne. (Enseigne de pierre.)
— Lillois buvant de la bière et jouant aux boules. (Enseigne de pierre : xviii° siècle.)
— *Au Blanc Cheval*. (Enseigne de pierre.)

### Musée de la Ville de Lyon. Sculpture (Moyen âge et Renaissance.)

— N° 13. Enseigne ou ex-voto : Bas-relief en pierre peinte représentant un navire voguant (reproduit ici, page 1431) — Voir également les enseignes reproduites pages 144, 146.

### Musée historique de la Ville d'Orléans. (Musée Lapidaire.)

— N° 23. Enseigne dans la rue des Bons-Enfants, à Orléans. Au centre, une gerbe de blé mangée par un cochon et un mouton ; à droite, le croquemitaine légendaire portant une hotte avec des enfants et un fouet ; il met en fuite d'autres enfants placés à gauche. Au milieu on lit : *Aux bons enfants*.
— N° 83. *Puits de Jacob*. Enseigne en pierre (xviii° siècle).
— Enseigne de tonnelier, en pierre, provenant de la façade d'une maison construite en 1793 (a été reproduite dans le *Bulletin des Musées* : tome II, page 401].

### Musée de la Ville de Reims. (Musée Lapidaire Remois.)

— N° 129. Tympan fin xiii° ou commencement du xiv° siècle. Le combat de l'Ours : un homme perçant d'un glaive un ours qui lui mord le bras gauche ; derrière l'animal un chêne dont le tronc se voit au bas. (Dessin par E. Auger.)
— N° 130. Tympan de porte fin du xiii° ou commencement du xiv° siècle. Archivolte formée d'ancre brisé.
— *Le coq à la poule*. Ils sont affrontés et becquettent un cep de vigne chargé de raisins. Enseigne en pierre. (Dessin par E. Auger.)
— N° 184. La Sainte face de l'ancien Hôtel-Dieu (Tête de Christ empreinte sur le linge de sainte Véronique), xvi° ou xvii° siècle. Enseigne en pierre.

### Musée de Troyes.

— *Au Char d'Or*. Enseigne en fer forgé avec sa potence (époque Louis XV).
— Cheval de bois peint, portant l'équipement du 11° dragons (premier Empire). Enseigne de sellier.
— Cabriolet jaune, en tôle peinte et découpée, traîné par un cheval blanc et conduit par un bourgeois en costume de la Restauration. Enseigne d'un loueur de chevaux et de voitures.

### Musée de Bruxelles. (Pas de Catalogue imprimé.)

— Enseigne en chêne sculpté provenant de la petite ville de Lierre (seconde moitié du xv° siècle). Deux garçons apothicaires placés de chaque côté d'un vase et pilant. — Cette enseigne a été reproduite dans les *Annales de la Société d'archéologie de Bruxelles* (tome IX, 1895) *Étude sur la sculpture brabançonne au moyen âge*, par M. Joseph Destrée.
— Enseignes en fer forgé.
1° Une belle potence, très ornée, très fouillée, au bras fort long, à laquelle se trouve accroché un cheval courant, d'un curieux travail. Dans la partie supérieure de la potence, un personnage debout au milieu de volutes [n° 3114.]

2º Une potence à laquelle est accroché un écusson, plus ou moins héraldique, deux lions debout et allongués. [nº 3115.]

3º Un fragment de balustre ou de potence d'enseigne, ayant au-dessus un lion qui se tient là comme suspendu et paraît avoir été rajouté. [nº 3116.]

### Musée de Bruges.

— Potence en fer forgé provenant de l'estaminet *La demi-lune* et datée 1647.
— Potence en fer forgé surmontée de trois pains de sucre. (Enseigne d'épicier : xviiiº siècle.)
— Enseigne d'apothicaire (xvº siècle). Voir : *Bulletin des Musées* (tome II, page 183), avec reproduction de ladite enseigne.

### Musées de Gand (aux ruines de l'abbaye de Saint-Bavon).

#### Musée Lapidaire. (Pas de catalogue imprimé.)

Quatre pièces sculptées parmi lesquelles la suivante doit être signalée :
— Enseigne de la corporation des marchands de vin, xviº siècle.

Cette pierre, de 1 m. 35 de large sur 1 m. 50 de haut, contient deux sujets. En haut un écu mi-blason mi-métier entouré, à gauche de compagnons mettant un tonneau en perce, à droite d'un échanson versant à boire. Au dessous, la scène classique de l'ivresse de Noé, avec encadrement de vignes rampantes, chargées de fruits. Ce fort joli bas-relief a été reproduit dans l'*Inventaire Archéologique de Gand*.

#### Musée Archéologique.

— Nº 869. Deux enseignes de droguiste, représentant des cerfs, exécutées en marbre (xviiº siècle).
— Nº 870. Espadon de poisson-scie, ayant probablement servi d'enseigne à une boutique ou à un cabaret. Sur une des faces est peint un rébus flamand avec la date 1542.
— Nº 871. Tableau-enseigne de chirurgien-barbier. Panneau barlong mesurant 0.50 sur 0.27 (xviiº siècle). Deux clients attendent leur tour pendant que le barbier tond un mouton assis dans un fauteuil. Au fond instruments de chirurgie fixés sur un panneau. Légende flamande.
— Nº 1784. Bras d'enseigne en forme d'arcature. Travail gantois (xvº siècle).

Mascaron, autrefois rue Grôlée.

# XIV

## TABLES SPÉCIALES ET GÉNÉRALES

— LISTE DES ARTISTES AYANT DES ŒUVRES REPRODUITES. — VILLES AUTRES QUE LYON DONT LES ENSEIGNES SONT CITÉES. — TABLE DE QUELQUES PARTICULARITÉS.

II. — TABLES DES GRAVURES (DESSINS ET CROQUIS DE GIRRANE. — ANCIENNES ESTAMPES ET DOCUMENTS). — TABLE DES MATIÈRES PAR CHAPITRES.

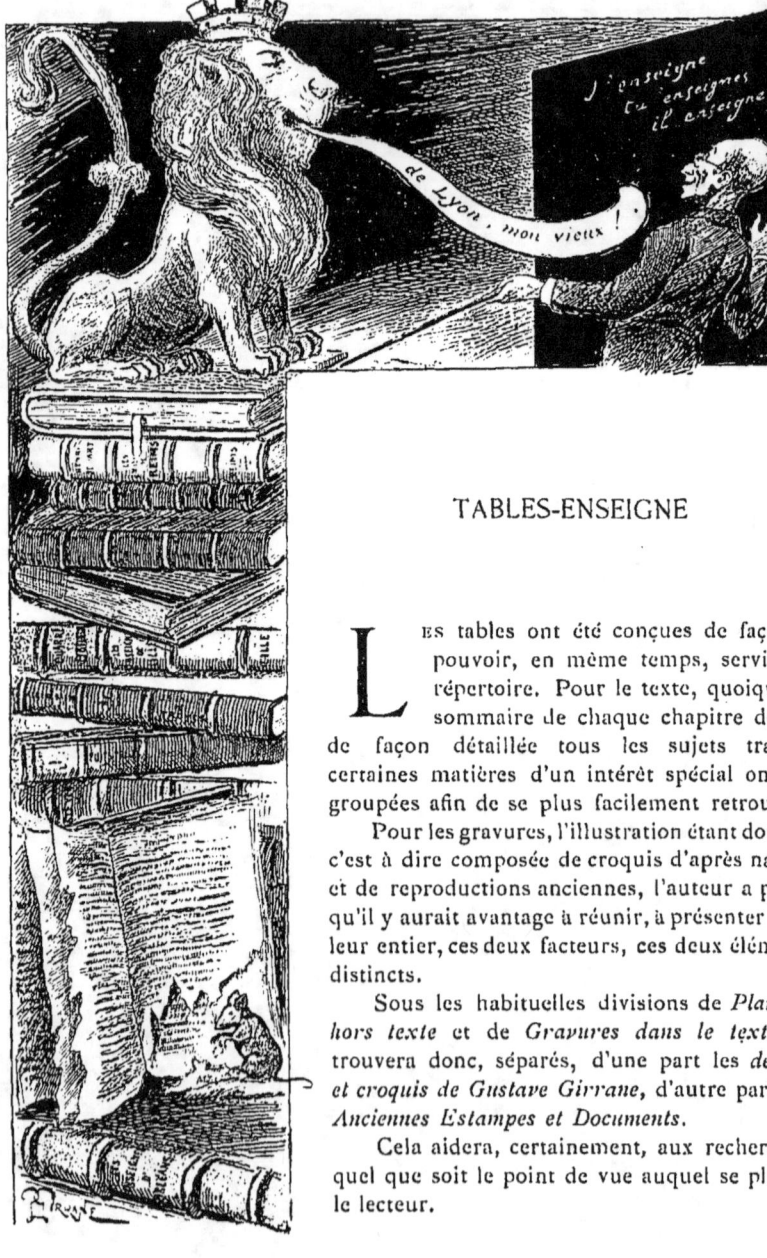

## TABLES-ENSEIGNE

L ES tables ont été conçues de façon à pouvoir, en même temps, servir de répertoire. Pour le texte, quoique le sommaire de chaque chapitre donne de façon détaillée tous les sujets traités, certaines matières d'un intérêt spécial ont été groupées afin de se plus facilement retrouver.

Pour les gravures, l'illustration étant double, c'est à dire composée de croquis d'après nature et de reproductions anciennes, l'auteur a pensé qu'il y aurait avantage à réunir, à présenter dans leur entier, ces deux facteurs, ces deux éléments distincts.

Sous les habituelles divisions de *Planches hors texte* et de *Gravures dans le texte* on trouvera donc, séparés, d'une part les *dessins et croquis de Gustave Girrane*, d'autre part, les *Anciennes Estampes et Documents*.

Cela aidera, certainement, aux recherches, quel que soit le point de vue auquel se placera le lecteur.

448  TABLE DES MATIÈRES.

Les compositions illustrées qui ouvrent les chapitres et qui, par l'image, se trouvent être, en quelque sorte, la synthèse des idées développées en chacune de ces parties, figurent ici avec des légendes explicatives, — quoi qu'en somme, elles parlent d'elles-mêmes — parce que ces légendes n'ont pu prendre place dans le texte où elles eussent nui à l'aspect typographique de la page, et parce qu'il fallait bien donner aux compositions elles-mêmes, dans le classement général de l'illustration, la part à laquelle elles avaient droit.

Bref, sachant par lui-même de quelle utilité peuvent être pour les travailleurs et les tables générales, claires et précises, et les classements spéciaux donnant pour ainsi dire la moëlle du livre, l'auteur a joint ici :

— *La liste des artistes dont il a été reproduit des œuvres.*
— *La liste des villes autres que Lyon dont les Enseignes sont citées.*
— *La table des particularités relatives à Lyon et à l'Enseigne.*

Autant de répertoires en lesquels on pourra venir puiser des documents.

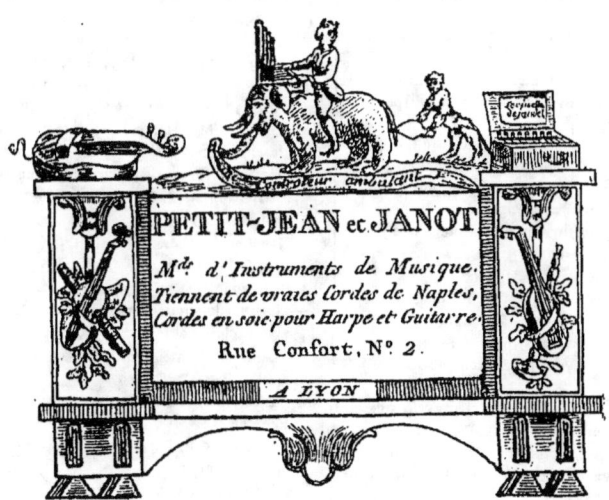

Carte-adresse XVIIIe siècle (Collection Céline Giraud).

## LISTE DES ARTISTES DONT IL A ÉTÉ REPRODUIT DES ŒUVRES EN CE VOLUME

— Adeline (Jules), né à Rouen en 1845, artiste vivant. Page 424.
— Amman (Josse), dessinateur-graveur suisse (xvi° siècle, 1539-1591). Page 439.
— Androuët du Cerceau, dessinateur-graveur (xvii° siècle, vers 1520-1614). Pages 40, 42.
— Bail (Antoine), peintre lyonnais (xix° siècle). Pages 233-234.
— Bellangé (Hippolyte), peintre dessinateur (xix° siècle, 1800-1866). Page xxvii.
Bidaut (Nicolas), maître-sculpteur à Lyon (xvii° siècle, 1622-1692). Page 165.
— Binet (Louis), dessinateur-graveur (xviii° siècle, 1744-1800). Pages 104, 105, 106, 107, 108.
— Cars (Jean-François, dit Cars l'Aîné), dessinateur-graveur (xvii°-xviii° siècles). Né à Lyon. Pages 326, 327.
— Charlet, peintre-dessinateur. (xix° siècle, 1792-1845). Page xxv.
— Chavane (Jean), dessinateur-graveur (xvii° siècle). Né à Lyon en 1672. Page 100 (partie d'image d'après lui).
— Chavanne (Les frères), graveurs industriels (xviii°-xix° siècles). Page 361.
— Coysevox (Antoine), statuaire. Né à Lyon. (xvii°-xviii° siècles). 1640-1720). Page 161.
— D'Esquille (F.), dessinateur-graveur (xix° siècle). Page 372.
— Dunker (B. A.), dessinateur-graveur suisse (xviii°-xix° siècles, 1746-1807). Page xxiv.
— Fabisch (Joseph-Hugues), statuaire (xix° siècle, 1812-1886). Mort à Lyon. Page 229.
— Fonville (Nicolas-Victor), peintre-dessinateur-lithographe. Né à Lyon. (xix° siècle, 1805-1856). Pages 79, 83.
— Girardet (Abr.), miniaturiste et graveur suisse (xviii°-xix° siècles, 1763-1823). Page 361.
— Giraud (Antoine), imprimeur et graveur en taille-douce, rue Bonneveau, 16. Né et mort à Lyon (xviii°-xix° siècles).

Quoique la maison ait été fondée en 1762, Giraud, chose assez extraordinaire, ne figure point sur l'*Indicateur alphabétique* de 1785 et 1788. Deux des fils d'Antoine Giraud, Aimé Giraud — ce devait être le cadet des cinq enfants — et Giraud fils aîné, figurent sur les annuaires du commencement du siècle, l'un comme graveur sur métaux, l'autre comme graveur (sans autre indication).

La maison a vu plusieurs générations successives. D'abord Antoine Giraud. — puis Giraud père, fils et Gayet (de 1824 au 15 avril 1835) auxquels succéda seul ledit fils, Michel-Marie Giraud. A la mort de ce dernier, survenue en 1839, l'établissement passa aux mains de sa veuve Marie Giraud, puis finalement, fut dirigé par ses filles, V. Giraud et Céline Giraud.

Depuis sa création jusqu'au milieu du dix-neuvième siècle l'établissement n'avait pas quitté la rue Bonneveau. Il fallut la démolition de l'immeuble, lors du percement de la rue Impériale, pour amener un changement. En mai 1855, la maison Giraud se transportait rue Mercière, 68.

Étiquettes et cartes-adresse sorties des ateliers des Giraud, reproduites ici :

Pages 333, 334, 337, 339, 340, 341, 342, 343, 344, 345, 346, 347, 350, 352, 356, 357, 358, 359, 360, 363, 364, 365, 378, 448, 458.
— Grobon (Michel), peintre-dessinateur (xix° siècle, 1770-1853). Né à Lyon. Page 268.
— Hogarth (William), peintre-graveur et caricaturiste anglais (xviii° siècle, 1697-1764). Pages xxiii, 433, 435.
— Jacomin (Jean-Marie), peintre-dessinateur-lithographe. Né à Lyon. (xix° siècle, 1789-1858). Page 293.
— Julien, dessinateur-graveur. Né à Lyon. (xviii° xix° siècles). Pages 292, 296, 303.
— Labé, dessinateur-caricaturiste lyonnais (xix° siècle). Pages 308, 380.
— Lallemand, dessinateur-graveur (xviii° siècle) Page 78.
— Martinet (F.-N.), dessinateur-graveur (xvii° siècle). Page 98.
— Mermand, dessinateur-graveur pour l'industrie, à Lyon (xix° siècle). Page 336.
— Meunier, dessinateur-graveur pour l'industrie, à Lyon (xviii°-xix° siècles). Pages xvii, xix.
— Ogier (Pierre-Mathieu), peintre-graveur (xvii° siècle). Né à Lyon (mort en 1709). Page 328.
— Papillon (J.-M.), dessinateur-graveur en bois (xviii° siècle). Né à Paris (1698-1776) Pages xi, 332, 333.

— Perrin (Louis-Benoit), imprimeur-lithographe. Né à Lyon (xixᵉ siècle, 1799-1865). Page 366.
— Pezant, dessinateur-graveur pour l'industrie, à Lyon (xviiiᵉ-xixᵉ siècles). Page xxi.
— Piraud, dessinateur-graveur (xixᵉ siècle). P. 75.
— Randon (G.), dessinateur-caricaturiste. Né à Lyon (xixᵉ siècle, 1814-1884). Pages 250, 263, 304, 346, 347, 377.

— Roubier, dessinateur-graveur pour l'industrie, à Lyon (xviiiᵉ-xixᵉ siècles). Page 355.
— Thurneysen (Jean-Jacques). Né à Bâle (xviiᵉ siècle, 1636-1711). A résidé à Lyon de 1656 à 1659. S'y est établi définitivement en 1662 et y resta jusqu'en 1681. Pages 324, 325, 330.

## VILLES AUTRES QUE LYON DONT LES ENSEIGNES SONT CITÉES ICI

Abbeville. Pages 36, 40, 43, 44.
Amiens. Page 136.
Anvers. Pages 41, 42.
Arras. Pages 35, 36, 51, 52, 53.
Bâle. Page 42.
Bernay (Eure). Pages 149, 226.
Bourges. Page 30.
Bruges. Page 145.
Calais. Page 47.
Cambrai. Page 44.
Carouge. Page 46.
Cherbourg. Page 47.
Clermont-Ferrand. Page 145.

Cologne. Page 42.
Compiègne. Pages 45, 48, 135, 142, 149.
Dijon. Pages 43, 83.
Évreux. Page 40.
Fontainebleau. Page 149.
Gisors. Page 226.
Lille. Page 45.
Mans (Le). Page 30.
Marseille. Page 222.
Moulins. Page 34.
Moutiers. Page xv.
Nancy. Page 222.

Périgueux. Page 30.
Perpignan. Page 47.
Reims. Page 30, 138.
Rouen. Page 222.
Saint-Quentin. Page 30.
Saint-Riquier. Page 30.
Senlis. Pages 45, 46.
Sillé (Sarthe). Page 147.
Toulon. Page 47.
Troyes. Pages 4, 138.
Valence. Page 30.
Vesc (Drôme). Page 145.

## TABLE DE QUELQUES PARTICULARITÉS RELATIVES A LYON ET A L'ENSEIGNE

### I. LYON

— Ancêtres (Les) du « Chat Noir » a Lyon. Pages 265, 266, 298.
— Anciennes Vues de Lyon. Pages 107, 108.
— Appréciations portées par différents personnages. Chancelier de l'Hospital (1559¹), p. 69. — Abraham Gœlnitz, p. 69. — Thomas Coryat, p. 70. — Fortis, p. 73, 109. — André Falconnet, p. 73. — Joachim du Bellay, p. 74. — Puitspelu, p. 74. — d'Herbigny, p. 78. — Jacques Arago, p. 84. — Le père Commire, p. 130.
— Concierge lyonnais (Le). Page 90.
— « L'Enfant qui pisse » de Lyon et les « Manneken-Piss » flamands. Pages 166, 167, 168.
— Canut (Le). Pages 79, 81 (gravure), 139.

— Guignol et Gnafron. Pages 90, 222, 231 à 238, 385, 388, 389, 390, 391.
— Hôtels (Les) a Lyon, autrefois et aujourd'hui, (leur clientèle et les voyages). Pages 134, 135, 136, 137, 138, 201, 202, 203, 357, 358.
— Plus grosse bête de Lyon (La). Page 255.
— Points de contact entre Lyon et Genève (la Suisse, la Savoie, l'Allemagne) Pages 79, 132, 144, 174, 202, 230, 248, 262, 271, 276, 278, 285, 289, 293, 320.
— Rapprochements entre Lyon et Paris. Pages 106, 116, 119, 176, 185, 212, 241, 250, 265, 274, 276, 289, 291, 292, 317, 381.
— Tours lyonnaises (les). Page 80.

# TABLE DES MATIÈRES.

## II. L'ENSEIGNE ET LA RÉCLAME

— Aboyeur (L'). Page 124
— Affaire (L'). Dreyfus et la Réclame. Page 124.
— Art (L'). de la montre. Page 185.
— Commerce juif et Commerce chrétien. Pages 121, 122.
— Devises et Inscriptions murales. Pages 34, 35, 36, 37, 38.
— Écriteaux de peintres d'Enseignes. Pages 215, 216, 217.
— Enseignes avec images composées d'attributs des métiers. Pages 188, 189.
— Enseignes ayant donné leur nom a des rues Pages 92, 93, 94.
— Enseignes constituées de prix de vente. Page 210.
— Enseigne (L') dans le décor d'opéra. Page 26.
— Enseignes-écriteaux des montées de Fourvières. Pages 88, 89.
— Enseignes fin de siècle. Pages 211, 212, 213.
— Enseignes grotesques, calembourdières et rébusiennes. Pages 46, 47, 85, 86, 87, 123, 151, 205, 206, 207, 272, 273.
— Fantaisies orthographiques des métiers ambulants. Page 314.
— Procès et contestations en matière d'enseigne. Pages 4, 5, 6, 7.
— Prospectus-réclame calembourdiers. Page 376.
— Prospectus-réclame des somnambules lyonnaises. Pages 386, 387.

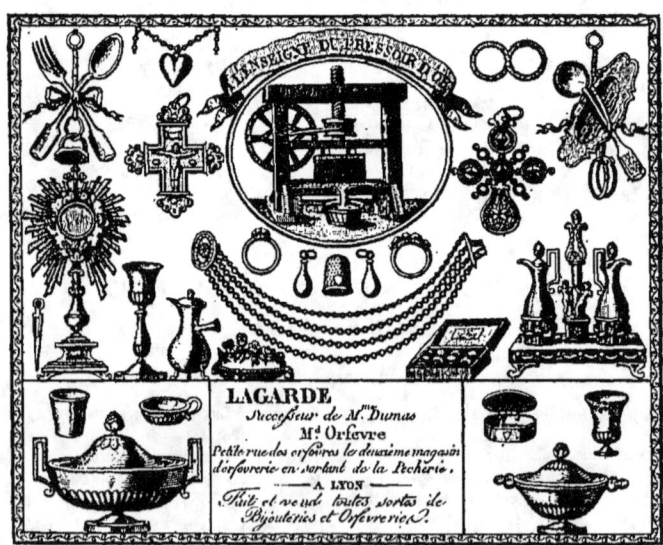

Carte-adresse XVIIIe siècle (Collection Céline Giraud).

# TABLE EXPLICATIVE DES GRAVURES

### ENCADREMENTS DE CHAPITRES

*(Compositions de Gustave Girrane tirées en bistre.)*

|  | Pages |
|---|---|
| INTRODUCTION. — A une potence en fer forgé donnant en découpures le nom de l'auteur et du dessinateur se trouve accrochée l'Enseigne *Aux trois outils* (la plume, le crayon, le mètre). | IX |
| CHAPITRE I. — La maréchaussée faisant exécuter l'ordonnance de la Ville et Généralité de Lyon du 16 novembre 1763 pour la suppression des Enseignes à potence. | 3 |
| CHAPITRE II. — Les différents types d'Enseignes existant à notre époque. | 23 |
| CHAPITRE III. — Hauteur des maisons lyonnaises; étroitesse de certaines maisons faisant coin de rue. Comparaison entre Lyon et Rouen : à Lyon les églises ne semblent pas plus hautes que les maisons; à Rouen elles se détachent et s'élancent dans les airs. | 65 |
| CHAPITRE IV. — Types de boutiques à différentes époques (moyen âge, dix-septième siècle, dix-huitième siècle). | 97 |
| CHAPITRE V. — La boutique d'autrefois comparée au magasin moderne. L'immeuble d'un grand magasin de nouveautés. Aboyeur à la porte d'un magasin de soldes. | 113 |
| CHAPITRE VI. — Enseignes lyonnaises célèbres; Vierges et statues de coin groupées dans une rue ancienne. | 129 |
| CHAPITRE VII. — Enseignes parlantes et devanture d'un fabricant moderne d'enseignes. | 173 |
| CHAPITRE VIII. — Particularités et personnages propres à l'Enseigne lyonnaise : le Lion, la Vierge, Guignol et Gnafron. | 221 |
| CHAPITRE IX. — Emblèmes de pharmacie. La collection de mortiers du Dr Montvenoux figurant à Lyon dans une vitrine de pharmacie. Interprétation fantaisiste d'une ancienne Enseigne d'apothicaire à Clermont-Ferrand | 245 |
| CHAPITRE X. — Enseignes-type de la beuverie lyonnaise : Grande brasserie, Caveau, Pied-humide. | 261 |
| CHAPITRE XI. — Quelques types de la rue à Lyon : Marchands de jouets et de nougats; le nabot viennois; le regrolleur (savetier), le marchand d'habits. | 283 |
| CHAPITRE XII. — La publicité ambulante dans la rue; la distribution du prospectus à la porte du magasin; affiches et réclames illustrées lyonnaises. | 323 |

# TABLE DES GRAVURES.

|  | Pages |
|---|---|
| Chapitre XIII. — Les formes diverses de la publicité moderne : affiche-indicatrice, affiche-enseigne, prospectus (destiné aux passants)................................... | 397 |
| Chapitre XIV. — La littérature de l'Enseigne. Le maître d'école enseigne et le Lion lyonnais réclame la priorité pour l'Enseigne de Lyon......................... | 447 |

## PLANCHES HORS TEXTE

| 1 | La Rue autrefois et aujourd'hui *(coloriée aux patrons)* ................ | Frontispice. |
| 2 | Les inconvénients du grand vent au dix-huitième siècle : enseignes couronnant les passants *(fond teinté)*. ................................................................ | 9 |
| 3 | Aspect de la rue Mercière a différentes époques *(coloriée aux patrons)*. ............ | 71 |
| 4 | Enseigne-adresse de maison corporative : Bureau de la Corporation des Fabricants de Soie a Lyon (1727) *(fond teinté)*. .............................................. | 81 |
| 5 | La Vierge d'Antoine Coysevox : statue-enseigne *(fond teinté)*. ................ | 161 |
| 6 | Le passage de l'Argue a Lyon *(coloriée aux patrons)*. ..................... | 177 |
| 7 | Un coin de la rue Lanterne avec les Enseignes des drogueries *(fond teinté)*. ........ | 253 |
| 8 | « Au Mal Assis » débit de vins visant au cabaret artistique *(fond teinté)*. .......... | 269 |
| 9 | Escamoteur-vendeur d'onguents. D'après une lithographie de Jacomin, 1819 *(fond teinté)*. | 293 |

\* A l'exception de la figure 9, toutes les planches hors texte sont des compositions de Gustave Girrane

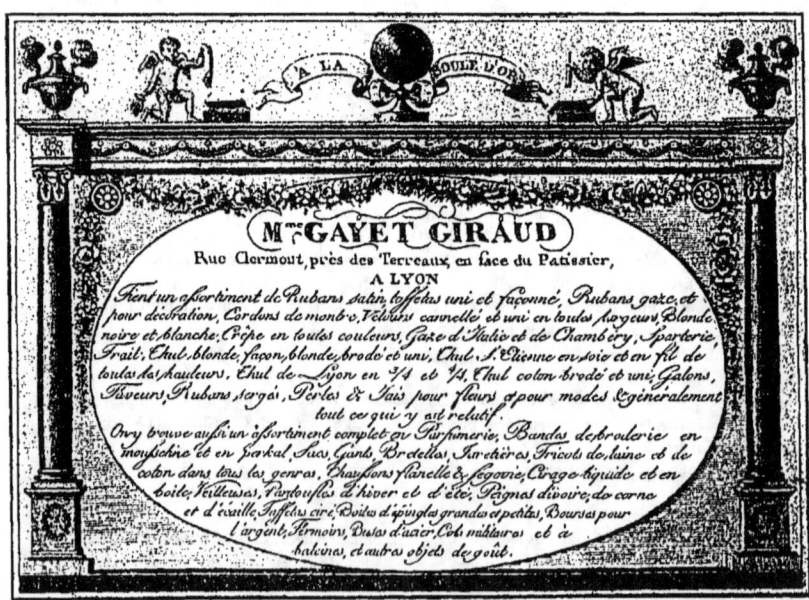

Carte-adresse (Premier Empire) — Collection Céline Giraud.

## GRAVURES DANS LE TEXTE

### *I. — DESSINS ET CROQUIS DE GUSTAVE GIRRANE*

*(Enseignes — Impostes — Façades de Maisons — Écussons — Écriteaux — Boutiques et Vitrines — Types de la rue)*

| | | Pages |
|---|---|---|
| 1 | *Défense de s'arrêter là*. | xii |
| 2 | *Au Bon Dieu des Bons Enfants*, enseigne de cabaret à Moûtiers. | xv |
| 3 | *Aux trois Sœurs*, enseigne-marque de maison, sculptée sur pierre | xxviii |
| 4 | Peintres d'enseignes et chien-réclame vu dans les rues de Lyon | 16 |
| 5 | Enseigne d'horloger-opticien | 19 |
| 6 | Écusson armorié, 3, rue Claudia, à Lyon | 25 |
| 7 | L'enseigne au service du décor de théâtre. | 27 |
| 8 | *A l'Ours*, marque bas-relief, rue de l'Ours, à Lyon | 29 |
| 9 | Maisons à figurines, à Lyon — animaux et personnages fantaisistes — (xv$^e$ siècle) | 31 |
| 10 | Jadis et aujourd'hui : maison décorée, homme décoré. | 32 |
| 11 | Écussons armoriés et dessus de portes en fer forgé, à Lyon (xvi$^e$ et xvii$^e$ siècles). | 33 |
| 12 | *Au Croissant* (Emblème de Henri II), enseigne (xvi$^e$ siècle). | 34 |
| 13 | *A la Garde de Dieu*. Inscription murale à Lyon. | 34 |
| 14 | Imposte en fer forgé, avec inscription, rue Saint-Marcel. | 35 |
| 15 | Dessus de porte, avec inscription, rue Palais-Grillet (xvii$^e$ siècle). | 37 |
| 16 | Type d'enseigne accrochée, à Lyon, d'après une ancienne estampe. | 39 |
| 17 | Plaque indicatrice de rue, à Lyon : aujourd'hui-autrefois. | 54 |
| 18 | Inscription de nom de rue, à Lyon (xvii$^e$ siècle). | 56 |
| 19 | Impostes anciennes et imposte moderne. | 57 |
| 20 | Inscriptions de rue en lettres augustales (xviii$^e$ siècle). | 59 |
| 21 | *A l'Arbre sec*, enseigne-écusson (xvii$^e$ siècle). | 61 |
| 22 | Maison à tourelle avec escalier extérieur, impasse de l'Ancienne-Douane (xv$^e$ siècle) | 66 |
| 23 | Maison de la rue Lainerie (fin du xv$^e$ siècle). | 68 |
| 24 | La maison des Lions, rue de la Juiverie (xvi$^e$ siècle). | 69 |
| 25 | La Maison aux 365 fenêtres vue du quai Saint-Vincent. | 70 |
| 26 | *Allée Marchande*, (de la rue Mercière au quai Saint-Antoine). | 84 |
| 27 | Écriteaux du passage Gay. | 86 |
| 28 | *Buvette de la cuiller à pot*, fontaine Wallace, passage Gay. | 88 |
| 29 | Dessus de porte et loge de concierge (maison du xvii$^e$ siècle). | 89 |
| 30 | Vierge sur la maison dite *de l'Angélique*, passage Gay. | 90 |
| 31 | Chien à l'entrée du passage Gay. | 91 |
| 32 | Enseignes des maisons de la place des Terreaux au xvii$^e$ siècle, d'après Jean Chavane. | 100 |
| 33 | Marchands à la porte de leur boutique se disputant l'acheteur. | 101 |
| 34 | Seigneur féodal détroussant les marchands. | 102 |
| 35 | Boutique du xvii$^e$ siècle, rue de Tunisie. | 103 |
| 36 | Enseignes modernes, rues Grenette et Palais-Grillet. | 114 |
| 37 | Boutique avec ornements Restauration, rue de Tunisie. | 115 |
| 38 | Ancienne boutique d'épicerie, rue Bugeaud. | 116 |
| 39 | Types divers d'épiceries : jadis et aujourd'hui. | 117 |

|     |                                                                                               | Pages |
|-----|-----------------------------------------------------------------------------------------------|-------|
| 40  | Vitrines de magasins modernes, avec mannequins de cire                                        | 118   |
| 41  | Grands magasins de nouveautés, rue de la République                                           | 119   |
| 42  | Vêtements confectionnés et grands magasins de soldes                                          | 120   |
| 43  | Ingéniosité commerciale : montre pour culs de jatte                                           | 121   |
| 44  | Vitrines et étalages de soldeurs, avec enseignes de calicot              122,                 | 123   |
| 45  | Aboyeuse d'un magasin de soldes                                                               | 125   |
| 46  | Enseignes-écussons, en pierre sculptée, rue Saint-Jean (xv$^e$ siècle)                        | 131   |
| 47  | Au bras d'Or, 88, rue Mercière                                                                | 132   |
| 48  | Hôtel de la Mule Blanche, rue du Bas-Port                                                     | 133   |
| 49  | Aux Trois Mulets, 30, Grande-rue de la Guillotière (xviii$^e$ siècle)                         | 134   |
| 50  | Le Loge à pied et le Loge à cheval au bon vieux temps                                         | 135   |
| 51  | Aux Treize Cantons (xviii$^e$ siècle)                                                         | 136   |
| 52  | L'Homme Sauvage, 8, rue de l'Aumône (xvii$^e$ siècle)                                         | 137   |
| 53  | Les Trois-Marie, 7, rue des Trois-Marie (xvii$^e$ siècle)                                     | 138   |
| 54  | A la Bombarde, 10, rue de la Bombarde (1772)                                                  | 139   |
| 55  | Inscription sur la maison des Rouville                                                        | 139   |
| 56  | Au Canon d'Or, 10, rue Bellecordière (1624)                                                   | 140   |
| 57  | A la Giroflée, 44, rue Saint-Marcel                                                           | 141   |
| 58  | A l'Annonciation, 4, rue Terraille (1740)                                                     | 141   |
| 59  | Au Grand Tambour, rue de la Bourse (1670)                                                     | 141   |
| 60  | A la Croix d'Or, rue Désirée                                                                  | 141   |
| 61  | A Saint Louis, rue de la République (xviii$^e$ siècle)                                        | 141   |
| 62  | Écusson du xvii$^e$ siècle, chemin du Fort-de-Loyasse                                         | 142   |
| 63  | La Galée, enseigne en pierre trouvée rue Neyret, au Musée de Lyon (xv$^e$ siècle)             | 143   |
| 64  | Bas-relief enseigne de maison hospitalière, au Musée de Lyon (xv$^e$ siècle)                  | 144   |
| 65  | Aux deux Vipères, 7, rue Raisin, au Musée de Lyon (1764)                                      | 144   |
| 66  | Bas-relief antique transformé en enseigne, à Vaise                                            | 145   |
| 67  | Au Verd galant, (1759)                                                                        | 146   |
| 68  | A la Cage (1749), au Musée de Lyon                                                            | 146   |
| 69  | Au Phénix, 8, rue Saint-Georges                                                               | 146   |
| 70  | Sunt similia tuis, (1715), 13, rue Saint-Pierre-de-Vaise                                      | 146   |
| 71  | Au Merle, 53, rue de l'Hôpital (xviii$^e$ siècle)                                             | 147   |
| 72  | Coq sculpté (bâtiments de l'hospice de la Charité), 1775                                      | 148   |
| 73  | Au Grand Cheval blanc (1635)                                                                  | 150   |
| 74  | A la Bonne Femme, 34, rue Moncey (xviii$^e$ siècle)                                           | 151   |
| 75  | A l'Envie du Pot (1718), 28, quai Pierre-Scize                                                | 152   |
| 76  | Au Cheval d'Argent (1743), rue Puits-Gaillot                                                  | 153   |
| 77  | A la Gerbe d'Or, rue de la Gerbe, (xviii$^e$ siècle)                                          | 153   |
| 78  | Aux Point du Jours, (sic), 10, rue de Jussieu (xviii$^e$ siècle)                              | 154   |
| 79  | Aux deux Clefs, dessus de porte en fer forgé (xviii$^e$ siècle), rue de l'Hôtel-de-Ville      | 154   |
| 80  | A l'Éclape, rue Grenette (xviii$^e$ siècle)                                                   | 155   |
| 81  | A Saint-Denis, dessus de porte en fer forgé, 17, rue Neuve (xviii$^e$ siècle)                 | 155   |
| 82  | La Plume Royale, dessus de porte en fer forgé, 47, rue de l'Hôtel-de-Ville                    | 156   |
| 83  | A la Toison d'Or, dessus de porte en fer forgé, 24, rue Lanterne (1693)                       | 157   |
| 84  | Au Maillet d'Argent, 48, rue Mercière (xvi$^e$ siècle)                                        | 158   |

|     |                                                                                                                 | Pages |
| --- | --------------------------------------------------------------------------------------------------------------- | ----- |
| 85  | Combat d'un lion et d'un taureau, rue du Sergent Blandan, fer forgé (xviii$^e$ siècle).                         | 159   |
| 86  | Au Griffon, 13, rue du Griffon, fer forgé (xviii$^e$ siècle).                                                   | 159   |
| 87  | L'urne aux roses, 15, rue Lanterne, fer forgé (xviii$^e$ siècle).                                               | 160   |
| 88  | Le Bœuf, enseigne de pierre en relief, rue du Bœuf, attribuée à Jean de Bologne.                                | 163   |
| 89  | A l'Outarde d'Or, rue du Bœuf (1703).                                                                           | 163   |
| 90  | Imposte en fer forgé, place Sathonay.                                                                           | 164   |
| 91  | Le petit David, du sculpteur Bidaut (restitution approximative) xvii$^e$ siècle                                 | 165   |
| 92  | Imposte à flèches (fer forgé), rue de la Martinière.                                                            | 166   |
| 93  | Le Paon, 12, rue Saint-Jean, (imposte en bois sculpté) xvi$^e$ siècle                                           | 167   |
| 94  | Imposte en bois sculpté avec figures grimaçantes, dans l'ancien quartier Grôlée (xvii$^e$ siècle).              | 168   |
| 95  | La Corne de Cerf, 30, rue Saint-Georges.                                                                        | 169   |
| 96  | Boutiques et échoppes de « regrolleurs », jadis contre l'église Saint-Bonaventure.                              | 174   |
| 97  | Saint Honoré, enseigne de boulangerie, rue des Augustins.                                                       | 175   |
| 98  | Enseigne en bois peint d'un débit de tabac, rue Port-du-Temple.                                                 | 176   |
| 99  | Bureau de tabac-épicerie comptoir-zinc, rue Merclère, place d'Albon                                             | 179   |
| 100 | Épicerie du Pain de Sucre.                                                                                      | 180   |
| 101 | Au Gagne-Petit, enseigne automatique de marchand de chaussures, rue Montebello.                                 | 180   |
| 102 | A la Savoyarde, corsets, montée de la Grande-Côte.                                                              | 180   |
| 103 | Enseigne de serrurier (clef accrochée), à la Guillotière                                                        | 181   |
| 104 | Au fils de Jupiter, Ameublements, cours de la Liberté.                                                          | 181   |
| 105 | Au Tour de France, Marchand-tailleur, Grande-rue de la Guillotière.                                             | 182   |
| 106 | Au Bûcheron, Ameublements, cours de la Liberté.                                                                 | 182   |
| 107 | A l'Hérissé, Chapellerie, 7, cours Gambetta.                                                                    | 182   |
| 108 | Enseigne du Chocolat Poulet, 8, rue du Plâtre.                                                                  | 183   |
| 109 | A la Fileuse, Laines et cotons, 21, quai de la Guillotière.                                                     | 183   |
| 110 | A la Frileuse, Laines et cotons, 29, rue Victor-Hugo.                                                           | 184   |
| 111 | A l'Homme d'osier, Vannerie, 20, rue Saint-Pierre.                                                              | 184   |
| 112 | Au Petit Figaro, Coiffeur, rue Moncey                                                                           | 185   |
| 113 | Au Grand Figaro, Coiffeur, cours Morand                                                                         | 186   |
| 114 | Type de commissionnaire lyonnais.                                                                               | 186   |
| 115 | Enseigne d'une maison de déménagements, avenue de Saxe.                                                         | 187   |
| 116 | Enseigne automatique (guérison des cors) d'un magasin de chaussures, rue de l'Hôtel-de-Ville.                   | 188   |
| 117 | Au Cheval Blanc, Toiles cirées, rue de l'Hôtel-de-Ville                                                         | 188   |
| 118 | Chapellerie Lyonnaise, avenue de Saxe.                                                                          | 189   |
| 119 | Au Tailleur ni riche ni pauvre, avenue de Saxe.                                                                 | 189   |
| 120 | Aux 3 francs 60, Chapellerie, 16, rue de la Barre.                                                              | 189   |
| 121 | Au Gros marchand de coupons, place d'Albon.                                                                     | 190   |
| 122 | Enseignes calembourdières, avec le nom de Merle.                                                                | 190   |
| 123 | Enseignes de bijoutiers et horlogers, passage de l'Hôtel-Dieu.                                                  | 191   |
| 124 | Le Grand Bazar des vêtements, enseigne peinte sur toile                                                         | 192   |
| 125 | A la Chapelle d'Or, enseigne de bijoutier, en bois sculpté                                                      | 193   |
| 126 | Enseignes d'horlogers et de bijoutiers (Au ballon captif, A la tour Eiffel, Au Grand cadran électrique, etc.).  | 194   |
| 127 | A l'Ogre, Chaussures, rue de l'Hôtel-de-Ville.                                                                  | 195   |
| 128 | Au Lion, Magasin de fourrures, rue Saint-Joseph.                                                                | 196   |

| | | Pages |
|---|---|---|
| 129 | Boutique de *Casartelli*, empailleur-naturaliste, quai de l'Hôpital. | 197 |
| 130 | Célébrités lyonnaises servant d'enseignes (Raspail, Jacquard, Pierre Dupont, de Jussieu). | 198 |
| 131 | Enseigne dans la vitrine du *Restaurant-Omnibus*, rue de l'Ancienne-Préfecture | 199 |
| 132 | Cartouche commémoratif de l'*hôtel des Trois-Rois*. | 199 |
| 133 | Les Archers, enseigne de l'*hôtel des Archers*. | 200 |
| 134 | Enseigne de l'*hôtel Jeanne d'Arc*, 6, rue de la Bombarde. | 201 |
| 135 | Enseigne de logeur à la nuit, rue de la Trinité. | 202 |
| 136 | *Au gros Peyrat*, Marchand de charbons, rue Moncey. | 203 |
| 137 | *Aux Enfants de Marie*, Objets de sainteté, montée de Fourvières | 204 |
| 138 | Enseigne d'un marchand de bric à brac, rue Palais-Grillet. | 204 |
| 139 | *Le travail de Marie*, Lingerie, place Saint-Pierre | 205 |
| 140 | Enseignes diverses de magasins et commerces religieux. | 206 |
| 141 | Enseigne de photographie populaire, à la Part-Dieu | 207 |
| 142 | *Au Grand Saint-Antoine*, Charcuterie. | 208 |
| 143 | *A la Grande Averse*, — *Aux cent mille cannes* — Magasins de cannes et parapluies, rue de l'Hôtel-de-Ville et rue Pisay. | 209 |
| 144 | *A la Bressane*, Rubans et soieries, rue de l'Hôtel-de-Ville | 210 |
| 145 | *Au Bon Broyeur*, Marchand de couleurs, 15, rue de la Poulaillerie. | 210 |
| 146 | *Au Cygne de la propreté*, Teinturerie, 3, rue de l'Arbre-Sec | 211 |
| 147 | *Au Bateau à vapeur*, Corsets, rue de l'Hôtel-de-Ville | 211 |
| 148 | Choix d'enseignes lyonnaises groupées sur des surfaces murales, à la façon d'affiches. | 212-213 |
| 149 | Carotte ficelée : ornement de bureau de tabac. | 214 |
| 150 | Enseigne classique de marchand de faux cheveux | 215 |
| 151 | *A l'Indomptable*, Pension de chevaux, quai Saint-Vincent. | 215 |
| 152 | Enseignes de métiers populaires, rue Tupin. | 216 |
| 153 | *Au Canon d'Or*, Fabricant de mailles, rue Bellecordière | 217 |
| 154 | Enseigne de serrurier, 23, rue Bât-d'Argent. | 218 |
| 155 | Dessus de porte sculptés, avec lions emblématiques. | 222 |
| 156 | Lions en bois doré : enseignes commerciales. | 222 |
| 157 | *A l'avenir de Lyon*, Nouveautés, 30, cours Lafayette | 223 |
| 158 | Pharmacie du *Nouveau Lyon*. | 224 |
| 159 | Statues de saints (saint Pierre, saint Jean). | 225 |
| 160 | *La Sainte Famille*, bas-relief d'une maison ouvrière, 8, rue Royet. | 226 |
| 161 | Vierge à l'enfant Jésus, médaillon-imposte, 20, quai Saint-Vincent. | 226 |
| 162 | Le Pélican nourrissant ses petits, bas-relief à la porte de l'Église de la Charité. | 227 |
| 163 | Niches et Vierges anciennes. | 228 |
| 164 | Niches modernes (Vierges et Saints). | 229 |
| 165 | Vierge ancienne dans une cour, 8, rue de Gadagne. | 230 |
| 166 | *A la Ville de Saint-Claude*, boules et têtes de Guignols, rue Grenette | 232 |
| 167 | *A Guignol*, Magasin de vêtements, place de la République (portraits) | 233 |
| 168 | *Hein! Gnafron?* enseigne peinte du magasin : *A Guignol* | 234 |
| 169 | Guignol et Gnafron, Arlequin et Polichinelle, enseigne automatique de l'horloger Charvet, rue de l'Hôtel-de-Ville. | 235 |
| 170 | *Gnafron*, enseigne de marchand de chaussures, passage de l'Argue. | 236 |
| 171 | *Au Bon Gnafron*, enseigne de marchand de chaussures, cours Gambetta. | 237 |

|     |     | Pages |
| --- | --- | --- |
| 172 | Enseignes de « friteurs », autrefois et aujourd'hui. | 238 |
| 173 | Devanture de « vitrier-friteur ». | 239 |
| 174 | Enseigne de fabricant d'abat-jour (jalousies). | 240 |
| 175 | *Au Cheval de bronze*, Maroquinerie, rue de la République. | 241 |
| 176 | *Ils la déchireront, mais ne la découdreront pas*. Enseigne de regrolleur (cordonnier en vieux). | 242 |
| 177 | *Au Cerf*, Droguerie, rue Lanterne. | 246 |
| 178 | *Pharmacie de l'Indien*, 21, rue d'Algérie. | 248 |
| 179 | Vitrine d'herboristerie lyonnaise, rue Pierre-Corneille. | 249 |
| 180 | *Au Serpent*, Pharmacie, rue Lanterne et rue Longue. | 251 |
| 181 | *Au Sauvage*, Droguerie, quai de Retz. | 252 |
| 182 | *A la Licorne*. — *A l'Éléphant*. — Drogueries, rue Lanterne. | 255 |
| 183 | *A la Sirène*, enseigne de pharmacie et lampadaire de droguerie. | 256 |
| 184 | Dessus de porte en fer forgé, de Biétrix, droguerie, rue Lanterne. | 257 |
| 185 | *La voûte des Templiers*, coin de rue avec voûte. | 262 |
| 186 | Quelques façades de cabarets populaires, genre « assommoir ». | 264 |
| 187 | Cabaret populaire à Lyon. Auberges des environs sur les bords de la Saône. | 265 |
| 188 | Enseignes de cabarets à soldats. | 266 |
| 189 | *Restaurant des Sept Corps*, enseigne macabre. | 267 |
| 190 | *Au Grenadier*, enseigne de cabaret à l'Ile Barbe, d'après un tableau de Grobon. | 268 |
| 191 | *Aux Amis de la Gaieté*, Cabaret aux environs de Lyon. | 271 |
| 192 | *Au Vieux Soldat*, Cabaret aux environs de Lyon. | 272 |
| 193 | *Au Temps perdu*, Cabaret aux environs de Lyon. | 273 |
| 194 | Une enseigne percée de balles, à la Guillotière (*l'Hussard français*). | 274 |
| 195 | *Maison de la Perle*, enseigne d'immeuble sur un balcon, 2, quai de Retz. | 275 |
| 196 | *Café du Chat*, 18, rue d'Algérie. | 276 |
| 197 | Fronton et entrée des brasseries Georges et Hoffherr, cours du Midi. | 277 |
| 198 | Colombe en bois doré servant d'enseigne. | 279 |
| 199 | Marchand de plumeaux, type de la rue. | 284 |
| 200 | Petit bazar ambulant (voiture traînée par un âne), type de la rue. | 285 |
| 201 | Petit Savoyard, type de la rue. | 286 |
| 202 | Vendeur de poudres pour cors, dents et cheveux, type de la rue. | 287 |
| 203 | Marchande d'herbages dans une cour d'allée. | 288 |
| 204 | Aveugle *ayant* presque *perdu la vue*, type de la rue. | 289 |
| 205 | Une victime pratique du grisou, type de la rue. | 290 |
| 206 | Goutman, type excentrique de la rue. | 305 |
| 207 | J.-B.-J. Mussieux, marchand de brochures populaires, type de la rue. | 306 |
| 208 | Clarion, distributeur de prospectus, type de la rue. | 307 |
| 209 | Sarrazin, poète et marchand d'olives. | 311 |
| 210 | Marchand de viande pour chats, type de la rue. | 312 |
| 211 | Marchand de ratières, type de la rue. | 313 |
| 212 | Marchande ambulante de marrons et café-roulotte. | 314 |
| 213 | *Grand Huitrodrome des Brotteaux*, enseigne calembourdière de poissonnerie. | 315 |
| 214 | Allumeurs de l'ancienne « Compagnie d'Éclairage à l'huile ». | 316-317 |
| 215 | Commissionnaires et « pisteurs », place du Pont. | 318 |
| 216 | Types de commissionnaires-tondeurs et « déboucheurs de cabinets ». | 319 |

| | | Pages |
|---|---|---|
| 217 | Le chansonnier-montagnard, type de la rue. | 320 |
| 218 | Distributeur mettant des prospectus dans les boîtes d'une allée. | 394 |
| 219 | *Aux trois Carreaux*, enseigne de drapier, rue Centrale. — *Au soleil d'or* (1665), place de la Trinité. | 410 |
| 220 | *Aux quatre fils Aymon*. Enseigne de cabaret peinte sur bois. | 411 |
| 221 | Mascaron dessus de porte (ancienne rue Grôlée). | 444 |
| 222 | *Au Temple de Mémoire*, café de la Restauration. | 463 |

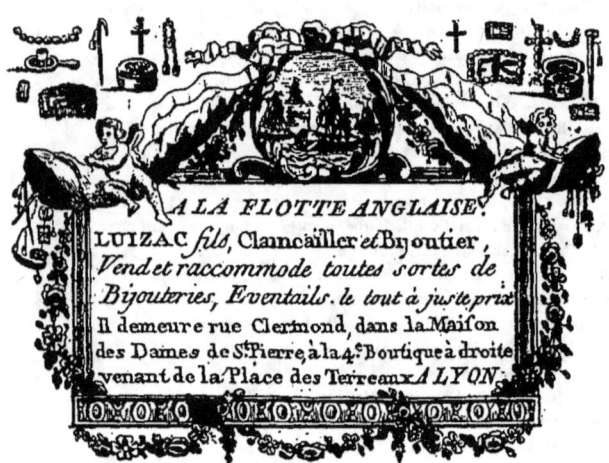

Carte-adresse (xviiie siècle). Collection Céline Giraud.

## II. — ANCIENNES ESTAMPES & DOCUMENTS

*(Images — Types de la rue — Étiquettes — Cartes-adresse — Prospectus-réclame — Affiches.)*

| | | |
|---|---|---|
| 1 | *Au chocolatier de Milan*. Carte-adresse de Casati | VII |
| 2 | Étiquette indicatrice de papier : *Chambre* (xviiie siècle). | XI |
| 3 | *Au don d'Amour*. Adresse de Doney, marchand-confiseur (xviiie siècle). | XVII |
| 4 | *Au Grand Empereur*. Adresse de Mathieu, confiseur, officier d'office (xviiie siècle). | XIX |
| 5 | *Grand Hôtel de la Reine*. Adresse gravée par Pezant (xviiie siècle). | XXI |
| 6 | *Le peintre d'Enseignes*. Gravure d'après Hogarth (xviiie siècle). | XXIII |
| 7 | *L'orthographe publique*. Gravure de Dunker pour *Le Tableau de Paris* (xviiie siècle). | XXI |
| 8 | *J'aime la couleur*. Lithographie de Charlet (1823). | XXV |
| 9 | *C'est beau les arts !* Lithographie de Hippolyte Bellangé (1832). | XXVII |

|   |   | Pages |
|---|---|---|
| 10 | Prospectus de Nicolas de Lobel, serrurier du Roi, pour la pose des enseignes suivant l'ordonnance de 1669............ | 13 |
| 11-12 | Motifs décoratifs pour enseignes d'après le *Livre de serrurerie* de Androuët du Cerceau.... | 40-42 |
| 13 | Potence pour enseigne, d'après un recueil de serrurerie (xviiie siècle)............ | 43 |
| 14 | Potence pour enseigne, d'après un recueil de serrurerie (xviiie siècle)............ | 44 |
| 15 | A la botte pleine de malice (potence à l'*M*, avec son enseigne)............ | 46 |
| 16 | Le passage Thiaffait, gravure à la manière noire de Piraud, vers 1832........ | 75 |
| 17 | La place des Cordeliers au xviiie siècle, gravure de Lallemand (1786)............ | 78 |
| 18 | La place des Cordeliers en 1831, lithographie de Fonville............ | 79 |
| 19 | Décoration extérieure de la Galerie de l'Argue, lithographie de Fonville (1828)........ | 83 |
| 20 | L'ancienne place des Jacobins en 1838, lithographie du journal *L'Entr'acte* (1838)..... | 85 |
| 21 | Les boutiques devant l'ancien collège du Plessis-Sorbonne, à Paris, d'après une gravure de Martinet (xviiie siècle)............ | 98 |
| 22 | *La Jolie Écailleuse*. Estampe de Binet, avec enseigne, pour Restif de la Bretonne....... | 104 |
| 23 | *La Jolie Fourbisseuse.* — — — ....... | 105 |
| 24 | *Le Nouveau Pygmalion.* — — — ....... | 106 |
| 25 | *Le Petit Auvergnat.* — — — ....... | 107 |
| 26 | *La Jolie Paysanne à Paris.* — — — ....... | 108 |
| 27 | La boutique du confiseur, vignette de l'*Almanach galant, moral* (1786)............ | 109 |
| 28 | Les animaux-enseigne de la rue Lanterne, caricature de Randon (*Journal Amusant*, 1872)... | 250 |
| 29 | *Au café renaissant*, croquis de Randon (*Journal Amusant*, 1872)............ | 263 |
| 30 | Le marchand d'encre, d'après la gravure de Julien (Restauration)............ | 292 |
| 31 | Le Musicien à la Cendrillon, type de la rue, gravé par Julien (1812)........ | 296 |
| 32 | *La belle Madame Gérard* à son comptoir, lithographie du journal *L'Entr'acte*........ | 297 |
| 33 | *La Reine des Tilleuls !!!* (Mme Gérard cavalcadant devant son café), lithographie de l'*Entr'acte Lyonnais* (vers 1824)............ | 299 |
| 34 | *Le pauvre Michel*, type de la rue (1812), lithographie du journal *Le Tocsin* (vers 1837)... | 302 |
| 35 | *Comiot*, type de colporteur, en homme-affiche (1837)............ | 303 |
| 36 | *Jean de Bavière*, type de la rue, lithographie pour un placard populaire de 1848........ | 304 |
| 37 | *Clarion en statue, place Perrache*. Caricature de Labé, vers 1872............ | 308 |
| 38 | *Difficulté lyonnaise*, papier-réclame à combinaisons, avec le portrait de Clarion........ | 309 |
| 39 | Titre du *Clarion-Journal*............ | 310 |
| 40 | Étiquette de *Jacques Reverony*, fabricant d'étoffes (xviie siècle)............ | 324 |
| 41-42 | Monnaie-réclame des *Galle*, fabricants de boutons (xviiie siècle)............ | 325 |
| 43 | Étiquette de *Rambaud et Crozet*, fabricants d'étoffes (xviie siècle)............ | 325 |
| 44 | Frontispice pour *Le parfait Négociant* (1716), gravé par Cars l'aîné............ | 326 |
| 45 | Étiquette de *Louis Simple et Benayton*, fabricants d'étoffes, par F. Cars (xviie siècle)..... | 327 |
| 46 | Étiquette de *J.-E. Androu et André Guérin*, fabricants d'étoffes, par M. Ogier (xviie siècle). | 328 |
| 47 | Étiquette-adresse de *Meraud-Ficler*, marchands de fer (xviie siècle)............ | 329 |
| 48 | Étiquette de *Guillaume Puylata*, fabricant d'étoffes, par Thurneysen (1675)........ | 330 |
| 49 | Étiquette de *Camille Pernon*, fabricant d'étoffes (xviiie siècle)............ | 331 |
| 50 | Étiquette-omnibus pour fabricant de chapeaux, gravée par Papillon (xviiie siècle)....... | 332 |
| 51 | Étiquette-adresse de *Veuve J. Regnault & fils*, fabricants de fin filé couvert (xviiie siècle)... | 333 |
| 52 | Étiquette-adresse de *Desvignes père et fils*, fabricants de dorures (vers 1790)......... | 333 |
| 53 | Étiquette de *Seguin et Yemeniz*, fabricants d'étoffes (1818)............ | 334 |

|   |   | Pages |
|---|---|---|
| 54 | Étiquette de *Chirat père, fils et compagnie*, fabricants de filé et trait d'or (Restauration). | 334 |
| 55 | Carte-adresse de *Camille Pernon*, fabricant d'étoffes (1$^{er}$ Empire). | 335 |
| 56 | Étiquette de la Restauration, gravée par Mermand (avant les noms) | 336 |
| 57 | Étiquette de *Villette frères*, fabricants de traits or et argent, avec la Vierge de Fourvières pour vignette (Restauration) | 337 |
| 58 | Étiquette de *Jaillard*, fabricant de traits lamés (Restauration). | 337 |
| 59 | Étiquette lithographiée, crêpes et gazes (Restauration) | 338 |
| 60 | *Fabrique de Lyon — J. B. D. D.* Étiquette passe-partout pour la fabrique lyonnaise (entre 1830 et 1840). | 339 |
| 61 | *La Valeureuse, ou l'Élixir des Braves.* Étiquette de liqueur (Restauration). | 340 |
| 62 | Carte-adresse trompe-l'œil de la lithographie *Brunet* (1824). | 341 |
| 63 | *Liqueur des Braves.* Étiquette-cocarde de liqueur — Francoz (1830). | 341 |
| 64 | *Élixir des Vétérans.* Étiquette de liqueur — Bergier père et fils (vers 1832). | 342 |
| 65 | *Élixir Napoléon. Nectar des Grands hommes.* Étiquette de liqueur — Bugand et C$^{ie}$ (1831). | 342 |
| 66 | *Élixir Régénérateur ou Nectar Français.* Étiquette de liqueur — Bugand et C$^{ie}$ (1830) | 343 |
| 67 | *Eau de Danaë.* Étiquette de liqueur — Bergier et Bugand (Restauration) | 344 |
| 68 | *Eau de Pucelle.* — — Bugand et C$^{ie}$ ( — ). | 345 |
| 69 | *Vin de Corinthe.* Étiquette de bouteille — J. Revol (1863). | 345 |
| 70 | *Liqueur à la Polka.* Étiquette de bouteille dessinée par Randon (époque Louis-Philippe) | 346 |
| 71 | *Crème de Cocu.* — — — ( — — ). | 346 |
| 72 | *Eau de Coing.* [G. Dumas] — — — ( — — ). | 347 |
| 73 | *Liqueur de la Fraternité.* — — — ( — ). | 347 |
| 74 | Vignette pour fond de chapeau (Restauration). | 348 |
| 75 | Vignette pour fond de chapeau, avec la Ville de Lyon, le Rhône et la Saône (1$^{er}$ Empire). | 349 |
| 76 | Vignette allégorique pour fond de chapeau (Restauration) | 349 |
| 77 | Vignette pour fond de chapeau (lion tenant entre ses pattes des chapeaux). | 350 |
| 78 | Vignette pour fond de chapeau (le lion et l'aigle américain) | 350 |
| 79 | Vignette pour fond de chapeau (douze amours coiffés des derniers modèles civils, militaires et religieux) 1824. | 351 |
| 80 | Vignette pour fond de chapeau : manufacture de *Fleury Dubost & C$^{ie}$*. | 352 |
| 81 | *Au Bas Impérial, Michel Blanc*, bonnetier et gants. Carte-adresse (xviii$^e$ siècle) | 353 |
| 82 | *Gord et Vincent*, fondeurs et potiers d'étain ( — ) | 354 |
| 83 | *Moyne*, marchand-orfèvre joailler ( — ) | 355 |
| 84 | *Crépu aîné*, marchand-orfèvre ( — ) | 356 |
| 85 | *Dainval, Planchet et C$^{ie}$*, étoffes en soie ( — ) | 357 |
| 86 | *Ant. Berger et C$^{ie}$*, marchands d'indiennes ( — ) | 357 |
| 87 | *Giraud*, imprimeur-graveur en taille-douce. Carte-adresse (Restauration). | 358 |
| 88 | *Maison de la Liberté*, ci-devant *hôtel de Milan* (Révolution). | 358 |
| 89 | *Hôtel du Petit Versailles.* Carte-adresse (Restauration) | 359 |
| 90 | *Brasserie-Restaurant et café Groskopf*, prospectus-adresse lithographié (vers 1824). | 360 |
| 91 | *Héraud*, confiseur-distillateur. Carte-adresse (Restauration). | 360 |
| 92 | *Les frères Chavanne*, graveurs. Carte-adresse (xviii$^e$ siècle). | 361 |
| 93 | *Girardet*, peintre miniaturiste et graveur. Carte-adresse (xviii$^e$ siècle). | 361 |
| 94 | *Hôtel du Parc.* Carte-réclame (vers 1827). | 362 |
| 95 | *Bourdin*, chapelier à Aurillac. Carte-adresse (Restauration). | 363 |

|     |                                                                                                                                      | Pages |
|-----|--------------------------------------------------------------------------------------------------------------------------------------|-------|
| 96  | *Boissière*, coiffeur. Carte-adresse (Restauration). | 363 |
| 97  | *Cabeu*, sellier-carrossier. Carte genre médaillon (Restauration). | 363 |
| 98 99 | Cartes-adresse commerciales, genre carte de visite (vers 1828). | 363 |
| 100 | *Artus Vingtrinier*, négociant en pelleteries. Carte-adresse (vers 1830). | 364 |
| 101 | *Thevenin*, pharmacien. Carte-adresse (vers 1825). | 365 |
| 102 | *Etienne Philipon*, papiers peints. Carte en chromolithographie (époque Louis-Philippe). | 366 |
| 103 | *Imprimerie de Louis Perrin*, lithographie à fond de couleur (Second Empire). | 366 |
| 104 | *A la Fiancée*, magasin de nouveautés. Carte-réclame (1830). | 367 |
| 105 | *Au Manteau Impérial*, Soieries (Second Empire). | 367 |
| 106 | *Au Gagne-Petit* (J.-P. Monterrad). Prospectus de magasin-bazar (1er Empire). | 368 |
| 107 | *Insurrections de Lyon*. Affiche d'intérieur pour l'ouvrage de Montfalcon (1831). | 369 |
| 108 | *Bains du Jardin*. Prospectus-réclame (1837). | 370 |
| 109 | *Fabrique de baleines de J. Rousset*. Prospectus prix courant (Restauration). | 371 |
| 110 | *F. D'Esquille*, dessinateur, « portraits ineffaçables ». Carte lithographique (1839). | 372 |
| 111 | *Canetière Economique*. Prospectus lithographique pour une nouvelle mécanique (1831). | 373 |
| 112 | *A la malle lyonnaise*. Carte-adresse lithographique de coffretier (vers 1840). | 374 |
| 113 | *Cirage dit le Restaurateur de la Chaussure*. Prospectus-lithographie de 1830. | 375 |
| 114 | *Déménagements pour la ville et le dehors, J. Tollet*. Carte-adresse (vers 1850). | 376 |
| 115 | *Six-Rage de graisse carbonisée*. Prospectus-réclame calembourdier, par Randon (vers 1845). | 377 |
| 116 | *Au Neptune*, fabrique de bleu. Carte-réclame gravée (Second Empire). | 378 |
| 117 | *Bonnardet*, brosserie, parfumerie, jouets (Second Empire). | 379 |
| 118 | *Mayer*. Prospectus-réclame de pédicure, avec portrait-charge (Second Empire). | 380 |
| 119 | Publicité commerciale par l'image (feuille d'annonces avec le portrait de M. Thiers) (1873). | 381 |
| 120 | *Ouverture du Comptoir français*. Prospectus-réclame pour un débit de liqueurs, distribué dans les rues (vers 1880). | 382 |
| 121 | *De Profundis*. Prospectus-réclame, non illustré, d'un magasin d'habillements en liquidation, distribué dans les rues. | 383 |
| 122 | *Apportez tous votre mauvaise monnaie*. Type de prospectus de la rue — non illustré. | 384 |
| 123 | *Chaussures à 7 sous la paire*. Type de prospectus — non illustré. | 384 |
| 124 | *La Famine*. Type de prospectus — non illustré. | 385 |
| 125 | *Est-il Coupable? Oui ou Non!* Type de prospectus — non illustré. | 385 |
| 126 | *Au Grand Sultan Parisien*, fabrique de pipes. Prospectus-réclame illustré. | 386 |
| 127 | *A Guignol*, Vêtements. Prospectus-réclame de la rue, en chromolithographie. | 386 |
| 128 | *Chercher le chemin qui conduit à...* Jeu-réclame de la rue, en chromolithographie. | 387 |
| 129 | Prospectus de somnambule lyonnaise distribué dans les rues (1900). | 388 |
| 130 | *Chapellerie du Progrès*. Annonce illustrée, avec portrait de Carnot. | 390 |
| 131 | *Chapellerie Populaire*. Annonce illustrée. | 390 |
| 132 | Réouverture du Théâtre de Guignol. Affiche du *Guignol du Gymnase* (1901). | 391 |
| 133 | *Les Bonnes Adresses*. Affiche illustrée apposée sur les murs de Lyon. | 392 |
| 134 | *Les Bonnes Maisons*. Affiche illustrée apposée sur les murs de Lyon. | 393 |
| 135 | *Au fumeur*. Enseigne en bois, de bureau de tabac, à Lille. | 408 |
| 136 | Enseigne *A la Crosse*, à Rouen. Croquis original de Jules Adeline. | 424 |
| 137 | Enseigne *A la tête de Cerf*, à Rouen. Croquis original de Jules Adeline. | 424 |
| 138 | *Night (La Nuit)*. Composition de Wilhelm Hogarth (avec enseignes londoniennes). | 433 |

|     |     | Pages |
| --- | --- | --- |
| 139 | Day *(Le Jour)*. Composition de Wilhelm Hogarth (avec le peintre d'enseignes et enseignes londoniennes) . . . . . . . . . . . . . . . . . . . . . . . . . . . . . . . . . . . . | 435 |
| 140 | Les boutiques et leur montre extérieure au seizième siècle, d'après les vignettes de Josse Amman pour les métiers. (Fabricant de balances, Coutelier, Cordonnier, Arquebusier). . | 439 |
| 141 | *Au Contrôleur ambulant. Petit-Jean et Janot*, Marchands d'instruments de musique. Carte-adresse (xviiiᵉ siècle). . . . . . . . . . . . . . . . . . . . . . . . . . . . . . . . . . | 448 |
| 142 | *A l'Enseigne du Pressoir d'or. Lagarde*, Marchand-orfèvre. Carte-adresse. . . . . . . . . . . | 451 |
| 143 | *A la Boule d'or. Mᵐᵉ Gayet Giraud*, Rubans, Carte adresse (xviiiᵉ siècle). . . . . . . . . . | 453 |
| 144 | *A la Flotte anglaise. Luiẓac fils*, Claincailler-Bijoutier. Carte-adresse (xviiiᵉ siècle) . . . . . . | 459 |
| 145 | *Aux Quatre Parties du Monde. Antoine Girard*, Marchand-fabricant de papier. Carte-adresse. | 466 |

## RÉSUMÉ DE L'ILLUSTRATION

| | |
| --- | --- |
| Croquis de Gustave Girrane : Encadrements des chapitres *(tirés en bistre)*. . . . . . | 15 |
| — — : Planches hors texte *(coloriées ou fond teinté)* . . . . . . | 9 |
| — — : Illustrations dans le texte. . . . . . . . . . . . . . . . . | 222 |
| Anciennes Estampes et Documents. Illustrations dans le texte (une hors texte) . . . . | 145 |
| Total . . . | 391 |

La maison dite « du boulet ».

# TABLE-SOMMAIRE DES CHAPITRES

## I. — PARTIES PRÉLIMINAIRES

Pages

I PRÉFACE-ENSEIGNE EN LAQUELLE EST, PAR L'AUTEUR, DÉCRITE L'HISTOIRE DE CE LIVRE . . . . . . . . . . .   I

II. DISSERTATION-INTRODUCTION PRÉLIMINAIRE OU L'ON ENSEIGNE CE QU'EST L'ENSEIGNE.
De tout un peu à travers l'Enseigne et l'étiquette. — Une nomenclature des aubergesen 1632.—
Les bêtes curieuses faisant office d'Enseigne. — La réhabilitation du Peintre d'Enseignes. . . .   IX

## II. — DIVISIONS DU LIVRE

### CHAPITRE I

Idées anciennes et idées modernes sur la propriété des Enseignes. — Jurisprudence et police. —
Législation générale. — Règlements de voirie à Lyon, autrefois et aujourd'hui. . . . . . . . . .   I

### CHAPITRE II

Définition de l'Enseigne d'après la langue et les spécialistes. — Ses trois formes différentes : l'Armoirie,
la Marque distinctive, la Réclame commerciale. — Enseignes d'hôtelleries. — Enseignes de
boutiques. — Les emplois de l'Enseigne et son utilité au moyen âge. — Dénomination et
numérotation des rues et des maisons. — Adresses personnelles. . . . . . . . . . . . . . . . .   21

### CHAPITRE III

Physionomie des anciennes villes. — Aspect particulier de Lyon. — Hauteur des maisons ; activité
du négoce. — Dénomination des rues dans les cités du moyen-âge. — De certaines particularités
lyonnaises. — La littérature des écriteaux et des Enseignes . . . . . . . . . . . . . . . .   63

## CHAPITRE IV

La boutique d'autrefois dans sa forme extérieure d'après les vignettes des illustrateurs. — Paris et Lyon. — Le Boutiquier. — La montre et l'étalage. . . . . . . . . . . . . . . . . . . . . . . 95

## CHAPITRE V

Passé et présent. — De la boutique d'autrefois au grand magasin moderne. — De la vente régulière au solde. — Enseignes, titres, écriteaux, réclames des magasins de soldes . . . . . . . . . . . 111

## CHAPITRE VI

Les Enseignes lyonnaises d'autrefois. — Leur caractéristique, leur nombre. — Auberges, Hôtelleries. — Particularités locales. — Enseignes militaires, Enseignes religieuses. — Enseignes sculptées et peintes. — Statues et Images dans les rues. — Armoiries. — Fers forgés. . . . . . . . . . . 127

## CHAPITRE VII

Les Enseignes modernes lyonnaises et la physionomie extérieure des boutiques. — Débits de tabac. — Commerces de luxe. — Commerces populaires. — Industries diverses : le Vêtement, la Chapellerie et ses originalités « réclamières », l'Horlogerie, la Bijouterie, la Cordonnerie, etc. — Les Restaurants et les Hôtels. — Titres et Enseignes fin de siècle. — L'Ecriteau-annonce des commerces en chambre. . . . . . . . . . . . . . . . . . . . . . . . . . . . . 171

## CHAPITRE VIII

Les particularités de l'Enseigne et de la décoration lyonnaises. — Le Lion. — Les Vierges de pierre. — Les marionettes populaires : Guignol et Gnafron. — Singularités commerciales. — « Friturerie » et abat-jour. — Le cheval de bronze. . . . . . . . . . . . . . . . . . . . . . 219

## CHAPITRE IX

La Pharmacie et la Droguerie à Lyon. — Autrefois et aujourd'hui. — Les Spécialités — Les officines de la rue Lanterne et leurs animaux-enseignes. — L'odeur de la droguerie . . . . . . 243

## CHAPITRE X

Les Enseignes de la « beuverie » lyonnaise (alcool, vin, bière). — Cabarets excentriques. — Bars. — Marchands de vins. — Cabarets et Auberges de campagne. — Enseignes Napoléoniennes. — Cafés classiques et Brasseries lyonnaises. . . . . . . . . . . . . . . . . . . . . . . . 259

## CHAPITRE XI

L'Enseigne vivante. — Types et Particularités de la rue lyonnaise, autrefois et aujourd'hui. — Le Gone et le Canut. — Les Métiers populaires. — Les Ambulants. — Les Mendiants. — Grotesques et Excentriques. — La belle Madame Gérard; Jean de Bavière ; Clarion; Sarrazin. — Le Commissionnaire lyonnais . . . . . . . . . . . . . . . . . . . . . . . . . . . . . . 281

## CHAPITRE XII

L'Enseigne de Papiers; sa Caractéristique et son Utilité. — La Publicité commerciale à Lyon, autrefois et aujourd'hui. — Etiquettes pour la Soierie depuis le xvii$^e$ siècle. — Etiquettes pour la « Liquoristerie » et les « Fonds de chapeaux » (1790-1840). — Cartes-adresse — Prospectus-Réclame de la rue. — Annonces illustrées. — Affiches . . . . . . . . . . . . . . . . . . . 321

## CHAPITRE XIII

BIBLIOGRAPHIE ET ICONOGRAPHIE DE L'ENSEIGNE (FRANCE ET ÉTRANGER) . . . . . . . . . . . . . . . . . 397

## III. — TABLES

TABLES SPÉCIALES ET GÉNÉRALES. — I. Liste des artistes dont il a été reproduit des œuvres dans ce volume — II. Villes autres que Lyon dont les Enseignes sont citées ici. — III. Table de quelques particularités relatives à Lyon et à l'Enseigne. . . . . . . . . . . . . . . . . . 445

TABLE DES GRAVURES. — Encadrements de Chapitres. — Planches hors texte. — Gravures dans le texte. (Dessins et croquis de Girrane. — Anciennes Estampes et Documents . . . . . . . . . . . . . 451

TABLE DES MATIÈRES PAR CHAPITRES . . . . . . . . . . . . . . . . . . . . . . . . . 464

Carte-adresse.

ACHEVÉ D'IMPRIMER

*le trente et un Décembre de l'an mil neuf cent un*

SUR LES PRESSES

DE

# FRANÇOIS DUCLOZ

*pour*                                      *pour*

## LA LIBRAIRIE DAUPHINOISE     LA LIBRAIRIE SAVOYARDE
A GRENOBLE                                 A MOUTIERS

PAPIER VÉLIN DES PAPETERIES DE VEUVE AUSSEDAT, A CRAN, PRÈS ANNECY.

www.ingramcontent.com/pod-product-compliance
Lightning Source LLC
Chambersburg PA
CBHW051344220526
45469CB00001B/95